Supportive Medien in der wissensvermittelnden Hochschulkommunikation

ARBEITEN ZUR SPRACHANALYSE

Herausgegeben von
Konrad Ehlich

BAND 63

Arne Krause

Supportive Medien in der wissensvermittelnden Hochschulkommunikation

Analysen des Handlungszwecks von Kreidetafel, OHP, PPT und Interactive Whiteboard

Bibliografische Information der Deutschen Nationalbibliothek
Die Deutsche Nationalbibliothek verzeichnet diese Publikation in der Deutschen Nationalbibliografie; detaillierte bibliografische Daten sind im Internet über http://dnb.d-nb.de abrufbar.

Zugl.: Hamburg, Univ., Diss., 2017

Dieses Werk enthält zusätzliche Informationen als Anhang. Sie können von unserer Website heruntergeladen werden. Die Zugangsdaten entnehmen Sie bitte der letzten Seite der Publikation.

Gedruckt auf alterungsbeständigem, säurefreiem Papier.

D 18
ISSN 0932-8912
ISBN 978-3-631-77050-4 (Print)
E-ISBN 978-3-631-77522-6 (E-PDF)
E-ISBN 978-3-631-77523-3 (EPUB)
E-ISBN 978-3-631-77524-0 (MOBI)
DOI 10.3726/b14948

© Peter Lang GmbH
Internationaler Verlag der Wissenschaften
Berlin 2019
Alle Rechte vorbehalten.

Peter Lang – Berlin · Bern · Bruxelles ·
New York · Oxford · Warszawa · Wien

Das Werk einschließlich aller seiner Teile ist urheberrechtlich geschützt. Jede Verwertung außerhalb der engen Grenzen des Urheberrechtsgesetzes ist ohne Zustimmung des Verlages unzulässig und strafbar. Das gilt insbesondere für Vervielfältigungen, Übersetzungen, Mikroverfilmungen und die Einspeicherung und Verarbeitung in elektronischen Systemen.

Dieses Buch wurde vor Erscheinen peer reviewed.

www.peterlang.com

Danksagung

Die vorliegende Arbeit ist eine leicht überarbeitete Fassung meiner an der Universität Hamburg eingereichten Dissertationsschrift. Diese Arbeit wäre ohne die stete Förderung durch meine Doktormutter Prof. Dr. Angelika Redder und meinen Zweitgutachter Prof. Dr. Winfried Thielmann nicht zustande gekommen. Ihnen habe ich zu verdanken, dass ich Teil des von der VW-Stiftung geförderten Forschungsprojektes „euroWiss – Linguistische Profilierung einer europäischen Wissenschaftsbildung" werden und darin an der Seite von Prof. Dr. Dorothee Heller, Prof. Dr. Antonie Hornung, Dr. Gabriella Carobbio, Christoph Breitsprecher, Claudia Di Maio und Jonas Wagner arbeiten durfte. Ebenso habe ich ihnen zu verdanken, dass ich nicht nur die deutschsprachigen Daten des euroWiss-Korpus' für meine Analysen nutzen durfte, sondern auch den von mir genutzten Teil des Korpus' als digitalen Anhang dieser Arbeit zur Verfügung stellen darf. Ich möchte mich daher ausdrücklich bei beiden bedanken. Ebenso sei den zahlreichen studentischen Hilfskräften des euroWiss-Projektes gedankt, deren Rohtranskripte eine wertvolle Grundlage waren.

Mein Dank gilt zudem allen aufgenommenen Personen, denen auch für die Erlaubnis gedankt sein soll, die in ihren Lehrveranstaltungen genutzten supportiven Medien zu Gegenstand von Analysen zu machen.

Ebenso bedanke ich mich bei Prof. Dr. Dr. h.c. Konrad Ehlich für die Aufnahme in die Reihe „Arbeiten zur Sprachanalyse" sowie für zahlreiche hilfreiche und bestärkende Kommentare nach einem Vortrag an der Universität Regensburg.

Mein besonderer Dank gilt meiner Familie, die mich in allen Phasen dieser Dissertation stets unterstützt hat, insbesondere meiner Frau Svenja Krause und meinen Eltern Susanne und Michael Krause, ohne die diese Dissertation nicht möglich gewesen wäre. Zudem möchte ich mich bei den Teilnehmer_innen des Oberseminars von Prof. Dr. Angelika Redder für ihre Kommentare und Diskussionen bedanken sowie bei Gesa Lehmann und Jan Erik Andersen für ihre Unterstützung bei der Erstellung von Grafiken, Jiayin Feng und Wojtek Bordin für ihre fremdsprachlichen Expertisen und Dr. Shinichi Kameyama für zahlreiche Diskussionen an mehreren kritischen Punkten dieser Arbeit. Nicht zuletzt geht ein weiterer Dank an meinen (medien-)linguistischen Sparringspartner Dr. Matthias Meiler, dessen kritische Kommentare und ungebremste Freude an der wissenschaftlichen Eristik diese Arbeit maßgeblich beeinflusst haben.

Inhaltsverzeichnis

1 **Gegenstand und Zielsetzung dieser Arbeit** 11
 1.1 Supportive Medien 17
 1.2 Fragestellungen dieser Arbeit 21
 1.3 Aufbau dieser Arbeit 23

2 **Herangehensweise** 25
 2.1 Funktionale Pragmatik 27
 2.1.1 Diskursart – Textart, Diskurstyp – Texttyp 49
 2.1.2 Ein funktional-pragmatischer Medienbegriff? 53
 2.2 Kommunikationsformen 56
 2.2.1 Kommunikationsformen nach Holly 57
 2.2.2 Kommunikationsformen nach Dürscheid 60
 2.2.3 Kommunikationsformen nach Ziegler 61
 2.3 Diskurs- und Textarten und Kommunikationsformen 63

3 **Forschungsstand** 71
 3.1 Wissensvermittelnde Hochschulkommunikation als Forschungsgegenstand 71
 3.2 Forschungsstand zu Diskurs- und Textarten der Hochschulkommunikation 75
 3.2.1 Textarten der Hochschulkommunikation 75
 3.2.2 Diskursarten der Hochschulkommunikation 79
 3.2.3 Supportive Medien 84
 3.2.3.1 Mitschriften 84
 3.2.3.2 Supportive Medien aus nicht-linguistischer Perspektive 88
 3.2.3.3 Supportive Medien in der Linguistik 98
 3.2.3.4 Supportive Medien aus (Hochschul-)didaktischer Perspektive 127
 3.3 Disziplinübergreifende Analyse 130

4 Datengrundlage und Methodik der Arbeit ... 133
4.1 Das euroWiss-Korpus ... 133
4.1.1 Übersicht über die verwendeten supportiven Medien ... 136
4.1.1.1 Interpretation der Übersicht ... 138
4.1.2 Auswahl der Lehrveranstaltungen für die Analyse ... 142
4.2 Segmentierung von Tafelanschrieben ... 145
4.3 Analytisches Vorgehen ... 148
4.4 Hinweise zum Lesen der Analysekapitel ... 151

5 Analysen von MINT-Lehrveranstaltungen ... 153
5.1 Wissensvermittlung in der Mathematik ... 153
5.1.1 Exkurs: „On Mathematic Symbolism" ... 156
5.1.2 Analyse 1a: Mathematik-Übung ... 158
5.1.3 Zwischenfazit: Analyse 1a ... 170
5.1.4 Analyse 1b: Mathematik-Vorlesung ... 171
5.1.5 Zwischenfazit: Analyse 1b ... 176
5.2 Wissensvermittlung in der Physik ... 177
5.2.1 Analyse 2: Physik-Vorlesung ... 181
5.2.2 Zwischenfazit: Analyse 2 ... 189
5.3 Wissensvermittlung im Maschinenbau ... 189
5.3.1 Analyse 3: Maschinenbau-Vorlesung I ... 192
5.3.2 Zwischenfazit: Analyse 3 ... 209
5.3.3 Analyse 4a: Maschinenbau-Vorlesung II ... 210
5.3.4 Analyse 4b: Maschinenbau-Vorlesung II ... 213
5.3.5 Zwischenfazit: Analysen 4a und 4b ... 214
5.4 Vergleich der Analysen in Kapitel 5 ... 215

6 Analysen von wirtschafts- und geisteswissenschaftlichen Lehrveranstaltungen ... 219
6.1 Wissensvermittlung in den Wirtschaftswissenschaften ... 219
6.1.1 Analyse 5: Wirtschaftswissenschaft-Vorlesung ... 223

6.1.2 Zwischenfazit: Analyse 5 .. 243
6.2 Wissensvermittlung in den Geisteswissenschaften 245
 6.2.1 Analyse 6: Linguistik-Vorlesung ... 247
 6.2.2 Zwischenfazit: Analyse 6 ... 270
 6.2.3 Analyse 7: Romanistische Literaturwissenschaft-Vorlesung 273
 6.2.4 Zwischenfazit: Analyse 7 ... 300
6.3 Vergleich der Analysen aus Kapitel 6 .. 303

7 Fazit, Ausblick und Perspektiven .. 309
7.1 Vergleich der durchgeführten Analysen .. 309
7.2 Zusammenfassung der theoretischen, methodischen und empirischen Ergebnisse .. 315
7.3 Funktional-pragmatische Perspektiven auf Multimodalität 321
 7.3.1 Multimodalitätsforschung ... 323
 7.3.1.1 Soziosemiotik .. 325
 7.3.1.2 Multimodal Discourse Analysis 328
 7.3.1.3 Multimodal (Inter)Action Analysis 329
 7.3.1.4 Textlinguistische Multimodalitätsforschung 332
 7.3.1.5 Gestik multimodal .. 336
 7.3.1.6 Multimodale Interaktionsanalyse 337
 7.3.1.7 Multimodalität im DaF/DaZ-Zusammenhang 342
 7.3.2 Gegenüberstellung der Multimodalitäts-Ansätze 345
 7.3.3 Anknüpfungspunkte und Perspektiven 347

Abbildungsverzeichnis .. 351

Tabellenverzeichnis .. 353

Literaturverzeichnis ... 355

1 Gegenstand und Zielsetzung dieser Arbeit

Wissensvermittlung an Hochschulen realisiert durch die in der Institution ‚Hochschule' ausgeprägten Diskurs- und Textarten gesellschaftliche Zwecke, die – aufbauend auf und anknüpfend an der schulischen Wissensvermittlung – als Spezialisierung der Klienten der Institution bezeichnet werden können, die effektiv zur Weiterentwicklung der Gesellschaft beitragen. Mithin ist die Untersuchung der sprachlich organisierten und realisierten Wissensvermittlung an Hochschulen als wichtiger Gegenstand linguistischer Forschung zu begreifen.

Das deutsche Hochschulsystem ist seit der durch Wilhelm von Humboldt (1810) initiierten Reformation des Bildungssystems durch die systematische Verbindung von Lehre und Forschung geprägt, wie u.a. Thielmann/Redder/Heller (2014) im Vergleich der akademischen Kulturen in Deutschland und Italien auch empirisch herausgearbeitet haben. Die Verbindung von Lehre und Forschung schlägt sich in der Wissensvermittlung und im Lernen nieder und bildet dort vier Traditionsstränge aus:

0. Autoritative Vorgänger: Auswendiglernen im Wege der Repetition von Vorgetragenem = *repetitives Lernen*
1. *Reproduktives Lernen* im Wege der (schriftlichen oder mündlichen) *textuellen Wissensvermittlung (mit entsprechenden rhetorischen Figuren)* ≠ diskursives Lernen, aber Prae
2. *Entwickelndes (mitkonstruktives) Lernen* im Wege der diskursiven Vermittlung von forschendem Lernwissen
3. *Produktives Lernen* im Wege der diskursiven Vermittlung von forschendem Lernwissen und lernendem Forschungswissen

(Redder 2014a: 35; Hervorheb. i.O.)

Innerhalb dieser Traditionsstränge bewegt sich die universitäre Wissensvermittlung in Deutschland bzw. in Westeuropa. Dabei spielt der epistemische Status des vermittelten Wissens eine entscheidende Rolle: Der Anteil an stark kanonisiertem Wissen ist in den MINT-Fächern wesentlich höher als in den Geistes- und Sozialwissenschaften, in denen schon früh im Studium kritisch mit vorläufigem Wissen umgegangen werden muss (siehe z.B. Wiesmann 1999, die Beiträge in Redder/Heller/Thielmann 2014 sowie Kapitel 4 dieser Arbeit). Für die universitäre Wissensvermittlung hat dies die Konsequenz, dass mitunter starke Unterschiede zwischen verschiedenen Fachdisziplinen bestehen, die nicht nur inhaltlich sind, sondern auch handlungspraktisch, also hinsichtlich der

konkreten sprachlichen und organisatorischen Realisierung der Wissensvermittlung.

Will man unter diesen Gesichtspunkten die Wissensvermittlung in Universitäten linguistisch untersuchen, ist dafür ein sprachtheoretischer Zugang zielführend, der nicht nur Sprecher und Hörer systematisch berücksichtigt, sondern auch die Gesellschaftlichkeit der Sprache – konkret des sprachlichen Handelns – als Analysegegenstand der Linguistik begreift. Einen solchen sprachtheoretischen Zugang stellt die Funktionale Pragmatik dar, die seit den 1970er-Jahren maßgeblich von Konrad Ehlich und Jochen Rehbein entwickelt wurde (siehe dazu Kapitel 2 dieser Arbeit). In diesem theoretischen Zusammenhang wurde seit den 1980er-Jahren die Wissensvermittlung in unterschiedlichen Fachdisziplinen linguistisch untersucht (siehe dazu Kapitel 3 dieser Arbeit). Untersucht wurden sowohl Diskursarten als auch Textarten der universitären Wissensvermittlung. Zudem steht hinter dem Bedürfnis, die Wissensvermittlung zu verstehen, immer auch das Ziel, Erkenntnisse für die Vermittlung des Deutschen als (fremde) Wissenschaftssprache zu gewinnen. Die vorliegende Arbeit versteht sich in der Tradition dieser Arbeiten und verfolgt das Ziel, die bestehende Forschungsliteratur gezielt um einige maßgebliche Aspekte zu erweitern: Ausgangspunkt ist die Beobachtung, dass universitäre Wissensvermittlung nicht ausschließlich durch gesprochene Sprache in Lehrveranstaltungen und zu lesenden Texten, sondern auch durch eine Vielzahl sogenannter ‚visueller Medien'[1] realisiert wird – neben den vermeintlich ‚alten' Medien wie Kreidetafel und Overhead-Projektor auch durch nicht unumstrittene Präsentationsprogramme wie z.B. PowerPoint.[2] Insbesondere Letztere scheinen ein verstärktes Interesse

1 Siehe weiter unten zu einer begrifflichen Diskussion hierzu.
2 Seit Ende der 90er-Jahre wird mit wechselnder Vehemenz in nicht-wissenschaftlichen Zeitschriften, vor allem in den Feuilleton-Teilen, eine Debatte über PowerPoint geführt. Zentraler Streitgegenstand ist die Frage „Is PowerPoint evil?", die vor allem auf ein mit „PowerPoint is Evil" betiteltes Essay von Edward Tufte (2003a) referiert. In einer längeren Fassung seines Essays stellt er unter anderem einen Bezug zwischen per E-Mail verschickten PowerPoint-Folien mit Bullet Point-Listen und dem Unfall der Columbia-Raumfähre 2003 her (Tufte 2003b): Eine PPT mit Bullet Points habe die Gefahr für die Astronaut_innen nicht dargestellt, sei aber die Grundlage der Entscheidung geworden, die Raumfähre ohne Reparatur zur Erde zurückkommen zu lassen, was beim Eintritt in die Erdatmosphäre zu dem tragischen Unglück geführt habe. Damit wird bei genauerer Betrachtung allerdings klar, dass nicht das Programm an sich „evil" ist, sondern die Tatsache, dass das NASA-Management Bullet Point-Listen anstelle der ausführlichen Auseinandersetzung von Ingenieuren verwendet hatte. Einen Überblick über die Debatte gibt Bieber (2009), der auch darstellt, wie diese

verschiedener Fachdisziplinen an der Erforschung der Vermittlung von wissenschaftlichem Wissen auszulösen – neben der Linguistik (z.b. Berkemeier 2009, Lobin 2009 oder Brinkschulte 2015) auch die Wissenssoziologie (z.b. Schnettler/Knoblauch 2007), die Medienwissenschaft (z.b. Coy/Pias 2009) oder die Kognitionspsychologie (z.b. Kosslyn 2007).

Recht wenig Beachtung findet die Frage, ob Präsentationsprogramme eine Neuordnung der Wissensvermittlung bewirkt haben, indem sie eine zuvor freie Nische besetzen, oder ob sie an die Stelle medialer Vorgänger treten – also ob durch sie neue Zwecke bearbeitet werden oder nicht. Schon wenn man nach dem Stand der Technik geht, wird deutlich, dass ‚PowerPoint' schon länger nicht mehr ‚State-of-the-art' ist, da mit Interactive Whiteboards oder Smartboards technische Weiterentwicklungen bereits zur Verfügung stehen, auch wenn diese noch nicht in allen Bildungsinstitutionen verbreitet sind. Präsentationsprogramme sind mithin eine mediale Durchgangsform und im Zusammenhang mit Kreidetafeln, Dias, Overheadprojektoren, Whiteboards, Interactive Whiteboards und Smartboards zu sehen. Nichtsdestotrotz ist es unbestreitbar, dass die verbreitete Nutzung von Präsentationsprogrammen Einfluss auf die Wissensvermittlung sowie die Kommunikation von Wissen ganz allgemein genommen hat:

> Wer heute ‚Wissen' zeitgemäß kommunizieren möchte, tut dies mit Laptop, Beamer und einer speziell dafür vorbereiteten Präsentation. Was der Wissensvermittler früher mit seiner Stimme und der Kunst der Rhetorik vermitteln musste, kann heute per Bild an der Wand eines Raumes vergegenwärtigt werden (Pötzsch/Schnettler 2006: 194).

Auch wenn sich dieses Zitat nicht auf universitäre Wissensvermittlung bezieht, sondern auf die Kommunikation von Wissens ganz allgemein, kann folgender Eindruck festgehalten werden: Zeitgemäße Wissenskommunikation erfolgt heute offenbar mit Präsentationsprogrammen wie PowerPoint. Dies gilt jedoch bisher nicht für die Wissensvermittlung in universitären Lehrveranstaltungen – dort ist eine weitaus größere Vielfalt an ‚visuellen Medien' zu beobachten, wie ein Blick in das dieser Arbeit zugrunde liegende euroWiss-Korpus (siehe Thielmann/Redder/Heller 2015 sowie Kapitel 4 dieser Arbeit) zeigt: Neben PowerPoint-Präsentationen werden nach wie vor Kreidetafeln, Overhead-Projektoren sowie Whiteboards und Interactive Whiteboards genutzt, zudem spielen auch Handouts, Reader und Skripte eine wichtige Rolle.

Debatte im deutschsprachigen Raum aufgegriffen und ebenso sprachlich-martialisch weitergeführt wurde, z.b. bezeichnet der Herausgeber der ZEIT, Josef Joffe, PowerPoint als „Niedergang des Abendlandes" (siehe Joffe 2007).

Angesichts dieser medialen Vielfalt ist eine binnendifferenzierte Benennungssystematik der zentralen Gegenstände dieser Arbeit erforderlich. Dies wird besonders an einem ‚visuellen Medium' deutlich: Es geht um ‚die PowerPoint' oder ‚die Powerpoint-Präsentation' oder auch ‚die PPP'. Man kann diese Liste noch erweitern, da es offenkundig viele Benennungen für denselben Gegenstand gibt; eine Analysekategorie ist so allerdings noch nicht gebildet. Dabei fällt die Dominanz eines Programmes auf: Microsofts PowerPoint ist, so wird vielerorts[3] festgestellt, das am weitesten verbreitete Programm, was sich auch in der alltagssprachlichen Benennung niederschlägt; Fricke (2008: 160) zieht diesbezüglich eine Analogie zur Bezeichnung ‚Tempo' für Papiertaschentuch.

Die möglichen Benennungen beachtend, ist allerdings nicht immer eindeutig, welcher Gegenstand überhaupt benannt wird. Die Dateibezeichnung, bzw. die Dateiendung (die gängigsten sind „.ppt' oder – neuere Programmversionen berücksichtigend – „.pptx') als Benennung für den Analysegegenstand zu verwenden führt dann zu Problemen, wenn zwischen dem Analysegegenstand und der Datei unterschieden werden soll. Weiter bestünde die Möglichkeit, den Analysegegenstand über die Programmbezeichnung zu benennen, also ‚PowerPoint' oder ‚Powerpoint'[4]. Schnettler/Knoblauch/Pötzsch (2007) weisen darauf hin, dass die Benennung des Forschungsgegenstandes als ‚PowerPoint' (also mit Binnenmajuskel) eine Nähe zu Microsoft impliziere.[5] Ungeachtet der Schreibweise werden im alltagssprachlichen Gebrauch unter ‚PowerPoint' auch ähnliche Programme wie etwa Apples Keynote oder Impress aus den Open-source-Paketen OpenOffice und LibreOffice gefasst. Bei weiterer Betrachtung des Gegenstandbereiches fällt allerdings auf, dass noch weitere Spezifikationen vorgenommen werden müssen, um zwischen Programm, projizierter Oberfläche (sprich: das Sichtbare) und Dateibezeichnung unterscheiden zu können. Für diese Arbeit führen die Überlegungen zu folgender Benennungssystematik:

3 Siehe u.a. Schnettler/Knoblauch/Pötzsch (2007: 10), Fricke (2008: 160), Brinkschulte (2015: 12).
4 Beide Benennungen sind zu finden, ‚PowerPoint' ist laut Hersteller Microsoft die korrekte Schreibweise.
5 „Um die Markenbezeichnung zu umgehen, zugleich aber die umgangssprachliche Synekdoche beizubehalten, verwenden wir deshalb […] die Schreibung ‚Powerpoint' als geläufige Kurzbezeichnung für die kommunikative Gattung der ‚computergestützten visuellen Präsentation" (a.a.O. 10).

Ich schlage für die Benennung der projizierten Oberfläche ‚PPT' vor. Durch die Schreibung in Majuskeln wird eine Benennung über Version- und Programmgrenzen hinweg geleistet und gleichzeitig deutlich gemacht, dass es sich um eine Analyse-Kategorie handelt. Damit bleibt gleichzeitig die Schreibweise ‚PowerPoint' bestehen, sofern damit konkret das Programm von Microsoft benannt wird, gleiches gilt für die Dateibezeichnung „.ppt". Eine PPT besteht in dieser Benennungssystematik – in der Regel – aus einzelnen ‚PPT-Folien', analog zu ‚OHP-Folien'.[6] Die Folien wiederum sind in Foliensegmente aufgeteilt, der Segmentierung des Tafelanschriebs Hanna (2003) (ihrerseits aufbauend auf Rehbein (1995a)) folgend, wie in Kapitel 4 ausführlich dargestellt wird. Das sukzessive Freischalten von PPT-Foliensegmenten wird sowohl in PowerPoint als auch in Keynote als „Animation" bezeichnet. Diese Bezeichnung wird in dieser Arbeit übernommen, da eine Umbenennung angesichts des offenbaren Konsenses in diesem Bereich wenig zielführend erscheint. Dies kann auch auf die in dieser Arbeit analysierte Form des Interactive Whiteboards übertragen werden.

Weiterhin ermöglicht dies eine ausschließlich auf die Darstellung abgezweckte Spezifizierung von PPT-Folien-Typen in statische PPT-Folien, d.h. PPT-Folien ohne Bewegtbilder (i.w.S.), die also keine Videos und keine Animationen enthalten, und dynamische PPT-Folien, die z.B. bewegte Schrift, Videos oder anderes enthalten. Entscheidend dafür ist nicht die Archivierungsform der PPT, sondern immer die konkret projizierte Form. Somit werden auch PPTs mit Animationen, die den Studierenden im Nachgang als statische PPT-Folien online zur Verfügung gestellt werden, als dynamische PPT-Folien betrachtet. Diese Betrachtungsweise käme auch dann nicht an ihre Grenzen, wenn den Studierenden dynamische PPT-Folien bereits vor der Verwendung in einer Lehrveranstaltung als statische PPT-Folien zur Verfügung gestellt würden, denn dann wären die *projizierten* PPT-Folien immer noch dynamisch, auch wenn der mit der Dynamik verfolgte Zweck ggf. anders zu bestimmen wäre. Die zur Verfügung gestellten PPT-Folien wären hingegen gesondert zu untersuchen, da diese z.B. als Handout in anderen Handlungszusammenhängen zu betrachten wären.

Damit steht eine Benennungssystematik für die ganze Bandbreite ‚visueller Medien' bereit. Ein Blick auf die umfangreiche Ratgeberliteratur hingegen zeigt,

6 Denkbar wäre auch, für PPT-Folie von ‚Slide' zu sprechen. Die Vermischung von Deutsch und Englisch durch das Erheben von ‚Slide' zum Begriff ist allerdings nicht erstrebenswert, nicht zuletzt wegen der Probleme, die dies in internationaler Kommunikation mit sich bringen würde, zumal mit ‚Beamer' im Deutschen bereits ein Ausdruck verwendet wird, den im angloamerikanischen Raum niemand versteht.

dass andere ‚visuelle Medien' außer PPTs in dieser kaum behandelt werden – dies ist allerdings nicht das größte Problem, wie der nachfolgende Exkurs zeigen wird.

> *Exkurs: Ratgeberliteratur zu PowerPoint*
>
> Die bereits thematisierte Fokussierung auf PowerPoint spiegelt sich auch darin wieder, dass es eine Vielzahl an Ratgebern gibt, die sich mit der Frage befassen, wie Präsentationsprogramme ‚richtig' genutzt werden, bzw. wie sogenannte ‚Präsentationen' erfolgreich realisiert werden können. Wie ein Blick in Bibliothekskataloge und Onlineshops zeigt, scheint es sich hierbei um einen gleichsam finanziell lohnenswerten wie auch mehr oder weniger übersättigten Markt zu handeln, was sich in Titeln wie „How to Wow with PowerPoint" (Harrington/Rekdal 2007), „Geile Show!: Präsentieren lernen für Schule, Studium und den Rest des Lebens" (Reuther 2011) oder „Zen oder die Kunst der Präsentation: Mit einfachen Ideen gestalten und präsentieren" (Reynolds 2013) zeigt. Dynkowska/Lobin/Ermakowa (2012: 36) kritisieren an solchen Ratgebern unter anderem, dass sich die Qualifikation der Verfasser_innen in erster Linie aus deren vorgeblicher Erfahrung speist und aus diesen individuellen Erfahrungen ein allgemeingültiger Anspruch über Gestaltungsweisen und Vortragskonventionen abgeleitet wird, der freilich alles andere als empirisch begründet ist. Lobin und seine Mitarbeiter_innen haben dieses Problem zu lösen versucht und im Rahmen des Forschungsprojektes „Wissenschaftliche Präsentationen – Textualität, Struktur und Rezeption"[7] untersucht, welche Form der ‚Präsentation' von Studierenden am positivsten bewertet wird. Zudem wurde mittels eines Tests überprüft, bei welcher Form der ‚Präsentation' die Wissensvermittlung am erfolgreichsten war. Das Ergebnis, dass eine weitgehend frei gehaltene Vorlesung mit sporadisch eingesetzter, nicht wörtlich abgelesener PowerPoint am positivsten und eine als Video mit Stimme aus dem Off gezeigte Vorlesung am negativsten bewertet wurde, ist nicht überraschend, wird aber durch die Arbeit des Projektes erstmals empirisch belegt.[8] Die Erkenntnisse des Projektes wurden von Lobin in einen empirisch basierten Ratgeber zum ‚wissenschaftlichen Präsentieren' überführt (Lobin 2012).
>
> Degenhardt/Mackert (2007) beobachten in mehreren Ratgebern, dass der Begriff ‚Präsentation' etwa ab den 70er Jahren in Ratgebern auftaucht:
>
>> In der *ersten Phase* (etwa bis 1990) findet eine deutliche Trennung von Vortrag und Präsentation statt – und zwar in zweifacher Weise. Einerseits werden die beiden Formen jeweils mit *unterschiedlichen Zwecken* verbunden: Der Vortrag mit dem Informieren, die Präsentation mit dem Überzeugen und Verkaufen (a.a.O.: 253; Hervorheb. i.O.).

7 Eine Darstellung des Vorgehens des Projektes ist in Dynkowska et al. (2012) zu finden.
8 Siehe dazu ausführlicher Kapitel 3 dieser Arbeit.

> Diese Trennung kann grob als Trennung zwischen Wissenschaft ('der Vortrag, der informiert') und Firmenmeeting[9] o.ä. ('die Präsentation, die überzeugen soll') festgehalten werden – erst ab 1990 wird diese Trennung in den Ratgebern nach und nach aufgelöst, was nicht zuletzt auf die technische Entwicklung zurückzuführen ist, wie Degenhardt/Mackert (a.a.O.) anhand mehrerer Ratgeber nachzeichnen. Grundsätzlich ist festzuhalten, dass sich durch die Nutzung von PowerPoint die Frage der Nutzung von Visualisierungen (in jeglicher Form) in der Wissensvermittlung wesentlich massiver stellt als mit der Kreidetafel (vgl. a.a.O.: 257) – womöglich nicht zuletzt deswegen, weil die Nutzung von graphischen Elementen allen Benutzer_innen zur Verfügung steht und nicht nur zeichnerisch talentierten Nutzer_innen der Kreidetafel.

Durch diesen Exkurs ist deutlich geworden, dass es in der Ratgeberliteratur einen starken Fokus auf Vorträge ganz allgemein gibt. Die universitäre Wissensvermittlung in Vorlesungen oder anderen Lehrveranstaltungsarten hingegen wird nicht thematisiert, wohl aber studentische Referate. Auch der Ratgeber von Lobin (2012) befasst sich nicht mit universitärer Wissensvermittlung in Lehrveranstaltungen, sondern mit ‚wissenschaftlichen Präsentationen' und somit ebenfalls mit Vorträgen, allerdings Wissenschaftlichen Vorträgen. Dies wirft die Frage nach dem Verhältnis von ‚wissenschaftlichen Präsentationen' relativ zu den Diskursarten ‚Wissenschaftlicher Vortrag' (Hohenstein 2006) und ‚mündliches studentisches Referat' (Guckelsberger 2005) auf. Es ist fraglich, ob empirische Erkenntnisse zu Vortrag und Referat auf die vermeintlich neue Diskursart überhaupt anwendbar sind – dies wird in Kapitel 3 dieser Arbeit erneut aufgegriffen.

1.1 Supportive Medien

Angesichts dieser Darstellungen kann somit der Eindruck entstehen, dass

1. Wissensvermittlung heutzutage primär in Vorträgen oder ‚Präsentationen' erfolgt,
2. Wissensvermittlung heutzutage ausschließlich mithilfe eines Präsentationsprogramms wie PowerPoint realisiert wird und
3. jede Art der Wissensvermittlung ohne Präsentationsprogramm nicht mehr zeitgemäß ist (vgl. Pötzsch/Schnettler 2006: 194).

Die vorliegende Arbeit räumt mit diesen Eindrücken auf und stellt ihnen Analysen authentischen Datenmaterials aus unterschiedlichen Fachbereichen gegenüber. Dieser Ansatz ermöglicht es, die größtmögliche Breite der ‚visuellen Medien' im

[9] Zu PowerPoint in Geschäftspräsentationen siehe Yates/Orlikowski (2007), konkret zu Produktpräsentationen siehe Valeiras Jurado (2012).

euroWiss-Korpus zu untersuchen und gleichzeitig mögliche Verengungen des analytischen Blicks durch das Setzen von disziplinären Grenzen vorzubeugen. Ziel dieser Arbeit ist das Erkennen und Herausarbeiten des Handlungscharakters nicht nur von Sprache in der Wissensvermittlung, sondern dezidiert auch von in diesem Zusammenhang eingesetzten Medien. Für dieses Ziel ist eine Kategorie sprachlichen Handelns erforderlich, die nicht ausschließlich auf die Materialität und Medialität von sogenannten ‚visuellen Medien' abstellt, sondern deren Handlungscharakter erfasst; und zwar nicht nur als mediales Erzeugnis an sich, sondern als essentieller Teil der Wissensvermittlung. Da gerade die Wissensvermittlung – immer in Verbindung mit dem konkreten sprachlichen Handeln – in dieser Arbeit untersucht werden, ist es mithin sinnvoll, die unterschiedlichen Medientypen terminologisch zu bündeln, um die Benennung des in dieser Arbeit untersuchten Phänomenbereichs zu ermöglichen. Ich schlage dazu in Anlehnung an Breitsprecher (2010) vor, den Phänomenbereich als ‚supportive Medien' zu bezeichnen. Breitsprecher bedient sich dabei einer Übertragung einer funktional-pragmatischen Kategorie, die allerdings – obwohl sie in frühen Arbeiten der Funktionalen Pragmatik (siehe Kapitel 2) angelegt ist – bis dato einer konkreten, publizierten Bestimmung harrt:

> Bereits früh haben Ehlich und Rehbein (1979) die Komplementarität von Assertionsmuster und Frage-Antwortmuster dargelegt. Fragen stoßen [...] gegebenenfalls komplexere andere Handlungsmuster an als das von Frage-Antwort. In der Institution Schule macht man sich das taktisch zunutze, indem Lehrerfragen supportiv in Aufgabe-Lösung-Muster als komplexere Sprechhandlungen eingesetzt werden (Redder 2011: 403).

Das Verhältnis der sprachlichen Handlungsmuster zueinander ist jedoch kein strikt hierarchisches, beide können unabhängig voneinander realisiert werden. Rehbein hat dieses Verhältnis als Hilfsverfahren bzw. ‚auxiliary devices' und als ‚pattern within patterns' (Rehbein 1995b: 82) beschrieben. Er analysiert dies anhand des Handlungsmusters ‚selling-buying', in dem das Hilfsverfahren ‚negotiating' zum Tragen kommt, wenn das eigentlich vorgängige Handlungsmuster rekursiv durchlaufen wird, weil z.B. über einige Punkte noch keine Einigung erzielt werden konnte. Dann wird das ‚negotiating' mehrfach durchlaufen, bis eine Einigung erzielt werden konnte, selbst wenn diese Einigung darin besteht, dass man sich nicht einig wird. Das Hilfsverfahren weist Charakteristiken eines Handlungsmusters auf und kann auch eigenständige Handlungsmuster-Qualität haben – dies wird auch an dem Verhältnis von Lehrerfrage zu Aufgabe-Lösungsmuster deutlich (s.o.).[10] Rehbein

10 Redder/Thielmann bezeichnen Nachfragen und Rückfragen als ‚supportive Fragen' (Redder/Thielmann 2015: 349). Damit bezeichnen sie Illokutionen, die „supportive Strukturen für andere Handlungsmuster darstellen. Dies können beispielsweise

konkretisiert die Kategorie der auxiliary devices (Rehbein 2001a: 175ff.), indem er u.a. die konstellativen Voraussetzungen spezifiziert und herausstellt, dass ein Hilfsverfahren dann herangezogen wird, wenn ein vorgängiges Handlungsmuster für einen der kooperierenden Interaktanten nicht zielführend ist, sich dies abzeichnet, dies antizipiert wird oder ein Bedürfnis nicht durch das vorgängige Handlungsmuster erfüllt werden kann. Kooperation[11] ist dafür eine wichtige Voraussetzung, ohne Kooperation der Interaktanten wäre ein Ausstieg aus dem vorgängigen Handlungsmuster die Folge.

Hilfsverfahren können insofern als supportiv charakterisiert werden, als dass sie in einem vorgängigen Handlungsmuster operieren und supportiv zu der Realisierung des Handlungsmusters beitragen. Gleichzeitig sind sie aber nicht an ein spezifisches Handlungsmuster gebunden. Handlungsmuster können damit supportiv sein, müssen es aber nicht sein. Dies ist anders bei einigen Handlungen, die Teil der Verstehensbearbeitung sind. Solche supportiven Tätigkeiten können äußerungsintern sein, z.b. Reparaturen, aber auch „großflächiger operieren und entweder gesprächsstrukturierenden Charakter haben oder auf den Verstehensprozess einer bestimmten minimalen kommunikativen Einheit einwirken" (Bührig 2010: 269), wie z.b. verständnissicherndes Handeln (Kameyama 2004[12]) oder Reformulierende Handlungen (Bührig 1996). Diese setzen dann supportiv an, wenn der Durchlauf durch das vorgängige Handlungsmuster blockiert ist oder wenn antizipiert wird, dass ein erfolgreicher Durchlauf durch das vorgängige Handlungsmuster nicht möglich ist.

Wenn man dies auf die in universitären Lehr-Lern-Diskurse genutzten ‚visuellen Medien' überträgt, wird deutlich, dass es sich um Hilfsverfahren anderer Art handelt, nämlich um mediale Hilfsverfahren.[13] Damit sind also nicht per se die auf den visuellen Medien vollzogenen sprachlichen und nichtsprachlichen Handlungen als supportiv charakterisiert, sondern die Nutzung der visuellen Medien für diese Zwecke, da die visuellen Medien in der universitären Wissensvermittlung in engem Verhältnis zu den vorgängigen Lehr-Lern-Diskursen stehen, indem sie in diesen von den Agenten der Institution eingesetzt werden.

Aufgabe-Lösungsmuster oder zum Vortrag verkettete Assertionen sein" (ebd.). Supportive Fragen wie hier Nachfragen und Rückfragen operieren in der Nach- bzw. Geschichte „einer aktionalen oder sprachlichen Handlung" (a.a.O.: 352).
11 Siehe dazu Ehlich (2007, B5).
12 Kameyama kategorisiert das Verständnissichernde Handeln „als ein *Hilfsverfahren (auxiliary device) [...] das supportiv für die Prozessierung von Handlungsmustern aller Art eingesetzt wird*" (Kameyama 2004: 121; Hervorheb. i.O.).
13 Siehe zur Diskussion verschiedener Medienbegriffe Kapitel 2 dieser Arbeit.

Diese enge Relation zwischen den in der Institution realisierten Zwecken und den eingesetzten Medien erlaubt eine Vorkategorisierung der ‚visuellen Medien' als ‚supportive Medien'. Diese Vorkategorisierung lässt sowohl zu, dass supportive Medien z.B. integraler Teil eines Aufgabe-Lösungsmusters sind, indem dort z.B. die Aufgabenstellung projiziert wird, als auch, dass z.B. einzelne PPT-Folien gar nicht mehr supportiv im eigentlichen Sinne sind, wenn dort z.B. der Gegenstand der Vorlesung projiziert wird. Dies berührt dann jedoch nicht die Kategorisierung der ganzen PPT als supportiv, da diese in dem vorgängigen Lehr-Lern-Diskurs dennoch supportiv ist. Damit ist eine Kategorisierung als supportiv zum sprachlichen Handeln in unterschiedlichen Größenordnungen ermöglicht. Supportive Medien sind also mediale Hilfsverfahren, indem sie in die Lehrveranstaltungen als Teil des Lehr-Lern-Diskurses und damit in den Diskurstyp (siehe Kapitel 2) eingebunden und dabei auf die mündlichen Verbalisierungen bezogen sind. In welcher Art sie dies sind, hängt sowohl von der jeweiligen Fachdisziplin als auch von der jeweiligen Lehrveranstaltungsart ab: Der spontane Tafelanschrieb während einer Seminardiskussion realisiert z.B. einen anderen Zweck als eine statische PPT-Folie während eines Dozentenvortrags in einer Vorlesung.

Die Nutzung supportiver Medien erwächst also abstrakt aus dem Bedürfnis, die Rezeption zu erleichtern, indem z.B. Diskursives verdaut werden kann oder Textuelles durch paralleles Lesen nachvollziehbar gemacht wird. Supportive Medien können somit sowohl auf Verstehen als auch auf Verständnis (siehe zu dieser Differenzierung u.a. Kameyama 2004) abgezweckt sein. Durch die supportiven Medien selber können sowohl komplexe sprachliche Handlungen vollzogen als auch Musterpositionen realisiert werden. ‚Supportiv' ist in diesem Sinne also nicht als eine starre, sondern als eine dynamische Vorkategorisierung zu begreifen. Gegenüber der Kategorisierung als ‚visuell' bietet die Kategorisierung als ‚supportiv' den Vorteil, dass sie den Handlungscharakter der Medien hervorhebt und nicht bloß auf Medialität und Materialität abhebt. Zudem wird betont, dass die so kategorisierten Medien – zumindest in der projizierten oder sichtbaren Form – im Zusammenhang mit und in Relation zu einer vorgängigen Handlung (z.B. ganz allgemein zu Lehr-Lern-Diskursen) zu sehen und zu rezipieren sind. Ausgeschlossen ist damit also nicht, dass etwa eine PPT zum Handout umfunktionalisiert werden kann – wobei diese Umfunktionalisierung in der Regel entweder im Vorhinein oder im Nachhinein Bearbeitungen der PPT bedarf.

Diese auf den ersten Blick etwas umständliche aber unumgängliche Rekonstruktion des Supportivitätsbegriffes und der Etablierung von ‚supportiven Medien' als Analysekategorie erlaubt es nun, ohne komplizierte und irreführende

1.2 Fragestellungen dieser Arbeit

Diese Arbeit verfolgt das Ziel, anhand von authentischen Daten universitärer Wissensvermittlung eine Bestimmung des Handlungszwecks supportiver Medien herauszuarbeiten. Um dabei eine große Bandbreite an supportiven Medien sowie deren Nutzungsarten abzudecken, werden in den Analysen sowohl fachspezifische als auch fachübergreifende Verwendungsweisen supportiver Medien fokussiert. Zudem ermöglicht dieses Vorgehen einen Einblick in die Wissensvermittlung unterschiedlicher Fachdisziplinen und somit einen vergleichenden Blick auf die Wissensvermittlung in den Disziplinen generell. Weiterhin wird untersucht, wie der Handlungszweck der jeweils eingesetzten supportiven Medien konkret auf die Wissensprozessierung durch den aktuellen Sprecher beziehbar ist und wie Sprecherziel und Handlungszweck zusammenhängen. Dies wird in Analysen verschiedener Auflösung vollzogen, in denen teilweise auf Mikroebene, teilweise in wesentlich gröberer Auflösung vorgegangen wird, um sowohl der Fragestellung als auch den Daten gerecht werden zu können. Im Detail sind vor allem folgende Fragen leitend:

- Wie unterscheidet sich die Wissensvermittlung mit supportiven Medien in den unterschiedlichen Fachdisziplinen?
- Welche Zwecke werden durch die unterschiedlichen supportiven Medien realisiert?
- Gibt es fachspezifische Besonderheiten des Einsatzes einzelner supportiver Medien?

Mit der Wissensvermittlung und somit mit den Agenten der Institution eng zusammenhängend ist die Frage, welche Auswirkungen unterschiedliche supportive Medien für die studentische Wissensverarbeitung und somit für die Klienten der Institution haben. Studentische Wissensverarbeitung ist gerade in solchen Lehrveranstaltungen schwer analytisch zu erfassen und zu rekonstruieren, die primär aus Sprechhandlungsverkettungen von Dozent_innen bestehen. Wie Breitsprecher herausgearbeitet hat, sind studentische Mitschriften ein „Fenster zu Wissenstransfer und Verstehensprozessen" (Breitsprecher 2010: 201). Hinsichtlich supportiver Medien stellt sich für die Analyse studentischer Mitschriften die Frage, ob unterschiedliche supportive Medien unterschiedliche Auswirkungen auf studentische Mitschriften haben. Konkret werden in diesem Zusammenhang folgende Fragen untersucht:

- Wird ein tendenziell flüchtiger Tafelanschrieb eher mitgeschrieben als eine tendenziell verdauerte PPT?
- Beeinflusst der gezielte Einsatz unterschiedlicher supportiver Medien die studentischen Mitschriften? Falls ja: Wie?
- Können Unterschiede oder Ähnlichkeiten zwischen MINT-Fächern und geistes- und sozialwissenschaftlichen Fächern beobachtet werden?

Eine solche funktional-pragmatische Herangehensweise unter systematischer Berücksichtigung der Medialität universitärer Wissensvermittlung wirft sowohl theoretische als auch methodische Fragen auf. Theoretische Fragen betreffen u.a. die in der Medienlinguistik prominente Kategorie ‚Kommunikationsform' (siehe z.B. Meiler 2013), die u.a. von Lobin (2009, 2012) für die Analyse wissenschaftlicher Präsentationen herangezogen wird. Hierzu ist zu fragen, wie und ob diese in die Funktionale Pragmatik integrierbar ist und welche Konsequenzen daraus erwachsen würden. Hinter dieser Frage steht aus sprachtheoretischer Perspektive zugleich die Überlegung, ob die Kategorisierung als ‚supportive Medien' für Analysen überhaupt tragfähig, bzw. wie leistungsfähig diese im Vergleich zu bestehenden Kategorien ist. Des Weiteren ist zu fragen, ob die Nutzung von PPTs in der universitären Wissensvermittlung eine ähnliche Veränderung der Wissensvermittlung bewirkt wie dies bei wissenschaftlichen Vorträgen bzw. wissenschaftlichen Präsentationen (siehe Lobin 2009, 2012) der Fall zu sein scheint: Entsteht durch die Nutzung vergleichsweise moderner supportiver Medien wie PPTs oder Interactive Whiteboards eine neue Diskursart?

Methodisch ist die Frage relevant, wie die Transkription nach HIAT (siehe Ehlich/Rehbein 1976, 1979, 1981) von universitären Lehrveranstaltungen umgesetzt werden kann, wenn in der Analyse supportive Medien systematisch berücksichtigt werden sollen. Die unterschiedlichen supportiven Medien stellen an die Transkription unterschiedliche Herausforderungen und sind in ihren Eigenheiten unterschiedlich zu berücksichtigen. Hierzu gilt es eine Systematik für die Rekonstruktion der sukzessiven Entstehung des Tafelanschriebs zu entwickeln, die es erlaubt, diese in HIAT-Transkripten nachzuvollziehen und gleichzeitig die bestmögliche Lesbarkeit zu gewährleisten. Gleiches ist für PPTs und OHPs zu entwickeln. Zudem drängt sich durch diese systematische Ausweitung der linguistischen Analyse auf mediale und nonverbale Aspekte der Wissensvermittlung die Frage auf, ob und in welcher Art eine funktional-pragmatische Perspektive auf ‚Multimodalität' (siehe Krause 2017) theoretisch und analytisch weiterführend ist. Diese Arbeit versteht sich auch als Vorbereitung solcher Überlegungen (siehe dazu Kapitel 7).

1.3 Aufbau dieser Arbeit

Nach einer Darstellung der sprachtheoretischen Grundlage und einer damit einhergehenden Würdigung von Kategorien anderer Zugänge zur Analyse gesprochener Sprache unter der Berücksichtigung medialer Aspekte (Kapitel 2) wird der Forschungsstand zur gesprochenen Wissenschaftskommunikation sowie zur Erforschung supportiver Medien in der Hochschulkommunikation dargestellt (Kapitel 3). Daran schließen sowohl methodische Überlegungen zur Inkorporierung supportiver Medien in die Transkription nach HIAT als auch eine Darstellung des dieser Arbeit zugrunde liegenden euroWiss-Korpus an. Beides wird hinsichtlich der Nutzung supportiver Medien ausgewertet und sodann auf Basis der Ergebnisse die Auswahl der in dieser Arbeit analysierten Lehrveranstaltungen dargestellt (Kapitel 4). Da sich diese Lehrveranstaltungen thematisch stark unterscheiden, werden die folgenden Analysen in zwei Kapitel unterteilt, die Analysen von MINT-Fächern (Kapitel 5) sowie die von wirtschaftswissenschaftlichen und geisteswissenschaftlichen Fächern (Kapitel 6) enthalten. Den Analysen sind kurze Darstellungen des Forschungsstandes zur Wissensvermittlung der jeweiligen Fachdisziplin vorangestellt, ebenso werden Einblicke in die in den untersuchten Transkriptausschnitten thematisierten Wissensinhalte gegeben. Als Teil des analytischen und theoretischen Fazits (Kapitel 7) werden abschließend Überlegungen zu einer funktional-pragmatischen Perspektive auf Multimodalität angestellt.

2 Herangehensweise

Um die theoretische Grundlage dieser Arbeit nachvollziehbar zu machen, wird im Folgenden zunächst die Funktionale Pragmatik[14] in Grundzügen dargestellt. Dabei werde ich die Darstellung auf für diese Arbeit relevante Aspekte beschränken und bevorzugt auf jeweils weiterführende Literatur verweisen, anstatt zu vertiefen. Auf dieser Darstellung aufbauend, werde ich die Kategorien ‚Diskursart' und ‚Textart' gesondert hervorheben und ins Verhältnis zu ‚Diskurstyp' und ‚Texttyp' setzen, da diese im Zusammenhang der Analyse von universitären Lehr-Lern-Diskursen von besonderer Relevanz sind. Diese Kategorien werden anschließend – als Konsequenz der bisher vorliegenden Forschungsliteratur zu supportiven Medien (siehe dazu ausführlicher Kapitel 3) – der medienlinguistische Kategorie ‚Kommunikationsform' gegenübergestellt. Insofern sind die Ausführungen zur Kategorie ‚Kommunikationsform' in Anschluss an Meiler (2018) als Vorüberlegungen eines intradisziplinären Brückenschlags zu verstehen, indem diese in Bezug zu den in der FP bereitgestellten Analysekategorien und den Einheiten sprachlichen Handelns gesetzt wird.

Als linguistische Herangehensweise an das in dieser Arbeit analysierte Material (siehe Kapitel 4) unter den bereits in Ansätzen ausgeführten Gesichtspunkten bietet sich die FP an (siehe etwa zuletzt den Überblicksartikel von Redder (2008) sowie Kapitel 2.1 dieser Arbeit). Diese Herangehensweise hat im Vergleich zu anderen linguistischen Ansätzen wie etwa der Gesprächsforschung (u.a. Deppermann 1999) oder der angloamerikanischen Conversation Analysis (u.a. Atkinson/Heritage 1984, Heritage 1989) unter anderem den Vorteil, dass dadurch die grundlegende Erkenntnis des Handlungscharakters von Sprache und neben dem Sprecher auch der Hörer analytisch fokussiert und so greifbar wird. Sprache wird mithin systematisch nicht unidirektional aufgefasst. Gleichzeitig wird als integraler Bestandteil der Sprachtheorie davon ausgegangen, dass mentale Prozesse durch Sprache bzw. sprachliche Handlungen rekonstruierbar sind.

Dies ist gerade bei den für dieses Dissertationsvorhaben herangezogenen Daten aus universitären Lehr-Lern-Diskursen von erheblicher Wichtigkeit: Auch in Vorlesungen, in denen wenige bis gar keine Sprechhandlungssequenzen (auch

14 Im Folgenden wird die Abkürzung ‚FP' verwendet.

als ‚turn-taking' (siehe Sacks/Jefferson/Schegloff 1974) bezeichnet[15]) zwischen Dozent_innen und Student_innen stattfinden,[16] wird stets das Wissen der Hörer, also der Student_innen, in unterschiedlicher Art und Weise in Anspruch genommen. So wird etwa deren Wissen bearbeitet, ausgebaut oder neues Wissen aufgebaut. Zugleich zeigen Analysen von stark sprechhandlungsverkettenden Vorlesungen, dass von Lehrenden spezifische Strategien ausgebildet werden, um der mangelnden Interaktivität entgegenzuwirken (vgl. Carobbio/Heller/Di Maio 2013 sowie Carobbio/Zech 2013). Dem wird in Kapitel 3 weiter nachgegangen werden.

Das sprachliche Handeln wird in der FP immer als zweckbezogenes gesellschaftliches Handeln betrachtet wird, was sich in Diskurs- und Handlungsmustern niederschlägt. Dies zeigt sich insbesondere in Analysen des authentischen sprachlichen Handelns in Institutionen[17]. Für die vorliegende Arbeit ist daraus abzuleiten, dass die Arbeit mit authentischem Datenmaterial zielführend ist, um aus dem konkreten sprachlichen Handeln in der mündlichen Wissensvermittlung in der Institution Hochschule dort auffindbare Handlungsmuster und Illokutionen zu rekonstruieren und auf ihre etwaige Modifikation durch den Einsatz von supportiven Medien zu untersuchen. Da hier hypothetisch davon ausgegangen wird, dass nicht nur das mündliche sprachliche Handeln, sondern auch die supportiven Medien auf eine mentale Prozessierung bei den Studierenden

15 Es ist festzuhalten, dass ‚turn-taking' eine – metaphorisch entlehnte (siehe Sacks/Jefferson/Schegloff 1974: 696) – äußerliche Beschreibungskategorie kommunikativer Abläufe ist, die erst in der Frage der Organisation dieser Abläufe analytische Erkenntnisse herbeiführt.

16 Zwar ist die Erkenntnis, dass auch Schulunterricht als Interaktion aufgefasst werden kann, aus funktional-pragmatischer Perspektive nicht neu (siehe bereits Ehlich/Rehbein 1977) – aus gesprächsanalytischer Perspektive wurde dies deutlich gemacht von Schmitt (2011), der darauf hinweist, dass auch frontaler Schulunterricht als Interaktion aufzufassen ist. Hieran wird ein divergierender Interaktionsbegriff deutlich, dessen Nuancierungen aktuell nicht konkret in theoretischer Auseinandersetzung diskutiert werden.

17 Siehe Ehlich/Rehbein (1994) zu einer begrifflichen Rekonstruktion von ‚Institution'. Aufgrund der Publikationsgeschichte der Arbeit, die bereits 1979 verfasst wurde (vgl. a.a.O.: 287), flossen die Überlegungen dazu bereits in frühere Arbeiten der FP ein. Die allgemeine Bestimmung dessen, was funktional-pragmatisch unter ‚Institutionen' zu verstehen ist, liefern Ehlich/Rehbein (1986: 5): „Institutionen bieten standardisierte Bearbeitungen von wiederkehrenden Konstellationen. Die dafür entwickelten Formen beziehen auch Sprache systematisch mit ein".

abzielen, eignet sich die FP also auch für die Analyse der supportiven Medien und deren Handlungszweck.

2.1 Funktionale Pragmatik

Die Funktionale Pragmatik (FP) ist keine Ausprägung der oder ein besonderer Zugang zur Pragmatik, die ihrerseits wahlweise als Bereich der Linguistik neben u.a. Syntax, Phonologie, Semantik und Morphologie oder marginalisiert als „verlängerte Semantik" (Ehlich 1999a, b: 5) im Sinne von Morris' Verständnis der Pragmatik als Gebrauch von Zeichen verstanden werden kann (und damit ihren Fokus in der Untersuchung der *parole* hätte, vgl. Redder 2010a: 9 sowie Ehlich 2007, B4). Im Gegenteil: Anders als andere Zugänge zur Pragmatik (siehe Deppermann 2015[18][19]) handelt es sich bei der FP um eine ausgebaute Sprachtheorie, die alle Bereiche der Linguistik umfasst. Redder weist darauf hin, dass „das Phänomen Sprache insgesamt als eine praxisbezogene [...] Form-Funktions-Struktur aufgefasst" (Redder 2010a: 9) und mithin keine systematische Trennung von Form und Funktion angenommen wird. Im Gegensatz zu anderen Theorien ist FP also „(a) als Systematisierung für einzelsprachliche und übereinzelsprachliche Phänomene, (b) als integrative Theorie für alle Dimensionen von Sprache, (c) als reflektiert-empirisch und hermeneutisch verfahrende Sprachtheorie" (a.a.O.: 9f.) zu verstehen.

18 In dem Aufsatz „Pragmatik revisited" wird trotz des Anspruchs „Eckpunkte des etablierten Verständnisses von Pragmatik" (Deppermann 2015: 323) darzustellen die Funktionale Pragmatik nicht erwähnt. Das abschließende Plädoyer Deppermans, Pragmatik solle „die situierte sprachlich-kommunikative Praxis zum Ausgangs- und Bezugspunkt ihrer Untersuchungen machen, nicht aber theoriekonstituierte Gegenstände wie Sprechakte oder Implikaturen" (a.a.O.: 348) ist insofern interessant, als dass die FP, wie in dieser Arbeit dargestellt, auf eben diese Weise arbeitet, da die Analysenkategorien der FP stets aus der ,sprachlich-kommunikativen Praxis' abgeleitet und nicht ,theoriekonstituiert' sind.
19 Ungeachtet der Nichtbeachtung der FP in Deppermann (2015) ist herauszustellen, dass es innerhalb der FP Bemühungen gibt, die Gegenstände im Sinne einer mehrsprachigen Wissenschaft auch anderen akademischen Kulturen außer den deutschsprachigen zur Verfügung zu stellen. Seit 2006 liegt ein Glossar vor (s. Ehlich et al. 2006), in dem zentrale Kategorien der FP in Deutsch, Englisch und Niederländisch verfügbar gemacht werden. Erweiterungen des Glossars für Türkisch und Italienisch sind in Arbeit (siehe dazu die Beiträge in Nardi 2016).

Anders als für viele andere Zugänge zu Sprache[20] liegt bislang kein Einführungswerk zur FP vor. Stattdessen liegen mehrere einführende Artikel (u.a. Brünner/Graefen 1994, Ehlich u.a. 1991, 1999b und 2010[21] sowie Redder 2010a, b, c) sowie mehrere Handbuchartikel (Rehbein 2001b, Rehbein/Kameyama 2004 und Redder 2008) vor. Daneben gibt es zahlreiche Dissertationen, in denen in unterschiedlicher Ausführlichkeit die Grundlagen der FP dargelegt werden.[22] Zudem gibt es einige Darstellungen der FP arbeiten (Titscher et al. (2000), Knobloch (2010), Gruber (2012) sowie Reisigl (2012)).

Die sprachtheoretischen Ausgangspunkte oder auch Grundlagen der FP können – neben Hegels Phänomenologie des Geistes (1807),[23] Wegeners Untersuchungen über die Grundlagen des Sprachlebens (1885) und Wittgensteins Philosophischen Untersuchungen (1953) – insbesondere in der Sprachtheorie von Bühler (1934/1999)[24] und der Sprechakttheorie von Austin (1962) gesehen werden. Insbesondere bei Bühler und Wittgenstein finden sich bemerkenswerte gedankliche Parallelen, wobei Bühler in Bezug auf die Erkenntnis des sprachlichen Zeigens noch weiter geht als Wittgenstein. Zwar erkennen beide die Möglichkeit, mit dem nach traditioneller Betrachtung als Demonstrativpronomen bezeichneten ‚dieser' sprachlich zu zeigen, Wittgenstein geht allerdings nicht in letzter Konsequenz von einem nicht zumindest partiell nichtaktionalem Zeigen aus (vgl. Wittgenstein 1953: insbesondere 241[25], aber auch u.a. 259f.; 263) – das

20 Womit freilich noch nichts über deren Status als vollumfängig ausgebaute Sprachtheorie ausgesagt ist.
21 Siehe auch die grundlegenden, neugedruckten Beiträge in Ehlich (2007).
22 Ich möchte hier die Darstellungen der FP in Kameyama (2004) und Scarvaglieri (2013) besonders hervorheben.
23 Siehe dazu u.a. Ehlich (1979: 120).
24 Erst mit Erscheinen der zweiten Auflage von 1965 setzte überhaupt eine Bühler-Rezeption in der deutschsprachigen Linguistik ein. Eine englische Übersetzung lag erst 1990 vor, sodass eine Bühler-Rezeption im Anglo-Amerikanischen Raum erheblich behindert war und bis heute eingeschränkt ist (siehe Ehlich/Meng 2004: 13f. sowie Ehlich 2004, darin insbesondere S. 275 zur Rezeption von Bühlers Sprachtheorie in zweiter Auflage sowie 276–280 zur inhaltlichen Rezeption, nicht zuletzt in Bezug auf den Cours von Saussure). Redder (2000b: 7f.) stellt dar, welcher Teil von Bühlers Sprachtheorie zunächst rezipiert und für die Analyse literarischer Texte fruchtbar gemacht werden sollte, nämlich das Organon-Modell.
25 Wittgenstein bezieht sich dabei auf ein Sprachspiel, indem ‚dieses' und ‚dorthin' mit einer zeigenden Handbewegung gebraucht werden. Im Folgenden vollzieht er jedoch nicht die analytische Entwicklung hin zur Entdeckung des sprachlichen Zeigens.

dafür von Bühler erkannte, unabdingbare Konzept der Hier-Jetzt-Ich-Origo als ‚Nullpunkt'[26] sprachlichen Zeigens[27] erkennt Wittgenstein jedoch nicht. In Anschluss an die Zwei-Felder-Theorie von Bühler entwickelte Ehlich (1986) auf Basis der Vorstellung von Sprache als Werkzeug, als Organon, eine Fünf-Felder-Theorie, die dem Zeigfeld und dem Symbolfeld das operative Feld, das Lenkfeld und das Malfeld hinzufügt (siehe unten). Damit ist, wie im Folgenden ausführlicher dargestellt wird, Sprache nicht mehr ausschließlich über die sprachliche Oberfläche analysierbar. Vielmehr wird durch diese Bestimmung von Zweckbereichen, die in allen Sprachen angenommen werden, ein einzelsprachunabhängiger Zugang geschaffen – die Zwecke werden sprachspezifisch durch andere Sprachmittel realisiert, was in der FP durch die Differenzierung von sprachinternen und sprachexternen Sprachzwecken und Sprachmitteln erfasst wird (vgl. Ehlich 1981a).[28] Die für die Realisierung der sprachinternen Zwecke herangezogenen sprachlichen Mittel divergieren von Sprechergemeinschaft zu Sprechergemeinschaft und sind mithin

> nicht selbstzweckhaft, sondern Resultat der Funktionen, die die jeweiligen Einheiten im und für das sprachliche Handeln haben. Daran zeigt sich […], daß […] jede Sprache bzw. Sprachstruktur […] Resultat von Problemlösungsprozessen[29] einer Sprechergemeinschaft ist (Brünner/Graefen 1994: 10f.).

Während der theoretische Bezug zu Bühler in der FP bis heute sehr offensichtlich ist, sind die Bezüge zu den unterschiedlichen Ausprägungen der Sprechakttheorie etwas weniger deutlich. Der Anschluss an die Sprechakttheorie von Austin relativ zur Sprechakttheorie von Searle ist an der Oberfläche nur mittelbar sichtbar: Während zwar die Benennung der Sprechakte, insbesondere die Erkenntnis der Relevanz eines propositionalen Aktes, in der FP von Searle übernommen wird (siehe unten), wird der perlokutionäre Akt als Teil des Sprechaktes in der FP abgelehnt. Vielmehr wird in der FP erkannt, dass die Hörerreaktion auf eine sprachliche Handlung nicht Teil derselben ist, sondern eine Folgehandlung. So ist z.B. eine Hörerreaktion auf eine Aufforderung – mag sie verbal oder

26 Ehlich spricht auch vom „Orientierungspunkt" (Ehlich 1979: 114).
27 Redder (2010b: 28) stellt heraus, dass es sich bei Bühlers Origo um eine „sprachbezogene – nicht ontologisch zu fassende – Kategorie für den Umstand, dass in jeder Äußerung durch deren Sprecher, die Sprechzeit und den Sprechort ein Nullpunkt der sprachpsychologischen Orientierung besteht" handelt.
28 Die von Ehlich dort dargelegten Grundlagen einer funktional-pragmatischen Sprachtypologie greift u.a. Redder (2010b) für das Deutsche auf. Die so erlangten Erkenntnisse bilden die Basis für umfangreiche sprachvergleichende Untersuchungen.
29 Zum Problemlösen siehe insbesondere Ehlich/Rehbein (1986: 9ff.).

aktional sein – eben nicht Teil der konkreten Aufforderung selber. Mithin wird in der FP Sprache nicht ausschließlich sprecherzentriert betrachtet, und so wird auch nicht von einem Hörer ausgegangen, dem keine Wahl bleibt, als einer Sprechintention adäquat zu reagieren. Stattdessen wird von einem Hörer ausgegangen, der die sprachlichen Interaktionen mitkonstruiert, also einem aktiven Hörer, „whose activities are not restricted to a partial act, but rather have some influence on the construction, parallel to the verbalization of the speaker" (Bührig 2005: 146). Die von Searle stärker als bei Austin fokussierte Frage der Sprecherintention findet in der FP durch die systematische Ausdifferenzierung in individuelle kommunikative Ziele und gesellschaftliche kommunikative Zwecke Berücksichtigung. Somit

> werden individuenbasierte Termini wie Intention, Ziel, Einstellung oder stance, Rolle oder face und lokalistische Konzeptionen wie Aushandeln und Signalisieren oder Zu-verstehen-Geben (z.B. mittels cues) kritisch überwunden und stattdessen umgekehrt Aspekte individuellen Handelns in der sprachlichen Interaktion aus gesellschaftlichen Kategorien abgeleitet (Redder 2010a: 10).

Weiterhin kritisiert die FP an der Sprechakttheorie, dass die Äußerungen nicht in ihrem institutionellen Zusammenhang analysiert werden, wie es insbesondere für die vielfach betrachteten Handlungen wie Trauen, Taufen oder Befehlen relevant wäre, sondern losgelöst davon als einzelne, unabhängige Sprechhandlungen. Das hat zur Folge, „[…] daß es unmöglich ist, gegeneinander und gegen andere Handlungen isolierte Elementartypen von Sprechhandlungen herauszuarbeiten, die dann unabhängig von ihrem funktionalen Zusammenhang ausreichend analysiert werden könnten" (Ehlich 2007, B2: 84). Anders als in der Sprechakttheorie wird in der FP jedoch nicht davon ausgegangen, dass der Sprechakt als solcher eine Einheit sprachlichen Handelns ist, dessen Teilakte untrennbar miteinander verbunden sind,[30] „die Bezeichnung ‚Sprechakt' [ist in der FP] nicht übernommen worden" (Brünner/Graefen 1994: 11), stattdessen wird in Anschluss an Austin von ‚Sprechhandlungen' ausgegangen, die wiederum „entweder als *Verkettung* oder als *Sprechhandlungssequenz* (mit systematischem turn-Wechsel der Interaktanten) miteinander verknüpft sein" (ebd.; Hervorheb. i.O.) können.

Durch die Rezeption der Zwei-Felder-Theorie schließt die FP systematisch an anderer Stelle bei Bühler an als z.B. die Systemic Functional Linguistic von

30 Siehe dazu weiter unten zum partikularen sprachlichen Handeln.

Halliday. Gruber verortet Hallidays Ansatzpunkt u.a. bei Bühlers Organonmodell und betont, dass die Zwei-Felder-Theorie nicht rezipiert wird (Gruber 2012).[31] Das hat weitreichende Konsequenzen zum Stellenwert sprachlicher Zeichen – Gruber spricht von „Interaktion als sprachliche Handlung (in der FP) vs. Interaktion als Semiose (in der Systemisch Funktionalen Linguistik)" (a.a.O.: 19), was Ehlich (2007, B4) in der von ihm dargelegten Dichotomie von „Sprache als System versus Sprache als Handlung" fasst. Der Stellenwert des sprachlichen Zeichens ist bei diesen Unterscheidungen von zentraler Bedeutung: Das sprachliche Zeichen wird in der FP nicht als Basiskategorie (vgl. Redder 2010a: 11) begriffen. „Das Zeichen ist – als Mittel zum Zweck – vielmehr eine abgeleitete Kategorie für historisch-gesellschaftlich entwickelte Form-Funktions-Einheiten" (a.a.O.: 12). Damit stehen statt sprachlicher Zeichen gesellschaftliche Zwecke im Mittelpunkt der Sprachtheorie, womit die Rekonstruktion von Anschluss- oder Austauschmöglichkeiten der FP an semiotische und semiotisch-linguistische Theorien (und vice versa) vor nicht unerheblichen Handlungswiderständen steht (siehe Reisigl 2012 sowie Krause 2017), da dort gesellschaftliche Zwecke in der Regel unberücksichtigt bleiben.[32]

Durch diese Ausführungen wird deutlich, dass die FP Sprache als gesellschaftliches Phänomen begreift. Dies hat seinen Ursprung in Schriften von Karl Marx, Max Weber und Mao Zedong, wie in frühen Arbeiten der FP (etwa Ehlich/Rehbein 1972 und Rehbein 1977, aber auch z.B. in Redder 2010a) sichtbar ist. Insofern ist die von Reisigl (2012) als Parallele zu bestimmten Ausprägungen der Kritischen Diskursanalyse benannte gesellschaftskritische Herangehensweise der FP auch in politischen Zusammenhängen zu begreifen. Demgemäß liegt der FP die Annahme zugrunde, dass „Menschen […] Sprache bzw. sprachliches Handeln aus praktischen Bedürfnissen heraus entwickelt haben. Formen sprachlichen Handelns dienen also dazu, verallgemeinerte, repetitive Bedürfnisse in wiederkehrenden Situationen der Wirklichkeit zu befriedigen" (Redder 2010a: 10). Dies hat weitreichende Konsequenzen für das Verständnis von Sprache in der FP: „Sprache ist insofern ein Medium, Sprache ist ein *Mittel* zu einem *Zweck*. Auf höchster Abstraktionsstufe besteht dieser Zweck in der *sprachlichen Kommunikation*. Sie erfolgt grundlegend kooperativ zwischen

31 Die fehlende Rezeption der Zwei-Felder-Theorie im Zuge der verzögerten Bühler-Rezeption zeichnet Ehlich (2004: 287f.) nach.
32 Dies gilt auch für die Peirce'sche Semiotik, wie Rehbein (1994: 26f.) im Rahmen einer theoretischen Rekonstruktion der ‚pragmatischen Wende' aus Perspektive der FP verdeutlicht (siehe auch Rehbein 1979a).

einem *Sprecher S* und *Hörer H*" (a.a.O.: 11; Hervorheb. i.O.). Die Besonderheit dieser Auffassung von Sprache ist, dass mentale Prozesse durch die Analyse von Sprache als rekonstruierbar aufgefasst werden. Modellhaft ist dies wie folgt abgebildet worden:

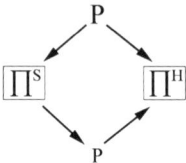

Abb. 1: Sprachtheoretisches Grundmodell nach Ehlich/Rehbein 1986: 96

Die Bezeichnung der einzelnen Elemente des Modells von Ehlich/Rehbein rekurriert u.a. auf Searle. So steht die Minuskel p für die sprachliche Wirklichkeit in Anschluss an Searles Abkürzung für den propositionalen Gehalt (vgl. Ehlich/Rehbein 1986: 95) und die Majuskel P für die außersprachliche Wirklichkeit. P und p stehen in spezifischer Relation zueinander, Ehlich/Rehbein bezeichnen „[d]ie nähere Qualität dieser Beziehung [...] als Wiedergabe bzw. Widerspiegelung von P in p" (ebd.).[33] Weiterhin sind in diesem Modell die mentalen Bereiche von Sprecher (Π^S) und Hörer (Π^H) berücksichtigt, in denen sich die Widerspiegelung von P in p vollzieht (vgl. a.a.O.: 96). Jedoch ist

> ein propositionaler Gehalt (abgekürzt „p") nicht als direkte Darstellung eines *Sachverhalts* zu verstehen; vielmehr wird ein Sachverhalt der Wirklichkeit (abgekürzt „P") im Wissen eines Sprechers (Π^S) wahrgenommen und/oder verarbeitet, *bevor* dieses Wissen im propositionalen Gehalt einer sprachlichen Handlung verbalisiert wird. Die Verbalisierung des Wissens in p ruft wiederum im *Wissen des Hörers* (Π^H) eine Veränderung hervor (Rehbein 1999a: 198; Hervorheb. i.O.),

33 Ehlich/Rehbein (1986: 95) weisen darauf hin, dass der Begriff ‚Widerspiegelung' diskussionswürdig sein könnte, was Reisigl (2012: 58–63) kritisch in Bezug auf den Wahrheitsbegriff aufnimmt und in Relation zum Verständnis von Widerspiegelung in der Kritischen Diskursanalyse setzt. Redder (2014b) greift Reisigls Ausführungen auf und weist dessen Befürchtung eines unbestimmten und unbestimmbaren funktional-pragmatischen Wahrheitsbegriff zurück, indem sie explizit von einem bestimmten und bestimmbaren Wahrheitsbegriff ausgeht (s. a.a.O.: 133). Ehlich (1979: 384) weist ausdrücklich darauf hin, dass der Begriff der Widerspiegelung „nicht mechanistisch" zu verstehen ist.

während der Hörer seinerseits über Vorwissen über die Wirklichkeit verfügt (vgl. ebd.). Mithin ist deutlich geworden, dass von mindestens zwei Interaktanten als grundlegende Konstellation[34] der Interaktion ausgegangen wird, was unmittelbare Konsequenzen für die Analyse von Sprache hat – zumal mit einer sprachtheoretischen Haltung, die mentale Prozesse aus der Sprache zu rekonstruieren sucht: „Das sprachliche Handeln entwickelt sich zwischen mindestens zwei Handelnden. Für jeden von ihnen ist analytisch zwischen der mentalen und der (inter)aktionalen Sphäre zu unterscheiden" (Ehlich/Rehbein 1979a: 258). Es ergeben sich also zwei mentale Sphären, je eine für S und für H sowie eine (inter) aktionale Sphäre, in der die (sprachliche) Interaktion stattfindet. Somit ist in den Π-Bereichen der Interaktanten auch das Wissen von S und H bezogen auf die Wirklichkeit verortet, binnenstrukturiert durch π-Elemente, die in vielerlei Hinsicht bestimmt werden können (vgl. Ehlich/Rehbein 1977[35]).

> Wissen ist ein mentaler Sachverhalt. Er bezieht sich auf die Wirklichkeit. Im Fall, daß das Wissen zutrifft, das heißt die Wirklichkeit adäquat wiedergibt, bezieht es sich auf einen bestimmten *Objektbereich*, von dem der Wissende etwas weiß; dieser Objektbereich erscheint im Wissen als θ [Thema des Wissens] (a.a.O.: 45f.; Hervorheb. i.O.).

Aus diesem theoretischen Zugang resultiert, dass gesellschaftlich entwickelte Muster, sogenannte Handlungsmuster[36], analysierbar werden:

> Die Formen sprachlicher Handlungsmuster nennen wir *sprachliche Handlungsmuster*. Sprachliche Handlungsmuster, oder abkürzend gesagt, Muster, sind also die Formen von standardisierten Handlungsmöglichkeiten, die im konkreten Handeln aktualisiert und realisiert werden. […] das Muster hat einen Zweck; auf ihn ist es funktional bezogen (Ehlich/Rehbein 1979a: 250; Hervorheb. i.O.).

Gerade der Zweck als Kategorie linguistischer Analyse ist unabdingbar für die Rekonstruktion von Handlungsmustern: „Die **Zwecksetzung** stellt in diesem

34 Rehbein bestimmt ‚Konstellation' wie folgt: „Eine Konstellation ist eine repetitive Wirklichkeitsstruktur, die typischerweise ein spezifisches Veränderungspotential (konstellatives Defizit) in sich birgt. Eine Konstellation stellt also eine offene Struktur dar, die durch eine Handlung zu ‚sättigen' ist" (Rehbein 1999a: 198).
35 Auf die unterschiedlichen Wissensstrukturtypen nach Ehlich/Rehbein (1977) wird an dieser Stelle nicht ausführlich eingegangen, Bezüge darauf werden in den Analysen punktuell erfolgen, um diese an konkreten Daten zu verdeutlichen.
36 Hierin sind die zuvor aufgezeigten Kategorien der linguistischen Wissensanalyse systematisch berücksichtigt: „Muster bestehen aus Typen von Handlungen: mentale Handlungen, sprachliche Handlungen (Interaktionen) und Aktionen, hörer- und sprecherseitig" (Rehbein/Kameyama 2004: 558).

Sinn einen konstitutiven Bestandteil der HM [Handlungsmuster; A.K.] dar und prägt grundsätzlich ihre Struktur" (Carobbio 2011a: 167; Hervorheb. i.O.) Dabei ist darauf hinzuweisen, dass Handlungsmuster nicht wissenschaftlich begründete Konstrukte sind, die Interagierende für eine erfolgreiche Interaktion idealerweise befolgen, wie es beispielsweise bei den Konversationsmaximen nach Grice (1975) der Fall ist. Handlungsmuster sind keine „analytisch-theoretische Fiktion, die den Erscheinungen oktroyiert wird. Sondern die Muster werden als Teil der gesellschaftlichen Wirklichkeit selbst aufgefunden und in der Analyse bewußt gemacht" (Ehlich/Rehbein 1979a: 250f.). Handlungsmuster sind also kein bloßes theoretisches Konstrukt, sondern „[…] gesellschaftlich entwickelt, um bestimmte, häufig auftauchende Konstellationen zu bewältigen" (Ehlich/Rehbein 1977: 67). Die Rekonstruktion von Handlungsmustern aus dem konkreten sprachlichen Handeln ist kein einfaches Unterfangen, sondern „[…] ein Erkenntnisprozeß, der die Zwecke gesellschaftlichen Handelns in der zufällig vorliegenden Wirklichkeit entdeckt und den Formcharakter des zugrundeliegenden Handelns, das heißt die allgemeinen Strukturen einsichtig macht" (Ehlich/Rehbein 1979a: 251).

Handlungsmuster weisen eine bestimmte Struktur (siehe Ehlich/Rehbein 1979a: 253–255) mit bestimmten Kennzeichen auf, was jedoch keineswegs eine Starrheit der Interaktion impliziert: „Meist bildet ein sprachliches Muster […] nur *eine* von mehreren Wahlmöglichkeiten, d.h., es bildet *eine* Ablaufalternative aus der Menge von Ablaufalternativen" (Ehlich/Rehbein 1979a: 253; Hervorheb. i.O.). Gleichzeitig ist stets mitgedacht, dass die Interaktanten jederzeit das Muster verlassen und z.B. in andere Handlungsmuster übergehen können. Die Strukturkennzeichen sind analytische Abstraktionen, um die Abläufe festzuhalten bzw. festhalten zu können, die gesellschaftlich als Alternativen vorgeformt sind. Handlungsmuster schließen allerdings nicht nur sprachliches Handeln ein:

> Die Untersuchung von Mustern und ähnlich komplexen Formen des sprachlichen Handelns verlangt, neben den verbalen auch nonverbale und praktische Handlungen sowie die äußeren Bedingungen des Handelns systematisch in die Analyse einzubeziehen (Brünner/Graefen 1994: 12).

Dies ist insbesondere für die in dieser Arbeit durchgeführten Analysen von größter Wichtigkeit, da es bei komplexen Handlungen wie der universitären Wissensvermittlung eben nicht ausreichend ist, ausschließlich verbale Interaktion zu untersuchen.[37]

37 Brünner (1987) zeigt u.a., wie bei der Vermittlung von praktischem Wissen einzelne Musterpositionen von aktionalen Handlungen ausgefüllt werden können.

Anders als bei theoretischen Zugängen zu Sprachwissenschaft, die Form und Funktion nicht systematisch als verknüpft betrachten, sind in der FP die Minimaleinheiten sprachlichen Handelns nicht etwa Phoneme oder Morpheme, sondern – die Handlungsqualität von Sprache berücksichtigend – Prozeduren als kleinste Einheiten sprachlichen Handelns: „Prozeduren bestehen in *mentalen Prozessen*, die Sprecher und Hörer vollziehen, indem sie sprachliche Ausdrucksmittel verwenden" (Redder 2007: 134; Hervorheb. i.O.). Diese können zwar mit Phonem- oder Morphemgrenzen korrespondieren, jedoch nur dann, wenn diese Handlungsqualität haben.[38] Zunächst stand, der Bühler'schen Sprachtheorie folgend und diese kritisch weiterentwickelnd, das Zeigfeld und mithin Deixeis[39] im Mittelpunkt von Analysen (siehe z.b. Ehlich 1979; die weiteren Felder (s.u.) waren zu dem Zeitpunkt noch nicht entwickelt). Das sprechhandlungstheoretische Grundmodell (Abb. 1) aufgreifend kann gesagt werden, dass z.B. mittels der von S geäußerten deiktischen Prozedur ‚dieser' (= p) auf ein Element des Wirklichkeitsfragments P verwiesen wird, das seinerseits in Π_S widergespiegelt ist. Diese Widerspiegelung des Elements des Wirklichkeitsfragments P wird mittels p für H „präsent gemacht" (a.a.O.: 387), was im Endeffekt eine (partielle) Synchronisation von Π_S und Π_H bewirkt.

> Zwei Dinge sind also analytisch scharf voneinander zu trennen und sorgfältig auseinanderzuhalten: was deiktisches Objekt ist und was Bestandteil des entsprechenden Wirklichkeitsausschnittes selbst ist, der im Π-Bereich widergespiegelt und als p von S für H präsent gemacht und als ein Element des Π-Bereichs von H übernommen werden kann (ebd.; Hervorheb. i.O.).

Mitgedacht ist durchaus eine Kritik an referenzsemantischen Überlegungen, eine Frage wie „Wo ist hier?" (vgl. Klein 1978) stellt sich mithin funktional-pragmatisch ausdrücklich nicht, da sie durch die oben dargestellte Art der Bühler-Rezeption obsolet ist.

Um deiktische Verweise – u.a. in Rezeption der Modi des Zeigens nach Bühler (1999: 80f.) und in Abgrenzung zu Face-to-face-Verweisen – auch z.B. in literarischen Texten rekonstruierbar zu machen, entwickelte Ehlich das Konzept der

38 Siehe dazu z.B. Redder (2010a: 20) in Rekurs auf Redder (1992) zum Formaufbau des deutschen Finitums aus funktional-pragmatischer Perspektive.

39 Dies wurde vor allem im Zuge einer zunehmend kritischen Positionierung hinsichtlich traditioneller Wortartenkategorien vor dem Hintergrund sprachvergleichender Analyse durchgeführt, wie im Fall von Ehlich (1979) für Hebräisch. Siehe auch Ehlich (1994b: 68f.) zur inhärenten Problematik der traditionellen Wortartenklassifikation in der Rezeptionslinie von Donatus, die sich mit Wortartenwechseln oder der Mehrfachzuordnung einzelner sprachlicher Mittel eher schwertut.

Verweisräume (erstmals Ehlich 1979, siehe auch z.B. Ehlich 1982a: 117–120). Der basale Verweisraum ist der gemeinsame Wahrnehmungsraum von Sprecher und Hörer, in dem Verweise auf unmittelbar Wahrnehmbares durch deiktische Fokussierungen vergleichsweise leicht funktionieren. In Texten[40] ist dies etwas komplizierter, was sich in besonderen Formen der Deixis, der Textdeixeis[41], zeigt. Das Konzept der Verweisräume wurde später weiter ausgebaut und u.a. hinsichtlich des Wissensraumes erweitert. Verweise im Wissensraum versteht Redder in Kritik von Rehbein (1977) als sprachliche Verweise im Mentalen, kategorial analog zum ∏-Bereich (vgl. Redder 1990: 182f.) – dieser Verweisraum ist der abstrakteste, wie Redder (2016b: 181) erneut betont.

Den von Ehlich (1986) neben dem Symbolfeld und dem Zeigfeld[42] entwickelten funktionalen und sprachübergreifenden Feldern entsprechen Prozeduren, die einzelsprachspezifisch durch unterschiedliche sprachliche Mittel realisiert werden. D.h. also, dass nicht ein Ausdruck eine Prozedur *ist*, sondern dass die Prozedur durch sprachliche Mittel vollzogen wird – auch wenn diese Beziehung in Analysen mitunter nicht sprachlich expliziert wird. Neben den Feldern nach Bühler sind diese Felder das Malfeld, das Lenkfeld und das operative Feld. Die durch die Prozeduren in der Interaktion von S und H realisierten Handlungszwecke – verteilt auf die sprachlichen Felder – sind in der folgenden Tabelle dargestellt:

40 Siehe unten zu Diskursen und Texten als Einheiten sprachlichen Handelns.
41 Vgl. dazu Redder 2000a.
42 Es ist zu erwähnen, dass zu Beginn der FP eine kritische Rezeption der Peirce'schen Zeichenklassifikation und mithin auch der Kategorie der Indexikalität stattgefunden hat (siehe Ehlich 1979: 96–101). Ehlich stellt die Zeichenklassifikation von Peirce der von Bühler gegenüber: „Der wesentliche Unterschied beider Konzeptionen liegt darin, daß Bühler in seiner Analyse sich auf das konkrete Sprechhandeln von mindestens zwei Interaktanten bezieht. Dadurch überwindet er die Fixierung auf ein Zeichenmodell, wie es bei Peirce vorliegt, und bezieht die Zeigwörter auf spezifische kommunikative Bedürfnisse der Interaktanten beim sprachlichen Handeln" (a.a.O.: 115f.). Dies ist nicht zuletzt vor dem Hintergrund der Kritik Frickes (2007: 27) an Ehlichs Deixiskonzeption, die sie im Vergleich zu Bühler, Fillmore und Lyons (u.a.) als „theoretisch am wenigsten durchgearbeitet" (ebd.) auffasst, zu beachten – Fricke kritisiert an Ehlich u.a., dass er seine Deixiskonzeption (in den von ihr rezipierten Arbeiten) in erster Linie anhand literarischer Texte entwickelt. Die Peirce-Rezeption von Ehlich ist zudem bezüglich der aktuell wieder aufkommenden Diskussion der Peirce'schen Semiotik im Zuge multimodaler Forschung beachtenswert (siehe dazu auch Reisigl 2012).

Tab. 1: Sprachliche Felder[a] (nach Zifonun/Hoffmann/Stecker 1997: 27, Redder 2007: 139 sowie Redder 2010a: 16; Spalte „Realisierter Handlungszweck" zit. nach Ehlich 1994b: 73f.)

Feld	Prozedur	Realisierter Handlungszweck	Sprachliche Mittel im Deutschen (in Auswahl)
Lenkfeld	expeditiv	S greift direkt in die Handlung bzw. in die Einstellungsstruktur von H ein	Interjektionen, Imperativendung, Vokativendung, etc.
Malfeld	expressiv/ malend	S kommuniziert die Einstellung von S in bezug auf X, Y ...[b]	Gestisch-expressive Tonbewegung/ Tonmodulation, ‚Riesen-', etc.
Operationsfeld (auch operatives Feld oder Arbeitsfeld)	operativ	S ermöglicht H die Prozessierung der sprachlichen Handlungselemente von S	Präposition, Konjunktor, Subjunktor, Relativum, Phorik[c] (= 3. Personalpron., 3. Possessivpron.), Artikel/ Determinativ, Responsiv, einige Flexionssuffixe (z.B. Adjektivstämme), Satzintonation, Wortstellung, etc.
Symbolfeld[d]	symbolisch/ nennend	S bezeichnet ein Objekt X, einen Sachverhalt Y, ... für H	Substantiv-, Verb-, Adjektivstämme, Basispräpositionen, etc.
Zeigfeld	deiktisch	S orientiert die Aufmerksamkeit von H auf ein Objekt X im für S und H gemeinsamen Verweisraum	Personaldeixis, deiktisches Adverb, Temporalmorpheme der Nähe (Präsens)/Ferne (Präteritum), etc.

[a] Die Auflistung der sprachlichen Mittel des Deutschen, die für die Realisierung der Handlungszwecke zur Verfügung stehen, erhebt keinen Anspruch auf Vollständigkeit, sondern soll vielmehr verdeutlichen, wie sich diese relativ zu den traditionellen Kategorien der Linguistik verhalten, bzw. welche Heterogenität sprachlicher Mittel der scheinbaren Einfachheit der Aufteilung in fünf sprachliche Felder gegenübersteht. Gleichzeitig ist darauf hinzuweisen, dass die Zuordnung sprachlicher Mittel zu den sprachlichen Feldern keineswegs fixiert ist, sondern Veränderungen unterliegen kann, wie z.B. Ehlich (1987) am Ausdruck ‚so' oder auch Redder (1990) am Ausdruck ‚denn' zeigen. Die Untersuchung der Übergänge von sprachlichen Mitteln zwischen den sprachlichen Feldern wird als Feldtransposition bezeichnet und ist u.a. Teil der ‚Funktionalen Etymologie' (siehe Ehlich 1994b).

[b] Redder beschreibt die kommunikative Leistung malender Prozeduren „mit der Kommunikation von situative[r] ‚Atmosphäre' und psycho-physischer Befindlichkeit, von Stimmungen und Emotionen" (Redder 1994b: 240), siehe auch Rehbein (2012a: 96–100) zu sprachlichen Mitteln des Malfeldes.

[c] Siehe zur Differenzierung von Pronomen, Deixis und Phorik Ehlich (1982a).

[d] Siehe zu einer sprachvergleichenden Untersuchung von Symbolfeldmitteln (Deutsch/Englisch) Thielmann (2009: Kapitel 4). Demgemäß könnte man den realisierten Handlungsweck auch stärker auf die Art der Wissensprozessierung formulieren.

Prozeduren sind also trotz scheinbar darauf hindeutender monomorphematischer Präpositionen nicht mit Wortartenklassifikationen gleichzusetzen[43] – vielmehr wird die traditionelle Wortartenklassifikation infrage gestellt, insbesondere hinsichtlich der systematischen Nutzung der Wortartenklassifikationen im und für den Schulunterricht, was Redder (2007: 130) sehr deutlich herausstellt: „Soll die Klassifikation des Ausdrucksbestandes nach Wortarten die Basis für eine schulische Grammatikvermittlung des Deutschen darstellen und dementsprechend die Lehrerausbildung prägen? Ich denke nicht". Die Re-Analyse der Wortartenkategorie und der Wortartenklassifikationen unter dem Gesichtspunkt einer funktionalen Grammatikbetrachtung trägt dieser Annahme Rechnung. Redder (a.a.O.: 139–142) verdeutlicht dies am Beispiel der Adverbien und Pronomina, da sich diese durch eine prozedurale Heterogenität auszeichnen und funktional mithin als Klassifikationen nicht mehr haltbar und gerade in Hinblick auf die Grammatikvermittlung in der Schule[44] eher verwirrend sind. Während Redder (a.a.O.) vorschlägt, die Grammatikvermittlung von den sprachlichen Feldern aus anzugehen, schlägt Hoffmann (2014) eine – nicht damit konfligierende – Wortartenklassifikation vor, die sich von traditionellen Klassifikationen in wesentlichen Aspekten unterscheidet.[45] Des Weiteren kann auf Basis dieser Annahmen zu den Prozeduren freilich auch eine von der traditionellen Perspektive auf Syntax gänzlich abweichende entwickelt werden: „Eine funktional-pragmatische Syntax (nebst Morphologie und Phonologie) basiert auf *Prinzipien der Kombination von Prozeduren*" (Redder 2010a: 13; Hervorheb. i.O.).

Neben den Prozeduren werden weitere Einheiten sprachlichen Handelns unterschiedlicher Größe unterschieden. Gewissermaßen ‚oberhalb' der Prozeduren, aber noch nicht als Sprechhandlungen zu bestimmen, ist das partikulare sprachliche Handeln (Redder 2003) anzusiedeln. Dem partikularen sprachlichen Handeln, das durch Elemente partizipialer Ketten realisiert

43 In einigen Fällen gibt es allerdings klare Zuordnungen von Wortarten zu durch sie realisierten Prozeduren, z.B. bei den Interjektionen (vgl. Redder 2007: 135f. sowie 139 und 144).

44 Die Grammatikvermittlung im DaF- und DaZ-Zusammenhang ist dabei aus der einzelsprachübergreifenden Perspektive stets mitgedacht.

45 Siehe zu Wortarten aus funktional-pragmatischer Perspektive die von Hoffmann (2014: 43–55) zusammengestellte Übersicht. Zu Diskussionen der traditionellen Wortartenklassifikationen siehe die Beiträge in Hoffmann (2007). Eine ausführlichere Darstellung dieser Diskussion würde in dieser Arbeit jedoch zu weit führen; zur Diskussion von Wortarten in der Grammatikvermittlung siehe auch Redder (2007).

wird, ist die Besonderheit inhärent, dass es keinen voll ausgebauten propositionalen und auch keinen illokutiven Sprechakt realisiert (a.a.O.: 162), wodurch es einen besonderen Status innerhalb der Einheiten sprachlichen Handelns erhält:

> Ein Sprecher macht mit den Elementen einer partizipialen Kette eine Äußerung, die konstitutiv auf einer Zwischenstufe des sprachlichen Handelns angesiedelt ist. Zugleich weist diese Ausdrucksform deutlich eine eigene Funktion und eine komplexe, insbesondere repetitive Strukturmöglichkeit auf, eben als partizipiale Kette. Insofern kommt solchen Äußerungen eine *eigene Qualität* zu (a.a.O.: 163; Hervorheb. i.O.).

Dabei ist jedoch stets zu beachten, dass auch hier eine besondere Relation zwischen sprachlichem Mittel und der damit realisierten Einheit sprachlichen Handelns vorliegt: „Die *einzelne Partizipialkonstruktion*, d.h. das einzelne Element einer partizipialen Kette, stellt *eine Realisierungsform* des *partikularen sprachlichen Handelns* dar. Die *partizipiale Kette* realisiert mithin eine besondere *Verkettung von partikularem sprachlichen Handeln*" (a.a.O.: 164f.; Hervorheb. i.O.). Diese Verkettungen können „ein Ensemble sprachlichen Handelns, also eine funktionale Gesamtheit" (a.a.O.: 168) konstituieren, deren Zweck rekonstruiert werden kann. Redder leitet daraus eine grundlegende Erkenntnis ab: „Die größeren Handlungseinheiten Diskurs und Text können phasenweise nur aus zwischengeordneten Einheiten des partikularen Handelns konstituiert sein und bestehen keineswegs notwendig aus Sprechhandlungen" (a.a.O.: 169).[46] Ebenso wie die Prozeduren nicht an die traditionelle Analyseebene der Wortarten gebunden ist, sind alle im Folgenden genannten Einheiten sprachlichen Handelns – die auch für syntaktische Betrachtungen herangezogen werden können[47] – in diesem Sinne auch nicht an die traditionelle Kategorie des Satzes gebunden, was die Analyse von gesprochener Sprache in wesentlich größerem Umfang erlaubt, da auch vermeintlich grammatisch inkorrekte Äußerungen systematisch analytisch

46 Zu Diskurs und Text siehe unten. Redder diskutiert das partikulare Handeln des Weiteren im Zusammenhang der Frage einer Diskurs- und Textsyntax, mithin einer Syntax, die eben nicht den einzelnen Satz als zentralen Gegenstand versteht. Zur Kritik des Satzbegriffes siehe auch Ehlich (1992), der von einem „Bestimmungszirkel" (a.a.O.: 389) spricht, „dem zufolge für nahezu alle kurrenten Grammatiken der Satz als eine selbstverständliche grundlegende Bestimmungsgröße gelten kann" (ebd.). Darüber hinaus weist Hoffmann (1992a: 376) auf einige empirische Problemfälle des Satzbegriffes hin, ebenso nennt er exemplarisch 21 Bestimmung des Satzbegriffes (a.a.O.: 370–376).
47 Siehe Hoffmann (2003) zu dem Entwurf einer Funktionalen Syntax, die in die von Hoffmann (2014) entwickelte Deutsche Grammatik Eingang gefunden hat.

in den Blick genommen werden können.[48] Ehlich (1992) verdeutlicht dies unter anderem in Rückgriff auf seine Analysen zu Interjektionen (Ehlich 1986), „die im sprachlichen Handeln für sich allein einen vollständigen kommunikativen Zweck realisieren können" (Ehlich 1992: 393). Diese ‚selbst-suffizienten' Prozeduren

> sind […] unabhängig von anderen Prozeduren geeignet, Handlungszwecke vollständig zu realisieren. Die anderen hingegen werden zu größeren Einheiten vereinigt oder integriert. Erst eine solche Integration[49] verschiedener Prozeduren bildet Einheiten, die zu Sprechhandlungen zusammentreten, Einheiten also von illokutiven, propositionalen und Äußerungsakten. Der Satz ist eine, wenn nicht die wichtigste derartige Form (ebd.).

Mithin ist der Satz eine Form unter mehreren, gleichwohl die Wichtigkeit der linguistischen Analyse von Sätzen funktional-pragmatisch ausdrücklich nicht abgelehnt wird.[50] Stattdessen kann als Analyseeinheit von ‚Äußerungen'[51] ausgegangen werden. Dies hat direkte Konsequenzen auf die Einheiten sprachlichen Handelns, die oberhalb des partikularen sprachlichen Handelns – das in einer strikten Satzgrammatik keine Berücksichtigung fände – anzusiedeln sind. Die nächstgrößere Einheit sprachlichen Handelns sind Sprechhandlungen, die aus den aus der Sprechakttheorie bekannten Teilakten, also dem Äußerungsakt, dem propositionalem Akt und dem illokutivem Akt, konstituiert sind. Auch hierbei gilt, dass Sprechhandlungen sowohl ‚kleiner', ‚gleichgroß' als auch ‚größer' als Sätze sein können (siehe dazu z.B. Ehlich 2010) – wenngleich man einwenden könnte, dass das Heranziehen von Größeneinheiten zur Differenzierung problematisch ist; hierbei ist jedoch nicht von ontogenetischen Größen die Rede, sondern von einer analytischen Auflösungsgröße. Ensembles von Sprechhandlungen zu einem bestimmten Zweck wiederum bilden Diskurse oder Texte. Hierzu ist festzuhalten, dass die Kategorien ‚Diskurs' und ‚Text' ausdrücklich nicht medial determiniert, sondern ebenfalls zweckbezogene Kategorien sprachlichen

48 Dies ist mithin verbunden mit den von Hoffmann (1992a: 364) formulierten Fragen: „Kann Grammatik, kann Syntax auch ohne einen Satzbegriff (oder einen Begriff von ‚Nicht-Satz', ‚abweichendem Satz', ‚Satzkonstituenten') sinnvoll betrieben werden? […] Wozu wird der Satzbegriff benötigt?" Dies wird in den Beiträgen in Hoffmann (1992b: 363–416) divers diskutiert.
49 Zur Integration als Kategorie funktional-pragmatischer Syntax bzw. funktional-grammatischer Syntax siehe Hoffmann (2013: 41f.).
50 Siehe z.B. Hoffmanns (2017) Analyse eines sehr komplexen Satzes.
51 Siehe Hoffmann (2013: 57–66) zur Abgrenzung von Satz und Äußerung, insbesondere zu der analytischen Notwendigkeit der Kategorie ‚Äußerung' als Konsequenz einer linguistischen Betrachtung von gesprochener Sprache.

Handelns sind, deren Distinktion als Ergebnis begrifflicher Rekonstruktion zu begreifen ist (siehe Ehlich 1983; 1984). Die Beziehung der Einheiten sprachlichen Handelns zueinander sind, nach Redder (2003 und 2005[52]), wie folgt darstellbar:

Abb. 2: Einheiten sprachlichen Handelns (nach Redder 2003 und 2005)

Hieraus wird sichtbar, dass die Einheiten sprachlichen Handelns aufeinander bezogen und die Prozeduren immer Teil größerer Einheiten sind. Gleichzeitig wird deutlich, dass traditionelle linguistische Kategorien wie Wort oder Satz aus

[52] Abb. 2 wurde erstmals von Redder 2003 publiziert, 2005 digital rekonstruiert und wird hier nur minimal um einen Tippfehler korrigiert wiedergegeben. Ich danke Gesa Lehmann für ihre Hilfe hierbei.

handlungstheoretischer Perspektive als zentrale (Größen-)Einheiten linguistischer Analyse hinterfragt werden, was nicht zuletzt in Bezug auf die bereits thematisierte Frage der Wortartenklassifizierung weitreichende Konsequenzen hat. Dies gilt auch für die nächstgrößere Einheit linguistischer Analyse, die textlinguistisch[53] schlicht als ‚Text'[54] bezeichnet wird, mithin linguistische Phänomene oberhalb der Satzgrenze.[55] Auch diese Kategorie ist funktional-pragmatisch zu hinterfragen – mit weitreichenden Folgen, da im umgangssprachlichen Verständnis[56] von ‚Text' gemeinhin eine Beschränkung auf geschriebene Sprache vorliegt und gesprochene Sprache nicht darunter verstanden wird:

1.
 a) [schriftlich fixierte] im Wortlaut festgelegte, inhaltlich zusammenhängende Folge von Aussagen
 b) Stück Text, Auszug aus einem Buch o. Ä.
2. zu einem Musikstück gehörende Worte
3. (als Grundlage einer Predigt dienende) Bibelstelle
4. Unterschrift zu einer Illustration, Abbildung

(zit. nach DUDEN online, 13.9.2016)

Als wissenschaftlicher Begriff hingegen wird unter ‚Text' jedoch sehr von dem genannten umgangssprachlichen Verständnis Abweichendes gefasst – obgleich auch Ehlich (1983) anmerkt, dass ‚Text' in wissenschaftlichen Zusammenhängen „mit einer geradezu alltagssprachlichen Geläufigkeit verwendet wird" (a.a.O.: 24). Es ist hier nicht der Ort, um Textbegriffe ausführlich voneinander abzugrenzen,[57] der Fokus soll, dem Inhalt dieses Kapitels entsprechend, auf einer handlungstheoretischen Rekonstruktion liegen.

53 Hier und im Folgenden wird an mehreren Stellen von ‚der' Textlinguistik gesprochen. Dies ist eine Vereinfachung zum Zweck der Einschränkung der hier darzustellenden Gegenstände, tatsächlich sind recht heterogene Forschungsansätze unter ‚Textlinguistik' gefasst (siehe z.B. Adamzik 2004, Brinker 1997 oder auch Heinemann/Viehweger 1991).
54 Siehe Ehlich (1984: 10–13) zur Geschichte des Ausdrucks ‚Text'.
55 Diese Idee liegt z.B. Weinrichs (2003) Textgrammatik zugrunde.
56 Gleichwohl der Status von Duden-online als wissenschaftliches Nachschlagewerk aufgrund der problematischen Überprüfbarkeit der Autorenschaft zumindest hinterfragt werden kann, wird hier darauf zurückgegriffen, da gemeinhin außerhalb der Wissenschaft davon ausgegangen wird, dass „der Duden" (bewusst in dieser Determination) als oberste Quelle für die Richtigkeit der deutschen Sprache gelten kann.
57 Siehe dazu z.B. Ehlich (1983) oder auch den entsprechenden Lexikonbeitrag von Glück (2005). Es sei jedoch anschließend an die zuvor ausgeführten Bezüge von FP und ‚traditioneller' Syntaxbetrachtung darauf hingewiesen, dass die Textkategorie nicht

Die Ausgangsfrage einer handlungstheoretischen Betrachtung von ‚Text' ist mithin:

> Ist es möglich, den Terminus ‚Text' in einer solchen Weise zu gebrauchen, daß die alltagsweltliche Vorkategorisierung sinnvoll aufgehoben und zugleich eine schärfere Bestimmung des Text-Begriffs möglich wird? (Ehlich 1983: 27)

Um diese Frage zu bearbeiten, geht Ehlich einen Schritt zurück und betrachtet nicht die alltagssprachlichen ‚Texte', sondern stellt fest, wo sprachliches Handeln auftritt: nämlich in Sprechsituationen. Diese sind „primär *Situationen physischer Kopräsenz von Sprecher und Hörer*" (a.a.O.: 28; Hervorheb. i.O.), womit in der Regel ein „*gemeinsamer Wahrnehmungsraum*" (ebd.; Hervorheb. i.O.) einhergeht. In diesen Sprechsituationen tritt Sprache medial als Schall auf, der generell flüchtig ist (vgl. ebd.). Dies ist dann unproblematisch, wenn die Flüchtigkeit die Leistungsfähigkeit des Kurzzeitgedächtnisses nicht übersteigt, empraktisch (Bühler 1999: 155–159) ist das mithin unproblematisch. In anderen Situationen ist das jedoch sehr wohl:

> Die auf das Wissen bezogenen sprachlichen Handlungen und diejenigen Aspekte an sprachlichen Handlungen, die zu dieser Dimension gehören, lösen sich tendenziell aus der Bindung an die unmittelbare Empraxie und damit aus der unmittelbaren Bindung an die Sprechsituation als Teil größerer Handlungseinheiten (Ehlich 1983: 29).

Zudem sind solche Situationen wegen der Flüchtigkeit des Schalls potentiell problematisch, in denen Sprecher und Hörer nicht kopräsent sind, sich also nicht im selben Wahrnehmungsraum befinden. Um die Diatopie zu überwinden, bieten sich neben der Möglichkeit, die sprachliche Handlung bis zur (ggf. erneuten) Kopräsenz von S und H zu suspendieren, verschiedene Lösungen an. Am Beispiel des Boten verdeutlicht Ehlich, dass dieser primär den Zweck erfüllt, die Diatopie zwischen S und H zu überwinden und die sprachliche Handlung unterschiedlich exakt zu übermitteln:[58]

zuletzt in Syntaxbetrachtungen von Bedeutung war, die auch Einheiten ‚oberhalb' der Satzgrenze betrachteten: „was mehr war als ein Satz, hieß Text" (Ehlich 1983: 25). Ebenfalls zu erwähnen ist in Hinblick auf Kapitel 7 sowie auf die Aufarbeitung des Forschungsstandes zu supportiven Medien in Kapitel 3, dass im textlinguistischen Verständnis ein medial sehr weit gefasster Textbegriff vorliegt: „Als ‚Texte' wurden [...] alle solchen sprachlichen Erscheinungen bezeichnet, die sprachwirklichkeitsnah, im Blick auf die tatsächliche Sprachverwendung beobachtet wurden" (ebd.). Zur Kritik am textlinguistischen Textbegriff siehe insbesondere Ehlich (1990).

58 Zum Boten als Medium bzw. zum Verhältnis von Medium und Bote siehe Krämer (2008).

> Er hat auf jeden Fall den illokutiven Akt zu wiederholen […]; soweit der propositionale Gehalt der Sprechhandlung nicht direkt von der illokutiven Qualität bestimmt ist, […] kann er dazu verpflichtet sein, auch den propositionalen Gehalt zu wiederholen […]. Darüber hinaus kann er schließlich verpflichtet sein, auch den Äußerungsakt gleich zu halten […]. In diesem Fall ist er als Bote nur qualifiziert, wenn er die Botschaft auswendig lernt (a.a.O.: 30f.).

Diese Lösung kommt bei der Überwindung von Diachronie – z.B., „wie *Wissen von einer Generation zur anderen übermittelt wird*" (a.a.O.: 34; Hervorheb. i.O.) – jedoch an ihre Grenzen, denn bewerkstelligt werden muss die „*sprechhandlungsaufbewahrende[…] Überbrückung zwischen zwei nichtidentischen unmittelbaren Sprechsituationen*" (a.a.O.: 32; Hervorheb. i.O.), was der Speicherung der Sprechhandlung des Sprechers (ebd.) bedarf. Gespeichert werden können, auch zur Überwindung der Diatopie, alle Teilakte. Die Resultate sind aber in einem Aspekt gleich:

> Eine Sprechhandlung kann […] aus ihrer unmittelbaren Sprechsituation herausgelöst und in eine zweite Sprechsituation übertragen werden. Die Sprechhandlung bleibt in allen oder in mehreren ihrer Dimensionen gleich – nicht jedoch Sprecher, Hörer und die Sprechsituation als ganze (ebd.).

Ehlich spricht hierbei von einer „*zerdehnten Sprechsituation*" (ebd.; Hervorheb. i.O.). Damit ist es für die Handlungsqualität der überlieferten sprachlichen Handlung als Text unerheblich, ob sie gesprochen oder geschrieben oder anderes ist – auch mündliche Kulturen verfügen über Texte (vgl. a.a.O.: 33). Damit wird der Medialität nicht grundsätzlich der Einfluss auf die Handlungsqualität konkreter sprachlicher Handlungen abgesprochen, auch wenn die Schrift[59] unbestritten ein sehr geeignetes Medium ist, um sprachliche Handlungen zu verdauern.[60] Ehlich geht es aber um eine Loslösung des Textbegriffes von der Schriftzentrierung, da die Schriftzentrierung die Möglichkeit mündlicher Überlieferung verkennt, wie es z.B. in dem eingangs dargestellten Alltagsbegriff der Fall ist.[61] An genau diesem Punkt setzt die handlungstheoretische Bestimmung von ‚Text' an, also an der Überlieferungsqualität und nicht an der medialen Qualität. Die Frage der

59 Siehe dazu z.B. Ong (1987) sowie Ehlich (1994a).
60 Siehe Ehlich (1983: 36–40).
61 Diesen kritischen Punkt erkennt Centeno Garcia nicht. Sie merkt zu der von ihr angeführten Unterscheidung von Diskursform und Textform an: „Diskurs bei Ehlich verstanden als Phänomen der Mündlichkeit in Abgrenzung zu Texten als Ausdrucksform der Schriftlichkeit. Textformen werden daher mit Textsorten gleichgesetzt" (Centeno Garcia 2016: 61).

Überlieferung durch andere Medien stellt sich erst seit Entwicklung der Schrift und damit der – zumindest zeitweise – andauernden Aufhebung der Flüchtigkeit des Schalls. Es kann also festgehalten werden:

- Text dient der Vermittlung von nicht kopräsenten Interaktanten, die auf die Verbindlichkeit des gemeinsamen Wahrnehmungsmittels verzichten müssen.
- Für Text als Form sprachlichen Handelns ist wesentlich die Ruptur, die als das Zerbrechen des gemeinsamen Wahrnehmungsraums zu beschreiben ist.
- Text als Mittel sprachlichen Handelns hat seinen Zweck in der Überlieferung. Diese dient dazu, die Dialektik des sinnlich Gewissen im sprachlichen Handeln aufzuheben.

(Ehlich 1984: 19)

Daneben ergibt sich handlungstheoretisch betrachtet die primäre Kategorie des Diskurses, für die diese zusammenfassend dargestellten Zwecke nicht gelten, sondern genau das Gegenteil der Fall ist. Hoffmann bestimmt für Diskurse folgende Voraussetzungen: „Für diese Situation sind die Kopräsenz der Handelnden, gemeinsamer situativer Verweisraum mit Synchronisationsmöglichkeit, Simultanität der Verarbeitung, unmittelbare Rezeption der Produktion, steuernder Eingriff aus der Hörerposition typisch" (Hoffmann 2004: 103). Allerdings kann diese Bestimmung auch für Verwirrung sorgen, weil somit die Unterscheidung von Diskurs und Text scheinbar auf die einfache und vereinfachende Dichotomie Kopräsenz/Depräsenz (von S und H) heruntergebrochen wird. Dies wäre nicht zielführend und würde die handlungstheoretische Rekonstruktion von ‚Text' ad absurdum führen, da diese Dichotomie einfach an die Stelle der umgangssprachlich antizipierten Dichotomie Gesprochen/Geschrieben treten würde. Stattdessen ist ein Bündel aus Merkmalen zu beachten. Die oben genannten Merkmale von ‚Text' berücksichtigend dürfte es unstrittig sein, dass der ursprünglich durch Memorieren tradierte Koran (siehe Ehlich 1994a: 27) auch in mündlicher Rezitation als Text zu klassifizieren ist. Der handlungstheoretischen Rekonstruktion folgend würde kaum jemand auf die Idee kommen, ein privates Telefongespräch als Text zu klassifizieren. In beiden Fällen ist allerdings die Dichotomie Kopräsenz/Depräsenz genau umgekehrt auf Diskurs und Text zu beziehen, womit deutlich wird, dass diese Zuteilung nicht funktioniert. Zudem: Während man bei Texten eine mediale Prädeterminierung, also durch Schrift, strikt ablehnen kann, ist dies bei Diskursen etwas diffiziler. Zumindest nach derzeitigem Stand der Entwicklung von Kommunikationstechnik im weiteren Sinn sind Diskurse medial an gesprochene Sprache gebunden. Dies gilt für die Face-to-Face-Interaktion ebenso wie für Telefongespräche und Videotelefonie, gleichwohl bei den verschiedenen Arten der Telefonie Teile der Face-to-Face-Interaktion, wie z.B. Zeigen im gemeinsamen Wahrnehmungsraum,

medial nicht oder nur eingeschränkt möglich[62] sind. Diskurse sind, von diesen Problemen abstrahierend, „strukturierte[...] Ensembles von Sprachhandlungen [...], die aus einfachen oder komplexen Sprechhandlungsfolgen bestehen" (Ehlich 2005: 148). Mediale Aspekte sind für die Bestimmung von Diskursen zunächst also unerheblich.[63] Die Transformation von Diskursen zu Texten z.b. ist jedoch, wie Becker-Mrotzek (1994) an Bedienungsanleitungen zeigt, mitunter mit großen Herausforderungen verbunden, da – als Konsequenz der zerdehnten Sprechsituation – gewisse Handlungsmöglichkeiten, z.b. nonverbale Kommunikation im weiteren Sinne, wegfallen und somit durch andere Handlungsformen ersetzt werden müssen, z.b. durch Bilder oder durch die Beschreibung der entsprechenden Handlungen.

Es wird in FP-Terminologie also eine Analyse von Diskursen betrieben. Diese wird als ‚Diskursanalyse' bezeichnet (siehe u.a. konkret im Titel von Ehlich 2007, H7 oder auch Redder 1994a). Jedoch birgt die Bezeichnung ‚Diskursanalyse' die Gefahr, dass, wie z.b. besonders eklatant bei Centeno Garcia (2007), die FP als *Methode* zur Analyse gesprochener Sprache herangezogen wird, während für Texte textlinguistische Methodik genutzt wird (siehe a.a.O.: 16).[64] Die Bezeichnung ‚Diskursanalyse' ist insofern potentiell verwirrend, weil der Diskursbegriff mindestens genauso heterogen und kontrovers diskutiert wird wie der Textbegriff. Am prominentesten ist sicherlich der auf Foucault zurückgehende Diskursbegriff, dessen sich auch die deutschsprachige Diskurslinguistik (siehe u.a. Spitzmüller/Warnke 2011) und die Kritische Diskursanalyse bzw. die Critical Discourse Analysis (siehe Reisigl 2012 für einen Vergleich mit der FP) bedienen.

Unstrittig ist theorieübergreifend, dass sich in Diskursen und Texten[65] rekurrente Muster herausbilden, derer sich die Gesellschaft sprachlich und

62 Zur medienlinguistischen Kategorie ‚Kommunikationsform', die das Ziel hat, mediale Ermöglichungsbedingungen zu erfassen, die Diskurs- und Textarten als Ressource zur Verfügung stehen, siehe Kapitel 2.2 dieser Arbeit.
63 Siehe Kapitel 2.3 dieser Arbeit.
64 Darüber hinaus spricht Centeno Garcia von „funktionaler Pragmatik", wobei das Nichterkennen des Eigennamens als Symptom ihres fälschlicherweise additiven Verständnisses der FP aufgefasst werden darf. Da Centeno Garcia (a.a.O.) aber zudem davon ausgeht, dass ausschließlich geschriebene Texte Gegenstand der Textlinguistik seien, zeugt dies von einem defizitären Wissen über Textlinguistik.
65 Das gilt auch für die Textlinguistik, in deren Verständnis die Diskurse auch als Texte begriffen werden. Aufgrund der dargestellten begrifflichen Heterogenität wird in dieser Arbeit ‚Diskurs' stets im funktional-pragmatischen Sinne verwendet, soweit nicht explizit anders gekennzeichnet bzw. sofern aus dem Zusammenhang nicht sowieso eindeutig ist, um welchen Diskursbegriff es sich handelt.

kommunikativ bedient und die von Generation zu Generation weitergegeben werden. Diese werden textlinguistisch als ‚Textsorte' bezeichnet.[66] Ehlich (1990) geht dem Kern des Kompositums etymologisch nach und kommt zu der Erkenntnis, dass ‚Sorte' semantisch problematisch ist und schlägt stattdessen ‚Art' als morphologischen Kern vor. Dies begründet Ehlich in dem semantischen Zentrum von ‚Sorte', das er im Handels-Zusammenhang ausmacht und in dem „sich das Element des Willkürlichen und Zufälligen" (a.a.O.: 26; Hervorheb. i.O.) erhält. ‚Art' hat hingegen trotz der semantischen Nähe zu ‚Sorte' eine andere Bedeutung: „Im heutigen Gebrauch ist der Ausdruck zur allgemeinen abstrakten Charakterisierung […] klassifikatorischer Zugehörigkeit geworden" (a.a.O.: 27), die Abstammung oder Zugehörigkeit z.b. durch ein gemeinsames Bündel von Merkmalen benennt. Ein weiterer wichtiger Aspekt ist der Vergleich mit anderen Sprachen wie dem Englischen, das die semantische Nähe von ‚Art' und ‚Sorte' nicht in gleicher Weise aufweist (a.a.O.: 27f.). Ehlich geht, neben der semantischen Übernahme, von einer Übertragung des Ausdrucks aus der ‚wissenschaftlichen Prestigesprache' Englisch aus – mit semantisch problematischem Ergebnis. Zudem ist zu berücksichtigen, dass es sich bei ‚Art' und ‚Sorte' auch um Begriffe handelt, die in der Naturwissenschaft, vor allem in der Biologie, verwendet werden – als Distinktion von natürlicher vs. künstlicher Klassifikation (vgl. a.a.O.: 29). Wobei diese für die Sprachbetrachtung zu hinterfragen ist – Ehlich zitiert Kondakow (1983), demzufolge der „künstlichen Klassifikation […] ein willkürlich gewähltes Merkmal zugrundliegt [und der] natürlichen Klassifikation […] wesentliche Merkmale der zu klassifizierenden Gegenstände zugrunde liegen" (a.a.O.: 245). Daraus formuliert Ehlich einen schwerwiegenden Vorwurf an die Textlinguistik, indem er, diese Ausführungen berücksichtigend, den „Ausdruck ‚Textsorte' für diese [textlinguistische; A.K.] Arbeit [für] durchaus deskriptiv adäquat" (Ehlich 1990: 29) ansieht und damit eine Lesart ermöglicht, die impliziert, dass die textlinguistische Klassifizierung nach Textsorten auf Willkür und nicht auf tatsächlichen Gemeinsamkeiten beruht.

Text*arten* sind Resultate von gesellschaftlichen Problemlösungsprozessen, wie Thielmann (2009: 47–53) am Beispiel von Wissenschaftlichen Artikeln zeigt – somit entstehen einzelsprachen- und kulturspezifische Textmuster, die auch von Wissenschaftsdisziplin zu Wissenschaftsdisziplin unterschiedlich sein können.

66 Siehe Ehlich (1990: 20–22) zu einer kritischen Darstellung dieses Begriffes, insbesondere hinsichtlich seines Status' in der Entwicklung der Linguistik zu seiner Entstehungszeit.

Der einzelne Text ist, wie die einzelne sprachliche Handlung, kein in sich beliebiges Unikat jenseits aller Strukturen, die ihm vorausliegen. In der Formbestimmtheit realisiert vielmehr die einzelne sprachliche Handlung wie der einzelne Text jene Ressourcen, die als Ergebnis vorausliegender gesellschaftlicher Arbeit Sprache überhaupt erst zur Sprache ausbilden und so für das je einzelne Handeln von Sprecher wie Hörer, von Autor wie Leser kommunikativ wirksam werden lassen (Ehlich 2011: 41).

Kritisch gesehen wird aus funktional-pragmatischer Perspektive auch der Begriff ‚Textgattung' (siehe z.B. Ayaß 2011), der sich ebenfalls der biologischen Taxonomie bedient:

[D]ie Metapher „Gattung" [hat] besonders nach ihrer Nutzung in Systemen wie denen der Botanik seit dem 17. Jahrhundert immer bereits eine Tendenz zur Einbeziehung einer zweiten, taxonomischen Ordnungsstruktur. Sie sieht die Gattung als Oberbegriff zu einer spezifischen Menge von *Arten*, und dieses duale System lässt sich erweitern. Als Kriterium gilt die Identifikation der spezifischen Differenz (*differentia specifica*) innerhalb des *genos* der „Gattung" (Aristoteles). Damit ist das klassifikatorische Bemühen zurückgebunden an Unterschiede in der Sache selbst, die (Verfahren B) als solche herauszuarbeiten, zu identifizieren und dann zu klassifizieren sind (Ehlich 2011: 39; Hervorheb. i.O.).

Mithin wird der auf Luckmann zurückgehende Gattungsbegriff ebenfalls abgelehnt[67], da damit – der Taxonomie entsprechend – impliziert wird, dass es darunter Arten gibt. Umgekehrt ist beim Textartenbegriff nicht angelegt, dass über den Textarten noch Textgattungen existieren, ansonsten müsste auch die ganze Taxonomie mitgedacht werden, was nicht der Fall ist.[68]

Gleichzeitig kann jedoch nicht davon gesprochen werden, dass eine umfassende funktional-pragmatische Textartenklassifikation vorläge. Ehlich (2011) fordert hierzu eine Klassifikation, die, ebenso wie der Textbegriff, aus dem sprachlichen Handeln und den Zwecken abgeleitet ist. Diese setzt sich ebenfalls von einer auf dem Textsorten-Begriff basierenden Klassifikation ab:

Die Klassifikation, die so [auf Basis des Textsorten-Begriffs; A.K.] entsteht, ergibt sich durch eine Kombinatorik kreuzklassifikatorisch eingesetzter Parameter. In diese Parametrisierung wird dem als Fixum gehandhabten Text vieles von dem attribuiert, was in der Ausweitung der Blickrichtung auch für die einzelne sprachliche Handlung unter den Stichworten „Kontext" und „Situation" als der Aufmerksamkeit wert prinzipiell benannt

67 Jedoch verwenden Graefen/Thielmann (2007) den Begriff ‚Textgattung', obgleich sie andernorts (Graefen 1997 und Thielmann 2009) von ‚Textart' sprechen. Dies verunklart leider Ehlichs begriffliche Rekonstruktion von ‚Textart' im Rahmen der innerhalb der FP entwickelten Terminologie.
68 Siehe aber Kapitel 2.1.1.

wird, ohne doch analysepraktisch tatsächlich auf systematische Weise umgesetzt zu werden (Ehlich 2011: 38f.).

Dies gilt ebenso für den Genrebegriff, der u.a. in der Kritischen Diskursanalyse sowie der Soziosemiotik Anwendung findet und ebenfalls nicht aus dem konkreten, zweckgeleiteten sprachlichen Handeln abgeleitet ist (vgl. Ehlich 2011: 39) – mithin muss, wie bereits deutlich gemacht wurde, aus funktional-pragmatischer Perspektive zwischen Diskursen und Texten differenziert werden. Eine Textartenklassifikation umfasst also nicht annähernd so viel wie eine Textsortenklassifikation (im Zuge einer Differenzierung einer funktionalen und einer medial-technischen Klassifikation auch als ‚Textsortenfamilien' bezeichnet, siehe Holly 2011b), die auch Diskurse mit einschließt. Konkret bedeutet das für eine funktional-pragmatische Textartenklassifikation:

> Eine systematische Textartenbestimmung und Textartenklassifikation steht vor der Aufgabe, diese verschiedenen Aspekte systematisch zusammenzuführen und so die Diffusität und teilweise die Beliebigkeit der bisherigen Herangehensweisen zu überwinden. […] Insgesamt sind für die Textartenklassifikation wahrscheinlich n-dimensionale Matrizes erforderlich, in denen die verschiedenen Aspekte von Funktionalität, Diachronie, Diatopie und die je spezifischen Überlieferungserfordernisse als *textartencharakteristische Konstellationen* rekonstruiert werden. Form und Formbestimmtheit ist dabei nicht akzidentiell, sondern als wesentliche Konsequenz der jeweiligen Textzwecke zu rekonstruieren (Ehlich 2011: 42f.; Hervorheb. i.O.).

Es ist also ein Projekt, das bisher noch nicht angegangen wurde, aber im Prinzip auch nicht abgeschlossen werden kann – zudem könnten neben Textarten auch Diskursarten klassifiziert werden, ein ebenso aufwendiges wie umfangreiches Unterfangen. Letztlich kann in Bezug auf Diskurs und Text folgendes festgehalten werden:

> Gemeinsam ist Diskurs und Text, daß sie jeweils große, ja die größten sprachlichen *Handlungseinheiten* bilden. Sie sind des weiteren als Ensembles kleinerer Einheiten des sprachlichen Handelns zu bestimmen, nämlich der ‚Handlungen' (genauer: ‚Sprechhandlungen') (Redder 1994a: 8; Hervorheb. i.O.).

2.1.1 Diskursart – Textart, Diskurstyp – Texttyp

Es ist deutlich geworden, dass es in der FP eine relativ umfangreiche Auseinandersetzung mit zentralen Begriffen gibt, nicht zuletzt mit Begriffen, die in die wissenschaftliche Alltagssprache Einzug erhalten haben und in der Regel kaum bis gar nicht (mehr) hinterfragt werden, wie zum Beispiel ‚Sorte'. Konsequenz dieser kritischen Auseinandersetzung war die semantisch differenziertere

Kategorie ‚Art'. Da aber in der Forschung außerhalb der FP Textsorten klassifiziert und unter abstrakteren Merkmalen gebündelt werden[69] – Sandig (1972) zum Beispiel legt für die Textsortenklassifikation eine Matrix an Merkmalen vor, denen Textsorten zugeordnet werden können, die aber durchaus kritisch gesehen wird[70] – stellt sich die Frage, wie sich die FP dazu verhält bzw. ob in der FP Bündel von Textarten angenommen werden.

Da die FP mit einem grundlegend anderen Textbegriff arbeitet als die Textlinguistik i.w.S., kann sich die FP nicht oder nur eingeschränkt an den bereits erarbeiteten Klassifikationen und Bündelungen bedienen, zumal Textsorten durchaus einen nicht unproblematischen normativen Charakter haben können: Heinemann (2000: 516) verweist darauf, dass sich „Textsorten […] als musterhafte Vorgaben für die Textgestaltung" verstehen lassen. Fraglich ist zudem, ob es aus handlungstheoretischer Perspektive nicht sowieso in eine Aporie münden muss, Diskurs- und Textarten nach gemeinsamen Merkmalen zu klassifizieren statt nach ihrem Handlungszweck, der sich von Art zu Art zwingend unterscheidet. Denn: „Eine *Textart* ist eine zweckbezogene Tiefenstruktur, die spezifische kommunikative Aufgaben zu bearbeiten gestattet, denen repetitiv immer neue Handelnde gegenüberstehen" (Ehlich 2000: 11; Hervorheb. i.O.), gleiches gilt für Diskursarten. Eine Bündelung von Diskurs- oder Textarten nach Zwecken würde also jeweils genau einen Zweck abdecken. Der Versuch, Zwecke ähnlich der Searle'schen Charakterisierung (siehe Searle 1975) von Sprechakten zu bündeln, würde, da dies in der Regel mit Sprechhandlungsverben versucht wird, den alltagssprachlich darin abgelegten Handlungszweck verkennen. Das ‚Bündelungs-Problem' ist kein prinzipielles der FP, sondern vornehmlich ein kategorielles – es ist fraglich, wonach gebündelt werden kann. Denn gerade die Konfrontation von alltagssprachlich scheinbar identischen Zwecken kann Auskunft über die jeweiligen Illokutionen geben, wie z.B. Rehbein (1972) für Entschuldigungen und Rechtfertigungen, Rehbein (1984) für Beschreiben, Berichten und Erzählen oder Bührig (1996) für Reformulieren, Rephrasieren, Umformulieren, Erläutern und Erklären gezeigt haben.

69 Der Handlungscharakter ist dabei nicht zwingend systematisch berücksichtigt, zumeist aber additiv angenommen. Siehe z.B. Heinemann (2000: 508).
70 Heinemann (2000) stellt eine Übersicht über verschiedene Ansätze zu Klassifizierungen vor, die mitunter auch Hierarchisierungen enthalten.

Die Kategorie des ‚-typs' hingegen ist in der funktional-pragmatischen Literatur im Vergleich zu ‚-art' unterspezifiziert, gleichwohl sie an mehreren Orten Verwendung findet:[71]

Redder (2003: 169) spricht vom Erzählen als Diskurs- oder Texttyp, ohne dabei jedoch genauer darzustellen, was unter ‚-typ' zu verstehen ist und wie es sich zu ‚-art' verhält. Deutlicher wird Ehlich (2014), der das Argumentieren als Diskurstyp bestimmt. Wichtig dafür ist zunächst, dass es sich beim Argumentieren anders als z.B. bei einer Frage nicht um eine Sprechhandlung handelt: „*Argumentieren* ist, da es im Allgemeinen keine Einzelsprechhandlung ist, eher als ein *sprachlicher Handlungstyp* zu verstehen, genauer als ein *Diskurstyp*. Diskurstypen realisieren sich in sehr unterschiedlichen *Diskursarten*" (a.a.O.: 42; Hervorheb. i.O.). Mithin kann der Diskurstyp ‚Argumentieren' in verschiedenen Diskursarten realisiert werden, ohne dass diese Diskursarten allesamt dem Diskurstyp zugeordnet werden. Somit wird deutlich, dass mit ‚-typ' keineswegs eine Bündelung von ‚-arten' und mithin auch keine Hierarchisierung vorgenommen wird.

Etwas komplizierter wird es, wenn Redder (2011) textlinguistisch-medienlinguistische Terminologie in FP-Terminologie überführt, indem sie im Zuge

71 Literatur vor den Rekonstruktionen des Textartbegriffs wird hierzu nicht gesondert herangezogen, da sich die Ausdifferenzierung erst durch ebendiese Erkenntnis als notwendig bzw. als Gegenstand der sich Anfang der 80er Jahre noch im Entstehen befindlichen FP erst herausbilden musste. So finden sich bereits in Rehbein (1977) zahlreiche Fundstellen, die jedoch nicht in Auseinandersetzung mit dem Diskursartbegriff zu lesen sind. Der ‚-typ'-Begriff ist nicht mit Großformen sprachlichen Handelns zu verwechseln (siehe Rehbein 1984), die „aus verschiedenen sprachlichen und mentalen Tätigkeiten zusammengesetzt sind" (a.a.O.: 67) und eine „*illokutive Gesamtqualität*, die sich auf alle Elemente und Teilbestimmungen umschlägt" (ebd.; Hervorheb. i.O.) aufweisen. Beispiele dafür sind etwa Beschreiben, Berichten oder Erzählen – dies kollidiert jedoch mit Redders (2003) Charakterisierung des Erzählens als Diskurs- oder Texttyp. Redder/Guckelsberger/Graßer (2013: 14) zeigen eine Nähe zwischen Großformen und Diskursen auf, indem sie Diskurse wie Unterrichtsdiskurse oder Lehrervorträge als „funktionales Ensemble von Sprechhandlungen oder Sprechhandlungsfolgen, die sich – im Gegensatz zur Kategorie ‚Text' – durch die Kopräsenz der Interaktanten in einer gemeinsamen Sprechsituation auszeichnen" charakterisieren und dazu darauf verweisen, dass „[s]olche Großformen sprachlichen Handelns [...] eine je funktionale Phasierung auf[weisen]" (ebd.). Ob die organisationale Struktur der Sprechhandlungen, die entweder verkettend oder sequenziert, also ohne oder mit Sprecherwechseln, auftreten, für die Charakterisierung als Großform relevant ist, bleibt unklar. An dieser begrifflichen Problematik – als die sich dies für einen Rezipienten darstellt – wird deutlich, dass die FP in einigen Punkten durchaus nicht als unmodifizierbare, festgelegte Theorie verstanden wird.

der – durchaus diskussionswürdigen – Frage nach einer möglichen modifizierenden Wirkung von technischen Medien Zieglers (2002) Unterscheidung von Kommunikationsform und Textsorte in „Kommunikationstyp versus Texttyp" (Redder 2011: 405) überführt. Dies bedarf jedoch zunächst Ausführungen zum Begriff ‚Kommunikationsform', hierauf wird in 2.2 erneut Bezug genommen.

Zuvor sind jedoch noch ein einige kurze Ausführungen zur Verwendung des ‚-typ'-Begriffes notwendig, denn auch der Begriff ‚Texttyp' wird nicht exklusiv in der FP verwendet. Heinemann kritisiert den Begriff als problematisch und unpräzise: „Am häufigsten begegnet das Formativ *Texttyp* in einer allgemeinen unspezifischen Art als Sammelbegriff für eine beliebige Menge von Texten, als Synonym für das – gleichfalls unspezifische – Lexem Textklasse, unabhängig von der jeweiligen Hierarchiestufe" (Heinemann 2000: 519; Hervorheb. i.O.). Zudem wird der Begriff ‚Diskurstyp' u.a. von Munsberg (1994) in dessen Analysen zur chemischen Fachkommunikation verwendet, um scheinbar einen Gegenpart zu ‚Textsorte' zu bilden – was sich im Lauf der Lektüre der Arbeit anders darstellt. Es zeigt sich, dass Munsberg im Wesentlichen einen textlinguistischen Textbegriff zugrunde legt. Er verbindet diesen Ansatz mit einer frühen Spielart der Gesprächsanalyse (a.a.O.: 46–49), die sich 1994 noch nicht vollständig von ihren konversationsanalytischen Ursprüngen gelöst hatte und eher als Oberbegriff für u.a. Diskursanalyse oder Dialoganalyse verstanden wurde. In diesem gesprächsanalytischen Sinne ist auch der von Munsberg vertretene Diskursbegriff zu verstehen: „Diskurs als übergeordnete Kategorie mündlicher Kommunikation umfaßt Konversation und andere Formen von Gesprächen in menschlicher Interaktion also u.a. Verhandlungen, Erzählungen, Befragungen und Diskussionen" (a.a.O.: 46 in Bezug auf Schegloff 1982: 71[72]). Hier ist eine Doppelung mit den zuvor genannten Fachtextsorten zu beobachten, weswegen Munsberg Diskurse „als mündliche Form von (Fach-)Texten" (Munsberg 1994: 47) verstehen möchte. Mithin nimmt er hier eine medial begründete Differenzierung vor, womit er gewissermaßen gegen die Textlinguistik argumentiert. Zugleich begreift er ‚Diskurs' als Überbegriff zu ‚Interaktion'. Munsberg verwendet den Diskurstyp-Begriff zunächst, um die aufgenommenen und analysierten Daten anhand der „in der Institution verwendeten Kategorien" (a.a.O.: 51) ‚prätheoretisch' zu bestimmen. Hierfür analysiert er Administrative Gespräche, Laborgespräche, Prüfungen, Seminare und Vorlesungen (ebd.). Erst dann stellt sich heraus, dass Munsberg den Diskurstypbegriff in Abgrenzung zum Texttypbegriff nach

72 Schegloffs Minimaldefinition von Diskurs ist „a spate of talk composed of more then one sentence or another fundamental unit" (1982: 71).

Gülich (1986) begreift, jedoch „im Sinne von ‚Textsorte'" (Munsberg 1994: 52) – „[a]uch ohne wissenschaftliche Beschreibung und Definition beinhalten Texttypen für die Sprachbenutzer idealtypische Normen für die Textstrukturierung, die ihnen als vorgegebenen Matrices textkonstituierender Elemente in seiner sprachlichen Reaktion auf spezifische Aspekte seiner Erfahrung dienen" (ebd.). Es ist dem zu entnehmen, dass sich Diskurstypen hier als ‚idealtypische' Strukturierungen von Diskursen (im zuvor beschriebenen etwas diffusen Sinn) fassen lassen. Somit wird deutlich, dass der Diskurstypbegriff von Munsberg sich eklatant von dem funktional-pragmatischen Diskurstypbegriff unterscheidet. Bevor mit dieser Bestimmung fortgefahren werden kann, ist als Vorbereitung zu den Überlegungen zu Kommunikationsformen auf den mindestens genau so heterogenen Begriff des Mediums einzugehen.

2.1.2 Ein funktional-pragmatischer Medienbegriff?

Eine Diskussionen des Medienbegriffs ist unabdingbar in einer Arbeit, die den Ausdruck ‚Medium' im Titel trägt. Medien werden in den verschiedensten Fachdisziplinen höchst different betrachtet – nicht zuletzt in der Medienwissenschaft, deren Verhältnis zur Linguistik und zur Medienlinguistik[73] euphemistisch als nicht-unproblematisch beschrieben werden könnte.[74] Es zeigen sich erwartete Parallelen zwischen Textbegriff und Medienbegriff im Alltag und in der Wissenschaft: „Der Medienbegriff wird im Alltag, der Medienpraxis und in den Wissenschaften unterschiedlich verwendet. Seine Unschärfe macht seine Attraktivität aus, weil sich mit ihm vieles verbinden lässt" (Hickethier 2003: 18). Es wird also der scheinbare Malus der Unschärfe – aus naturwissenschaftlicher Perspektive eigentlich ein Hindernis von Wissenschaft – als Stärke geistes- oder kulturwissenschaftlicher Forschung betrachtet, indem unter einem vagen Oberbegriff hochdiverse Gegenstände be- und erforscht werden bzw. werden können. Trotz der zuvor angesprochenen Berührungsängste zwischen Medienwissenschaft und Linguistik ist es jedoch keinesfalls so, dass in der Medienwissenschaft Sprache völlig unbeachtet bleibt; stattdessen wird diese systematisch vom meist eigentlichen Gegenstand der Medienwissenschaft getrennt:

73 Zum Status der Medienlinguistik als mehr oder weniger eigenständige Disziplin siehe etwa Androutsopoulos (i.V.), Holly (2013) oder Stöckl (2012).

74 So verfügt die Gesellschaft für Medienwissenschaft nach wie vor über keine Arbeitsgruppe zur Medienlinguistik. Grund für diese Absonderung von der Linguistik könnten Emanzipierungsbemühungen von den Geisteswissenschaften zugunsten einer eigenständigen Fachdisziplin sein (siehe z.B. Holly/Püschel 2007 aus medienlinguistischer Perspektive).

Medien sind **gesellschaftlich institutionalisierte Kommunikationseinrichtungen**, wobei zwischen den informellen und den formellen Medien unterschieden werden kann. Als **informelle Medien** gelten z.b. natürliche Verständigungssysteme (z.b. das ‚Medium Sprache'), weil sie nicht primär durch gesellschaftliche Organisationen (z.b. von Unternehmen), sondern durch Konventionen bestimmt werden, die auf vielfältige Weise innerhalb einer Kultur tradiert werden. Die **formellen Medien** sind auf eine manifestierte Weise in gesellschaftlichen Institutionen organisiert (z.b. Briefpost, Telefon, Fernsehen, Radio, Presse, Kino). Informelle Medien kommen ohne manifeste Institutionalisierung aus (z.b. die Sprache existiert auch ohne die Gesellschaft für deutsche Sprache und Dichtung), während die formellen Medien (z.B. Fernsehen) einer gesellschaftlichen Institutionalisierung in Rundfunkanstalten und Fernsehunternehmen bedürfen, die die technische Distribution und die Programmproduktion organisieren und finanzieren (Hickethier 2003: 20; Hervorheb. i.O.).

Während sich also in dieser Perspektive die Linguistik in der Regel mit informellen Medien befasst, konzentriert sich die Medienwissenschaft primär auf die formellen. Das heißt für diese Arbeit, dass mit supportiven Medien im medienwissenschaftlichen Sinn formelle Medien gemeint sind – insofern kann diese Arbeit durchaus partiell in einem medienlinguistischen Zusammenhang betrachtet werden; wenn nicht systematisch, dann zumindest im Sinn eines Versuches, Bezüge zwischen den Disziplinen aufzuzeigen. Während die informellen Medien – im genannten Verständnis ist u.a. Gestik[75] dazuzurechnen – also eher phylogenetisch und ontogenetisch als primär zu betrachten sind (siehe dazu weiter unten), werden die formellen Medien binnendifferenziert:

- Medien der Beobachtung bzw. der Wahrnehmung dienen „[…]der Erweiterung und Steigerung der menschlichen Sinnesorgane" (Hickethier 2003: 21). Beispiele dafür sind etwa Brille, Fernglas, Teleskop, Hörrohr oder Megafon.
- Medien der Speicherung und der Bearbeitung dienen dazu „[…]Informationen aufzuzeichnen, aufzuschreiben und diese damit zu einem späteren Zeitpunkt zur Verfügung zu haben. […] Kittler hat den Terminus der ‚Aufschreibesysteme' geprägt und damit die Medien Grammofon, Film und Schreibmaschine erfasst" (ebd.).
- Medien der Übertragung dienen „[…]dem Transport von Informationen, Botschaften, Inhalten, etc." (ebd.) Beispiele sind Kurierdienste, Brieftauben, Rauchfeuerstationen, Telegrafensysteme, Kabelnetze, Satellitenübertragungssysteme usw.
- Medien der Kommunikation stellen „[…]auf eine funktional komplex strukturierte Weise Kommunikation zwischen mehreren Menschen" (a.a.O.: 22)

75 Siehe dazu auch die Ausführungen in Kapitel 7.

her. Das gilt allerdings auch, so Hickethier, für Medien der Übertragung. „Die Differenzierung zwischen ‚Übertragung' und ‚Kommunikation' soll auf einen Unterschied in den Medien aufmerksam machen: Medien der Kommunikation verbinden mehrere der medialen Grundformen und ermöglichen damit eine komplexe Kommunikation zwischen den Menschen. Medien der Kommunikation sind in diesem Verständnis akkumulierte Medien, weil sie die in den anderen Medien entwickelten Möglichkeiten der Wahrnehmungserweiterung, Speicherung, Bearbeitung und Vermittlung als Funktionen adaptieren bzw. für sich selbst neu entwickeln. Sie zielen damit nicht nur auf eine Veränderung der Raum- und Zeitstruktur natürlicher Kommunikation, sondern schaffen auch neue Kommunikationsräume" (Hickethier 2003: 22).

Durch diese Differenzierung wird nochmals deutlich, worauf sich die Medienwissenschaft konzentriert und dass nicht nur Medien betrachtet werden, die einen mehr oder weniger deutlichen Sprachbezug aufweisen, sondern auch solche Medien Gegenstand medienwissenschaftlicher Forschung sein können, die mit Sprache nur objektsprachlich in Kontakt kommen, wie beispielsweise die Brille oder das Fernglas.

Von einem etwas anderen Verständnis geht Pross aus. Pross (1972) unterscheidet zwischen primären (Sprache, Nonverbales), sekundären (bei der Produktion ist der Einsatz von Geräten erforderlich, bei der Rezeption hingegen nicht, also z.B. gedruckte Texte) und tertiären Medien (bei Produktion und Rezeption ist Gerät erforderlich). Damit ist ein wichtiger Aspekt dieser Auffassung von ‚Medium' ein technischer, was nicht ungewöhnlich für medienwissenschaftliche Betrachtungen ist. Einen technikbezogenen Medienbegriff findet man ebenfalls bei einigen medienlinguistischen Arbeiten (siehe unten).

Da sich diese Arbeit funktional-pragmatisch verortet, ist mithin eine funktional-pragmatische Rekonstruktion des Medienbegriffes erforderlich. In diesem Zusammenhang sind einige Arbeiten zu nennen: Ehlich/Rehbein (1982) thematisieren die Medialität[76] von Kommunikation[77], indem sie systematisch an die Frage herangehen, wie nicht nur verbal, sondern auch nonverbal kommuniziert

76 Siehe dazu u.a. Holly (2011a: 28): „Mit Medialität kann man den Umstand bezeichnen, dass alle kognitiven und kommunikativen Prozesse auf eine Reihe von ‚Mittlern', von vermittelnden oder verbindenden Elementen angewiesen sind, deren Eigenschaften und Strukturen ermöglichend und begrenzend wirken. [...] Was wir wahrnehmen, denken und kommunizieren, ist immer vermittelt."
77 Ausgehend davon, dass Kommunikation vor allem verbal erscheint (Ehlich/Rehbein 1982: 1), erörtern Ehlich und Rehbein vor allem die visuelle Dimension, die anders als gustatorische, olfaktorische oder taktile (a.a.O.: 2) Fähigkeiten „eine Vielzahl eigener kommunikativer Möglichkeiten [umfasst], die reich ausgebildet" (a.a.O.: 3) ist.

wird. Sie befassen sich dazu vor allem mit Augenkommunikation, was eine präzise Dokumentation der Augenbewegungen der Interaktanten erfordert. Dabei nehmen sie in vielerlei Hinsicht Diskussionen vorweg, die derzeit z.B. in der Medienlinguistik diskutiert werden. Die Arbeit von Ehlich/Rehbein (1982) bildet damit bis heute einen Bezugspunkt für viele funktional-pragmatische Arbeiten, die sich mit nonverbaler Kommunikation i.w.S. befassen (siehe Ehlich 2013b: 649 für eine Übersicht sowie in Teilen Kapitel 3 dieser Arbeit).

Ehlich (1998) befasst sich konkret mit dem „Medium Sprache". In diesem Zusammenhang stellt er zwar keine Bezüge zu medienlinguistischer Literatur her, hinterfragt aber den Begriff an sich und stellt eingangs – völlig unabhängig von der Verwendung des Begriffes in verschiedenen Zusammenhängen – fest: „Das Medium ist zunächst eine ganz unschuldige Kategorie: Medium heißt ‚in der Mitte befindlich', heißt ‚Mittleres'" (a.a.O.: 152). Dies hat weitreichende Folgen für die Betrachtung von Sprache:

> „Sprache als Medium bedeutet also (a), daß Sprache nicht in sich selbst ist; es bedeutet (b), daß da etwas jenseits ihrer existiert und im Bezug worauf Sprache als Sprache nur bestimmt werden kann; es bedeutet (c), daß Sprache wesentlich von der Aufgabe her und nicht nur für sich, sondern sie ist auch nicht aus sich heraus und nicht für sich allein bestimmbar" (a.a.O.: 153).

Sprache als Medium zu begreifen führt also nicht zwingend zu medienlinguistischen Überlegungen, sondern kann auch zu Überlegungen darüber führen, wie Sprache sprachwissenschaftlich zu betrachten ist: Ist Sprache eine Größe an sich (ebd.) oder „nur" Mittel zum Zweck?

Es ergibt sich mithin aus funktional-pragmatischer Perspektive ein Medienbegriff, der die ursprüngliche Bedeutung des Ausdrucks zentral setzt. Ontogenetisch und phylogenetisch argumentierend kann man abschließend zum Medienbegriff festhalten, dass die Differenzierung von Pross (1972) in primäre, sekundäre und tertiäre Medien am ehesten mit Ehlichs Überlegungen zum Medium Sprache in Verbindung zu bringen ist, was zudem mit dem eigentlichen Interesse einer Sprachtheorie zusammenhängt, die das ‚primäre' Medium Sprache zum Gegenstand hat. Diese Auffassung steht einigen semiotischen Herangehensweisen (siehe Kapitel 7) diametral entgegen.

2.2 Kommunikationsformen

Die Kategorie ‚Kommunikationsform' ist vor allem in der Medienlinguistik relevant. Die Diskussionen dieser Kategorie sind so heterogen wie kontrovers, wie auch die Beiträge in dem rezenten Sammelband von Brock/Schildhauer (2017) zeigen. In der vorliegenden Arbeit wird nicht der Anspruch erhoben, dass alle Ausprägungen

des Begriffes dargestellt werden. Stattdessen werden Ausprägungen herausgegriffen, die auf verschiedene Art und Weise in den vergangenen Jahren in Kontakt mit der FP standen oder stehen:

1. Die medienlinguistische Auffassung von Holly (u.a. 1997, 2000, 2011b), die von Domke (u.a. 2014) aufgegriffen und von Meiler (u.a. 2013, 2018) mit der FP in Verbindung gebracht wird.
2. Die ebenfalls medienlinguistische Auffassung von Dürscheid (u.a. 2005), die von Knopp (2013, siehe 2.3) herangezogen wird.
3. Die eher textlinguistische Auffassung von Ziegler (2002), auf die sich Redder (2011) am Rande bezieht.

Ziel der nachfolgenden Ausführungen ist, wie bereits erwähnt, eine minimale Bestimmung dieser in der Medienlinguistik zentralen Kategorie festzuhalten und sie anschließend in Verbindung zur FP zu setzen.

2.2.1 Kommunikationsformen nach Holly[78]

Die Kategorie ‚Kommunikationsform' geht auf Ermert (1979) zurück[79], der feststellte, dass einige ‚Textsorten' nicht mit den herkömmlichen Verfahren beschrieben werden konnten, sondern nur unter Berücksichtigung von situationalen und medialen Aspekten. Daher betrachtet er ‚Brief' nicht als Textsorte, sondern als ‚Kommunikationsform': „Dieser Ausdruck wurde gewählt, um die Rolle des Briefes als *Medium* sprachlich kommunikativen Handelns zu bezeichnen" (Ermert 1979: 66, Hervorheb. i.O.). Ziel war bei Ermert die Erweiterung der textlinguistischen Perspektive, um Textsorten besser klassifizieren zu können. Die Kategorie Kommunikationsform wurde u.a. von Holly[80] (1996, 1997) aufgegriffen und für die Gegebenheiten der sich medial veränderten und verändernden Kommunikation

78 Es mag irreführend sein, den Kommunikationsformbegriff so eng mit Holly zu verbinden, wie es in diesem Kapitel getan wird. Es soll nicht der Anschein erweckt werden, dass die anderen Forscher_innen ‚nur' als Teile einer Schule verstanden werden. Nichtsdestotrotz sind von Holly wichtige Vorarbeiten (wenn auch nicht die Entwicklung der Kategorie als solche) geleistet worden, die u.a. von Domke, Habscheid und Meiler aufgegriffen und teilweise in andere Richtungen weiterentwickelt wurden. Von einer ‚Schule' zu sprechen würden jedoch zu weit führen, weswegen mit ‚nach' gezielt ein mehrdeutiger Ausdruck gewählt wurde.
79 Meiler (2013) zeichnet eine Entwicklungslinie von Gülich/Raible (1972) über Ermert (1979) bis zu den hier erwähnten Arbeiten von Holly, Domke und Meiler selbst – der Ausdruck ‚Kommunikationsform' fällt erstmals bei Ermert.
80 Siehe zusammenfassend z.B. Holly 2011b.

(i.w.S.) weiterentwickelt, um Kommunikationsprozesse ganz allgemein und damit besonders die mediale Geprägtheit in den Blick nehmen zu können – Kommunikationsformen sollen die Erfassung „kommunikativer Möglichkeiten" (Holly 1997: 68) leisten.[81]

Domke fasst in ihrer Arbeit zur ‚Betextung des öffentlichen Raumes' (Domke 2014) zusammen, was in Rezeption von Hollys Schriften unter ‚Kommunikationsform' verstanden werden kann: „Kommunikationsformen bilden zusammen mit *Medium* und *Zeichensystem* eine analytische Trias, auf die in neueren Arbeiten zur Analyse des ausdifferenzierten Mediensystems oft […] rekurriert wird" (a.a.O.: 25; Hervorheb. i.O.). Es bleibt zu klären, was unter den anderen Teilen der ‚Trias' verstanden wird, da diese untrennbar miteinander verknüpft sind:

> Der Begriff ‚Medium' wird hier […] verstanden als vom Menschen hergestelltes Hilfsmittel der Produktion, Speicherung oder Übertragung von Zeichen; Zeichen können unterschieden werden in Bezug auf ihr semiotisches System (wie Sprache, Bilder oder Töne) und ihre Wahrnehmungsmodalität (wie visuell, taktil oder auditiv). Der Terminus ‚Kommunikationsform' ergänzt nun Medium und Zeichen um die ‚kommunikativen Arrangements' […], die mit einzelnen Medien realisiert werden können (ebd.).

Somit liegt hier zum einen ein dem Zeichenbegriff verhafteter Medienbegriff vor, der auch in Relation zur ‚Transkriptivität' im Sinne Jägers (u.a. 2002, 2010) gesetzt wird. Zum anderen wird hier deutlich, dass Kommunikationsformen beschreiben sollen, „wozu ein Medium genutzt werden *kann*" (Domke 2014: 26; Hervorheb. A.K.). Das *können* ist von großer Relevanz für dieses Verständnis von ‚Kommunikationsform', wie im Folgenden herausgestellt wird.

Da Domke (wie auch Holly u.a. 2011a) davon ausgeht, „dass Medien die Ausbildung spezifischer kultureller Praktiken unterstützen" (Domke 2014: 26) und ferner der Begriff ‚Kommunikationsform' „als konstituierende Form die kulturellen Merkmale der Kommunikation" (ebd.) bündelt, gehen also sowohl mediale als auch kulturelle Aspekte darin ein. Damit kann ‚Kommunikationsform' als der diese beiden Bereiche verbindende Begriff verstanden werden, wenn das jeweilige Wechselverhältnis zentral gesetzt wird. Die so zustande gekommenen Kommunikationsformen bilden die „Konstellationen kommunikativer Möglichkeiten" (ebd.), die zur Entwicklung von Textsorten[82] führen

81 Meiler spricht auch von dem „medial-materialen Möglichkeitsraum" (Meiler 2013: 61), den Kommunikationsformen für Sprechhandlungen bereitstellen.
82 Domke versteht Textsorten „als konventionalisierte, musterhafte Realisierungen spezifischer sprachlicher Handlungen, mit denen bestimmte kommunikative Aufgaben gelöst werden" (Domke 2014: 26f.), mithin im bereits dargestellten textlinguistischen Verständnis, das Diskurs- und Textarten umfasst.

können: „Die Kommunikationsform ‚Brief' beispielsweise führte zu der Entwicklung spezifischer Textsorten wie Bewerbungs- oder Liebesbrief" (ebd.). Damit wird deutlich, dass die Bestimmung von Kommunikationsformen keine Rekonstruktion sprachlichen Handelns ist, sondern analytisch ‚davor' liegt: Es werden die Ermöglichungsbedingungen für sprachliches Handeln beschrieben. Dazu werden eine Reihe von Unterscheidungskriterien herangezogen, die in Matrizen[83] wie Checklisten ausgefüllt werden können – auch wenn für die einzelnen Kriterien und die Zuordnung der Kommunikationsform zu den einzelnen Kriterien eine umfangreichere Auseinandersetzung mit der Kommunikationsform erforderlich ist, was über das bloße Ausfüllen hinausgeht.

Über den Umfang dieser Kriterien wird gestritten (vgl. Holly 2011b: 150–155 oder auch Meiler 2013: 54–60). Die Kriterien variieren von Arbeit zu Arbeit und sind Gegenstand von Diskussionen, die nicht als abgeschlossen betrachtet werden. Hier sollen exemplarisch die Kriterien nach Holly (2011b: 153) aufgelistet werden, wobei festzuhalten ist, dass auch in den Arbeiten von Holly selber die Anzahl der Kriterien verändert wurde, weil Holly zunehmend Verfeinerungen vorgenommen hat:[84]

Tab. 2: Unterscheidungskriterien für Kommunikationsformen nach Holly (2011b)

Kriterien[a]	Exemplarische Erläuterung[b]
Technisch-mediale Basis	PC, Internet, Brief, Smartphone, o.ä.
Zeichen/Kodes	Schrift, Bild, Ton etc.
Kanäle/Modes	Visuell, auditiv, taktil etc.
Kommunikationsrichtung	Unidirektional oder bidirektional
Funktionsweise	Speicherung, Verstärkung, Übertragung
Übermittlung	Elektronisch, materiell, o.ä.
Zeitlichkeit	Gering/stark versetzt; zeitgebunden/ortsgebunden
Kommunikationspartner	1:1 oder 1: n
Sozialer Status	Institutionell; öffentlich vs. nicht-öffentlich

[a] Nach Holly 2011b: 153.

[b] Zusammengetragen aus mehreren Publikationen.

83 Dieses Vorgehen der Kriterienbildung von Kommunikationsformen geht auf Ermert (1979: 59) zurück, siehe z.B. Holly (1996: 11) für eine solche Matrix.
84 Holly (1996: 11) geht zunächst von vier Kriterien aus: Zeichentyp, räumliche und zeitliche Struktur, Anzahl der Kommunikationsbeteiligten und Kommunikationsrichtung.

Die meisten dieser Kriterien sind offensichtlich äußerlich. Sie beschreiben, welche kommunikativen Möglichkeiten durch die jeweilige Kommunikationsform bereitgestellt werden. Gerade über das Kriterium ‚Zeitlichkeit' wird in der Medienlinguistik viel diskutiert, da dieser Aspekt durch die ‚Neuen Medien' die vorher scheinbar so einfache medial-bedingte Aufteilung in ‚synchrone' und ‚asynchrone' Kommunikationsformen nicht mehr ganz zu funktionieren schien. Deswegen wurde als Hilfskategorie ‚quasi-synchron' eingefügt (siehe Dürscheid 2003: 44). Auf den ersten Blick sticht das Kriterium ‚Funktionsweise' hervor. Dabei handelt es sich jedoch nicht um ein Interesse an Funktion im funktional-pragmatischen Sinn, sondern um einen Oberbegriff. Die Funktion bezieht sich somit in erster Linie auf das in Tab. 2 abgebildete Spektrum an Möglichkeiten und nicht auf eine gesellschaftliche Funktion von Kommunikationsformen. Eine Rekonstruktion dieser Möglichkeiten wäre erst im darauf folgenden Schritt analysierbar, ist jedoch nicht systematisch Teil einer Bestimmung und Abgrenzung von Kommunikationsformen.

2.2.2 Kommunikationsformen nach Dürscheid

Dürscheid schließt ihren Medienbegriff an Holly (1997) an. Als Konsequenz trennt auch sie Medium und Kommunikationsformen voneinander, wobei sie spezifisch von ‚Kommunikationsmedien' spricht. Diese bieten die technischen Bedingungen für Kommunikationsformen. „Kommunikationsformen sind […] kommunikative Konstellationen, die über ein Hilfsmittel erst möglich gemacht werden, aber auch solche, die ohne ein Hilfsmittel auskommen" (Dürscheid 2005: 5). Somit ist darin ausdrücklich das „Face-to-Face-Gespräch" (ebd.) eingeschlossen, das in Dürscheids Verständnis ohne Kommunikationsmedium auskommt. Damit ist klar, dass der Medienbegriff keine primären Medien (nach Pross 1972, siehe oben) einschließt, sondern nur sekundäre und tertiäre.[85] Daraus ist u.a. das Interesse an den ‚Neuen Medien' begründet, in denen „alle herkömmlichen Formen der Distanzkommunikation zusammen[laufen]" (a.a.O.: 6). Diese Unterscheidung zwischen Nähe- und Distanzkommunikation bezieht sich zum Teil auf Koch/Oesterreicher (1994) und führt durch die technische Entwicklung von Computern und den dadurch entwickelten neuen Kommunikationsformen zu dem bereits erwähnten Aufbrechen der Dichotomie Nähe/Distanz bzw. synchroner/asynchroner Form durch die analytische Betrachtung „quasi-synchroner" (u.a. Dürscheid 2003: 44) Formen.

Auch Dürscheid zieht Merkmale zur Unterscheidung von Kommunikationsformen heran: Zeichentyp, Kommunikationsrichtung, Anzahl der

85 Dürscheid (2005) weist darauf hin, dass in Hollys frühen Arbeiten nur sekundäre und keine tertiären Medien Beachtung finden.

Kommunikationspartner, räumliche Dimension, zeitliche Dimension, Kommunikationsmedium (vgl. u.a. Dürscheid 2005: 8). Dürscheid berücksichtigt also nicht das von Holly als „Funktionsweise" bezeichnete Kriterium und damit die Frage, ob die „Funktion" Speicherung ist. Wie bereits oben dargelegt, ist dies ein rudimentäres Interesse an der Funktionsweise. Bei Dürscheid zeigt sich allerdings, anders als bei Holly, eine starke Bezugnahme auf die Kategorie der ‚kommunikativen Gattung' (nach Luckmann 1986: 256).[86] Dürscheid schlägt hierzu eine Unterscheidung von kommunikativer Gattung und Kommunikationsform vor: „Kommunikationsformen bilden den äußeren Rahmen des kommunikativen Geschehens, kommunikative Gattungen sind die in der Kommunikation konstruieren Handlungsmuster, die den Beteiligten eine Orientierung geben" (Dürscheid 2005: 9). Somit kann eine Kommunikationsform den Rahmen für mehrere kommunikative Gattungen bilden, was gleichzeitig bedeutet, dass einige kommunikative Gattungen u.U. ausgeschlossen sind, andere ggf. modifiziert werden. Somit verortet Dürscheid ihr Verständnis von Kommunikationsformen als Erweiterung der anthropologisch-linguistischen Gattungsanalyse und lehnt eine textlinguistische Herangehensweise ab, indem sie explizit die Begriffe ‚kommunikative Gattung' und ‚Textsorte' unterscheidet[87]: „Das Konzept der kommunikativen Gattung basiert auf der Annahme, dass eine dialogische Kommunikation vorliegt, das Textsortenkonzept geht für den prototypischen Fall gerade nicht von dieser Annahme aus" (a.a.O.: 14). Unberücksichtigt bleibt bei dieser Auffassung der weitere Textsortenbegriff, der durchaus als auf gesprochene Sprache übertragbar verstanden werden kann (s.o.).

2.2.3 Kommunikationsformen nach Ziegler

Die Unterscheidung zwischen anthropologisch-linguistischer Gattungsanalyse und Textlinguistik ist wohl der zentrale Unterschied zum Kommunikationsformbegriff, den Ziegler (2002) anhand des Beispiels E-Mail vertritt. Die Kategorie wird textlinguistisch betrachtet gebraucht, sobald technisches Medium und Textsorten[88] in Relation zueinander betrachtet werden, denn:

86 Auf diese Kategorie wurde bereits oben eingegangen, sodass hier auf eine erneute Problematisierung verzichtet wird.
87 Allerdings nicht ohne im selben Text eine Gleichschaltung von Gattung (ohne ‚kommunikativ') und Textsorte zu unterstellen (siehe Dürscheid 2005: 14).
88 Zur Unterscheidung von Textsorte und Textart siehe oben; es ist für die Diskussion der Kategorie ‚Kommunikationsform' von großer Wichtigkeit, durch die Verwendung von Text*sorte* auf die textlinguistischen Bezüge hinzuweisen und diese somit gleichzeitig aus einer funktional-pragmatischen Betrachtung auszuschließen, wie weiter unten deutlich wird.

Textsorten dürfen [...] nicht losgelöst von den lebensweltlichen Zusammenhängen – etwa den medialen Umgebungen –, in denen sie wirksam sind, betrachtet werden. Eine solche Perspektive führt geradezu zwangsläufig zu einem soziopragmatisch orientierten textlinguistischen Zugang zu einer linguistischen Medienanalyse (a.a.O.: 18).

Hierzu zieht Ziegler Ermert (1979), die hier noch nicht erwähnte Übernahme des Kommunikationsformbegriffes von Brinker (1997)[89] sowie Holly (1997) heran. Ziegler geht der Frage nach, wie mediale Aspekte bei der Klassifikation von Textsorten berücksichtigt werden. Nach Heinemann (2000: 17) sind diese dem Rahmen der Textsorten zuzuordnen, mithin den sog. ‚textexternen Faktoren' (im Gegensatz zu ‚textinternen') zuzuordnen. Dies ist maßgeblich für die sich anschließende Frage, wie Textsorten und Kommunikationsformen zueinander stehen, denn „[w]ährend Kommunikationsformen multifunktional sind, sind Textsorten stets an eine dominierende kommunikative Textfunktion gebunden" (Ziegler 2002: 21).

Zieglers Ziel ist es zu zeigen,

> dass die Begriffe *Textsorte* und *Kommunikationsform* in einer hierarchischen Beziehung zueinander stehen, die es erlaubt, eine bestimmte Textsorte im Rahmen verschiedener Kommunikationsformen zu erfassen [...] und ebenso der Tatsache Rechnung trägt, dass in einer spezifischen Kommunikationsform unterschiedliche Textsorten realisiert sein können (a.a.O.: 22; Hervorheb. i.O.).

Um dies zu erreichen, ist zunächst der Unterschied zwischen Kommunikationsformen und Textsorten zu erfassen. Gerade für die Differenzierung von Textsorten kann auf umfangreiche Vorarbeiten zurückgegriffen werden, in denen spezifische Merkmale erarbeitet wurden, die sich in textinterne und textexterne Merkmale unterteilen lassen:

> Während sich Textsorten aufgrund einer Kombination von textexternen und textinternen Merkmalen konstituieren, sind für die Erfassung von Kommunikationsformen lediglich textexterne Kriterien ausschlaggebend. Als außersprachlich charakterisiertes Phänomen haben Kommunikationsformen zwar einen linguistischen Erklärungswert, bilden aber letztlich lediglich den Rahmen für den eigentlichen linguistischen Untersuchungsgegenstand – den Text (a.a.O.: 24).

Somit vertritt Ziegler die Position, dass Kommunikationsformen äußerliche Rahmen für Texte darstellen. Dies zeigt sich daran, wie in Zieglers textlinguistischem Verständnis mit Medien umgegangen wird und welchen Einfluss Medien auf die Konstitution von Textsorten haben: „Das Medium als textexterne

89 Gleichwohl sich Ziegler auf die vierte Auflage bezieht, ist darauf hinzuweisen, dass Brinker bereits in der ersten Auflage 1985 von Kommunikationsformen spricht.

Rahmenkategorie kann [...] keine Textsorte konstituieren, sondern lediglich eine Variation bestimmter unter dem Begriff der Kommunikationsform zusammengefasster textexterner Merkmale innerhalb einer Textsorte begründen" (a.a.O.: 26). Damit kann das Medium als Modifikator von Merkmalen fungieren, jedoch nicht per se eine (neue) Textsorte begründen. Ziegler tritt damit der oft durch neue Medien ausgelösten gesetzten Euphorie entgegen, dass durch die Nutzung von neuen Medien auch zwingend von neuen Textsorten o.ä. gesprochen werden muss und althergebrachte Analysekategorien überholt sind.[90] Ziegler schließt aus seinen Überlegungen, dass z.B. eine E-Mail als Kommunikationsform zu betrachten ist, innerhalb derer unterschiedliche Textsorten – zum Beispiel geschäftliches Schreiben, Werbemitteilungen o.ä. – realisiert werden können. Diese Textsorten können aber auch in anderen Kommunikationsformen realisiert werden. Kommunikationsformen bilden also für Ziegler den medial geprägten Rahmen von Textsorten.

2.3 Diskurs- und Textarten und Kommunikationsformen

Somit liegen nun drei Verständnisse von ,Kommunikationsform' vor: Ein genuin medienlinguistischer, der Medialität und kulturelle Praxis verschränkt (Holly), ein eher anthropologisch-linguistischer, der Kommunikationsformen als kommunikative Konstellationen begreift, die als Rahmen für kommunikative Gattungen fungieren (Dürscheid) sowie ein textlinguistischer, der Kommunikationsformen als Rahmen für Texte begreift (Ziegler). Den drei Kommunikationsformenbegriffen ist gemein, dass sie aus dem Bestreben entwickelt wurden, herkömmliche linguistische Kategorien in medial veränderten Konstellationen auf ihre Nutzbarkeit zu befragen und dabei unterschiedlich geartete Handlungswiderstände durch den Rückgriff auf die analytische Ebene der Kommunikationsformen – im Sinne einer nicht auf die Rekonstruktion von Zwecken oder Funktionen sprachlicher Handlungen hin ausgelegte Perspektive – angehen. Damit ist deutlich, dass die Kategorie ,Kommunikationsform' eine tendenziell

90 Harrasser beschreibt (am Beispiel von Weblogs) zwei Entwicklungen, die eintreten, wenn die Wissenschaft sich mit neuen medialen Entwicklungen befasst. So gibt es „auf der einen Seite kulturpessimistische Affekte, auf der anderen Seite euphorische Hoffnungen" (Harrasser 2006: 1). Dies ist auch auf die außerwissenschaftliche Wirklichkeit übertragbar und dürfte bei der Einführung des Fernsehens – Holly (1996: 9) spricht diesbezüglich von „Geringschätzung und Faszination" – nicht anders gewesen sein als bei der Einführung von Smartphones oder Virtual-Reality-Brillen.

medienlinguistische ist – und zwar keine einheitlich bestimmte. Die noch unbeantwortete Frage ist folgende:

> Ist die Kategorie ‚Kommunikationsform' sinnvoll in die sprachtheoretische Konzeption der Funktionalen Pragmatik integrierbar?

Der erste Widerstand liegt hierbei in der bereits dargestellten Diversität der Kategorie selbst, die die Gefahr birgt, die Frage zu modifizieren: Welches Verständnis von ‚Kommunikationsform' könnte in die FP integrierbar sein? Dies ist angesichts der begrifflichen Diversität ein diffiziles Vorgehen, zumal sich FP und ‚kommunikative Gattungen' und ‚Textsorten' ausschließen. Mir erscheint es daher sinnvoller, anstelle solch einer Zuordnung eine maximalumfängliche Bestimmung von ‚Kommunikationsform' anzusetzen und den funktional-pragmatischen Entsprechungen bzw. approximativen Entsprechungen gegenüberzustellen.

Es ist unbestreitbar, dass Kommunikationsformen analytisch auf anderer Ebene angesiedelt werden als die Differenzierung zwischen Diskurs und Text bzw. konkret Diskursart und Textart.[91] Der springende Punkt der Kommunikationsformdiskussion liegt darin, dass Kommunikationsformen genutzt werden können, um verschiedene Diskurs- und Textarten zu realisieren, sodass beispielsweise die Kommunikationsform ‚E-Mail' genutzt werden kann, um verschiedene Textarten wie z.B. private oder geschäftliche E-Mails ganz allgemein oder aber medial überholte bzw. veränderte Textarten wie Leserbriefe zu realisieren (siehe Ziegler 2002). Das heißt, dass mit ‚Kommunikationsform' lediglich die mediale Präformierung und der kommunikative Rahmen beschrieben wird, also die medial und technisch zur Verfügung gestellten bzw. stehenden Bedingungen. Diese können unter Umständen auch zur kreativen Nutzung bereitstehen, wodurch zum Beispiel Mailinglisten[92] mit Tausenden Nutzer_innen entstehen können, die dann im medienlinguistischen Verständnis wiederum

91 Anzumerken ist hier erneut, dass die Kommunikationsformendiskussion sich mit Textsorten oder Textgattungen befasst, wie Meiler (2018) jüngst darstellt – Meiler selber bevorzugt in seiner zumindest in großen Teilen funktional-pragmatisch informierten kulturwissenschaftlichen medienlinguistischen Analyse die Kategorie der ‚Gattung', womit er der biologischen Systematik folgend auf einer völlig anderen Ebene arbeitet als die funktional-pragmatische Diskurs- und Textartenklassifikation (siehe dazu Ehlich 2011), wie bereits dargestellt wurde.

92 Dies ist nur ein exemplarisches Beispiel, das verdeutlichen soll, dass die entstandenen technischen Entwicklungen den Nutzer_innen auch für zuvor nicht bekannte Arten der Kommunikation zur Verfügung stehen. Siehe zu Mailinglisten Bader et al. (2011).

eigenständige Kommunikationsformen sind, die den Rahmen für unterschiedlichste Textsorten bilden.

Der Modifikator des Substantivkompositums[93] ‚Kommunikationsform' ist mit ‚Kommunikation' scheinbar abstrakter und mithin auf analytisch anderer Ebene angesiedelt als beispielsweise Diskurs und Text. Hier ist aus einer Perspektive auf menschliche Interaktion, die bereits Kommunikation als besonderen Fall auffasst (vgl. Redder 2003: 163) zu fragen, inwiefern diesen Gegebenheiten in der Kategorie Rechnung getragen wird, ob also mit ‚Kommunikation' bereits eine Kategorie vorliegt, die als übergeordnete Kategorie für Einheiten sprachlichen Handelns fungieren kann.[94] Demzufolge muss der nächste Schritt sein, funktional-pragmatische Arbeiten zu sichten, die mit dem Begriff ‚Kommunikationsform' arbeiten. Hierzu sind konkret zwei Arbeiten zu Chat-Kommunikation[95] zu nennen, die Dissertationsschrift von Knopp (2013) und ein Aufsatz von Hoffmann (2004).

Knopp (2013) versucht in zweierlei Hinsicht, eine funktional-pragmatische Herangehensweise mit tendenziell medienlinguistischen Auffassungen zu verbinden. Indem er die nicht unproblematische Dichotomie von Mündlichkeit und Schriftlichkeit (siehe grundlegend dazu Koch/Oesterreicher 1985, 1994 und 2011 sowie darauf aufbauend u.a. Androutsopoulos 2007 und Thaler 2007) heranzieht, um Chat-Kommunikation zu untersuchen, wobei er zugleich ‚Chat' als Kommunikationsform begreift (a.a.O.: 11), erweitert er scheinbar die FP um diese Konzepte. Dazu weist er auf drei wichtige Punkte hin, derer sich die FP angesichts der technologischen Entwicklungen i.w.S. (er fasst darunter vor allem

93 Meiler (2018) geht in seinem Kapitel zu Kommunikationsformen insbesondere auf Übersetzungsprobleme ein, die direkte Konsequenzen dieses sprachlichen Spezifikums sind.
94 Vgl. auch Ehlich: „Kommunikation ist eine spezifische Form der Interaktion. Interaktion ist eine wesentliche Erscheinungsweise menschlicher Handlungen" (Ehlich 2007; A1: 10). Und weiter: „Kommunikation ist weiter als Sprache. Kommunikation umfaßt biologisch-anthropologische Aspekte in der Gattungs- und in der individuellen Reproduktion. Sprache tritt in diesen Zusammenhang ein und wird zum sicher wichtigsten Kommunikationsmittel. Alle komplexeren Kommunikationen, insbesondere die, die die gesellschaftliche Organisation des Lebens betreffen, beziehen Sprache ein" (ebd.).
95 Aus heutiger Sicht mag die linguistische Auseinandersetzung mit Chat-Kommunikation nicht mehr ganz zeitgemäß erscheinen. Da es sich bei Chat aber um die wohl öffentlich am stärksten wahrgenommene Veränderung im Zeitalter der ‚Neuen Medien' handelt, sind zahlreiche Arbeiten hierzu erschienen, die bis heute relevante Fragestellungen bearbeitet haben (z.B. Beißwenger 2007, Storrer 2001 oder Thaler 2003 sowie grundlegende Arbeiten zur Sprache in computervermittelter Kommunikation wie etwa

die Ausdifferenzierung der Kommunikationsformen) früher oder später annehmen muss:

> Zum einen muss sie [die FP; A.K.] ihre Analysen in diesem Forschungsfeld auf Phänomene unterhalb der sprachlichen Oberfläche richten (z.b. die Rekonstruktion sprachlicher Handlungsstrukturen), zum anderen muss sie reflektieren, ob und inwiefern die Übertragung von Konzepten, Methoden und Fragestellungen von einem Paradigma ins andere hier sinnvoll und überhaupt möglich ist; drittens muss sie aus den zahlreichen isolierten Einzelanalysen der unterschiedlichen Kommunikationsformen zu generellen und transferierbaren Aussagen – idealiter zu einer Theorie des sprachlichen Handelns in internetbasierten Kommunikationsformen – gelangen (Knopp 2013: 15).

Es geht mithin um das Desiderat, wie die FP mit computervermittelter Kommunikation umgehen sollte. Knopp untersucht, welchen Einfluss Kommunikationsformen auf sprachliche Handlungsmuster haben. Sein Kommunikationsformenbegriff ist eng an Schmitz (2004) und Dürscheid (2005) angelehnt und hängt daher ebenso eng mit dem Begriff des Mediums zusammen: „Unter *Kommunikationsform* verstehe ich [...] das, was Medien (als technische Kommunikationsmittel; z.B. Rundfunk) aufgrund ihrer technischen Bedingungen nach sich ziehen" (Knopp 2013: 45; Hervorheb. i.O.). Es handelt sich also um einen technischen Medienbegriff, der als Konsequenz einen Kommunikationsformenbegriff nach sich zieht, der die Bedingungen bzw. Ermöglichungsbedingungen von Kommunikation zentral setzt. Somit arbeitet Knopp mit einem Kommunikationsformenbegriff, der formorientiert[96] ist und mithin Funktionen im kommunikativen Prozess – zumindest vorerst – ausklammert. Wie genau und in welcher Ausprägung der Kommunikationsformenbegriff aus Sicht der FP und mithin hinsichtlich der Einheiten sprachlichen Handelns, insbesondere Diskurs und Text, zu behandeln und einzuordnen ist, wird nicht theoretisch hergeleitet.

Hoffmann (2004: 106) verwendet den Kommunikationsformenbegriff ebenfalls im Zusammenhang der Analyse von Chat-Kommunikation. Auch er leitet diesen theoretisch nicht her, beginnt seinen Artikel jedoch damit, dass er von der Face-to-Face-Kommunikation als elementare Diskursform

Androutsopoulos 2007, Crystal 2001, Herring 1996 oder Schlobinski 2005; viele dieser Arbeiten nehmen Bezug auf die Diskussion von Mündlichkeit und Schriftlichkeit in verschiedener Ausprägung).

96 Mit der Einordnung der Kategorie als ‚formorientiert' soll deutlich gemacht werden, dass die Kategorie Merkmale einer analytischen Trennung von Form und Funktion trägt und sogar die Betrachtung der Funktion gänzlich ausklammert.

(a.a.O.: 103) ausgeht. Damit liegt zwar der Kommunikationsformbegriff nicht vor, aber ein scheinbar ähnlicher. Das Problematische daran ist, dass ‚Kommunikationsform' so scheinbar zur Überkategorie für ‚Diskursform' und ‚Textform' erhoben wird. Polemisch formuliert: Will man sich nicht festlegen, ob es sich um Diskurs oder Text handelt, spricht man von Kommunikation, sozusagen als ‚Architerm'. Dabei ginge verloren, dass Diskurs und Text zweckbezogene Kategorien sind, insbesondere wenn man bedenkt, dass sowohl Holly als auch Dürscheid das Face-to-Face-*Gespräch* als Kommunikationsform betrachten. Hoffmanns begreift jedoch Diskurs als Einheit sprachlichen Handelns, was bei Holly und Dürscheid nicht der Fall ist. So geht diese Handlungsorientierung auch in die Beschäftigung mit Chat-Kommunikation als Kommunikationsform ein.

Letztlich zieht Hoffmann den Begriff ‚Kommunikationsform' heran, um die analytische Herausforderung von Chat-Kommunikation zu bewältigen, denn Chat-Kommunikation habe ‚diskursiven Charakter', gleichwohl sie Mittel der Textualität nutze, insbesondere die der Überbrückung von Zeit und Raum: „Die Chat-Kommunikation bietet maximale Nähe zum Diskurs und seinem Verständigungspotenzial. [...] Wie im Text kann es Überlappungen und Unterbrechungen nicht geben, zurückliegende Beiträge sind wiederholt rezipierbar und speicherbar" (a.a.O.: 104; Hervorheb. getilgt). „Das diskursive Moment besteht darin, dass der Chat anders als der Text nicht primär auf ‚die Bearbeitung des Vergessens' (Ehlich 1989: 91) zielt, sondern auf die aktuelle Verständigung. Was jeweils auf den Schirmen entsteht, erhält in der Rezeption diskursive Qualität" (Hoffmann 2004: 104). Hoffmann stellt also Chat und Text gegenüber – das ist nicht unproblematisch, weil so eine funktional-formale Betrachtungskategorie sprachlichen Handelns einer medialen Ermöglichungsbedingung gegenübergestellt wird. Hoffmann greift diese Problematik indirekt auf, indem er auf den Zweck von Chat-Kommunikation eingeht: „Zweck ist eine unmittelbare Kommunikation, die wechselseitige Verständigung aktualgenetisch, im zeitlichen Nahbereich anstrebt. Daher schlage ich vor, von einer **paradiskursiven** Form zu sprechen. Funktionieren kann sie nur, weil sie Überlieferungsqualitäten der Textualität nutzt" (a.a.O.: 105; Hervorheb. i.O.). Insofern versucht Hoffmann, den Zweck nicht an konkretem sprachlichen Handeln festzumachen, sondern an den medial-technischen Bedingungen; er versucht, einen ganz allgemeinen Handlungszweck zu bestimmen – die Kategorie ‚Kommunikationsform' ist dafür letztlich unerheblich. Mit ‚paradiskursiv' versucht Hoffmann deutlich zu machen, dass bei Chat-Kommunikation die eingangs erwähnte besondere Mischung aus Schrift und Merkmalen gesprochener Sprache vorliegt. Das ‚para' überträgt Hoffmann aus der Idee der sog. ‚Feldtranspositionen' (siehe u.a.

Ehlich 1987 oder Redder 2005[97]), um deutlich zu machen, dass es sich zwar um einen Diskurs handelt, der aber einen textuellen Anteil bzw. eine textuelle Vorgeschichte aufweist. Man kann dazu jedoch einwenden, dass es sich bei Chat-Kommunikation um Text handelt, da die Merkmale der Überlieferung und der zerdehnten Sprechsituation sowie der Depräsenz von Sprecher und Hörer allesamt gegeben sind. Es ändert sich der Grad an Zerdehntheit, der sich temporal unter Umständen sehr stark verringert, sich lokal aber nicht zwingend ändern muss. Um weiterhin der veränderten konstellativen Merkmale Herr zu werden, zieht Hoffmann (2004: 106) ähnlich wie Holly, Dürscheid oder Ziegler, eine Liste von Merkmalen heran. Diese gleicht den oben genannten Listen jedoch nicht, da Hoffmann explizit handlungstheoretische Merkmale heranzieht, z.B. den Wahrnehmungsraum, die Origo, Verständnissicherung. Insofern ist die Liste von Hoffmann durchaus als Versuch zu begreifen, die erwähnten Merkmalslisten handlungstheoretisch anzureichern und nicht ausschließlich auf äußerliche Merkmale abzustellen.

Zusammenfassend ist festzuhalten, dass die Kategorie der Kommunikationsform dann relevant wird, wenn technologische oder technische Bedingungen sprachlichen Handelns unabhängig von ihrem Handlungszweck und abgekoppelt vom konkreten sprachlichen Handeln, d.h. von authentischer Sprache, in den Blick genommen werden sollen. Dies ist von Belang für eine Art der Linguistik, die dezidiert medial-technische Aspekte von Kommunikation analysiert – die Medienlinguistik. Gleichzeitig jedoch ist diese Kategorie damit von einer funktional-pragmatischen Analyse als Analysegegenstand bislang im Kern ausgeschlossen, da die dafür erforderliche Analysetiefe in der Kategorie schlichtweg nicht vorgesehen ist – Analysen sprachlichen Handelns sind nicht zwingend Teil einer Analyse einer Kommunikationsform, ob Kommunikationsformen in sich Handlungsqualität haben ist ebenfalls fraglich. Die Kategorie ist allerdings hilfreich in der einer Analyse sprachlichen Handelns vorangehenden Rekonstruktion und Beschreibung von konstellativen Merkmalen, da auch die Rekonstruktion der technischen Bedingungen von Interaktion Teil der Konstellation ist. Eine Konstellation ist ein

97 Dort von Ehlich (1987) entwickelt, um deutlich zu machen, dass sprachliche Mittel historische Entwicklungen durchlaufen und sich so von einem Feld in ein anderes entwickeln können, sich also die grundlegende Funktionalität, sprich die durch sie realisierten Prozeduren verändern können, wobei die ursprüngliche Funktionalität noch partiell erhalten bleibt. Dies wird durch das Präfix ‚para-' gekennzeichnet. Redder (2005) entwickelt dies weiter, indem sie drei Typen von Feldtranspositionen rekonstruiert.

spezifisches Ensemble von Alternativen subjektiver und objektiver Art [...]. Die Konstellation, einmal eingetreten, herrscht eine gewisse Zeitlang (sie kann sehr kurz oder auch sehr lang sein), dann verändert sie sich (spezifisch oder total), so daß zuvor mögliche Handlungen nicht mehr möglich sind [...]. Eine Konstellation enthält also ein bestimmtes Handlungspotential, das ausgeschöpft werden kann oder auch nicht (Rehbein 1977: 265; Hervorheb. i.O.).

Damit ist die Konstellation gewissermaßen die Vorbedingung einer Situation: Eine Situation[98] entsteht „dadurch, daß aufgrund der subjektiven und der objektiven Bedingungen im Handlungsraum eine oder mehrere spezifische Handlungsalternativen auftreten" (ebd.). Damit ist die Konstellation „das wesentliche Merkmal der Situation" (a.a.O.: 266), worauf dann der situationsspezifische Handlungsprozeß aufbaut (siehe ebd.). Um dieses Verhältnis klarer zu machen, sind die Elemente der Situation im Detail zu nennen. Diese sind:

(I) Konstellation
(II) Ansatzpunkt
(III) Handlungsprozeß
(IV) Ende der Situation
(V) Punkt der Situation
(VI) Folgen

(ebd.)

Mithin: Ohne eine Konstellation ist eine Situation nicht möglich und: „Eine ‚Situation S_i' liegt dann vor, wenn die Abschnitte (I)–(V) in einem (gemeinsamen) Handlungsprozeß (der Aktanten) durchlaufen sind" (ebd.). D.h., dass Aktanten erst durch das Eintreten einer Konstellation einen Ansatzpunkt finden müssen. Das funktioniert deswegen, weil Konstellationen rekurrent sind:

Konstellationen kehren im arbeitsteiligen Prozeß des gesellschaftlichen Handelns häufig wieder und entsprechen damit einem bestimmten Erwartungsgrad der Aktanten. Die Hervorbringung in den gesamtgesellschaftlichen Prozeß bewirkt, daß die meisten unmittelbaren Situationen bestimmten *Standards oder Situationstypen entsprechen* (a.a.O.: 270; Hervorheb. i.O.).

Für eine Sprachanalyse die gesellschaftliches Handeln analysieren will, ergibt sich mithin die Anforderung, die Konstellation zu rekonstruieren und in die konkreten Analysen einzubeziehen. Das bedeutet u.a. zu rekonstruieren, unter welchen Bedingungen kommuniziert wird. Damit ist eindeutig, dass Kommunikationsformen Teile der Konstellation sind und damit auch Einfluss auf die jeweiligen

98 Siehe ausführlicher zu Situation Rehbein (1977: 258–280) sowie Meiler (2018: Kapitel 4).

Situationen und Situationstypen haben. Sie sind nur ein einzelner Aspekt der Ermöglichung von Kommunikation, der wesentlich sein kann, aber nicht sein muss. Damit sind sie im Zusammenhang der Rekonstruktion der Konstellation zu berücksichtigen und im Zuge der Analyse zu beschreiben.

In diesem Sinn kann die Beschreibung einer Kommunikationsform als Teil der Konstellationsbeschreibung für eine spätere Analyse durchaus sinnvoll sein, eine Kategorie der Analyse sprachlichen Handelns ist sie jedoch nicht. Aus medienlinguistischer Sicht wären Diskurs- und Textarten den Kommunikationsformen nachgelagert, insofern sie erst durch diese möglich werden. Aus dieser Sichtweise würde es dann z.B. relevant, neue Analysekategorien zu erarbeiten. Aus funktional-pragmatischer Perspektive ist diese medial-technische Ausdifferenzierung bislang nicht systematisch angegangen worden; hierzu ist noch Forschungsarbeit zu leisten.

3 Forschungsstand

Aufbauend auf Kapitel 1 wird nun der Gegenstandsbereich ‚(wissensvermittelnde) Hochschulkommunikation' als solcher betrachtet und näher spezifiziert. Anschließend werden Diskurs- und Textarten der Hochschulkommunikation dargestellt. Dies bildet die Grundlage für den Forschungsstand zu supportiven Medien, die sich in einem analytisch herausfordernden Wechselverhältnis zwischen Diskurs und Text befinden. Zudem wird, der Interdisziplinarität dieses Forschungsgegenstandes gemäß, Forschungsliteratur zu supportiven Medien aus verschiedenen Fachdisziplinen berücksichtigt.

Da die in dieser Arbeit untersuchten Daten universitärer Wissensvermittlung aus sehr unterschiedlichen Disziplinen, von Mathematik bis zu Romanistischer Literaturwissenschaft, stammen, die ihrerseits bereits aus unterschiedlichen Perspektiven untersucht wurden, wird der spezifische Forschungsstand dazu den entsprechenden Teilanalysen in den Kapiteln 5 und 6 vorangestellt. Dies hat den Vorteil, dass die ohnehin umfangreiche Darstellung des Forschungsstandes an dieser Stelle nicht durch fachspezifische Darstellungen unübersichtlich gemacht wird. Gleichzeitig kann dadurch in den einzelnen Analysen pointierter auf konkrete Forschungsergebnisse Bezug genommen werden.

3.1 Wissensvermittelnde Hochschulkommunikation als Forschungsgegenstand

Diese Arbeit ist als Beitrag zur Analyse institutioneller Kommunikation zu lesen, insbesondere der Analyse von Institutionen, deren Zweck u.a. die Weitergabe von Wissen, der Ausbau von Wissen sowie die Entwicklung neuen Wissens sind, also z.B. KiTas, Schulen und Hochschulen. Diese drei Institutionen hängen in besonderer Art und Weise zusammen und bauen gesellschaftlich aufeinander auf. Insbesondere die Schule soll die Schüler_innen u.a. auf die Hochschule vorbereiten.[99] Ein zentraler Unterschied zwischen Schule und Hochschule ist das

99 Inwiefern dies gelingt und derzeit in den Bildungsplänen vorgesehen ist, sei hier dahingestellt. Redder verweist ebenfalls auf diese Zusammenhänge in Bezug auf die Vermittlung von Wissenschaftssprache: „Für die linguistische Analyse der Wissenschaftssprache als Ausbildungsziel und zugleich als Ausgangspunkt der Distribution und Sedimentierung ist es grundsätzlich nötig, mehrere Schnittstellen zu

Vorkommen von Unterrichtsdiskursen und Lehr-Lern-Diskursen (siehe Ehlich 1981a). Lehr-Lern-Diskurse sind nicht an spezifische Institutionen gebunden, sondern können auch in der Eltern-Kind-Interaktion oder in der Kind-Kind-Interaktion auftreten:

> Der Lehr-Lern-Diskurs setzt *zwei unterschiedliche Gruppen* voraus, solche, die über ein Wissen verfügen, und solche, die darüber nicht verfügen, die aber darüber verfügen *wollen*. Damit sich der Lehr-Lern-Diskurs erfolgreich entwickeln kann, erfordert er von beiden Gruppen die wechselseitige *Anerkennung* dieser Gruppencharakteristiken und damit die wechselseitige Anerkennung der Aktanten, aus denen die Gruppen bestehen (a.a.O.: 339; Hervorheb. i.O.).

Daraus ergeben sich für die beiden beteiligten Gruppen jeweils spezifische Anforderungen:

> Aufseiten des *Lehrenden* bedeutet das, daß er prinzipiell bereit sein muß, sein Wissen weiterzugeben, […] Für den *Lernenden* dagegen bedeutet es (a) ein Eingeständnis seines eigenen Mangels an Wissen, (b) eine Anerkennung des Lehrenden, sofern er über mehr Wissen verfügt und (c) eine Absicht, die Differenz im Wissen tendenziell aufzuheben, indem er sich selbst in den Lehr-Lern-Prozeß hineinbegibt (ebd.; Hervorheb. i.O.).

Ein Unterrichtsdiskurs dagegen ist institutionsspezifisch, Lehrer sind für die Realisierung dieser Diskurse ausgebildet. Die handlungspraktische Umsetzung einer Orientierung am einzelnen Schüler muss aufgegeben werden, der Diskurs ist nicht der eigene des individuellen Schülers, mit drastischer Konsequenz:

> Die *Freiwilligkeit* des Lehr-Lern-Diskurses *verliert sich*. […] So wird *Wissenserwerb* aus einer Sache die Spaß macht, weil sie ein Bedürfnis befriedigt (das Bedürfnis, etwas wissen zu wollen), zu einer Sache, die als *Forderung* an den Lernenden herangetragen wird. Der Schüler *will* nicht mehr lernen, er *soll* lernen (a.a.O.: 342; Hervorheb. i.O.).

Mithin verschiebt sich die Handlungsmodalität hin zu einer potenziell problematischen Konstellation, der von Agentenseite entgegengewirkt werden muss. Diese Verschiebungen haben direkte Auswirkungen auf die außerschulischen Handlungsmuster, die in der Schule zu eigenen, schulischen Handlungsformen und -mustern modifiziert werden. Dies zeigt sich z.B. an der ‚Lehrerfrage':

berücksichtigen: diejenige zwischen dem Forschungsbetrieb und dem universitären Lehrbetrieb, diejenige zwischen der schulischen und der akademischen Ausbildung, diejenige zwischen alltäglichen und institutionellen Diskursen der Wissensvermittlung und Wissensgewinnung" (Redder 2014a: 126).

Hier wird ein dem Schüler verfügbares Muster [Frage-Antwort; A.K.] vom Lehrer neuen institutionsspezifischen Zwecken zugewiesen. Es wird für die Institution funktionalisiert. Dies ist deshalb möglich, weil das Muster als praktisch relevante Form sprachlichen Handelns bestimmte mentale Verarbeitungsprozesse auf Seiten des Hörers (des Schülers) in Gang setzt. Diese sind aber übergeordneten Zwecken des institutionsspezifischen Diskurstyps konform. Das Muster wird also *partikularisiert*: sein eigentlicher Zweck wird in den Dienst eines anderes Zwecks gestellt. Es wird eingesetzt, um etwas zu erreichen, was ihm zunächst äußerlich ist (a.a.O.: 350; Hervorheb. i.O.).[100]

Relativ zur Schule kann man in der Hochschule von einer „elaborierte[n] Kommunikationsweise" (Ehlich/Rehbein 1980: 340) sprechen. Vielfach wird das mit einer Unterscheidung zwischen Bildungssprache und Wissenschaftssprache verdeutlicht, wobei mehrere Arbeiten (u.a. Uesseler 2011) gezeigt haben, dass dies eine unzulässige Verkürzung ist. Redder (2014a) führt dies aus, stellt die Begriffe einander gegenüber und klassifiziert darüber hinaus Lehr-Lern-Diskurse als Diskurstyp (s.o.):

Nach meiner Auffassung weisen die drei thematisieren Termini zudem einen sehr differenten kategorialen Status auf: ‚Wissenschaftssprache' hat die Qualität einer funktionalen *Erklärungskategorie*. Demgegenüber ist ‚Bildungssprache' eine reine *Beschreibungskategorie* von recht hoher Vagheit. […] ‚Lehr-Lern-Diskurs' stellt demgegenüber eine Kategorie der Handlungsanalyse von Sprache auf der Abstraktionsstufe von Typen dar, indem so ein *Diskurstyp* zum Zweck des Wissenstransfers begrifflich erfasst wird (a.a.O.: 26; Hervorheb. i.O.).

Hieran wird deutlich, dass sich ‚Bildungssprache' – in aller von Redder (a.a.O.) dargestellten Problematik des Begriffes – und ‚Wissenschaftssprache' in vielerlei Hinsicht unterscheiden. Wissenschaftssprache wird vor allem im Zusammenhang von Forschung zu ‚Hochschulkommunikation' und ‚Wissenschaftskommunikation' thematisiert – bei letzterem ist bemerkenswerterweise die Institution aus der Denomination herausgenommen. In dieser Arbeit wird stets von ‚Hochschulkommunikation' gesprochen, um bewusst den Schwerpunkt dieser Arbeit einzugrenzen und von der völlig anders gefassten ‚Wissenschaftskommunikation' abzugrenzen, in der eine wichtige Aktantengruppe der Institution Hochschule nicht berücksichtigt wird: die Studierenden. Damit stellt sich vor der Klärung des Begriffs ‚Hochschulkommunikation' die Frage nach dem Verhältnis zu dem weitläufig bekannten Begriff ‚Wissenschaftskommunikation', der

100 Unter anderem in Prüfungsgesprächen (dazu ausführlicher Rahn 2011, 2014 und i.V.) tritt die asymmetrische Verteilung des Wissens deutlich zu Tage.

wiederum binnendifferenziert wird in interne und externe Wissenschaftskommunikation. Wissenschaftskommunikation ist aus dem anglo-amerikanischen Raum entlehnt, die Binnendifferenzierung umfasst „Science Communication" (Burns/O'Connor/Stocklmayer 2003: 191), die externe Wissenschaftskommunikation, und „Scholarly Communication" (Davies/Greenwood 2004: 158), die interne Wissenschaftskommunikation. Hagenhoff et al. (2007) übersetzen dies mit „externe[r] Kommunikation von Wissenschaftlern zur Öffentlichkeit" (a.a.O.: 5), sprich die Kommunikation der Ergebnisse von Forschung für die Gesellschaft bzw. die ‚breite Öffentlichkeit'[101] und „(interne[r]) Kommunikation von Wissenschaftlern für Wissenschaftler" (ebd.), womit die „formale" (a.a.O.: 6) Kommunikation von Forschungsergebnissen unter den Wissenschaftler_innen gemeint ist, also z.B. Wissenschaftliche Artikel und Wissenschaftliche Vorträge, aber auch der „informelle[...] Austausch mit Kollegen, z.B. durch Emails und Diskussionen" (a.a.O.: 5). Im Fokus stehen mithin in jedem Fall die Wissenschaftler_innen.

Demgegenüber ist ‚Hochschulkommunikation' nicht deckungsgleich mit ‚Wissenschaftskommunikation', wie die von Redder vorgenommene Differenzierung der Handlungsräume von Hochschulkommunikation verdeutlicht:

(a) der Handlungsraum der Wissensbearbeitung mit
 i. forschendem Lernen bzw. Lehren
 ii. lernendem bzw. lehrendem Forschen
 iii. Neugewinnung von wissenschaftlichem Wissen („Forschung" im Wechsel zu „Lehre");
(b) der Handlungsraum der Organisation (Studiengangs-/Fachorganisation etc.) und der akademischen Selbstverwaltung;
(c) der Handlungsraum der institutionellen Verwaltung (Verwaltung i.e.S.).

(Redder 2009a: 17)

Der Bereich der externen Wissenschaftskommunikation ist hierin berücksichtigt, die interne Wissenschaftskommunikation kann als Teil von (a) iii. begriffen werden, wenngleich – zumindest in diesem Zitat – nicht so spezifisch formuliert wie von Hagenhoff et al. (2007). Zudem geht Redders Differenzierung in den Handlungsräumen (b) und (c) über das zitierte Verständnis

101 Hagenhoff et al. (2007: 6) erwähnen auch die „Stakeholder/Geldgeber" als Zielgruppe der externen Wissenschaftskommunikation, womit ein wesentlicher Aspekt des wissenschaftlichen Alltags hervorgehoben wird, der Wissenschaftler_innen und insbesondere Geisteswissenschaftler_innen unter einen zunehmenden Rechtfertigungsdruck stellt.

von Wissenschaftskommunikation hinaus. Auch wenn diese Bereiche in dieser Arbeit keine Rolle spielen, so ist doch zu beachten, dass sie von beträchtlicher Relevanz für die Institution Hochschule sind. Im Mittelpunkt der vorliegenden Arbeit steht der Bereich (a), der eigentlich zentral für die Universität sein sollte, durch die Studiengangsreformen aber zunehmend an den Rand gedrängt wird, wie Redder (2009a: 17) und Prestin (2011: 21ff.) kritisch darstellen. Um diesem Umstand dezidiert Rechnung zu tragen, wird der Bereich ‚Hochschulkommunikation' für diese Arbeit durch das Adjektivattribut ‚wissensvermittelnde' spezifiziert.

3.2 Forschungsstand zu Diskurs- und Textarten der Hochschulkommunikation

Ein wichtiger Ausgangspunkt für die linguistische Analyse von Hochschulkommunikation ist die Vermittlung des Deutschen als fremde Wissenschaftssprache und damit die sprachliche Qualifikation für DaF-Lerner_innen. In diesem Zusammenhang ist auf Redder (2002a) hinzuweisen, wo das Effektiv studieren-Programm beschrieben wird, in welchem auf empirischer Basis die „besonderen sprachlichen Handlungserfordernisse an die Studierenden im Bereich der Mündlichkeit und Schriftlichkeit[102], welche an die verschiedenen Qualifikationsleistungen gebunden sind" (a.a.O.: 8) untersucht und für die Vermittlung in Tutorien aufbereitet wurden.[103] Obgleich in dieser Arbeit der Fokus auf Diskursen liegt, ist aufgrund der Hybridität der supportiven Medien in Lehrveranstaltungen ein kurzer Blick auf die Forschungsliteratur zu Textarten der Hochschulkommunikation erforderlich. Daran schließt sich eine Darstellung einiger Arbeiten zu Diskursarten der Hochschulkommunikation an, mit besonderem Blick auf Arbeiten, die supportive Medien berücksichtigen.

3.2.1 Textarten der Hochschulkommunikation

Zu Textarten der Hochschulkommunikation liegt neben einem Lehr- und Arbeitsbuch von Graefen/Moll (2011) umfangreiche Forschung zum akademischen oder wissenschaftlichen Schreiben vor. Neben der grundlegenden Arbeit

102 Siehe dazu auch Hanna (1999).
103 Aus diesem Zusammenhang sind mehre Dissertationen hervorgegangen, auf die weiter unten teilweise eingegangen wird.

von Kruse (2007[104]), die sich eher an Studierende richtet, liegen zahlreiche weitere Arbeiten vor, u.a. Jakobs/Knorr/Molitor-Lübbert (1995) oder Jakobs/Knorr (1997). Neben diesen eher schreibdidaktischen Fragestellungen, die nicht zwingend an konkrete Textarten gebunden sind, stehen Wissenschaftliche Artikel im Fokus zahlreicher linguistischer Analysen:[105][106] Graefen (1997) legt eine umfangreiche Analyse zur Deixis in Wissenschaftlichen Artikeln vor. Thielmann (2009) analysiert deutsch- und englischsprachige Einleitungen Wissenschaftlicher Artikel und trägt somit zu einer sich noch in Grundzügen befindlichen Wissenschaftssprachkomparatistik bei. Zu betonen ist dabei vor allem, dass Thielmann anders als z.b. Szurawitzki (2011) die Einzelsprachspezifik der Textarten systematisch handlungstheoretisch berücksichtigt und zeigt, dass deutschsprachige Wissenschaftliche Artikel nicht auf dieselbe Art (mit der Move-Step-Analysis des CARS-Modells nach Swales 1990) wie englischsprachige Artikel analysiert werden können. Statt des von Swales herausgearbeiteten Schemas ist für deutschsprachige Artikel das Handlungsmuster ‚Begründen' textartspezifisch bzw. „Gattungskonstitutiv" (Graefen/Thielmann 2007: 80). Die komparative Analyse[107] von Wissenschaftlichen Artikeln wird u.a. von Tzilinis (2011) für das Sprachenpaar Deutsch-Griechisch fortgeführt, Chen (2015) untersucht das Sprachenpaar Deutsch-Chinesisch, Da Silva (2014) befasst sich im deutsch-italienischen Vergleich mit eristischen Strukturen in Wissenschaftlichen Artikeln.

Obgleich Wissenschaftliche Artikel für Studierende zunächst[108] nur rezeptiv relevant sind, ist diese Rezeption von großer Wichtigkeit für studentische Textarten und somit auch für deren linguistische Analyse, vor allem der in den Geisteswissenschaften wohl wichtigsten Textart, der Seminararbeit. „Sie bildet die didaktische Paralleltextart zum Wissenschaftlichen Artikel. Im Idealfall kann sie

104 Erstmalig erschienen 1994.
105 Da die Textart ‚Wissenschaftlicher Artikel' für diese Arbeit nicht unmittelbar relevant ist, werden hier nur einige Monographien erwähnt, ein Anspruch auf Vollständigkeit wird ausdrücklich nicht erhoben. Da aber die Erforschung dieser Textart in vielerlei Hinsicht Vorbildcharakter für die Erforschung von Wissenschaftssprache hat, kann auf die Darstellung nicht gänzlich verzichtet werden.
106 Ein Fokus liegt im Bereich des Argumentierens (siehe Trautmann (2004) sowie Ehlich (2014), zusammenfassend dazu auch Redder (2016a: 307–309)), worauf hier allerdings nicht weiter eingegangen werden kann.
107 Ehlich (2003a) fordert ein Forschungsprogramm zur Wissenschaftssprachkomparatistik, was gerade in der administrativ mehrsprachigen EU höchst sinnvoll wäre.
108 ‚Zunächst' deswegen, weil im Sinne Redders (2002b) ein Umschlagen von forschendem Lernen in lernendes Forschen in der deutschen akademischen Kultur angelegt ist.

sogar als ein solcher ausgestaltet werden" (Ehlich 2003b: 20; Hervorheb. i.O.). Prestin (2011: 35) spricht von der Seminararbeit als „Übungsstück" und dem Wissenschaftlichen Artikel als „Meisterstück". Diese Nähe der Textarten birgt allerdings auch eine Gefahr. So weist Thielmann (2012: 74) darauf hin, dass es problematisch ist, im Extremfall Wissenschaftliche Artikel als ‚Steinbruch' für Seminararbeiten zu verwenden, da sich an Wissenschaftlichen Artikeln lediglich propositional und nicht illokutiv orientiert wird, sodass z.B. Positionierungen in der Forschungslandschaft in Wissenschaftlichen Artikeln – sowieso für Studierende zu Beginn des Studiums der Geisteswissenschaften eine nicht unwesentliche Rezeptionsanforderung – nicht erkannt werden.[109]

Studentische Seminararbeiten waren mehrfach Gegenstand von linguistischen Analysen. Zu nennen sind hier u.a. Stezano Cotelo (2006), Steinhoff (2007), Pohl (2009) sowie Prestin (2011). Studentische Seminararbeiten wurden unter sehr unterschiedlichen Gesichtspunkten analysiert, u.a. liegen, ebenso wie in der Forschung zu Wissenschaftlichen Artikeln, umfangreiche sprachvergleichende Analysen vor (u.a. Eßer 1997 für deutsche und mexikanische, Hufeisen 2002 für deutsche und kanadische oder Kaiser 2002 für deutsche und venezolanische Seminararbeiten). Umfangreiche vergleichende Analysen von Seminararbeiten und Wissenschaftlichen Artikeln stehen noch aus, ein Vergleich ist implizit durch eine Rezeption von Thielmann (2009) und Prestin (2011) möglich, da in beiden Arbeiten Einleitungen analysiert wurden. Fachvergleichende Analysen von Seminararbeiten liegen bisher nicht vor, nicht zuletzt deswegen, weil diese Prüfungsform in MINT-Fächern nicht in derselben Art verbreitet ist wie in geistes- und sozialwissenschaftlichen Fächern. Dennoch sind auch die MINT-Studiengänge im B.Sc. und im M.Sc. mit einer schriftlichen Abschlussarbeit zu beschließen. Zu fragen ist mithin: Wo und wie werden Studierende der MINT-Fächer qualifiziert, wissenschaftlich zu schreiben, und welche Herausforderungen müssen in diesem Zusammenhang fachspezifisch bewältigt werden?[110]

Eine weitere für diese Arbeit relevante Textart ist das wissenschaftliche Protokoll. Diese Textart wurde unter anderem von Moll (2001, 2002a, 2003) erforscht

109 Es ist darauf hinzuweisen, dass neben der Einzelsprachspezifik auch eine Fachspezifik zu beachten ist, da gerade in den sogenannten Naturwissenschaften (im Folgenden stets MINT-Fächer; siehe dazu Kapitel 5) die Artikel einen geringeren Umfang haben als z.B. in den Geisteswissenschaften und zudem relativ starren Vorgaben hinsichtlich der Strukturierung unterliegen. Unterschiede zwischen den Disziplinen wurden z.B. Thielmann (2009), Busch-Lauer (2001) oder auch Ylönen (2001) untersucht.
110 Diese Fragen könnten Gegenstand weiterer Forschung sein, an dieser Stelle wird darauf nicht gesondert eingegangen.

und kann zusammengefasst als „komprimierende sprachliche Handlungsform" (Moll 2001: 81) verstanden werden, deren Zweck „in der Weitervermittlung von Wissen" (a.a.O.: 45) besteht. Moll stellt dabei heraus, wie eng das wissenschaftliche Protokoll mit dem protokollierten Seminardiskurs zusammenhängt, weswegen es auch als Sekundärtextart begriffen werden kann, da es eine „Textart zur Wiedergabe eines Diskurses" (a.a.O.: 46) ist. Die Herausforderungen für die Protokollant_innen sind vielfältig: Der Seminardiskurs muss in den zentralen Punkten wiedergegeben und gleichzeitig gekürzt werden. Dies erfordert bereits beim Mitschreiben eine „Selektion zwischen Relevantem und Nicht-Relevantem" (a.a.O.: 272), obwohl zu dem Zeitpunkt der Diskursverlauf noch nicht absehbar ist. Zudem findet bei der Rezeption der Mitschrift eine weitere Selektion statt, weil abgewogen werden muss, was für das Protokoll relevant ist. Dabei gehen wichtige mentale Prozesse vonstatten: „Auch hier findet die Auswahl zwischen ,protokollrelevant' und ,nicht-protokollrelevant' über Einschätzungs- und Bewertungsprozesse statt, allerdings jetzt rückwirkend […]" (ebd.). Weiterhin muss die Fähigkeit „Wissen zu strukturieren und zu systematisieren" (a.a.O.: 273) erworben und sprachliche, orthographische und formale Anforderungen[111] (vgl. a.a.O.: 276–283) bewältigt werden. Es zeigt sich eine große Nähe zur Mitschrift. Im Gegensatz zur Mitschrift – die in Kapitel 3.2.3 ausführlicher thematisiert wird – sind wissenschaftliche Protokolle jedoch explizit für Rezipient_innen verfasst, um die Seminardiskurse – teilweise verbindlich – für alle Seminarteilnehmer_innen verfügbar zu machen, z.B. als Grundlage für eine Klausur o.ä.

Eine Textart, die meist ausschließlich für die Produzent_innen vorgesehen ist, ist das Exzerpt.[112] „Sein Zweck ist die quantitative Verminderung des Primärtextes bei möglichst weitgehender Erhaltung seiner Informationsqualität. Im Exzerpt findet also eine Reduktion von Wissen statt, die der Optimierung des Wissenstransfers zugeordnet ist" (Ehlich 1981b: 382). Da es sich um eine Textart handelt, die normalerweise einzig für den/die Verfasser_in vorgesehen ist, ist die individuelle Zielsetzung von zentraler Wichtigkeit für das Vorgehen beim Exzerpieren (siehe Moll 2002b: 107). Ehlich (1981b) differenziert diesbezüglich auf der einen Seite das objekt-orientierte Exzerpt:

111 Siehe dazu auch, leicht anders gefasst, Moll (2003: 47f.).
112 Emam (2016: 106ff.) spricht vom ,authentischem Exzerpieren' relativ zum Exzerpieren im Zusammenhang einer Vermittlung wissenschaftlicher Arbeitstechniken. Der springende Punkt beim authentischen Exzerpieren ist, dass die Bewertung durch eine_n Dozent_in wegfällt und das Exzerpt auch nicht auf diese Bewertungshandlung hin verfasst wurde.

[...]im objekt-orientierten Exzerpt wird die Argumentationsstruktur des Autors als eigentlicher Gegenstand des Exzerpts angesehen. [...] Das Ergebnis eines objekt-orientierten Exzerpts ist die möglichst klare Herausarbeitung und Darstellung der Argumentationsstruktur des zugrundegelegten Textes (a.a.O.: 397).

Dies unterscheidet sich deutlich von einem subjektiv-orientierten Exzerpt:

> Derjenige, der das Exzerpt anfertigt, muß hier zwar auch eine genaue Kenntnis der Argumentationsstruktur im Text besitzen. Ihm geht es aber um eine andere Bewertung der einzelnen Argumentationselemente als die des Autors. [...] Der Exzerpierende bringt den tatsächlichen Umfang seiner eigenen Kenntnisse als *Filter* für die Argumentationsschritte des Autors ein (a.a.O.: 397f.; Hervorhebung i.O.).

Emam (2016) greift diese Überlegungen auf und führt Untersuchungen von Exzerpten deutscher und ägyptischer Student_innen durch. Damit leistet sie einen wichtigen Beitrag zu einer komparativen Analyse studentischer Textarten,[113] die gerade für die Vermittlung des Deutschen als fremde Wissenschaftssprache von großem Interesse ist.

Der Zweck des Exzerptes ist, „[...] die Fülle von Informationen in Primärtexten auf kontrollierte Weise zu reduzieren" (Ehlich 1981b: 381). Dieses Reduzieren ist in der Hochschulkommunikation an vielen Stellen von Relevanz. Das Exzerpt als Textart im Zusammenhang der Hochschulkommunikation ist somit an der Schnittstelle mehrerer Diskurs- und Textarten anzusiedeln.

3.2.2 Diskursarten der Hochschulkommunikation

Die konkrete universitäre Wissensvermittlung wird fachbereichsübergreifend zum größten Teil in Diskursen[114] realisiert. Dafür haben sich in den Fachbereichen unterschiedliche Lehrveranstaltungsformen als sinnvoll erwiesen, von denen die wohl bekannteste und zugleich umstrittenste die Vorlesung ist. Zemb (1981) stellt bereits Anfang der 1980er die Frage, ob die Vorlesung als Lehrveranstaltungsform noch zu retten sei. Monteiro/Rösler (1993) zeigen auf, dass sich die Lehrform der Vorlesung von ihrer konkreten Wortbedeutung entfernt hat, was heute aktueller denn je ist: Im Zuge der Digitalisierung der Lehre und der Professionalisierung der Hochschuldidaktik werden auf der einen Seite Formate

113 Zu den studentischen Diskurs- und Textarten liegen, ebenso wie zu der oben dargestellten Forschung zu Wissenschaftlichen Artikeln und anderen Diskurs- und Textarten, mittlerweile mehrere komparatistische Arbeiten vor (siehe auch Kapitel 3.3).
114 Hinzuweisen ist auch auf die Beiträge in Bührig/Grießhaber (1999), in denen auch einige Aspekte der nachfolgend dargestellten umfangreicheren Arbeiten in Artikelform vorliegen.

wie MOOCs (Massive Open Online Courses) propagiert und auf der anderen Seite bestehende Formate kritisiert (u.a. sehr explizit durch Handke 2014). Versuche mit MOOCs in Deutschland kranken daran, dass auf internationale Entwicklungen mit blindem Aktionismus reagiert wird, die Hochschuldidaktik sich viel zu oft auf den Kern des Kompositums stürzt und den Modifikator des Kompositums außer Acht lässt und somit – polemisch gesprochen – die Schuldidaktik nur im Äußerungsakt umschreibt, ohne der Zielinstitution gerecht werden zu können. Einig ist man sich darin, dass die vorhandene linguistische Forschung zur universitären Wissensvermittlung ignoriert wird.[115] Umso sinnvoller ist es, erneut den Forschungsstand zu Diskursarten der Hochschulkommunikation darzulegen.

Aus heutiger Perspektive bis zu einem gewissen Punkt wegweisend waren zwei Arbeiten, die sich mit universitären Chemie-Diskursen befassen: Zum einen Munsberg (1994) zu mündlicher Fachkommunikation in der Chemie sowie Chen (1995), die sich mit mündlicher Kommunikation in Labordiskursen, Versuchsanleitungen, Vorlesungen und Lehrwerken befasst, allerdings mehr die Verwendung des Passivs fokussiert als an einer zweckbezogenen Analyse der einzelnen Text- und Diskursarten zu arbeiten.

Grütz (1995 sowie daran anschließend 2002a und 2002b) legt eine fachsprachlich orientierte Arbeit zu Rezeption und Rezeptionsstrategien von wirtschaftswissenschaftlichen Vorlesungen vor. Der Fokus liegt dabei nicht auf konkreten Äußerungen der Studierenden, sondern auf einer mehr oder weniger passiven Rezeption der Studierenden.

Wiesmann (1999) nähert sich der mündlichen Kommunikation im Studium und damit auch der Frage nach den sprachlichen Voraussetzungen eines Studiums für Deutschlerner_innen. Sie analysiert dafür verschiedene Lehrveranstaltungsformen:

Proseminare, die der Wissensvermittlung und -verarbeitung dienen
Übungen, in denen Wissen angeeignet und angewandt werden soll und
Laborpraktika, in denen theoretisches Wissen praktisch umgesetzt werden soll.
(a.a.O.: 46)

Seminare zeichnen sich laut Wiesmann durch eine sehr enge Verbindung von Forschung und Lehre aus:

115 Auch Arbeiten aus dem DaF/DaZ-Bereich rezipieren in der Regel selten hochschuldidaktische Forschung, sondern orientieren sich – zurecht – primär an (fremd-)sprachdidaktischer Forschung.

Durch die vom Konzept des Seminars her tendenzielle Gleichwertigkeit der Studierenden als Forschungspartner kommt es daher neben der Wissensvermittlung auch zu einer Bearbeitung des behandelten Wissens durch Bewertung u.a. (a.a.O.: 44; Hervorheb. i.O.).

Diese ‚tendenzielle Gleichwertigkeit' wird durch die o.g. Umstellung der Lehre teilweise aufgehoben, insbesondere in den Proseminaren. Es ist jedoch festzuhalten, dass es auch nach der B.A./M.A.-Reform Lehrende gibt, die die Studierenden tendenziell als gleichwertige Forschungspartner ansehen. Übungen werden hingegen in den einzelnen Fachbereichen sehr unterschiedlich konzipiert bzw. angeboten, oftmals begleitend zu Vorlesungen.

> Die Übung unterscheidet sich vom Seminar durch den Zweck der *Wissensaneignung*. [...] Aufgrund der relativ freien Benennung können Übungen auch Veranstaltungen zur Vermittlung neuen Wissens sein, z.B. eine Übung in der Textkorpora erarbeitet werden (a.a.O.: 45; Hervorheb. i.O.).

Das (Labor-)Praktikum ist in Geistes- und Sozialwissenschaften, wenn überhaupt, nur selten anzutreffen. In der Psychologie ist z.B. die Durchführung von und der Umgang mit Experimenten wichtiger Bestandteil des Studiums; man kann darüber streiten, inwiefern die Psychologie den Geistes- und Sozialwissenschaften zuzuordnen ist. In den meisten MINT-Fächern ist

> [...] auch die Aneignung bestimmter praktischer Arbeitsvorgänge im Labor nötig. Daher ist Zweck eines Praktikums neben der *Umsetzung von theoretischem Wissen in die Praxis* auch die *Aneignung von praktischem Handlungswissen*. [...] Für das Praktikum wird die Thematik in eine Versuchsanleitung überführt, die den Charakter einer Aufgabe hat, die mit dem neuen Wissen ausgeführt werden soll (a.a.O.: 45; Hervorheb. i.O.).

Somit deckt Wiesmanns Untersuchung nicht nur Geistes- und Sozialwissenschaftliche Lehrveranstaltungen, sondern auch MINT-Fächer ab, konkret Mathematik, Physik, Biologie und Chemie.[116] Insofern kann diese Arbeit in vielerlei Hinsicht als Vorbild für weitere Arbeiten betrachtet werden, und zwar nicht nur für den Einblick in das sprachliche Handeln der Dozent_innen, sondern auch in das sprachliche Handeln der Studierenden.

Wiesmanns Arbeit wurde beispielsweise von Guckelsberger (2005[117]) durch ihre Forschung zu mündlichen Referaten fortgeführt und spezifiziert.[118] Sie arbeitet die institutionellen Bedingungen für Referate heraus und zeigt auf, wie

116 Für Letzteres greift Wiesmann auf die von Chen (1995) und Munsberg (1994) publizierten Daten zurück.
117 Siehe ebenso Guckelsberger (2006 und 2009) sowie Centeno Garcia (2007).
118 Zu erwähnen ist auch die Arbeit von Guckelsberger/Stezano (2004), die ihre Forschung zu Seminararbeiten und studentischen Referaten verbunden haben, indem

die asymmetrische Wissensverteilung zwischen Klienten und Agenten die studentische Wissensvermittlung beeinflusst. Der Fokus liegt bei Guckelsberger auf der studentischen Wissensverarbeitung von Wissenschaftlichen Artikeln. Sie geht dabei zwar partiell auf die Sprechvorlagen der Referent_innen ein, eine gegenüberstellende Analyse von Bezugstext, Sprechvorlage und Referat führt sie jedoch nicht durch.

Dem mündlichen Referat steht mit dem Wissenschaftlichen Vortrag eine ‚parallele' Diskursart gegenüber, mit der Studierende zumeist jedoch wenig in Kontakt kommen (siehe Guckelsberger 2005: 61f. für eine Gegenüberstellung dieser Diskursarten). Hohenstein (2006) untersucht erklärendes Handeln in deutschen und japanischen Wissenschaftlichen Vorträgen, wobei weniger die Diskursart im Mittelpunkt ihres Erkenntnisinteresses steht als das Erklären als Großform sprachlichen Handelns in den beiden Sprachen. Carobbio (2008, 2010, 2011a, 2015) untersucht deutsche und italienische Wissenschaftliche Vorträge aus der Soziologie, vor allem konkrete sprachliche Mittel, die sie als ‚Autokommentierendes Handeln' bezeichnet, zusammenfassend das „Sprechen über das eigene sprachliche Handeln" (Carobbio 2015: 68).[119] Dies weist eine gewisse Nähe zum textkommentierenden Handeln (Fandrych/Graefen 2002 sowie Heller 2007, 2008) auf:

> Solche sprachlichen Handlungen und Prozeduren, die eine „Offenlegung" der internen Organisation der Rede und damit die Verbalisierung und progressive Hervorbringung des Handlungsplans leisten, werden hier unter dem Oberbegriff ‚Autokommentierendes Handeln' subsummiert (Carobbio 2011a: 171).

Carobbio bündelt so begrifflich die sprachlichen Handlungen, die die Rezeption der Hörer und damit den ‚Verständigungsprozess' erleichtern sollen. Sie fragt im Gegensatz zu dem eher rezeptiv orientierten Ansatz von Fandrych/Graefen, was diese Handlungen im sprecherseitigen Handlungsprozess leisten; zudem befasst sie sich nicht nur mit Texten, sondern auch mit Diskursen. Carobbio zeigt an Beispielen, dass die eingesetzten autokommentierenden Handlungen „[...] nicht zur Vorgeschichte des Sprecherplans gehören, sondern als Anpassung an die im Handlungsprozess sich ergebenden hörerseitigen Bedürfnisse (Erinnerungen an die Redegliederung, Argumentationsabsicherung in Sicht auf der Diskussionsphase) einzustufen sind" (a.a.O.: 172). Carobbio geht davon aus, dass

sie anhand von Audioaufnahmen und weiteren Daten zeigen, wie ein studentisches Referat in eine Seminararbeit überführt wird.
119 In Carobbio (2011b) erweitert sie ihre Analysen um Vergleiche von Wissenschaftlichen Vorträgen und Wissenschaftlichen Artikeln.

das Autokommentierende Handeln an den Rändern von Handlungsmustern operiert, ohne eigenständige Muster auszubilden (siehe a.a.O.: 177). Fandrych (2014) geht die Analyse von solchen Handlungen in Wissenschaftlichen Vorträgen als ‚Metakommentierungen'[120] etwas allgemeiner und ohne Bezug zu Handlungsmustern an. Er baut auf den Analysen von Fandrych/Graefen (2002) zu textkommentierenden Handlungen auf. „Textkommentierungen dienen neben der kompakten Orientierung auch dazu, die aktuelle Rezeptionserwartung der Leserschaft zu steuern sowie bestimmte Rezeptionsweisen nahezulegen" (Fandrych 2014: 96). Diese Idee überträgt er auf Wissenschaftliche Vorträge und stellt fest, dass darin trotz einiger Parallelen zu wissenschaftlichen Texten aufgrund der „*face-to-face*-Situation des Vortrags wesentlich reichere und komplexere Bezugsmöglichkeiten auf verschiedene Dimensionen des Vortragsgeschehens" (a.a.O.: 98; Hervorheb. i.O.) vorhanden sind. Dies schließt z.B. Medieneinsatz, spontane Planungsprobleme, das gemeinsame Diskurswissen von Sprecher und Hörern (der „Kontext eines diskursiven Großereignisses (etwa einer Tagung)" (ebd.)) o.ä. ein. Als Äquivalenzbegriff zu ‚Textkommentierung' wäre ‚Diskurskommentierung' damit nicht weit genug gegriffen, weswegen Fandrych von ‚Metakommentierung' spricht, nicht zuletzt, weil nicht immer eindeutig zwischen Kommentierungen des Diskursrahmens und des Diskurses unterschieden werden kann (vgl. ebd.).

Jasny (2001) nähert sich gesprochener Wissenschaftssprache von einer anderen Seite. Statt Rekonstruktionen von diskursartspezifischen Handlungen vorzunehmen, befasst sie sich mit der Verwendung trennbarer Verben in Vorlesungen. Sie führt dazu vergleichende Untersuchungen von natur- und geisteswissenschaftlichen Vorlesungen durch, anhand derer sie untersucht, „ob es sich bei der Verbklammer [...] um eine für den Diskurs Vorlesung *relevante* Konstruktion handelt, worin die *diskursspezifischen Verwendungsweisen* dieser Konstruktion bestehen und ob sich diesbezüglich *Unterschiede* zwischen den geistes- und naturwissenschaftlichen Vorlesungen feststellen lassen" (a.a.O.: 5; Hervorheb. i.O.). Jasny weist zudem darauf hin, dass Fragen der Syntax in Untersuchungen zu gesprochener Wissenschaftssprache eher untergeordnete oder nebengeordnete Rollen gespielt haben; die hier angeführten funktional-pragmatischen Arbeiten zu gesprochener Wissenschaftssprache sind davon keine Ausnahme. Fokussiert werden meist eher abstrakte[121] Gegenstände, wie z.B.

120 Carobbio (2015: 68–71) grenzt das autokommentierende vom ‚metakommunikativen' Handeln ab.
121 Die Bedeutungsextension von ‚abstrakt' ist hinterfragbar, wenn man Syntax und linguistische Wissensanalyse gegenüberstellt. Die hier – antizipiert – eingenommene

Wissensstrukturen (Redder 2014b), Thematisierungen des epistemischen Status' des vermittelten Wissens (siehe dazu die Beiträge in Redder/Heller/Thielmann 2014b, insbesondere Thielmann/Krause 2014) oder illokutive Besonderheiten institutionsspezifischer sprachlicher Handlungsmuster (zu studentischen Fragen Redder/Thielmann 2015 und Breitsprecher et al. 2015). Greift man Jasnys Überlegungen auf, so wird deutlich, dass gerade die Klammerstruktur der deutschen Sprache in der universitären Wissensvermittlung nicht nur für Deutschlerner_innen, sondern auch für Studierende mit Deutsch als L1 oder L2 bei adäquaten Mitschriften in Lehrveranstaltungen eine Herausforderung sein kann.

3.2.3 Supportive Medien

Vor dem Hintergrund des in Kapitel 1 dargelegten Supportivitätsbegriffes ist zu differenzieren in hörerseitige supportive Medien, also supportive Medien der Rezeption, und sprecherseitige supportive Medien, also supportive Medien der Produktion (i.w.S.), d.h. zum einen in supportive Medien, die von Hörern eingesetzt werden, um den eigenen Verstehensprozess zu ermöglichen (in erster Linie Mitschriften) und zum anderen in supportive Medien, die von den Sprechern eingesetzt werden, um den Verstehensprozess der Hörer vielfältig zu bearbeiten. Es wird ein Medienbegriff in einem weiten Verständnis zu Grunde gelegt, da das Ziel weniger die Konkretisierung des Gegenstands als die Bündelung von mehreren Gegenständen unter einem Oberbegriff ist. Somit trägt hier die attributive Konkretisierung in dem in Kapitel 1 dargelegten Sinne. Der Forschungsstand zu sprecherseitigen supportiven Medien ist vielfältig und interdisziplinär. Die behandelten sprecherseitigen supportiven Medien sind in grob medienhistorischer Reihenfolge: Kreidetafel, Dia, OHP, PPT, (Interactive-)Whiteboard. Aus dieser Auflistung haben PPTs mit Abstand am meisten Interesse in der Forschung hervorgerufen, wohl nicht zuletzt deshalb, weil es sich dabei um ein sog. ‚neues Medium' handelt.

3.2.3.1 Mitschriften

Mitschriften sind also als hörerseitige supportive Medien zu bestimmen. Pitsch (2007) untersucht anhand von Daten aus bilingualem Geschichtsunterricht, wie Schüler_innen das Mitschreiben und den Unterrichtsdiskurs (sie bezeichnet dies als „Parallel-Aktivitäten" (a.a.O.: 412)) miteinander koordinieren. Dabei geht sie

Perspektive, von der aus linguistische Wissensanalyse ‚abstrakter' als Syntax ist, ist die einer nicht-funktional-pragmatischen Linguistik.

auch auf den Tafelanschrieb und dessen Auswirkungen auf die Mitschriften ein. Pitsch greift für die Analyse daher auf das Konzept der Koordination zu, das hier als „Koordinierung von Parallel-Aktivitäten" (a.a.O.: 416) bezeichnet wird. Koordinierung im Verständnis von Pitsch „erfolgt in Relation zu Aktivitäten anderer Interaktionsteilnehmer oder auftretenden Ereignissen" (ebd.). Pitsch betrachtet zwei Mitschriften: Eine entspricht dem Tafelanschrift (sie spricht von „Tafel-Inskriptionen") sehr genau und eine verändert die Struktur so stark, dass der eigentliche Sinn verändert ist. In kleinteiligen Analysen stellt sie dar, wie diese Mitschriften interaktiv entstanden sind und wie das ‚Kopieren' der Tafel-Inskriptionen im Unterrichtsdiskurs verbunden ist. Pitsch beobachtet, dass es in dem Unterrichtsdiskurs eine Verzögerung zwischen dem Beginn des Mitschreibens bzw. Kopierens und der Entstehung des Tafelanschriebs gibt. Zudem beobachtet sie eine explizite Erlaubnis des Lehrers mitzuschreiben (a.a.O.: 420). Sie beobachtet anschließend, dass eine Schülerin zwischen dem Mitschreiben der einzelnen Tafelsegmente aufblickt, während der Unterrichtsdiskurs und mithin die Koordinierung der beiden Aktivitäten weiterläuft. Bei einer Aufgabenstellung des Lehrers unterbricht die Schülerin jedoch das Mitschreiben. Diese unterbrochene Mitschreibehandlung wird dann wieder aufgegriffen, als der Lehrer gestisch auf einen Teil des Tafelanschriebes zeigt, den die Schülerin noch nicht kopiert hatte. Pitsch schließt daraus, dass das „‚Kopieren von Tafel-Inskriptionen' im Unterricht eine hochgradig *interaktive* Leistung darstellt" (a.a.O.: 424; Hervorheb. i.O.). Davon zu unterscheiden ist eine Mitschrift, die in großen Teilen nicht mit dem Tafelanschrieb übereinstimmt. Pitsch beobachtet, dass es ein großer Unterschied ist, ob die Schüler_innen den Tafelanschrieb während der Entstehung kopieren oder erst, nachdem er vollständig ist. Zudem ist es ein Unterschied, ob ausschließlich der Tafelanschrieb des Lehrers übernommen wird, oder, wie in einem Fall, zusätzliche Notizen gemacht werden. Daher ist eine Differenzierung zwischen Kopieren und Mitschreiben durchaus sinnvoll. In Bezug auf ihre gesamte Arbeit stellt Pitsch fest: Es „haben sich insbesondere Situationen als problematisch für das parallel zum Unterrichtsdiskurs erfolgende Anfertigen von Mitschriften erwiesen, in denen eine Tafel-Skizze sukzessive im Verlauf der Interaktion emergiert (im Gegensatz zur Vorgabe einer fertigen Struktur)" (a.a.O.: 440). Somit zeigt sich in der Schule eine relative Nähe von Mitschrift und Tafelanschrieb, die situativ aufgebrochen wird durch die Orientierung am Lehrervortrag. Für die vorliegende Arbeit ist zu beachten, dass sich die Schüler_innen in der auf die Hochschule vorbereitende Institution Schule eine Mitschreibe-Praxis angeeignet haben, die vermutlich zumindest in den Einführungsveranstaltungen übernommen wird – dies wäre anhand von Daten zu prüfen, wozu allerdings weitere Analysen von Mitschriften aus der

Schule erforderlich wären. Zudem zielt die Wissensvermittlung in der Schule zu einem erheblichen Teil auf das Bestehen von Klausuren ab. Während in den MINT-Fächern Klausuren über große Teile des Studiums die zentrale Prüfungsform bleiben, verändert sich dies in den Geistes- und Sozialwissenschaften zu den bereits erwähnten Seminararbeiten. Da darin eigenständige Fragestellungen bearbeitet werden sollen, bricht die Nähe zwischen der Wissensvermittlung in Vorlesung und/oder Seminar auf der einen und Prüfungsform auf der anderen Seite auf.

Für die Untersuchung von Mitschriften in der Hochschulkommunikation[122] sind in erster Linie Krafft (1997), Steets (2003), Breitsprecher (2007 und 2010) sowie Redder/Breitsprecher (2009), mit leichten Abstrichen auch Grütz (1995)[123] zu nennen. Steets (2003: 53f.) orientiert sich stark an Ehlichs (1981b) Arbeit zu Exzerpten. Als objektive Mitschriften bezeichnet sie sowohl die Protokollmitschrift als auch eine Mitschrift im Grundstudium, mit der möglichst alle Inhalte einer Vorlesung festgehalten werden sollen.

> Bei der *subjektiven Mitschrift* hingegen orientiert sich der Mitschreibende stärker am eigenen (Vor-)Wissen und fällt die Entscheidung, was mitschreiberelevant ist, vor dem Hintergrund dieses Wissens und spezifischer Wissenserwartungen an das Vorgetragene. Er schreibt mit, was an das bereits vorhandene Wissen anschließt und spezifische Wissenslücken schließt (Steets 2003: 54; Hervorheb. i.O.).

Die subjektive Mitschrift ist somit nicht nur auf Studierende beschränkt, sondern ohne weiteres für wissenschaftliche Tagungen o.ä. und damit bezogen auf die Institution Hochschule nicht nur für Klienten, sondern auch für Agenten denkbar. Steets verweist auf Wilde-Stockmeyer (1990), die das zentrale Problem beim Mitschreiben auf folgende Frage zusammenfasst und in den Titel ihrer Arbeit aufnimmt: „Wie kann man das Wesentliche mitschreiben, wenn man nicht weiß, was das Wesentliche ist?"

Krafft (1997) untersucht anhand einer französischsprachigen rechtswissenschaftlichen Vorlesung für Studierende in Deutschland, welchen Einfluss u.a. Prosodie und Sprechtempo auf das Mitschreibehandeln der Studierenden haben. Krafft beschreibt die institutionell präformierte Konstellation so:

> Die Studenten sind hier in einer Vorlesung, die Gegenstand einer Prüfung sein wird. Es kommt für sie darauf an, die wesentlichen Inhalte der Vorlesung zu lernen, und das

[122] Zu Notizen im Konsekutivdolmetschen, das eine komprimierende Funktion von Äußerungen hat und eine wichtige Rolle beim Transfer des propositionalen Gehaltes spielen kann, siehe Durlanık (2001).
[123] Mitschriften werden bei Grütz eher am Rande thematisiert.

bedeutet zunächst: festzuhalten. Dafür ist die Technik des Mitschreibens seit der Schulzeit eingeübt. Die Studenten sind also auf das Mitschreiben eingestellt und suchen im Vortrag nach den Stellen, an denen sich Mitschreiben lohnt (Krafft 1997: 181f.).

Mithin scheinen prosodisch von dem restlichen Vortrag abgehobene Abschnitte geradezu prädestiniert für eine Mitschreibehandlung zu sein, wobei auch zu bedenken ist, dass es sich bei der von Krafft analysierten Vorlesung um eine fremdsprachliche Vorlesung handelt, was die Rezeption für einige Studierende erschweren dürfte.

Breitsprecher (2007, 2010) bezeichnet studentische Mitschriften als „Fenster zu Wissenstransfer und Verstehensprozessen" (Breitsprecher 2010: 201). Die Studierenden müssen bei der Mitschrift mehrere Handlungen koordinieren: „Rezipieren des Primärdiskurses als Hörer, Produzieren des Mitschrifttextes als Autor sowie – in systematisch sequentiell organisierten Diskursen wie z.B. Seminaren – Produzieren mündlicher Beiträge zum Unterrichtsdiskurs als Sprecher" (a.a.O.: 202). Hinzu kommt, dass die Mitschrift in der Regel dafür da ist, in einer späteren Sprechsituation rezipiert zu werden. Breitsprecher spricht hier von einer Verschränkung zweier Sprechsituationen:

> Während die Studierenden in der diskursiven Sprechsituation des Primärdiskurses als *Hörer* kopräsent sind – mit dem Dozenten als Sprecher –, werden sie bei der Verschriftlichung *Autor* des Mitschrift-Textes. Im hörerseitigen Teil dieser zweiten Sprechsituation rezipieren sie zu einem späteren Zeitpunkt ihren eigenen Text als Leser (ebd.; Hervorheb. i.O.).

Der Zweck der Mitschrift ist die Verfügbarmachung des diskursiv erarbeiteten Wissens zu einem späteren Zeitpunkt (z.B. für Klausuren, Protokolle etc.). Die geplante Nutzung ist bei der Erstellung zu berücksichtigen. Die jeweilige akademische Tradition der Wissensvermittlung (siehe Redder 2014a) hat dabei direkten Einfluss auf die Anforderungen an die Studierenden beim Erstellen der Mitschrift: „Je größer die Anteile ‚diskursiv-entwickelnder Wissensvermittlung' (Redder 2009a) am Primärdiskurs sind, desto mehr stehen die Studierenden vor der Aufgabe, per Behaupten, Begründen, Erklären, Erläutern sowie Kritisieren und Argumentieren verbalisiertes Wissen zu verschriftlichen" (Breitsprecher 2010: 204). Dies kann zum einen in einen größeren Rahmen gesetzt werden, indem man mehrere akademische Traditionen gegenüberstellt oder aber in einen kleineren Rahmen innerhalb einer akademischen Kultur und dort vergleichend zwischen den Fachdisziplinen. Letzteres wird in dieser Arbeit an einigen Stellen der Fall sein.

3.2.3.2 Supportive Medien aus nicht-linguistischer Perspektive

Außerhalb von Linguistik und Didaktik (siehe unten) werden PPTs meist thematisiert, wenn supportive Medien analysiert werden. Die in Kapitel 1 thematisierten Probleme bei der Benennung des Gegenstands werden dabei meist virulent, was exemplarisch an dem Ausdruck ‚Präsentation' verdeutlicht werden soll:

> Jemand soll einen Vortrag über ein bestimmtes Thema halten. Die beidseitige Erwartungshaltung von Vortragendem und Publikum ist eine Präsentation in Wort und Bild, die der Redner gerne erfüllt, da sie es ihm gestattet, seinem Vortrag eine sichtbare Struktur zu geben. […] Das typische Setting ist Notebook, Beamer, Leinwand, Redner […] und das Publikum. Innerhalb dieser Eckdaten bewegen sich heute fast alle Präsentationen (Müller-Prove (2009: 46).

In diesem Zitat aus einer medienwissenschaftlichen Arbeit wird deutlich, dass von zwei Arten von ‚Präsentation' die Rede ist. Präsentation und Vortrag werden miteinander vermengt. Es wird die verbreitete Annahme deutlich, dass ein Vortrag durch die Nutzung einer PPT zu einer Präsentation wird.[124] Dass sich allein durch die Nutzung einer technologischen Möglichkeit die ganze Diskursart komplett verändert, ist jedoch zu weit gegriffen; schließlich hat sich der grundlegende Handlungszweck nicht geändert, nur die Realisierungsform. Allerdings muss die Möglichkeit eingeräumt werden, dass sich die alltagssprachliche Benennung der Diskursart verändert.[125]

Eine wichtige medienwissenschaftliche Publikation zum Thema PowerPoint ist der Sammelband von Coy/Pias (2009). Darin finden sich Beiträge zu „Worst-Practice mit PowerPoint" (Rebensburg 2009), der bereits erwähnten ‚PowerPoint is evil'-Debatte (Bieber 2009) und zur Genealogie von PowerPoint (Pias 2009). Pias stellt dar, dass PowerPoint letztlich auf ein Patent für eine Technik zurückzuführen ist, mit der auf Bowlingbahnen das Ergebnis bzw. der aktuelle Spielstand für alle Spieler sichtbar angezeigt wurde. Aus dieser Erfindung entstand später der Overheadprojektor. Als dieser sich mehr und mehr durchsetzte, wurde 1981 von Robert Gaskins ein Programm geschrieben, das die Inspiration für das Programm Presenter[126] wurde. Gaskins ging davon aus, dass große Firmen weiterhin Dias verwenden würden, da diese schon aufgrund des höheren

124 Alltagssprachlich: Ein Vortrag wird in diesem Sinn zu einer Präsentation, wenn man eine Präsentation angefertigt hat.
125 In der Darstellung der linguistischen Forschungsliteratur zum Wissenschaftlichen Präsentieren wird sich zeigen, dass dort von der Entstehung einer neuen Diskursart (bzw. Textsorte) ausgegangen wird.
126 Siehe dazu auch http://www.robertgaskins.com/.

Preises prestigeträchtiger waren. Dies änderte sich jedoch mit einer bis heute wichtigen Programmfunktion: PowerPoint 3.0 aus dem Jahr 1992 bot erstmals die Möglichkeit, die Präsentationen auf dem Computerbildschirm vorzuführen, womit die Verbreitung von PowerPoint ihren Lauf nahm. Pias weist darauf hin, dass viele heute geführte Diskussionen nicht neu sind: Stark modularisierte Lehreinheiten, Bullet Point-Listen, Interaktivität und Interpassivität (vgl. Tufte 2003b sowie Pias 2009: 26f.). Die umfangreiche Nutzung von PowerPoint in der Wissensvermittlung kann somit auch hinsichtlich der medienhistorisch vorgelagerten Entwicklungen nicht überraschen, da sich mit PowerPoint die Nutzungsmöglichkeiten enorm erweitert haben, wodurch PowerPoint der Kreidetafel und den Overheadprojektoren in vielerlei – aber nicht in jeglicher – Hinsicht überlegen ist. Dass Pias eine Verbindung zu Tafeln und Overheadprojektoren herstellt ist auch insofern interessant, als dass die Forschungsliteratur zu Kreidetafeln und Overheadprojektoren nicht besonders ausführlich ist – es liegt aus medienwissenschaftlicher Sicht fast nichts zu Kreidetafeln vor. Eine Ausnahme bildet Meynen (2007). Sie befasst sich mit ‚Tafeln' als ‚Medium vor den Medien', was in dieser Benennung auf das Verhältnis von Medienwissenschaft und alltagssprachlichem Medienbegriff zurückzuführen ist, der, wie bereits in Kapitel 2 dargelegt, u.a. von Ehlich (1998) aus sprachwissenschaftlicher Perspektive, von Mock (2006) aus medienwissenschaftlicher Perspektive und von Androutsopoulos (i.V.) aus medienlinguistischer Perspektive diskutiert wird. Meynen untersucht Tafeln als Medium[127] und ohne Bezug zum konkreten sprachlichen Handeln, dafür aber hinsichtlich der medienhistorischen und kulturellen Entwicklung: „Die Tafel […] ist nicht mehr als ein Fossil. Und dennoch hat sie jeder Verdrängung durch Papier, Kugelschreiber, Fossilien und Powerpoint standgehalten. Sie ist ein stummer Zeuge einer alten Praxis: Beweisen heißt konstruieren, lückenlos und öffentlich nachvollziehen" (Meynen 2007: 61). Die Tafel ist seit langer Zeit (dazu später mehr, siehe Kapitel 5) zentrales Instrument der Mathematiker gewesen, da an ihr mathematische Beweise erarbeitet wurden. Einige mathematische Probleme können jedoch nicht an Tafeln oder auf Papier gelöst werden. Meynen zieht

127 Hierin spiegelt sich die von Meiler (2015) in Bezug auf das Desiderat einer medienlinguistischen Wissenschaftssprachforschung diskutierte Problematik der Medienwissenschaft wider: Der jahrelangen Medienvergessenheit der Sprachwissenschaft steht vielerorts bis heute eine Sprachvergessenheit der Medienwissenschaft gegenüber. Diese Vergessenheiten können im Extremfall Formen der gezielten Ignoranz sein, siehe auch Kapitel 2.

dafür den Beweis des sog. ‚Vier-Farben-Problems'[128] heran, das erste mathematische Problem, das nur mithilfe eines Computers gelöst werden konnte. Diese Form des Beweises war unter Mathematikern umstritten. Dies nimmt Meynen zum Anlass, nach der Materialität der Tafel in mathematischen Problemlösungsprozessen zu fragen:

> Als Medium ist die Tafel kein Medium. Sie verschwindet. Im Dienst des Denkens wird sie unsichtbar. Bevor die experimentelle Mathematik die Tafel in den Ruhestand schickt, sollte man sie befragen: Welches Ritual bindet die Mathematik an die Tafel? Was wird auf ihr vollzogen? (a.a.O.: 65)

Während Meynen die Tafel in diesem Prozess auf mögliche damit verbundene Rituale befragt, könnte man stattdessen den funktional-pragmatischen Textbegriff heranziehen, da an der Tafel mentale Prozesse oder Zwischenergebnisse temporär verdauert werden und damit der Flüchtigkeit der Gedanken entgegengewirkt wird. Es wird also nicht, wie beispielsweise in der Botenkonstellation, von einer lokalen Depräsenz ausgegangen, es ist nicht einmal zwingend so, dass zwei Aktanten anwesend sein müssen. Meynen liegt jedoch mehr daran zu zeigen, inwiefern die Tafel ein ‚Medium der Mathematik' ist, bzw. an welchen Entwicklungspunkten der Mathematik die Tafel diesen Status verloren hat, bzw. sich dieser Status verändert hat. Der Beweis des Vier-Farben-Problems ist für Meynen ein Anzeichen für das Ende der rein deduktiven Mathematik und damit auch ein Anzeichen für eine Abkehr von der Tafel als Medium der Mathematik – zumindest in der mathematischen Forschung, denn, wie Greiffenhagen (2014) zeigt, gilt das keineswegs für die mathematische Wissensvermittlung.[129]

Ein weiterer wichtiger Punkt, der nicht nur in der Medienwissenschaft (z.B. Müller-Prove 2009), sondern auch in der Kognitionspsychologie (u.a. Kosslyn 2007) und aus Informationswissenschaftlicher Sicht (Tufte 2003b[130]) behandelt

128 Das Vier-Farben-Problem oder auch Vier-Farben-Theorem besagt, dass vier Farben ausreichen, um die Länder jeder beliebigen Karte so einzufärben, dass nie dieselbe Farbe aneinander grenzt. Das Problem wurde mehrfach nur scheinbar gelöst, bis Appel/Haken die für den Beweis problematischen Fälle reduzieren konnten und diese von einem Computer durchrechnen ließen. Das Ergebnis der Berechnungen publizierten sie 1977 (a, b sowie zusammen mit Koch), jedoch blieben zunächst Zweifel, da das Ergebnis nur durch einen Computer nachweisbar war, weswegen alle Ergebnisse auch auf Mikrofilm publiziert wurden. Der Beweis gilt heute als erbracht, führte aber zu grundlegenden philosophischen Fragen über mathematische Beweise (z.B. Swart 1980).
129 Siehe ausführlicher dazu Kapitel 5.
130 Siehe dazu Kapitel 1.

Forschungsstand zu Diskurs- und Textarten der Hochschulkommunikation 91

wird, ist die Frage, inwiefern PowerPoint als Programm die Kognition beeinflusst bzw. den Sprechern und Hörern einen kognitiven Stil aufzwingt. Anstoß dieser Überlegungen sind bei Tufte die Bullet Points, die in vielen PPTs Verwendung finden. Kosslyns Arbeit[131] zu PowerPoint kann in vielerlei Hinsicht als Vorbild für Publikationen gelten, die eher den Ratgebern zuzuordnen sind. Ausgangspunkt für Kosslyns Überlegungen zu PowerPoint war seine Arbeit „Graph Design for the Eye and Mind" (Kosslyn 2006), in der er kognitionspsychologisch fundierte Prinzipien für die Gestaltung von Graphen (bzw. deren Design) erarbeitete. Während die Prinzipien so formuliert sind, dass sie ohne weiteres auf den Vortrag als solchen beziehbar sind, überträgt Kosslyn sie auf Präsentationen, und zwar sowohl auf die Gestaltung der Folien als auch auf die Strukturierung der gesamten Präsentation, d.h. inklusive gesprochener Sprache und der sich anschließenden Diskussion.[132] Er formuliert sehr konkrete Empfehlungen für die Gestaltungen von Folien. Im Endeffekt kann man von einer kognitionspsychologisch informierten Normativität sprechen, die Eingang in viele Ratgeber gefunden hat (siehe a.a.O.: 18).

Die von Tufte (2003a, b) eingenommene kritische Position hinsichtlich des kognitiven Stils, den PowerPoint ‚aufzwingt', stellt einen Übergangspunkt zur Forschung in der Wissenssoziologie dar. Allerdings steht dort nicht die kritische Seite im Vordergrund sondern die Frage, wie mittels PowerPoint visuelles Wissen vermittelt wird. Knoblauch (2012) stellt sich explizit gegen die kulturpessimistische Perspektive von Tufte (u.a.). Er ist Teil der Gruppe um Schnettler, Knoblauch und Pötzsch,[133] in deren Umfeld zahlreiche Arbeiten zu PowerPoint erschienen sind, die sich nicht mit den Einflüssen von PowerPoint auf die Sprache befassen, sondern fragen, ob visuelles Wissen eigenständiges Wissen[134]

131 Kosslyn selber bezeichnet diese Arbeit bereits im Vorwort als ‚non-academic', insofern kann man von einem kognitionspsychologisch informierten Ratgeber sprechen.
132 Es ist in diesem Zusammenhang zu betonen, dass es sich bei Kosslyn (2007) m.E. nicht um eine dezidiert wissenschaftliche Publikation handelt, da der Ratgeber-Charakter sehr deutlich wird.
133 Das dazugehörige Forschungsprojekt „Performanz visuell unterstützter mündlicher Präsentationen" wurde von Schnettler und Knoblauch geleitet, die dazugehörige Internetseite ist mittlerweile nicht mehr verfügbar. Der aus dem Projekt hervorgegangene Sammelband (Schnettler/Knoblauch 2007) enthält auch linguistische Beiträge, auf die in Kapitel 3.2.3.3 eingegangen werden wird.
134 „Wissen beruht [...] auf der Sedimentierung von Erfahrung und ist damit prinzipiell an das Subjekt rückgebunden. Die Konstitution des subjektiven Wissensvorrates vollzieht sich indes in jedem konkreten empirischen Fall vor dem Hintergrund einer immer schon bestehenden soziokulturellen Ordnung" (Pötzsch/Schnettler 2006: 191).

ist und inwiefern dies zu einer Entwicklung einer Soziologie visuellen Wissens (Schnettler 2007)[135] beiträgt. Visuelles Wissen umfasst Schnettler zufolge drei Bedeutungen:

a) Bildwissen im Sinne von ‚spezialisiertem Sonderwissen *über* Visuelles' (a.a.O.: 201), sprich Ästhetik und Ikonik.
b) „Formen des Wissens, welche den nichtsprachlichen, körperhaften Ausdrucksformen zugehören und ausschließlich *visuell vermittelt* sind" (a.a.O.: 202; Hervorheb. i.O.). Schnettler nennt Gesten[136] als Beispiel.
c) Visuelles Wissen tritt dort auf, „wo das, was gesellschaftlich als Wissen *gilt*, mittels neuer audiovisueller Medien *verbreitet* wird." (a.a.O.: 203; Hervorheb. i.O.) Als Beispiele nennt Schnettler audiovisuelle Lernmaterialien und PowerPoint-Präsentationen.

Somit sind b) und c) von Belang für die Wissensvermittlung mit PowerPoint, da insbesondere Gesten ein zentraler Stellenwert dabei zukommt, Verbindungen zwischen dem mündlich verbalisierten und dem visuellen Wissen herzustellen (siehe dazu auch Knoblauch 2007 sowie Fricke 2008). Eine weitere wichtige Frage innerhalb der Wissenssoziologie ist: Was sind Visualisierungen und wie kann man diese untersuchen? Als Visualisierung kann alles „von Picassos Guernica über Informationsgraphiken und Icons bis zu Powerpoint-Folien" (Schnettler 2007: 204) bezeichnet werden. Pötzsch/Schnettler (2006) fragen „nach den spezifischen Merkmalen, die Visualisierung von Wissenselementen in Präsentationen auszeichnet" (a.a.O.: 186). Was genau eine Visualisierung ist, ist nicht einheitlich bestimmt. Pötzsch/Schnettler fassen darunter die von der Software bereitgestellten Möglichkeiten der Folienlayout-Vorlagen, Folienhintergründe, Folienübergänge, ClipArt-Dateien sowie unterschiedliche Gestaltungsmöglichkeiten durch Farbschemata usw. Sie entwickeln eine „Empirische Typologie der Visualisierungsarten von PowerPoint-Folien" (a.a.O.: 198). Dazu stellen sie drei Basistypen fest: Textfolien, Text-Bild-Folien und Bildfolien. Aus ihren Beobachtungen leiten Pötzsch/Schnettler ab, „dass es offensichtlich eine

Hiermit beziehen sich Pötzsch/Schnettler auf Luckmann (1984, 1986) sowie Schütz/Luckmann (1979).
135 Eine Soziologie visuellen Wissens beschäftigt sich „mit Fragen danach, wie Erfahrungen, Kenntnisse, Fertigkeiten und Fähigkeiten nicht allein im Medium von Sprache und Wort, sondern auch durch visuelle Ausdrucks- und Darstellungsformen hergestellt werden und Verbreitung finden" (Schnettler 2007: 189).
136 Zur Rolle des körperlichen und sprachlichen Zeigens siehe u.a. Knoblauch (2007) sowie Brinkschulte (2007).

von Wissenskontext oder Disziplin unabhängige ‚visuelle Grammatik' gibt" (a.a.O.: 200). Sie gehen davon aus, „dass diese ‚visuelle Grammatik' eine Standardisierung der Visualisierung von Wissen zur Folge hat. Sie reduziert die Komplexität des Themas, unterwirft es Regeln, will das Wissen visuell bündeln und helfen die Wahrnehmung zu ordnen, sie hat rhetorische Funktion" (ebd.). Was genau unter ‚visueller Grammatik' zu verstehen ist, wird nicht ausgeführt. Es wäre zu fragen, ob darunter eine durch die Technologie vorgegebene Struktur verstanden wird, die bewirkt, dass für bestimmte Ziele bestimmte graphische Mittel herangezogen werden. Damit befände man sich gedanklich in der Nähe der kritischen Perspektive auf PowerPoint, die von einem kognitiven Stil ausgeht, der unser Denken korrumpiert (Tufte 2003a/b) bzw. diktiert (Parker 2001). Der integrale Unterschied dazu ist allerdings, dass Pötzsch/Schnettler dies nicht per se als negative Entwicklung auffassen, sondern die Entwicklung als Realität akzeptieren und zum Gegenstand wissenschaftlichen Erkenntnisinteresses erklären. In den hier referierten wissenssoziologischen Überlegungen wird eine Nähe von Wissenschaftlichem Vortrag und Präsentationen hergestellt:

> Es gibt einen neuen Typus der Wissensvermittlung, der ‚nomadisch vagabundierend' Wissen überall visuell greifbar zu machen scheint. Gemeint sind PowerPoint-Präsentationen – ein Typus der Wissensperformanz, die längst in vielen Bereichen unserer Gesellschaft zuhause ist und der aus dem klassischen Vortrag eine designte Multimedia-Show gemacht hat (Pötzsch/Schnettler 2006: 187f.).

Proklamiert wird hier eine Abkehr vom ‚klassischen Vortrag' hin zu einer neueren, moderneren, potentiell vielfältigeren Form der Kommunikation.[137] Laut Schnettler (2007: 197) werden rein mündliche Vorträge seit 1800 öffentlich kritisiert, „und in diesem Zuge halten allmählich Lichtbildprojektoren, die zuvor ausschließlich zu unterhaltenden Zwecken vor allem auf Jahrmärkten und an anderen Vergnügungsorten vorgeführt wurden, in das seriöse Vortragswesen Einzug" (ebd.).[138] Dennoch betonen Schnettler/Knoblauch/Pötzsch (2007), dass

137 Pötzsch/Schnettler sprechen neben ‚Kommunikationsgattung' auch von ‚Kommunikationsform' (a.a.O.: 188). Da dieser Terminus in dieser Arbeit als medienlinguistische Kategorie zitiert wurde, wird das Kompositum hier bewusst aufgelöst – Pötzsch/Schnettler orientieren sich an Luckmann (1984, 1986). Degenhardt/Mackert (2007) stellen kommunikative Gattungen (ebenfalls nach Luckmann) als den Kommunikationsformen (ohne dies weiter zu spezifizieren) übergelagert dar: „Die weite Verbreitung von Präsentationen und ihre alltagssprachliche Selbstverständlichkeit lassen die Annahme zu, dass es sich bei dieser Kommunikationsform und eine kommunikative Gattung handelt" (a.a.O.: 249).
138 Siehe dazu weiter unten die Darstellung von Peters (2007, 2011).

Präsentationen nicht ausschließlich auf den wissenschaftlichen Bereich und auch nicht auf die Diskursart ‚Vortrag' zu reduzieren seien. Es ist zu bedenken,

> dass die ‚Präsentation' im Zusammenhang mit Powerpoint als neue Vortragsbezeichnung auftrat, die auch im Zusammenhang mit Klarsichtfolienvorträgen verwendet wird, was die gattungsmäßige enge Verwandschaft [sic!] beider Präsentationsvarianten deutlich macht. Dass die Bezeichnung ‚Präsentation' sich durchsetzt, wird verständlicher, wenn man sich die Alternativbegriffe überlegt: Der Ausdruck ‚Vortrag' mag auf viele Powerpoint-Präsentationen ebensowenig zutreffen wie der der ‚Rede' (Goffmann 1981). Mit ‚Präsentation' wird offenbar etwas Besonders, Eigenständiges dieser neuen Variante mündlicher Publikumsdarbietungen ausgedrückt und deswegen überrascht es nicht, dass dieser Begriff mittlerweile auch in der populären Ratgeberliteratur als Gattungsbezeichnung auftritt und zwar keineswegs ausschließlich für Vorträge, die mit Powerpoint gehalten werden, sondern als Generalbezeichnung einer neuen kommunikativen Form (a.a.O.: 19).

Des Weiteren unterscheiden Schnettler/Knoblauch/Pötzsch von den Präsentationen die Demonstrationen. Ganz trennscharf ist diese Abgrenzung jedoch nicht. Inwiefern sich diese Überlegungen auf die universitäre Wissensvermittlung übertragen lassen, wird in den Analysen zu prüfen sein.

Eine weitere wissenssoziologisch untersuchte Frage ist, ob durch das Aufkommen und die Verbreitung der ‚PowerPoint-Präsentationen' eine „Veränderung der Wissensstrukturen" (Pötzsch/Schnettler 2006: 188)[139] bedingt wird. Pötzsch/Schnettler stellen Verbindungen zu früheren Formen der visuellen Unterstützung her – allerdings nicht wie Pias (2009) medienhistorisch, sondern auf die Diskursart bezogen, indem sie auflisten, welche Vorgänger von PowerPoint es gegeben hat:

> Dazu zählen ebenso durch Dias, Epidiaskop oder Overheadfolien unterstützte Referate wie die noch wesentlich ältere Form des mit Abbildungen, Tafeln, Bilder, Landkarten oder anderen Illustrationsmitteln angereicherten mündlichen Publikumsvortrags (Pötzsch/Schnettler 2006: 188).

Schnettler/Tuma/Soler Schreiber (2010) untersuchen die Wissensvermittlung mit PowerPoint. Sie beobachten eine interessante Parallele bei der Nutzung von PowerPoint und der Bildungsfernsehreihe Telekolleg in den 1960er-Jahren (siehe dazu auch Steinmetz 1984). Sie sehen das Telekolleg als Vorform von e-Learning

139 Wissensstrukturen sind nicht mit den funktional-pragmatischen Wissensstrukturtypen (Ehlich/Rehbein 1977) zu verwechseln. Eine ausführliche Ausdifferenzierung findet hier nicht statt, denn dies würde umfangreichere theoretische Erörterungen erfordern.

Plattformen i.w.S.: Im Grunde handelte es sich dabei um eine Vorlesung im Fernsehen mit schriftlichem Begleitmaterial und Gruppenarbeiten. Obwohl der anfängliche Zuspruch für das Programm abnahm, besteht das Telekolleg bis heute. Statt einen vermeintlich ‚normalen' Einsatz von PowerPoint in der Wissensvermittlung heranzuziehen, ziehen Schnettler/Tuma/Soler Schreiber ein Beispiel der Vermittlung von visuellem Wissen in medizinischen Vorlesungen zur Dermatologie heran. Dies ist insofern höchst interessant, als dass es eine Kernkompetenz von Dermatolog_innen ist, Krankheiten visuell identifizieren zu können – folglich muss diese Kompetenz vermittelt werden. Im Idealfall wird diese Kompetenz während der Visite vermittelt: „Visiten sind jedoch nur in Kleingruppen möglich, weshalb die akademische Lehrvorlesung die Hauptrolle für die dermatologische Wissensvermittlung spielt" (Schnettler/Tuma/Soler Schreiber 2010: 8). Bevor es die technische Entwicklung erlaubte, Bilder oder Videos in den Vorlesungen zu zeigen, wurden echte Patient_innen herangezogen. Die Patientendemonstrationen werden – zumindest in den dort untersuchten Daten – auch heute noch eingesetzt, allerdings in Kombination mit einer PowerPoint-Präsentation: In dem untersuchten Beispiel wird erst anhand von projizierten Bildern das grundlegende Wissen abgefragt und im Anschluss ein Patient ‚demonstriert'.

Neben den auf die Struktur des Wissens und die Besonderheiten des visuellen Wissens ausgerichteten Forschungen wird unter anderem das Performanz-Konzept von Fischer-Lichte (u.a. 2002) herangezogen. Eine Präsentation wird damit als Performance betrachtet, in der es die Wissensvermittlung zu inszenieren gilt und die Rede und die PPT zu orchestrieren sind. In den wissenssoziologischen Überlegungen ist dies in der Ablehnung einer rein medial orientierten Betrachtung begründet: „Im Mittelpunkt unseres Interesses steht vielmehr die neue Gattung der ‚Präsentation' als Ganzes, also die ‚realweltliche' und gesamtheitliche Kommunikationssituation, in der die Folien gezeigt werden" (Schnettler/Knoblauch/Pötzsch 2007: 10; Hervorheb. i.O.). Damit soll jedoch nicht impliziert werden, dass die wissenssoziologische Forschung sich auf das literaturwissenschaftliche Verständnis von Performanz reduziert. Schnettler/Knoblauch/Pötzsch beziehen sich vielmehr auf Butler (1997), die davon ausgeht, dass „Kulturphänomenen erst im Kontext ihrer performativen Realisierung Bedeutung zuwachse" (Schnettler/Knoblauch/Pötzsch 2007: 20). Weiter: „Unter Performanz verstehen wir die zeitliche, körperliche und multimodale Durchführung kommunikativer Aktivitäten, wie sie realzeitlich beobachtbar sind" (ebd.).[140]

140 Die Wissenssoziologie setzt ihren Performanz-Begriff von dem linguistischen, insbesondere Chomskys (u.a. 1980), ab.

Die damit erforderliche Orchestrierung (siehe auch Knoblauch 2007: 118) der einzelnen Teile der Inszenierung ist jedoch keineswegs eine komplett neue Anforderung, die durch PowerPoint entsteht, da bei der Unterstützung durch Kreidetafeln, OPH-Projektoren oder Dias teilweise ähnliche Anforderungen bestanden und bestehen. Schnettler/Knoblauch/Pötzsch stellen fest, dass es hierzu weder soziologische noch medienwissenschaftliche Forschung gibt, verweisen aber auf vergleichsweise vielfältige didaktische Forschung (siehe Kapitel 3.2.3.4), in der jedoch die aus wissenssoziologischer Perspektive relevanten Fragestellungen bezüglich visuellen Wissens nicht bearbeitet wurden.

Eine etwas andere Herangehensweise an Präsentationen wird von Peters (2007; 2011) versucht. Sie arbeitet ebenfalls mit dem Performanz-Konzept, allerdings nicht aus wissenssoziologischer, sondern aus kulturwissenschaftlicher und theaterwissenschaftlicher Perspektive.[141] Herausgestellt werden soll ihre Arbeit zur Geschichte von Vorträgen und Präsentationen, die sich, bedingt durch ihr Interesse an der Performanz, etwas anders darstellt als bei Pias (2009). Peters zeichnet die institutionelle Verortung und Verbreitung von Vorträgen seit der Universitätsreform von 1810 nach. 1816 wurde der Vortrag an der Universität Berlin in der Habilitationsordnung verankert und verbreitete sich von dort aus als Qualifikationsleistung und als zentrales Element der akademischen Praxis (vgl. Peters 2011: 26). Dies zeigt sich laut Peters auch an der Wortbedeutung von ‚Vortrag', die sich im Laufe des 18. Jahrhunderts von „Vortragen eines Dokuments aus einem Archiv" (a.a.O.: 27[142]) hin zur heutigen Bedeutung als „wissenschaftliche Rede [...], die gerade nicht an ein bestimmtes vorliegendes Kompendium gebunden ist" (ebd.) – als Gegenstück zur Vorlesung – wandelte. Im Vortrag stellt sich für Peters somit auch immer die Frage der Evidenz (siehe dazu auch Pötzsch 2007), zwischen deren ‚Endpunkten' Vorträge für die Rezipient_innen oszillieren. Das hängt auch mit einer anderen Form des ‚Vortragens' zusammen: Im 18. Jahrhundert gab es sog. ‚elektrische Vorführungen', die ab 1746 mit der ‚Leidener Flasche', dem ältesten Kondensator, der als erste Batterie gilt, vermehrt stattfanden. Bei diesen Vorführungen ging es jedoch nicht um wissenschaftliche Beweise, sondern um die Veranschaulichung von Sätzen der Naturlehre (vgl. Peters 2011: 85f., ebenso Peters 2005). Es entwickelte sich

141 Peters begreift ihre Arbeit als „an der Schnittstelle zwischen künstlerischer und wissenschaftlicher Forschung" (Peters 2011: 9) befindlich.
142 Zwar bezieht sich Peters an dieser Stelle auf das Grimm'sche Wörterbuch, es handelt sich aber offenbar um eine stark zusammenfassende Umschreibung von Peters. Eine wörtliche Entsprechung ist in Grimm/Grimm (1951/1984) nicht zu finden.

eine Kultur von Experimentalschaustellern, denen Gelehrte kritisch gegenüberstanden und diesen Experimentalvorführungen, die auf spektakuläre Effekte ausgelegt waren, Experimentalvorträge oder Experimentalvorlesungen gegenüberstellten.[143]

Die Erfindung der Schallplatte und damit auch die Erfindung des Phonographen durch Thomas A. Edison hatte ebenfalls wichtigen Einfluss auf Vorträge, da dadurch das Vorführen von Tonbeispielen ermöglicht wurde, ebenso wie die sog. Laterna Magica und das Skioptikon, bereits im 17. Jahrhundert erfunden, einen wichtigen Einfluss hatte, da dadurch die Projektion von Bildern und Zeichnungen ermöglicht wurde, mithin die Lichtbildprojektion (siehe ausführlicher dazu Ruchartz 2003), die gerade in anatomischen Vorlesungen bereits damals von höchster Relevanz waren. Bedenkt man dies, so wird klar, dass die medienhistorischen Untersuchungen von Pias (2009) wichtige Aspekte unberücksichtigt lassen und in dieser Hinsicht zeitlich nicht weit genug zurückgehen – der Beamer ist mithin nicht nur auf die OHP-Projektoren zurückzuführen, sondern eine technische Weiterentwicklung der Lichtbildprojektion; die visuelle Unterstützung von Vorträgen durch Bilder i.w.S. war bereits in der Entstehungszeit von wissenschaftlichen Vorträgen nicht ungewöhnlich. Auch die von Schnettler/Tuma/Soler Schreiber (2010) untersuchte Dermatologie-Vorlesung ist in diesem Zusammenhang zu sehen (siehe auch Peters 2011: 103ff. zur Wissensvermittlung von Pathologie-Wissen): Das scheinbar Besondere der medizinischen Patienten-Demonstration wird bei Betrachtung der Historie in seiner historischen Gewöhnlichkeit sichtbar.

Peters (2007) vergleicht freie Vorträge, Lichtbild-Vorträge und PowerPoint-Präsentationen. Sie fragt, warum sich das Verlesen von Manuskripten trotz anhaltender Kritik seit dem frühen 19. Jahrhundert behaupten konnte und vermutet, dass die durch das Verlesen erforderte Aufmerksamkeit der Hörer ein wichtiger Aspekt des Lernens ist: „An die Stelle einer rhetorischen Kompetenz zur Vermittlung tritt im freien Vortrag die Fähigkeit, sich selbst als besonders leitfähiges Medium eines quasi selbststätigen Erkenntnisprozesses in Szene zu setzen, der auf diese Weise im Auditorium anschaulich wird" (a.a.O.: 45f.). Lichtbild-Vorträge sind dagegen für Peters das „Paradebeispiel einer ‚Inszenierung von Aufmerksamkeit'" (a.a.O.: 43). Im Gegensatz zu Lichtbild-Vorträgen, in

143 Diesen Unterschied kann man noch heute beobachten, wenn man z.B. reguläre Chemievorlesungen mit öffentlichen Weihnachts- oder Semesterabschlussvorlesungen der Chemie vergleicht, in denen das Entertainment durch spektakuläre Effekte im Vordergrund steht.

denen ausgewählte Gegenstände projiziert wurden, wird in PowerPoint-Präsentationen meist durchgehend etwas projiziert:

> Zum einen wird die Lichtbildprojektion in der PowerPoint-Präsentationen vielfach dazu eingesetzt, die freie Rede zu ermöglichen, indem sie, mal mehr, mal weniger, die Funktion einer Vortragsgliederung mitsamt Materialien übernimmt. Die PowerPoint-Präsentation wäre demnach ein freier Vortrag mit öffentlich gemachter Vorlage (a.a.O.: 46).

Durch das Festhalten zentraler Punkte auf der PPT ist eine besondere Situation der temporären Verdauerung geschaffen. PowerPoint-Präsentationen ermöglichen demzufolge für die Rezipient_innen das Abschweifen der Aufmerksamkeit – anders als bei einem frei gehaltenen Vortrag, wo es auf das flüchtige gesprochene Wort ankommt. Gleichzeitig wird in der Performanz der Präsentation die Aufmerksamkeit der Rezipient_innen zu steuern und zwischen gesprochener Sprache, Körperlichkeit und Projektion zu koordinieren versucht.

Alle angeführten Arbeiten aus den unterschiedlichen Disziplinen ziehen Vergleiche zwischen Vorträgen und Präsentationen. Es wird konstatiert, dass sich durch die technische Entwicklung zumindest im alltagssprachlichen Zusammenhang eine neue Diskursart, die ‚Präsentation', herausgebildet hat – dies ist noch linguistisch zu hinterfragen. Weiterhin betonen alle Arbeiten die Fokussierung des Visuellen in Präsentationen, wobei Pias (2009) und Peters (2007; 2011) dies in historische Zusammenhänge stellen und dabei herausarbeiten, dass das Visuelle an sich nicht so innovativ und eng verbunden mit PowerPoint ist, wie es zuweilen den Anschein hat. Wie jedoch die wissenssoziologischen Arbeiten zeigen, hat sich das Visuelle durch PowerPoint zumindest als feste Größe etabliert, ist zudem mittlerweile omnipräsent und beeinflusst auch die Wissensvermittlung in den Bereichen, in denen nicht schon immer die Vermittlung visuellen Wissens fester Bestandteil der akademischen Ausbildung war. Die kognitionspsychologischen Überlegungen von Kosslyn (2007) akzeptieren die Entwicklung hin zur stark visuell geprägten Wissensvermittlung und versuchen, den Produzenten von PPTs fundierte Hilfestellung zu geben. Allen hier angeführten Arbeiten ist gemein, dass Sprache darin nicht die zentrale Rolle spielt und somit der Bezug zwischen gesprochener Sprache und Visualisierung (i.w.S.) nicht systematisch untersucht wird – obgleich ein Vortrag oder eine Präsentation ohne Sprache nicht funktionieren würde.

3.2.3.3 Supportive Medien in der Linguistik

Als interdisziplinäre Schnittstelle zwischen Wissenssoziologie und Linguistik ist die Arbeit von Günthner/Knoblauch (2007) anzusehen. Beide beziehen sich

auf Luckmann, konkret auf kommunikative Gattungen (siehe oben). Auf dieser Grundlage fragen sie,

> ob und wie sich PowerPoint-Vorträge von anderen Vorträgen unterscheiden, seien es rein mündliche oder solche, in denen mitunter andere visuelle Hilfsmittel eingesetzt werden. Denn zweifellos kann diese Kommunikationsform an Vorläufer anschließen, zu denen das durch Dias oder Overheadfolien unterstützte Referat ebenso zu zählen ist wie die noch wesentlich ältere Form des durch Abbildungen, Bilder, Landkarten, Tafelskizzen oder andere illustrative Mittel angereicherten mündlichen Vortrags (Günthner/ Knoblauch 2007: 62).

In diesem Sinne gehen sie davon aus, dass durch die Verwendung von PowerPoint nicht mehr von Vorträgen, sondern von Präsentationen mit performativem Charakter gesprochen werden muss. Es wird also herausgestellt, dass nicht alleine die Nutzung neuer Technologie die Veränderung herbeiführt, sondern der charakterisierende Punkt der kommunikativen Gattung in der Performativität und damit in der Orchestrierung von Visuellem und Gesprochenem liegt. Der Fokus der Arbeit liegt also eher auf abstrakt theoretischen Überlegungen und weniger auf konkreten Analysen von Daten.

Die multimodal-konversationsanalytische[144] Arbeit von Jörissen (2013) untersucht ‚mathematischen Hochschulunterricht' unter dem Gesichtspunkt der Multimodalität. Damit ist die Arbeit in zweierlei Hinsicht innovativ: Zum einen fehlten bis zu ihrem Erscheinen Analysen der Hochschulkommunikation unter dem Gesichtspunkt der Multimodalität, zum anderen fehlten umfangreiche Analysen zur Wissensvermittlung in der Mathematik an Hochschulen. In letzterem Bereich bearbeitet Jörissen das Desiderat nur bedingt: Er untersucht keine universitären Lehr-Lern-Diskurse, sondern Mathematikunterricht an einer Fachhochschule. Insofern ist die Bezeichnung ‚Unterricht' treffend, da die Studierenden dort in Klassenverbänden unterrichtet werden und in Bezug auf die Verfahren der Wissensvermittlung eine Nähe zum Schulunterricht zu beobachten ist. Die Arbeit von Jörissen kann somit zwar nicht als Analyse von universitären Lehr-Lern-Diskursen verstanden werden, wohl aber als eine Analyse der Wissensvermittlung von mathematischen Inhalten mit hoher Komplexität. Die Stärke der Arbeit liegt darin, kurze Ausschnitte aus dem Mathematikunterricht sehr detailliert zu untersuchen: Jörissen setzt die Untersuchung von Nonverbalem[145] zu der Untersuchung von Verbalem gleichwertig und untersucht alle

144 Siehe zu ‚Multimodalität' ausführlicher Kapitel 7.
145 An dieser Stelle soll darunter ohne umfangreiche Binnendifferenzierung alles gefasst werden, das nicht verbal ist.

‚Modalitäten' sowohl einzeln als auch in Relation zu einander.[146] Er geht auf die Frage ein, wie sich ‚formale und natürlichsprachliche Notationen' an der Kreidetafel ergänzen und stellt fest, dass der beschriebene Ort der Tafel eine Bedeutung hat. Dies ist damit zu begründen, dass mitunter an der Tafel Nebenrechnungen durchgeführt werden, auf die zu einem späteren Zeitpunkt erneut eingegangen werden muss. Daher wird dafür an der Tafel ein Raum ‚reserviert', der z.B. auch beim Wischen der Tafel erhalten bleibt. Jörissen geht auch davon aus, dass die Anordnung an der Tafel ‚sinnstiftend' ist (vgl. a.a.O.: 227). Er beobachtet, dass grafische Repräsentation und entsprechende Verbalisierung sowohl sprachlich als auch mittels Zeigegesten miteinander verknüpft werden und dass die Sukzession des Tafelanschriebs[147] von großer Wichtigkeit für die Vermittlung ist. Man kann somit sagen, dass Jörissen die Kreidetafel nicht als Medium bestimmt oder gesondert behandelt, vielmehr wird sie als stets präsenter Teil der mathematischen Wissensvermittlung angesehen und als solcher auch in die Analyse einbezogen. Wenngleich man es hier mit einer Vertextung mathematischen Kalküls zu tun hat, ist zu beachten, dass sich der Tafelanschrieb stark von wissenschaftlichen Publikationen unterscheidet, in denen ebenfalls mathematisches Kalkül vertextet wird – in der Face-to-Face-Situation sind selbstverständlich andere Mittel zur inhaltlichen Kohärenz-Herstellung erforderlich als in zerdehnten Sprechsituationen.

Neben der Tafel befasst sich Jörissen auch mit Skripten. Die Skripte geben die Inhalte mathematisch präzise wieder, die Inhalte sind aber im Wesentlichen propositional deckungsgleich mit den im Unterricht vermittelten. Teilweise werden im Unterricht Teile ausgelassen, dann wird explizit darauf hingewiesen, dass diese im Skript nachzulesen sind. Jörissen sieht diese unterschiedlichen Darstellungen der gleichen Inhalte als sehr wichtig an. Im weiteren Verlauf der

146 Generell kann anhand der Arbeit von Jörissen sehr gut nachvollzogen werden, dass das Bestreben, sich mit möglichst vielen Aspekten von Multimodalität zu befassen und diesen analytisch gerecht zu werden dazu führt, dass entweder ein einzelner Aspekt sehr ausführlich oder viele Aspekte nur angerissen dargestellt werden können, sodass die Analysen notwendigerweise exemplarisch sind. Dadurch verschiebt sich, ebenso wie in der vorliegenden Arbeit, ein großer Teil des Arbeitsaufwandes in die Auswahl von Datenausschnitten mit möglichst exemplarischem Charakter: Während die Datengrundlage von Jörissen insgesamt 22½ Stunden beträgt (s. Jörissen 2013: 158), analysiert er vier Ausschnitte von insgesamt 12 Minuten.
147 Eine systematische Transkription dafür entwickelt er nicht, siehe aber Kapitel 4 dieser Arbeit für einen Vorschlag, die Sukzession im HIAT-Transkript nachvollziehbar zu machen.

Arbeit untersucht er einen Ausschnitt aus dem der Lehrveranstaltung zugrunde liegenden, von der Dozentin der Lehrveranstaltung erstellen Skript. Es fällt auf, dass die Sprache im mit ‚Beispiel' betitelten Abschnitt des Skriptes recht einfach ist: „Es geht [der Dozentin; A.K.] offenbar darum, eine plastische Vorstellung der diskutierten Gleichheit zu ermöglichen. Korrektheit und eine streng mathematische Begrifflichkeit erscheinen zunächst zweitrangig" (a.a.O.: 184). Ferner sieht Jörissen scheinbare Redundanzen, die aber zusammenfassenden Charakter haben und Konsequenz des Zieles einer möglichst plastischen Vorstellung sind. In dem Teil des Skripts, der mit ‚Definition' betitelt ist, findet Jörissen eher fachsprachliche Anteile. Er schließt daraus nicht, dass die Dozentin zunächst beim Vorwissen der Studierenden anknüpft und das neue Wissen verankert, um es anschließend zu vertiefen und mit den mathematischen Begrifflichkeiten zu füllen. Allerdings beobachtet Jörissen, dass eben dies im Unterrichtsgeschehen der Fall ist. Offenbar werden einzelne Modalitäten gezielt eingesetzt, teilweise auch unterschiedliche Modalitäten synchron für denselben Zweck. Auch die Redundanzen und die Grafiken sieht Jörissen als gezielt eingesetzt an:

> Die Darstellung mathematischer Eigenschaften beruht also auf einer vielschichtigen Kombination unterschiedlicher kommunikativer Mittel. Die ausgeprägt multimodale Ausgestaltung der Kommunikation ist für die betrachtete Unterrichtssequenz und damit für einen didaktischen Kontext in hohem Maße konstitutiv (a.a.O.: 188).

Schmitt (2001[148]) befasst sich – ebenfalls aus multimodal-konversationsanalytischer Perspektive – dezidiert mit Tafeln, jedoch nicht in der Schul- oder Hochschulkommunikation, sondern als Arbeitsinstrument und ‚Statusrequisite' in Meetings eines Unternehmens. Schmitt beobachtet, dass sich die Art des Tafeleinsatzes unterscheidet, je nachdem ob der Chef oder ein Mitarbeiter die Tafel benutzt. Außerdem stellt er fest, dass in dem beobachteten Unternehmen die Tafelnutzung fast ausschließlich vom Chef ausgeht und nie die Mitarbeiter die Tafelnutzung initiieren. Schmitt geht für seine Arbeit von einer Minimaldefinition von ‚Tafel' aus: „In dem kulturellen Objekt Tafel ‚schlummern' aus vergangenen Interaktionen geronnene und gesellschaftlich vermittelte soziale Bedeutungspotenziale, deren Existenz unabhängig von aktuellen, jeweils spezifischen Bedingungen und Konstellationen einzelner Situationen ist" (a.a.O.: 226).

148 Schmitt schließt stark an die ‚Studies of work' und damit an Garfinkel (1986) an, es werden also auch andere Aspekte als verbale und nonverbale Interaktion untersucht, z.B. der „technische[...] Umgang mit Instrumenten, die Manipulation und räumliche Organisation von Objekten oder im Arbeitsablauf entstehenden Bild- und Schriftdokumente" (Schmitt 2001: 224).

In der Schule sieht Schmitt die Tafel als ‚Machtsymbol' des Lehrers. Während diese Interpretation der zwangsläufig asymmetrischen Verteilung des Rederechts sowie der Steuerung der Diskurse an der Schule eine zu starke Reduzierung auf die Tafel ist, sind Schmitts basale Beobachtungen zutreffender: „Grundsätzlich befinden sich die Tafelbenutzer im Vergleich zu den anderen Anwesenden in einer herausgehobenen Position" (ebd.). Gleiches gilt auch für die Person, die über die Benutzung der Tafel entscheiden kann, d.h. institutionell sowohl sanktionslos die Tafel selber benutzen als auch darüber entscheiden kann, wer wann und wie lange die Tafel benutzt. Schmitt geht zudem davon aus, dass die Tafel „durch die Spezifik ihres Gebrauchs die beziehungsstrukturellen sozialen Aspekte ihrer Urbedeutung" (a.a.O.: 227) aktiviert. „Der aktuelle Tafelbenutzer partizipiert […] an dem im Objekt [der Tafel; A.K.] schlummernden Bedeutungspotenzial und reiht sich ein in die Phalanx all jener historischen Nutzer, die vor ihm an der Tafel standen" (ebd.). Übertragen auf Überlegungen zu einer Zweckbestimmung der Tafel (und sich FP-Terminologie bedienend), kann man dies in gesellschaftlich entwickelten und weitergegebenen Mustern zusammenfassen, die sich nicht nur sprachlich, sondern auch in Bezug auf die Nutzung von anderen Medien manifestieren. Allerdings geht Schmitt analytisch nicht im (Mikro-)Detail auf konkrete Äußerungen während der Nutzung der Tafel ein, sondern lediglich partiell; interessant wären z.B. konkrete Beziehungen zwischen mündlichen Verbalisierungen und Tafelanschrieb. Schmitt beobachtet allerdings, dass die Tafeleinsätze des Chefs meist mit Widerspruch zu vorangegangenen Äußerungen seiner Mitarbeiter einhergehen. Somit hat die Tafel in den Meetings auch eine strukturierende Funktionalität. Schmitt geht davon aus, dass die von ihm beschriebene Symbolik des Tafeleinsatzes eine Gruppenspezifik aufweist, d.h. dass sich in der Gruppe eine eigene Struktur der Tafelsymbolik herausgebildet hat. Gleichzeitig erkennt er intersituative symbolische Qualitäten (a.a.O.: 229). Dieser Gedanke ist in dieser Arbeit vor allem für die Frage nach der Spezifik der jeweils untersuchten Fachdisziplinen und Dozent_innen von besonderem Interesse.

Putzier (2016) legt eine Arbeit vor, die sich aus multimodal-konversationsanalytischer Perspektive mit der Wissensvermittlung in schulischem Chemieunterricht befasst. Sie berücksichtigt in ihrer Arbeit detailliert Aspekte des Raumes, in dem die Wissensvermittlung stattfindet (a.a.O.: 73–87). Dadurch rückt die Bedeutung von architektonischen Aspekten für die Interaktion in den Blick, womit sie an Hausendorf/Schmitt (2013) anschließt, die von „Interaktionsarchitektur und Sozialtopografie" sprechen. Ein wichtiger Aspekt der Arbeit ist die Raumnutzung, womit auch die Nutzung von Tafel und OHP gemeint ist. Putzier bestimmt einen Sprech- und Zeigebereich am Arbeitstisch,

den Projektionsbereich, in dem die Lehrkraft so stehen kann, dass sie den SuS nicht die Sicht versperrt, sowie einen Schreibbereich für die Nutzung der Tafel. In einem weiteren Analyseschritt geht Putzier von drei Relevanzbereichen aus, das sind der Bereich, in dem die Schüler_innen sitzen (Relevanzbereich 1), der Bereich am Lehrerexperimentiertisch (Relevanzbereich 2) und der Bereich direkt an der Tafel (Relevanzbereich 3). Diese sind durch unterschiedliche Aktivitäten klassifiziert: „Für den Relevanzbereich 1 sind Zeige- oder verbale Aktivitäten, für den Relevanzbereich 2 experimentelle Aktivitäten und für den Relevanzbereich 3 Schreibaktivitäten konstitutiv" (Putzier 2016: 107). Für die Analyse der im Chemieunterricht vorgeführten Experimente entwickelt Putzier auf dieser Grundlage als Ergänzung des Konzeptes des Interaktionsraums (siehe u.a. Mondada 2007) das Konzept des Demonstrationsraums. Dieser „[…] erfordert einerseits eine demonstrierende Person, die ihre Aktivitäten hinsichtlich ihrer demonstrativen Qualität erkennbar strukturiert und andererseits die wahrnehmenden Personen, die die Aktivitäten der demonstrierenden Person wahrnehmen und hinsichtlich ihrer demonstrativen Qualität interpretieren" (Putzier 2016: 117). Zudem untersucht Putzier, wie im Zuge der Demonstration von Experimenten neue Gegenstände eingeführt werden und bestimmt das Hochhalten dieser Gegenstände als konstituierend. Zusammengefasst legt sie eine Arbeit vor, die vor allem die räumlichen Aspekte der Wissensvermittlung im schulischen Chemieunterricht bearbeitet. Ein wichtiger Unterschied zwischen schulischer und hochschulischer Wissensvermittlung in der Chemie liegt allerdings darin, dass im Schulunterricht innerhalb weniger Unterrichtseinheiten sowohl Experimente vorgeführt als auch z.B. die theoretischen Hintergründe vermittelt werden müssen. Im Studium sind dafür zum einen unterschiedliche Lehrveranstaltungsformen vorgesehen, zum anderen sind die disziplinären Teilbereiche in eigenständige Lehrveranstaltungen aufgeteilt und mithin kleinteilig differenziert.

Zu Wissenschaftlichen Vorträgen bzw. wissenschaftlichen Präsentationen liegt neben mehreren Arbeiten aus der angewandten Linguistik (siehe unten) mit Rendle-Short (2006) eine Arbeit zu Wissenschaftlichen Vorträgen (‚Academic presentations') auf Basis der Conversation Analysis vor. Sie geht davon aus, dass auch Vorträge ohne Sprecherwechsel als Interaktion aufzufassen sind, da die Hörer für die Diskursart von zentraler Bedeutung sind und ihrerseits den Vortrag beeinflussen, auch wenn sie nicht sprachlich handeln. Zudem sind alle Handlungen (Rendle-Short spricht von ‚choices') der Sprecher – von der Bewegung im Raum über die Blickrichtung, die Sprechweise und die Handbewegungen – relevant für die Struktur und die Organisation des Vortrags und mithin interaktional:

At any one moment, presenters are producing words relevant to the content of the talk, plus, producing words relevant to the structure of talk, while at the same time, they are interacting with the audience and objects around them. Yet all of this occurs as a seamless stream of apparently effortless sound and action (a.a.O.: 147).

In ihrer Analyse von Videodaten aus 15 Wissenschaftlichen Vorträgen, die auf einer Informatik-Tagung in Australien erhoben worden sind, geht Rendle-Short der Frage nach, wie Vortragende Interaktion mit Hörern realisieren, die nicht sprechen. Die Arbeit von Rendle-Short kann somit als exemplarischer Einblick in Wissenschaftliche Vorträge in der Informatik betrachtet werden. In der Arbeit werden PPTs nicht systematisch fokussiert, eher ist hier eine Nähe zur multimodalen Analyse zu beobachten, ohne dass von Rendle-Short entsprechende Literatur und theoretische Zuschnitte herangezogen werden: Ähnlich der genannten Arbeiten von Jörissen, Schmitt und Putzier ist der Analyse eine Herangehensweise zu eigen, die alle Aspekte von Kommunikation als Teil der Interaktion begreift und somit holistisch an die Interaktion *in extenso* herangeht. Damit ist die visuelle Unterstützung jeder Art ein Teil der Interaktionsanalyse und als solche eindeutig auf die Rezeption der Vorträge ausgerichtet.

Die Arbeiten von Bucher/Niemann/Krieg (2010), Niemann/Krieg (2011), Bucher/Niemann (2012) und Niemann/Krieg (2012), die auf dieselben Studien[149] zurückgehen, befassen sich damit, wie wissenschaftliche Präsentationen rezipiert werden. Mit dieser Attribuierung wird der Gegenstand spezifiziert und gleichzeitig eine Abgrenzung zu ‚wissenschaftlichen Vorträgen' vorgenommen: „Der wissenschaftliche Vortrag, der von einer digitalen Projektion begleitet wird [...], ist inzwischen für die Wissenschaftskommunikation weltweit zu einer etablierten Kommunikationsform oder Gattung geworden" (Bucher/

149 Zunächst wurden „[...] im Rahmen des Teilprojektes „Wissenschaftliches Präsentieren" des Forschungsverbundes „Interactive Science" mehr als 60 multimodale wissenschaftliche Präsentationen per Video aufgezeichnet, die im Rahmen von Fachtagungen oder Workshops verschiedener Disziplinen aus den Wissenschaftsbereichen Geisteswissenschaften, Naturwissenschaften und Wirtschaftswissenschaften gehalten wurden" (Bucher/Niemann/Krieg 2010: 384). Daneben wurden die Vorträge auch in experimentelle Settings überführt, um den Einfluss einzelner Modalitäten zu untersuchen. Dafür wurden Rezipient_innen die Vorträge z.B. als Video gezeigt oder nur die PPT. Zudem wurden Interviews geführt und die Methode des Lauten Denkens eingesetzt (vgl. Niemann/Krieg 2011: 116f.). Es ist darauf hinzuweisen, dass sich die Veröffentlichungen teilweise propositional und illokutiv (in Teilen auch im Äußerungsakt) gleichen, sodass hier nicht alle genannten Beiträge ausführlich dargestellt werden.

Niemann/Krieg 2010: 375). Damit hat sich ihrer Ansicht nach die neue Kommunikationsform ‚Wissenschaftliche Präsentation' herausgebildet.[150] Diese ist durch fünf Merkmale charakterisiert: Technikabhängigkeit, Multimodalität, Performativer Charakter, Interaktive Kommunikationsereignisse, Archivierbarkeit (s. a.a.O.: 375f.). Einige dieser Merkmale sind nicht gänzlich neu; so sind oder waren der performative Charakter (siehe Peters 2007; 2011) und die Interaktivität auch bei Vorträgen ohne Projektion und ähnliche Formen der Multimodalität bei Vorträgen mit OHP oder Dia zu beobachten. Es offenbart sich somit eine Perspektive auf wissenschaftliche Präsentationen, die die Parallelen zu technologischen Vorgängern nicht verkennt und auf die Veränderungen in der Produktion, Rezeption und Dokumentation, also z.B. der Möglichkeit zum Abspeichern oder Weiterverbreiten der PPT, abhebt. Für die Rezeptionsstudien fokussieren Bucher/Niemann/Krieg (2010)[151] allerdings nur die konkrete Situation der wissenschaftlichen Präsentation, die spezifische Herausforderungen an die Rezipient_innen stellt:

> Durch die simultane Ko-Präsenz verschiedener kommunikativer Elemente im Vortrag – visueller, textlicher, lautlicher, sprachlicher, eventuell bei bestimmten Themen auch musikalischer – entsteht für die Rezipienten eine mehrschichtige hypertextähnliche Struktur mit non-linearem Charakter neben der zeitlich-linearen Organisation des gesamten Vortrags (a.a.O.: 380).

Die Rezipient_innen müssen also eine Selektionsentscheidung für ihre Aufmerksamkeitsverteilung treffen, zumal auch lineare und non-lineare Formen der Präsentation kombiniert werden können. Diese Selektionsentscheidungen werden maßgeblich von den konkreten Design-Elementen beeinflusst, die Bucher/Niemann/Krieg in zwei Gruppen unterteilen:

> Erstens die Design-Elemente, mit denen Anordnung und Aufbau der Folien ausgedrückt werden, also Folienlayout, Textdesign, Typografie, Farben, Logos, Linien, Kästen und, als eine Art dynamisches Design, die Animationen. Und zweitens die Zeigegesten und Handlungen, die der Vortragende einsetzt, um die Zusammenhänge zwischen Vortrag und Projektion auszudrücken. Hierzu gehören: Die explizite Bezugnahme auf Elemente der Folie mittels Zeigeoptionen wie Laserpointer, Zeigestab, in Powerpoint

150 Anders als Günther/Knoblauch (2007) gehen Bucher/Niemann/Krieg (2010) also durchaus von einer durch die Technologie induzierten Veränderung aus, sprechen jedoch nicht von Gattung, sondern von Kommunikationsform. Es ist davon auszugehen, dass sie beides auf derselben analytischen Ebene verorten.
151 Dies gilt auch für Niemann/Krieg (2011), Bucher/Niemann (2012) und Niemann/Krieg (2012).

implementierte Zeigeoptionen, gestische Hinwendungen zur Projektion, verbale Bezugnahmen oder zeitliche Synchronisation von Vortrag und Projektion (a.a.O.: 382).

Der Fokus liegt auf Eye-Tracking Studien, mentale Prozessierungen des kommunizierten Wissens werden damit nicht erfasst. Stattdessen können Aussagen über Selektionsstrategien, den Grad der Aufmerksamkeit und des Interesses sowie die Qualität der Aufmerksamkeit getroffen werden. In ihren Daten beobachten sie drei Folientypen: Textfolien, Bildfolien und Mischfolien. Gerade Textfolien beinhalten im schlechtesten Fall das, was Ehlich als „powergepointete[r] völlige[n] Redundanz" (Ehlich 2003b: 24) bezeichnet hat – darunter fallen auch die oftmals kritisierten Bullet Point-Listen. Bucher/Niemann/Krieg verstehen diese als dynamische visuelle Texte. „Für den Rezipienten stellt sich bei einem derartigen Folientyp grundsätzlich die Frage, ob er einen der beiden Modi (Text vs. mündlicher Vortrag) fokussieren oder Folien und Redner alternierend seine Aufmerksamkeit schenken soll" (Bucher/Niemann/Krieg 2010: 390). Dabei spielen folgende Aspekte eine Rolle für die Entscheidung, worauf die Aufmerksamkeit gelenkt wird:

– Der mündliche Vortrag selbst: reine Paraphrase, ablesen, Ergänzungen zur Folie
– Inhaltlicher Bezug von mündlichem Vortrag und Folien(text)
– Text auf den Folien: Stichpunkte, ganze Sätze, Mischung von beidem
– Gestaltung der Folien: Typographie, Anordnung, Hierarchisierung durch Einschübe etc.
– Kohärenzstiftende Maßnahmen: sprachliche Verweise, Laserpointer, etc.
(vgl. a.a.O.: 390f.)

Eine Analyse der Blickbewegungen bei einem Vortrag mit diesem Folientyp – es werden nach und nach Bullet Points freigeschaltet – zeigt, dass die (Blick-)Aufmerksamkeit die ganze Zeit über zwischen Redner und PPT wechselt. Bucher/Niemann/Krieg vermuten gemäß der Salience-Theorie, dass dies mit dem dynamischen Textdesign zusammenhängt. Im Vergleich dazu zeigt sich bei einer statischen Textfolie, dass bei Erscheinen der Folie erst alle Punkte auf der Folie zumindest angelesen werden und sich die Aufmerksamkeit der Zuhörer dann auf den Sprecher konzentriert. Sie schließen daraus, dass die dynamische Gestaltung von Folien die Aufmerksamkeit der Rezipienten in der Tat so steuert wie intendiert. Demgegenüber stellen sie fest, dass sich die Kritik an PowerPoint so gut wie gar nicht auf Bildfolien bezieht. Generell können Bildfolien vier typische Aufgaben erfüllen:

– Demonstrationsfunktion (Analysegegenstand einführen)
– Veranschaulichungsfunktion
– Belegfunktion

– Ornamentfunktion (Schmuckelement zu ornamentalem (wiederkehrendes Muster) Zweck)

(vgl. a.a.O.: 399)

Aus ihren Daten rekonstruieren sie ein dreiteiliges Muster der Rezeption:

a) Mit dem Einblenden der Bildfolie bindet diese die Aufmerksamkeit. Zur Erschließung des Bildinhalts werden auch die Bildüberschrift und die Bildzeile gelesen.
b) Abwendung von der Folie und ausschließliche Aufmerksamkeit für die Vortragenden oder andere Elemente im Raum.
c) Abschließende kurze Betrachtung des Bildes.

(a.a.O.: 401)

Die Rezeption von Bildfolien unterscheidet sich also stark von der Rezeption von Textfolien. Gerade im Vergleich zu Bullet Point-Folien liegt die Aufmerksamkeit der Rezipient_innen bei Bildfolien wesentlich stärker bei den Vortragenden. Dennoch ist zu beachten, dass die Verbindung der vorhandenen Modalitäten nicht einfach durch ihr bloßes Vorhandensein geleistet wird: Im Vergleich der Rezeption von Experten und Laien (siehe Niemann/Krieg 2011) zeigt sich, dass bei Bildfolien dem individuellen Vorwissen eine zentrale Rolle zukommt, die Blickverläufe unterscheiden sich massiv (siehe a.a.O.: 130). Ebenso ist zu beachten, in welcher Art und Weise die Blickrichtungen der Rezipient_innen auf bestimmte Teile der Folien z.b. mittels Laserpointer, Lokaldeixis oder Gestik gelenkt wird – Niemann/Krieg sprechen auch von ‚Steuerungselementen'.

Es kann somit festgehalten werden, dass Folien von Vortragenden zwar so gestaltet werden können, dass die Aufmerksamkeit stärker bei den Vortragenden liegt, damit ist jedoch nicht gesagt, dass Textfolien per se sinnlos sind. Viel eher steht die Situationsadäquatheit im Vordergrund: Zwar mögen Textfolien gerade mit Bullet Points die Aufmerksamkeit stark auf die PPT lenken, im Gegensatz zu reinen Textfolien bieten sie dafür den Vorteil, dass beim gedanklichen Abschweifen ggf. Teile der Argumentation auf der PPT nachgelesen werden können. Überträgt man die Erkenntnisse von Bucher/Niemann/Krieg auf die Nutzung der Kreidetafel, die z.B. während einer Vorlesung beschrieben wird, kann man davon ausgehen, dass der Aufmerksamkeitsfokus der Rezipient_innen in dem Moment des Anschreibens auf dem entstehenden Tafelanschrieb liegt.

Die Arbeiten von Lobin (2007), Lobin (2009), Lobin/Dynkowska/Özsarigöl (2010), Özsarigöl (2011), Dynkoswka/Lobin/Ermakova (2012) sowie Lobin (2012) haben hingegen keinen Fokus auf Rezeptionsstudien, sondern sind im Zusammenhang der Angewandten Linguistik entstanden.

Lobin (2007) befasst sich mit der wissenschaftlichen Präsentation als Textsorte, mithin unter textlinguistischen Gesichtspunkten. Er versteht darunter

> eine textuell organisierte Kommunikationsform [...], die sich im wesentlichen aus einem gesprochenen Text eines Vortragenden (der Rede), per Präsentationssoftware projizierten Texten, Grafiken, Bildern usw. (der Folien-Sequenz bzw. Projektion) und den Handlungen des Vortragenden an einem Pult auf einer (ggf. nur angedeuteten) Bühne zusammensetzen (Performanz) (a.a.O.: 67).

Die für ihn relevante Frage ist vor allem, ob eine wissenschaftliche Präsentation eine Kommunikationsform oder eine Textsorte ist. Zu diesem Zweck beschreibt er Modalitäten (sprachlich, visuell und performativ), Phasen und weitere konstellative Merkmale, die für wissenschaftliche Präsentationen als Textsorte konstitutiv sind: Sie finden in einem vorbestimmtem zeitlichen Rahmen statt, das Publikum rezipiert die Präsentation, während sie gehalten wird, der soziale Status des Publikums ist recht homogen und die Präsentationen sind meist nur eingeschränkt öffentlich (vgl. a.a.O.: 70). All dies sind textexterne Merkmale (siehe Heinemann 2000). Da Präsentationen durch die systematische Verbindung der drei Modalitäten nicht in das gängige textlinguistische Text-Verständnis passen können, bestimmt Lobin Präsentationen als multimodale Texte, ohne jedoch explizit Bezug auf Forschungsliteratur zur Multimodalität zu nehmen. Die besondere Herausforderung bei Präsentationen besteht darin, die drei Modalitäten zu verbinden. In diesem Zusammenhang nimmt Lobin Bezug auf de Beaugrande/Dressler (1981) und bestimmt mehrere Kohäsionsmittel (zeitliche Koordination, Deixis und Aufmerksamkeitssteuerung, Rekurrenz), die Kohärenz herstellen. Somit liegen neben den textexternen Merkmalen von Präsentationen auch textinterne Merkmale vor, weswegen Lobin vom Vorhandensein der Textsorte ‚Wissenschaftliche Präsentation' ausgeht. Diese theoretischen Vorarbeiten bilden die Grundlage für Lobin (2009) – Lobin betont jedoch, dass seine Arbeit eher als ‚wissenschaftlicher Essay' denn als klassische Monografie zu lesen ist (siehe a.a.O.: 7). In der Arbeit wird deutlich, dass Lobin textexterne Merkmale als Kommunikationsform und textinterne Merkmale als Textsorte begreift. Ferner geht er darauf ein, wie sich Präsentationen zu Wissenschaftlichen Vorträgen verhalten:

> In Präsentationen treten [...] die rhetorische, die ästhetische und die performative Wirkung an die Seite der wissenschaftlichen Argumentation – ursprünglich verband sich mit ihr ganz offiziell der Anspruch, ein bereits in dem Tagungsband veröffentlichtes Papier zu ‚präsentieren' (engl. ‚to present a paper'), wobei der performative Aspekt im Vordergrund stand. Offensichtlich erfüllen Präsentationen aufgrund dieser Wirkungsweise außerdem die Funktion, den wissenschaftlichen Aushandlungsprozess, etwa auf

einer Tagung, zu beeinflussen und darin Positionen zu besetzen (‚Bewirkungsfunktion') (a.a.O.: 12f.).

Es ist fraglich, ob man dies wirklich nur an der ‚Wissenschaftlichen Präsentation' und damit zumindest zum Teil auch der Digitalisierung der Vorträge festmachen kann. Beachtet man die Funktionalität von Wissenschaftlichen Vorträgen, handelt es sich bei Präsentationen um eine Modifikation der zuvor standardisierten Problemlösung und somit nicht zwangsläufig um eine neue Diskursart. Davon unabhängig ist Lobin zweifellos darin zuzustimmen, dass aus der Perspektive der Linguistik wissenschaftliche Präsentationen bzw. Wissenschaftliche Vorträge mit PowerPoint wenig erforscht wurden:

> Dabei handelt es sich bei Präsentationen um eine Textsorte, die gerade für die Linguistik von großem theoretischem Interesse sein kann, denn in ihr werden mehrere Modalitäten – Rede, Text, Grafik, Bild, gegebenenfalls Ton und Video – miteinander verbunden und konstituieren im optimalen Fall ein kohärentes Ganzes, dessen Bedeutung sich nur aus dieser Multimedialität erschließt (a.a.O.: 14).

Dies ist einerseits eine interessante Perspektive, andererseits für die Korpuserstellung ein erhebliches Hindernis, da nicht nur die gesprochene Sprache, sondern auch die dazugehörigen Begleitmaterialien erhoben und zeitlich aligniert werden müssen.

Weiterhin hebt Lobin die Bezüge zur Präsentation als Aufführung und Inszenierung hervor, geht dabei auf die Konsequenzen einer solchen Auffassung sowohl für die produktive als auch für die rezeptive Perspektive ein und stellt einen Bezug zu theatertheoretischen Konzepten her. Inszenierung und Aufführung umfassen dementsprechend unterschiedliche Aspekte der wissenschaftlichen Präsentation bzw. unterschiedliche Bearbeitungsschritte im Handlungsprozess. Lobin verbindet diesen Aspekt mit seiner angewandt-linguistischen Perspektive, was in die Vorbereitung eines empirisch basierten und linguistischen informierten Ratgebers zum wissenschaftlichen Präsentieren mündet (erschienen als Lobin 2012). Dort stellt er Bezüge zur klassischen Rhetorik sowie zu Bühlers Organonmodell her und stellt in diesem Zusammenhang vier grundlegende Rollen dar, die Präsentator_innen innehaben (vgl. Lobin 2009: 138f.):

- Autor → Darstellungsfunktion
- Regisseur → Appellfunktion
- Darsteller → Ausdrucksfunktion
- Archivar → Dokumentationsfunktion

Daraus leitet Lobin sowohl Phasen der Vorbereitung, Planung und Durchführung von wissenschaftlichen Präsentationen (Konzeption, visuelle Gestaltung,

Inszenierung und sprachliche Gestaltung, Aufführung, Dokumentation) als auch Rollen (Autor, Grafiker und Bühnenbildner, Regisseur, Darsteller, Dokumentarist) ab, die die Präsentator_innen einnehmen (vgl. Lobin 2012: 20–26). Mehrere der Phasen und Rollen sind auch bei Vorträgen ohne PowerPoint und dergleichen relevant, wenngleich womöglich in veränderter Form: Ohne PowerPoint entfällt die Wahl der Software und die Suche nach visuellem Material. Alle anderen Phasen und Rollen blieben bestehen, wenngleich z.B. die Bearbeitung von Videos u.U. wegfallen würde. Wenn jedoch PowerPoint genutzt wird, können Probleme auftreten, die bei Vorträgen ohne visuelle Unterstützung nicht vorkommen. Lobin spricht hier von zwei Grenzfällen der Kohärenz von Präsentationen:

> Der eine besteht darin, dass die Rede ein in sich kohärenter Text ist und die Folien rekurrente Textelemente enthalten, deren semantischer Gehalt nicht über die Rede hinausgeht. Die Folien stellen lediglich eine Verständnishilfe für den Rezipienten dar, möglicherweise zugleich auch eine Orientierungshilfe für den Präsentator. Den anderen Grenzfall bildet eine in sich kohärente Foliensequenz, die wie ein durchlaufender Text auch ohne Rede rezipiert und vollständig verstanden werden kann. Die Rede beschränkt sich in diesem Fall auf das Verlesen, gegebenenfalls Paraphrasieren oder Umformulieren der textuellen Bestandteile (Lobin 2009: 77).

Die damit einhergehende Doppelung von Mündlichem und Schriftlichem wird umgangssprachlich als ‚Folienablesen' bezeichnet und führt mitunter dazu, dass die Lehrveranstaltungen nicht mehr besucht werden.

Eine mögliche alternative Analyseweise von wissenschaftlichen Präsentationen ist, die Präsentationen als Gliederungen aufzufassen. Mit dieser Ansicht würden Präsentationen, wie andere wissenschaftliche Textsorten, lediglich als textorganisierend betrachtet. Von advance organizers (siehe u.a. Clyne 1987 sowie Thielmann 1999) spricht Lobin jedoch nicht. Besondere Beachtung finden die Bullet Point-Listen:

> Die notorischen *Bullet Point*-Listen, die immer wieder Anlass zur Kritik der Verwendung von Powerpoint bieten, lassen sich vor diesem Hintergrund also als eine Fortsetzung des insbesondere in wissenschaftlichen Texten stark ausgeprägten Gliederungsprinzips im Bereich des wissenschaftlichen Vortrags interpretieren. Diese Tendenz zum hierarchischen Gliedern hat offensichtlich auch damit etwas zu tun, die Aussagen und Begriffe in ein semantisches Verhältnis zueinander zu bringen (Lobin 2009: 95; Hervorheb. i.O.).

Die Bullet Point-Listen stehen möglicherweise in der Tradition der Wissensvermittlung mit Kreidetafel – wenngleich dies nicht für alle Fälle gelten dürfte, da auch die Möglichkeit in Betracht gezogen werden muss, dass mit Bullet Point-Listen gearbeitet wird, weil die Software die Möglichkeit dazu

bereitstellt und zugleich durch das Nutzen einer PPT eine hörerseitige Erwartungshaltung angenommen wird, die das Visuelle stark fokussiert. Zudem – dies ist ein Punkt, der bei der Kritik an Bullet Point-Listen oft vergessen, aber von Lobin durch die Berücksichtigung der Archivierung und Dokumentation von Präsentationen abgedeckt wird – haben PPTs auch die Funktion, als Lernvorlage o.ä. genutzt zu werden, weswegen die Doppelung in Mündlichkeit und Schriftlichkeit auch einen didaktischen Aspekt hat. Lobin spricht Präsentationen außerdem einen gewissen Grad an Vorläufigkeit zu, der Präsentationen von wissenschaftlichen Publikationen unterscheidet: „Sie bilden eine *Zwischenebene des wissenschaftlichen Publizierens*" (a.a.O.: 181; Hervorheb. i.O.). Damit geht er nicht so weit wie Fricke, die in PPTs „im Rahmen des Internets neue Formen der Publikation und des wissenschaftlichen Austausches" (Fricke 2008: 171) sieht, stattdessen betont er den performativen Charakter von Präsentationen.

Lobin/Dynkowska/Özsarigöl (2010) fokussieren die Multimodalität von wissenschaftlichen Präsentationen, die sie in diesem Sinne als multimodale Texte begreifen. Ihr Verständnis von Multimodalität[152] ist eng an technologische Entwicklungen gebunden:

> Als typisches Beispiel gelten die digitalen Formen der Kommunikation im Internet. [...] Die entstehenden Kommunikationsformen, die durch die Verknüpfung unterschiedlicher kommunikativer Elemente wie Text, Bild und Grafik gekennzeichnet sind, werden als *multimodal* bezeichnet (a.a.O.: 357; Hervorheb. i.O.).

Wissenschaftliche Präsentationen können in diesem Sinne als multimodal bezeichnet werden, weil in ihnen „die simultane Ko-Präsenz gesprochener und geschriebener Sprache, Gestik und Mimik des Präsentators sowie diverse [...] Visualisierungen auf den projizierten Folien" (a.a.O.: 358) kennzeichnend sind und jewels in spezifischer Weise gemeinsam wirken. Konkret differenzieren Lobin/Dynkowska/Özsarigöl wie Lobin (2009) zwischen der sprachlichen, der visuellen und der performativen Modalität (Lobin/Dynkowska/Özsarigöl 2010: 360ff.). Rekurrenz spielt dabei für sie eine besondere Rolle. Darunter „ist die Wiederaufnahme sprachlicher Elemente zu verstehen, die auf lexikalischer, syntaktischer oder auch textstruktureller Ebene vorliegen kann" (a.a.O.: 368). In wissenschaftlichen Präsentationen kann dies auch modalitätsübergreifend realisiert werden, insbesondere zwischen der visuellen und der sprachlichen

152 Siehe zu divergierenden Konzepten von Multimodalität Kapitel 7 in dieser Arbeit, eine Abgrenzung zu anderen Konzepten ist an dieser Stelle nicht zwingend erforderlich.

Modalität. Hierzu ist allerdings anzumerken, dass die visuelle Modalität auch sprachliche Elemente umfassen kann.

Özsarigöl (2011) legt eine korpuslinguistische Untersuchung vor, in der sie dieser Frage anhand derselben Daten ausführlicher nachgeht – die Kernpunkte der Arbeit sind somit die gleichen wie in Lobin/Dynkowska/Özsarigöl (2010). Anders als in Lobin (2007 und 2009) werden allerdings nicht wissenschaftliche Präsentationen im Sinne einer Weiterentwicklung von Wissenschaftlichen Vorträgen untersucht, sondern universitäre Vorlesungen, Özsarigöl spricht von „Vorlesungspräsentationen" (Özsarigöl 2011: 52), in denen „Ein-Weg-Kommunikationssituationen vorherrschen" (ebd.). Aufgrund dieser Konstellation analysiert Özsarigöl die Vorlesungen wie ‚Wissenschaftliche Präsentationen' bzw. fasst die „Akademische (Vorlesungs-) Präsentation" (a.a.O.: 63) als Textsortenvariante der wissenschaftlichen Präsentation. Özsarigöl teilt die Präsentationen in Präsentationssegmente, die aus jeweils einer Folie bestehen. Für die Analyse der Kohäsionsmerkmale differenziert sie die Präsentationssegmente in Projektionsegmente (das, was auf der Projektion zu sehen ist), Redesegmente (alles Gesprochene) und Performanzsegmente (die Projektionssegmente und Redesegmente verbinden, mithin die meisten Teile des nonverbalen Handelns). Diese synchronisiert sie in Tabellenform (vgl. z.B. a.a.O.: 88), wodurch eine parallele Rezeption der Präsentation für die Analyse möglich wird. Dabei fällt auf, dass die Transkription der gesprochenen Sprache orthographisch ist und somit die Merkmale des Gesprochenen wegfallen. Özsarigöl entwickelt eine Übersicht über die von ihr im Korpus beobachteten Kohäsionsmerkmale, die sowohl modalitätsintern als auch modalitätsübergreifend sind (siehe a.a.O.: 206 für eine Übersicht). In den Analysen von Kohäsionsmerkmalen sind ihre tabellarischen Darstellungen der Präsentationen für die modalitätsübergreifenden Merkmale relevant, die performative Modalität spielt dabei eine untergeordnete Rolle.

Ausgehend von einer kritischen Perspektive auf Ratgeber zum Präsentieren verfolgen Dynkoswka/Lobin/Ermakova (2012) einen experimentellen Ansatz, um die Wirkungsweise von PowerPoint zu untersuchen:

> Festzuhalten ist [...], dass trotz erster empirischer Ansätze kaum gesicherte Erkenntnisse zu Mechanismen der Rezeption und zur kommunikativen Wirkung von *wissenschaftlichen Präsentationen* vorliegen; es überwiegen immer noch Hypothesen zu ihrem Kommunikationserfolg, die insbesondere in der öffentlichen Debatte verbreitet und diskutiert wurden (a.a.O.: 39f.; Hervorheb. i.O.).

Ziel ihrer Arbeit ist vor allem, Unterschiede zwischen unterschiedlichen Präsentationsarten hinsichtlich des Erfolgs der Wissensvermittlung zu beobachten.

Hierzu wurden nicht jeweils authentische Präsentationen herangezogen, sondern, um die Ergebnisse vergleichbar zu halten, acht experimentelle Settings entwickelt und in Experimenten untersucht:

1. ‚Vortrag' (ohne Unterstützung mit Präsentationssoftware)
2. Vortrag mit klassischen ‚Textfolien'
3. Vortrag mit ‚Bildfolien'
4. Vortrag mit paraphrasierenden Folien (Szenario ‚Paraphrasierung')
5. Vortrag mit Folien, die in sehr hohem Maße auf Elemente der Rede rekurrieren (Szenario ‚Identität')
6. Vortrag mit Text-Bild-Folien, in dem die *sprachliche* und *visuelle Modalität* sehr eng verzahnt werden (Szenario ‚enge Verzahnung')
7. Vortrag mit Text-Bild-Folien ohne sprachliche oder performative Mittel der Verzahnung und ohne Aufmerksamkeitssteuerung (Szenario ‚reduzierte Verzahnung')
8. ‚Folienprojektion' (ohne Redner)

(a.a.O. 45f.; Hervorheb. i.O.)

Diese wurden in acht Experimenten untersucht, die jeweils 35 Minuten dauerten. Dafür wurde ein Publikum aus jeweils 25 Studierenden zusammengestellt, das möglichst homogen hinsichtlich Studienfach und thematischem Vorwissen sein sollte. Zunächst wurde ein 10-minütiger Pretest-Fragebogen ausgeteilt und ausgefüllt, dann ein 10-minütiger Vortrag (jeweils zum selben Thema) gehalten und anschließend eine Posttest-Befragung mit Fragebogen und ein Wissenstest durchgeführt. Der Wissenstest bestand aus einem Multiple-Choice Test. Die Ergebnisse der Untersuchung bestätigen im Wesentlichen die Erwartungen: Es wird die Art der Präsentation am besten eingeschätzt – sowohl bestätigt durch Fragebögen als auch durch Wissenstests –, in der wenig inhaltliche Redundanzen projiziert werden und zudem ein Mehrwert durch die PPT für die Rezipient_innen nachvollziehbar ist. Zugleich spiegeln die Ergebnisse die Erwartung der Studierenden, dass die universitäre Wissensvermittlung möglichst visuell unterstützt werden sollte, ohne dass sich PPT und gesprochene Sprache doppeln. Allerdings wurde auch ein Vorteil der Wissensvermittlung ohne visuelle Unterstützung sichtbar: „Der Redner in den Experimenten konnte ohne die PPT-Unterstützung beispielsweise auch für das Vortragsthema stärker interessieren" (a.a.O.: 57). Dies ist womöglich darauf zurückzuführen, dass der Vortragende bei diesem Szenario am stärksten im Fokus stand. Dynkowska/Lobin/Ermakova kommen auf der Grundlage ihrer Beobachtungen – bewusst im Gegensatz zur kritischen Position in der Diskussion in Feuilletons – zu einer positiven Bewertung der Nutzung von PPTs in der universitären Wissensvermittlung:

Die visuelle Unterstützung des Vortrags mit Präsentationsfolien ist durchaus sinnvoll und für den Zweck einer effektiven Informationsvermittlung vorteilhaft. […] Aus kommunikativer Sicht haben *Präsentationen* als Kommunikationsform in der modernen Wissenschaft ihre Berechtigung also nicht alleine als Antwort auf den allgegenwärtigen Bedarf nach schnellem und effizientem Informationsaustausch. In der Kommunikationspraxis der Hochschule werden sie als eine gängige und durchaus erfolgreiche Kommunikationsform gar erwartet, was auch auf ein verändertes Rezeptionsverhalten hinweist (a.a.O.: 60; Hervorheb. i.O.).

Sie gehen mithin von einem kommunikativen Mehrwert durch die Nutzung von PPTs aus und betonen zudem, dass sich eine hörerseitige Erwartungshaltung bezüglich der Nutzung von PPTs entwickelt hat. Somit stehen sie der kulturpessimistischen Sichtweise diametral entgegen, indem sie mit (quasi-) empirischen Belegen zeigen, dass die negative Sichtweise auf PowerPoint realitätsfern ist.

Alle hier dargestellten angewandt-linguistischen Arbeiten zu PowerPoint bzw. zu wissenschaftlichen Präsentationen fokussieren den performativen Charakter und sind einig in der Annahme, dass die ‚Wissenschaftliche Präsentation' eine eigenständige Textsorte ist, die sich von Wissenschaftlichen Vorträgen unterscheidet und zugleich eine Weiterentwicklung davon ist. Diese Ansicht wurde von mir bereits mehrfach infrage gestellt, worauf in der Konfrontation mit dem Datenmaterial erneut eingegangen werden wird. Zudem ist zu hinterfragen, ob die Betrachtung der Vorlesung als Akademische (Vorlesungs-)Präsentation und damit als Textsortenvariante haltbar ist, wenn man Vorlesungen mit und ohne PowerPoint miteinander vergleicht; insbesondere dann, wenn man Vorlesungen mit Kreidetafel hinzuzieht.

Einen anderen Ansatz wählt Fricke (2008), die sich primär mit Gestik in Vorträgen befasst, wofür sie Vorträge mit OHP und PPT vergleicht. Sie geht davon aus, dass die durch Präsentationsprogramme und Overheadprojektoren erforderlichen Zeigetechniken vom gestischen Zeigen abgeleitet sind. Sie weist darauf hin, dass sich ein Vortrag mit Tafelanschrieb von einem Vortrag mit OHP oder PPT massiv dadurch unterscheidet, dass ein Tafelanschrieb „erst während des Sprechens erzeugt" (a.a.O.: 159) wird und es dem Sprecher erlaubt, „komplexe Analysen und Operationen, wie sie beispielsweise in der Gleichung der Mathematik oder in syntaktischen Konstituentenanalysen der Linguistik auftreten, für den Adressaten sukzessive nachvollziehbar und verstehbar zu machen" (ebd.). PPT-Folien hingegen bezeichnet sie demgegenüber als „ergebnisorientiert" (ebd.), da diese nur eingeschränkt eine sukzessive Darstellung erlauben. Das gilt für bedruckte, nicht aber für unbedruckte OHP-Folien.

Hanna (2003) untersucht die Wissensvermittlung durch Sprache und Bild in Ingenieurswissenschaften[153] und geht dabei auf die dort besonders wichtigen Diagramme ein. Sie stellt fest,

> daß technisch-naturwissenschaftliche Wissensvermittlung in face-to-face-Situationen in den meisten Fällen nicht ausschließlich mündlich erfolgt, sondern daß in die Kommunikation in vielfältiger Weise visuelle Materialien in Form von Tafelanschriften, Folien, Dias etc. einbezogen sind (a.a.O.: 7).

Somit will sie untersuchen, „wie sich die Präsenz eines visuellen Mediums in der Kommunikation niederschlägt und welchen Einfluß dies auf die Wissensvermittlung hat" (ebd.). Hanna geht bei ihrer Analyse davon aus, dass die Wissensvermittlung mit visuellen Medien letztlich immer auf Sprache angewiesen ist. Dies ist nicht zuletzt bei den in den Ingenieurswissenschaften wichtigen graphischen Darstellungen und Formeln von besonderer Relevanz, weil dort – Gläser (1998) und Göpferich (1998) sprechen von ‚nonverbalen Informationsträgern' – nicht von einer reinen Nonverbalität gesprochen werden kann: „Die Bezeichnung von Bildern als nonverbale Informationsträger wird dem Umstand nicht gerecht, daß es sich bei Bildern semiotisch gesehen häufig um Mischformen aus verschiedenen Zeichen handelt" (Hanna 2003: 24). Und gerade diese Mischformen, aber auch z.B. Bilder im Sinne von Fotografien, sind in der universitären Wissensvermittlung stets in Diskurse eingebunden. Hanna plädiert daher für eine Analyse, die verbale und nonverbale Aspekte gleichsam in die Analyse integriert. Hanna kommt zu einer Unterscheidung von Abbildung und Visualisierung: „Den grundlegenden Unterschied zwischen Abbildungen und Visualisierungen sehe ich darin, daß Abbildungen visuell *darstellen*, Visualisierungen dagegen visuell *vergleichen*, indem sie einen Zustand oder Prozeß zu einer räumlichen Projektion in Beziehung setzen." (a.a.O.: 30; Hervorheb. i.O.)

Ein Sonderfall der Visualisierungen sind Diagramme, die Hanna gesondert untersucht. Dabei weist sie darauf hin, dass Diagramme zwar nicht für sich selbst stehen, aber ein wichtiger Teil des Erkenntnisprozesses sein können. Diagramme können eine erkenntnisfördernde Funktion haben, indem z.B. Messergebnisse visuell dargestellt und dadurch mathematische Gesetzmäßigkeiten leichter erfasst werden können. Hanna leitet daraus notwendige Anforderungen an die Dozent_innen ab:

> (a) Die Wissensvermittlung muß eine ‚Verschweißung' von graphischer Darstellung und repräsentiertem Sachverhalt leisten. Dieser Vermittlungsprozeß ist grundlegend für

[153] Eine Übersicht über einzelne Punkte der Arbeit finden sich in Hanna (2001).

jeden Einsatz graphischer Mittel. (b) Die spezifischen graphischen Strukturen unterschiedlicher Prozesse bzw. Zustände müssen verinnerlicht werden, um Abweichungen vom „Normalfall" anhand einer Graphik unmittelbar erkennen und in ihrer Bedeutung für den Prozeß bewerten zu können (a.a.O.: 40).

Diagramme müssen mithin in der Wissensvermittlung erklärt werden. Hanna geht davon aus, dass damit zugleich auf die mit den Diagrammen dargestellten bzw. visualisierten Sachverhalte verwiesen werden kann und bezeichnet einige dieser Verweise als ‚diagrammatische Verweise'. Das sind meist lokaldeiktische Verweise, die sich nicht nur auf die Grafik selber, sondern auch auf den von der Grafik repräsentierten Sachverhalt erstrecken. Dabei spielt die institutionell bedingte Wissensverteilung eine Rolle, das Diagramm hat diesbezüglich eine doppelte Funktion: „Bilder sind also einerseits etwas im Handlungsfeld Gegebenes, das man beschreiben und auf das verwiesen werden kann. Andererseits aktualisieren sie aufseiten des Agenten bestimmte Wissenselemente" (a.a.O.: 42). Als Elemente des externen Handlungsfeldes sind sie sowohl für Agenten als auch für die Klienten wahrnehmbar. Der Agent hat u.U. die Aufgabe, die damit aktualisierten Wissenselemente für die Klienten verfügbar zu machen. Laut Hanna kann es also sein, dass sich die Gemeinsamkeit auf das externe Handlungsfeld beschränkt und sich für die Klienten nicht in den mentalen Bereich erstreckt. Allerdings schränkt Hanna auch ein:

> Nicht jeder Verweis bei Diagrammen ist diagrammatisch. In Einführungssituationen erstreckt sich der Verweis nicht in den mentalen Bereich hinein, sondern verweist nur auf Teile der visuell wahrnehmbaren Graphikoberfläche, die dann mit dem entsprechenden Vergleichsprozeß oder -zustand z.B. verbal in Beziehung gesetzt werden kann (a.a.O.: 65).

Rezipient_innen mit wenig Vorwissen können mithin die graphisch visualisierten Wissensbestände nicht vollständig erfassen, je nach Vorwissen könnten zudem unterschiedliche Wissensbestände aktiviert werden.[154] Daraus folgt, dass Verweise nicht diagrammatisch sein können, wenn das erforderliche Vorwissen nicht vorhanden ist. Damit wird im Qualifizierungsprozess der universitären Wissensvermittlung gerade in der ingenieurswissenschaftlichen

154 Dies haben Eriksson et al. (2014a und b) und Fredlund et al. (2014) mit dem Konzept der „Disciplinary Affordance" bzw. dem „Disciplinary Discernment" gefasst. Damit soll beschreibbar gemacht werden, wie graphische Repräsentationen bzw. welche Teile davon je nach Wissensstand, bzw. welche Teile davon überhaupt verstanden werden können.

Wissensvermittlung auch das Wissen vermittelt, Graphiken und Diagramme nicht nur als Visualisierungen, sondern auch als Instrumente der Erkenntnis zu verstehen.

Neben den diagrammatischen Verweisen rekonstruiert Hanna die ‚wissensvermittelnden Paraphrasen'[155]. Sie beobachtet, dass Dozenten mehrfach propositional dasselbe äußern und dass dies offenbar gezielt zur Wissensvermittlung eingesetzt wird. Hanna grenzt die wissensvermittelnden Paraphrasen von verstehenssichernden Paraphrasen ab, die ihrer Ansicht nach im Wesentlichem dem Reformulierenden Handeln nach Bührig (1996) entsprechen. Um diese Argumentation nachvollziehbar zu machen und auf die Kritik an Hanna vorzubereiten, sind einige Ausführungen zu Hannas Rezeption von Bührig (1996) notwendig, insbesondere zur Paraphrase bzw. zum Verhältnis von Paraphrase und Reformulierendem Handeln. Bührig erkennt, dass nicht einzig die Frage nach dem Sprecher, sondern vor allem die Frage nach der (Re-)Verbalisierung des zuvor Verbalisierten für die Funktion der Paraphrase relevant ist. Hanna fasst dies so zusammen:

> Unter dem Oberbegriff der Reformulierung erfaßt sie [Bührig; A.K.] solche sprachlichen Handlungen, durch die in einer zweiten Äußerung die sprachliche Form der Bezugsäußerung retrograd verändert wird, wobei grundsätzlich kein neues Wissen versprachlicht wird, sondern im propositionalen Gehalt der Bezugsäußerung angesetzt wird. [...] Bei den von Bührig untersuchten Reformulierungen handelt es sich um solche sprachlichen Handlungen, die in der Literatur im allgemeinen unter dem Oberbegriff „Paraphrase" subsummiert worden sind. Dabei korrespondiert ihre Bestimmung, daß die zweite Äußerung der Bearbeitung eines kommunikativen Defizits der Bezugsäußerung dient, mit der Beschreibung kommunikativer Paraphrasen als Mittel zur Verständnissicherung bzw. zur Bearbeitung von Kommunikationsproblemen (Hanna 2003: 122).

Reformulierungen treten Hanna zufolge in Sprechhandlungssequenzen dann auf, wenn eine Bezugsäußerung „als defizitär bezüglich der Handlungssituation bewertet wurde. In Abhängigkeit von den situativen Bedingungen erhält die erste Äußerung durch eine veränderte sprachliche Form inhaltlich eine neue Akzentuierung" (a.a.O.: 130). An dieser Stelle setzt sie an, um ihre Auffassung

155 Als ein Beispiel für wissensvermittelnde Paraphrasen nennt Hanna zum Beispiel „dann haben wir für sehr große Werte von s, also. sehr lange Stäbe" (2003: 128f.). Hier „[w]ird durch die Paraphrase [...] („*also. sehr lange Stäbe*" die Größe Schlankheitsgrad, wie sie als Größe in dem Diagramm aufgetragen ist, auf den konkreten Sachverhalt bezogen" (a.a.O.: 129). Damit werde zum einen „die vorliegende Graphik mit dem zugrundeliegenden Sachverhalt inhaltlich" (ebd.) verschweißt und zudem der Sachverhalt, der nur durch die Größe s benannt ist, noch einmal verdeutlicht.

der wissensvermittelnden Paraphrase vom Reformulierenden Handeln abzugrenzen:

> Demgegenüber kann die wissensvermittelnde Paraphrase als sprachliche Handlung zur Etablierung einer Äquivalenzrelation gefaßt werden. Mit dem Verfahren werden Bezugsäußerung und zweite Äußerung gleichgesetzt. Es handelt sich damit um eine von der Reformulierung deutlich abweichende Handlung (ebd.).

Hannas Abgrenzung orientiert sich unter anderem daran, ob in der Paraphrase neue Inhalte enthalten sind und ob die Paraphrase die Rezeption erleichtern soll (vgl. a.a.O.: 128). Werden keine neuen Inhalte vermittelt und zielt die Paraphrase auf die Erleichterung der Rezeption ab, spricht Hanna von einer verstehenssichernden Paraphrase, in ihrem Verständnis somit von Reformulierendem Handeln. Eine wissensvermittelnde Paraphrase beinhaltet folglich eine Veränderung der Wissensqualität. Jedoch: Das Ziel einer Vorlesung ist die Wissensvermittlung durch den Dozenten. Dieser hat die Aufgabe, Wissen an wissenschaftliche Novizen – mitunter solche ohne wissenschaftliche Ausbildung – zu vermitteln. Das Zurückgreifen auf alltagssprachliche Begrifflichkeiten setzt also mit dem Ziel an der mentalen Sphäre der Hörer an, eine Verankerung neuen Wissens darin zu bewirken. Hanna sieht wissensvermittelnde Paraphrasen als Umformulierungen im Sinne Bührigs:

> Das ‚**Umformulieren**' zeichnet sich dadurch aus, daß der Sprecher gegenüber der Planung einer Bezugshandlung das Schema (Präphase II der Planung) der sprachlichen Organisierung von Wissen verändert, in dem die hörerseitige illokutive Bedingungen des Hörers vorauskonstruiert werden. […] Der Sprecher fügt im ‚Umformulieren' der Bezugshandlung […] kein zusätzliches Wissen ein und die ursprüngliche Strukturierung des Wissens in Thema des Gewußten und Gewußtes über dieses Thema bleiben erhalten (Bührig 1996: 283; Hervorheb. i.O.).

Anders als bei wissensvermittelnden Paraphrasen erfolgt bei Umformulierungen eine konkrete Äußerung der Hörer, dass die Bezugsäußerung defizitär ist. Vielmehr scheint es mir der Fall zu sein, dass hier ein mögliches Defizit antizipiert wird. Dies ist in Analysen weiter zu untersuchen (siehe dazu Kapitel 5). Das Missverständnis von Hanna liegt darin, Reformulierende Handlungen als Paraphrasen aufzufassen und das Innehalten im Sprecherplan zu wörtlich zu nehmen. Zutreffend ist, dass die Antizipation des Hörerwissens und der damit einhergehenden defizitär-Bewertung der Äußerungen ein auf Erfahrungswissen basierendes, geplantes Verfahren ist. Trotz dieser theoretischen Kritik an Hanna ist nicht von der Hand zu weisen, dass die von ihr als wissensvermittelnde Paraphrasen bezeichneten sprachlichen Handlungen eine besondere Rolle bei der Wissensvermittlung spielen. Die wissensvermittelnde Paraphrase hat mitunter

die Funktion, die Verbalisierung und die Graphik ‚miteinander zu verschweißen': Sie zeigt, dass Paraphrasen mehrere Repräsentationsformen miteinander verbinden, indem sie z.B. die Verbindung zwischen Mündlichkeit, Schriftlichkeit und nonverbalen Handlungen wie Zeigen an der Tafel oder Zeichnen an der Tafel herstellen. Zudem scheinen sie eine Funktion bei der Verbindung von Graphik und Fachsprache, Formel und Fachsprache sowie Graphik und Formel und Fachsprache zu haben. Paraphrasiert werden kann aber auch eine nichtsprachliche Handlung wie das Zeichnen eines Diagramms bzw. Teilen davon an die Tafel. Dies kann in beide Richtungen erfolgen, sodass die nichtsprachliche Handlung sich auf die ‚Bezugsphrase' (s. Hanna 2003: 145f.) bezieht.

Ebenso geht Hanna davon aus, dass wissensvermittelnde Paraphrasen bei der Verbindung von Fach- und Alltagswissen zum Einsatz kommen. Sie zieht ein Beispiel heran, in dem der Fachausdruck ‚Schlankheitsgrad' durch ein Alltagsbeispiel verständlich gemacht werden soll. Hanna bezweifelt, dass durch humoristische Assoziationen der Wissenstransfer besser geleistet wird. Thielmann (2014a) hingegen nimmt in einer Analyse eines Ausschnittes einer Maschinenbau-Vorlesung genau das Gegenteil an. Die Wissensvermittlung wird durch Alltagswissen ohne Zweifel aufgelockert, die Anknüpfungsprozesse im mentalen Bereich der Studierenden durch Aufgreifen außerinstitutioneller Wissenselemente sollten jedoch nicht unberücksichtigt bleiben.

Zusammenfassend legt Hanna eine Arbeit vor, die einen Einblick in die ingenieurswissenschaftliche Wissensvermittlung und den Stellenwert von Visualisierungen darin erlaubt. Damit liefert sie eine für die vorliegende Arbeit wichtige Vergleichsgröße, auf die in den konkreten Analysen noch zurückgegriffen werden wird.

Berkemeier (2006)[156] untersucht Präsentieren und Moderieren im Schulunterricht, wobei hier ausschließlich die Ausführungen und Untersuchungen zum Präsentieren dargestellt werden. Das Präsentieren ist für Berkemeier anders als für die Forscher_innen um Lobin nicht zwingend an eine neue Diskursart gebunden, sie versteht den Ausdruck „[…] in einem sehr weiten Verständnis als Oberbegriff für Vortragen, Referieren, Rezitieren, mündliches Zusammenfassen und Darstellen etc." (Berkemeier 2006: 4). In der Institution Schule ist das Präsentieren allerdings von einem völlig anderen Stellenwert als in der Hochschule: Das Präsentieren als Prüfungsform hat seine Bedeutung durch

156 Neben den empirischen Untersuchungen in Berkemeier (2006) liegt u.a. auch ein Praxisband von Berkemeier (2009) vor, worin die Analyseergebnisse in Praxisempfehlungen eingearbeitet wurden.

die mittlerweile deutschlandweit eingeführten Präsentationsprüfungen in der Schule erlangt; die Prüfungen sind allerdings erst nach Berkemeiers Untersuchung eingeführt worden. Die Arbeit von Berkemeier ist damit begleitend zu einer sich gerade entwickelnden Praxis entstanden.[157] Der Ausgangspunkt für Berkemeiers Analysen ist die Frage danach, wie die notwendigen mündlichen Fähigkeiten in der Schule vermittelt und gefördert werden können. Sie erarbeitet eine didaktische Modellierung sprachlicher Handlungen in Verbindung mit einer linguistischen Modellierung und betont dabei, dass Überschneidungen der Modellierungen auch gerade in Bezug auf die Unterrichtspraxis aus ihrer Sicht sinnvoll sind. Für die Analyse beschreibt Berkemeier den ganzen Handlungsprozess des Präsentierens an der Schule (a.a.O.: 19) und macht wie Lobin (2009) deutlich, dass Präsentieren eine Folge von mehreren an sich schon komplexen Handlungen ist. Berkemeier geht in diesem Zusammenhang von einem Visualisierungsbegriff aus, der wesentlich weiter als bei Hanna gefasst ist. Visualisierungen werden als „Hilfsmittel zur Veranschaulichung in Vermittlungskontexten" (Berkemeier 2006: 28) bezeichnet. Konkret geht es „um die Materialisierung von *gesprochener Sprache* und der jeweils geäußerten *Inhalte* im Hinblick auf die Unterstützung von *Verstehen*" (ebd.: Hervorheb. i.O.). Visualisierungen können im Handlungsprozess des Präsentierens unterschiedliche Zwecke erfüllen. Berkemeier versteht alle im Handlungsprozess relevanten supportiven Textarten als Visualisierung. Hierfür ist eine Klassifizierung von Präsentationen notwendig, die handlungstheoretische Rekonstruktionen von Diskurs und Text berücksichtigt. Damit grenzt sich Berkemeier von einer Klassifizierung von Präsentationen in Abgelesen vs. Frei formuliert (wie bei Gutenberg 2000) ab, die sich auf die Klassifizierung von Vorträgen als ‚Text' (Nussbaumer 1991) stützt. Berkemeier zieht eine Klassifizierung durch die Merkmale „+/- vorbereitet" vor, wobei sie betont, dass es sich bei Präsentationen mit dem Merkmal „-vorbereitet" nicht „um eine andere Handlungsform, sondern um eine Reduktionsform handelt" (Berkemeier 2006: 54). Zur Beschreibung von vorbereiteten Präsentationen zieht sie den Textbegriff von Ehlich (siehe Kapitel 2 in dieser Arbeit) heran und arbeitet heraus, dass mindestens drei Sprechsituationen zu berücksichtigen sind: Die Sprechsituation, in der der Primärtext gelesen wird (Sprechsituation 1),

157 Siehe exemplarisch http://li.hamburg.de/praesentationsleistungen als offizielle Überblicksseite des Landesinstituts für Lehrerbildung und Schulentwicklung der Stadt Hamburg, mit Handreichungen und gesetzlichen Grundlagen der Präsentationsleistung und Präsentationsprüfung. Eine ähnliche Seite bieten auch andere Bundesländer an, wie viele Schulhomepages enthalten entsprechende Handreichungen bzw. Informationsseiten.

die Sprechsituation, in der die Sprechvorlage konzipiert wird (Sprechsituation 2) und die Sprechsituation, in der präsentiert wird (Sprechsituation 3).

Sprechvorlagen können sowohl ausformuliert als auch stichpunktartig (und alle denkbaren Formen dazwischen) sein und damit unterschiedlich starken Einfluss auf die mündliche Verbalisierung haben. Sprechvorlagen sind mithin eindeutig als Text zu klassifizieren. Aufgrund dieser Nähe der Diskursart ‚Mündliche Präsentation' zu der Textart ‚Sprechvorlage' geht Berkemeier davon aus, dass mündliche Präsentationen Textmerkmale haben (a.a.O.: 56). So wird z.B. in Sprechsituation 2 eine Einschätzung der Zielgruppe von Sprechsituation 3 vorgenommen, ebenso sind Vorträge in der Regel nicht interaktional (bzgl. direkter Reaktion der Hörer_innen), während das bei Diskursen häufig ist. „In Sprechsituation 3 [...] ist die Planung weitgehend abgeschlossen und nur in begrenztem Maße revidierbar, was mit Risiken verbunden ist" (ebd.). Die Flüchtigkeit der mündlichen Präsentationen kann durch Visualisierungen i.w.S. aufgehoben werden. Bezugnehmend auf Ong (1987) stellt Berkemeier Vorteile von Visualisierungen für die Rezipient_innen dar: Die Entlastung des Arbeitsgedächtnisses, die bildliche Darstellung von verknüpften Wissenselementen als Anregung für mentale Repräsentationen sowie die entstehende Verwaltbarkeit von Wissen und sprachlichem Ausdruck (vgl. Berkemeier 2006: 68).

Berkemeier beschreibt das mündliche Präsentieren als Handlungsmuster (siehe a.a.O.: 64), in dem sie vor allem auf Mittel zur Rezeptionserleichterung fokussiert. Dabei bleibt jedoch unberücksichtigt, dass für das mündliche Präsentieren eine umfangreiche Vorgeschichte und Nachgeschichte kennzeichnend sind. An dieser Stelle biete sich eine Verbindung der Erkenntnisse von Berkemeier, Lobin und Rehbein (1977: 82)[158] an. Die von Lobin (siehe Lobin 2012: 20-26) beschriebenen Aufgaben, die ein Präsentator hat, müssten aus FP-Sicht als Stadien des Handlungsprozesses rekonstruiert werden. Diese sind nach Rehbein in die drei übergeordneten Phasen Vorgeschichte, Geschichte und Nachgeschichte zu differenzieren, womit gleichzeitig die Relevanz von Vorgeschichte und Nachgeschichte für Handlungen betont werden soll. Demnach sind alle Aufgaben bis auf die, die der Rolle des Darstellers zugeschrieben werden, handlungstheoretisch entweder Teil der Vor- oder der Nachgeschichte. Im Zentrum der Geschichte steht aus meiner Sicht jedoch nach wie vor der Vortrag und keine Diskursart ‚Mündliches Präsentieren'. Aus diachroner Perspektive wird deutlich, dass es sich bereits bei der Nutzung einer Tafel (jedwelcher Machart) um eine Form der visuellen Unterstützung handelt. Dies wird umso deutlicher,

158 Rehbein (1977: 137ff., insbesondere 141) detailliert dies noch ausführlicher.

wenn man Berkemeiers Visualisierungsbegriff heranzieht und somit auch u.a. schriftliche Sprechvorlagen, Exzerpte oder Protokolle als Visualisierungen mit Bezug zum Präsentieren versteht, da dadurch der Bezug zu PowerPoint und der damit einhergehende Wandel der Benennung ausgehebelt wird: Spricht man von ‚Präsentieren', wenn ein Vortrag mit visueller Unterstützung gemeint ist, so handelt es sich um eine von einer Software vorgegebene alltagssprachliche Benennung; mithin nicht mehr um eine rekonstruierte sprachliche Handlung oder einen Handlungszweck, sondern um eine oberflächenbezogene, technikbedingte Benennung.

Brinkschulte (2015) untersucht wirtschaftswissenschaftliche Vorlesungen mit multimedialer Unterstützung „[…], in denen zum ersten Mal (im Jahre 1995) über ein Semester hinweg kontinuierlich Powerpoint eingesetzt wurde. Begleitend wurden Interviews mit den beteiligten Dozenten und Studierenden geführt" (Brinkschulte 2015: 14). Mithin sind die Daten bei Erscheinen der Dissertation bereits 20 Jahre alt. Deutlich sind in den Daten an mehreren Orten Spuren des Ausprobierens einer neuen Technik zu beobachten, die aus heutiger Sicht als obsolet gelten, wie z.B. die Nutzung von Jingles, um den Beginn eines Themenblocks zu signalisieren – Brinkschulte weist allerdings darauf hin, dass diese bei den Studierenden nicht besonders gut ankommen. Andere Anzeichen des Ausprobierens der Technik sind z.B. Animationen wie eine sich drehende Kristallkugel, die den inhaltlichen Kernpunkt der Sitzung ankündigt (a.a.O.: 199), oder dass das Mitschreiben explizit auf einer PPT empfohlen wird (a.a.O.: 232ff.). Brinkschulte zieht ein eigens eingerichtetes Feedback-Forum heran, in dem die Studierenden die Verwendung der PPTs kommentieren und bewerten sollten. Bemerkenswerterweise wird von den Studierenden bereits 1995 angemerkt, dass die aus heutiger Sicht obsoleten Techniknutzungen als peinlich empfunden werden. Trotz dieser Rezeptionshindernisse ist Brinkschultes Arbeit als wichtiger Beitrag zu einer linguistischen Betrachtung wissensvermittelnder Hochschulkommunikation zu betrachten, die visuelle Medien systematisch in die Analyse einbindet. Ihre Fragestellungen lauten konkret:

> Wie verändert sich die Lehrveranstaltungsart Vorlesung dadurch, dass neue Medien für die Präsentation des Lehrstoffs eingesetzt werden? Welche Funktion übernehmen eingesetzte Multimedia-Anwendungen innerhalb der Handlungsphasen? In welchen Teilhandlungen der Vorlesungen können (multi-)mediale Anwendungen besonders wichtige Funktionen erfüllen, so dass sie der Transparenz in der Wissensübermittlung dienen? Was bedeutet der Einsatz neuer Medien in Vorlesungen für das hochschuldidaktische Handeln des Dozenten? Was verändert sich in der Vorbereitung? Wie verändert sich die Präsentationsweise? Welche sprachlichen Besonderheiten ergeben sich? (a.a.O.: 18)

Hieran ist zu beobachten, dass Brinkschulte zum einen von ‚neuen Medien'
spricht, zum anderen ist bereits im Titel das problematische Kompositum
‚Medieneinsatz' enthalten (siehe kritisch dazu Krause 2015b: 218). Vorlesungen haben laut Brinkschulte für die Rezipient_innen die Herausforderung, dass
„es sich um eine aus der Empraxie [...] herausgelöste Sprechsituation" (Brinkschulte 2015: 26) handelt. Dies ist insbesondere in Einführungsveranstaltungen
aufgrund des hohen Grades der Kanonisierung des vermittelten Wissens zu
berücksichtigen. Brinkschulte überlegt im Folgenden, ob es sich bei Vorlesungen um Texte handeln könnte, merkt aber an, dass wesentliche Charakteristika
von Diskursen (Kopräsenz, gemeinsames Zeigfeld etc.) gegeben sind. Um dieses
analytische (Schein-)Dilemma zu umgehen, spricht Brinkschulte in Anlehnung
an Grießhaber (1994) von unmittelbarer, mittelbarer und zerdehnter Sprechsituation. Brinkschulte geht bei Vorlesungen von einer mittelbaren Sprechsituation
(Brinkschulte 2015: 27) aus, weil die Studierenden das Rederecht nur durch die
Dozenten zugeteilt bekommen können, es keine Signale bezüglich der erfolgreichen Wissensprozessierung gibt bzw. die Dozenten dies nur mittelbar erfahren
und dass durch die PPT-Nutzung die Sprechhandlungsverkettung in „großen
Teilen nicht spontan realisiert" (ebd.) wird. Sie geht ferner davon aus,

> dass Vorlesungen den Zweck innehaben, ein bestimmtes wissenschaftliches Fachwissen
> und Kenntnisse über fachspezifische Methoden an die Studierenden zu übermitteln,
> inhaltliche Zusammenhänge darzustellen und Anwendungen vorzustellen. Darüber
> hinaus erfolgt implizit eine Sozialisierung in die Denkweise des Faches sowie eine Übermittlung des fachspezifischen Diskurs- und Textartenwissens (a.a.O.: 54).

Diese Qualifizierungsziele sind weniger spezifisch für Vorlesungen als für die
Institution Hochschule an sich. Brinkschulte bestimmt universitäre Lehrveranstaltungen pauschal:

> Da universitäre Lehrveranstaltungen das Ziel verfolgen, mit ihren Handlungen Wissensdefizienzen der Lernenden in Suffizienzen zu überführen, um so möglichst die
> Wissensdivergenzen zwischen den Agenten und Klienten der Institution Universität zu
> beheben (Ehlich 1981a: 338ff.), können sie dem Komplex der Unterrichtsdiskurse zugeordnet werden (Brinkschulte 2015: 54).

Sie geht also davon aus, dass der qualitative Unterschied zum Lehr-Lern-Diskurs in der Frage liegt, ob es sich um akzelerierten Wissenserwerb handelt
oder nicht. Damit verkennt sie den tatsächlichen Punkt, den Ehlich (1981a)
macht: Dieser liegt vor allem in der Freiwilligkeit, die einen Lehr-Lern-Diskurs relativ zum Unterrichtsdiskurs ausmacht (vgl. a.a.O.: 342). Damit ist es
problematisch, alle Lehrveranstaltungen pauschal als Unterrichtsdiskurse zu
bestimmen, gleichwohl nicht ausgeschlossen werden kann, dass es, gerade in der

Bologna-Universität, einen qualitativen Umschlag von Lehr-Lern-Diskursen in Unterrichtsdiskurse geben kann. In Vorlesungen liegt aufgrund der zumeist vorherrschenden dozentenseitigen Sprechhandlungsverkettungen eine besondere Situation vor. Da es den Dozenten nicht möglich ist, die Verstehensprozesse zu monitoren (Rehbein 1977: 216ff.), bezeichnet Brinkschulte die Diskursart Vorlesung als „*Wissensübermittlung* im Gegensatz zu Wissensvermittlung bei interaktiv angelegten Diskursarten" (Brinkschulte 2015: 55; Hervorheb. i.O.), womit sie berücksichtigen will, „dass der Hörer keine direkte Möglichkeit zur Interaktion besitzt, um einen Abgleich seines aufgebauten Hörerwissens mit dem verbalisierten Sprecherwissen zu vollziehen" (ebd.). Mit ‚direkter Möglichkeit zur Interaktion' ist das Ergreifen des turns gemeint – dass es sich bei Vorlesungen dennoch um Interaktion handelt, wird bei Brinkschultes Formulierung nicht deutlich. Insofern ist diese Analyse als ‚Wissensübermittelung' meines Erachtens problematisch, da auch ohne Sprecherwechsel von Interaktion gesprochen werden muss, da die mentalen Sphären der Hörer immer berücksichtigt werden.

Auf diesen Grundannahmen fußt Brinkschultes Rekonstruktion der Phasen von Vorlesungen. Sie arbeitet dafür mit den Stadien des Handlungsplans nach Rehbein (1977). Diese macht sie primär an der Oberfläche fest, sodass die Geschichte „die gesamte Veranstaltung während eines Semesters" (Brinkschulte 2015: 104) enthält. Den Punkt der Handlung, mithin das zu erreichende Handlungsziel, begreift Brinkschulte rekursiv. Dieses ist in Vorlesungen mit „der realisierten Übermittlung des Wissens und seiner Anwendung" (a.a.O.: 105) umschrieben. Die konkrete Wissensprozessierung, insbesondere die mentale Kooperation zwischen Dozent_innen und Studierenden, beschreibt Brinkschulte in enger Anlehnung an Schramm (2001). Sie geht davon aus, dass zunächst das antizipierte Wissensdefizit benannt, also das Wissensdefizit im Wahrnehmungsraum etabliert wird. Hier wäre zu fragen, ob es sich nicht in erster Linie um das Etablieren oder gar Setzen des Themas des Wissens, dem das Wissensdefizit zugeordnet wird, handelt. Durch eine projizierte Gliederung der Vorlesung kann allerdings auf eine begleitende Verbalisierung oder eine entsprechende Erläuterung verzichtet werden (vgl. Brinkschulte 2015: 115). Brinkschulte spricht in diesem Zusammenhang auch von rekapitulierenden Handlungen, deren Zweck ist, „dass ein als bekannt vorausgesetztes Wissen noch einmal aktualisiert werden muss" (ebd.). Zwar bezeichnet sie dies als eine Reformulierende Handlung; inwiefern sich dies vom Zusammenfassen (siehe Bührig 1996) unterscheidet, wird nicht expliziert.

Für das Etablieren des Nicht-Gewussten geht Brinkschulte von drei Möglichkeiten aus: Einer didaktischen Frage (s. Grießhaber 1987: 71), einer Batterie didaktischer Fragen, die einen Problemaufriss ergeben oder einem

ankündigendem Überblick. Mit ‚didaktischer Frage' ist eine nicht-institutionsspezifische Regiefrage bezeichnet. In Sprechhandlungsverkettungen werden diese meist direkt von den Sprechern selbst beantwortet. Dies korreliert auch mit Erkenntnissen von Hanna (1999), die beobachtet hat, dass Fragen in Vorlesungen zur Diskursgliederung genutzt werden und dass neues, „noch zu etablierendes Wissen [...] durch Fragen von bereits Bekanntem abgegrenzt" (Brinkschulte 2015: 118) wird oder werden kann; zudem werden dadurch mentale Suchprozesse bei den Hörern initiiert.

Generell wird laut Brinkschulte durch die Nutzung einer PPT oder einer anderen Form der Projektion ein weiterer Wahrnehmungsraum etabliert, was direkte Auswirkungen auf die Komplexität des vermittelten Wissens durch den Sprecher hat: „Denn er kann diesen visuellen Wahrnehmungsraum aktiv in seine Sprechhandlungsverkettung einbauen, indem er die Etablierung des spezifischen Nicht-Gewussten nicht singulär, sondern gleich mit den funktionalen Zusammenhängen einführt" (a.a.O.: 243). Durch die parallele Nutzung von visuellen Medien und gesprochener Sprache können Sprecher in die ersten Verbalisierungen schon Teile von Erläuterungen einfügen und vermitteln Wissen über zwei „Sinneskanäle" (ebd.). Dies kann gezielt eingesetzt werden, um verschiedene Begriffe einander gegenüber zu stellen – auf der PPT werden die Begriffsdefinitionen wesentlich knapper dargestellt als in der mündlichen Verbalisierung, was aus Perspektive der PowerPoint-Kritiker ein Zeichen für die Fragmentarisierung des Wissens sein dürfte – und in der konkreten Vorlesung tatsächlich problematisch ist, weil die Studierenden die PPT zum Lernen für die Klausur verwenden. Brinkschulte schließt mit einer allgemeinen Einschätzung von Vorlesungen mit PPTs:

> Der Einsatz insbesondere von Präsentationsprogrammen in Vorlesungen zieht [...] eine Veränderung in der sprachlichen Realisierung der Wissensübermittlung durch den Sprecher nach sich, die Konsequenzen für die Art der Wissensentnahme auf Seiten der Rezipienten hat. Da durch den besonderen audiovisuellen Wahrnehmungsraum eine weitere Präsentationsmöglichkeit für Wissenselemente geschaffen ist, müssen diese für eine kohärente Wissensübermittlung in die Rede integriert werden. Die Präsentation selbst stellt das Handlungslayout für die Wissensprozessierung dar und bietet propositionale Gehalte an, die jedoch fragmentarisch sind. Erst durch das Handeln des Dozenten (z.B. Bedienen der Programme, Aufrufen neuer Folien, Zeigen) wird eine Synchronizität zur Sprechhandlungsverkettung geschaffen. Durch entsprechende sprachliche und zeigende Handlungen integriert der Sprecher visualisierte Wissenselemente in seine verbalisierte Wissensübermittlung. Hierbei bringt er die visualisierte, fragmentierte Handlungslinie und die verbalisierte Wissensübermittlung in ein kohärentes Gefüge, so dass der mental folgende Rezipient sein eigenes Fach- und Handlungswissen aufbauen kann (a.a.O.: 272).

Zusammenfassend legt Brinkschulte eine Arbeit vor, die sich mit der frühen Verwendung von visuellen Medien in wirtschaftswissenschaftlichen Vorlesungen befasst. Inwiefern Teile der von ihr herausgearbeiteten Besonderheiten Relikte eines veralteten Umgangs mit PowerPoint, eines fachspezifischen Umgangs oder aber eines spezifischen Umgangs der untersuchten akademischen Kultur sind, kann nur für einige Aspekte festgestellt werden, da bisher die Möglichkeit des Disziplinen- und Kulturenvergleichs fehlte.

Es ist bei allen Arbeiten zur Hochschulkommunikation zu beobachten, dass die bisher kaum analysierte Textart ‚Handout' mehr und mehr in den Hintergrund gerät. In studentischen Referaten mit PPT ist ein Handout oftmals nicht in der herkömmlichen Weise gefordert, vielmehr ersetzt eine vor oder nach dem Referat online oder digital verfügbar gemachte PPT[159] das Handout. Es finden sich zwar bei Ehlich (2003b) und Berkemeier (2006) kurze Erwähnungen von Handouts, ausführliche Analysen sind bisher jedoch nicht erfolgt. Handouts in Papierform bieten insbesondere bei Wissenschaftlichen Vorträgen den Vorteil, dass im Rahmen eines Forschungsprojektes erhobene Daten (z.B. Transkriptdaten) den Hörern verfügbar gemacht und im Anschluss des Vortrags wieder eingesammelt werden können – da es sich bei Wissenschaftlichen Vorträgen oft um (noch) nicht publiziertes Wissen handelt, darf dieser Aspekt nicht übersehen werden. Anhand dieses Beispiels lässt sich absehen, dass bei Handouts ein ähnliches Problem wie bei PPTs auf Forscher_innen zukommt: Handouts sind heterogen. Dabei kann möglicherweise aber bei Handouts eine Verbindung zu der jeweiligen Sprechsituation gezogen werden: Ist der Zweck der Sprechsituation die Wissensvermittlung im Rahmen einer Institution wie der Hochschule, wird dieser Zweck in dem Handout weitergeführt und das (aus der Sicht des Sprechers) zu vermittelnde Wissen durch die verdauernde und entflüchtigende Textart an den Hörer weitergegeben. Insofern gibt es durchaus einige Parallelen zwischen PPTs und Handouts.

159 Oft wird die PPT nach dem Referat online verfügbar gemacht. Seltener ist zu beobachten, dass die PPT vor dem Referat verfügbar ist, so wie es bei Vorlesungen mitunter der Fall ist. Die Auswirkung auf Mitschriften wäre durchaus untersuchenswert, kann in dieser Arbeit jedoch nicht systematisch erfolgen, da dafür ein spezifisches Untersuchungsdesign erforderlich wäre. Zudem: Wenn eine PPT aus einem Vortrag oder einer Vorlesung unverändert als Handout weitergegeben wird, könnte dies hinsichtlich des Zwecks der Textart ‚Handout' dysfunktional sein, wie Tufte (2003a/b) anhand des Columbia-Unglücks zu zeigen versucht hat. Im Vergleich zur Textart ‚Handout' wird hier deutlich, dass ein solches Vorgehen nicht als Kritik an PowerPoint an sich, sondern nur als Kritik an der verfehlten Transposition der Textart zu betrachten ist.

3.2.3.4 Supportive Medien aus (Hochschul-)didaktischer Perspektive

Hinsichtlich der Didaktik kann die Verwendung supportiver Medien ganz generell aus zwei Perspektiven beleuchtet werden:

1. Aus der Perspektive des Lehrens wissenschaftlichen Arbeitens, womit hier auch der aus dem DaF-Zusammenhang viel diskutierte Bereich der ‚sprachlichen Studierfähigkeit'[160] gefasst werden soll.
2. Aus der Perspektive des von den unter 1. genannten Bereichen meist unabhängigen Forschungsbereichs der Hochschuldidaktik.

Das Lehren wissenschaftlichen Arbeitens und die im Zusammenhang der Hochschulzugangsberechtigung für ausländische Studierende abgeprüfte sprachliche Studierfähigkeit werden hier zusammengefasst. Zwar haben unterschiedliche akademische (Inter-)Kulturen zweifellos Einfluss auf das sprachliche Handeln von Studierenden in Seminardiskursen und mündlichen Referaten (siehe z.B. Wiesmann 1999 und Guckelsberger 2005); sind die Studierenden jedoch einmal an der deutschsprachigen Universität angekommen, gelten dieselben Anforderungen für alle, gleichwohl diese für DaF-Lerner_innen wesentlich herausfordernder sein können. So hat u.a. Guckelsberger (2012) gezeigt, dass die sprachlichen Herausforderungen für Studienanfänger für Deutschlerner_innen und Muttersprachler_innen in den gleichen Bereichen liegen: Nämlich nicht, wie in der Forschung lange angenommen, in dem Erlernen von Fachsprache bzw. Fachsprachenterminologie (siehe Ehlich 1995: 337ff. für eine Übersicht), sondern in dem Erlernen des Umgangs mit der sog. alltäglichen Wissenschaftssprache (kurz: AWS); vergl. Ehlich (1993a, 1995, 1999a). Mit der Bezeichnung ‚alltägliche' Wissenschaftssprache will Ehlich darauf hinweisen, dass die Ausdrücke, die der AWS zugeordnet werden, genauso Teil der Alltagssprache sind:

> Ihr gehören die fundamentalen sprachlichen Mittel an, derer sich die meisten Wissenschaften gleich oder ähnlich bedienen, die allgemeinen Kategorien wie ‚Ursache', ‚Wirkung', ‚Folge', ‚Konsequenz', aber auch der spezifisch wissenschaftliche Gebrauch, der vom System etwa der Konjunktionen und der komplexeren Syntax gemacht wird (Ehlich 1993a: 33).

Diese Elemente der AWS stellen für Deutschlerner_innen eine besondere Schwierigkeit dar. Gerade hinsichtlich der meist auf Fachsprachenterminologie beschränkten mit Wissenschaftssprache befassten Fachsprachenforschung

160 So z.B. §2 der „Rahmenordnung über Deutsche Sprachprüfungen für das Studium an deutschen Hochschulen" zu entnehmen, siehe auch Wollert/Zschill 2017.

weist Ehlich auf die Wichtigkeit der AWS hin: „Die Verwendungsmöglichkeiten von Ausdrücken wie ‚einen Grundsatz ableiten' oder ‚eine Erkenntnis setzt sich durch' macht den Wissenschaftler mindestens ebenso aus wie die genaue Kenntnis seiner eigenen Fachterminologie" (Ehlich 1995: 340). Insbesondere das Beispiel „Eine Erkenntnis setzt sich durch" hat hinsichtlich der Rezeption der Forschung zur AWS eine besondere Bedeutung, da es mittlerweile als prototypisches Beispiel für die AWS herhält. Ehlich geht davon aus, dass der Erwerb der AWS zumindest im DaF-Bereich nicht naturwüchsig geschehen würde und plädiert daher für eine zielgerichtete Vermittlung im DaF-Unterricht: „Insofern ist der Erwerb der alltäglichen Wissenschaftssprache eine unumgängliche *Vorschule der Wissenschaft*" (a.a.O.: 347; Hervorheb. i.O.). Dies gilt sowohl für den Fremdspracherwerbs als auch für den Erstsprach- und Zweitspracherwerb (a.a.O.: 348). Gleichzeitig ist mit der Erkenntnis der AWS nicht die völlige Abtrennung von der Fachsprache gemeint, vielmehr sind beide Teile relevant für Wissenschaftssprache. Gleichzeitig gilt aber: „Wissenschaft muß keineswegs […] durch Distanz zur alltäglichen Sprache gekennzeichnet sein" (Ehlich 1999a: 6). Zudem ist die AWS auch ein Kennzeichen von „[…] spezifisch deutschen Verfahrensweisen, Wissenschaft zu betreiben" (a.a.O.: 4) und damit Teil der akademischen Kultur und Teil des Grundes für DaF-Lerner_innen, überhaupt in Deutschland zu studierenden.

Gleichwohl es mit Graefen/Moll (2011) mittlerweile ein empirisch fundiertes Lehrbuch zur geschrieben Wissenschaftssprache mit Fokus auf AWS gibt, das auch in der Praxis von Auslandsgermanist_innen mit Erfolg eingesetzt wird (u.a. Kispal 2014), ist nach wie vor die Frage der Vermittlung von Wissenschaftssprache ein umstrittener Bereich: Krekeler (2013) weist z.B. auf die Wichtigkeit der Fachsprachenvermittlung hin und spricht dieser eine größere Wichtigkeit zu als der Vermittlung von AWS. Zudem sind divergierende Verständnisse der Bedeutung von ‚AWS' zu beobachten. Konkret ist hier auf die sog. „allgemeine Wissenschaftssprache" hinzuweisen, ebenfalls abgekürzt mit AWS. Fandrych (2004: 269) spricht von „allgemeine[r] oder alltägliche[r] Wissenschaftssprache", deren Mittel er in Anschluss an Ehlich (2001) als ‚Basiselemente' bezeichnet, „die in den einzelnen Wissenschaftssprachen zur gelingenden Wissenschaftskommunikation notwendig sind und weitgehend transdisziplinär verwendet werden" (Fandrych 2004: 269). Während er zu Anfang des Beitrags beide Begriffe noch synonym verwendet, spricht Fandrych später (a.a.O.: 273 und im weiteren Verlauf des Beitrages) stets von ‚allgemeiner' Wissenschaftssprache, ohne diese Entscheidung zu begründen. Von dort ausgehend sind beide Bezeichnungen zu finden – Meißner zeigt, dass sich allgemeine Wissenschaftssprache und alltägliche Wissenschaftssprache begrifflich unterscheiden: „Der Begriff ‚allgemein'

nimmt auf [...] diese disziplinenübergreifende Verwendung Bezug. Mit dem Begriff ‚alltäglich' bezieht sich Ehlich auf das der Sprachphilosophie entlehnte Konzept der ‚alltäglichen Sprache'" (Meißner 2014: 79). Meißner spricht im Folgenden von zwei divergierenden Konzepten; tatsächlich ist jedoch auch in der alltäglichen Wissenschaftssprache das Disziplinenübergreifende angelegt (siehe z.B. Ehlich 1993a: 32ff.), sodass dies eigentlich nicht der Fall ist. Auch Graefen (2009) weist darauf hin, dass mit allgemeiner und alltäglicher Wissenschaftssprache im Grunde dasselbe gemeint ist und auch bei Rheindorf (2016) findet sich die Unterstellung konzeptueller Identität, indem er zunächst AWS als Abkürzung für allgemeine Wissenschaftssprache einführt (a.a.O.: 177) und anschließend zur Erläuterung der allgemeinen Wissenschaftssprache Ehlichs (1993a) Ausführungen zur alltäglichen Wissenschaftssprache zitiert (siehe Rheindorf 2016: 178). Ferner unterstellt er Ehlich (1999a), den „Terminus ‚alltägliche Wissenschaftssprache'" (Rheindorf 2016: 179) vorgeschlagen zu haben, um „dem Umstand, dass die AWS des Deutschen stark an die Alltagssprache angelehnt ist, konzeptuell Rechnung zu tragen" (ebd.). Dem hält er folgendes entgegen:

> Da sich die metaphorisch überformte Lexik, insbesondere in Form von Komposita wie *Forschungslandschaft*, nicht auf Alltagsbezüge beschränkt, wäre eine strenge Ausgrenzung aller Begriffe ohne Alltagsbezug jedoch dem Erkenntnisinteresse der Untersuchung der Figurativität der allgemeinen deutschen Wissenschaftssprache entgegengesetzt (ebd.; Hervorheb. i.O.).

Damit liegt eine andere Begründung vor als bei Meißner. Auch diese Begründung funktioniert allerdings nicht, da Rheindorf übersieht, dass es Ehlich eben nicht darum geht, dass die Elemente der AWS auf Alltagsbezüge beschränkt sind. Redder (2014a) betont, dass bei der AWS um „besondere Funktionalisierungen von sprachlichen Ausdrucksmitteln der Nicht-Wissenschaftssprache, insofern der Alltagssprache" (a.a.O.: 28) geht – und diese sind zweifelsohne in allen Fachdisziplinen zu beobachten.

Erste empirisch basierte Lehr- und Arbeitsbücher für gesprochene Wissenschaftssprache liegen mittlerweile vor: Moll/Thielmann (2016) nehmen diese erstmals systematisch in einen Ratgeber auf, Lange/Rahn (2017) widmen diesem Bereich ein eigenes Buch.

Von den linguistischen Überlegungen meist unabhängig wird in der Hochschuldidaktik die Frage untersucht, wie Wissensvermittlung an Hochschulen erfolgreich sein kann. Gerade die Frage danach, was gute Lehre ist, wird in der Hochschuldidaktik diskutiert (z.B. in Heiner et al. 2016). Wenn man sich zudem aktuelle Publikationen aus dem Umkreis der Gesellschaft für Medien in der Wissenschaft anschaut, fällt ins Auge, dass nicht die Frage des konkreten Lehrens

mit den supportiven Medien Tafel, PPT oder Smartboard im Vordergrund steht, sondern Fragen nach e-learning, MOOCs, Formen der Online-Wissensvermittlung generell oder Lehr-Lern-Laboren (vgl. z.B. die Beiträge in Aßmann et al. 2016 oder Nistor/Schirlitz 2015).

3.3 Disziplinübergreifende Analyse

Die bisher erwähnten Publikationen zu Diskursarten der Hochschulkommunikation haben – abgesehen von Wiesmann (1999) – gemeinsam, dass nur eine Disziplin untersucht wird. Oftmals spielen hierbei biographische Vorerfahrungen eine Rolle (wie z.B. bei Thielmann 1999 oder Jörissen 2013), die den Zugang zu den Inhalten erleichtern. Im Rahmen einiger Voranalysen (Thielmann/Krause 2014, Krause 2015a, b, Krause/Carobbio 2015) hat sich gezeigt, dass auch vermeintlich fachfremde Inhalte erarbeitet werden können, gleichwohl dabei selbstverständlich Grenzen bestehen. Thielmann (2009) zeigt in Analysen von Wissenschaftlichen Artikeln, dass eine disziplinübergreifende Herangehensweise zu den Analysen beiträgt, wenn es um die Rekonstruktion von fachübergreifenden Mustern geht. Ehlich (2011) fordert z.B. für eine umfassende Textartenklassifikation eine konsequent disziplinübergreifende Herangehensweise, der letztlich die einzige Möglichkeit sei, „[…]eine Rekonstruktion der Kommunikationspraxen der jeweiligen Kommunikationsgemeinschaften" (a.a.O.: 43) zu erreichen. Nimmt man also eine solche Herangehensweise mit allen ihr inhärenten fachlich-inhaltlichen Herausforderungen und Hindernissen für die linguistische Analyse gesprochener Wissenschaftssprache ernst, so ist im nächsten Schritt der Status der gesprochenen Wissenschaftssprache in den einzelnen Disziplinen zu beleuchten. Dies hat eine besondere aktuelle Relevanz (siehe beispielsweise die Beiträge in Szurawitzki et al.: 2015), da die Rolle der Wissenschaftssprache Deutsch höchst kontrovers diskutiert wird.

Bezogen auf die Bedeutung als internationale Wissenschaftssprache scheint die deutsche Sprache, wie auch andere zur Wissenschaftssprache ausgebaute Nationalsprachen abgesehen vom Englischen,[161] marginalisiert, wie unter anderem Ammon in diversen Beiträgen zu verdeutlichen sucht (z.B. Ammon

161 Bemerkenswerterweise werden bei der Diskussion um Englisch als internationale Wissenschaftssprache häufig das Chinesische und das Arabische als Sprachen mit noch größerem Verbreitungspotential vergessen. Hindi kann aufgrund der historischen Zwangsverbundenheit von Indien mit England dagegen berechtigterweise vernachlässigt werden. Bezüglich des eingangs angesprochenen Erfordernisses einer Wissenschaftssprachkomparatistik bestehen hier noch große Forschungsdesiderate. Durch u.a. Guo (2015) und Chen (2015, 2016) wird derzeit wichtige Arbeit bezüglich deutsch-chinesischer Vergleiche geleistet und auch Vergleiche von englischen und

1998, 2000, 2001). Dass mit der Forderung einer lingua franca für die Wissenschaft – entsprechend der Forderung von Ammon (1998) das Englische – nicht nur bestehende Wissenschaftssprachen obsolet gemacht werden sollen, sondern auch die Bezeichnung ‚lingua franca' völlig fehlgeleitet ist (wie Ehlich 2012 darstellt) und mithin die Mehrsprachigkeit der Wissenschaft einem anglo-amerikanischen Diktat der Einsprachigkeit der Wissenschaft geopfert wird, bleibt dabei unbeachtet.[162] Konkreter: Die Vorstellung, in Europa Mehrsprachigkeit nicht als Ressource für Wissenschaftskommunikation (siehe Trabant 2013) zu nutzen ist geradezu absurd (siehe auch Memorandum 2014 (2015)), wenn man die Bemühungen der EU-Institutionen hinsichtlich der Mehrsprachigkeit offizieller Dokumente und Sitzungen[163] betrachtet.

Dennoch ist aus dieser Feststellung kein Plädoyer für Deutsch als internationale Wissenschaftssprache abzuleiten.[164] Die historische Entwicklung (siehe Reinbothe 2006 sowie 2015) zeigt, dass die Bedeutung der Wissenschaftssprache Deutsch für die internationale Forschungsgemeinschaft seit dem ersten Weltkrieg stark abgenommen hat, gleichwohl es in Form der klassischen Archäologie (siehe u.a. Hempel 2015) auch mindestens ein Gegenbeispiel gibt. Während es in der Medizin aufgrund des hohen Anwendungsbezugs der Forschungsergebnisse Wissenstransfer von forschenden Medizinern hin zu praktizierenden Medizinern in Form von deutschsprachigen Fachzeitschriften (Baethge 2011) gibt, gilt für Chemie (Hopf 2011), Maschinenbau (Pahl 2000, Reinschke 2012), Physik (Hermann 2000), Mathematik (Gritzmann 2012) und Wirtschaftswissenschaften (Krämer, W. 2011), dass die Forschung dort nahezu ausschließlich auf Englisch erfolgt. Die Rechtswissenschaften (Hattenhauer 2000) haben insofern einen Sonderstatus, als dass Fragen des deutschen Rechts auf Deutsch und Fragen des internationalen Rechts auf Englisch diskutiert werden. Für die Philologien gilt (noch) eine sprachliche Vielfalt, obwohl sich auch etwa auf Tagungen zur

chinesischen wissenschaftlichen Artikeln liegen vor (u.a. Li 2010, Loi/Evans 2010), ebenso wie deutsch-arabische Vergleiche (Emam 2016 zur Textart ‚Exzerpt') existieren.

162 Siehe zu dem Verhältnis von Nationalsprachen und lingua franca auch Thielmann (2013).
163 Siehe dazu exemplarisch die entsprechende Informations-Website des Europäischen Parlaments: http://www.europarl.europa.eu/aboutparliament/de/20150201PVL00013/Mehrsprachigkeit; 31.8.2018.
164 Wie es übrigens auch der Arbeitskreis Deutsch in der Wissenschaft (ADAWIS) nicht fordert, wie Mocikat (2015) darstellt.

deutschen Sprache englischsprachige Beiträge oder auf romanistischen Tagungen deutschsprachige Beiträge finden.

Dieser relativen Dominanz des Englischen in der Forschung insbesondere in den MINT-Fächern steht eine völlig andere Realität in der universitären Wissensvermittlung gegenüber: Nach wie vor erfolgt die Lehre an deutschen Universitäten vor allem in deutscher Sprache, und das gilt auch für die MINT-Fächer. Dies hat u.a. den Grund, dass es aufseiten der Lehrenden teilweise Sprachprobleme gibt und die Lehre nicht einfach tel quel auf Englisch durchgeführt werden kann; auch wird von der Seite der Studierenden englischsprachige Lehre nicht in allen Fächern in selben Maße akzeptiert (siehe Knapp/Münch 2008). Gleichzeitig ist bei allen (teilweise berechtigten) Forderungen nach Englisch an deutschen Universitäten – denn wenn man die Bedeutung von Englisch als internationale Wissenschaftssprache bedenkt, wäre es fahrlässig, deutsche Studierende nicht dementsprechend auszubilden – zu bedenken, dass bisher keinerlei Forschung dazu vorhanden ist, wie ein Wechsel von deutschsprachiger zu englischsprachiger Lehre die Wissensvermittlung hinsichtlich Rezeption und Produktion beeinflusst.

Somit ist festzuhalten, dass die Untersuchung von gesprochener Wissenschaftssprache in Deutschland eine unmittelbare Bedeutung für die Wissenschaftssprachkomparatistik hat, die auf diesem Teilgebiet bislang noch ausbaufähig ist – nicht zuletzt auch hinsichtlich der Verbindung einer Wissenschaftssprachkomparatistik mit der Nutzung supportiver Medien in der universitären Wissensvermittlung.

4 Datengrundlage und Methodik der Arbeit

Dieses Kapitel stellt die Datengrundlage dieser Arbeit vor, konkret das euroWiss-Korpus. Zudem wird eine Übersicht darüber geliefert, welche supportiven Medien aus dem für dieser Arbeit relevanten Teil des Korpus verwendet werden; auf dieser Basis wird die Auswahl der Lehrveranstaltungen für exemplarische Analysen begründet. Die im Titel des Kapitels benannte ‚Methodik' bezieht sich in erster Linie auf die im Rahmen dieses Dissertationsprojektes entwickelten Ergänzungen zum HIAT-Transkriptionssystem (Ehlich/Rehbein 1976, 1979b, 1981), die für die systematische Analyse supportiver Medien notwendig ist.

4.1 Das euroWiss-Korpus

Das von der VW-Stiftung geförderte Forschungsprojekt ‚euroWiss – Linguistische Profilierung einer europäischen Wissenschaftsbildung' wurde von 2011 bis 2014 unter der Leitung von Angelika Redder (Hamburg) in Kooperation mit Winfried Thielmann (Chemnitz), Dorothee Heller (Bergamo) und Antonie Hornung (Modena) durchgeführt.[165] Wesentlicher Bestandteil der Projektarbeit waren umfangreiche Videographien von Lehrveranstaltungen in Deutschland und Italien. Das so entstandene Korpus umfasst 350 Stunden an Lehrveranstaltungen. Hinzu kommen umfangreiche Begleitmaterialien wie Reader, Handouts, Curriculare, PPTs, Overheadfolien, Mitschriften, Fragebögen und Protokollbögen. Aus diesem Material stammen alle in dieser Arbeit untersuchten Daten. Konkret aufgelistet setzt sich das Korpus wie folgt zusammen:

- 350 Stunden mit Video und/oder Audio aufgezeichnete Lehrveranstaltungen
 - davon 300 Stunden erhoben an verschiedenen Universitäten in Deutschland sowie 50 Stunden erhoben an verschiedenen Universitäten in Norditalien
- 212 Sitzungen aus 48 Lehrveranstaltungen in Deutschland

165 Siehe für weitere Informationen und Analysen die Publikationen der Projektmitglieder in Hornung/Carobbio/Sorrentino (2014) sowie Redder/Heller/Thielmann (2014b). Die Rechte an den erhobenen Daten verbleiben bei den jeweiligen Projektleiter_innen. An dieser Stelle sei Prof. Dr. Angelika Redder und Prof. Dr. Winfried Thielmann noch einmal ausdrücklich dafür gedankt, dass ich für diese Arbeit nicht nur auf das ganze deutschsprachige Korpus zugreifen durfte, sondern auch Teile davon hier sowie im digitalen Anhang abdrucken darf.

134 Datengrundlage und Methodik der Arbeit

- 32 Sitzungen aus 14 Lehrveranstaltungen in Italien
- Bisher sind davon ca. 16% transkribiert (Stand Mai 2016)
- 124 Fragebögen aus den aufgenommenen Lehrveranstaltungen, in denen u.a. die Studienerfahrungen der Studierenden, deren Vorwissen, subjektiv erfahrene Unterschiede zwischen Schule und Hochschule sowie Erfahrungen hinsichtlich unterschiedlicher akademischer Kulturen abgefragt wurden.
- 58 studentische Mitschriften aus den videographierten Lehrveranstaltungen in Deutschland
- In Deutschland: 11 Interviews von jeweils 30 bis 60 Minuten Dauer mit Erasmusstudierenden, die in Italien studiert haben
- In Italien: 124 tesine[166], außerdem 1747 Umfragen, die mit monkey survey durchgeführt wurden (siehe dazu Rubino/Hornung 2014)

Ziel von euroWiss war die Erhebung von Daten, mithilfe derer die diskursive Wissensvermittlung an deutschen und italienischen Universitäten erforscht werden kann. Die erhobenen Daten haben keinen im quantitativen Verständnis repräsentativen Anspruch. Da aber jeweils mehrere aufeinanderfolgende Lehrveranstaltungen aufgezeichnet wurden, können die Daten als exemplarisch betrachtet werden. Des Weiteren wurden die Datenerhebungen auf die Geisteswissenschaften, die Sozialwissenschaften, die Wirtschaftswissenschaften[167] sowie auf die MINT-Fächer beschränkt. Darüber hinaus konnten selbstverständlich in Lehrveranstaltungen nur dann Aufnahmen gemacht werden, wenn die Dozent_innen sich dazu bereit erklärten. Es ist daher nicht auszuschließen, dass gerade die Dozent_innen, die von den Studierenden z.B. als

166 Dabei handelt es sich um das italienische Äquivalent zu deutschen Seminararbeiten, nicht zu verwechseln mit den ‚Tesi di Laurea', die im Zuge der Bologna-Reform eingeführt wurden und das italienische Äquivalent zu BA-Arbeiten sind (siehe ausführlicher Sorrentino 2014).
167 Da es sich dabei um eine recht lange Aufzählung handelt, werden diese Fachbereiche im Folgenden aus Praktikabilitäts-Gründen zusammenfassend als „Geistes- und Sozialwissenschaften" oder kurz „GeiWi/SoWi" bezeichnet. Feststellungen über die Epistemizität der einzelnen Disziplinen sind damit ausdrücklich nicht vorgenommen, ebenso soll nicht der Eindruck geweckt werden, ein Primat der Sozialwissenschaften über die Wirtschaftswissenschaften postulieren zu wollen. Die naheliegende Abkürzung als „GSW" ist bereits in Schulen als Kürzel für „Gesellschaftswissenschaft (= Erdkunde, Geschichte, Politik)" belegt und mithin eher verwirrend als hilfreich.

‚Folienableser_innen' bezeichnet werden, einer Aufnahme für Analysezwecke nicht zustimmten. Gleiches gilt für die Erhebung von studentischen Mitschriften: Auch hier war man auf die Bereitschaft der Studierenden angewiesen, die eigenen Mitschriften zur Verfügung zu stellen. Daher stehen nicht aus allen aufgezeichneten Lehrveranstaltungen Mitschriften zur Verfügung; trotzdem gibt es die Möglichkeit, über Fachbereichsgrenzen hinweg Vergleiche anstellen zu können.

Neben der audiovisuellen Erhebung wurden in allen aufgezeichneten Lehrveranstaltungen Fragebögen verteilt, um unter anderem zu erfahren, wie und ob die Studierenden mit wissenschaftlichem Wissen oder der Entstehung von wissenschaftlichem Wissen in Kontakt gekommen sind, welche Art der Durchführung der Lehrveranstaltungen sie am sinnvollsten finden, wie sie den Unterschied zwischen Schule und Universität wahrnehmen, ob sie Unterschiede zwischen Disziplinen oder Studienphasen beobachtet haben. Der Rücklauf der Fragebögen in den deutschsprachigen[168] Universitäten war quantitativ so gering, dass es nicht weiterführend ist, eine systematische Auswertung vorzunehmen. Stattdessen werden einige Antworten der Studierenden exemplarisch aufgeführt, um die (zugegebenermaßen sehr individuellen) Einschätzungen der analysierten Lehrveranstaltungen der Studierenden darzustellen.

Die erhobenen Daten im euroWiss-Korpus unterscheiden sich somit eklatant von dem bis dato größten Korpus gesprochener Wissensvermittlung an amerikanischen Universitäten, dem MICASE (The Michigan Corpus of Academic Spoken English, siehe u.a. Simpson et al. 2002). Dies zeigt sich besonders in der Transkription, die zwar den propositionalen Gehalt zugänglich macht, aber gerade bei sehr interaktiven Lehrveranstaltungen an ihre Grenzen kommt, da paralleles Sprechen nur unzureichend transkribiert wurde. Die große Bandbreite an supportiven Medien, die im euroWiss-Korpus miterhoben wurde (siehe 4.1.1), ist im MICASE zudem nicht systematisch erfasst.

168 An den italienischen Universitäten, an denen im Rahmen des euroWiss-Projektes Daten erhoben wurden, wurde online eine wesentlich umfangreichere Befragung durchgeführt (siehe Rubino/Hornung 2014).

4.1.1 Übersicht über die verwendeten supportiven Medien

Der deutschsprachige Teil des euroWiss-Korpus zeichnet sich, wie bereits dargestellt wurde, nicht zuletzt durch die Vielfalt videographierter Fachdisziplinen aus. Die in den Sitzungen verwendeten supportiven Medien sind nicht minder vielfältig. Um diese Vielfalt abzubilden und nachvollziehbar zu machen, wurden alle Sitzungen der aufgenommenen Lehrveranstaltungen gesichtet und dabei festgehalten, welche supportiven Medien jeweils verwendet wurden. Diese wurden tabellarisch zu einer Übersicht zusammengestellt, wofür einige Auswahlschritte erfolgen mussten, um die Heterogenität der Daten handhabbar zu machen. Dafür wurden zunächst alle Lehrveranstaltungen ausgeschlossen, zu denen nur Audio-Daten vorlagen, da eine Analyse unter Berücksichtigung der supportiven Medien nicht möglich war. Die Klassifikation der supportiven Medien erforderte weitere Arbeitsdefinitionen für einige in der Forschungsliteratur bisher wenig oder gar nicht bearbeitete supportive Medien:

Die Unterscheidung von Kreidetafel und Whiteboard ist hauptsächlich auf die Ausstattung der jeweiligen Räumlichkeiten zurückzuführen, da der Verwendung nicht immer eine explizite Entscheidung der Dozent_innen vorausgehen kann. Dennoch wurden Kreidetafel und Whiteboard separat gezählt, weil bei Whiteboards die Schriftfarbe wesentlich prägnanter ist als bei Kreidetafeln. Zwar gibt es auch farbige Kreide, die Standardfarbe ist jedoch weiß, während sich bei Whiteboards keine definitive Standardfarbe ausgeprägt hat, oftmals werden auch mehrere Farben (schwarz, rot, grün, blau werden oft zusammen verkauft) verwendet.

Als ‚Handouts' werden für die untenstehende Übersicht alle in der Sitzung ausgeteilten „Schriftstücke" bezeichnet. Darunter fallen sowohl Handouts zu Referaten von Studierenden als auch von Dozent_innen ausgeteilte Aufgabenzettel o.ä. Zwischen Primär- und Sekundärliteratur wird für die Übersicht nicht differenziert. Wurden diese während der Sitzung ausgeteilt, werden sie für die Übersicht als Handouts klassifiziert. Dies gilt auch für die Unterscheidung von „Reader" und „Skript": Ein Reader kommt in den MINT-Daten des euroWiss-Korpus nicht vor. In den Geistes- und Sozialwissenschaften ist je nach Disziplin (vor allem gilt dies für literaturwissenschaftliche Lehrveranstaltungen[169]) sowohl Primär- als auch Sekundärliteratur in Readern enthalten. Skripte hingegen

[169] Sonderfälle innerhalb der Geisteswissenschaften dürften u.a. die Geschichtswissenschaft und die Musikwissenschaft darstellen, die jedoch nicht aufgezeichnet wurden.

kommen in den euroWiss-Daten[170] nur in den MINT-Fächern vor und sind hier oft Lehrveranstaltungsart-übergreifend und gelten mitunter für ein ganzes Modul. Beide Textarten können auch digital vorliegen und ggf. ausgedruckt werden, dies wird bei der Übersicht nicht differenziert; daher werden auch digital verfügbar gemachte Texte als Reader bezeichnet. Um dieser Disziplinspezifik Rechnung zu tragen, werden Reader und Skripte in Abb. 3 nicht zusammengefasst.

Dass bei literaturwissenschaftlichen Lehrveranstaltungen literarische Werke rezipiert werden, wird nicht gesondert vermerkt, da es sich um den zentralen Forschungsgegenstand handelt, der – anders als z.b. im Maschinenbau oder in der Physik – in handhabbarer Form vorliegt. Wenn man etwa Goethes ‚Faust' als Forschungsgegenstand mit einer Werkzeugmaschine als Forschungsgegenstand vergleicht, ist festzustellen, dass die schiere Größe der Werkzeugmaschine eine Projizierung mittels PPT oder OHP geradezu erfordert, während ein Buch ggf. auch mitgebracht werden kann. Das schließt selbstverständlich nicht aus, dass Ausschnitte aus dem Primärtext projiziert werden. Für die Übersicht wird nicht unterschieden, ob Reader oder Skript in der jeweiligen Lehrveranstaltung eingesetzt werden. Der Unterschied zwischen Skript und Reader scheint, so kann vorgreifend gesagt werden, unter anderem darin zu liegen, dass die Inhalte von Readern viel stärker in den konkreten universitären Lehr-Lern-Diskurs eingebunden werden als die von Skripten. Skripte scheinen des Weiteren eher eine Parallelität zu Lehrbüchern aufzuweisen, insofern man sie als dozentenseitig strukturierte, lehrveranstaltungsspezifische Ausschnitte aus Lehrbüchern qualifizieren könnte.[171]

Unter „OHP" wird alles gefasst, was mittels eines Tageslichtprojektors bzw. Overhead-Projektors projiziert wird. Dabei wird nicht unterschieden, ob und in welcher Form auf die Folien gezeigt oder gezeichnet wird, ebenso wie nicht zwischen handgeschriebenen, computergeschriebenen oder kopierten Folien unterschieden wird – dies sind Fragen, die erst in den konkreten Analysen relevant werden.

170 Bemerkungen über die Verwendung von Skripten in den Rechtswissenschaften, der Psychologie, den Lebenswissenschaften und den Erziehungswissenschaften können hier also nicht gemacht werden.
171 Analysen zu Skripten liegen meines Wissens bisher nicht vor. Es könnte allerdings höchst interessant sein, dafür Verfasser_innen und Inhalte von Lehrbüchern (zu Lehrbüchern siehe Zech (2007)) in den Blick zu nehmen und etwaige, konkrete oder nicht vorhandene Parallelen in Skripten aufzuzeigen.

„PPT" umfasst hier nicht nur alle Präsentationsprogramme, sondern, in Anlehnung an den eingangs dargestellten Begriff in dieser Arbeit, die Projektion an sich. Damit ist folglich auch eine projizierte Word-Datei oder ein projizierter Aufruf einer Internet-Seite gefasst (siehe Kapitel 1).

Eine Unterscheidung zwischen Interactive Whiteboard und Smartboard (o.ä.) wird hier nicht vorgenommen, es scheint sich in der internationalen Forschungslandschaft ersteres als Begriff etabliert zu haben (siehe u.a. Greiffenhagen (2004), Jewitt/Moss/Cardini (2007), Schmid/Whyte (2014), Hiippala (2016)). Smartboard entspricht der Bezeichnung des Produktes der Firma Smarttech[172] – strenggenommen müsste von „SMART Board" gesprochen werden. Hierzu finden sich weitaus weniger Fundstellen (siehe aber u.a. Bosse 2011) – es scheint sich hauptsächlich um eine deutschsprachige Bezeichnung zu handeln.

Unter „Sonstige" wurden alle supportiven Medien gefasst, die den anderen nicht zuzuordnen waren – darunter fallen z.B. ein Notizzettel, der während eines Prüfungsgesprächs von vier Personen beschrieben wird oder Musik von einer Kassette.

Abb. 3: Supportive Medien im euroWiss-Korpus

4.1.1.1 Interpretation der Übersicht

Aus der Abbildung 3 wird ersichtlich, dass es im euroWiss-Korpus keine Lehrveranstaltung gibt, in der kein supportives Medium verwendet wird. Damit bestätigt sich – zumindest für das euroWiss-Korpus – der Eindruck, dass supportive Medien aus der Hochschule nicht mehr wegzudenken sind. Vergleicht man anhand dieser

172 http://education.smarttech.com/en/products/smart-board-800; 13.3.2017.

Übersicht MINT-Fächer mit Geistes- und Sozialwissenschaften, drängt sich fälschlicherweise der Eindruck auf, dass supportive Medien in MINT-Fächern seltener genutzt werden. Um diesen Eindruck zu widerlegen, ist eine Betrachtung der relativen Häufigkeit erhellend. Setzt man also die Anzahl supportiver Medien in Relation zu der Anzahl der Lehrveranstaltungen, liegt die relative Häufigkeit bei den MINT-Fächern bei 2,33 (bei 12 Lehrveranstaltungen und 28 Nutzungen supportiver Medien), während sie bei den geistes- und sozialwissenschaftlichen Fächern bei 2,54 liegt (bei 24 Lehrveranstaltungen und 61 Nutzungen supportiver Medien). Für das ganze Korpus ergibt sich eine relative Häufigkeit von 2,47 (bei insgesamt 36 Lehrveranstaltungen und 89 Nutzungen supportiver Medien), sodass man festhalten kann, dass sich die Nutzung supportiver Medien in etwa die Waage hält. Der Anschein, dass supportive Medien in den MINT-Fächern eine geringere Rolle spielen, ist folglich den Zufälligkeiten der absoluten Zahlen im Korpus geschuldet.

Hinsichtlich der unterschiedlichen Typen supportiver Medien fallen weitere Dinge ins Auge. Skripte scheinen MINT-spezifisch und Reader Geistes- und Sozialwissenschaft-spezifisch zu sein. Handouts und PPTs kommen in den geistes- und sozialwissenschaftlichen Daten wesentlich häufiger vor als in den MINT-Fächern, während die Kreidetafel fast gleich verteilt zu sein scheint. Dieser Eindruck täuscht jedoch: Über den Stellenwert und die Funktionalität der einzelnen supportiven Medien ist anhand dieser quantitativen Aufstellung nichts Eindeutiges zu konstatieren. Hieran zeigt sich das höchst problematische Erstellen von ausschließlich quantitativen Analysen in hermeneutischen Wissenschaften[173], das ohne konkrete, empirisch-reflektierte Analysen zu fragwürdigen Erkenntnissen führt. Als Vorgriff auf die exemplarischen Analysen kann gesagt werden, dass sich die Nutzung der Kreidetafel in den MINT-Fächern von der Nutzung in geistes- und sozialwissenschaftlichen Fächern unterscheidet – Greiffenhagen (2014: 507) bestätigt den zentralen Stellenwert der Kreidetafel in der

173 Thielmann (2001) stellt Geisteswissenschaften und Naturwissenschaften einander gegenüber und kommt zu der Erkenntnis, dass quantitative Herangehensweisen für hermeneutische Fragestellungen fragwürdige Erkenntnisse liefern. Ehlich (1993a) in Weiterentwicklung von Ehlich (1982b) fokussiert hingegen vor allem die begriffliche Dichotomie „Quantitativ vs. Qualitativ" an sich und stellt im Zuge historischer Rekonstruktionen die Bedeutung der Dichotomie in Geistes- und Sozialwissenschaften dar. Er weist darauf hin, dass diese Dichotomie wissenschaftliche Alltagssprache sei, wodurch verschleiert wird, dass schon die Zählbarkeit eines Gegenstandes eine Qualität ebendieses ist, was einer fehlenden Reflexion im Forschungsprozess geschuldet ist (Ehlich 1993a: 205). Mit Quantitativität wird demnach dem Versuch Rechnung getragen, Forschungsergebnisse quantifizierbar und mithin in ihrer Qualität messbar zu machen.

140 Datengrundlage und Methodik der Arbeit

Mathematik[174]. Im Vergleich dieser Ergebnisse mit dem Forschungsstand zu supportiven Medien fällt auf, dass in der Forschung bisher vor allem ‚neuere' supportive Medien untersucht wurden – was der Realität zumindest im euro-Wiss-Korpus nicht entspricht. Allerdings wurden für euroWiss, im Gegensatz zu GeWiss oder den Forschungen am ZMI in Gießen, keine Wissenschaftlichen Vorträge aufgezeichnet – dort werden in allen Disziplinen vor allem PPTs genutzt.[175] Verschleiert wird der Eindruck bezüglich der verwendeten supportiven Medien zudem dadurch, dass in Abb. 3 nicht abgebildet ist, in welchen Lehrveranstaltungen mehr als ein supportives Medium genutzt wird. Um dies abzubilden, wird durch das nachstehende Diagramm gezeigt, wie viele supportive Medien in den jeweiligen Lehrveranstaltungen verwendet werden. Dafür wurden die Skripte aus der Zählung zu entfernt, da es sich nicht um supportive Medien handelt, die in den Daten aktiv im Lehr-Lern-Diskurs verwendet werden (s.o.), sondern um Begleitlektüre, die zur Nachbereitung der Sitzungen oder zur Klausurvorbereitung genutzt wird. Außerdem ist es so möglich, Schlüsse bezüglich auf Medienwechsel innerhalb der Lehrveranstaltungen zu ziehen.

Abb. 4: Anzahl der verwendeten supportiven Medien

174 Ausführlicher zum Forschungsstand zur Wissensvermittlung in der Mathematik siehe Kapitel 5.
175 In den Geisteswissenschaften werden neben PPTs teilweise ergänzend Handouts eingesetzt oder auf supportive Medien gänzlich verzichtet. Letzteres scheint eher selten zu sein.

Das euroWiss-Korpus 141

Es zeigt sich in Abb. 4, dass in 30 von 36 ausgewerteten Lehrveranstaltungen zwei oder mehr supportive Medien eingesetzt werden. Daraus kann geschlossen werden, dass Wechsel von Medien oder auch parallele Nutzung mehrerer supportiver Medien in einem Großteil der Lehrveranstaltungen vorkommen dürften – wobei nicht ausgeschlossen ist, dass die Medien nicht parallel, sondern in unterschiedlichen Sitzungen genutzt werden. Eine Häufung ist bei zwei oder drei supportiven Medien zu beobachten, Interrelationen innerhalb einer Sitzung können vor allem bei drei oder mehr Medien vermutet werden. Dies ist von besonderem Interesse, weil es durch Analysen von Ausschnitten, in denen mehrere supportive Medien verwendet werden, möglich wird, dozentenspezifische oder gar lehrveranstaltungsspezifische Verwendungsarten zu rekonstruieren und diese einander in kleinteiligen Analysen gegenüberzustellen. Angesichts der Diversität der supportiven Medien (siehe Abb. 3) und der vielen potentiellen Kombinationsmöglichkeiten ist es sinnvoll, die im Korpus vorkommenden Kombinationen darzustellen.

Kombination	Anzahl
Kreidetafel+PPT+Handout+Reader+Sonstige	1
Kreidetafel+PPT+Handout+Reader	1
Kreidetafel+OHP+Handout+Reader	1
Kreidetafel+Whiteboard+Handout+Reader	1
PPT+Handout+Sonstige	1
Whiteboard+PPT+Reader	1
Whiteboard+PPT+Handout	2
Kreidetafel+OHP+Handout	2
Kreidetafel+PPT+Handout	3
Handout+Sonstige	1
Interactive Whiteboard+Reader	1
Interactive Whiteboard+Handout	1
PPT+Handout	1
OHP+Handout	1
Whiteboard+Handout	1
Whiteboard+OHP	1
Kreidetafel+Reader	1
Kreidetafel+Handout	2
Kreidetafel+PPT	5
Kreidetafel+OHP	2
Handout	1
PPT	2
Whiteboard	1
Kreidetafel	2

Abb. 5: Kombinationen supportiver Medien im euroWiss-Korpus

In Abb. 5 ist durch die Leerzeilen eine Zusammenführung mit Abb. 4 vorgenommen worden, sodass nun neben der Visualisierung der Kombinationen von supportiven Medien auch eine Aufschlüsselung der Anzahl ablesbar ist. Es zeigen sich also insgesamt 24 Kombinationen, bzw. 20 ohne die sechs LVAs, in denen nur ein supportives Medium genutzt wird.[176]

Diese Kombinationen erlauben auch die Beobachtung, dass in fast allen Lehrveranstaltungen mindestens ein supportives Medium wie Kreidetafel, OHP, PPT oder Interactive Whiteboard genutzt wird. Es gibt im ganzen Korpus nur eine Lehrveranstaltung, in der dies nicht der Fall ist. Dabei handelt es sich um ein philosophisches Kolloquium, in dem mit einem Handout gearbeitet wird, das einen Textausschnitt enthält. In dem Kolloquium wird der Textausschnitt gemeinsam gelesen und erarbeitet, der Ausschnitt wurde nicht vorher bereitgestellt. Allerdings ist anzumerken, dass das Kolloquium von zwei Professor_innen außerhalb des Deputats und des Curriculums und mitunter auch in informellen Örtlichkeiten wie z.b. einer Weinwirtschaft abgehalten wird – eine Nutzung von planungsintensiveren supportiven Medien wie z.b. einer PPT wäre dafür hinderlich.

Für die nachfolgenden Analysen hat diese Vielzahl der Kombinationen unmittelbare Konsequenzen, da sie verdeutlicht, dass die aufgenommenen Lehrveranstaltungen zum größten Teil nicht nur aus mündlicher Verbalisierung und ‚visuellem' Medium bestehen. Das eingangs beschriebene Desiderat einer systematischen Berücksichtigung *aller* eingesetzten Medien in der wissensvermittelnden Hochschulkommunikation stellt sich folglich komplex dar, was für exemplarische Analysen mithin zu berücksichtigen ist.

4.1.2 Auswahl der Lehrveranstaltungen für die Analyse

Die Auswahl der in dieser Arbeit analysierten Ausschnitte erfolgte nach mehreren Kriterien. Durch die zuvor dargestellte Übersicht über die im Korpus vorhandenen supportiven Medien wurde deutlich, dass gerade solche Lehrveranstaltungen interessant sein könnten, in denen die Dozent_innen mehrere supportive Medien einsetzen. Für die exemplarischen Analysen wurden daher Lehrveranstaltungen ausgewählt, in denen mehr als ein supportives Medium

176 Die Kombination „Kreidetafel+Whiteboard+Handout+Reader" kommt dadurch zustande, dass die Lehrveranstaltung in verschiedenen Räumen stattfindet, ein Raum ist mit Kreidetafel, ein Raum ist mit Whiteboard ausgestattet. Hier geht es mir aber zunächst um eine rein quantitative Auflistung der Nutzung supportiver Medien in toto, in der nicht nach einzelnen Sitzungen aufgeschlüsselt wird, sodass dies hier unberücksichtigt bleibt.

verwendet wird, zudem sollten möglichst alle supportiven Medien vorkommen und möglichst auch Mitschriften vorliegen. Davor liegt allerdings der Anspruch, in den exemplarischen Analysen möglichst viele Fachdisziplinen zu analysieren. Für die Auswahl der Transkriptausschnitte hat das insofern direkte Konsequenzen, als dass in den mathematischen Lehrveranstaltungen im Wesentlichen ausschließlich die Kreidetafel verwendet wird, einzig ergänzt in den Übungen durch Handouts mit zu bearbeitenden Aufgabenstellungen.[177]

Darüber hinaus mussten Lehrveranstaltungen ‚aussortiert' werden, die aus Gründen der Sprachwahl unzugänglich waren, ein Slawistik-Seminar konnte dadurch nicht berücksichtigt werden. Auch studentische Referate[178] wurden nicht berücksichtigt, diese könnten Gegenstand weiterer Analysen werden. Ebenso wurde mit einer Ausnahme (zur Begründung der Ausnahme siehe unten) versucht, möglichst erfahrene Dozent_innen auszuwählen, bei denen aus der Sichtung der Videodaten eine gewisse Souveränität mit dem Umgang der supportiven Medien bzw. der Wissensvermittlung allgemein zu vermuten war. Somit ergibt sich folgende Auswahl der Daten:

Tab. 3: Korpusübersicht

Kürzel	Disziplin, LVA, Phase	Beschreibung des Transkriptausschnittes	Supportive Medien
Math_U	Mathematik, Übung, Anfangsphase BA	Diskursives Aufgabenlösen an der Kreidetafel	Kreidetafel, Handout
Math_V	Mathematik, Vorlesung, Endphase BA/ Anfangsphase MA	Frontales Beweisen an der Kreidetafel	Kreidetafel, Skript
Mabau_V_1	Maschinenbau, Vorlesung, Anfangsphase BA	Erklärungen einer Grafik an Kreidetafel und OHP	Kreidetafel, OHP, Skript
Mabau_V_2	Maschinenbau, Vorlesung, Endphase BA/Anfangsphase MA	Sich unterscheidende Nutzung von PPT und Kreidetafel	Kreidetafel, PPT, Skript, Mitschriften

(*continued*)

177 Greiffenhagen (2014) hat u.a. herausgearbeitet, dass bei Mathematikern eine starke Ablehnung von anderen supportiven Medien für die Lehre vorherrscht (siehe dazu Kapitel 5).

178 Es liegt mit Guckelsberger (2005) zwar eine einschlägige Arbeit zu studentischen Referaten vor, supportive Medien konnten dafür jedoch leider nicht berücksichtigt werden. Centeno Garcia (2007) erwähnt zwar supportive Medien in Referaten, systematisch analysiert werden diese jedoch nicht.

Tab. 3: Continued

Kürzel	Disziplin, LVA, Phase	Beschreibung des Transkriptausschnittes	Supportive Medien
Phys_V	Physik, Vorlesung, Anfangsphase BA	Enge Verzahnung von Kreidetafel und Verbalisierung; Besonderheit: vorgeführte Experimente in der Vorlesung	Kreidetafel, OHP, Skript
VWL_V	VWL, Vorlesung, Anfangsphase BA	Gezielte Nutzung der technischen Möglichkeiten des Interactive Whiteboards	Interactive Whiteboard, Handout
GerSpr_V	Linguistik, Vorlesung, Anfangsphase BA	Parallele Nutzung von OHP und Kreidetafel, starker Fokus auf Verbalisierung	Kreidetafel, OHP, Handout, Mitschriften
RomLit_V	Romanistische Literaturwissenschaft, Vorlesung, Mittel- bis Endphase BA	Bildbetrachtung auf PPT, parallele Nutzung der Kreidetafel; Gezielte Nutzung von Animationen auf der PPT	Kreidetafel, PPT, Handout, Mitschriften

Ein Sonderfall ist Mabau_V_1. Hier ergab es sich, dass der eigentliche Dozent, ein Professor, in einer Sitzung durch einen erfahrenen wissenschaftlichen Mitarbeiter (45–55 Jahre alt) vertreten wurde. Der Mitarbeiter führte in ein Thema ein und erklärte eine kanonisierte Grafik (siehe dazu Kapitel 5.3). In der darauffolgenden Sitzung wurde die Grafik von dem eigentlichen Dozenten erneut erklärt, sodass sich diese beiden Sitzungen für eine vergleichende Analyse anbieten.

Bei den ausgewählten Lehrveranstaltungen handelt es sich fast ausschließlich um Vorlesungen. Dazu ist festzuhalten, dass diese Lehrveranstaltungsart nicht in allen Fällen gleichbedeutend mit fehlender Diskursivität ist – gerade die Vorlesung der Romanistischen Literaturwissenschaft ist durch viele Sprechhandlungssequenzen gekennzeichnet, sodass hier eine Vorlesung vorliegt, die in Teilen den Charakter eines Seminars hat. Hierzu könnte man einwenden, dass die Vorlesung damit nicht als exemplarisch angesehen werden kann. Dagegen ist jedoch zu halten, dass auf der einen Seite die Verwendung der supportiven Medien in diesen diskursiven Phasen – konkret die parallele Nutzung von PPT und Kreidetafel – Aufschluss über die Zwecke dieser supportiven Medien gibt und zum anderen diskursive Phasen in Vorlesungen nicht unüblich sind, auch wenn sie nicht mit dem stereotypen Bild der ausschließlich sprechhandlungsverkettenden Vorlesung übereinstimmen.

Die Verwendung von Interactive Whiteboards hat bezüglich des Wechsels supportiver Medien einen besonderen Status: Interactive Whiteboards bieten die Möglichkeit, eine projizierte Folie live mit einem speziellen Stift zu modifizieren, also eine PPT und eine OHP zu kombinieren. Dadurch wird der eingangs erwähnte ‚Übergangscharakter' von PPTs sichtbar und es erscheint folgerichtig, gerade einen Transkriptausschnitt zu analysieren, in dem dieses Phänomen auftritt.

4.2 Segmentierung von Tafelanschrieben

Die Analyse von gesprochener Sprache mit Bezug zu supportiven Medien erfordert eine speziell angepasste Transkriptionsmethode. Dies betrifft besonders die Darstellung der supportiven Medien zwecks Verdauerung in einer Publikation (o.ä.). Während z.b. PPTs relativ einfach zu digitalisieren sind, stellen Tafelanschriebe eine größere Herausforderung dar. Zwar mag unter Umständen ein Screenshot ausreichen, dies erfordert aber sowohl qualitativ hochwertige Screenshots als auch eine gut lesbare Schrift der Dozent_innen. Die Herstellung von Bezügen zwischen supportivem Medium und gesprochener Sprache ist damit jedoch noch nicht gewährleistet, zumal es bei universitären Lehrveranstaltungen sinnvoll wäre, die sukzessive Entstehung von Tafelanschrieben o.ä. nachvollziehen zu können, sprich für die Analyse nachvollziehbar zu machen. Für diesen Zweck wurde im Rahmen von euroWiss auf der Basis von Hanna (2003) – bei der die Tafelanschriebe und OHP-Folien noch von Hand abgezeichnet wurden – eine Systematik entwickelt, Tafelanschriebe und PPTs usw. sowohl digital zu rekonstruieren als auch im HIAT-Transkript nachvollziehbar zu machen.

Für Tafelanschriebe heißt das: Eine DIN A4-Seite entspricht einer Tafel, ggf. dem jeweiligen relevanten Ausschnitt eines Tafelanschriebs. Das wird insbesondere dann wichtig, wenn eine Aufgabe untersucht wird und auf der Tafel noch Teile der vorigen Aufgabe zu sehen sind – diese werden nicht mit festgehalten. Die Tafeln sind nummeriert, die Nummerierung folgt der von der jeweiligen Aufnahme vorgegebenen Sukzession. Es wurde versucht, die einzelnen Arbeitsschritte so kleinschrittig wie möglich zu dokumentieren, um im Transkript darauf verweisen zu können, aber gleichzeitig Lesbarkeit zu gewährleisten. Die Segmentierung der Tafelanschriebe folgt in erster Linie der von der jeweiligen Aufnahme vorgegebenen Sukzession, in einigen Fällen werden aber auch an der Tafel festgehaltene Arbeitsschritte zusammengefasst, die inhaltlich zusammengehören, aber z.B. durch Interaktion zwischen

146 Datengrundlage und Methodik der Arbeit

Dozent_innen und Studierenden unterbrochen wurden. Die Segmentierung besteht aus Ziffern und Buchstaben in Kombination mit gestrichelten Kästelungen. Mit den Ziffern werden einzelne Arbeitsschritte gekennzeichnet, die Buchstaben sollen Zusammenhänge verdeutlichen, sofern dies die Darstellung der Sukzession zulässt.

```
1a)
        1b)    2)            6c) Merkregel:     6b)
   6                    6a)
        (a)                   (uv)' =    uv' + vu'  | ∫
                    I_n(x) = ∫ dx/cos^n x
3)                                6d)
   Rekursionsformel            uv = ∫ uv' + ∫ vu'

                              6e) ═══

4a)     4b)     4c)      5c)      7a)            7b)
I_n(x) = ∫ 1/cos²x × 1/cos^(n-2)x dx  =  sin x/cos^(n-1) x  + ∫ sin²x/cos^n x (-n+2) dx

        5a)
        5b)   u'        v    5d)                        5e)
                              u' = 1/cos²x => u = tan x = sin x/cos x

                         5f)                     5g)
                              v = 1/cos^(n-2) x => v' = (-n+2) cos^(-n+1) x (-sin x)

               5h)
```

Abb. 6: Mathematik-Übung, Tafelanschrieb

In dieser Abbildung kann man sehen, dass der handschriftliche angefertigte Tafelanschrieb sowohl schriftsprachliche als auch Elemente des mathematischen Kalküls sowie grafische Elemente enthält. Insbesondere letztere können selbstverständlich nur eine Annäherung an die konkrete Realisierung der Dozent_innen sein – an 6e) wird das deutlich: Die Unterstreichungen im eigentlichen Tafelanschrieb berühren das Integral fast. Um die Digitalisierung segmentierbar zu machen, mussten die Unterstreichungen etwas verschoben werden. Im Vergleich zu Standbildern aus dem Video ist die Lesbarkeit allerdings so stark verbessert, dass solche Zugeständnisse an die Technologie akzeptabel sind, wie der nachfolgende Screenshot verdeutlicht:

Segmentierung von Tafelanschrieben 147

Abb. 7: Mathematik-Übung, Screenshot

Es dürfte unmittelbar klar sein, dass ein solcher Screenshot für die Rekonstruktion nicht hilfreich ist, wenn man die Analyse nachvollziehen möchte. Die digitale Rekonstruktion der Tafelanschriebe besteht mithin nicht im bloßen Abschreiben der Tafel in Form von Screenshots, sondern ist wichtiger Bestandteil der Analyse und bedarf zusätzlicher Sichtung der Videoaufnahmen und Transkriptionen. Es hat sich folgender Arbeitsprozess als am effektivsten erwiesen:

Auf die Sichtung des Datenmaterials und Auswahl des Ausschnitts für eine Feintranskription folgt eine (oder je nach Komplexität des Tafelanschriebs und des vermittelten Inhalts mehrere) Sichtung des Ausschnitts mit begleitender händischer Mitschrift des Tafelanschriebs. Je nach Inhalt kann sich hier eine inhaltliche Rekonstruktion anbieten, sofern nicht unmittelbar eindeutig ist, in welcher Beziehung die einzelnen Tafelsegmente zueinander stehen. Im nächsten Sichtungsdurchlauf wird eine händische Segmentierung vorgenommen, die möglichst vor der Transkription abgeschlossen werden sollte, sodass dabei die entsprechenden Segmentnummerierungen eingetragen und die nonverbalen Handlungen entsprechend transkribiert werden können. Die digitale Aufbereitung des Tafelanschriebs, sprich die konkrete Anordnung der einzelnen Segmente und die Rekonstruktion der Segmente am Computer, kann auch nachträglich vorgenommen werden. Für die MINT-Fächer bietet sich Microsoft Word an, da es über einen Formeleditor verfügt.[179] Die Formeln werden dann in

179 Es gibt auch andere Programme, die man dafür nutzen könnte, der ganz klare Vorteil von Word ist aber dessen Verbreitung und somit die – im Vergleich etwa zu Adobe

148 Datengrundlage und Methodik der Arbeit

Textfeldern gruppiert und nummeriert.[180] Abschließend empfiehlt es sich, die Tafelanschriebe als PDF-Dateien zu speichern.

Im HIAT-Transkript kann entweder eine eigene Zeile für den Tafelanschrieb eingerichtet oder aber in der nv-Spur an entsprechender Stelle vermerkt werden, welches Segment angeschrieben wird. Der Vorteil dieser Vorgehensweise ist, dass die Transkripte recht gut lesbar bleiben und nicht z.b. von eingefügten Miniatur-Einzelbildern stark in die Länge gezogen werden. Der Nachteil ist, dass die parallele Rezeption von Transkript und Tafelanschrieb unter Umständen häufiges Umblättern erfordert.

Für die Analyse von PPTs, OHPs und Interactive Whiteboards kann die Segmentierung übertragen werden, indem über die Scans oder Screenshots nummerierte Segmente gelegt werden – es ist jedoch empfehlenswert, mit den Segmentierungen sparsam umzugehen. Wenn zum Beispiel nur ein Bild projiziert wird, reicht es ggf. völlig aus, nur die Folien zu nummerieren und von Segmentierungen abzusehen.

4.3 Analytisches Vorgehen

Die folgenden Analysen sind in zwei Kapitel geteilt: Auf die Analysen von MINT-Lehrveranstaltungen folgen die Analysen von geistes- und sozialwissenschaftlichen Vorlesungen. Diese Aufteilung folgt damit vor allem der Differenzierung von unterschiedlichen Wissenskonzepten in den MINT-Fächern auf der einen und den geistes- und sozialwissenschaftlichen Fächern auf der anderen Seite.[181] Diese unterscheiden sich in einigen entscheidenden Aspekten: „In den Naturwissenschaften gibt es zumeist eine internationale Übereinstimmung über grundlegende Wissensbestände, die durch diese Anerkennung eine Art Kanon

InDesign – relativ kostengünstige Nutzung. Andere Programme, wie z.B. LaTeX, erfordern ein umfangreiches Wissen. Allerdings sei auch eingeräumt, dass die anderen Programme bessere Qualität liefern können.

180 Dieser Prozess ist zwar einfach beschrieben, erfordert aber viel Geduld, bis die Segmentierungen sich nicht mehr überlappen. Höchst problematisch ist es, wenn die Tafelanschriebe an Computern mit unterschiedlichen Betriebssystemen erstellt werden.

181 Wiesmann (1999) stellt die unterschiedlichen Wissenskonzepte anhand der Unterscheidung von Naturwissenschaften und Geistes- und Sozialwissenschaft dar. Für das Folgende werden die Ausführungen zur Wissensvermittlung in den Naturwissenschaften auf die MINT-Fächer übertragen, gleichwohl auch in der vorliegenden Arbeit das ‚I' in ‚MINT', sprich die Informatik, nicht bearbeitet wird. Analysen zur Wissensvermittlung in dieser Disziplin fehlen bisher.

bilden" (Wiesmann 1999: 39). Dies ist in den Geistes- und Sozialwissenschaften nicht der Fall, was wiederum zur Folge hat, dass sich die universitäre Wissensvermittlung dort unterscheidet, insbesondere im ‚Grundstudium'[182]:

> Die naturwissenschaftlichen Disziplinen wollen die Studierenden im Grundstudium in den gemeinsamen Wissensbestand einführen, was in einigen Fächern mit dem Erlernen von viel Fachterminologie verbunden ist. Es sollen die grundlegenden Arbeitstechniken und die aktuell als gültig anerkannten Ergebnisse der Forschung erlernt werden, wobei es sich dabei durchaus um sehr neue Forschungsergebnisse handeln kann. Diese werden jedoch nicht als Forschungswissen, sondern als autoritativ gesetztes, als „Ist-Wissen" der Disziplin vermittelt. Die Studierenden gelten aufgrund ihres geringen Fachwissens meist noch nicht als fähig, an der wissenschaftlichen kritischen Auseinandersetzung teilzunehmen (ebd.).

Dies hat zur Folge, dass die Studierenden der MINT-Fächer zu Beginn des Studiums noch nicht mit der Streitigkeit wissenschaftlicher Erkenntnis konfrontiert sind[183], wie es in den Geistes- und Sozialwissenschaften der Fall ist:

> Da in den Geistes- und Sozialwissenschaften die Kanonisierung des Grundlagenwissens weit weniger stark ist als in den Naturwissenschaften, erfolgt hier die Konfrontation der Studienanfänger mit dem wissenschaftlichen Diskurs viel früher. Methoden und Theorien werden in ihrer Entwicklung und Konkurrenz dargestellt und Kritik daran entwickelt und vermittelt (a.a.O.: 41).

Ehlich (1993a) hat diesen kritischen Umgang mit strittigem Wissen und die Strukturen des Streitens in wissenschaftlichen Texten und Diskursen in Anlehnung an Eris, die Göttin der Zwietracht, als Eristik bezeichnet. Thielmann (2012) macht die eristischen Strukturen als Herausforderungen an Studierende aus, die sich mit der Anforderung konfrontiert sehen, dass wissenschaftliches Wissen nicht ausschließlich in assertiven Strukturen kommuniziert wird. Dass Studierende mit strittigem Wissen in Kontakt kommen und nicht bloß tradiertes Wissen reproduzieren, hängt ferner mit dem humboldtschen Ideal der Verbindung von Lehre und Forschung zusammen:

> So besteht das humboldtsche Modell darin, dass Universitätsdozenten, die selber als Wissenschaftler der Streitzone angehören, als Vorbilder ihre Studenten, deren gegenstandsspezifische Neugier[184] sich durch die eigenständige Fachwahl ausdrückt, an das

182 Diese Bezeichnung gilt seit der Umsetzung der Bologna-Reform nicht mehr, im Grunde ist damit die Einführungsphase sowie die in einigen Universitäten als Aufbauphase bezeichnete Studienphase gemeint.
183 Siehe aber Thielmann/Krause (2014) für ein Gegenbeispiel.
184 Thielmann bestimmt im selben Beitrag Wissenschaft als „neugiergeleitetes Fragen" (Thielmann 2009b: 50).

systematische Fragen sowie die Debatte heranführen. Dies geschieht hauptsächlich diskursiv – in Vorlesungen, Seminaren und Übungen. Die zentrale Stellung, die der Diskurs an deutschen Universitäten besitzt, artikuliert sich auch in den diskursiven Prüfungsverfahren, auch in den Naturwissenschaften. Hier sollen die Studierenden zeigen, dass sie wissenschaftlich über die Gegenstände ihres Faches sprechen und in eine Debatte über sie eintreten können. Zugleich sollen die Studierenden die Fähigkeit erwerben, wissenschaftliches Wissen in gültiger, d.h. veröffentlichenbarer textueller Form mitzuteilen. Die diskursive Struktur der wissenschaftlichen Debatte, für die solche Texte berechnet sind, ist daher zugleich in sie als eristische Struktur […] einzuschreiben (Thielmann 2009b: 51).

Die unterschiedlichen Wissenskonzeptionen haben, wie Redder (2014a) ausführt (siehe dazu auch Kapitel 1 dieser Arbeit), darüber hinaus auch Einfluss auf die Art des Lehrens, was sich sowohl im Vergleich der Disziplinen als auch im Vergleich der akademischen Kulturen zeigt. Redder unterscheidet, wie eingangs schon dargestellt, vier Traditionsstränge der Wissensvermittlung:

0. Autoritative Vorgänger: Auswendiglernen im Wege der Repetition von Vorgetragenem = *repetitives Lernen*
1. *Reproduktives Lernen* im Wege der (schriftlichen oder mündlichen) *textuellen Wissensvermittlung (mit entsprechenden rhetorischen Figuren)* ≠ diskursives Lernen, aber Prae
2. *Entwickelndes (mitkonstruktives) Lernen* im Wege der diskursiven Vermittlung von forschendem Lernwissen
3. *Produktives Lernen* im Wege der diskursiven Vermittlung von forschendem Lernwissen und lernendem Forschungswissen

(a.a.O.: 35; Hervorheb. i.O.)

Die den MINT-Fächern womöglich aus fachfremder Perspektive zugeordnete Art der Wissensvermittlung entspricht vermutlich 0. und 1. – damit macht man es sich jedoch, wie u.a. Thielmann (2014, 2014b), Thielmann/Krause (2014), Wagner (2014), Krause (2015a) und Breitsprecher et al. (2015) gezeigt haben, zu einfach. Stattdessen lassen sich auch in den MINT-Fächern Strukturen oder Verfahren beobachten, die als diskursive Wissensvermittlung oder zumindest als Prae einer diskursiven Wissensvermittlung betrachtet werden können. Ein potentiell damit einhergehender Umgang mit strittigem Wissen und ein Erfahren der Vorläufigkeit wissenschaftlicher Erkenntnis ist aber, nicht zuletzt aufgrund des von Wiesmann (1999) dargestellten unterschiedlichen Umgangs mit Methodik und Theorie, in den MINT-Fächern auf spätere Studienphasen verschoben. Um in diesem Sinne die Analyse des Umgangs mit supportiven Medien in MINT-Fächern nicht mit Erkenntnissen aus Analysen von geistes- und sozialwissenschaftlichen Lehrveranstaltungen zu überlagern, werden zunächst die MINT-Fächer analysiert und danach die geistes- und sozialwissenschaftlichen

Lehrveranstaltungen. Danach werden die Ergebnisse gegenübergestellt und miteinander verglichen.

4.4 Hinweise zum Lesen der Analysekapitel

Da in dieser Arbeit mit HIAT-Transkripten von universitären Lehrveranstaltungen gearbeitet wird, in denen neben der gesprochenen Sprache auch supportive Medien in die Analyse einbezogen werden, bestand die Herausforderung, die Simultaneität der Wissensvermittlung in die Sequenzialität einer Monographie zu überführen und es gleichzeitig den Leser_innen zu ermöglichen, die Simultaneität der transkribierten Wissensvermittlung und der Analyse zu rezipieren. Es erwies sich nicht als sinnvoll, am Anfang der Analyse das Transkript vollständig abzudrucken, da dann vielfaches Zurückblättern erforderlich wäre. Zudem zeigte sich, dass auch das sukzessive Abdrucken von einzelnen Äußerungen nicht immer der Rezeption zuträglich ist, weil gerade bei der Analyse längerer Abschnitte die Analyse durch abgedruckte Transkripte unterbrochen wird. Dies gilt ebenso für Tafelanschriebe und PPTs, die parallel zum Transkript zu lesen sind. Um dieser Problematik entgegenzutreten, sind die vollständigen Transkripte und die supportiven Medien als digitaler Anhang zu dieser Arbeit verfügbar. Dennoch sind ausgewählte Transkriptausschnitte in die Analysen eingefügt, um bestimmte Passagen hervorzuheben aber gleichzeitig sowohl die bestmögliche Lesbarkeit der Analysen und als auch das bestmögliche Nachvollziehen der Diskurse zu gewährleisten.

5 Analysen von MINT-Lehrveranstaltungen

In diesem Kapitel sind Lehrveranstaltungen zusammengefasst worden, die in Bezug auf die Fachdisziplin und Epistemizität sowie ihren wissenschaftstheoretischen Status' heterogener sind als mitunter aus fachfremder Sicht angenommen wird: Die ausgewählten Beispiele aus Mathematik, Physik und Maschinenbau spiegeln aufgrund der Struktur des euroWiss-Korpus' nur einen Teil der sogenannten MINT-Fächer wider. Zu dem Ausdruck ‚MINT' ist zudem zu berücksichtigen, dass diese Fächer oftmals verkürzt betrachtet als ‚Naturwissenschaften' bezeichnet werden[185]; diese Problematik wird im Folgenden erneut aufgegriffen.

5.1 Wissensvermittlung in der Mathematik

Die Mathematik als Wissenschaft hat einen bemerkenswerten Status. Anders als beispielsweise zur Physik bis Galileo Galilei (siehe zum Status der Physik als Naturwissenschaft Thielmann 1999, 2001 und 2018) gibt es zu den Gegenständen der wissenschaftlichen Mathematik keine Repräsentationen in der außersprachlichen Wirklichkeit, im Gegenteil: Angesichts des epistemischen Status' mathematischer Gegenstände kommt man zwangsläufig zu der Erkenntnis, dass die Gegenstände der Mathematik im Grunde Gegenstände des Geistes sind – die scheinbar einfache Zuordnung der Mathematik als Naturwissenschaft ist somit ausgehebelt oder zumindest infrage gestellt.

Wissensvermittlung in der Mathematik ist aus mehreren disziplinären Blickwinkeln Forschungsgegenstand. Zunächst ist zwischen Schule und Hochschule zu differenzieren. Forschung zum schulischen Mathematikunterricht war u.a. Gegenstand der Didaktik (siehe exemplarisch die Beiträge in Bruder et al. 2015), der Soziologie (Greiffenhagen 2014) und der funktional-pragmatischen Linguistik mit Schwerpunkt auf das Aufgabe-Lösungsmuster (von Kügelgen 1994) sowie mit Blick auf mehrsprachige Konstellationen (etwa die Beiträge in Prediger/Özdil (2011) und Redder (2018)). Die Arbeiten von Jörissen (2011 und

185 Dies spiegelt sich z.B. in Kategorien von Onlineshops wider. So gibt es z.B. bei Jokers. de die Sonderaktion „Spannende Einblicke in die Naturwissenschaften. Alles rund um Physik, Mathematik, Biologie & Co." (http://www.jokers.de/1/naturwissenschaft/einblicke-in-die-naturwissenschaft.html).

2013)[186] stehen zwischen zwei Institutionen: Jörissen untersucht Mathematikvermittlung an einer Schweizer Fachhochschule. Da die Studierenden dort in klassenartigen Verbänden ein fest strukturiertes Studium absolvieren, handelt es sich im Grunde nicht um eine Untersuchung von Hochschulkommunikation, sondern um eine besondere Form der Unterrichtskommunikation.[187] In seinen Analysen stellt Jörissen heraus, welche Stellung die graphischen und visuellen Aspekte sowohl in der Mathematik generell als auch bei ihrer Vermittlung einnehmen: Mitunter lassen sich Elemente des mathematischen Kalküls nicht versprachlichen (s. Jörissen 2013: 87). Hochkomplexe Gleichungen lassen sich ggf. „[…]nicht so versprachlichen, dass sie in einer mündlichen Kommunikationssituation alleine aufgrund der mündlichen Formulierung nachvollziehbar wäre[n]" (ebd.). In der Mathematik gelten graphische Darstellungen nicht als Beweise und haben mithin einen niedrigeren Status als das mathematische Kalkül an sich:

> Grafische Darstellungen helfen, Vorstellungen von abstrakten mathematischen Konzepten zu entwickeln. Solche Darstellungen sind häufig bewusst als Hilfskonstruktionen konzipiert, die gar nicht den Anspruch haben, eine mathematische Größe ‚adäquat' abzubilden" (a.a.O.: 128).

Generell zeigen die multimodal-konversationsanalytischen Analysen von Jörissen, dass gerade in der Wissensvermittlung die systematische Berücksichtigung von supportiven Medien und ‚multimodalen Ressourcen' i.w.S. wichtige Erkenntnisse liefern kann.

Greiffenhagen (2014) untersucht Wissensvermittlung in Mathematik-Vorlesungen aus einer soziologischen, ethnomethodologischen Perspektive. Er hebt dabei die Praxen mathematischer Wissensvermittlung hervor, indem er auf die Wichtigkeit des Schreibens allgemein abhebt. Mathematik ist „a material practice. Mathematicians doing mathematics rarely sit and ‚think', but typically also scribble on paper or blackboards. When mathematicians present mathematics, they almost certainly make use of written symbols" (a.a.O.: 504). Dies schlägt sich auch in der Außenwahrnehmung von Mathematikern nieder: „The typical image of a mathematician is a person standing in front of a blackboard using

186 Siehe dazu auch Kapitel 3.
187 Ehlich (2013a) kritisiert die Bezeichnung ‚Unterricht' für universitäre Lehre als Rückfall in schulische Strukturen im Rahmen der Bologna-Reformen und damit auch als Rückfall in die Zeit vor der Reformation des deutschen Bildungssystems durch Humboldt.

chalk to write strange symbols" (a.a.O.: 505). Auch wenn dies eine popularisierte Wahrnehmung ist, so ist auf jeden Fall festzuhalten, dass die Zentralität des Schreibens an Kreidetafeln für die mathematische Wissensvermittlung aus geisteswissenschaftlicher Perspektive kaum vorstellbar ist. Greiffenhagen ist allerdings nicht so zu verstehen, dass Mathematiker ausschließlich durch Formeln argumentieren, was auch Ehlich herausstellt:

> Auch die intensive Nutzung der Mathematik als Sprache eigener Art verbleibt hinsichtlich der unumgänglichen kommunikativen Anteile, in die sie eingebettet ist, auf alltägliche Sprachen angewiesen (Ehlich 1998: 856).

Die Nutzung mathematischer Symbole – stets eingebunden in alltägliche Sprache – hat in der Entwicklung der Mathematik bestimmte Zwecke erfüllt, wie der Exkurs in 5.1.1 verdeutlicht und ist somit keine Form der Arkanisierung.

Dass Mathematiker in einer einzigen Sitzung einer Lehrveranstaltung mehrere Kreidetafeln beschreiben ist nicht ungewöhnlich. Diese Verbindung von Kreidetafel und gesprochener Sprache wird als ‚writing-talking' (Greiffenhagen 2014: 505) oder auch ‚chalk talk' (Artemeva/Fox 2011[188]) bezeichnet. Zu betonen ist der prozessuale Charakter der mathematischen Wissensvermittlung, bei dem mathematische Intuition und mathematisches Sehen oder Visualisieren (z.B. Giardino (2010), Horsten/Starikova (2010)) zentral zu erlernende Fähigkeiten sind. Das heißt, dass Tafelanschriebe nicht wie ein ‚normaler' Text, sondern holistisch gelesen werden, dass also eine Formel von allen Seiten betrachtet wird. Ziel ist u.a., dass Studierende in die Lage versetzt werden, eine eigene Intuition dafür zu entwickeln, wie ein mathematisches Problem gelöst wird. Die prozessuale Entstehung des Tafelanschriebes an der Kreidetafel unterscheidet sich dabei von PPTs oder OHPs in zwei zentralen Aspekten: Zum einen ist die Wissensvermittlung wesentlich langsamer, wenn ein Beweis sukzessive an die Tafel geschrieben wird, zum anderen steht wesentlich mehr Platz zur Verfügung, wenn z.B. zwei, drei oder sechs Tafeln (was nicht unüblich ist) genutzt werden bzw. genutzt werden können. Daraus leitet sich bei vielen Mathematikern eine starke Ablehnung moderner supportiver Medien ab, wie Greiffenhagen durch

[188] Artemeva/Fox gehen davon aus, dass ‚chalk talk' ein eigenes Genre der Mathematik-Vermittlung bildet. Dies sei dahingestellt; es handelt sich zumindest um eine weit verbreitete Gewohnheit. Fraglos aber kann man davon ausgehen, dass die weite Verbreitung des Lehrens an der Kreidetafel sich direkt auf die angehenden Mathematiker_innen auswirkt und diese später Mathematik auf dieselbe Art vermitteln.

Interviews mit Mathematikern und Forendiskussionen von Mathematikern erfahren hat. Er berichtet von ‚Kämpfen' von Mathematikern mit der Verwaltungsebene, um eine Kreidetafel zu behalten. All dies ist verständlich in Bezug auf OHPs, PPTs und Interactive Whiteboards; eine Ablehnung von normalen Whiteboards, die vielerorts die – laut Greiffenhagen (2014: 520) – unmodernen Kreidetafeln ersetzen, erklärt sich daraus jedoch nicht. Greiffenhagen führt auf Basis der Interviews und Forendiskussionen zwei Gründe an: Zum einen sei die Schrift auf Kreidetafeln (weiß auf schwarz bzw. weiß auf grün) aus der Entfernung besser erkennbar, zum anderen würden viele Dozent_innen auf Kreidetafeln deutlicher und größer schreiben als auf Whiteboards. Zum anderen neigten Dozent_innen dazu „to use their whole body when writing with chalk on a blackboard, but only their hands when writing with a pen on a whiteboard" (a.a.O.: 521). So entstehe beim Schreiben mit Kreide auch körperlich eine engere Verbindung mit den mathematischen Inhalten. Diesen Ansichten mag auch eine Spur Traditionalismus anhängen, dennoch ist es markant, dass auch im euroWiss-Korpus in fast allen MINT-Fächern bis auf zwei Ausnahmen Kreidetafeln verwendet werden – ob Mathematiker sich in Zukunft mit Whiteboards oder Interactive Whiteboards arrangieren werden, bleibt abzuwarten.[189] Wichtig bleibt die Beobachtung, dass das Auf- und Anschreiben der mathematischen (Teil-)Argumente eines Beweises unabdingbar ist:

> By writing the argument down – in sometimes excruciating detail – the argument becomes *inspectable* and *surveyable*. In order to understand a (complicated) logical argument, one has to be able to see how the different parts are interconnected (a.a.O.: 525; Hervorheb. i.O.).

5.1.1 Exkurs: „On Mathematic Symbolism"

O'Halloran hat sich vielerorts mit dem Verhältnis von Sprache, mathematischen Symbolen und Grafiken in der Mathematik befasst. Sie zeigt, dass diese semiotischen Ressourcen zusammenwirken und gleichzeitig jeweils spezifische Funktionen erfüllen. Sie zeigt, wie sich die ‚semiotische Landschaft' der Mathematik (O'Halloran et al. 2014: 124) durch die Veränderung ihrer Gegenstände verändert hat: „from concrete counting activities to modern-day abstract mathematics" (ebd.). Diese Veränderungen sind teils bedingt durch Schlüsselmomente,

189 Es sind auf Youtube viele Beispiele für ‚chalk-talk' mit Whiteboards zu finden, u.a. der Channel „Mathe by Daniel Jung", der nach eigenen Angaben 3 Millionen Besucher_innen im Monat hat.

die nicht ausschließlich aus der Mathematik kamen: Die Einführung der 0, beziehungsweise deren Entlehnung aus dem hindu-arabischen Zahlensystem, die Erfindung der Druckpresse sowie der Einfluss von modernen Computern. Alle drei Momente haben die semiotische Landschaft nachhaltig beeinflusst (a.a.O.: 125).

O'Halloran stellt in Rekurs auf Ifrah (2001) dar, welche Hilfsmittel für das Rechnen anfangs genutzt wurden, beginnend mit den ältesten gefundenen grafischen Symbolen von 35000 v. Chr. Die Einführung der Null zwischen dem vierten und sechsten Jahrhundert n. Chr. hatte direkte Auswirkung auf das Aufschreiben von Rechenvorgängen abseits des Abakus – „the value of the number depends on its position in the written visual representation of that number (01, 02, 03, ... 09, 10)" (O'Halloran et al. 2014: 127). Die Null hatte also direkte Auswirkung auf die Möglichkeit der Überlieferung und Verdauerung von Rechenvorgängen. O'Halloran hebt darauf aufbauend die Verbindung zwischen mathematischen Symbolen und Gedanken hervor: Während Schrift und gesprochene Sprache eng miteinander verknüpft sind, gilt dies nicht für mathematische Symbole und gesprochene Sprache. War also in den Anfängen des Dezimalsystems das Aufschreiben von großer Bedeutung, ist die komplexere mathematische symbolische Notation Teil einer Entwicklung, die grammatische Optionen enthält, „which permit[s] unambiguous encoding of experiential and logical meaning to capture the abstractions embedded in the numerical calculations" (a.a.O.: 129).

Für die Beziehung von Schrift und mathematischer Notation gilt:

> Mathematical symbolic notation took written language as its base, and developed further systems for encoding experimental and logical meaning efficiently and unambiguously; the product of its specific functionality aimed to fulfill particular goals, encoded as algorithms (a.a.O.: 130).

Im nächsten Entwicklungsschritt wurde von Descartes erkannt, dass algebraische Gleichungen genutzt werden können, um geometrische Formen (i.w.S., also auch Graphen usw.) zu beschreiben. In mathematischen Publikationen nahmen geometrische Formen und die dazugehörigen algebraischen Notationen viel Platz ein, sodass meist drei semiotische Ressourcen[190] nebeneinander und in Verbindung zueinander standen: Schrift, mathematische symbolische Notation und geometrische Formen. Diese waren integraler Bestandteil der mathematischen Argumentation oder Beweisführung. Der aktuellste Entwicklungsschritt aus semiotischer Perspektive ist die Entwicklung von Computern,

190 Im Sinne der Multimodal Discourse Analysis, siehe Kapitel 7.

die, so O'Halloran, mit verschiedenen semiotischen Ressourcen über verschiedene Modalitäten angesteuert werden können, die von den Computern auf Basis einer abstrakten symbolischen Logik organisiert, prozessiert und transformiert werden (a.a.O.: 135f.). Dies wird durch die Verbindung von Software und Hardware realisiert, wodurch „mathematical knowledge evolves and materialises as multimodal and multisemiotic objects, activities and events constructed [by] using semiotic resources" (a.a.O.: 138).

5.1.2 Analyse 1a: Mathematik-Übung

Die Mathematik-Übung ‚Analysis II' aus der Einführungsphase des B.Sc. Studiengangs Mathematik zeichnet sich durch umfangreiche Nutzung der Kreidetafel durch die Dozentin aus. Es ist, wie bereits dargelegt, völlig normal, dass keine moderneren supportiven Medien verwendet werden. In der hier in Ausschnitten analysierten Sitzung der Übung sind zehn Studierende anwesend, die Mathematik, Finanzmathematik oder Wirtschaftsmathematik studieren. Zwar sind die Studierenden in unterschiedlichen Fachsemestern, in Mathematik sind aber alle curricular auf demselben Niveau. Die Übung ist Teil eines Moduls und wird begleitend zu einer Vorlesung angeboten. Das Modul wird mit einer Klausur abgeschlossen, auf die in der Übung gezielt vorbereitet wird. Die Dozentin (45–55; Df17[191]) ist bei den Studierenden sehr beliebt. Die Art und Weise ihrer Lehre (man kann hier vorkategorisierend von einem Dozentenvortrag mit starkem Einbezug der Studierenden sprechen) wird von den Studierenden als sehr gut empfunden, weil sie nach deren Angaben zur Mitarbeit und zum Mitdenken anregt. Einige der Studierenden gaben an, dass sie die Vorlesung nicht besuchen, sondern sich nur das Skript austeilen lassen, selbstständig lernen und dann in der Übung das Wissen einüben und anwenden. Wissenschaftliches Wissen wird in der Übung in erster Linie in Form von Beweisen dargestellt, mit strittigem Wissen sind die Studierenden noch nicht in Kontakt gekommen.

In Wagner (2014) sowie Krause (2015a) finden sich bereits Analysen zu Ausschnitten derselben Lehrveranstaltung unter anderen Gesichtspunkten: Wagner zeigt, dass sich Belege für das Aufgabe-Lösungsmuster in der Übung zeigen lassen, während Krause beobachtet, dass es sich dabei möglicherweise um hochschulspezifische Modifikationen des Handlungsmusters handelt, die den Zweck erfüllen, den Studierenden die Herangehensweise an mathematische

191 Die Bezeichnungen der Dozent_innen folgt der dem euroWiss-Korpus' eigenen Systematik: D = Dozent, f = feminin, 17 = Nummer der Dozentin in der Reihenfolge des Korpus'. Die Nummerierung wurde für diese Arbeit übernommen.

Problemstellungen (Thielmann 2009: 104) ‚wie Mathematiker' zu vermitteln, indem die für die Lösung der Problemstellung erforderlichen mentalen Denkoperationen verbalisiert und so entschleunigt werden (siehe Krause 2015a: 214). Hier wird der in Krause (2015a) analysierte Ausschnitt einer Re-Analyse unterzogen und der Fragestellung dieser Arbeit gemäß das eingesetzte supportive Medium, die Kreidetafel, fokussiert.[192] Der Ausschnitt eignet sich daher für die Analyse, als dass er zum einen exemplarisch für das Vorgehen von Df17 ist und zum anderen mathematische Nebenrechnungen an der Tafel sichtbar durchgeführt werden, die in späteren Sitzungen nur noch rein mündlich erfolgen.

In dem im Folgenden analysierten Ausschnitt aus der Übung wird eine Aufgabenstellung bearbeitet, die den Studierenden auf einem Handout für den Themenbereich Integration ausgeteilt wurde. Die Aufgabenstellung lautet wie folgt:

6. Entwickeln Sie eine Rekursionsformel zur Berechnung von

(a) $I_n(x) = \int \dfrac{dx}{\cos^n x}$, (b) **(HA)** $S_n(x) = \int \sin^n x \, dx$.

Abb. 8: Mathematik-Übung, Aufgabenstellung

Die Aufgabe 6a) wird in der Sitzung gelöst, Aufgabe 6b) sollen die Studierenden eigenständig als Hausaufgabe lösen. Dieses Verhältnis ist wichtig, da die in der Sitzung erarbeitete Aufgabenlösung für die Hausaufgabe partiell als Vorlage fungiert, gleichwohl völlig andere Lösungswege zu finden sind. Bezüglich der zuvor angesprochenen holistischen Herangehensweise an mathematische Formeln ist hier festzuhalten, dass in der Aufgabenstellung eine solche Herangehensweise bereits eingeschränkt wird: Nicht jeder prinzipiell mögliche Lösungsweg kann auch die Lösung für die gestellt Aufgabe sein, es soll ganz konkret eine Rekursionsformel[193] entwickelt werden. Um dies besser nachvollziehen

192 Durch dieses Vorgehen gibt es in den folgenden Abschnitten einige propositionale Doppelungen mit Krause (2015a), insbesondere hinsichtlich der inhaltlichen Rekonstruktion des Ausschnittes. Es ist allerdings zu beachten, dass sich die Äußerungsnummerierungen für die vorliegende Arbeit als Folge einer Verfeinerung der Transkription verändert haben.

193 Gleichwohl es auch in der Natur Beispiele für Rekursion gibt, etwa bei Schneeflocken oder Romanesco, ist dieser Bezug zur außersprachlichen Wirklichkeit für die mathematische Wissensvermittlung irrelevant, lediglich die Entwicklung einer Rekursionsformel als mathematischer Gegenstand bzw. als mathematische Operation ist von Belang.

zu können, ist eine kurze Ausführung zu den mathematischen Inhalten hilfreich.[194]
Laut Lehrbuch ist eine Rekursionsformel folgendes:

> Zuerst gibt man das erste Folgenglied a_0 oder mehrere erste Folgenglieder der Folge an, dann gibt man zusätzlich eine Formel an, mit der man das Folgenglied a_{n+1} aus dem Folgenglied a_n oder aus den ersten n Folgengliedern a_0, a_1, ... a_n berechnen kann (Jukna 2008: 195).

Für die Berechnung einer Rekursionsformel soll also ein Wert in Abhängigkeit vom ersten abhängigen Wert berechnet werden. An einem Beispiel kann das so aussehen:

> Wenn für den Funktionswert F_n gilt, dass $F_n = F_{n-1} + F_{n-2}$ für n ≥ 2 ist, dann erhielte man für n = 8:
> $F_8 = F_{8-1} + F_{8-2} = (F_{7-1} + F_{7-2}) + (F_{6-1} + F_{6-2})$...;
> für die Berechnung von F_8 bräuchte man also F_7 und F_6, für die man wiederum F_6 und F_5 bzw. F_5 und F_4 benötigte und so weiter. Kurz: die Folge würde ins Leere führen, wenn man keinen Anfangswert hat, da nur bekannt ist, dass n ≥ 2 ist. Sind nun aber Anfangswerte, beispielsweise für F_2 und F_3, bekannt, kann man F_8 berechnen.

Die Lösung der Aufgabe zieht sich über 22 Minuten, wobei einige Nebenrechnungen erforderlich sind, sodass Teilaufgaben gelöst werden müssen. Dem Übungscharakter der Lehrveranstaltung gemäß zeichnet sich der Ausschnitt durch ein durchweg kollaboratives Vorgehen aus, die Studierenden werden von der Dozentin gezielt in den Lösungsprozess einbezogen. Dadurch unterscheidet sich die Übung sowohl von den aufgezeichneten BA-Vorlesungen als auch von einer mathematischen Übung auf Master-Niveau, zu der die dazugehörige Vorlesung ebenfalls aufgezeichnet wurde: Dort finden sich nur sehr geringe Unterschiede zwischen Vorlesung und Übung, beide Lehrveranstaltungen bestehen fast durchgängig aus Sprechhandlungsverkettungen des Dozenten. Für die Übung auf Bachelor-Niveau ist festzuhalten, dass es sich – anders als in der weiter unten analysierten mathematischen BA-Vorlesung – nicht um ein Beispiel für ‚writing-talking' oder ‚chalk-talk' (s.o.) handelt. Der Vorteil im Vergleich zum vermeintlichen Normalfall ist, dass die Studierenden in der Übung sprachlich handeln und so ein Zugang zu mentaler Prozessierung möglich wird. Da für die Lehrveranstaltung keine Mitschriften vorliegen, wäre der Zugriff darauf ansonsten kaum möglich – allerdings legen Mitschriften aus anderen MINT-Fächern die Vermutung nahe, dass die Mitschriften im Wesentlichen dem Tafelanschrieb

194 Die Darstellung der mathematischen Inhalte ist leicht modifiziert nach Krause (2015a: 207).

entsprechen würden (siehe unten). Bei dem im Folgenden analysierten Ausschnitt handelt es sich um einen Ausschnitt aus der 22-minütigen Bearbeitung der Aufgabe. Dieser Ausschnitt ist insofern exemplarisch für die gesamte Aufgabenbearbeitung, als dass der Umgang mit der Kreidetafel der Dozentin daraus rekonstruierbar ist.

Der Ausschnitt beginnt damit, dass Df17 Bezüge zwischen der Aufgabe und der Hausaufgabe (#5 und #6[195]) und zugleich der Übung und der Vorlesung (#13 und 14) herstellt, nachdem sie die Aufgabenstellung an die Tafel geschrieben und mündlich verbalisiert hat (#7–11). Sie leitet die Aufgabenlösung ein mit „Es geht also um ne Rekursionsformel von diesem Ding" (#16), gefolgt von einer Pause und einer Aufforderung an die Student_innen, Lösungsvorschläge zu formulieren. Es folgen zwei Fragen, die, wie sich im Weiteren zeigen wird, für Df17 geradezu typisch sind: „Wie könnt mer denn da mal rangehen" (#18) und „Was könnt mer da versuchen?" (#19) Nachdem es keine Reaktion vonseiten der Studierenden gibt, weder verbal noch nonverbal, fährt Df17 in #21 fort, indem sie erläutert, was eine Rekursionsformel ist. Beim Erläutern geht es „um ein nachträgliches Einbringen von Wissen in den Diskurs, das für den hörerseitigen Vollzug der Bezugshandlung notwendig ist" (Bührig 1996: 176). Um eine Erklärung handelt es sich dabei nicht, da es nicht um „das Gesamtverständnis eines Zusammenhangs" (a.a.O.: 180) geht. Hier handelt es sich um ein gezieltes Aufrufen von Wissenselementen, die den Studierenden zur Verfügung stehen sollten: Es wird mathematisches Vorwissen benötigt, um die Tragweite der Erläuterung zu erfassen; ansonsten ist, wie man anhand der oben gelieferten Lehrbuch-Erklärung gut nachvollziehen kann, ein Verstehen nicht möglich. Dies ist der institutionellen Konstellation angemessen, eine Erklärung ist hier aufgrund der curricularen Vorgeschichte nicht erforderlich. Einschränkend ist zu betonen, dass es sich um eine besondere Art des Erläuterns handelt, da die Musterposition der Verbalisierung eines Verstehensdefizits nicht eindeutig besetzt ist: Das Schweigen bzw. die Nicht-Reaktion der Studierenden besetzt diese Position insofern, als dass Df17 dies zumindest partiell so antizipiert. Ob es sich dabei aber um ein konkretes Defizit handelt, kann nicht eindeutig rekonstruiert werden. Insofern handelt es sich um eine vorbeugend-absichernde Erläuterung. Die Notwendigkeit, den vorliegenden Fall als Besonderheit zu betrachten, ist unter anderem

195 Analog zu Breitsprecher et al. (2015) wird hier mittels ‚#+Äußerungsnummer' auf die Äußerungsnummerierung im Transkript verwiesen. Es handelt sich bei diesen Nummerierungen nicht um eine detaillierte Segmentierung, sondern um die automatische Äußerungsnummerierung durch den Partitur-Editor von EXMARaLDA.

darauf zurückzuführen, dass Bührig (1996) Sprechhandlungssequenzen untersucht hat, während hier eine Sprechhandlungsverkettung vorliegt, die aufgrund des institutionellen Zusammenhangs sehr stark auf den Wissensausbau bei den Hörern ausgelegt ist, während gleichzeitig den Studierenden die Möglichkeit eröffnet wird, den turn zu übernehmen. Es ist eine Herausforderung für Hochschullehrer_innen, zu antizipieren, ob das Ausbleiben verbaler oder nonverbaler Handlungen auf hörerseitige Verstehensdefizite schließen lässt oder nicht. In dem vorliegenden Fall hat Df17 bereits in #17, #18 und #19 ohne Erfolg versucht, Lösungsvorschläge zu elizitieren. Die Erläuterung in #21 ist also die Folge des Ausbleibens hörerseitiger Handlungen über einen längeren Zeitraum. Mit der Erläuterung wird eine Annäherung an den antizipierten studentischen Handlungswiderstand vollzogen. Diese Annäherung wird in den folgenden Äußerungen weiter betrieben. In #22 verweist Df17 darauf, dass es verschiedene Formen der Rekursion gibt und dass somit die Aufgabe auch enthalte, herauszufinden, welche Form für die Lösung vorliegt (#23). Man kann diese Erläuterungen im Problemstellungs-Lösungs-Prozess mit Ehlich/Rehbein (1986: 11) als „(c) Konsultation (Befragung) des Wissens" bezeichnen – das mathematische Ziel ist somit formal klar. Sodann werden auf dieser etablierten Wissensbasis konkrete mathematische Überlegungen angestellt. Der Ausgangspunkt ist die Überlegung, für die konkrete mathematische Problemstellung das eigene (mathematische) Wissen dahingehend zu befragen, welcher erste Schritt am einfachsten wäre (#24). Dies begleitet sie mit einer Zeigegeste auf das entscheidende Aufgabenelement, das an der Tafel für alle Studierenden sichtbare ‚n' aus der Aufgabenstellung.

Auf die Pause von 2,3 Sekunden, in der keine studentische Reaktion kommt, liefert Df17 einen Wink (siehe u.a. Ehlich/Rehbein 1986: 28), indem sie das „ganz einfach" hinsichtlich der dahinterstehenden mathematischen Operation spezifiziert: Es soll ein n-Wert gefunden werden, der es, basierend auf dem mathematischen Vorwissen der Studierenden, erlaubt, direkt über das Erkennen einer Stammfunktion die Gleichung zielführend zu zerlegen. Dies formuliert Df17 mit inklusivem ‚wir': „(Und) da kenn wir sofort die Stammfunktion" (#25). Damit stellt sie zum einen wie in der vorangegangenen Äußerung auch das Finden des weiterführenden n-Wertes als einfach da („sofort"), zum anderen macht sie durch das inklusive ‚wir' dieses Wissen für alle Interaktanten verbindlich in dem Sinne, dass ein mentaler Mitvollzug vorausgesetzt wird und sich die Dozentin scheinbar miteinschließt[196] – institutionell gesehen ist

196 Redder zufolge erweist sich ‚wir wollen' in der Schule „als eine sprachliche Wendung, die unterschiedliche Planelemente des Lehrers in aktuelle Handlungsabsichten

klar, dass Df17 als Agentin der Institution über das Wissen und den Lösungsweg verfügt. Sm1[197] schlägt den Wert n = 1 vor (#26), woraufhin Df17 diesen Lösungsvorschlag bewertet („• • • Wär das einfach, ja?" #27). Dies tut sie nicht mit einer expliziten Bewertung, sondern indem sie sich auf ihre Frage in #24 bezieht, also auf die Frage nach einer ‚einfachen' Lösung. In diesem Sinne handelt es sich nämlich nicht um eine einfache Lösung, diese Erkenntnis wird Sm1 durch die Frage suggeriert, was Sm1 zu einem neuen Lösungsvorschlag, n = 0, führt (#30). Df17 bahnt parallel einen weiteren Wink an, geht dann aber auf den neuen Lösungsvorschlag von Sm1 ein, den sie lachend kommentiert. Das Lachen ist auf die mathematische Tragweite des studentischen Lösungsversuches bezogen: Würde man n = 0 setzen, könnte man keine Rekursionsformel mehr entwickeln, weil sich das Intergral im Endeffekt nach 1 auflösen würde (siehe Abb. 8). Der erste Lösungsvorschlag von Sm1, n = 1, entspricht nicht der von Df17 gestellten Anforderung, einen Wert für n zu nennen, bei dem die anschließende Zerlegung einfach wäre, da für n = 1 eine Stammfunktion sehr komplex hergeleitet werden müsste. n = 0 hingegen entspricht, wenn man die durch den Wink modifizierte und auf eine mathematische Teiloperation verengte Aufgabenstellung ernst nimmt, exakt der Anforderung, einen Wert für n zu nennen, der ganz einfach wäre. Allerdings ist dabei die der modifizierten Aufgabenstellung übergeordnete Aufgabenstellung, nämlich eine Rekursionsformel zu entwickeln, aus dem Blick geraten. Diese Problematik fängt Df17 ein, indem sie zunächst den Lösungsvorschlag von Sm1 für die verengte Aufgabenstellung positiv bewertet (#31) und direkt anschließend mittels der operativen Prozedur in ‚aber' (siehe Rehbein 2012b) einleitet, dass die für die Entwicklung einer Rekursionsformel erforderliche Zerlegung mit n = 0 nicht möglich wäre (#32–34). Da die operative Prozedur in ‚aber' „zwei Richtungen synthetisiert" (a.a.O.: 242), indem „in der einen [...] im Diskurs Gesetztes abgelehnt, in der anderen [...] Neues als für Altes zu Substituierendes eingeleitet" (ebd.) wird, wird hier von Df17 der Lösungsvorschlag nur partiell als richtig bewertet,

der Interaktanten oder in Elemente einer beginnenden Interaktion transformiert" (Redder 1984: 205). Dies ist hier gleichermaßen funktional, wie auch Hanna für universitäre Wissensvermittlung beobachtet, indem sie feststellt, dass ‚wir wollen' „eine Perspektive auf eine anschließende Handlungsausführung" (Hanna 2003: 188) eröffnet.

197 Anders als die Dozent_innen sind die Studierenden nicht korpusübergreifend nummeriert, sondern nach dem chronologischen Auftreten in dem jeweiligen Transkriptausschnitt.

gleichzeitig aber auch geäußert, dass für den vorliegenden Fall dieser Lösungsvorschlag nicht zielführend ist. Anstatt hier noch weitere Studierende aufzurufen oder Sm1 erneut zu befragen, nennt Df17 die Lösung, n = 2. Sm1 soll davon die Stammfunktion nennen, macht aber durch die Planungsexothese ‚Äh' (u.a. Ehlich 1986: 217–221) deutlich, dass die vermeintlich einfache Antwort ihm nicht unmittelbar zugänglich ist, woraufhin Df17 Sm2 aufruft. Sm2 äußert zunächst eine Antwort („Arkustangens"; #39), die von Df17 mit Kopfschütteln und „Nee" (#40) negativ bewertet wird und korrigiert sich noch während der verbalen und nonverbalen Bewertung durch Df17 zur richtigen Antwort (#41), die auch als richtig bewertet wird (#42). Mit „Versuch mer das also mal" (#43) leitet Df17 zum Lösen der Aufgabe an der Tafel über. Das ‚Versuchen' ist hier aufgrund der institutionellen Konstellation kein echtes Versuchen, mögliche ‚Dead-ends' bei der Lösung – wie sie z.B. bei der Lösung der Aufgabe zuhause auftreten könnten und somit auch Teil der Wissensaneignung werden – würde die Dozentin wohl diskursiv bearbeiten und nicht in die mathematische Lösung an der Tafel übernehmen und damit textualisieren, wie sich im weiteren Verlauf zeigen wird und wie sich an dieser Stelle schon andeutet: Erst als die richtige Lösung genannt wird, beginnt Df17 an die Tafel zu schreiben. Dies ist hinsichtlich der Frage des Zwecks der Kreidetafel in dieser Mathematikübung von Wichtigkeit. Durch das Anschreiben einer mathematischen (Teil-)Operation scheint der Lösungsweg eine gewisse Gültigkeit zu bekommen. Diese Überlegung soll hier festgehalten werden, um im weiteren Verlauf der Analyse darauf zurückzukommen, denn von diesem Punkt an bekommt die Kreidetafel in der Aufgabenlösung einen zentralen Stellenwert. Zuvor jedoch geht Df17 noch einmal auf den von Sm1 genannten Lösungsvorschlag ein. Das Ausprobieren eines Lösungsweges ist u.a. für die Hausaufgabe wichtig; in der Übung kann die Dozentin mögliche ‚Dead-ends' abkürzen (#45). Die Frage in #44 („Seid ihr alle damit einverstanden?"), die den Studierenden potentiell die Möglichkeit einräumt, den gewählten Lösungsweg zu hinterfragen wird in #45 bearbeitet; davon abgesehen zeigen die Studierenden auch hier keine verbale oder nonverbale Reaktion.

Mit dem sich in #46 anschließenden operativen ‚aber' (Rehbein 2012b: 242ff.) wendet sich Df17 wieder dem konkreten Lösungsweg zu und beginnt den ersten Teil des von Sm1 vorgeschlagenen Lösungsweges anzuschreiben (4b). Der komplette Tafelanschrieb dieses Ausschnittes sieht wie folgt aus:

Wissensvermittlung in der Mathematik

```
1a)
  ⎛6⎞       1b)   2)                            6c) Merkregel:    6b)
  ⎝ ⎠       (a)          I_n(x) = ∫ dx/cos^n x  6a) (uv)' = uv' + vu'  |∫
3)                                              6d) uv = ∫uv' + ∫vu'
Rekursionsformel                                6e) ═══

4a)       4b)        4c)              5c)  7a)             7b)
I_n(x) = ∫ 1/cos²x × 1/cos^(n-2) x dx = sin x/cos^(n-1) x + ∫ sin²x/cos^n x (-n+2) dx
         5a) ⌣       ⌣           ↑
         5b) u'      v    5d)                               5e)
                          u' = 1/cos²x => u = tan x =       sin x / cos x
                          5f)                               5g)
                          v = 1/cos^(n-2) x => v' =         (-n+2)cos^(-n+1) x (-sin x)
         5h)
```

Abb. 9: Mathematik-Übung, Tafelanschrieb

(4b) ist der erste Ansatzpunkt für die Entwicklung der Rekursionsformel, da davon, der Antwort von Sm2 entsprechend, die Stammfunktion, Tangens, bekannt ist. Dies betont Df17 in #47. Den nächsten Teil der Umformung (4c) liefert Sm3 (#49), der von Df17 aufgerufen wird. Sm3 hatte sich zuvor nicht gemeldet. Generell sind bis zum Ende des hier analysierten Abschnittes keine studentischen Handzeichen mehr zu beobachten; es ist deutlich, dass sich die Studierenden stark auf das Mitschreiben konzentrieren. Die richtige Antwort von Sm3 (#49) wird positiv bewertet und direkt an die Tafel geschrieben (#50). Df17 blickt anschließend weiter an die Tafel, mittels eines paraoperativen ‚so' (#51, siehe Ehlich 1987: 294f.) wird ein mentaler Umschlagpunkt zwischen zwei Teilen der Aufgabenbearbeitung verbalisiert, konkret zwischen dem Abschließen eines Teils und dem Anfang eines neuen. Während Df17 noch weiter auf die Tafel blickt – möglicherweise, um ihren Tafelanschrieb zu überprüfen – stellt sie eine Frage zum weiteren mathematischen Vorgehen: „Und w/ was/ wonach sieht das jetzt aus?" (#52). Diese und die folgenden Äußerungen #52–66 wurden in Krause (2015a: 212) unter der Fragestellung betrachtet, ob es sich hier um ein Pseudo-Aufgabestellen-Aufgabelösen nach Ehlich/Rehbein (1977: 102) handelt. Dies hätte naheliegen können, da mehrere Winke zu beobachten sind, die bis zur scheinbaren Ablösung von jeglicher

mathematischer Fragestellung durch de facto-Reduzierung auf den Äußerungsakt in #61 („Fängt aber auch mit P an.") führen – was aber durch die von Sm4 letztlich gegebene Antwort (#62) widerlegt wird. Diese Antwort wird von Df17 an die Tafel geschrieben (#63). Anschließend liefert sie, wie bereits zuvor, die Begründung dafür, welche Voraussetzungen für den zunächst von Sm4 vorgeschlagenen Lösungsweg gegeben sein müssten (#64 und #65). Der Abschluss eines Teilschrittes der Aufgabenstellung wird in #67 erneut mittels ‚so' verbalisiert und anschließend mit der partiellen Integration fortgefahren. Dadurch, dass Df17 nur (5a) an die Tafel schreibt, aber mündlich nach u' und v fragt wird klar, dass hier von Df17 hörerseitiges Wissen vorausgesetzt wird, das Sm4 allerdings nicht unmittelbar zugänglich zu sein scheint, wie die Pause von 2,3 Sekunden und der folgende Wink von Df17 zeigen (#69). Sm4 zeigt in der Pause keine eindeutige nonverbale Reaktion. Die richtige Antwort von Sm4 (#71) führt zu einer längeren Sprechhandlungsverkettung von Df17, in der auf der Tafel nicht eins zu eins dasselbe passiert wie in der mündlichen Verbalisierung. Während Df17 (5b) und (5c) anschreibt, kündigt sie eine Nebenrechnung an[198], die sie als „ausführlich" beschreibt („Wenn mer wollen, machen mer das wieder ganz ausführlich."; #74) – diese Nebenrechnung ist zwar womöglich für ausgebildete Mathematiker nicht mehr erforderlich; es ist jedoch üblich, dass solche Rechnungen während einer Umformung in der vorliegenden Art notiert werden, wie auch anhand einer anderen Übung aus dem euroWiss-Korpus[199] beobachtet werden konnte.

Die Ankündigung ist bemerkenswert formuliert: Df17 bezieht die mentalen Prozesse der Studierenden mittels eines inklusiven ‚Wir' und des Modalverbs ‚wollen' (siehe dazu auch Hanna 2003: 188) ein – allerdings ist dieses ‚Wollen' von der institutionellen Perspektive aus gesehen eher als Teil einer Aufforderung zu verstehen denn als Verbalisierung eines mentalen Prozesses. Das „wieder ganz ausführlich" ist nicht eindeutig zu rekonstruieren, womöglich handelt es sich hierbei um einen Bezug auf vorangegangene Aufgabenbearbeitungen. Allerdings wird die Tatsache, dass die Aufgabenlösungen im Gegensatz zur Vorlesung sehr ausführlich und kleinschrittig bearbeitet werden, in dieser Übung mehrfach betont. Der Nebenrechnungs-Charakter der gesamten mathematischen Operation (5) wird in #75 („Wir stopfen also in dieses Gleichheitszeichen rein […]") deutlich gemacht. Während Df17 die Nebenrechnung umgangssprachlich als ‚Reinstopfen in das Gleichheitszeichen' bezeichnet, schreibt sie an der Tafel (5d) an. Hier erscheinen alle Überlegungen, die zuvor mehr oder weniger kollaborativ erarbeitet wurden: Dass die Stammfunktion von (4b) der

198 Siehe zum Ankündigen Rehbein (1977: 274–276) oder auch Wiesmann (1999: 181–183).
199 Diese wird in dieser Arbeit allerdings nur für beobachtete Vergleiche herangezogen.

Tangens ist, den man anders aufschreiben kann, was wiederum für die weitere Lösung der Aufgabe wichtig ist. Die Umformung vom Tangens in Sinus durch Cosinus, die Df17 von Sf1 in #78 einfordert, kann als Vorwissen curricular vorausgesetzt werden. Dies wird sowohl durch die schnelle Antwort als auch durch die nonverbale Handlung von Df17 deutlich – sie hält die Hand mit der Kreide schon genau über die Stelle, an die dann (5e) geschrieben wird. Nach der Bewertung der Antwort (#80) stellt Df17 eine Verbindung zur Aufgabenstellung her und begründet damit die Umformung in genau diese Form. Das Wissen darüber setzt sie indirekt mit dem ‚ja' in #83 voraus (siehe Hoffmann 2008). Erneut beschließt ein „Scharnier-so" (siehe Ehlich 1987) diesen Arbeitsschritt (#84), parallel zeigt Df17 bereits auf den im Folgenden relevanten Teil aus (5b), der sich konkret auf (4c) bezieht. Auch dieser Teil soll abgeleitet werden. Df17 beginnt damit, eine entsprechende Äußerung zu formulieren, korrigiert sich aber in eine Frage („Das müssen mer natürlich/Was müssen mer jetzt damit machen?"; #86). Interessant ist, wie Df17 das weitere Vorgehen zunächst als naheliegend darstellt („natürlich"), dann aber doch eine Frage stellt. Dies ist ein didaktisches Vorgehen: Der Lösungsweg wird nicht komplett abgekürzt, stattdessen sollen die Studierenden den richtigen Lösungsweg selber finden. Die Frage stellt Df17 an Sm5, der zu der laufenden Aufgabenstellung noch nichts gesagt hatte. Dieser liefert schnell die richtige Antwort, ohne jedoch selber das Ableiten durchzuführen und wird von Df17 dazu aufgefordert. Der Blick von Df17 ruht dabei auf Sm5, der allerdings keine sichtbare Reaktion zeigt, sondern weiter mitschreibt, ohne dass z.B. eindeutig ein deliberatives Wegblicken (Ehlich/Rehbein 1982: 102f.) zu beobachten ist. Df17 schaut zunächst relativ lange auf den abzuleitenden Teil in (5f), womöglich auch, um sicherzugehen, dass dort kein Fehler enthalten ist. Anschließend zeigt sie darauf, schaut Sm5 an und verbalisiert den konkreten Teilschritt (#90). Sm5 antwortet zögernd mit längeren Pausen zwischen den Antwortteilen (#92), Df17 schreibt zunächst mit, hält dann aber inne, als ein Teil der richtigen Lösung fehlt.[200] Df17 macht hier eine relativ lange Pause von 9,1 Sekunden, in der sie den Tafelanschrieb mit ihren Notizen vergleicht – es ist anzunehmen, dass sie zum einen prüft, ob sie selber einen Fehler gemacht hat und zum anderen rekonstruiert, wodurch der Fehler von Sm5 zustande gekommen ist. Es fehlt die Ableitung der Potenzfunktion – Df17 wirkt hier etwas verärgert und vehement, insbesondere in #93 und #94. Anschließend liefert Sm5 in #96 erneut einen Lösungsvorschlag. Df17 übernimmt diesen zunächst, stellt dann aber fest, dass wieder etwas fehlt

200 Wie auf der Rekonstruktion des Tafelanschriebes in (5g) zu sehen ist, fehlt hier das „cosinus hoch minus n plus 1 x", das „minus sinus x" ist prinzipiell richtig.

und korrigiert das „cos x" aus (5g), indem sie Platz zwischen dem „cos" und dem „x" lässt. Der Grund hierfür liegt in der Reihenfolge, in der Sm5 den Vorschlag formuliert hat. Anstatt der richtigen Antwort „cosinus hoch minus n plus 1 x" sagt er „cosinus x hoch minus n plus 1", Df17 stockt bei dem „cosinus x" und vergleicht erneut den Tafelanschrieb mit ihren Notizen, weil der Exponent vor dem x fehlt. Sm5 reagiert zunächst nicht, verbalisiert dann aber in #102 erneut dasselbe wie in #96 und Df17 schreibt dies an die Tafel. Das an der Tafel noch fehlende „minus sin x" hatte Sm5 in #92 verbalisiert, allerdings ohne Verbindung mit dem Exponenten von cosinus, sodass Df17 diesen Teil in #103 und #104 erneut einfordert, dann in #106 anschreibt und den Teilschritt der Lösung mit „Jetzt sind mer fertig" beschließt und erneut ein Scharnier-so verbalisiert. An dieser Stelle ist die Nebenrechnung im Grunde fertig und soll nun für die Umformung von (4) zu (7) herangezogen werden, was Df17 in (#108) verbalisiert und an der Tafel kennzeichnet, indem sie (5h) anzeichnet, die Umrahmung um (5d)–(5g). Sie blickt prüfend auf den Tafelanschrieb und gibt wie in #44 den Studierenden die Möglichkeit, das Vorgehen zu hinterfragen – diese Möglichkeit wird allerdings auch hier nicht wahrgenommen, auch nonverbal lassen sich abgesehen vom Mitschreiben keine Reaktionen der Studierenden beobachten. Anschließend soll Sf2 die partielle Integration durchführen, also den Schritt, der „ins Gleichheitszeichen gestopft" (s.o.) wird. Df17 zeigt auf die entsprechenden Elemente des Tafelanschriebs (#112), wiederholt ihre Frage mehrfach und schaut dabei Sf2 an, von der keine verbale Reaktion kommt.[201] Die Fragen von Df17 sind allerdings propositional sehr ähnlich, wenn man #111 mit #113 und #114 vergleicht. Das Ausbleiben einer Reaktion von Sf2 ist für Df17 der Anlass dazu, noch einmal auf die Produktregel einzugehen, die bei der partiellen Integration angewendet wird. Sie bereitet dies in #114 nonverbal vor, indem sie die Tafel nach unten schiebt und dann in #115 beginnt, (6a) anzuschreiben. In #116 wird dann der entscheidende Wink geliefert, auf den Sf2 antworten kann (#118), was Df17 direkt auf die Tafel übernimmt. Den nächsten Schritt liefert Sf2 nicht direkt im Anschluss, sodass Df17 sowohl explizit im Tafelanschrieb als auch mündlich darauf hinweist, dass sich die Produktregel über die als ‚Merkregel' titulierte in (6) gefasste Gleichung wieder zugänglich gemacht werden kann. Eine mathematische Begründung für die Produktregel an sich wird nicht geliefert (#122), das Hintergrundwissen darüber wird vorausgesetzt. Nach der Erläuterung des nächsten Schrittes der Aufgabenlösung in #120, der Frage an Sf2 in #121 und der ausbleibenden Reaktion von Sf2 hebt Df17 hervor, dass es

201 Da Sf2 nicht im Bildausschnitt ist, kann über etwaige nonverbale Handlungen der Studentin nichts gesagt werden.

sich nicht um einen konkreten Teil der Aufgabenlösung handelt, sondern um eine Merkregel für die Produktregel, die im Zusammenhang der partiellen Integration angewendet werden soll. Dies macht sie auch dadurch deutlich, dass sie (6c) anschreibt. Direkt im Anschluss fordert sie Sf2 auf – man kann die Intonation von #124 als etwas schroff bezeichnen –, den fehlenden Teil der Merkregel zu nennen, während sie schon die Kreide an der entsprechenden Stelle hält. Dies ist zum einen damit zu erklären, dass hier Wissen abgefragt wird, über das Sf2 verfügen sollte, und zum anderen damit, dass durch den Hinweis auf den ‚Merkregel-Charakter' Zeit vergangen ist. Während Sf2 noch die Antwort formuliert (#125), fordert Df17 bereits den nächsten Teil der Aufgabenlösung an (#126). Parallel dazu schreibt sie durchgehend an die Tafel, was Sf2 sagt. In #128 und #129 fasst Df17 die Umstellung zusammen, grenzt die Merkregel optisch durch die Unterstreichung in (6e) ab und initiiert die Umformung, die zu (7) führt.

Es ist deutlich geworden, dass in dem Gleichheitszeichen (5c) die für die Umformung von (4) zu (7) erforderlichen Nebenrechnungen enthalten sind. Dieser ganze mathematische Prozess, der die Nebenrechnung in (5d)–(5g) sowie die Merkregel in (6) umfasst, ist zudem graphisch deutlich gemacht durch den Pfeil in (5c) sowie die Umrandung in (5h). Das Vorgehen von Df17 ist kleinschrittig und sukzessive, die Studierenden werden in jeden einzelnen Schritt des mathematischen Lösungsweges eingebunden, zudem werden die mathematischen Operationen in vielerlei Hinsicht versprachlicht. Zum einen liegen eher fachsprachliche Formulierungen vor wie die Teiläußerungen „I n in Abhängigkeit von I n minus eins" (#21) oder „Cosinus hoch n minus zwei x" (#49), was in einer mathematischen Übung nicht wirklich überraschend ist. Zudem sind aber andere Äußerungen zu beobachten, die sehr wohl herausstechen, wie z.B. „für welches n wär denn ganz einfach?" (#24) oder „was wolln mer sicherlich machen?" (#53). Hierbei handelt es sich nach Krause (2015a: 214) um eine verbalisierte Entschleunigung mentaler Prozesse oder auch um eine ‚Entzauberung der mathematischen Operationen' mit alltagssprachlichen Mitteln: Es werden mentale Prozesse versprachlicht, die die Studierenden beim selbstständigen Bearbeiten einer Aufgabenstellung, die sich mit Krause (2015a: 207, in Anschluss an Thielmann 2009: 104) als Problemstellung beschreiben lassen, selber durchlaufen bzw. durchlaufen müssen. Im Laufe der mathematischen Ausbildung werden diese mentalen Prozesse selbstverständlich, eine Merkregel wie in (6) und möglicherweise auch eine Nebenrechnung ist dann nicht mehr erforderlich. An die Stelle treten dann u.U. komplexere mathematische Operationen, die sukzessive bearbeitet werden. In dem vorliegenden Fall werden die jeweiligen mentalen Prozesse von Df17 gesteuert und

die Studierenden so auf die komplexeren Operationen vorbereitet. Die Tafel ist für ein solches kollaboratives, sukzessives Vorgehen in vielerlei Hinsicht besonders geeignet: In erster Linie bietet sie die Möglichkeit, den Tafelanschrieb sukzessive zu ergänzen und zu erweitern, dem Tempo der Wissensvermittlung entsprechend. Dies ist ein großer Vorteil gegenüber einer vorgefertigten PPT, mit der das Tempo der Vermittlung wesentlich höher wäre, da – auch wenn nur Teile der mathematischen Operation sukzessive eingeblendet würden – diese eben nicht durch die parallele Verschriftlichung verlangsamt würden. Dies würde genauso mit einem Whiteboard funktionieren. Gegenüber einer mit Hand beschriebenen OHP-Folie ist der Vorteil, dass kleine Teile der Lösung schneller korrigiert werden können, wenngleich auch persönliche Präferenzen der Lehrenden eine wichtige Rolle bei der Nutzung der supportiven Medien spielen. Ebenso wäre ein Interactive Whiteboard eine mögliche Alternative, auf dem der Anschrieb direkt digitalisiert werden könnte. Dies hätte weitreichende didaktische Konsequenzen, da das Mitschreiben der Studierenden dadurch möglicherweise entfallen würde. Hier ist zu fragen, ob dadurch ein wichtiger Teil verloren geht oder ob die Studierenden dadurch besser in der Lage wären, die kollaborativen Aufgabenlösungen mental zu verfolgen – das sind allerdings Spekulationen, die z.B. in kognitionspsychologischen Analysen weiter hinterfragt werden müssten.

5.1.3 Zwischenfazit: Analyse 1a

Folgendes ist festzuhalten: Die studentischen Beiträge sind zumeist sehr kurz und enthalten nur kleine Teile der mathematischen Operation. Df17 schlägt keine Lösungswege komplett vor, vielmehr führt sie die Studierenden von Schritt zu Schritt durch die Lösung und lässt von den Studierenden Teilrechnungen durchführen. Dabei gibt sie Hilfestellungen verschiedener Art. Dieses Vorgehen entspricht dem Zweck der Übung, wo im Gegensatz zu einer Vorlesung nicht primär Wissen vermittelt wird, sondern die Studierenden die Anwendung des Wissens (i.w.S.) einüben, kurz: selber handelnd tätig werden sollen. Bis auf die vereinzelten Meldungen der Studierenden zu Beginn der Aufgabenlösung beteiligen sich die Studierenden nicht von sich aus, sondern werden von Df17 aufgerufen, sodass im Grunde jede_r Studierende zu jedem Moment dazu aufgefordert werden könnte, zu der Aufgabenlösung beizutragen. So entsteht eine kollaborative, sukzessive Aufgabenlösung mit verteilten Rollen, die Züge eines Lehrervortrages mit verteilten Rollen (vgl. Ehlich/Rehbein 1986: 85f.) trägt: Als Bezugstext liegen Df17 ihre Notizen vor, auf die sie an mehreren Stellen zurückgreift, um Fehler in den studentischen Lösungsvorschlägen zu

rekonstruieren oder zu identifizieren. Dennoch handelt es sich nicht um einen Lehrervortrag, da neben dem reinen Aufgabenlösen u.a. mentale Prozesse verbal entschleunigt werden und nicht nur ein Text mit verteilten Rollen, sprich die Abfolge der einzelnen mathematischen Operationen, erarbeitet wird. Dazu geht Df17 sehr kleinteilig und sukzessive vor und versucht, die Studierenden in die Aufgabenlösung einzubinden. Das didaktische Vorgehen der Dozentin spiegelt sich in der Verwendung der Kreidetafel: Durch das Anschreiben jeder einzelnen Funktion und Gleichung ‚entstehen' die mathematischen Teilschritte in praesentia, das Tempo der Vermittlung ist mithin wesentlich langsamer als z.b. dann, wenn Aufgabenstellung und Teile des Lösungsweges durch eine PPT projiziert wären. Es konnte gezeigt werden, dass Df17 immer dann an die Tafel schreibt, wenn von den Studierenden der richtige Lösungsweg gefunden wurde; die an mehreren Stellen geäußerten falschen bzw. nicht zielführenden Lösungsvorschläge werden hingegen nicht festgehalten. Das ist insofern von Interesse, als dass der Tafelanschrieb gegenüber der mündlichen Verbalisierung deutlich textuell ist: Auf der Tafel wird das verdauert, was zuvor diskursiv erarbeitet wurde. Dadurch erhält der Tafelanschrieb Gültigkeit und – was hinsichtlich des mathematischen Wissenskonzeptes relevant ist – ist somit nicht mehr vorläufiges Wissen. Es wird also nicht spontan etwas an der Tafel notiert, sondern stets die richtige Lösung – in diesem Falle im Sinne der Notizen, auf die Df17 mehrfach schaut.

Zwar sind für diese Übung keine Mitschriften verfügbar, es ist aber für die weiteren Analysen zu überlegen, ob diese Art des Umgangs mit dem Tafelanschrieb Konsequenzen für die Mitschriften hat: Es ist anzunehmen, dass die Mitschriften bei diesem Vorgehen weitestgehend den Tafelanschrieben entsprächen und die Lösungsvorschläge, die Vorschläge bleiben und mithin keine Gültigkeit erlangen, ebenso wenig wie die Begründungen dafür, warum diese Vorschläge nicht zielführend sind, nicht in die Mitschriften übernommen würden. Dies ist in weiteren Analysen zu untersuchen.

5.1.4 Analyse 1b: Mathematik-Vorlesung

Die Art der Wissensvermittlung in der im Folgenden untersuchten mathematischen Vorlesung[202] unterscheidet sich von der Mathematik-Übung sowohl hinsichtlich der Frage der Organisation des turn-taking als auch hinsichtlich der Nutzung der

202 Diese Vorlesung wurde in Krause (2016) bereits untersucht und wird hier einer Re-Analyse unterzogen.

Kreidetafel, sodass die Analyse auch einen (kleinen) Einblick in die Diversität der Herangehensweisen der Professor_innen in der Mathematik liefern kann.

In der im Folgenden analysierten Vorlesungssitzung waren 19 Studierende anwesend, die meisten Studierenden[203] im 5. Semester verschiedener Diplomstudiengänge mit starkem mathematischem Bezug, z.B. Wirtschaftsmathematik oder Mathematik. Als Prüfungsleistung ist am Ende des Semesters eine mündliche Prüfung zu absolvieren. Zwar geben die Studierenden aus der Wirtschaftsmathematik in den Fragebögen an, dass die geringe Anzahl der Studierenden die Vorlesungen interaktiver als in anderen Disziplinen machen würden, im Wesentlichen werden die Vorlesungen jedoch als frontal beschrieben. Wissenschaftliches Wissen wird als Beweis von vorher aufgestellten Sätzen oder Vermutungen wahrgenommen, Kontakt mit der Entstehung von wissenschaftlichem Wissen hatten die Studierenden jedoch nur selten und meist in Form von vorgeführten mathematischen Beweisen. Während die Studierenden in der zuvor analysierten Übung vom Anfang des Studiums noch die Übung mit aktivem Einbezug der Studierenden als angenehmste Lehrform bezeichnet haben, wird von den Studierenden dieser Vorlesung die frontale Vorlesung mit begleitendem Kreidetafelanschrieb als am besten genannt, wenngleich auch hier der Einbezug der Studierenden als zum Mitdenken anregend beschrieben wird; die Übungen werden als sehr schulnah beschrieben.

Die Vorlesung trägt den Titel ‚Funktionalanalysis' und wird von einem Dozenten, Dm28, in der Altersgruppe von 55–65 Jahren gehalten. Die Vorlesung kann, soweit es das euroWiss-Korpus betrifft, als ‚typische' Mathematik-Vorlesung betrachtet werden – auch im Sinne der eingangs formulierten Erwartungshaltung an mathematischen Vorlesungen. Dm28 nutzt als supportives Medium eine Kreidetafel. Der Tafelanschrieb wird im Wesentlichen von einem Skript übertragen, das den Studierenden nicht zugänglich ist. Dies ist in mehrfacher Hinsicht bemerkenswert: Zum einen könnte man die Frage stellen, warum Dm28 sich die ‚Mühe' macht, mathematische Gleichungen aus einem ihm vorliegenden Skript mit Hand auf eine Kreidetafel zu übertragen und nicht stattdessen eine PPT verwendet. Auf der anderen Seite steht die Frage, warum Dm28 den Studierenden das Skript nicht zur Verfügung stellt,[204] zumal anzunehmen ist, dass

203 Die Angaben über die Studiengänge sowie die Kommentare der Studierenden sind exemplarisch als Eindruck für die Leser_innen aufgeführt.

204 Ausgeschlossen ist damit nicht, dass ein solches Skript unter den Studierenden zirkuliert, z.B. angefertigt von Studierenden aus den vorigen Semestern basierend auf dem Tafelanschrieb. Dies ist in den MINT-Fächern generell nicht unüblich, es war aber nicht möglich, solche Skripte der untersuchten Lehrveranstaltungen zu erheben.

es sich bei dem Skript nicht um ein Dokument handelt, das Dm28 jedes Semester neu erstellt. Beides hat, wie die Analyse zeigen wird, direkt mit dem Tempo der Wissensvermittlung zu tun sowie mit der Tatsache, dass sich die mündliche Verbalisierung des Dozenten nicht einfach auf den Tafelanschrieb und damit auf das Skript reduzieren lässt. Der Tafelanschrieb besteht nahezu ausschließlich aus Sprache und mathematischem Kalkül. Hinzu kommen u.a. Linien, die die Tafel in zwei Teile aufteilen, sowie Pfeile und Unterstreichungen.

Es zeigt sich allerdings ein starker Handlungswiderstand für eine linguistische Analyse: Die mathematischen Inhalte sind aus der Perspektive eines Nicht-Mathematikers bereits so komplex, dass sie nicht in dem Maße rekonstruiert werden können, dass man von einer validen Darstellung der Inhalte sprechen kann. Aus diesem Grund wurde darauf an dieser Stelle verzichtet,[205] was gleichzeitig die Möglichkeit bietet, die Analyse noch stärker auf das genutzte supportive Medium auszurichten. Der Ausschnitt ist zudem – auch hinsichtlich Analyse 1a) – vergleichsweise kurz gewählt, was auf den anspruchsvollen Inhalt und auch auf die Exemplarität des Ausschnittes zurückzuführen ist.

Es handelt sich um einen Ausschnitt aus einer mathematischen Beweisführung, die Dm28 vorträgt. Er nutzt dafür zwei große Kreidetafeln, die hintereinander angebracht sind und verschiebbar sind. Die Tafeln unterteilt er mit Kreidelinien in jeweils zwei Quadrate. In dem im Folgenden näher betrachteten Ausschnitt soll gezeigt werden, dass eine Ungleichung unter gewissen mathematischen Bedingungen erfüllt ist. Konkret geht es um die Frage, was für alle Fälle gilt, in denen Alpha größer als Null gewählt wird; diese Konkretisierung wird von Dm28 in #150 verbalisiert. Hier ist zu beobachten, dass Dm28 sich sehr stark an seinen Notizen orientiert und zu Anfang des Teilbeweises mehrfach länger auf die Notizen schaut. Dies zieht sich durch die ganze Sitzung; Dm28 sichert dadurch stets kleinschrittig ab, dass der Beweis an der Tafel korrekt geführt wird. Um dies nachzuvollziehen, wird zunächst ausschließlich der Tafelanschrieb betrachtet.

205 Es sei hier angemerkt, dass es sich keineswegs um eine vorbeugende Kapitulation handelt – thematisch handelt es sich um sog. ‚Banachräume', eine besondere Art von Vektorräumen. Es sind umfangreiche mathematische Kenntnisse erforderlich, um dies auf einem Level zu verstehen, das es auf der einen Seite ermöglicht, dies verständlich zu erklären und auf der anderen Seite der mathematischen Beweisführung des vorliegenden Beispiels derart folgen zu können, dass mögliche Verständnisprobleme seitens der Studierenden rekonstruiert werden können. Siehe dazu weiterführend z.B. die Einführung in die Nichtlineare Funktionalanalysis von Růžička (2004).

174 Analysen von MINT-Lehrveranstaltungen

1a	1b	1c	2
$\alpha > 0:$	$\beta \leq$	$-\dfrac{1}{\alpha}g^*(x) + \dfrac{1}{\alpha}p(x + \alpha x_0)$	$= -\dfrac{1}{\alpha}g^*(x) + p(\dfrac{1}{\alpha}x + x_0)$

3a	3b	3c
ist erfüllt, wenn	$\beta \leq$	$-F(x) + p(x + x_0) \quad \forall x \in M_{g^*}$

$$\text{2*} \quad = -g^*\left(\frac{1}{\alpha}x\right) + p(\frac{1}{\alpha}x + x_0)$$

Abb. 10: Mathematik-Vorlesung, Tafelanschrieb

In 1a) steht die zu bearbeitende Ungleichung an der Tafel, die im Anschluss in 1b) und 1c) an der Tafel umgeformt wird. In 2) wird der rechte Summand aus 1c) umgeformt und auf der Grundlage dieser Umformung dann in 3) die Antwort auf die Ausgangsfrage, unter welchen Bedingungen die Ungleichung erfüllt ist, an der Tafel festgehalten. Anschließend wird in 2*) noch der linke Summand aus 2) verändert und erneut umgeformt, sodass an Stelle von 2) nun 2*) an der Tafel steht. Das Ergebnis wird dadurch nicht verändert. Es ist leider nicht eindeutig rekonstruierbar, ob die Veränderung des Tafelanschriebs von vornherein im Skript vorgesehen war; durch das Zusammenspiel von Tafelanschrieb, der zeigenden Geste auf den linken Summanden in #157 und den Verbalisierungen liegt es aber nahe, dass es sich hierbei um eine spontane Umformung handelt: In #157 setzt Dm28 mittels ‚denn diesen Term hier' (siehe Redder 1990 zu ‚denn') zu einer Begründung an, die sich direkt auf das zuvor in 3) an der Tafel festgehaltene Ergebnis bezieht, während er auf den linken Summanden zeigt, der anschließend umgeformt wird. Dm28 bricht die Äußerung ab und pausiert für 1,3 Sekunden, während derer er auf die Tafel schaut, bevor er das Wischtuch sucht und dann 2*) anschreibt.

Wie bereits dargestellt, sind die hier vermittelten mathematischen Gegenstände sehr komplex, sodass auf eine konkrete inhaltliche Rekonstruktion verzichtet wurde. Dies hat allerdings auch die Konsequenz, dass nicht eindeutig zu rekonstruieren ist, ob tatsächlich in #157 zu einer Begründung angesetzt wird. Zugleich wird anhand der mündlichen Verbalisierung und des Tafelanschriebs – der nicht nur mathematisches Kalkül enthält – deutlich, dass es deutliche Überschneidungen zwischen beiden gibt. In Krause (2016: 247) wurde bereits dargestellt, dass es angesichts dieser Beobachtung sinnvoll ist, gerade die Teile der mündlichen Verbalisierung zu

betrachten, die nicht im Tafelanschrieb bzw. im mathematischen Kalkül[206] zu finden sind. Dies soll hier wesentlich ausführlicher als in Krause (2016) dargestellt werden. Tilgt man diese ‚Doppelungen', fallen in dem vorliegenden Ausschnitt folgende Äußerungen ins Auge:

#150 Dann betracht mer also erstmal die zwei Fälle
#151 Wie könn wir da diese Ungleich umformen (jetzt)?
#152 Da erhalt mer also [Beta] muss [kleiner gleich] sein [...] ne?
#153 Und die/ diese/ diesen Summanden könn mer aber jetzt noch umformen, das ist ne positive Zahl, das Funktional ist sublinear, also könn wir das [eins durch Alpha] reinziehen, ne?
#154 Also [...]
#155 Und diese Ungleichung [ist erfüllt, wenn]
#156 Ja?
#157 Denn diesen Term hier/ Das könnt mer vielleicht auch, wenn Sie das noch drüber schreiben/ an sich könnt mer ja auch gleich noch umformen.
#158 Das ist hier ein lineares Funktional, also könn mer das [eins durch Alpha] auch hier reinschreiben, ne?
#159 Und wenn/ diese Ungleichung soll ja erfüllt sein für [alle x aus M g Stern], ne.
#160 Und das [eins durch Alpha] gehört [mal x]/ gehört natürlich dann auch zu M g Stern, ne?

In Krause (2016) wurde hierzu unter anderem darauf verwiesen, dass die Verwendung der Modalverben auffällig ist und dass dies, ähnlich wie in der mathematischen Übung, unter anderem darauf schließen lässt, dass es sich auch hier um „um eine verbale Entschleunigung mentaler Prozesse" (a.a.O.: 248) handelt. Darüber hinaus spielen diese Formulierungen auch eine wichtige Rolle für den Tafelanschrieb: #150 ist eine Ankündigung der folgenden mathematischen Teiloperation, die mit dem Anschreiben der zu erfüllenden Bedingung der Ungleichung einhergeht. #151 („Wie könn wir da diese • • Ungleichung umformen jetzt?") ist eine solche Verbalisierung eines mentalen Prozesses, bei der nichts angeschrieben wird, sondern ausschließlich das mit „Da erhalt mer also" (#152) eingeleitete Resultat dieses mentalen Prozesses, der mathematischen Operation, in 1b) und 1c) verbalisiert wird. In #153 verbalisiert Dm28 die mentalen Prozesse der mathematischen Operation, erneut ohne diese anzuschreiben. Dafür bezieht er den Tafelanschrieb aber an mehreren Stellen zeigend mit ein, indem er

206 Auch Teile des mathematischen Kalküls wie ≤, dass mit ‚kleiner gleich' verbalisiert wird, sind sowohl in mündlicher Verbalisierung als auch in Tafelanschrieb enthalten.

die jeweils für die folgende mathematische Operation relevanten Teile, hier konkret den rechten Summanden aus 1c), gestisch und sprachlich mittels Deixeis fokussiert. Die daraus folgende mathematische Operation, die zeitgleich mündlich verbalisiert und an die Tafel geschrieben wird, wird erneut mit ‚also' eingeleitet. In #155 zeigt sich eine besondere Verbindung von Tafelanschrieb und mündlicher Verbalisierung: in 3a) werden, dem argumentativen Charakter des mathematischen Beweises folgend, auch gemeinsprachliche Elemente herangezogen. Während Dm28 mündlich „Und diese Ungleichung" (#155) verbalisiert, ist dies an der Tafel nicht mehr erforderlich, weil der Zeigegegenstand an der Tafel angeschrieben und zudem 3a) nur ein Teil des Beweises ist, der als Ganzes zu lesen ist. Insofern ‚fehlt' nichts an der Tafel, im Gegenteil: Genau das scheinbar Fehlende steht bereits dort. Das Rückversichernde „Ja?" in #156 ist insofern bemerkenswert, als dass Dm28 sich gar nicht zu den Studierenden umdreht, sondern ausschließlich auf seine Notizen und die Tafel schaut. Die darauffolgende (mutmaßliche) Begründung in #157ff. wurde bereits oben thematisiert.

5.1.5 Zwischenfazit: Analyse 1b

Wesentlicher Bestandteil der Vorlesung ist für Dm28 auf den ersten Blick das Übertragen seines Skripts auf die Kreidetafel. Anders als bei der mathematischen Übung sind hier auch argumentative gemeinsprachliche Äußerungen an der Kreidetafel zu beobachten und nicht weitestgehend mathematisches Kalkül. Dies ist auf die Konstellation zurückzuführen: Während in der Übung eine Aufgabe gelöst und in dem Zusammenhang Wissen für eine Hausaufgabe vermittelt werden soll, wird in der Vorlesung ein mathematischer Beweis geführt; argumentative Elemente sind wichtige Teile der Beweisführung. Diese werden auch durch gemeinsprachliche Elemente geleistet, sodass im Endeffekt ein kompletter mathematischer Beweis an der Tafel steht, der im Ganzen gelesen werden kann. Mündliche Verbalisierungen über den Tafelanschrieb hinaus sind zu beobachten; diese verbinden die einzelnen Teilschritte innerhalb des mathematischen Beweises und stehen in enger Beziehung zu mathematischen Operationen, die zwangsläufig stets mentale Prozesse sind.

Es handelt sich aber um mehr als ein Übertragen des Skripts auf die Kreidetafel, dies ist nur die vordergründige Handlung. Konkret wird ein mathematischer Beweis durchgeführt und die in diesem Zusammenhang wichtigen mathematischen Denkoperationen werden verbalisiert. Der Tafelanschrieb dient hier zur Verdauerung des Prozesses – auch wenn diese Verdauerung aufgrund der Nutzung von Tafel und Kreide nur temporär ist, wird erst dadurch ermöglicht, in späteren Teilschritten auf bereits Erarbeitetes zurückzugreifen bzw. dieses Wissen zeigend zu reaktivieren oder relevant zu setzen. Gerade diese beiden Aspekte lassen die Klassifikation

dieser Vorlesung als ‚chalk talk' nicht zu, nicht zuletzt, weil hier kein in sich versunkener Mathematiker etwas an die Tafel schreibt und mit sich selbst redet. Im vorliegenden Fall sind mehrere Momente beobachtbar, die ganz offensichtlich didaktisch auf die Studierenden zugeschnitten sind. Auch das Ändern des Tafelsegments 2) zu 2*) zeigt, dass sich Dm28 nicht starr auf das Übertragen seiner Notizen an die Tafel beschränkt, sondern im Zuge einer Begründung der mathematischen Operation den Tafelanschrieb hinterfragt und situationsadäquat modifiziert.

Bemerkenswert ist, dass an mehreren Stellen das Ansetzen zum Tafelanschrieb mit ‚also' eingeleitet wird. Darin wird die besondere Funktionalität von ‚also' deutlich. Mit Redder (1989) ist ‚also' als paraoperativ zu bestimmen, wobei auch die deiktische Qualität der Aspektdeixis ‚so' von Relevanz ist:

> Verweisobjekte sind Elemente in der propositionalen Dimension des Rede- oder Textraums. Diese propositionalen Gehalte werden mittels *also* neufokussiert, und zwar unter einem bestimmten Vergleichsaspekt. Genauer: Der Sprecher bündelt die noch im Aufmerksamkeitsbereich des Hörers befindlichen propositionalen Teile und lenkt die Aufmerksamkeit auf propositionale Teile katadeiktisch neu unter einem Vergleichsaspekt, der zugleich verbal explizit ausgeführt wird – anders, als bei rein deiktischem Verweis. Auf diese Weise wird der Hörer zu einer propositionalen Verarbeitung geführt, die das bereits vorhandene Wissen so umformt, daß genau die nunmehr neufokussierten und ausgeführten Aspekte als die wesentlichen präsentiert sind. Die Bündelung des bereits verarbeiteten Gehaltes ist spezifisch für die gegenüber *so* komplexe Form *also* (a.a.O.: 402f.; Hervorheb. i.O.).

Funktional ist ‚also' u.a. für „Zusammenhänge [...], in denen der qualitative Umschlag von Voraussetzungsbedingungen zum Ziehen eines Schlusses erfolgt" (a.a.O.: 403). Genau das ist in der Mathematik-Vorlesung der Fall: In Anschluss an die verbalisierten mathematischen (Denk-)Operationen werden diese an der Tafel durchgeführt und dort verdauert. Die mündlich verbalisierten mathematischen (Denk-)Operationen sind als Voraussetzungsbedingungen zu bestimmen, das Ziehen des Schlusses wird an der Tafel vollzogen in Form der Verdauerung dieser (Denk-)Operationen. Der deiktische Anteil in ‚also' fokussiert die (Denk-)Operationen.

Auch hinsichtlich des abstrakten Zusammenhangs wird deutlich, dass die Kreidetafel hier supportives Medium ist: Sie wechselwirkt mit der mündlich verbalen Realisierung des mathematischen Beweises und fungiert dabei nicht nur als Unterstützung, sondern hat zentralen Stellenwert, indem die mentalen Prozesse an ihr verdauert werden.

5.2 Wissensvermittlung in der Physik

Die Physik als Wissenschaft unterscheidet sich von der Mathematik in vielerlei Hinsicht, obgleich sie z.B. durch die Nutzung von Formeln scheinbar Ähnlichkeiten aufweist. Diese sind jedoch, wie im Folgenden deutlich gemacht wird, von

sehr unterschiedlicher Wissensqualität – was sich auch in mehreren Aspekten der linguistischen Auseinandersetzung mit der Physik (i.w.S.) zeigt. So befasst sich Thielmann (1999) mit der Begriffsbildung in der Fachsprache der Physik und aus epistemischer Sicht mit der Physik als Wissenschaft, also damit, was der Gegenstand der Physik ist – nicht zuletzt auch hinsichtlich der Frage, welchen epistemischen Status Experimente in der Physik haben:

> Die Physik hat es als Erfahrungswissenschaft mit der Wirklichkeit zu tun. Diese ist in der Physik aber nicht unmittelbar, sondern, vor allem von Galilei an, *experimentell*. Die Zwecke, auf welche hin die experimentelle Befragung von Natur vorgenommen wird, sind nicht beliebig, sondern sie sind ihrerseits gesellschaftlich vermittelt (a.a.O.: 23; Hervorheb. i.O.).

Ferner hinterfragt er die Experimente hinsichtlich des Bezugs zur außersprachlichen Wirklichkeit – im Konkreten hinsichtlich der Frage, wie sich experimentelle Erfahrung zu Wissen verhält:

> Experimentelle Erfahrung ist nicht lebensweltliche Erfahrung. Sie ist technisch kontrollierte, technisch erzeugte Erfahrung (cf. Mittelstraß 1974, 65f). Wird diese technisch erzeugte Erfahrung als *Wissen* versprachlicht, so ist dieses Wissen ein durch ein *Verfahren* vermitteltes Wissen über Wirklichkeit, das in seinem Wirklichkeitsbezug stets vor dem Hintergrund dieses Verfahrens bewertet werden muß. Gerade diese Bewertung ist aber besonders problematisch, da die Physik dieses Wissen als mathematische Zusammenhänge faßt. Die ‚Formel' gibt aber keine Auskunft über ihr Zustandekommen (ebd.; Hervorheb. i.O.).

Damit macht Thielmann auch das Verhältnis von experimenteller Erfahrung, Wissen und physikalischen Formeln deutlich, die, anders als in der Mathematik, als Zusammenhänge physikalischer Größen zu verstehen sind. Experimente sind diffizil hinsichtlich ihres epistemischen Status':

> An der Oberfläche besteht ein Experiment aus einer Folge von *Herstellungshandlungen* (z.B. Konstruktion und Bau einer Apparatur). […] Mit und an der fertigen Apparatur werden dann Handlungen vorgenommen, die als *Orientierungshandlungen* kategorisiert werden können („Einrichten der Apparatur", „Justieren", „Ausrichten"). […] Das, worauf der Experimentierende wartet, ist ein Effekt, d.h. ein Ereignis, das aufgrund des Gesamtplans, von dem die Apparatur Teil ist, *vorkategorisiert* ist und das der Experimentierende daher in seinem Wissen verorten kann (a.a.O.: 118; Hervorheb. i. O.).

Zugleich zeigt Thielmann, dass sich der Status von Experimenten in der Physik im Zuge der historischen Entstehung und Entwicklung der Physik als eigenständige Forschungsdisziplin mehrfach verändert hat – in der Aristotelischen Physik steht die Naturbeobachtung im Zentrum der Wissenschaft. Dies ändert sich mit den Fallexperimenten von Galileo Galilei. Thielmann (2001) verdeutlicht dies an

einem Ausschnitt aus Galileos ‚Discorsi', in dem es um die Fallgeschwindigkeit geht. Daran kann man den Umschlagpunkt von der Aristotelischen zur moderneren Galilei'schen Physik beobachten:

> Galileis Erkenntnisinteresse gilt [...] bestimmten Gesetzmäßigkeiten, denen eine bestimmte Art menschlichen Handelns unterliegt, wobei es ihm um solche Gesetzmäßigkeiten geht, die sich mathematisch so formulieren lassen, dass sie sich jederzeit wieder, und zwar mit demselben Ergebnis, reproduzieren lassen (a.a.O.: 336).

Es ändert sich also das Verhältnis zur Natur als ‚Beobachtungsgegenstand':

> Galilei befragt nicht Natur, sondern das gesellschaftliche Herstellungshandeln an ihr. Er ist demzufolge nicht, wie Aristoteles, an einer Beschreibung vorliegender Naturdinge interessiert, sondern an den Gesetzmäßigkeiten, denen die handelnde Manipulation von Naturdingen gehorcht (a.a.O.: 337).

Experimente in der Physik sind demnach keine reinen Beobachtungen der Natur, sondern Manipulationen der Natur in experimentellen Settings, mit möglichst kontrollierbaren Variablen, sprich mit kontrollierbaren Einflüssen auf das zu Beobachtende.

Die Wissensvermittlung in der Physik war vor dem euroWiss-Projekt aus linguistischer Perspektive selten Forschungsgegenstand. Als inhaltlich am nächsten dazu dürften die Analysen von Wissensvermittlung in der Chemie von Munsberg (1994) und Chen (1995) angesehen werden, wobei hier ausdrücklich betont werden soll, dass in der vorliegenden Arbeit nicht davon ausgegangen wird, dass die Analyseergebnisse 1:1 übertragbar sind. Bedingt durch die Vielzahl videographierter Fachdisziplinen im euroWiss-Korpus' konnte zur universitären Wissensvermittlung in der Physik mittlerweile umfangreiche Arbeit geleistet werden: Thielmann/Krause (2014)[207] untersuchen eine Physik-Vorlesung unter dem Gesichtspunkt der Vermittlung vorläufigen Wissens und stellen dabei heraus, das es trotz dieser Besonderheit nicht zu einem Kritikhandeln der Studierenden kommt. Damit zeigen sie, dass die physikalische Wissensvermittlung in Vorlesungen nicht ausschließlich auf die Vermittlung von tradiertem Wissen beschränkt sein muss – gerade in dem analysierten Fall wird Wissen vermittelt, das sowohl aktuell als auch noch experimentell ist. Gleichzeitig wird gezeigt, dass die Wissensvermittlung nicht ausschließlich aus fachsprachlichen Elementen

[207] Die dazugehörigen Transkripte der Physik-Vorlesungen sind in Krause/Thielmann (2014a, b) samt rekonstruierten Tafelanschrieben publiziert. Es handelt sich dabei um eine andere Physik-Vorlesung als die in Analyse 2 der vorliegenden Arbeit analysierte.

besteht, sondern dass ganz im Gegenteil die gemeinsprachlichen Mittel einen entscheidenden Anteil an der Wissensvermittlung haben.

Krause/Carobbio (2015) untersuchen eine deutsche und eine italienische Physik-Vorlesung[208] vergleichend und stellen dabei fest, dass die Ähnlichkeiten der physikalischen Wissensvermittlung in den sich teils stark unterscheidenden akademischen Kulturen in Deutschland und Italien (siehe z.b. Thielmann/Redder/Heller 2014 und 2015 sowie Heller et al. 2015), stärker sind als in den Geisteswissenschaften (siehe z.b. Carobbio/Zech 2013 oder Carobbio/Heller/Di Maio 2013). Verglichen wurden insbesondere drei Aspekte: Das Durchsichtigmachen des Sprecherplans, spezifische Formen des Umformulierens sowie – in Ansätzen – die Frage, wie die Kreidetafel in den untersuchten Vorlesungen eingesetzt wird. Auch wenn sich die deutschen und italienischen Physik-Vorlesungen etwas ähnlicher sind als Vorlesungen in den Geisteswissenschaften, zeigen sich Unterschiede: Während in der deutschen Vorlesung der Sprecherplan durchsichtig gemacht wird, indem an antizipierte Wissensdefizite der Hörer angeknüpft wird, wird in der italienischen Vorlesung der Sprecherplan durch eine curriculare Vorwegnahme durchsichtig gemacht. In beiden Vorlesungen wird eine Kreidetafel eingesetzt und nicht nur physikalische Formeln, sondern auch Gemeinsprache verwendet. Es wurde vermutet, dass die Kreidetafel den Zweck hat, u.a. physikalische Gegenstände zu visualisieren und gleichzeitig Schritt für Schritt zu erklären und die Tafel zudem Auswirkungen auf studentische Mitschreibehandlungen hat. Eine tiefergehende Analyse konnte in Krause/Carobbio (2015) nicht durchgeführt werden.

Breitsprecher et al. (2015)[209] vergleichen Daten aus derselben Physik-Vorlesungen mit einer deutschsprachigen Philosophie-Vorlesung – jedoch nicht hinsichtlich der Wissensvermittlung des Dozenten, sondern hinsichtlich studentischer Fragen und damit der studentischen Wissensaneignung im Diskurs. Die Ergebnisse der Arbeit waren hinsichtlich des Vergleiches von unterschiedlichen Fachdisziplinen hochinteressant:

> Im deutschen Zusammenhang hat sich gezeigt, dass studentische Nach- und weiterführende Fragen keineswegs – wie es das unterschiedliche Maß an obligatorischen Wissensbeständen nahelegen würde – auf die geistes- und sozialwissenschaftlichen Fächer beschränkt sind. Vielmehr sind – wiewohl seltener – solche Fragen auch in den MINT-Fächern bereits im Grundstudium anzutreffen. Fächerübergreifend kann hier eine

208 Bei der deutschen Physik-Vorlesung handelt es sich um die Vorlesung, die in 5.2.1 dieser Arbeit analysiert wird.

209 Dieser Beitrag baut auf der theoretischen Darstellung von Fragen in Redder/Thielmann (2015) im selben Themenheft auf.

diskursive Wissensvermittlung beobachtet werden, bei der Dozenten – trotz des scheinbar monologischen Formats der Vorlesung – versuchen, die mentalen Prozesse der Studierenden zu antizipieren und diese zu eigenen Redebeiträgen anzuregen (a.a.O.: 379).

Ein weiterer Versuch einer disziplinvergleichenden Analyse wurde in Krause (2016) unternommen. Dort wurde die Physik-Vorlesung mit einer Mathematik-Vorlesung sowie zwei Maschinenbau-Vorlesungen[210] verglichen. Ziel des Vergleiches war es, einen Einblick in die Wissensvermittlung in MINT-Fächern zu geben und so exemplarisch zu zeigen, welche sprachlichen Herausforderungen an Studierende, insbesondere an DaF-Lerner_innen, der MINT-Fächer gestellt werden und die Frage zu bearbeiten, ob die MINT-Fächer, die als oft inhaltlich ähnlich angesehen werden, in der konkreten Lehr-Lern-Situation auch tatsächlich ähnliche Anforderungen an die Lerner_innen stellen. Der Fokus der Analyse der Physik-Vorlesung lag dabei auf der Frage, ob der Tafelanschrieb und die entsprechende mündliche Verbalisierungen als Umformulierungen angesehen werden können. Diese Frage wird in 5.2.1 ausführlicher referiert und diskutiert.

Alle bisherigen Analysen vergleichend zusammenfassend kann festgehalten werden, dass die Kreidetafel einen wichtigen Stellenwert in der physikalischen Wissensvermittlung einnimmt. Dies bestätigte neben den durchgeführten Analysen auch die Sichtung von entsprechendem Videomaterial auf iTunesU und bei YouTube, auch Physiker_innen bestätigten diese Beobachtung bei Diskussionen nach Vorträgen. Allerdings muss hier trotz der Exemplarizität der gewählten Ausschnitte aus dem euroWiss-Korpus einschränkend darauf hingewiesen werden, dass im Korpus nur zwei Dozenten aufgenommen werden konnten, von denen einer der Assistent dessen ist, der die Vorlesungen hält.

5.2.1 Analyse 2: Physik-Vorlesung

Es wurde in 5.2 bereits darauf hingewiesen, dass die hier analysierte Vorlesung bereits Gegenstand mehrerer Analysen war. Der Fokus dieses Kapitels liegt daher weniger auf einer detaillierten Re-Analyse von bereits anderweitig analysierten Transkriptausschnitten als auf dem Versuch, die bisherigen Erkenntnisse zu referieren, zu ordnen und pointiert auf die Kreidetafel als supportives Medium einzugehen. Dazu wird die Besonderheit berücksichtigt, dass ein zweiter Dozent an mehreren Stellen physikalische Experimente vorführt.[211]

Bei der Physik-Vorlesung ‚Elektrodynamik' handelt es sich um den zweiten Teil einer zweisemestrigen Einführungsvorlesung in die Experimentalphysik,

210 Siehe Analysen 1b) bzw. 4a) und 4 dieser Arbeit.
211 Dieser Aspekt wurde in den zuvor genannten Analysen nur am Rande erwähnt.

die von einem Professor (Dm30) in der Altersgruppe von 55–65 geleitet wird. Begleitend zur eigentlichen Vorlesung werden von einem Assistenten des Dozenten (Dm31)[212] mehrfach Experimente vorgeführt. Eine solche Aufteilung ist, wie eine Sichtung vergleichbarer Vorlesungen bei iTunesU ergab, in Deutschland nicht unüblich, wenngleich die Experimente teilweise auch von dem oder der Dozent_in selber durchgeführt werden. In der hier analysierten Sitzung waren 25 Studierende (Physik im B.Sc.) anwesend. Die Studierenden berichten, dass die Größe einer Veranstaltung den Grad der Interaktivität beeinflusst. Die Praktika und Übungen werden als beste Art der Wissensvermittlung beschrieben, da darin der Anwendungsbezug am ehesten gegeben sei. Zudem werde in den Praktika teilweise vermittelt, wie physikalische Erkenntnisse durch Experimente gewonnen werden können. Wissenschaftliches Wissen wird den Studierenden in der Regel als Faktenwissen vermittelt, Vorläufigkeit wird nur selten thematisiert. Wenn dies der Fall ist, wird meist darauf verwiesen, zu welchen Aspekten noch Forschungsarbeit zu leisten ist.

Dm30 nutzt die Kreidetafel intensiv, den Tafelanschrieb überträgt er von einem nur ihm vorliegenden Skript. Anders als in der zuvor analysierten Mathematik-Vorlesung besteht der Tafelanschrieb nicht nur aus Sprache, mathematischem Kalkül und weiteren semiotischen Ressourcen wie Pfeilen usw., sondern auch aus Grafiken und Zeichnungen. Dies ist insofern bemerkenswert, als dass das Anzeichnen der Grafiken aufwendig ist und mithilfe einer PPT oder eine OHP-Folie wesentlich beschleunigt werden könnte – zumal Dm30 an anderen Stellen der Vorlesung auch OHP-Folien auflegt.[213] Somit ist in der folgenden Analyse ein Augenmerk darauf zu legen, welchen Zweck diese Form des sukzessiven Anzeichnens der Grafiken erfüllt. Der Tafelanschrieb wird, wie Dm30 in persönlichen Gesprächen mitteilte, gezielt in dieser Form eingesetzt. Er wies in diesem Zusammenhang auch darauf hin, dass aus seiner Sicht seine Vorlesungen ohne die Tafelanschriebe keinen Sinn ergeben würden. Somit kann man beim Tafelanschrieb oberflächlich betrachtet eine gewisse Ähnlichkeit zur Analyse 1b) beobachten, allerdings kommen in der Physik-Vorlesung noch angezeichnete Visualisierungen hinzu, die in der Mathematik-Vorlesung nicht beobachtet werden konnten. Anders als in der Mathematik-Vorlesung handelt es sich allerdings

212 Dies ist nicht im institutionellen Sinne zu verstehen, Dm31 ist Mitarbeiter einer anderen Professur.
213 Das Auflegen von OHP-Folien ersetzt dann nicht das Anschreiben an die Tafel, sondern ergänzt den Tafelanschrieb. Dm30 macht dann den Ausnahmecharakter dieser Projektionen deutlich, weswegen eine solche Stelle nicht zur Analyse ausgewählt wurde.

nicht um einen argumentativen mathematischen Beweis, sondern eher um einen fortlaufend entwickelten Text, der Ähnlichkeit mit einem Lehrbuch aufweist. In Krause (2016) wurde vor allem herausgearbeitet, dass in den Äußerungen #66–76 und dem entsprechenden Tafelanschrieb in Segment 8) mehrere Umformulierungen stattfinden. Das Besondere an diesen Umformulierungen ist, das diese nicht in Sprechhandlungssequenzen auftreten: „Die Bezugshandlungen für diese Umformulierungsprozesse sind hier nicht mündliche Verbalisierungen, sondern der Tafelanschrieb selbst, der aus einem für die Studierenden nicht zugänglichen Skript übertragen wird" (a.a.O.: 239). Durch diese Verbindung ist im Grunde der Tafelanschrieb nicht nur die umformulierte Bezugshandlung, sondern gleichzeitig das Skript. Die Beziehung zwischen mündlichen Verbalisierungen und Tafelanschrieb wurde graphisch wie folgt dargestellt:

wir hatten einen Kondensator	
Kondensator aufgeladen mit Spannung U	von der Spannungsquelle abklemmen
Oberflächenladung Q auf den Platten	von der Spannungsquelle getrennt
Also Q	

8a	8b	8c
Kond aufgeladen mit Sp. U (\cap Q)	und von Sp-Quelle getrennt

8d
→ Q bleiben unverändert, D ebenfalls

da bleiben die Ladungen drauf	im D-Feld kann sich nischt ändern
die Ladungen bleiben wie sie sind	(Q bleiben unverändert) und natürlich D ebenfalls
Q bleiben unverändert	

Abb. 11: Tafelanschrieb und Umformulierungen, Physik (Krause 2016: 239)

Dort wurde ebenso dargestellt, dass diese Art des Umformulierens durch das Antizipieren von Hörerwissen bzw. konkret antizipierte hörerseitige Wissensdefizite in der Vorlesungssituation bedingt ist: Dm30 formuliert, das Hörerwissen antizipierend, mündlich um, was als didaktische Entscheidung begründet sein kann, aber auch auf die Verankerung des vermittelten Wissens im Hörerwissen abzielt. Das Besondere ist dabei, dass die Umformulierungen nicht durch Höreräußerungen initiiert oder angefordert werden, sondern ausschließlich auf antizipierten möglichen Verstehensproblemen (siehe Krause 2016). Dies ist auf die Konstellation des universitären Lehr-Lern-Diskurses in der Vorlesung zurückzuführen, in der in erster Linie Dm30 sprachlich handelt.

Leitend für die Wissensvermittlung dieser Physik-Vorlesung ist ein Skript von Dm30, das den Studierenden nicht zugänglich ist und das dieser auf die Tafel überträgt. Dennoch erschöpft sich die Wissensvermittlung nicht in bloßer Reproduktion des Skriptes durch mündliche Verbalisierung und Tafelanschrieb, vielmehr formuliert Dm30 einzelne Äußerungen mehrfach um und bietet den Studierenden so unterschiedliche Ansatzpunkte für die Prozessierung des vermittelten Wissens. Wollte man hier mit Fachsprachlichkeit (siehe z.B. Engberg 2002) argumentieren, so könnte man sagen, dass an der Tafel ein sehr hoher Grad an Fachsprachlichkeit vorliegt, während die mündlichen Verbalisierungen hinsichtlich des Grades changieren und mitunter auch umgangssprachlich sind. Damit wird hier das vermittelte Wissen in unterschiedlichen Komplexitätsgraden dargeboten.

Der Tafelanschrieb bezweckt, dass an der Tafel ein – aufgrund der Flüchtigkeit des Anschriebs – temporäres Lernskript entsteht, dass in der mündlichen Verbalisierung erläutert wird. Durch studentische Mitschriften[214] wird dieses temporäre Lernskript weiter verdauert und bildet für die Studierenden flankierend zu Lehrbüchern die Lerngrundlage. Der Tafelanschrieb ist damit gewissermaßen der Fluchtpunkt der mündlichen Wissensvermittlung und die Umformulierungen haben mal eher erläuternden Charakter, mal sind sie eher hinführend oder einleitend. In anderen Teilen der Vorlesung ist hinsichtlich dieser Orientierung am Skript beim Übertragen des Tafelanschriebs ein interessantes Phänomen zu beobachten: In #64 ist die Verbindung von Skript und Tafelanschrieb in der mündlichen Verbalisierung so eng, dass Dm30 auch ein Komma verbalisiert:

[57]

	/64/
Dm30 [v]	wollen das uns nun überlegen. • • Äh ((1,8s)) ((atmet aus)) ((1,2s)) also dreizehn
Dm30 [nv]	schiebt die Tafel nach oben \| schaut an die Tafel \| schreibt 7a) an

[58]

Dm30 [v]	((1,8s)) mit elf ((2,5s)) liefert ((1,1s)) w • allgemein, ((2,3s)) Komma, • • es ((1s)) müssen
Dm30 [nv]	die Tafel

[59]

	/65/
Dm30 [v]	aber ((1,4s)) die physikalischen Bedingungen • genau beachtet werden. ((2,2s)) ((2,5s))
Dm30 [nv]	schiebt die

214 Es liegen zu dieser Veranstaltung zwar keine Mitschriften vor. Da aber das Skript von Dm30 den Studierenden nicht vorliegt, dürften sich die Mitschriften sehr stark am Tafelanschrieb orientieren.

Eine solche Verbalisierung der Interpunktion ist auch in #131 zu beobachten:

[119]

	/129/	
Dm30 [v]	• • Jetzt kommt der zweite Fall, dass wir den Kondensator • •	
Dm30 [nv]		*schreibt 12a) an die*
Dm 31 [nv] *Projektor aus*		

[120]

		/130/
Dm30 [v]	an der Spannungsquelle lassen • • und dann das Dielektrikum einfügen.	((1,1))
Dm30 [nv] *Tafel*		*schaut auf*

[121]

Dm30 [v]	Also der erste Fall war ((1,3s)) Kondensator aufgeladen, dann von der
Dm30 [nv]	*seine Notizen*

[122]

	/131/
Dm30 [v]	Spannungsquelle getrennt. • • Und hier haben mer Kondensator ((3s)) aufgeladen,
Dm30 [nv]	*schreibt 12b) an die Tafel*

[123]

Dm30 [v]	((3s)) Komma aber ((1s)) beim • • Einschieben des Dielektrikums ((4,5s)) noch an der
Dm30 [nv]	

[124]

	/132/	
Dm30 [v]	Spannungsquelle gelassen. ((9,5s))	((8s))
Dm30 [nv]	*schreibt 12c) an die Tafel*	*schiebt die Tafel nach oben und schaut auf*
[nn]		((Husten))

An beiden Fundstellen dieses Ausschnittes tritt dieses Phänomen beim selben Interpunktionszeichen an einer Stelle auf, an der nach dem Komma ein ‚aber' folgt, also eine Art Zäsur, denn in ‚aber' „ist eine Prozedur enthalten, die zwei Richtungen synthetisiert: In der einen wird im Diskurs Gesetztes abgelehnt, in der anderen wird Neues als für Altes zu Substituierendes eingeleitet" (Rehbein 2012b: 242). In diesen beiden Fällen wird eine partielle Einschränkung des Gegebenen mit ‚aber' eingeleitet, woraufhin Spezifikationen des Gegebenen folgen: In #64 „es ((1s)) müssen aber ((1,4s)) die physikalischen Bedingungen • genau beachtet werden", mithin gelten die zuvor in Verbindung gebrachten Gleichungen zur Bestimmung von ‚w allgemein' nur dann, wenn die physikalischen Bedingungen genau beachtet werden, ansonsten ist das nicht der Fall. Die in #131 mittels ‚aber' eingeleitete Einschränkung des Gegebenen operiert auf dem Diskurswissen: Zunächst wurde der Fall betrachtet, dass der Kondensator aufgeladen und dann von der Spannungsquelle getrennt wurde. Dies wurde auch in #129 und #130 expliziert.

 Dieser Ausschnitt schließt direkt an die Vorführung eines Experimentes durch Dm31 an, der den ‚ersten Fall' im Experiment vorgeführt hat.[215] In diesem

215 Siehe unten.

Ausschnitt wird also von Dm30 der erste Fall, der Teil des in Krause (2016) analysierten Gedankenexperiments war, noch einmal erwähnt und direkt im Anschluss der zweite sich davon in einem wesentlichen Punkt unterscheidende Fall mittels ‚aber' eingeleitet. Allerdings ist das Komma nur in diesem Ausschnitt das einzige verbalisierte Satzzeichen, an anderer Stelle wird auch ein Doppelpunkt verbalisiert – ein eindeutiges Muster ist also nicht klar erkennbar, denn an anderen Stellen sind Abschnitte im Tafelanschrieb zu beobachten, an denen die Interpunktion nicht verbalisiert wird. Ein anderer Beleg für das Verbalisieren von Satzzeichen findet sich in der in Thielmann/Krause (2014) analysierten Physik-Vorlesung[216], die ebenfalls von Dm30 gehalten wird. Dort sind hinsichtlich des Übertragens des Skripts auf die Tafel ähnliche Phänomene zu beobachten, auch dort werden die Klammern mündlich verbalisiert (Krause/Thielmann 2014a: 84, #163). Nicht nur aufgrund dieser Parallele kann man festhalten, dass sich die Wissensvermittlung in den beiden Vorlesungen nicht grundsätzlich unterscheidet; allerdings führt Dm30 die Spintronik-Vorlesung ohne begleitende Experimente von Dm31 durch. Alle anderen Aspekte der Wissensvermittlung gleichen sich im Wesentlichen. Der Unterschied besteht jedoch in dem epistemischen Status des vermittelten Wissens, da in der Spintronik-Vorlesung auch vorläufiges, nicht tradiertes, Wissen vermittelt wird. Die Vorlesung ist allerdings im Vergleich zu der Elektrodynamik-Vorlesung später im Studium angesiedelt. Hier könnte die Begründung sowohl für die Vermittlung von vorläufigem Wissen als auch für die Abwesenheit von vorgeführten Experimenten liegen: Der Lehrbuchcharakter ist etwas zurückgetreten, gleichzeitig sind die Studierenden weiter fortgeschritten und haben auch physikalische Praktika absolviert. Davon abgesehen sind die physikalischen Inhalte bereits so komplex, dass die Experimente nicht ohne weiteres in einem Hörsaal vorgeführt werden können. Dies gilt natürlich umso mehr für das Experiment in der Spintronik-Vorlesung, da die beschriebenen Phänomene bisher nur unter extremen Bedingungen beobachtbar waren.

Die Besonderheit an der Elektrodynamik-Vorlesung ist, dass Dm31 mehrfach begleitend zu der Wissensvermittlung durch Dm30 Experimente vorführt. Diese stehen in enger Beziehung zu dem in der Vorlesung vermittelten Wissen und werden von Dm30 angekündigt:

[61]

	/66/	
Dm30 [v]	werden. ((8,2s)) ((3,1s))	Das wollen mer mal an
Dm30 [nv]	*Tafel*	*schaut auf seine Notizen und schiebt die Tafel nach oben*

216 Im folgenden Absatz zwecks einfacherer Identifikation als ‚Spintronik-Vorlesung' bezeichnet, relativ zur ‚Elektrodynamik-Vorlesung'.

[62]

| Dm30 |v| | /67/ | | |
|---|---|---|---|
| | nem Beispiel zeigen. | _Ich erklär s erstmal, dann zeigt Doktor Dm31 • • (oder) den Versuch | |
| Dm30 |nv| | | | *schaut an die Tafel* |

[63]

| Dm30 |v| | /68/ | | |
|---|---|---|---|
| | und dann mach ich weiter. | • • Also stellen sich vor, wir hatten ((1,2s)) einen Kondensator. | |
| Dm30 |nv| | | *schaut auf seine Notizen* | *schreibt 8a) an* |

Direkt hier schließt das in Krause (2016) analysierte Gedankenexperiment an. Dieses mündet ab #101 in ein reales physikalisches Experiment, indem ein Teil des Gedankenexperiments von Dm31 beispielhaft gezeigt wird. Das vorgeführte Experiment ist insofern nur beispielhaft, weil Dm30 zuvor die theoretischen physikalischen Grundlagen erklärt und Dm31 die damit zusammenhängenden Phänomene anhand des Experiments verdeutlicht, obgleich aufgrund leicht unterschiedlicher Materialien keine vollständige Entsprechung zwischen Experiment und Theorie vorliegt: In der durch Dm30 vermittelten Theorie wird der Zustand im Vakuum dargestellt, im Experiment wird Trafoöl verwendet, da der Effekt dadurch besser sichtbar gemacht werden kann. Dennoch bleibt der Effekt derselbe, nur die Berechnung ist den Gegebenheiten anzupassen – genau dies wird von Dm30 in #100 angekündigt.

Nach einem Scharnier-so in #101, das den Umschlagpunkt von theoretischer Ausführung durch Dm30 zur Vorführung des Experiments kennzeichnet, beginnt Dm31 mit der Beschreibung (siehe dazu u.a. Redder/Guckelsberger/Graßer 2013: 32) der Projektion des Experiments, auf der ein mit Trafoöl gefüllter Plattenkondensator zu sehen ist. Das Experiment wird aus technischen Gründen kopfüber projiziert, dies erklärt Dm31 in #106–112. Diese Erklärung wird mit einem Scharnier-so abgeschlossen und anschließend wird zur weiteren Erklärung übergeleitet, indem Dm31 auf die Maschine zeigt (#114). Dabei handelt es sich um eine sogenannte Influenzmaschine, mit der die Kondensatorplatten geladen werden können, sodass dort eine Spannung entsteht. Beim Laden eines Plattenkondensators kommt es je nach Größe des Kondensators zu einer sog. ‚Durchschlagsspannung' (siehe Petrascheck/Schwabl 2015: 54), die akustisch durch einen Knall wahrnehmbar wird und die man sich visuell wie einen Lichtblitz vorstellen kann. Dm31 schließt in #120 antizipatorisch die Nähe der sich teilweise in der Luft befindlichen Pole des Plattenkondensators als Grund für den Durchschlag aus und stellt in #124 den Bezug zu den Ausführungen von Dm30 her. Das Experiment soll jedoch nicht die Durchschlagsspannung veranschaulichen sondern zeigen, dass beim Laden der Kondensatorplatten der Flüssigkeitsspiegel ansteigt, also das Dielektrikum in den Plattenkondensator hineingezogen wird, wie Dm31 in #117 und #122 verdeutlicht.

Nach Schnettler/Knoblauch/Pötzsch (2007: 19) sowie Peters (2007: 50) könnte die vorliegende Wissensvermittlung mittels Experiment als eine Demonstration begriffen werden, da „das, worum es geht, material vorgeführt wird" (Schnettler/Knoblauch/Pötzsch 2007: 19). Wenn man sich jedoch die Konstellation genauer ansieht, ist das nicht ganz zutreffend. Es wird zwar Wissen demonstriert, jedoch ist die Bestimmung dessen ‚worum es geht' nicht ganz eindeutig festlegbar: Die Beobachtung, dass das Dielektrikum in den Kondensator hineingezogen wird, ist nur ein kleiner Teil der physikalischen Beobachtungen an dieser Stelle, eben genau der Teil, der beobachtbar ist – eine physikalische Erklärung des Beobachteten ist damit nicht geliefert. Aber genau das könnte eben das sein, ‚worum es geht', schließlich sind Dozentenvortrag und Experiment eng miteinander verzahnt. Zugleich wird Wissen um ein Standardexperiment vermittelt. Die Studierenden sehen die Influenzmaschine, sehen wie die Platten eines Plattenkondensators aufgeladen werden und sehen die dabei entstehenden Effekte: Das Anheben der Flüssigkeit und das Durchschlagen des Feldes. Zudem sehen sie, wie dieses Experiment projiziert wird – was Dm31 in #108–109 zwar nicht physikalisch ausführlich, aber umgangssprachlich verständlich erklärt. Gleichzeitig verweist er in #108 darauf, dass das Thema der optischen Abbildung noch gesondert behandelt wird – curricular betrachtet sogar in der untersuchten Vorlesung zu einem späteren Zeitpunkt (zur Erinnerung: Der Titel der Vorlesung lautet ‚Elektrodynamik – Optik'). Wenn man nun also bei dieser Vorführung des Experiments von einer Demonstration (s.o.) sprechen würde, würde man nur einen Ausschnitt dessen treffen, was man eigentlich benennen möchte. Zweifellos ist ein Aspekt dieser Vorführung, dass einige der zuvor durch Dm30 vermittelten Wissenselemente demonstriert werden. In diesem Sinne ist das Vorführen des Experiments als supportiv zum Dozentenvortrag von Dm30 zu verstehen; der Vortrag würde ohne Experiment auch funktionieren, das Experiment erfordert jedoch eine Einbettung in eine wissensvermittelnde Konstellation, um zur Vermittlung physikalischer Gegenstände an Studierende zu funktionieren. So könnte man hier auch argumentieren, dass das Experiment durch Dm31 im Kern überflüssig ist, wenn man es ausschließlich als materiale Vorführung dessen ‚worum es geht' begreift. Dann würde es sich bei dem Experiment ausschließlich um eine Doppelung des vermittelten Wissens durch ein anderes Medium handeln und damit letztlich mehr Showeffekt als sinnvoller Teil der physikalischen Wissensvermittlung sein – dies ist jedoch nicht der Fall. Putzier (2016) spricht von einer Demonstration von Experimenten – dies fasst meiner Ansicht nach diese besondere Konstellation wesentlich präziser als die ‚Demonstration' nach Schnettler/Knoblauch/Pötzsch (2007) und Peters (2007), denn damit ist sowohl die exemplarische Vorführung von experimentellen Beobachtungen als auch die Demonstration des Experiments an sich gefasst.

5.2.2 Zwischenfazit: Analyse 2

Es können an dieser Physik-Vorlesung mehrere Arten der Nutzung supportiver Medien beobachtet werden: Dm30 nutzt die Kreidetafel als zentrales supportives Medium. Dabei schreibt er nicht sporadisch an, sondern baut die ganze Vorlesung darum auf, dass er an ein Skript auf die Tafel überträgt und jeden einzelnen Schritt dieses Skriptes erläutert. Oftmals verwendet er dabei Umformulierungen, die zum einen am antizipierten Hörerwissen anknüpfen und zum anderen den oft eher fachsprachlichen Tafelanschrieb gemeinsprachlich potenziell im Hörerwissen verankern können. So entsteht an der Tafel ein temporäres Lernskript, das die Studierenden in Mitschriften verdauen müssen, da ihnen das Skript des Dozenten nicht zugänglich ist. Dies bedeutet jedoch nicht, dass der Tafelanschrieb rein fachsprachlich ist, auch gemeinsprachliche Elemente und Elemente der alltäglichen Wissenschaftssprache sind dort enthalten. Ferner zeichnet Dm30 auch Grafiken an die Tafel, die er sukzessive aufbaut und teilweise später sowohl um graphische als auch um verbale Elemente ergänzt. Dies unterscheidet sich von den wenigen Folien, die er auf dem OHP auflegt; diese zeigt er nur kurz zur Verdeutlichung, schreibt dann aber parallel trotzdem noch an die Kreidetafel und überträgt aus seinem Skript. Die inhaltliche Nähe zum Skript zeigt sich auch darin, dass Dm30 an einigen Stellen sogar Interpunktion verbalisiert, während er diese vom Skript auf die Tafel überträgt – eine Systematik dahinter ließ sich jedoch nicht rekonstruieren.

Insgesamt kann festgehalten werden, dass Dm30 sich stark von dem Skript leiten lässt, dabei aber stets das Hörerwissen antizipiert und den Tafelanschrieb entsprechend umformuliert und so eine starke Hörerinvolvierung leistet. Hinzu kommt in dieser Vorlesung, dass Dm31 an mehreren Stellen der Vorlesung Experimente vorführt. Eine solche Konstellation wurde von Putzier (2016) als Demonstration von Experimenten bestimmt: Es soll nicht nur das durch Dm30 vermittelte Wissen veranschaulicht, sondern auch Wissen über Experimente an sich, über Experimentaufbauten usw. vermittelt werden, wenn auch eher implizit. Die explizite Vermittlung dieser wesentlich handlungspraktischen Bestandteile des Physik-Studiums ist in Physik-Praktika ausgelagert.

5.3 Wissensvermittlung im Maschinenbau

Anders als zur Physik lagen bereits vor dem euroWiss-Projekt Arbeiten zur Wissensvermittlung im Maschinenbau vor. Insbesondere ist Hanna (2003) zu nennen, die sich, wie bereits in Kapitel 3 deutlich gemacht wurde, insbesondere mit Fragen der Visualisierung in der ingenieurswissenschaftlichen

Wissensvermittlung befasst hat. An Hanna (2003) wurde oben das Konzept der ‚wissensvermittelnden Paraphrase' kritisiert, nichtsdestotrotz liefert die Arbeit wichtige Erkenntnisse insbesondere hinsichtlich des Stellenwerts von Grafiken. Unabhängig davon, ob es sich bei den von Hanna rekonstruierten sprachlichen Handlungen um wissensvermittelnde Paraphrasen oder um Reformulierendes Handeln handelt, ist bemerkenswert, wie die Grafiken und Visualisierungen mündlich ‚verschweißt' und in den Vorlesungsdiskurs eingebracht werden und wie anhand dieser Grafiken Wissen vermittelt wird, während sie gleichzeitig genuines ingenieurswissenschaftliches Wissen an sich darstellen.

Thielmann (2014a) analysiert eine Maschinenbau-Vorlesung zur Konstruktionslehre.[217] Ziel seiner kurzen Analyse ist – in einem ersten Einblick in das Datenmaterial – zu zeigen, dass die Wissensvermittlung im Maschinenbau nicht ausschließlich so verfährt, wie man es möglicherweise erwartet, nämlich

dass während des Bachelorstudiengangs die kanonisierten Wissenselemente dominieren und Vorlesungen demzufolge vor allem der Weitergabe eines Wissens dienen, das in Veranstaltungen wie Übungen und Praktika nach dem Muster Aufgabenstellen-Aufgabenlösen reproduktiv vertieft wird (a.a.O.: 194).

Stattdessen beobachtet er, dass in dem von ihm analysierten Ausschnitt gänzlich andere Verfahren zum Tragen kommen,

die geeignet sind, abstrakt-physikalisches Wissen auf konkrete Handlungskonstellationen (technisches Problemlösen, Problemlösungsgespräch in einer Firma) zu beziehen und Wissen vielfach – auch durch Anbindung an die Alltagswirklichkeit – zu vernetzen. In dem hier analysierten Abschnitt waren diesbezüglich vor allem zwei Verfahren auszumachen:
– Die Überführung der durch eine Graphik[218] repräsentierten abstrakt-physikalischen Wissensbestände in eine fiktive, aber singuläre Handlungskonstellation, indem bestimmte Aspekte der Graphik graphisch hervorgehoben und in einem fiktiven Problemlösungsgespräch diskutiert werden.
– Begriffsklärung durch eine komplexe, ihr Bildmaterial aus der Alltagswirklichkeit entlehnende Analogie.

(a.a.O.: 204f.)

Thielmann hinterfragt in dieser Arbeit auch die Epistemizität des vermittelten Wissens und der Disziplin generell. Dabei zeigt er eine enge Verbindung zwischen Physik und Maschinenbau auf:

217 In der vorliegenden Arbeit Analyse 4b.
218 Thielmann bezieht sich hierbei auf die Grafik, die auch in den Analysen 4a und b dieser Arbeit analysiert wird, weswegen darauf an dieser Stelle nicht weiter eingegangen wird.

Die Physik als Leitwissenschaft informiert eine technische Herstellungspraxis, ohne deren Erzeugnisse sie nicht experimentieren, d.h. kein neues Wissen generieren kann. Die Physik und die durch sie informierte technische Herstellungspraxis bedingen einander (a.a.O.: 195).

Dies führt ihn zu einer radikalen Ansicht hinsichtlich des Status' des Maschinenbaus als Wissenschaft:

Der Maschinenbau ist mithin nicht selbst eine Wissenschaft, sondern ein Ort des wissenschaftlich angeleiteten Nachdenkens über konkrete technische Problemlösungen und ihre praktische Umsetzung. Das heißt: Maschinenbauer werden dafür ausgebildet, physikalisches Wissen und physikalisch informierte Materialkenntnis zur Bewältigung konkreter Problemkonstellationen in der technischen Wirklichkeit einzusetzen. Wir kennen solche Problemlösungen noch unter einer anderen Benennung: Innovation (a.a.O.: 195f.).

Dieser Besonderheit des Maschinenbaus wird in der Wissensvermittlung Rechnung getragen, indem sowohl auf Problemkonstellationen hin Wissen vermittelt wird (siehe a.a.O. oder auch Analyse 4b dieser Arbeit) als auch kanonisierte Wissenselemente vermittelt werden (siehe dazu Analyse 4a dieser Arbeit).

Thielmann (2014b) analysiert einen anderen Ausschnitt aus derselben Arbeit, der kurz vor dem in Thielmann (2014a) analysierten angesiedelt ist. Darin ist auffällig, dass der Dozent mit der oben formulierten Erwartung – also der Verkettung von Assertionen mit kanonisierten Wissenselementen – bricht und stattdessen umgangssprachlich zu einem unerwarteten Verfahren greift: Er erzählt. Dies ist zum einen hinsichtlich der geisteswissenschaftlichen Erwartungshaltung an Maschinenbau-Vorlesungen interessant, zum anderen auch hinsichtlich der im euroWiss-Projekt untersuchten diskursiven Wissensvermittlung, da durch das Erzählen der mentale Mitvollzug der Hörer in besonderer Weise in Anspruch genommen wird.

Krause (2015a) untersucht ebenfalls eine Maschinenbau-Vorlesung zur Konstruktionslehre, allerdings handelt es sich um die Sitzung, die vor der in Thielmann (2014a, b) analysierten stattgefunden hat. Da der eigentliche Dozent verhindert war, wurde er von einem wissenschaftlichen Mitarbeiter vertreten (siehe Analyse 4a), der zudem dieselbe Grafik wie in Thielmann (2014a) verwendet. Die Analyse der Vorlesung fokussiert Zeigebewegungen des Dozenten, der eine kanonisierte Grafik erklärt, die mit einem OHP projiziert wird. Anschließend wird die Vermutung formuliert, dass sich die Mitschriften der Studierenden eher am Tafelanschrieb orientieren und die mündliche Verbalisierung während des Zeigens an der Folie eher in wenigen Mitschriften zu finden sein dürfte. Gleichzeitig wurde die Maschinenbau-Vorlesung mit einer Linguistik-Vorlesung (siehe Analyse 6 dieser Arbeit) verglichen und dabei beobachtet, dass sich die Verwendungen der Kreidetafel massiv voneinander unterscheiden – im Maschinenbau scheint diese sehr zentral zu sein, während sie in der Linguistik-Vorlesung

nur sporadisch genutzt wird. Die OHP-Folien hingegen unterscheiden sich zwar vom Inhalt (in der Linguistik-Vorlesung wird ein Zitat projiziert, in der Maschinenbau-Vorlesung eine Grafik), das abstrakte Prinzip „Gegenstände […], die in mündlichen Verbalisierungen nur sehr schwer verständlich zu machen sind" (Krause 2015b: 228) zu projizieren, ähnelt sich jedoch.

Krause (2016) greift die Sitzungen der beiden Dozenten der Maschinenbau-Vorlesungen hinsichtlich der Erklärung der Grafik auf und vergleicht sie mit der bereits analysierten Mathematik-Vorlesung (Analyse 1b) und der Physik-Vorlesung (Analyse 2). Im Vergleich der beiden Maschinenbau-Vorlesungen konnte beobachtet werden, dass beide Dozenten die Grafik recht unterschiedlich erläutern, aber mehrfach gestisch auf diese zeigen und jeweils unterschiedlich am Hörerwissen anknüpfen. Dies wird anhand der Transkriptausschnitte unmittelbar deutlich (siehe unten). Es konnte herausgearbeitet werden, dass die Wissensvermittlung in der Physik zumindest teilweise der Wissensvermittlung im Maschinenbau ähnelt, da in allen untersuchten Vorlesungen Umformulierungen in charakteristischer Weise eingesetzt werden, sowohl bei der Erklärung und Erläuterung von Grafiken als auch beim Tafelanschrieb als solchem. Die mathematische Wissensvermittlung unterscheidet sich davon teilweise stark, was nicht zuletzt auf den stark differenten epistemischen Status des vermittelten Wissens zurückzuführen ist, wie bereits oben und in Krause (a.a.O.: 248f.) dargestellt wurde.

5.3.1 Analyse 3: Maschinenbau-Vorlesung I

Die Maschinenbau-Vorlesung ‚Industrielle Steuerungstechnik' ist am Ende des B.Sc.-Studiums angesiedelt, der Dozent (Dm27) ist in der Altersgruppe von 45–55. Es sind 74 Studierende verschiedener Studiengänge anwesend, neben B.Sc.-Studierenden auch M.Sc.-Studierende, die sich schon spezialisiert haben. Die Studierenden heben hervor, dass in der Vorlesung keine Interaktion stattfindet – diese ist in die anderen Lehrveranstaltungen des Moduls, Übung und Praktikum, ausgelagert. Es wird primär tradiertes Wissen vermittelt, aktuelles Forschungswissen wird nur sehr selten thematisiert. Wissenschaftliches Wissen entsteht nach Vorstellung der Studierenden durch ‚empirische Versuche' und anschließende Analysen der Ergebnisse. Als ideale Art der Wissensvermittlung werden Lehrformate mit Einbezug der Studierenden genannt, z.B. die Übungen. Als Gründe für die fehlende Interaktivität der Vorlesungen wird vor allem die Größe der Veranstaltungen genannt.

Dm27 verwendet sowohl eine PPT als auch eine Kreidetafel, die er, wie sich in der Analyse zeigen wird, zu unterschiedlichen Zwecken einsetzt. Es ist zu beobachten, dass Dm27 den Tafelanschrieb aus einem den Studierenden nicht

zugänglichen Skript überträgt. Zusätzlich zu den supportiven Medien ist in dieser Vorlesung eine Betrachtung der studentischen Mitschriften möglich, da fünf Mitschriften vorliegen.

Für die detaillierte Analyse wurden zwei Ausschnitte ausgewählt, die thematisch zusammenhängen. Am ersten wird exemplarisch gezeigt, wie Dm27 die PPT einsetzt. Der zweite Ausschnitt, in dem vor allem eine Kreidetafel verwendet wird, setzt an dieser Analyse an und ermöglicht eine Rekonstruktion der Zwecke der beiden supportiven Medien in mehrerlei Hinsicht, da Dm27 von der PPT zur Kreidetafel wechselt und danach ausschließlich mit letzterer arbeitet. Somit kann sowohl die Verwendung von beiden supportiven Medien als auch der verbale Umgang mit diesem Medienwechsel, den Dm27 in besonderer Art kommentiert untersucht werden; zudem die Frage, wie sich die beiden supportiven Medien auf die studentischen Mitschriften auswirken.

Thematisch geht es in diesem Ausschnitt um die Steuerung von Bewegungen in Maschinen verschiedener Art. Das bedeutet in diesem Fall: Eine Maschine muss so programmiert werden, dass die Kräfte in der Maschine so gesteuert werden, dass die erwünschte Form eines Zahnrads z.B. aus Metallplatten geschnitten wird. Dafür müssen zunächst sog. ‚Bewegungsprofile' erstellt werden, die später in Programme in sog. CNC-Module oder MC-Module überführt werden – womit elektronische Verfahren der Bewegungssteuerung bezeichnet werden. Das Herausfordernde daran ist unter anderem, dass gewissermaßen ‚gegen die Physik' gearbeitet werden muss, wie am Beispiel eines einfachen Zahnrades verdeutlicht werden soll: Wenn aus einem Stück Metall ein Zahn eines Zahnrades gefräst werden soll, muss der Fräskopf stark vereinfacht gesagt eine Art V-Form fräsen, erst nach unten, dann zu einer Seite, dann nach oben. Es muss also der Punkt definiert werden, bis zu dem die Maschine nach unten fräst und dann die Richtung ändert. Dafür ist nicht nur der Punkt des Richtungswechsels zu definieren, sondern auch die erforderliche Kraft und der Grad des Abbremsens, der für präzises Weiterfräsen nötig ist. Dieses ‚Abbremsen' ist das ‚Arbeiten gegen die Physik', denn sobald ein Impuls da ist, würde die Maschine sonst in die festgelegte Richtung fräsen, bis sich die Kraft und der Widerstand des Materials aufheben. Das Ganze soll natürlich möglichst ökonomisch sein, d.h. eine flüssige Bewegung, die so schnell und präzise wie möglich ist. Dies gilt es zu programmieren, z.B. in sog. CNC-Module oder MC-Module. Somit kommen in diesem Fall physikalisches Wissen und Programmierwissen[219] zusammen.

219 Dafür besteht das Modul neben der Vorlesung aus einer Übung und einem Praktikum. In der Übung werden eher die physikalischen Inhalte aufgearbeitet, im Praktikum wird das Programmieren von Modulen geübt.

194 Analysen von MINT-Lehrveranstaltungen

Im ersten Ausschnitt geht es vor allem darum, dass Dm27 den Studierenden auf der PPT mehrere Maschinen zeigt, bei denen die Steuerung der Bewegung jeweils unterschiedlich angegangen werden muss – mit Thielmann (2014a) gesprochen geht es also um Probleme, die jeweils konstellationsspezifisch gelöst werden müssen. In der Analyse wird der Anfang eines neuen Themenabschnittes betrachtet, der mit dem Einblenden der PPT Folie 8 einsetzt:

**Typische Objekte / Strecken im Maschinenbau
Servopressen zur Blechumformung**

SCHULER

1

Abb. 12: Maschinenbau-Vorlesung I, PPT Folie 8. [Die Folie ist anonymisiert. Das Logo des Instituts (links unten) und der Name des Dozenten (rechts seitlich) sind geschwärzt worden.]

Der linke Teil der Folie zeigt eine – eigentlich animierte – grafische Darstellung einer Umformmaschine, die sich auf und ab bewegt und so den Arbeitsprozess der Maschine visualisiert. Die Bewegungen sind mit der Beschreibung der jeweiligen Prozesse in den Spiegelstrichen synchronisiert; in Abb. 12 liegt die kondensierte Form der den Studierenden zugänglichen PPT vor, auf der alle Arbeitsprozesse genannt werden. Somit ist auf der PPT eine schematische Abbildung auf der linken sowie ein Foto einer Umformmaschine auf der rechten Seite zu sehen.

Im Konkreten geht es darum, wie Dm27 in #3 verdeutlicht, dass durch Antriebe ‚Bearbeitungskräfte' erzeugt werden. Dm27 zeigt auf mehreren PPT-Folien

Maschinen in denen unterschiedliche Arten von Bewegungskräften wirken. Dies verdeutlicht Dm27, indem er darauf verweist, dass in dieser Maschinenart zeitlich ein Teil nach unten nachgibt, während ein anderes nach unten drückt, um z.B. ein Teil der Karosserie zu formen. Dies vermittelt er, indem er Teile der PPT zeigend in die Wissensvermittlung einbindet (siehe insbesondere #4 und #8) und realisiert es sowohl sprachlich zeigend mit ‚hier' als auch aktional mit dem Zeiger der Maus, indem er den oberen bzw. den unteren Teil der Animation mit dem Mauszeiger umkreist. Anders als Fricke (2008) vermutet hat, ist es keineswegs so, dass der Dozent auf dem Bildschirm zeigt und die Studierenden dies auf der Projektion sehen. Dm27 nutzt zwar die Maus am Computer, schaut dabei aber auf die projizierte PPT. Damit kann er sich vergewissern, dass er und die Studierenden dieselben Teile der PPT fokussieren. Dieses Zeigen mit dem Mauszeiger hat in der vorliegenden Situation konkrete Vorteile gegenüber rein gestischem Zeigen: Da der Hörsaal groß und steil ist, hängt die Projektionsfläche so hoch, dass ein präzises Zeigen mit den Händen nicht möglich wäre, ergo sind Hilfsmittel erforderlich. Dies könnte ein Zeigestock sein, der allerdings sehr lang sein müsste und mithin unpraktisch wäre, ein Laserpointer, den Dm27 allerding nicht einsetzt oder eben das sowieso vorhandene technische Mittel: der Mauszeiger. Mit diesem sind – wenn die Zeigehandlungen am Bildschirm und an der Projektion synchronisiert werden wie im vorliegenden Fall – recht eindeutige Zeigehandlungen an der Projektion und auf Teile der Projektion möglich.

Dm27 verdeutlicht an dieser Stelle zudem den praktischen Anwendungsnutzen der Maschinen, indem er in #7 darauf hinweist, dass Umformmaschinen beispielsweise in der Automobilindustrie, konkreter in der Karosserieherstellung, eingesetzt werden. Damit ist eine Verknüpfung von p und P geleistet, die letztlich der Integration der durch Dm27 verbalisierten Wissenselemente in Π_H dient, indem zumindest eine Hilfe zur thematischen Verortung oder ‚Andockung' sowohl des projizierten Wissens als auch des theoretischen Wissens angeboten wird.

In #9 bindet Dm27 das physikalische Wissen an das projizierte Beispiel, indem er die Anforderung von Bewegungsprofilen auf konkrete Maschinenteile bezieht, nämlich auf die Antriebe, durch die die Bewegungssteuerung praktisch umgesetzt wird. Dies wird sprachlich mittels „Das heißt" geleistet, womit verbalisiert wird, dass die Anforderung Bewegungsprofile zu erstellen aus den Bewegungen der Maschine ableitbar ist – in dem vorliegenden Fall natürlich nicht mehr als innovative Problemlösung, sondern aus umgekehrter Sicht: Aus der Beobachtung der Bewegungen der Maschine werden hier Anforderungen abgeleitet, es handelt sich also nicht um ein zielgerichtetes Entwickeln von Problemlösungen (s.o.).

Nach einer kurzen Ausführung zur historischen Entwicklung von hydraulischen zu elektrischen Antrieben wird in #10 und #11 die zuvor in der Sitzung an

196　　　Analysen von MINT-Lehrveranstaltungen

der Projektion gezeigte Programmierung mit der praktischen Anwendung verknüpft, da erst durch den Einsatz von elektrischen Antrieben die gezeigte Form der Programmierung relevant wird. Zugleich wird in #12 expliziert, dass in den Maschinen nicht nur ein einzelner elektrischer Antrieb, ein Elektromotor, verbaut ist, sondern eine Vielzahl von Antrieben. Dies wird im Anschluss (#13) auf eine weitere Maschine, die Schlauchbeutelmaschine, übertragen; insgesamt zeigt Dm27 nacheinander fünf Maschinen. Bereits in #4 macht er deutlich, dass die Projektion der Maschinen den Zweck hat, das vermittelte Wissen zu „demonstrieren". Der Grund dafür wird schon anhand des zweiten Beispiels, der Schlauchbeutelmaschine, deutlich: Im Unterschied zur Umformmaschine sind hier andere Bewegungen erforderlich und damit auch andere Bewegungsprofile zu erstellen. Dies gilt für alle gezeigten Maschinen – die dafür zu erstellenden Bewegungsprofile unterscheiden sich stark; somit geht es an dieser Stelle darum zu veranschaulichen, auf welcher Basis Bewegungsprofile erstellt werden und wie diese in der Wirklichkeit wirksam werden.

Zu Beginn des zweiten Ausschnittes ab #33 zeigt Dm27 die fünfte Maschine, bzw. in diesem Fall unterschiedliche Arten und Teile von Werkzeugmaschinen:

Abb. 13: Maschinenbau-Vorlesung I, PPT Folie 12

Dies wird eingeleitet mit „Nochmal Bewegung hier", insofern wird sowohl deiktisch auf die PPT verwiesen – Dm27 schaut die PPT nur an, zeigt aber nicht aktional darauf – als auch zugleich deutlich, dass sich die Veranschaulichung wiederholt. Er verweist zudem auf einen weiteren Punkt, die sog. Bearbeitungskräfte, die beim Kontakt von Werkzeug und Werkstück (umgangssprachlich: von Maschinen und dem zu Bearbeitenden) entstehen können. Diese müssen in die Berechnung der Bewegungsprofile und die Programmierung der Module einbezogen werden, z.b. müssen Werkstückhalterungen sie abfangen. Dm27 formuliert in #34 konkrete Anforderungen an die Ingenieure für die Programmierung der Bewegungen: Sie müssen schnell und exakt sein, Störungen müssen ausgeregelt werden können. Damit sind die grundlegenden Voraussetzungen benannt, die sowohl im Folgenden als auch ganz generell bei der Bewegungssteuerung zu beachten sind. Dies sagt Dm27 zum Plenum gewandt. In #35 leitet Dm27 mittels ‚weil' noch einen retrograden Einblick in die Vorbedingungen[220] dieser grundlegenden Voraussetzungen ein und schaut dabei wieder zur PPT. Dieser Einblick bezieht sich auf die Bearbeitungskräfte und begründet, warum diese zu beachten sind. Noch während Dm27 über die Bearbeitungskräfte spricht, klickt er zu Folie 13[221] weiter, die keine Maschine mehr zeigt, sondern Informationen über ein Stipendienprogramm. Mit ‚okay' gibt er zu erkennen, dass der Abschnitt des Veranschaulichen von Geräten laut Sprechplan beendet ist: Der Sprecherplan ist in der PPT insofern enthalten, als dass die Anzahl der Maschinen beim Erstellen der PPT festgelegt wird. Damit ist der Abschnitt, an dem mittels der auf der PPT projizierten Bilder und Animationen verschiedene Aspekte veranschaulicht werden, durch die PPT vorstrukturiert bzw. mit einem klaren Endpunkt versehen. Das ‚okay' verbalisiert diesen Endpunkt und zugleich den Umschlagspunkt zum nächsten Abschnitt und dem dafür erforderlichen Wechsel des supportiven Mediums.

Direkt an das ‚okay' schließt eine Pause von 3,3 Sekunden an, in der Dm27 beginnt, das Präsentationsprogramm zu beenden, was für die Studierenden sichtbar ist, da die Projektion weiterläuft. Zudem verbalisiert Dm27 den Abschnittswechsel erneut und bindet diesen auch an den Wechsel des supportiven Mediums

220 Das ‚weil' in #35 erlaubt den Studierenden „prinzipiell einen Nachvollzug der Sprechhandlung in Einheit mit dem für sie relevant gewordenen Wissen als Element ihrer mentalen Vorgeschichte" (Thielmann 2009: 228; Hervorheb. getilgt), insofern die mit #35 nachgelieferten Wissenselemente die Voraussetzung für die in #34 geäußerten Anforderungen an Ingenieure liefern. Damit sind diese Element der mentalen Vorgeschichte der Schlussfolgerung von Dm27.
221 Die PPT Folie 13 musste im Zuge der Anonymisierung komplett geschwärzt werden, weswegen diese Folie weder in der Arbeit noch im Anhang enthalten ist.

an: „Und damit sind mer bei Punkt Zwei Drei" (#37). Mit dem ‚damit' bezieht sich Dm27 darauf, dass das Zeigen der Maschinen auf der PPT beendet ist und ein neuer, offenbar wichtigerer, Abschnitt der Wissensvermittlung beginnt. Diese Analyse erscheint anhand dieser einzelnen Äußerung spekulativ, es zeigt sich allerdings im weiteren Verlauf, dass Dm27 eine ganz bewusste Gewichtung vornimmt: Zum einen wird das in #1 verbalisierte Thema des Abschnitts 2.3, „Steuerung der Bewegung" in #38 erneut verbalisiert. Zum anderen wird in #39, nach längerer Umbaupause, in der Dm27 in seinen Unterlagen nachschaut, die Projektionsleinwand einfährt, die Rollos hochzieht, das Thema des Abschnittes anschreibt (Tafelsegment 1) und die Tafeln positioniert, auf einen Usus der Vorlesung verwiesen:

[50]

	/36/ /37/		/38/
Dm27 [v]	zieht. Okay. ((3,3s)) Und damit sind mer beim Punkt Zwo Drei. ((2,0s)) Steuerung der		
Dm27 [nv]	beendet das Präsentationsprogramm		

[51]

	/39/		
Dm27 [v]	Bewegung. ((26,0s))	((15,5s))	Und wie
Dm27 [nv]	\|schlägt in den Unterlagen nach\|schreibt 1) an der Tafel, schiebt die Tafel hoch \|schaut ins		
Dm27 [k]	Die Projektionsleinwand wird eingefahren und die Rollos geöffnet.		

[52]

Dm27 [v]	immer halten wir an der Tafel das fest, was sie • • • neben dem • Allgemeinen hier, • was
Dm27 [nv]	Plenum, geht von Tafel Richtung Plenum und zurück

[53]

Dm27 [v]	ich hier (an) den Folien erzähle und was in (ihrem) Skript steht, wirklich merken müssen,
Dm27 [nv]	

[54]

	/40/
Dm27 [v]	sollten. Es is also die Beeinflussung ((4,5s)) der Bewegung ((4,7s)) als zeitkontinuierlicher
Dm27 [nv]	\|schreibt 2a) an die Tafel \|schreibt 2b) an die Tafel

Durch „wie immer" wird das Usuelle dieser Handlung deutlich, zudem wird mit dem ‚wie' am konstellativen Vorwissen der Studierenden über das Vorgehen des Dozenten angeknüpft. Mit „was sie [...] wirklich merken müssen, sollten" wird zudem explizit gemacht, dass es in der Vorlesung unterschiedlich wichtige Abschnitte gibt und dass der nun beginnende Abschnitt, in dem die Kreidetafel eingesetzt wird, gegenüber dem vorigen Abschnitt wichtiger ist. Zwar räumt Dm27 dem vorigen Abschnitt auch Geltung ein, ebenso dem Skript; der Wissensvermittlung mit Kreidetafel wird aber der Status „wirklich" wichtig zugesprochen – und das nicht nur hinsichtlich der allgemeinen Wichtigkeit der Wissenselemente für das Fach o.ä., sondern ganz gezielt hinsichtlich der Wissensverarbeitung durch die Studierenden.

Ab #40 beginnt Dm27 damit, an die Tafel zu schreiben. Die Wissensvermittlung ist jedoch nicht auf das reine Anschreiben reduziert, es handelt sich in den mündlichen Verbalisierungen von Dm27 auch nicht um ein reines Duplikat des Tafelanschriebs, das er von einem Skript überträgt. So leitet Dm27 mit „Es ist also" (#40) ein, was unter ‚Steuerung der Bewegung' zu verstehen ist. In den Tafelsegmenten 2b) und 2c) ist eine minimale Bestimmung davon geliefert:

> 2.3. Steuerung der Bewegung
>
> x Beeinflussung der Bewegung als zeitkontinuierlicher Verlauf
> von Größe (Weg, Geschwindigkeit, Beschleunigung, Ruck …)
>
> in Objekten (Maschinen) durch Bewegungssteuerungen
>
> - Berechnung der Bewegungsverläufe (Kurven) in der Steuerung zur Bewegung an einer räumliche Koordinate ($\hat{=}$ Achse)

Abb. 14: Maschinenbau-Vorlesung I, Tafelanschrieb, Ausschnitt

Das ‚also' (Rehbein 2012b: 248–251) leistet hier im Diskurs eine Umorientierung von dem zuvor visuell Veranschaulichten hin zu dem nun theoretisch Ausgeführten, was zugleich – der Funktionalität der operativen Prozedur in ‚also' gemäß – einen zusammenfassenden Charakter (vgl. Bühring 1996: 236–246) hat. Dies ist hinsichtlich des Diskurswissens konsequent, da das Thema des Abschnitts bereits in #1 benannt wurde, dem das ‚also' insofern Rechnung trägt, als dass damit Diskurswissen gebündelt wird. Aus der Perspektive des Dozenten ist Tafelsegment 2) der Fluchtpunkt des vorigen Abschnittes, das exemplarische Vorführen von Maschinen mittels PPT mündet also in der theoretischen Darlegung, die an dieser Stelle folgt. Charakteristisch für ein solches Einbinden von Tafelanschrieb in die mündliche Verbalisierung ist das Hinzufügen eines Artikels, in diesem Fall wird die Artikellosigkeit auf Tafel und Skript durch einen Definitartikel in der mündlichen Verbalisierung ersetzt. Äußerung #40 ist zudem von mehreren Pausen unterbrochen, in denen Dm27 anschreibt. Es ist somit nicht überraschend, dass einige Äußerungsteile identisch in mündlicher Verbalisierung und im Tafelanschrieb sind – vielmehr ist dies, wie die anderen Analysen bereits gezeigt haben, nicht unüblich beim Schreiben an die Kreidetafel. Dieses Phänomen ist nicht eindeutig zu begründen – womöglich ist es auf die institutionelle Konstellation zurückzuführen: Der Dozent als Agent der Institution vermittelt Wissen in praesentia – wenn er ausschließlich an die Tafel schreiben würde, wäre die Kopräsenz von Dozent und Studierenden irrelevant, dann könnte er auch ein Skript austeilen und

dazu Klausurfragen stellen. Damit ist die Kernfrage der universitären Wissensvermittlung – in MINT-Fächern im Besonderen – betroffen: Was zeichnet diese aus? Was leisten Dozent_innen in den MINT-Fächern, was über Lehrbücher und Lernskripte hinausgeht? Warum und wozu ist die Anwesenheit der Studierenden in den MINT-Fächern überhaupt sinnvoll?

Diese Fragen können anhand des vorliegenden Beispiels bearbeitet werden: Nach der Pause von 5,4 Sekunden, in der Dm27 an die Tafel schreibt, schließt Dm27 an dem Hörerwissen an, indem er explizit darauf Bezug nimmt: „die kennen Sie in aller Regel schon" (#40). Somit wird das Folgende direkt an Hörerwissen angeknüpft, gleichzeitig wird bei den Studierenden vorausgesetzt, dass sie die relevanten Größen kennen. Dieser Aspekt der Wissensvermittlung, den man als curriculare Erwartungshaltung umschreiben könnte, wird nur mündlich verbalisiert. Damit ist die Aufmerksamkeit auf die an die Tafel geschriebenen Größen eine andere. Die Größen werden in der mündlichen Verbalisierung zudem in den Plural gesetzt, während sie auf der Tafel im Singular stehen. Im Singular handelt es sich um die abstrakte physikalische Größe, sprich um das grundlegende Prinzip des Verhältnisses physikalischer Größen zueinander. Im Plural ist diese Abstraktion nicht mehr so stark präsent, stattdessen können damit auch spezifische Beobachtungen gefasst werden, in denen der Weg zwar auch als abstrakte Größe relevant ist, zugleich aber einen konkreten außersprachlichen Zahlenwert hat. Der Plural ist somit in besonderer Art an der mentalen Prozessierung beteiligt, indem an Ereignissen angeknüpft und im gleichen Zug an der Tafel das Beobachtete theoretisch hergeleitet wird. Der Unterschied zwischen Singular und Plural ist auch im Tafelanschrieb zu sehen: Während Dm27 von „Größen" spricht, steht an der Tafel „Größe" – die dann folgenden Größen kongruieren somit im Numerus. Dies gilt allerdings nicht für den ‚Ruck' – dieser wird mit Definitartikel im Singular versehen und zudem anderweitig spezifiziert: Im Zuge des Auflistens von Größen ergänzt Dm27 zu dem Ruck, dass es sich hierbei um eine abgeleitete Größe von Zeit (siehe Assmann/Selke 2004: 30) handelt. Dies ist den Studierenden höchstwahrscheinlich klar, da es sich um grundlegendes physikalisches Wissen handelt. Dm27 wirkt durch diese Ergänzung der potentiell inkohärenten Liste entgegen, gleichzeitig sind im Tafelanschrieb drei Punkte zu sehen, die nicht verbalisiert werden, denkbar wäre dafür z.B. ein „und so weiter" o.ä. Es ist durch das „wenn wir noch ne Ableitung tiefer gehn" gleichsam deutlich, dass – wenn man die Ableitungen der Größen berücksichtigt – neben dem Ruck noch weitere abgeleitete Größen zu beachten wären. In Tafelsegment 2c) schreibt Dm27 „(Maschinen)" an – in der mündlichen Verbalisierung werden hier die Klammern mitverbalisiert. Propositional gesehen handelt es sich bei

den „Maschinen" in den Klammern um eine Spezifizierung der an der Kreidetafel genannten ‚Objekte' und damit um eine der Konstellation (der Vermittlung im Maschinenbau) entsprechende Spezifizierung.

Wenn man die Tafelsegmente 3a) und 4a), also die anderen ‚Anfangssegmente', anschaut, fällt auf, dass in Tafelsegment 2) ein Kreuz statt eines Spiegelstriches steht – dies ist auch bei anderen Tafelanschrieben von Dm27 zu beobachten. Allerdings sind die Kreuze nicht nur am Anfang von Themenabschnitten, wie in dem vorliegenden Fall, sondern auch bei Tafelsegmenten mit Sentenzen-Charakter (siehe Ehlich/Rehbein 1977: 54f.) zu beobachten, wie folgender Ausschnitt des Tafelanschriebes zeigt:

	4e
→Lageregelung	
⁵ᵃ x Bewegung mit den Größen (x, v, a, r) wird nicht durch die Mathe-	⁵ᵇ
mathik eines Bewegungsgesetzes bestimmt, sondern durch geometrische	
Kurvenverläufe in der Steuerung berechnet	⁵ᶜ

Abb. 15: Maschinenbau-Vorlesung I, Tafelanschrieb, Ausschnitt

Hier werden die physikalischen Größen gemäß der physikalischen Nomenklatur mit den entsprechenden Formelzeichen notiert, die in diesem Zusammenhang spezifisch auf Bewegung bezogen werden. Nach Tafelsegment 5a) folgen weitere Spiegelstriche. In #41 setzt Dm27 vom Anschreiben an die Tafel ab und wendet sich dem Plenum zu. Dies leitet somit auch nonverbal eine mündliche Ergänzung zum Tafelanschrieb ein. Dm27 nimmt verbal sowohl eine Strukturierung als auch eine Gewichtung des Themas vor, indem er „Steuerung der Bewegung" in „zwei wesentliche Teile" teilt. Er leitet das nächste Tafelsegment ein mit „zum einen" (#42), womit er an die vorige Aufteilung anschließt. Die „Berechnung der Bewegungsverläufe" (3a) ist somit ein wesentlicher Teil der Steuerung der Bewegung. Das wird an der Tafel nicht in derselben Art deutlich; dort steht nur in 3a) und 4a) ein Spiegelstrich (siehe oben). Es fehlt auch das Gegenstück zum „zum einen", es folgt kein „zum anderen". Im zweiten Teil von #42 wird die in 2c) bereits beobachtete in Klammern gesetzte spezifizierende Ergänzung[222]

[222] Schaut man sich die Spezifizierungen in Klammern an, ist in allen Fällen zu beobachten, dass es sich um konstellationsspezifische Spezifizierungen handelt. Es ist aber nicht rekonstruierbar, warum diese Spezifizierungen überhaupt notwendig sind. Ohne Untersuchung des Skriptes von Dm27 auf eine mögliche Begründung kann dies nicht überprüft werden.

erläutert, indem Dm27 expliziert, dass es darum „für uns […] im Wesentlichen irgendwelche Kurven" sind – mit dem Reflexivum ‚uns' sind aller Wahrscheinlichkeit nach alle Teilnehmer_innen der Vorlesung gemeint, womöglich auch noch weiter spezifiziert auf den aktuellen Themenabschnitt, da in konkreten Anwendungskonstellationen auch andere Bewegungsverläufe relevant werden könnten. Das „im Wesentlichen" ist wieder ausschließlich in der mündlichen Verbalisierung zu beobachten, diese Modalisierung fällt am Tafelanschrieb weg; der Tafelanschrieb hat damit einen restriktiveren Charakter hinsichtlich der Spezifizierung der relevanten Bewegungsverläufe. Das ‚irgendwelche' lässt auf den exemplarischen Charakter schließen, da es an dieser Stelle nicht um konkrete Kurvenverläufe geht, sondern nur um die prinzipielle Relevanz von Kurvenverläufen gegenüber anderen Verläufen.

Eine andere Lesart des ‚uns' wären Maschinenbauer_innen an sich – dies erscheint angesichts der institutionellen Konstellation der Vorlesung nicht plausibel, da Dm27 an mehreren Stellen am Wissen der Hörer anknüpft, worauf auch gerade die Erläuterungen zwischen den mündlich verbalisierten Teilen des Tafelanschriebes hindeuten. Eine solche Generalisierung auf Maschinenbauer_innen an sich erscheint somit nicht völlig schlüssig. Diese Sichtweise korreliert auch mit der Beobachtung, dass sich Dm27 in den erläuternden Phasen sehr deutlich zum Plenum wendet, teilweise mehrere Schritte auf das Plenum zugeht und vor der ersten Reihe stehen bleibt. Dies ist auch während o.g. Erläuterung der Fall. Der anschließende Tafelanschrieb 3b) wird begleitend verbalisiert, das Entspricht-Zeichen wird in #43 mit „entspricht" verbalisiert.

In #43 ist im Diskurswissen das Thema ‚Bewegung an einer räumlichen Koordinate' etabliert worden, was Dm27 mit „Achse" gleichgesetzt hat. Da es sich um eine Vorlesung handelt, die curricular am Ende des B.Sc. angesiedelt ist, wird damit umfangreiches Wissen aufgerufen. Dies bearbeitet Dm27 ab #44: Er bezeichnet es als „eine kleine Hürde", dass die Maschinen, um die es im vorliegenden Fall geht, nicht nur aus einer einzelnen Achse bestehen, sondern aus mehreren (siehe #45) – dies ist erforderlich, um komplexe Bewegungen überhaupt zu realisieren, mit einer einzelnen Achse wäre das nicht möglich. Um wiederum die Relevanz der Achsen in solchen komplexen Konstellationen deutlich zu machen, wird die inhaltliche Verbindung zur Steuerung der Bewegung hergestellt, indem Dm27 verdeutlicht, dass immer der ganze Verlauf der Bewegung berechnet werden muss. Dazu müssen im Abstrakten Größen an sich geregelt werden. In Klammern wird dies auch hier spezifiziert, allerdings in anderer Art als zuvor: Hier wird die ganze Äußerung paraphrasiert. In #49

knüpft Dm27 am Vorwissen der Hörer an, indem er zunächst das folgende Wissen als „für viele neu" bezeichnet und dann an konkreten Wissenselementen anknüpft, an Vorwissen aus der Regelungstechnik. Während dort von einer sog. ‚Sprungantwort' (siehe u.a. Tränkler/Fischerau 2014: 4) die Rede war, einer vergleichsweise einfachen Eingabe in ein Programm, müssen hier kontinuierliche Verläufe programmiert werden. In #50 erläutert Dm27 kurz, was eine Sprungantwort ist, und ruft damit Wissen bei den Hörern auf. In #51 bezieht er dies auf den vorliegenden Fall und bewertet die Sprungantwort als „ganz schlecht". Hier findet eine Umstrukturierung des Hörerwissens statt, indem zunächst an – antizipiertem – Vorwissen angeknüpft, dann die vermeintlich einfache Antwort negativ bewertet und anschließend das bereits in #47 Angeschriebene aufgegriffen wird. Auch an dieser Stelle ist zu beobachten, dass Dm27 für diesen kurzen Exkurs auf das Plenum zugeht und vor der ersten Reihe stehen bleibt. Auch an dieser Stelle wird gezielt am Hörerwissen angeknüpft und die Bewegung im Raum somit zu einem gewissen Teil mit der Art der Wissensvermittlung korreliert.

Erst im Anschluss an diesen kurzen Exkurs folgt, auch grafisch abgesetzt durch die Einrückung und den Pfeil, in 4c) eine Spezifizierung der ‚Größen', da in diesem Fall vor allem ‚Weg' relevant ist. Dies wird in 4d) und in der parallelen mündlichen Verbalisierung erläutert, indem Dm27 verdeutlicht, was genau bei dem Beispiel der Werkzeugmaschinen unter ‚Weg' zu verstehen ist. Auch in 4d) ist sowohl ein Verbalisieren (s.o.) als auch eine Spezifizierung in den Klammern zu beobachten, wobei hier eher eine Ergänzung vorliegt, da für die korrekte Regelung der „Relativbewegung ((9,4s)) eines Werkzeuges ((4,4s)) zu einem Werkstück" (#53) die Lage des Werkstücks von großer Wichtigkeit und somit zu beachten ist. In #55, an dieser Stelle schreibt Dm27 auf eine weitere Tafel, fasst er diese spezifische Art der Regelung von Größen als „Lageregelung", was er auch an die Tafel schreibt.

Greift man vor dem Hintergrund dieser Analysen die Überlegung auf, dass die von Dm27 in #41 formulierte Aufteilung des Themas „Steuerung der Bewegung" in zwei wesentliche Teile sich möglicherweise in der Struktur des Tafelanschribs zeigt, kommt man aufgrund der inhaltlichen Verschränkung und des Tafelanschriebs zu dem Schluss, dass Dm27 die Regelung der Größen (4b)) als den anderen wesentlichen Teil der Steuerung der Bewegung ansieht. Hier ergänzt also die graphisch-räumliche Aufteilung des Tafelanschriebes die mündliche Verbalisierung, sodass man für diesen Abschnitt eine wie folgt angelegte Struktur skizzieren kann:

Thema des Gesamtabschnittes: Steuerung der Bewegung (benannt in 1), erläutert in 2))

Wesentlicher Teil a): Berechnung der Bewegungsverläufe
Wesentlicher Teil b): Regelung der Größen

Im weiteren Verlauf der Sitzung werden, wie bereits gezeigt, keine Unterpunkte zum Thema des Abschnittes hinzugefügt, sondern weiter spezifiziert, auch anhand von einigen Bewegungsverläufen, die Dm27 an die Tafel zeichnet; ebenso werden Formeln angeschrieben. Es ist festzuhalten, dass sich die Art der Wissensvermittlung nicht verändert – Dm27 schreibt wechselnd an und erläutert, in vielen Fällen geht er dabei auf das Plenum zu und bleibt vor der ersten Reihe stehen, ansonsten bewegt er sich vor der Tafel.

Zu der vorliegenden Sitzung liegen fünf studentische Mitschriften vor, die sich von der Struktur her kaum unterscheiden: Kein Studierender schreibt etwas mit, während Dm27 an der PPT die Werkzeugmaschinen zeigt. Erst als Dm27 an die Tafel schreibt, schreiben die Studierenden mit – dies ist nicht gänzlich überraschend angesichts der Äußerung des Dozenten, dass im Grunde nur das wichtig ist, was er an die Tafel schreibt (#39).[223] Bemerkenswerter ist, dass alle erhobenen Mitschriften bis auf kleine Ausnahmen mit dem Tafelanschrieb übereinstimmen – und zwar bis in den Äußerungsakt.[224] Kleine Abweichungen vom Tafelanschrieb sind z.B. das Weglassen der drei Auslassungspunkte in Tafelsegment 2b), des Entspricht-Zeichens in 3b) oder auch etwas anders gesetzte Zeilenumbrüche. Darüber hinaus kann beobachtet werden, dass die Auslassungspunkte in 3b) fehlen und die Zeilenumbrüche anders als an der Tafel gesetzt sind. Ansonsten gleicht die Mitschrift dem Tafelanschrieb, dies schließt auch Stern, Punkte und Pfeile mit ein. Die Überschrift ist in der Mitschrift sehr groß und grün hervorgehoben. Dies ist eine individuelle

223 Es wäre interessant zu untersuchen, ob sich in studentischen Mitschriften Aneignungsprozesse eines solchen Usus' finden ließen. Dafür wäre eine ausführlichere Studie von studentischen Mitschriften erforderlich als hier geleistet werden kann.

224 Im Anhang sind die alle fünf Mitschriften mit dem Transkriptausschnitt synchronisiert aufgeführt, ergo ist hier nur der Ausschnitt der Mitschrift aufgeführt, der an dieser Stelle angefertigt wurde. Dies konnte in allen fünf Fällen eindeutig rekonstruiert werden, da die Parallelität zum Tafelanschrieb stets vorhanden war. Hier werden nur die zwei Mitschriften genauer betrachtet, in denen überhaupt Abweichungen vom Tafelanschrieb zu beobachten sind.

Strategie des Studierenden, der alle Überschriften in seiner Mitschrift derart hervorhebt.

Des Weiteren finden sich in dieser – wie auch in mehreren anderen – Mitschrift Abkürzungen:

Abb. 16: Maschinenbau-Vorlesung I, Mitschrift 1, Ausschnitt

Abgekürzt werden die in Tafelsegment 2b) genannten Größen, also „Geschw." statt ‚Geschwindigkeit' und „Beschl." statt ‚Beschleunigung'. Die Abkürzungen lassen hier nicht auf eine Veränderung des propositionalen Gehaltes schließen, die abgekürzten Ausdrücke sind noch leicht erkennbar. Insofern dürfte es sich hier um eine rein zeitökonomische Abkürzung handeln, die das Verstehen der Mitschrift nicht integral beeinflusst – nicht zuletzt deshalb, weil die abgekürzten Größen grundlegende physikalische Größen sind, die zum Grundlagenwissen gehören. Bei etwaigen neu eingeführten Größen könnte eine Abkürzung der Bezeichnungen allerdings Problempotenzial enthalten.

Auch in Mitschrift 3[225] ist eine Abkürzung an derselben Stelle zu beobachten, in Mitschrift 4 ist eine andere Art der Abkürzung gewählt worden:

225 Siehe Anhang.

Abb. 17: Maschinenbau-Vorlesung I, Mitschrift 4, Ausschnitt

Statt einer Abkürzung ist hier an derselben Stelle wie in den anderen Mitschriften allerdings eine Auslassung zu beobachten. Dies hat eine andere Konsequenz als die Abkürzungen. Es fehlen die Größen Beschleunigung und Ruck, dafür sind die Auslassungspunkte übernommen worden. Die beiden fehlenden Größen sind damit in die Auslassungspunkte im Sinne von ‚und weitere' verschoben worden. Gerade angesichts der Verbalisierung von Dm27, dass mit dem Ruck auch abgeleitete Größen relevant sind, ist also ein vergleichsweise wesentliches Wissenselement ausgelassen worden. Allerdings ist auch hinsichtlich der anderen Mitschriften zu bedenken, dass das Auslassen der Auslassungspunkte zugleich impliziert, dass nur die genannten Größen relevant sind und nicht zusätzliche nichtgenannte. Begreift man die Tafelanschriebe als Lernskripte, so muss man festhalten, dass beide Arten der Auslassung problematisch sind. Fraglich ist jedoch, welche Tragweite dies konkret hat – die grundlegenden Prinzipien der Steuerung der Bewegung sind dadurch nicht tangiert, ebenso ist alles andere Wesentliche mitgeschrieben worden. Viel dringlicher ist die Frage, welche Schlüsse daraus zu ziehen sind, dass die Studierenden lediglich den Tafelanschrieb mitschreiben und die offenkundig Hörerwissen-orientierten mündlichen Verbalisierungen des Dozenten anscheinend nicht weiter beachtet werden.

Ein Sonderfall ist Mitschrift 5:

Abb. 18: Maschinenbau-Vorlesung I, Mitschrift 5, Ausschnitt

Hier kann man sehen, dass der Studierende sich über der Überschrift des Abschnitts eine Notiz in Mandarin[226] gemacht hat. Hierbei handelt es sich um eine Übersetzung der Überschrift, „控制, kongzhi", was „Steuerung der Bewegung" heißt. Prinzipiell wäre kongzhi – gerade wenn es isoliert ohne Handlungszusammenhang genannt wird – auch mit „kontrollieren" übersetzbar, in diesem Zusammenhang jedoch nicht. Wenn man allerdings die Streichungen und die Sprachfehler anschaut, könnte man annehmen, dass sich kongzhi darauf bezieht, dass der Studierende die Mitschrift auf Fehler durchsehen möchte. Dafür würde aber eher z.B. 注意zhuyi (achten) verwendet werden – es handelt sich in diesem Fall also um die Übersetzung der Überschrift.

Im Gegensatz zu den anderen vier Mitschriften können hier Wissensprozesse beobachtet werden, allerdings nicht hinsichtlich der Gewichtung des vermittelten Wissens oder der Abwägung dessen, was aus der mündlichen Verbalisierung mitgeschrieben wird, sondern hinsichtlich der schriftlichen Umsetzung des Äußerungsaktes des Tafelanschriebes. Hierbei sind mehrere Streichungen und dazu auch noch weitere Fehler beim Abschreiben des Tafelanschriebs zu beobachten, wie sich z.B. bei „Bewegungschschwerungen" zeigt. An dieser Mitschrift

226 Ich danke Jiayin Feng für ihre fremdsprachliche Expertise zu dieser Mitschrift.

kann man exemplarisch sehen, dass DaF-Lerner_innen beim Mitschreiben an deutschen Universitäten Herausforderungen gegenüberstehen, die bisher noch nicht ansatzweise untersucht worden sind. Dies dürfte für geisteswissenschaftliche Mitschriften noch viel stärker gelten als für MINT-Mitschriften, da dort nicht immer eine textuelle Vorlage an der Tafel vorhanden ist und so die Mitschreibetätigkeit komplexer ist.[227]

Auffällig ist bei allen fünf Mitschriften, dass die Struktur des Tafelanschriebs genau übernommen wird und auch die Markierungen dieser Struktur (siehe oben) in allen Mitschriften enthalten sind. Dies zeigt sich auch im weiteren Verlauf der Sitzung. Abgesehen von den erwähnten Auslassungen, Abkürzungen und Hinzufügungen sind in keiner Mitschrift Abweichungen vom Tafelanschrieb zu beobachten. Dies könnte man – etwas polemisch – in die Frage überführen, warum sich Dm27 offenkundig sehr darum bemüht, am Hörerwissen anzuknüpfen und Dinge darin zu verankern. Dies würde allerdings der universitären Wissensvermittlung nicht gerecht – mit dieser Sichtweise würde impliziert, dass die Studierenden in den Phasen der Vorlesung, in denen Dm27 nicht an die Tafel schreibt, weder zuhören noch generell interessiert sind. Dieser Schluss würde allerdings zu weit führen und ist aus den vorliegenden Daten nicht ableitbar.[228] Zugleich würde diese polemische Sichtweise auch den studentischen Mitschriften einen zu hohen Status einräumen: Wenn etwas nicht in den Mitschriften enthalten ist, lässt dies nicht darauf schließen, dass es von den Studierenden für belanglos gehalten wird. Zudem handelt es sich bei Wissensprozessierung um komplexe mentale Prozesse; Mitschriften sind nur ein Teilaspekt dieser Prozesse, die dazu aus Analyse-Perspektive die Möglichkeit bieten, Teile der Wissensprozessierung zu rekonstruieren. Für die vorliegende Analyse heißt das zunächst ausschließlich, dass die studentische Wissensprozessierung nicht darüber hinausgehend beobachtet werden kann, da kein Datenmaterial dazu vorliegt.

227 Auch die von Jasny (2001) herausgearbeiteten mit der Klammerstruktur des Deutschen zusammenhängenden Herausforderungen für DaF-Lerner_innen dürften hier eine wichtige Rolle spielen.

228 Denkbar wäre allerdings, dass sich ein Desinteresse an den Phasen, in denen die PPT veranschaulichend verwendet wird, durch Nebendiskurse oder Nebengeräusche aus dem Plenum bemerkbar macht. Dies ist in der vorliegenden Vorlesung jedoch nicht der Fall.

5.3.2 Zwischenfazit: Analyse 3

An der analysierten Vorlesung konnten mehrere Dinge beobachtet werden: Die Verwendung einer PPT, der Wechsel zwischen zwei supportiven Medien und schließlich die Verwendung der Kreidetafel. Zudem konnten auch studentische Mitschriften in die Analyse einbezogen werden.

Konkret konnte gezeigt werden, dass Dm27 PPT und Kreidetafel für unterschiedliche Zwecke einsetzt: Die PPT hat eher veranschaulichenden Charakter, indem im vorliegenden Fall Werkzeugmaschinen als Fotos und Animationen projiziert werden, die somit einen inhaltlichen Anknüpfungspunkt für die nachfolgende Wissensvermittlung mit der Kreidetafel bilden. Dadurch wird das theoretische Wissen an exemplarische Anwendungsbereiche angebunden und die Studierenden werden diesbezüglich vororientiert. Dm27 überträgt den Tafelanschrieb aus einem Skript, dabei sind mehrere parallele mündliche Verbalisierungen des Tafelanschriebs zu beobachten. Dazu kommen weitere Äußerungen, in denen Dm27 zum Teil den Tafelanschrieb erläutert und dabei am – antizipierten – Hörerwissen anknüpft bzw. dies versucht. In diesen Phasen ist mehrfach zu beobachten, dass Dm27 das Anschreiben unterbricht, auf das Plenum zugeht und vor der ersten Reihe stehen bleibt. Damit werden die Phasen, in denen Dm27 das theoretische Wissen im Hörerwissen verankern will, also das vermittelte Wissen mündlich noch stärker auf die Hörer orientiert zuschneidet, nonverbal gespiegelt: Zwar ist die Diskursart an sich schon institutionell auf die Hörer und das Hörerwissen zugeschnitten, gerade aber das Übertragen des Tafelanschriebs von einem Skript auf die Tafel hat textuelle Züge. Die Phasen hingegen, in denen Dm27 auf das Plenum zugeht und am Hörerwissen explizit anknüpft, sind ausgesprochen diskursiv (siehe zur „diskursiven Wissensvermittlung" u.a. Redder 2009a und 2014a). Während in den textuellen Phasen somit nicht an aktual antizipiertem Hörerwissen angeknüpft werden kann, weil das Skript in einer anderen Sprechsituation konzipiert wurde, sind die diskursiven Phasen dazu geradezu prädestiniert.

An den studentischen Mitschriften[229] fällt auf, dass nicht mitgeschrieben wird, während Dm27 die PPT einsetzt. Erst als Dm27 die Kreidetafel einsetzt, beginnen die Studierenden mitzuschreiben. Dies korrespondiert mit der expliziten Verbalisierung von Dm27, dass das an der Tafel Angeschriebene „wirklich" (#39) zu merken ist – hier wird ein Usus der Vorlesung verbalisiert. Dies könnte auch

229 Weiterführend zu den Mitschriften in den analysierten MINT-Fächern siehe Kapitel 7.1 dieser Arbeit, wo die Ergebnisse auch vergleichend mit anderen Fachdisziplinen diskutiert werden.

dazu beitragen, dass die Studierenden nicht mitschreiben, während Dm27 die PPT verwendet und die Werkzeugmaschinen zeigt. Ebenso wurde gezeigt, dass die studentischen Mitschriften kaum vom Tafelanschrieb abweichen. Des Weiteren wurde exemplarisch eine Mitschrift betrachtet, in der sich Verständnisschwierigkeiten eines chinesischen DaF-Lerners zeigen. Alle fünf Mitschriften ähneln sich insofern, dass sie ausschließlich am Tafelanschrieb orientiert sind. In keiner Mitschrift lassen sich Parallelen zu den mündlichen Verbalisierungen von Dm27 herstellen, wodurch in den Mitschriften eine Art Lernskript entsteht.

5.3.3 Analyse 4a: Maschinenbau-Vorlesung II

Die Transkriptausschnitte, die in Analyse 4a und Analyse 4b analysiert werden, stammen aus zwei aufeinanderfolgenden Sitzungen derselben Vorlesung[230]. Die Sitzung in Analyse 4a wird von einem promovierten wissenschaftlichen Mitarbeiter (Dm23) in der Altersgruppe 45–55 gehalten, die Sitzung in Analyse 4b von dessen vorgesetztem Professor (Dm24) in der Altersgruppe 55–65. In der in 4a analysierten Sitzung sind 66 Studierende anwesend, in der in 4b analysierten Sitzung 55. Für diese Vorlesung liegen zwei ausgefüllte Fragebögen vor, in denen bemerkenswerte Kommentare zu lesen sind: Die Studierenden kritisieren die BA-Reform, die als Grund dafür genannt wird, dass es wenig Interaktion gibt, weil die Zeit dafür fehle. Ein Student wünscht sich offene Diskussionen als Form der Wissensvermittlung. Wissenschaftliches Wissen wird als Ergebnis eines Forschungsprozesses beschrieben, in dem durch Testergebnisse, Versuche und Experimente neue Erkenntnisse gewonnen werden können. Dieses Wissen wird den Studierenden in den Vorlesungen als Faktenwissen vermittelt.

Hervorstechend in dem in 4a analysierten Ausschnitt ist, dass Dm23 dieselbe Grafik verwendet wie Dm24 (siehe Analyse 4b), was interessante Vergleichsmöglichkeiten eröffnet. Bei der Grafik handelt es sich wie in Krause (2016: 240) dargestellt um eine Grafik, der man kanonischen Status zuschreiben kann. Die Grafik sieht im Original wie folgt aus:

[230] Analysen der Ausschnitte finden sich in Thielmann (2014a und b) sowie Krause (2015a) und Krause (2016). Kürzere Ausschnitte sind auch in Moll/Thielmann (2016) zu finden. Siehe dazu auch Kapitel 5.3. Da diese Abschnitte bereits mehrfach Gegenstand von Analysen waren, werden diese hier nicht noch einmal in derselben Ausführlichkeit bearbeitet. Stattdessen werden hier zentrale Ergebnisse wiedergegeben und gegenübergestellt.

Wissensvermittlung im Maschinenbau 211

Abb. 19: Maschinenbau-Vorlesung II: Eigenspannungen beim Einsatzhärten nach Niemann

Die Grafik wurde in der vorliegenden Form zuerst in Niemann (1981: 74), der zweiten Auflage von „Maschinenelemente. Band I: Konstruktion und Berechnung von Verbindungen, Lagern, Wellen", abgedruckt. Sie findet sich ebenso in der dritten Auflage (Niemann/Winter/Höhne 2001: 90) sowie in der vierten (Niemann/Winter/Höhne 2005: 90). In allen drei Auflagen ist die Grafik unverändert abgedruckt, trotz Anpassung des Layouts der Publikation zwischen der zweiten und der dritten Auflage. Diese Grafik erklären zu können ist eine mögliche Aufgabe einer Bachelor-Prüfung, wie Dm24 verdeutlicht (siehe unten). Man kann somit sagen, dass hier kanonisiertes Wissen über eine Grafik vermittelt werden soll und die Grafik wiederum kanonisiertes Wissen visualisiert.

Der Transkriptabschnitt, in dem die Grafik thematisiert wird, beginnt damit, dass Dm23 den Abschnitt mit „Maßnahmen zur Steigerung der Gestaltfestigkeit" betitelt. Damit ist – umgangssprachlich gesprochen – gemeint, dass Bauteile für einige Einsatzbereiche u.U. nicht widerstandsfähig genug sind. Bauteile müssen mitunter auf der einen Seite stabil sein und Kräften widerstehen können; gleichzeitig dürfen sie aber nicht so fest sein, dass sie leicht brechen, sondern müssen – je nach Anwendungsgebiet natürlich – einen gewissen Flexibilitätsgrad haben. Dm23 nennt drei grundlegende Maßnahmen die in einem solchen Fall ergriffen werden können: Werkstofftechnische Maßnahmen, fertigungstechnische Maßnahmen und gestalterische Maßnahmen (#4–6). Die Grafik ist nur im Zusammenhang der werkstofftechnischen Maßnahmen relevant, die – mit Dm23 gesprochen – „meist Wärmebehandlungen im Härteverfahren" (#9) sind. Exemplarisch nennt Dm23 folgende Maßnahmen: „vergüten, Einsatzhärten, nitrieren" (#9). Dann legt er eine OHP-Folie mit der Grafik auf. Dm23 zeigt mehrfach mit einem Stift auf die Grafik, während er sie erklärt. Er zeigt so auf der auf den

OHP aufgelegten Folie, dass die Zeigebewegungen auf der Projektionsfläche sichtbar sind. Um diese Zeigehandlungen nachvollziehbar zu machen, wurde die Grafik um diese erweitert (Abb. 20). Die gestrichelte Linie 1) wurde nachträglich von mir ergänzt, um die Zeigehandlung beschreibbar zu machen. Die anderen Nummerierungen und Pfeile zeigen auf die Teile der Grafik, auf die Dm23 zeigt.

Abb. 20: Maschinenbau-Vorlesung II, Grafik, Dm23

Durch diese Ergänzung werden insbesondere die lokaldeiktischen Verweise von Dm23 nachvollziehbar: In #12 zeigt Dm23 mit dem Stift auf die Linie 1), die er dadurch virtuell nachzieht. Das „die Härtetiefe, die würde bis hierher gehen" (#12) ist damit in Relation zum oberen Ende des Bauteils zu verstehen. In #13 zieht er die Linie a nach – in der Abbildung mit 2) markiert –, die er mit „Zug-Druckbeanspruchung" benennt und die sowohl Druckspannung (2a) als auch Zugspannung (2b) zur Folge hat. Hierbei zeigt er jeweils auf die schraffierten Bereiche der Grafik. Diese Bereiche sind somit eng mit der Linie a verbunden. Anschließend zeigt er auf die Biegespannung, die zum einen durch die gebogenen Pfeile (siehe 3a) und 3b) in Abbildung 20) in der Grafik als grundlegendes Prinzip und zum anderen im Bauteil mit der Linie b (die Dm23 ebenfalls mit dem Stift abfährt, siehe 4)) zeigt) als Ergebnis abgebildet ist. Dies ist insofern voneinander zu trennen, als dass die so entstandenen Überlagerung der Linien a und b, sprich der Druck- und Zugspannung auf der einen und der Biegespannung auf der anderen Seite, in einer neuen Spannung (Linie c) resultieren. Es ist zu beobachten, dass Dm23 die Grafik immer anhand der jeweils abgebildeten Art der Spannung erklärt. Damit entstehen Zuordnungsrelationen: Linie a steht für die Druck- und Zugspannungen, b für die Biegespannung, c für das Resultat der Überlagerung der beiden in das Bauteil eingebrachten Spannungen.

In Krause (2016) wurde argumentiert, dass hier eine besondere Form des Umformulierens nach Bührig (1996) vorliegt, indem das durch die Grafik visualisierte Wissen die Bezugshandlungen darstellt, die Dm23 umformuliert und damit der Sprechsituation und dem antizipierten Hörerwissen anpasst. Es handelt sich dabei um eine Form des Wissensaufbaus, der die Studierenden unter anderem dazu qualifizieren soll, diese Grafik ebenfalls erklären zu können und sich zum anderen durch diese Grafik Wissen über werkstofftechnische Maßnahmen anzueignen.

5.3.4 Analyse 4b: Maschinenbau-Vorlesung II

In der darauffolgenden Sitzung übernimmt der Professor, Dm24, die Vorlesung. Wie schon erwähnt wird dieselbe Grafik verwendet; in Teilen handelt es sich um eine Wiederholung der vorangegangenen Sitzung. Wenn man die mündlichen Verbalisierungen von Dm24 anschaut, fällt schnell ein eklatanter Unterschied zwischen den beiden Vermittlungsarten auf.

Dm24 legt die OHP-Folie mit der Grafik auf und verweist darauf, dass die Erklärung der Grafik unter Umständen in einer Bachelor-Prüfung relevant sein könnte (#4)[231] und dass es sich um eine Wiederholung handelt.[232] Zudem gibt er noch Hinweise zum Ablaufes einer Bachelor-Prüfung, indem er alle Prüfungsleistungen auflistet und diese zudem mit dem Ablauf einer „Doktor-Prüfung" (#8) vergleicht. Danach geht er wieder über zu der Grafik. Anders als man möglicherweise nach dieser stark auf institutionelle Abläufe ausgerichteten Einleitung erwarten würde, folgt keine theoretische Herleitung der Grafik, sondern, wie Thielmann (2014a) anmerkt, erzählt Dm24 – und das ziemlich unterhaltsam. Dabei zeichnet er an mehreren Stellen mit Folienstiften Zusätzliches in die Grafik ein, was direkt an der Projektion sichtbar wird. Um diese Modifikationen der Grafik nachvollziehbar zu machen, wurde die Grafik abermals bearbeitet, diesmal durch digitale Annäherungen an die gezeichneten Modifikationen. Die Ergänzungen wurden zur Nachvollziehbarkeit im Transkript nummeriert:

231 Für diese Arbeit wurde das Transkript das den bisherigen Arbeiten von Thielmann (2014a/b) und Krause (2016) vorlag, um ein Stück Vorgeschichte erweitert, sodass die Äußerungsnummerierungen nicht übereinstimmen.
232 Die etwas außergewöhnliche Adressierung der Studierenden mit „Meine Damen" (#2) ist nicht so zu verstehen, dass nur weibliche Studierende anwesend sind. Dm24 changiert die ganze Vorlesung über zwischen den Adressierungen.

Abb. 21: Maschinenbau-Vorlesung II, Grafik Dm24

Die Ergänzungen der Grafik korrelieren mit deiktischen Prozeduren, sowohl mit lokaldeiktischen (#14) als auch mit aspektdeiktischen (#15). Dm24 steigt mit seiner Erzählung ein (ab #14), indem er ‚Marie' als Vertreterin einer Firma einführt, die ein Problem hat, das die Studierenden als Ingenieure mit dem Härten des Materials lösen können.[233] Dm24 überführt die Grafik und das durch sie visualisierte Wissen so in eine Konstellation, in der das vermittelte Wissen direkt anwendbar wäre. Dieses verbindet er mit der Grafik, indem er mögliche Spannungspunkte markiert und dabei die dadurch entstehenden Probleme – durchaus auch hinsichtlich ökonomischer Hintergedanken. Dies führt letztlich auch dazu, dass anhand der Grafik folgendes erklärt wird: Aus der Überlagerung der Spannungen, die durch die Linie a und b visualisiert werden, resultiert die Spannung in Linie c.

Dm24 simuliert hier ein Problemlösungsgespräch; gleichzeitig wird, bedingt durch das alltagssprachliche Erzählen, das Wissen im Hörerwissen verankert und spezifisch darauf zugeschnitten: „Es wird eine Szene im Vorstellungsraum aufgebaut, es werden die Hörer direkt angesprochen und es werden Fragen gestellt" (Krause 2016: 245).

5.3.5 Zwischenfazit: Analysen 4a und 4b

Vergleicht man das Vorgehen der beiden Maschinenbau-Dozenten beim Umgang mit derselben Grafik, fallen große Unterschiede ins Auge. Dm23 geht eher theoretisch vor, Dm24 bindet die Erklärung der Grafik in eine Erzählung ein (vgl. Thielmann 2014a). Dies könnte unter Umständen auf den institutionellen

233 Die Analogie mit dem Fahrstuhl wurde aktuell in Moll/Thielmann (2016: 76–79) ausführlicher bearbeitet, sodass hier darauf verzichtet wird.

Status zurückzuführen sein: Dm24 verfügt als Professor über eine umfangreiche Lehrerfahrung und handelt nicht im Auftrag eines Vorgesetzten. Dm23 liest in seiner Vorlesung stellvertretend für Dm24 und ist bei ihm angestellt. Er hat – leider konnte dies nicht detailliert rekonstruiert werden – womöglich von Dm24 konkrete Vorgaben bezüglich der zu vermittelnden thematischen Schwerpunkte erhalten. Hier schließt allerdings noch ein wesentlicher Punkt an, nämlich die Vorgeschichte des Ausschnitts 4b: Dm24 kann sich darauf verlassen, dass Dm23 die Grafik bereits eingeführt hat. Dadurch geht es hier nicht mehr um die Einführung neuen Wissens, sondern um die Rekapitulation und Wiederholung bereits bekannten Wissens. Dadurch ist eine detaillierte theoretische Herleitung der Grafik nicht mehr erforderlich und die unterhaltsame Erklärung der Grafik nicht – wie man ggf. vermuten könnte – institutionell unangemessen und/oder dysfunktional. Im Gegenteil: In beiden Transkriptausschnitten wird auf die Grafik bezogen im Endeffekt ähnliches Wissen vermittelt. Die Zugänge der beiden Dozenten dazu unterscheiden sich stark: Die fachsprachliche Benennung der Spannungen liefert nur Dm23, die alltagssprachliche Verankerung des vermittelten Wissens durch eine problemorientierte Analogie liefert nur Dm24.

5.4 Vergleich der Analysen in Kapitel 5

Wie bereits in Krause (2015a) angedeutet, unterscheidet sich das vermittelte Wissen in den einzelnen Disziplinen der hier untersuchten MINT-Fächer epistemisch teilweise sehr stark. Das gilt insbesondere für die Mathematik gegenüber der Physik und dem Maschinenbau – die letzten beiden eint eine partielle Hierarchie, indem die Physik mit Thielmann (2014a, b) als Leitdisziplin des Maschinenbaus betrachtet werden kann, weswegen es (in Teilen) Ähnlichkeiten zwischen Physik und Maschinenbau auf der einen und Unterschiede zur Wissensvermittlung in der Mathematik auf der anderen Seite gibt. Alle analysierten MINT-Lehrveranstaltungen vergleichend kann festgehalten werden, dass die Kreidetafel einen zentralen Stellenwert in der Wissensvermittlung hat – auch wenn teilweise weitere supportive Medien eingesetzt werden.

Die Mathematik-Übung und die Mathematik-Vorlesung unterscheiden sich in erster Linie dadurch, dass die Übung sehr interaktional und durch viele Sprecherwechsel gekennzeichnet ist, während die Vorlesung durch Sprechhandlungsverkettungen gekennzeichnet ist: In der Übung wird interaktional eine Aufgabe gelöst, in der Vorlesung ein mathematischer Beweis an der Tafel durchgeführt. In der Übung wird an der Tafel festgehalten, was vorher interaktional erarbeitet wurde, was gleichzeitig mit einer Bewertung der studentischen Lösungsvorschläge einhergeht. So entstehen in praesentia mathematische Teilschritte,

die durch das Anschreiben an die Tafel eine gewisse Gültigkeit für den Diskurs erhalten. In der Vorlesung wird der mathematische Beweis nicht interaktional, sondern vom Dozenten an der Tafel durchgeführt. Dazu bedient er sich eines Skripts, sodass der Eindruck entstehen könnte, die Vorlesung bestünde ausschließlich aus einem Übertrag des Skripts auf die Tafel. Dies konnte in der Analyse widerlegt werden, indem auf das studentische Wissen zugeschnittene Äußerungen und Äußerungsteile rekonstruiert wurden.

Ähnlichkeiten zwischen den beiden mathematischen Lehrveranstaltungen konnten hinsichtlich der Verbalisierung mathematischer (Denk-)Operationen beobachtet werden. Ebenso konnte in beiden Fällen beobachtet werden, dass das Zurücktreten von der Tafel und der Blick auf die bisherigen Teilschritte sowie das konsekutive Aufgreifen der vorigen Teilschritte und Nebenrechnungen Teil der Bearbeitung der Aufgabe bzw. des Beweises sind. Hierbei spielen auch das Sehen und Erkennen mathematischer Probleme bzw. die daraus resultierende Ableitung notwendiger mathematischer Operationen wie z.B. Umformungen eine wichtige Rolle. So konnte z.b. beobachtet werden, dass Denkprozesse mündlich verbalisiert und dadurch die Voraussetzungen für das Ziehen eines Schlusses im Rahmen eines mathematisches Beweises geschaffen werden, der dann an der Tafel durchgeführt wird. Generell dient die Kreidetafel in den analysierten mathematischen Lehrveranstaltungen als supportives Medium der temporären Verdauerung mathematischer Denkprozesse.

Dem stehen Analysen einer Physik-Vorlesung gegenüber, in der zwar auch die Kreidetafel das zentrale supportive Medium ist, sich die Nutzung aber stark von der in den mathematischen Lehrveranstaltungen unterscheidet. Der Dozent überträgt den Tafelanschrieb aus einem Skript, seine mündlichen Verbalisierungen beschränken sich aber keineswegs darauf. Vielmehr konnten u.a. Umformulierungen beobachtet werden, mit denen der Dozent am antizipierten Hörerwissen anknüpft, die jeweiligen Bezugsäußerungen der Umformulierungen stehen an der Kreidetafel. Zudem besteht der Tafelanschrieb in der untersuchten Physik-Vorlesung nicht nur aus Sprache und physikalischen Gleichungen, sondern auch aus angezeichneten Grafiken, zwischen denen jeweils enge inhaltliche Bezüge bestehen.

Zusätzlich zu dieser Form der Wissensvermittlung an der Kreidetafel werden von einem Assistenten im Hörsaal Experimente vorgeführt, die mit dem vermittelten Wissen in Verbindung stehen. Die Experimente haben insofern einen exemplarischen Charakter, als dass sie nur veranschaulichen, nicht aber Gegenstand der Wissensvermittlung selber sind, da es mit dem physikalischen Praktikum eine Lehrveranstaltungsart gibt, in der das Experimentieren explizit Gegenstand der Wissensvermittlung ist. Somit ergibt sich eine enge Verbindung

von Tafelanschrieb, Verbalisierungen des Dozenten, Experiment und Verbalisierungen des Assistenten.

Ähnlichkeiten zu der Physik-Vorlesung weist vor allem die Maschinenbau-Vorlesung in Analyse 3) auf, auch wenn diese Ähnlichkeiten zunächst nicht offenbar werden, da der Dozent zu Beginn des hier analysierten Abschnittes eine PPT nutzt. Diese nutzt er, um Abbildungen von Maschinen zu projizieren und auf die jeweils für die Sitzung relevanten Bauteile hinzuweisen, womit er eine inhaltliche Verknüpfung herstellt und eine praktische Relevanz der später folgenden theoretischen Inhalte aufzeigt. Nachdem er mehrere Maschinen gezeigt hat, teils als Fotos, teils als animierte Grafiken, wechselt er zur Kreidetafel, auf die er den Tafelanschrieb von einem Skript überträgt, das nur ihm zugänglich ist. Auffällig ist, dass der Dozent sehr viel zusätzliches Wissen zu dem Tafelanschrieb verbalisiert und an das Vorwissen der Studierenden anknüpft, wobei er auf das Plenum zugeht und vor der ersten Reihe stehen bleibt. Somit kann festgehalten werden, dass hier ganz offensichtlich die unterschiedlichen supportiven Medien für unterschiedliche Zwecke eingesetzt werden, was in dieser Vorlesung in der Äußerung des Dozenten kulminiert, dass der Tafelanschrieb das Wissen enthalte, das sich die Studierenden wirklich merken müssten.

Vergleicht man die Verwendung der Kreidetafel in der Physik-Vorlesung mit der in der Maschinenbau-Vorlesung, fällt also auf, dass in beiden Fällen eine Art Lernskript an der Tafel entwickelt wird. Ebenso wie in der Physik-Vorlesung konnte in den Maschinenbau-Vorlesungen beobachtet werden, dass im Zuge des Übertragens eines Skriptes an die Kreidetafel mitunter Interpunktionszeichen verbalisiert werden, was Konsequenz der engen Orientierung an dem Skript ist. Durch dieses Vorgehen entsteht aufgrund der Flüchtigkeit des Tafelanschriebs ein temporär verdauerter Text, von dem anzunehmen ist, dass die Studierenden ihn direkt mitschreiben. In Analyse 3) konnte dies belegt werden, ebenso konnte gezeigt werden, dass die Studierenden dort über den Tafelanschrieb hinaus nichts mitgeschrieben haben, sodass die Mitschriften letztlich Abschriften des Tafelanschriebs waren; dadurch ist der vermutete Lernskript-Charakter bestätigt.

In zwei Analysen einer anderen Maschinenbau-Vorlesung wurden zwei aufeinanderfolgende Sitzungen derselben Vorlesung untersucht, in denen jeweils dieselbe mit OHP projizierte Grafik behandelt wurde. In der ersten Sitzung wurde der Professor von einem Mitarbeiter vertreten, der, sowohl Kreidetafel als auch OHP nutzend, die theoretischen Grundlagen vermittelte. Im Zentrum der Analyse stand die besagte Grafik, die der Mitarbeiter theoretisch und fachsprachlich erklärte. In der nachfolgenden Sitzung konnte der Professor auf dieser Einführung aufbauen und das bereits vermittelte Wissen wiederholen und rekapitulieren. Dies wurde allerdings völlig anderes realisiert als in der vorangegangen

Sitzung: Der Professor leistet eine alltagssprachliche Verankerung des Wissens durch eine Erzählung, in die eine Problemkonstellation in eine Anwendungssituation eingebettet ist, in die er die Grafik und auch Punkte auf der Grafik einbezieht.

Die Fokussierung von Teilen der Grafik wird sehr unterschiedlich realisiert: Der Mitarbeiter zeigt auf die Grafik und zieht gestisch Linien nach und erklärt, was damit in der Grafik abgebildet wird, der Professor zeichnet auf der Grafik Punkte ein und bindet diese Punkte in die Erzählung ein. Mit diesen beiden sehr unterschiedlichen Herangehensweisen wird auch deutlich, wie stark sich die Wissensvermittlung auch in den MINT-Fächern unterscheiden kann und dass es sich dort nicht um bloße Reproduktion von Wissen handelt.

Es kann somit festgehalten werden, dass sich die Wissensvermittlung in der Mathematik von der Wissensvermittlung in der Physik und im Maschinenbau unterscheidet, während gerade bei letzteren hinsichtlich der Nutzung der Kreidetafel starke Ähnlichkeiten zu beobachten sind. Das zentrale supportive Medium in den untersuchten MINT-Lehrveranstaltungen ist die Kreidetafel, dazu treten aber noch eine Reihe anderer supportiver Medien, wie z.B. OHPs oder PPTs, auch Skripte und Lehrbücher spielen eine wichtige Rolle; ebenso sind sowohl in der Physik als auch im Maschinenbau die eher praktisch orientierten Teile der Wissensvermittlung in Praktika ausgelagert.

6 Analysen von wirtschafts- und geisteswissenschaftlichen Lehrveranstaltungen

Im Gegensatz zu den in Kapitel 5 analysierten Lehrveranstaltungen aus MINT-Fächern kann für die Analyse wirtschafts- und geisteswissenschaftlicher Wissensvermittlung auf umfangreiche Forschung zurückgegriffen werden. So gibt es bereits einige Analysen zur Vermittlung wirtschaftswissenschaftlichen Wissens (u.a. Grütz 1995, Wiesmann 1999, Brinkschulte 2007 und 2015). Diese Analysen und Daten können als Vergleich für die im euroWiss-Projekt erhobenen und analysierten (u.a. Breitsprecher/Redder/Zech 2014) Daten herangezogen werden.

Gleiches gilt für die geisteswissenschaftlichen Daten: Hier liegen auf der einen Seite neben einem veröffentlichten Transkript (Breitsprecher/Redder/Wagner 2014) zahlreiche Analysen aus dem euroWiss-Projekt vor (u.a. Redder/Breitsprecher/Wagner 2014; siehe unten für weitere Arbeiten). Auf der anderen Seite gibt es Analysen aus anderen Zusammenhängen (z.B. Wiesmann 1999 oder auch Guckelsberger 2005, ebenso Redder 2002; siehe hierzu Kapitel 3 ausführlicher). Zudem ergeben sich hinsichtlich der Rekonstruktion des vermittelten Wissens auf inhaltlicher Seite deutlich geringere Widerstände als in den MINT-Fächern. Diese Parallelen hinsichtlich des Forschungsstandes wurden zum Anlass genommen, die epistemisch unterschiedlichen Disziplinen in einem Kapitel zusammenzufassen. Somit kann der Blick verstärkt auf die Verwendung supportiver Medien in den jeweiligen Lehrveranstaltungen gerichtet werden.

6.1 Wissensvermittlung in den Wirtschaftswissenschaften

Die universitäre Wissensvermittlung in den Wirtschaftswissenschaften ist durch umfangreiche Interdisziplinarität gekennzeichnet: Neben der vermeintlich klassischen Lehre, in der z.B. theoretische Modellierungen dargestellt und einander gegenübergestellt werden, gibt es auch praktisch ausgelegte Lehrveranstaltungen, in denen z.B. Präsentationen von Ideen oder Produkten eingeübt und mathematische (vor allem statistische) Übungen,[234] in denen Bilanzierungen

[234] Wiesmann (1999) untersucht – neben Lehrveranstaltungen aus anderen Fachbereichen – eine Übung aus der Mikroökonomie.

und ähnliches gelehrt werden. Zudem ist festzuhalten, dass Wirtschaftswissenschaften kein homogener Fachbereich sind; vielmehr sind die Unterschiede zwischen Volkswirtschaft (VWL) und Betriebswirtschaft (BWL) groß. Grob gesagt ist VWL gesamtwirtschaftlich orientiert und BWL eher auf Einzelunternehmen. Dennoch gibt es einige Überschneidungen, zum Beispiel was grundlegende Modelle und die Geschichts- und Theorieentwicklung der Wirtschaftswissenschaften (i.w.S.) anbelangt, ebenso sind für beide Bereiche statistische Kenntnisse erforderlich. Brinkschulte fasst das Geschäft der Wirtschaftswissenschaft[235] wie folgt zusammen:

> Als vornehmlich der Empirie verschriebene Wissenschaft erforscht sie durch gezielte Beobachtungen verschiedene, z.T. isolierte, wirtschaftliche Phänomene in der Praxis und leitet geltende Gesetzmäßigkeiten (Fachwissen) ab, die in Formalisierungen ihre operationale Anwendung finden (Handlungswissen), um Prognosen für zukünftiges wirtschaftliches Handeln zu ermöglichen (Brinkschulte 2015: 60).

Wie bereits kurz angeschnitten wurde, liegen mehrere Publikationen zur Wissensvermittlung in den Wirtschaftswissenschaften vor.[236] So befasst sich Grütz (1995) mit der Frage, wie Studierenden, vor allem mit einem DaF-Hintergrund, die Rezeption erleichtert werden kann. Sie verfolgt dafür ein fachsprachendidaktisches Ziel und fokussiert stark auf audiovisuelle Fragen. Das bedeutet in ihrem Fall konkret, dass sie u.a. auf Fragen der kognitiven Verarbeitung (siehe insbesondere a.a.O.: 236ff.) sowie auf audiovisuelles Lehren und Lernen eingeht – hier sei allerdings angemerkt, dass die Vielfalt der supportiven Medien zum Untersuchungszeitpunkt reduzierter waren als heute, obgleich Dias in Vorlesungen bereits eine wichtige Rolle spielten. Grütz' Daten bilden die Grundlage für weitere Publikationen (Grütz 2002a/b). Sie konstatiert u.a. in Grütz (2002a), dass die Rezeption von Vorlesung vor allem in Form von Mitschriften stattfindet und analysierbar wird. Grütz beobachtet Passagen, in denen die Hörer mehr oder weniger explizit angewiesen werden, Mitschriften anzufertigen und teilweise sogar ein Diktieren zu beobachten ist. In diesen Passagen kann man u.a. auffällige Prosodie und Wiederholungen finden. Dies sind z.B. wichtige Definitionen etc. – Dinge also, die heute zumeist mittels PPT projiziert werden, um (u.a.)

235 Brinkschulte benutzt in ihrer Arbeit stets den Singular.
236 Im Folgenden wird die o.g. Binnendifferenzierung der Wirtschaftswissenschaften nur bei Bezügen auf konkrete Beispiele vorgenommen. Ansonsten wird hier der Einfachheit halber von ‚Wirtschaftswissenschaften' gesprochen.

zu gewährleisten, dass diese zentralen Punkte verdauert sind. Zugleich werden heute die Folien zumeist online zur Verfügung gestellt. Da dies Mitte der 90er-Jahre nicht annähernd so einfach war wie heute, ist das Diktieren solcher zentralen Punkte naheliegend.

Ein weiterer Schwerpunkt in Grütz' Arbeit ist das Verhältnis von Mündlichkeit und Schriftlichkeit, da oft angenommen wurde, „die Vorlesung sei ein vorgelesener schriftlich konzipierter Fachtext" (a.a.O.: 126). Grütz vergleicht einen Ausschnitt aus einem Skript mit dem entsprechenden Ausschnitt aus der Vorlesung. Sie kommt zu folgendem Ergebnis: „Die Sprache der Vorlesung ist [...] weder mit der gesprochenen Alltagssprache noch mit der in schriftlichem Lehrmaterial zu identifizieren. Es ist ein eigener Redestil, der von Planung und Vorbereitetheit abhängt und der die besondere Kommunikationssituation berücksichtigt" (a.a.O.: 130). Abschließend fasst Grütz ihre Ergebnisse zusammen. Die von ihr als ‚Texte' bezeichneten Vorlesungen:

- sind thematisch fachsprachlich geprägt und weisen einen akademischen Spezialisierungsgrad auf
- sind wegen der asymmetrischen Kommunikationssituation gleichzeitig zu den ‚Textsorten' der Wissensvermittlung zu zählen.
- sind der gesprochenen Sprache zuzuordnen.
- Sie enthalten bestimmte Textmuster (metakommunikative Äußerungen, Anreden, kognitive Ordnungsmuster).
- Die prosodische Struktur der Verbalisierung wirkt textgliedernd, was sich auch auf die Mitschriften auswirkt.
- Der Wechsel zwischen distanziert-theoretischem und nähesprachlich-erzählerischem Stil zeichnet für Grütz den mündlich-wissenschaftsdidaktischen Stil aus.

(vgl. a.a.O.: 133f.)

Somit liefert Grütz einige Merkmale der Analyse der Wissensvermittlung in Vorlesungen, bezogen auf eine auf Fachsprachlichkeit und Stilistik ausgelegte Analyse. Obwohl sie wirtschaftswissenschaftliche Vorlesungen analysiert, besteht das Erkenntnisinteresse von Grütz in der Rekonstruktion ‚der Vorlesung' als Textsorte, also Vorlesungen ganz allgemein und nicht disziplinspezifisch – und zwar zu dem Zweck, z.B. Rezeptionsstrategien zu entwickeln, Schwierigkeiten bei der Rezeption herauszuarbeiten etc.

Demgegenüber befasst sich Brinkschulte (2007 und 2015) dezidiert mit der Wissensvermittlung in den Wirtschaftswissenschaften, konkret bezieht sie dabei, wie in Kapitel 3 bereits dargestellt wurde, auch supportive Medien in die Analyse ein. Sie stellt heraus, dass Wirtschaftswissenschaften in besonderer Weise durch Eristik gekennzeichnet sind: „Die Wirtschaftswissenschaft als auf die Praxis ausgelegte, anwendungsorientierte und aus der Praxis gespeiste

Sozialwissenschaft mit ihrer zentralen Bezugswissenschaft Mathematik" (Brinkschulte 2015: 60) basiert stark auf einem dargestellten Wissenschaftskonzept, „in dem sich widersprechende Auffassungen nebeneinander existieren können bzw. sich eine durchsetzen kann" (ebd.).[237] Brinkschulte schließt daraus auf einen wichtigen Status von Eristik in der wirtschaftswissenschaftlichen Wissensvermittlung:

> Deshalb gehört zur Sozialisierung von Studierenden in einem Studienfach auch das Ausbilden eines spezifischen Verständnisses von Theorie und der Art der Erkenntnisgewinnung, so dass Studierende verschiedene, nebeneinander existierende Theorien, die Kopplung bestimmter Erkenntnisse an Forscherpersonen, Kritik an Thesen oder unabgeschlossene Forschungsprozesse kennenlernen und mit ihnen umzugehen wissen (a.a.O.: 60f.).

Brinkschulte zeigt exemplarisch, dass ein Dozent dieses Konzept für die Studierenden deutlich macht – der Dozent verweist darauf, dass in den Wirtschaftswissenschaften Dinge immer unterschiedlich gesehen werden können, die Studierenden aber zum Anfang des Studiums zunächst eine Position lernen sollen, die dann im weiteren Verlauf des Studiums revidiert und kritisiert wird. Es wird also gerade zu Beginn des Studiums eine Art Ist-Wissen vermittelt, das in Definitionen festgehalten werden kann. Erst mit fortschreitendem Studium wandelt sich dies. Die Definitionen werden bereits in den mehr als 20 Jahre alten Daten von Brinkschulte oftmals auf PPT-Folien projiziert.

Breitsprecher/Redder/Zech (2014) arbeiten an einer BWL-Vorlesung aus dem euroWiss-Korpus heraus, wie Studierenden Kritikwissen und Kritikhandeln[238] vermittelt wird. Damit befassen sie sich mit einem Aspekt der universitären Wissensvermittlung, der bis dahin zumeist unbearbeitet blieb. Das Bemerkenswerte an der in der untersuchten Vorlesung vorliegenden Konstellation ist, dass auf der einen Seite die Studierenden versuchen sollen zu kritisieren und dies auf der anderen Seite in ein Aufgabe-Lösungsmuster eingebunden ist, in dem es eine richtige Lösung gibt, über die der Dozent verfügt. Diese richtige Lösung ist Teil des curricular zu vermittelnden Wissens und somit auch wiederum Wissen, dass von den Studierenden zunächst reproduziert (siehe auch a.a.O.: 164f.) werden

237 Siehe hierzu auch Ehlichs (1995: 345ff.) Analyse zu ‚eine Erkenntnis setzt sich durch' und deren Exemplarizität für Eristik und die Analyse von Alltäglicher Wissenschaftssprache, ebenso Kapitel 4 dieser Arbeit.
238 Siehe hierzu auch Redder (2014b).

soll (z.B. in der Klausur), denn die Kritik an dem Modell ist tradiert und Teil des Wissenskanons (a.a.O.: 162).

Somit liegen Analysen mit unterschiedlichen Schwerpunkten vor, die im Folgenden durch einen weiteren Aspekt ergänzt werden sollen: Während sich Grütz u.a. auf die Verbindung von Verbalisierung und Mitschriften konzentriert, Brinkschulte u.a. den Einsatz von Dias und PPTs untersucht und Breitsprecher/ Redder/Zech sich mit komplexen sprachlichen Handlungen und deren Vermittlung befassen, soll in der nachfolgenden Analyse einer VWL-Vorlesung der bisherige Forschungsstand ins Verhältnis zum Einsatz eines vergleichsweise neuen supportiven Mediums, dem Interactive Whiteboard, gesetzt werden.

6.1.1 Analyse 5: Wirtschaftswissenschaft-Vorlesung

Die am Anfang des B.A.-Studiums (2.–3. Semester) zu belegende Vorlesung ,Wirtschafts- und Theoriegeschichte' ist Teil eines Moduls, zu dem auch eine Übung gehört; die Vorlesung wird mit einer Klausur abgeschlossen. Anwesend sind ca. 150 Studierende. Die Dozentin Df10 (45–55 Jahre) verwendet ein Interactive Whiteboard, das rein technisch betrachtet die Vorzüge einer PPT mit den Möglichkeiten von OHP-Folien verbindet. Dies ist in dem euroWiss-Korpus eine Besonderheit, da in keiner anderen Lehrveranstaltung ein Interactive Whiteboard eingesetzt wird. Somit ergibt sich hier die Möglichkeit, neben den fast schon traditionellen supportiven Medien wie der Kreidetafel, OHP-Folien und PPTs auch vergleichsweise moderne technische Entwicklungen zu untersuchen. In der VWL-Vorlesung kann man beobachten, dass sich klassische PPT-Anteile und OHP-ähnliche Verwendungen abwechseln und offenbar auch gezielt eingesetzt werden. Dies ist daran zu erkennen, dass Df10 an mehreren Stellen Folien komplett leer gelassen hat und die PPT wie eine OHP-Folie verwendet. An anderen Stellen ergänzt Df10 Grafiken auf der PPT mit einem Stift. Die modifizierten Folien stehen den Studierenden anschließend zur Verfügung. Allerdings muss dies mit Einschränkungen betrachtet werden: An einigen Stellen schreibt Df10 so viel auf die Folie, dass sie Teile wieder wegwischen muss, um alles anschreiben zu können, was sie anschreiben will.[239] Die untersuchten Ausschnitte sind unter dem Gesichtspunkt ausgewählt worden, diese Verwendungsweisen des Interactive Whiteboards genauer zu betrachten.

Im ersten analysierten Ausschnitt wird das sogenannte „Getreidemodell" von David Ricardo (1772–1823) eingeführt. Dabei handelt es sich allerdings nicht

[239] Die hier naheliegende Untersuchung studentischer Mitschriften kann leider nicht durchgeführt werden, da zu dieser Lehrveranstaltung keine Mitschriften vorliegen.

um das weit verbreitete und bekannte ‚Ricardo-Modell', mit dem der Außenhandel zwischen zwei Staaten modelliert wird, sondern um die Modellierung einer Argumentation zwischen David Ricardo und Thomas Robert Malthus, die hinsichtlich der Getreidegesetze des englischen Parlaments von 1814/1815 gegensätzliche Positionen vertraten. Die Getreidegesetze[240] beinhalteten ein Importverbot für Getreide unterhalb einer bestimmten Preisschwelle für den Getreidepreis im Inland. Die Gesetze sollten für den englischen Markt eine rentable Produktion ermöglichen, obwohl die Böden vergleichsweise wenig produktiv waren. Ricardo war Gegner, Malthus war Befürworter dieser Gesetze. Im folgenden Ausschnitt sind nur die Argumente von Ricardo relevant, die dieser 1815 publizierte (Ricardo 1815) – darin nahm er direkt Bezug auf Malthus' Argumente. Die Argumente von Ricardo fasste Piero Sraffa[241] (u.a. 1960) in dem sog. Corn-Model zusammen, mit dem er eine theoriegeschichtliche Rekonstruktion anstrebte, für die er die verbalen Argumente von Ricardo in moderne Analyseinstrumente überführte und diese u.a. grafisch darstellte. Gleichzeitig ergänzte Sraffa einige Aspekte, indem er diese veränderten Bedingungen anpasste. Damit geht es in dem vorliegenden Ausschnitt aus der VWL-Vorlesung also nicht nur um ein wirtschaftswissenschaftliches Modell aus inhaltlicher Perspektive, es werden zugleich Modelle als solche thematisiert, also als Erkenntnisinstrument der Wirtschaftswissenschaften – auch wenn dieser Aspekt in diesem Ausschnitt nicht sehr stark herausgestellt wird.

Zunächst liegt PPT-Folie 38 auf, durch die deutlich wird, wie die Befassung mit dem Getreidemodell von Ricardo in den Gesamtablauf der Vorlesung einzuordnen ist:

– Das „Getreidemodell" Ricardos: statische und
dynamische Analyse

Abb. 22: VWL-Vorlesung, PPT-Folie 38, Ausschnitt. [Die Nummerierung der PPT-Folien entspricht der originalen Nummerierung. Dadurch folgt in dieser Sitzung Folie 40 auf Folie 38. Alle Folien der VWL-Vorlesung wurden hier abgeschnitten, am unteren Rand der PPT-Folien sind der Name der Dozentin, der Titel der Vorlesung und die Foliennummerierung zu sehen. Da aufgrund der handschriftlichen Ergänzungen Screenshots verwendet werden mussten, erwies sich dies als sinnvolleres Vorgehen, als die Folien mit schwarzen Kästen zu anonymisieren. PPT-Folie 38 ist vollständig im Anhang zu finden.]

240 Die folgende inhaltliche Darstellung orientiert sich sowohl an der Vorlesung als auch an Begleitmaterialien von Df10 und ist auch in Blaug (1996) nachzulesen.
241 Ebenso wie Ricardo ist Sraffas Auffassung von Ricardo selbst Gegenstand wirtschaftswissenschaftlicher Forschung, siehe z.B. Skourtos (1991) oder auch die Beiträge in Kurz (2000).

Dies korrespondiert mit #1 „wir schauen uns das in zwei Schritten an" sowie mit der „einerseits" (#2) – „andererseits" (#3) Konstruktion, wobei der Folienwechsel zu PPT-Folie 40 parallel zu „dynamische" stattfindet und zur konkreten Befassung mit dem Model überleitet. Df10 beginnt damit, anhand PPT-Folie 40 in das Getreidemodell einzuführen, indem sie die Ziele des Modells darlegt. In #5 bezeichnet Df10 das Getreidemodell „eben einerseits [als] n Verteilungsmodell". Mit ‚einerseits' knüpft sie an der vorangegangen Konstruktion an, mit ‚eben' wird hier etwas Interessantes geleistet: Storz (i.V.)[242] rekonstruiert die Funktionalität von ‚eben' in dieser – Storz spricht von einer ‚heuristischen' – Verwendung „als Anbindung an ein konkretes, für die Handlung relevantes Wissenselement" (a.a.O.: 4) aus der geteilten Vorgeschichte von S und H, wodurch bei H „eine Aktualisierung von Wissenselementen" (ebd.) bewirkt wird. Ebendiese Verwendung liegt hier vor, es geht um grundlegendes wirtschaftswissenschaftliches Wissen, das von Df10 bei den Studierenden vorausgesetzt wird. Gleichzeitig wird das Getreidemodell als Verteilungsmodell bezeichnet, zumindest in Teilen. Damit wird eine Klassifizierung vorgenommen, indem ein wirtschaftswissenschaftlicher Grundbegriff der Wirtschaftstheorie des 19. Jahrhunderts (siehe Springer Gabler Verlag, Stichwort: neoklassische Verteilungsmodelle[243]) genannt und somit eine Zuordnung vorgenommen wird. An dieser Stelle weist Df10 auf potentielle Verstehensprobleme hinsichtlich der verwendeten Begriffe hin (#6). Aufgriffen wird das Thema ‚Verteilung', indem Df10 „Es geht um die funktionale Einkommensverteilung" (#7) äußert. Währenddessen umrahmt sie diesen Punkt auf der PPT, im weiteren Verlauf nimmt sie weitere handschriftliche Ergänzungen vor:

242 Storz thematisiert in ihrer Arbeit u.a. die traditionelle Sichtweise, nach der ‚eben' als Abtönungspartikel, als Gradpartikel, als Adjektiv oder als Adverb betrachtet wird, womit, wie sie zurecht kritisiert, noch keine Funktionsbestimmung geleistet wird (siehe Storz i.V.: 1).

243 Der Status des Gabler Wirtschaftslexikons als wissenschaftliches Lexikon wird mitunter kritisch gesehen; da aber einige Beiträge von namhaften Wissenschaftler_innen verfasst wurden und Änderungen archiviert und offen einsehbar sind, ist dies für diese rudimentäre Befassung mit den Inhalten in der vorliegenden Arbeit ausreichend.

Das Getreidemodell: Erklärungsziele

- Wie verteilt sich das Gesamtprodukt einer Periode auf die Einkommensarten Rente, Profit, Lohn?
 -> (funktionale) Einkommensverteilung
 -> statische Analyse

im Unterschied:
personale Einkommens-
verteilung

Abb. 23: VWL-Vorlesung, PPT-Folie 40

‚Verteilungsmodell' wird so mit „funktionale Einkommensverteilung" erläutert, wodurch eine Minimaldefinition von ‚Verteilungsmodell' in den Diskursraum eingeführt wird. Df10 ordnet ‚Einkommensverteilung' mit ‚also' auf einer abstrakten Stufe als „makroökonomische Betrachtung" (#8) ein, womit das Getreidemodell, konkret die statische Analyse, in den Wirtschaftswissenschaften verortet wird. Dies formuliert sie noch einmal um: „Ich nehm die Gesamtwirtschaft in n Blick" (#9), wodurch diese Verortung etwas allgemeinsprachlicher reformuliert und die Verankerung im Hörerwissen unterstützt wird. Mit ‚etw. in den Blick nehmen' ist hier eine idiomatische Fügung zu beobachten, die in der Wissenschaftssprache häufig, aber nicht dafür spezifisch sondern auch im allgemeinsprachlichen Gebrauch üblich ist. Diese Verbindung bewirkt hier den Eindruck, es handle sich um eine allgemeinsprachliche Reformulierung. In #10 bindet Df10 scheinbar die Frage auf der PPT-Folie in den Vorlesungsdiskurs ein, es zeigt sich aber, dass sie statt von „Einkommensarten" von „verschiedenen Produktionsfaktoren" (siehe Springer Gabler Verlag, Stichwort: Produktionsfaktoren) spricht. Damit wählt sie den Oberbegriff für Einkommensarten und greift dabei auf wirtschaftswissenschaftliches Grundwissen zurück. Ob es sich dabei um eine gezielte Verknüpfung von Vorwissen mit dem aktuell vermittelten Wissen handelt, kann aus den vorliegenden Daten nicht rekonstruiert werden, allerdings knüpft Df10 im Anschluss explizit an das Vorwissen der Studierenden an („Sie wissen, dass wir…"; #11), hier bearbeitet Df10 einen antizipierten Einwand, der mit Veränderungen in der Wirtschaftstheorie zusammenhängt (siehe ebd.), wodurch ein

Widerspruch zwischen studentischem Vorwissen und dem nun thematisierten und projizierten Wissen entstehen könnte. Gleichzeitig stellt Df10 einen Bezug zu aktuellen Problemkonstellationen her, in denen die Berücksichtigung der Rente in derselben Form relevant wäre (#12 und #13). In #14 wird „funktional" als attributive Ergänzung zu ‚Einkommensverteilung' erklärt, indem diese dem Gegensatzpaar ‚personale Einkommensverteilung' gegenübergestellt wird (siehe Springer Gabler Verlag, Stichwort: Einkommensverteilung), was Df10 auf die PPT schreibt. Auch ‚personale Einkommensverteilung' wird erläutert und erklärt, welche Ziele damit erreicht werden können. In #27 erläutert Df10 dann, warum dies als statische Analyse bezeichnet und was genau damit betrachtet wird. Darauf aufbauend geht Df10 über zur dynamischen Analyse, was mit einem Folienwechsel einhergeht:

> Das Getreidemodell: Erklärungsziele
>
> • Wie verteilt sich das Gesamtprodukt einer Periode auf die Einkommensarten Rente, Profit, Lohn?
> -> (funktionale) Einkommensverteilung
> -> **statische Analyse**
>
> • Wie entwickelt sich die Produktion über die Zeit? Wie entwickeln sich die Einkommensanteile?
> -> Wachstum und Verteilung
> -> **dynamische Analyse**

Abb. 24: VWL-Vorlesung, PPT-Folie 41

Die obere Hälfte die PPT-Folie entspricht PPT-Folie 40, allerdings ist „statische Analyse" auf PPT-Folie 41 fett und rot hervorgehoben. Dieselbe Struktur wird auch für die dynamische Analyse verwendet, wodurch die beiden Analyse-Methoden optisch einander gegenübergestellt und voneinander abgegrenzt werden. Hinsichtlich der dynamischen Analyse bezeichnet Df10 das Getreidemodell nun nicht mehr als Verteilungsmodell, sondern als „Wachstumsmodell" (#29), bindet es damit an die Wachstumstheorie (siehe Springer Gabler Verlag, Stichwort: Wachstumstheorie) an und nimmt eine Verortung

im wirtschaftswissenschaftlichen Grundlagenwissen vor. Die projizierten Fragen liest Df10 vor; hiermit sind die zentralen Ziele der dynamischen Analyse mit dem Getreidemodell benannt. Dass es sich hierbei um historische Fragen und nicht mehr um aktuelle Forschungsfragen der Wachstumstheorie handelt, verdeutlicht Df10 in #32. Auch hier findet sich eine Verwendung von ‚eben' (siehe oben und Storz i.V.), in einem ähnlichen Zusammenhang wie zuvor. Den Abschnitt zur kurzen Darstellung der dynamischen Analyse beschließt Df10 mit einer Erklärung, warum diese als ‚dynamisch' benannt wird, anschließend werden die beiden Analysen auf das minimalste Wissen zusammengefasst gegenübergestellt:

[40]

	/35/		
Df10 [v]	Zeit betrachten. Also einmal • • Schnappschuss Zeitpunkt, einmal		
Df10 [nv]		*zeigt auf "statische Analyse"*	*zeigt auf "dynamische Analyse" geht*

[41]

	/36/		
Df10 [v]	eben Entwicklung über die Zeit. Wir beginnen mit der statischen Analyse...		
Df10 [nv]	*zum Tisch*	*zeigt auf PPT*	*wechselt auf PPT-Folie*

[42]

	/37/		
Df10 [v]	((1s)) Nee, bevor wir mit der statischen Analyse beginnen, beginne ich damit,		
Df10 [nv]	*42 schaut zur PPT*	*kramt in ihren Unterlagen*	*geht zum Pult*

[43]

	/38/		
Df10 [v]	eben die Annahmen im Modell • äh zu erläutern. ((1s)) Das ist natürlich auch was, was		
Df10 [nv]		*setzt den Stift an*	*schreibt*

Nachdem Df10 damit anhand der PPT-Folie 41 die wesentlichen Erklärungsziele des Getreidemodells erläutert hat, kündigt sie an, dass zunächst die statische Analyse genauer betrachtet wird. Direkt an ihre Ankündigung anschließend wechselt sie die PPT-Folie, eine leere Folie ist zu sehen. Nach einer Pause von einer Sekunde, in der Df10 auf den Bildschirm und ihre Notizen schaut, ohne dabei verbal oder nonverbal ersichtlich verwundert über die leere Folie zu sein, revidiert sie die Ankündigung und kündigt stattdessen an, damit zu beginnen, „die Annahmen im Modell" (#37) zu erläutern, währenddessen kramt sie in ihren Unterlagen. Das Interactive Whiteboard hat an dieser Stelle ganz entscheidenden Einfluss auf die Realisierung des Sprecherplans: Da die PPT in einer vorigen Sprechsituation erstellt wurde, ist mit der Erstellung der PPT auch die Vorlesungssitzung geplant und vorstrukturiert worden. Dies konnte anhand von PPT-Folie 40 beobachtet werden, die von Df10 handschriftlich ergänzt und auf PPT-Folie 41 in leicht veränderter Art nochmals, ohne die handschriftliche Ergänzung, projiziert wurde. In diesem Fall greift

die Vorstrukturierung der Vorlesungssitzung noch etwas weiter: Da PPT-Folie 40 auch ohne handschriftliche Ergänzungen im Vorlesungsdiskurs sinnvoll eingesetzt werden kann, erfordert die leere PPT-Folie zwingend, dass Df10 diese entweder beschreibt oder aber überspringt. Da Df10s Plan der Sitzung offenbar vorsieht, die Modellannahmen zu vermitteln, indem mündliche Verbalisierung und PPT-Folienanschrieb eingesetzt werden, greift die leere PPT-Folie 42 – die zudem mit der Erwartung von Df10 bricht, dass zunächst die statische Analyse vermittelt wird – in die Realisierung des Plans sowohl hinsichtlich des Themas des vermittelten Wissens als auch in die Art der Nutzung des supportiven Mediums ein. Ferner ist davon auszugehen, dass Df10 mit der Entscheidung, an dieser Stelle die PPT-Folie mit der Hand zu beschreiben und nicht mit einem projizierten Text zu arbeiten, ein Ziel verfolgt und den Nutzungsmöglichkeiten der supportiven Medien jeweils spezifische Zwecke zuschreibt.

Df10 schreibt nach der kurzzeitigen Irritation ‚Modellannahmen' auf die PPT-Folie. Währenddessen verweist sie darauf, dass die Studierenden das Verfahren von Ökonomen bereits kennen, dass für Modelle Annahmen formuliert werden (#39). Df10 stellt in diesem Zusammenhang auch den epistemischen Status der Modelle innerhalb der Fachdisziplin sowie den Erkenntnisanspruch der Modelle dar, indem sie das Verhältnis von ökonomischen Modellen, den Modellannahmen und dem mit dem Modell erfassten Teil der Wirklichkeit herausstellt (#40–44). In diesem Zuge äußert sie u.a., dass diese Annahmen Abstraktionen und/oder Vereinfachungen (#42) sind und deswegen Gegenstand von Kritik sein können (#43). Es wird als fraglich hingestellt, ob Modelle generell als Beschreibung der Wirklichkeit geeignet sind. Df10 stellt allerdings auch heraus, dass ein Modell erst dann kritisiert werden kann, wenn es verstanden wurde, wenn also rekonstruiert wurde, auf welchen Annahmen das Modell basiert (#44). Somit ist das Festhalten der Modellannahmen von Ricardos Getreidemodell sowohl unabdingbarer Teil der Beschäftigung mit dem Modell als auch für die Vorlesungssitzung generell.

Das im Diskursraum präsente Thema des Wissens ‚Vereinfachungen' wird von Df10 erneut aufgegriffen und an das curriculare Wissen der Studierenden angebunden: „Die äh ((1s)) erste Vereinfachung, die Sie schon kennen [...]" (#45). Die an dieser Stelle auch auf die PPT-Folie geschriebene Modellannahme setzt auf der höchsten Abstraktionsstufe der wirtschaftswissenschaftlichen Gegenstände an, der Gesamtwirtschaft. Df10 schreibt dies auf die PPT-Folie, indem sie Abkürzungen, semiotische Mittel wie das Gleichheitszeichen oder die eckigen Klammern, aber auch ausformulierte allgemeinsprachliche Elemente verwendet.

Df10 verbalisiert den PPT-Folienanschrieb während sie anschreibt; die Verbalisierung ist mehrfach durch Pausen unterbrochen und durch Wiederholungen gekennzeichnet, weil Sprechtempo und Anschreibetempo nicht gleichhoch sind. Nachdem der erste Teil angeschrieben ist, schaut Df10 ins Plenum und geht vom Pult zum Tisch. Sie bearbeitet dabei den antizipierten Einwand, dass im Modell nur landwirtschaftliche Produktion berücksichtigt wird, obwohl in der Vorlesung bereits thematisiert wurde, dass zu Beginn des 19. Jahrhunderts auch der Dienstleistungssektor von Bedeutung war (#48–49). Df10 weist darauf hin, dass es „durchaus eben plausible Argumente" (#50) für die Beschränkung auf die landwirtschaftliche Produktion in einem gesamtwirtschaftlichen Modell dieser Zeit gab, da die landwirtschaftliche Produktion die Gesamtwirtschaft Ende des 18. Jahrhunderts noch dominierte. Zudem ist aus der Perspektive der Wirtschaftstheoretiker Anfang des 19. Jahrhunderts die Wahrnehmung der sog. ‚Subsistenzmittelproduktion' sehr wichtig, also der Produktion von Produkten, die das Überleben sicherten. Während Df10 diesen antizipierten Einwand bearbeitet, geht sie wieder zurück zum Pult, schreibt dies an und ergänzt es um den Anteil der landwirtschaftlichen Produktion am Bruttoinlandsprodukt und an der Beschäftigung. Auch wenn keine konkreten Zahlen genannt werden, bringt sie damit ein quantitatives Argument ein. Somit sind zwei Argumente für die Berücksichtigung der landwirtschaftlichen Produktion genannt. Während Df10 anschreibt, erläutert sie umgangssprachlich, was mit ‚Subsistenzmittelproduktion' gemeint ist und warum diese für das Modell und für die Wirtschaftstheoretiker so wichtig war: „Also ohne landwirtschaftlichen Sektor geht sozusagen gar nichts, weil • das Überleben nicht gesichert ist" (#53). Damit ist eine Minimalbestimmung von ‚Subsistenzmittelproduktion' bzw. ‚Subsistenz' geleistet, die in #58 nochmals aufgegriffen wird („auf • das einfache Überleben, eben auf die Subsistenz ausgerichtet"). Df10 bezieht sich hier auf das zuvor vermittelte Wissen über Malthus (#57) und beendet diesen Abschnitt damit, die Verbindung von Entwicklungsstufen der Wirtschaftstheorie und der Berücksichtigung der landwirtschaftlichen Produktion durch gestisches Zeigen auf die PPT zu verdeutlichen.

In #56 sind viele Reparaturen, Pausen und Planungsexothesen in der mündlichen Verbalisierung von Df10 zu beobachten. Interessant ist, dass Df10 hier, anders als zuvor, nicht Teile des PPT-Folienanschriebs parallel verbalisiert, sondern zusätzliches Wissen verbalisiert, indem sie die Berücksichtigung der landwirtschaftlichen Produktion am Anteil des Bruttoinlandsproduktes als Kennzeichen der beginnenden Moderne darstellt. Damit koordiniert Df10 zwei sprachliche Handlungen, die propositional gesehen

zwar zusammenhängen, aber nicht unmittelbar aufeinander aufbauen und zudem in unterschiedlichen Medien realisiert werden. Sobald Df10 mit dem PPT-Folienanschrieb fertig ist und zum Tisch geht, sind keine Phänomene eines unterbrochenen Redeflusses mehr zu beobachten. Dies zeigt unter anderem, wie mental fordernd die Koordinierung der parallelen sprachlichen Handlungen beim Anschreiben ist.

Nach einem für diese Position im Vorlesungsdiskurs bereits mehrfach als besonders funktional herausgestellten Scharnier-so (#60) fährt Df10 mit der Modellannahme fort und schreibt den nächsten Spiegelstrich an. Die Modellannahme wird zunächst umgangssprachlich verbalisiert „[…]dass wir das Geld völlig rauslassen" (#60) und dann gleichzeitig auf die PPT-Folie geschrieben, während Df10 mittels ‚also' (#61) daraus deduziert, dass das Getreidemodell als realwirtschaftlich zu klassifizieren ist. Die Entsprechung zu dem In-Klammern-Setzen auf der PPT-Folie ist das „Das heißt:" (#62), das gleichzeitig eine Wiederholung des zuvor Verbalisierten ist. In #63 wird die umgangssprachliche Verbalisierung in #60 fachsprachlich reformuliert: „Monetäre Zusammenhänge werden nicht berücksichtigt", wodurch zumindest potentiell eine Verknüpfung dieser Fachtermini geleistet werden kann. Dies wird nach dem Anschreiben, während Df10 vom Pult zum Tisch geht, fortgeführt, indem sie von einer „reine[n] Tauschwirtschaft" (#64) spricht und zudem folgende Äußerung tätigt: „Geld ist Schleier" (#65). Diese zunächst unscheinbare Äußerung, die durch die ungewöhnliche Wortwahl auffällt, ist nicht nur eine erneute Reformulierung der Nicht-Berücksichtigung von Geld im Getreidemodell, sondern enthält einen Bezug auf eine ganz grundlegende Annahme der klassischen Wirtschaftstheorie, den sog. „Geldschleier" (vgl. Anderegg 2007: 154), auch bekannt als „The Veil of Money", zurückgehend auf die gleichnamige Publikation von Pigou (1949). Darin wird die Annahme benannt, dass monetäre und reale Vorgänge unabhängig voneinander existieren und sich nicht gegenseitig beeinflussen, was bis heute kontrovers diskutiert wird (vgl. Anderegg 2007: 154). Df10 bezeichnet dies zusammenfassend als „Eine • • klassische Annahme" (#66), geht also nicht auf die Diskussion ein. Stattdessen verweist sie darauf, dass diese Annahme auch in modernen und neoklassischen Wachstumstheorien vorkommt und schreibt dies auch auf die PPT-Folie. Dies unterbricht sie kurz, um ins Plenum schauend „auch die • äh neoricardianische" (#68) hinzuzufügen, womit sie an die eingangs thematisierte Betrachtung des Getreidemodells anknüpft. Zugleich stellt sie Parallelen zwischen der klassischen Wachstumstheorie des 19. und der neoklassischen des 20. Jahrhunderts her (#69). Den Grund für die Nicht-Berücksichtigung des Geldes benennt Df10 mit dem Abstrahieren von „all den • • Komplikationen, die dadurch entstehen, dass es Geld

gibt" (#71), fasst dies also relativ grob, indem sie auf die Komplikationen zwar verweist, diese aber nicht spezifiziert. Während sie dies äußert, geht sie zum Tisch und schaut in ihre Unterlagen und geht dann zurück, um den nächsten Punkt auf die PPT-Folie zu schreiben.

Df10 fährt in ähnlicher Weise fort, bis sie in #96 feststellt, dass sie noch einen weiteren Punkt auf die PPT-Folie schreiben möchte, die PPT-Folie aber schon vollgeschrieben ist. An dieser Stelle ändert sie die Farbe des Stiftes per Knopfdruck und thematisiert diesen Farbwechsel (#96). Der erste Plan von Df10 ist offenbar, das Nachfolgende zu dem bereits angeschriebenen „Kapital" mit einem Pfeil in Beziehung zu setzen, da die folgende Annahme das Verhältnis von Arbeit und Kapital betrifft. Diese Verbindung stellt sie auch verbal heraus: „Was mit der Annahme eben zusammenhängt" (#97). Sie setzt zunächst an, „Arbeit" in die leere Fläche über den Pfeil zu schreiben, bricht dann aber ab und zeichnet an den unteren Rand der Folie einen roten Spiegelstrich und zieht eine Linie zur leeren Fläche. Dabei adressiert sie die Studierenden „Sie können s auch als die nächste Annahme hier unten hinmachen. Ich mach s jetzt eben hier oben hin" (#99–100). Dies kann man als direkten Vorschlag für die Anfertigung der studentischen Mitschriften sehen, die vom Platz her nicht in derselben Art beschränkt sind wie die PPT-Folie. Gleichzeitig wird der Status des in Rot Angeschriebenen trotz des farblichen Unterschieds den anderen Annahmen zumindest teilweise gleichgestellt; fraglich ist, ob mit dem ‚als' (siehe dazu Eggs 2006) an dieser Stelle eine tatsächliche Gleichstellung geleistet wird oder nicht. Propositional betrachtet handelt es sich um eine Modellannahme, die in enger Verbindung zu der vorigen Modellannahme steht (siehe auch #103), wodurch es naheliegt, dass beide Annahmen genannt und angeschrieben werden. Zudem sind beide Modellannahmen im Getreidemodell so eng miteinander verbunden, dass sie im Modell zusammengefasst werden (#106). Dies wird auf der PPT-Folie durch die eckigen Klammern um „A+K" (für Arbeit und Kapital) dargestellt. Diese Bedeutung der eckigen Klammern wird von Df10 explizit gemacht (#109) und auch nonverbal durch das komitative gestische[244] Umkreisen von „[A+K]" hervorgehoben. Df10 fährt damit fort, die Kombination von Arbeit und Kapital im Gesamtmodell

244 Siehe hierzu Ehlich (2013b).

herauszustellen und will dies auf die PPT-Folie schreiben, was sich daran festmachen lässt, dass Df10 zum Pult geht und dort aufs Display schaut. Sie stößt auf einen Handlungswiderstand, wie der Gesamteindruck der PPT an diesem Punkt zeigt:

Abb. 25: VWL-Vorlesung, PPT-Folie 42 vor dem Löschen

Mithin ist kein Platz mehr, um weiter anzuschreiben, weswegen Df10 Teile der unteren Modellannahme auf dem Display wegwischt bzw. löscht (#111). Dazu wird auf dem Display ein Radiergummi-ähnliches Tool verwendet, wie es aus verschiedenen digitalen Mal- und Zeichenprogrammen bekannt ist. Um zu diesem Radiergummi-Tool zu wechseln, bedarf es nur eines Knopfdruckes, also vergleichbar mit dem Wechseln der Stiftfarbe. Anschließend fasst Df10 die Modellannahmen noch einmal zusammen (#117), was sie als „praktisches Ergebnis • im Hinblick auf die Handhabbarkeit des Modells" (#112) bezeichnet, da in dem Modell durch die Kombination von Arbeit und Kapital auf der einen und Boden auf der anderen Seite nur zwei Produktionsfaktoren betrachtet werden. Dies stellt sie der neoklassischen Sichtweise gegenüber (#115), in der stattdessen Arbeit und Kapital betrachtet werden. Die zwei Produktionsfaktoren im Getreidemodell werden auf der PPT-Folie festgehalten. Nach Beendigung des Anschreibens sieht die PPT-Folie wie folgt aus:

234 Wirtschafts- und geisteswissenschaftliche Lehrveranstaltungen

Abb. 26: VWL-Vorlesung, PPT-Folie 42 am Ende des Abschnittes

Am unteren rechten Rand wäre unterhalb von „Land" noch ein weiterer Spiegelstrich mit „[A+K]" zu sehen, dies konnte allerdings aus technischen Gründen nicht besser abgebildet werden – der Platz auf der PPT-Folie wird also komplett ausgenutzt und der Wechsel der Farbe hängt an dieser Stelle damit zusammen, dass Df10 zunächst in die freie Fläche schreibt und den Anschrieb optisch von dem zuvor Angeschriebenen abheben möchte. Eine andere Bedeutung der Farbwahl ist hier nicht abzuleiten.

Es liegt hier eine vollflächig beschriebene PPT-Folie vor, die von Df10 ganz offensichtlich gezielt genutzt wird. Nimmt man den Status des in diesem Abschnitt vermittelten Wissens in den Blick, wird deutlich, wie zentral dies für den Themenabschnitt ist. Da zudem herausgestellt wurde, dass das Vorgehen an sich (Modellannahmen zu betrachten, bevor man über ein Modell diskutiert) gängig in den Wirtschaftswissenschaften ist, wird hier auch abgeleitetes Wissen über das Vorgehen in den Wirtschaftswissenschaften vermittelt. Dies steht in enger Verbindung zu dem durch den sukzessiven Anschrieb auf der PPT-Folie relativ niedrigen Tempo der Wissensvermittlung: Df10 bewegt sich viel im Raum, wechselt die Positionen mehrfach und bindet ihre Erläuterungen und Erklärungen der einzelnen Modellannahmen mehrfach gestisch ein.

Df10 versteht die Modellannahmen als zentrale Punkte sowohl der Vorlesungssitzung als auch des Themenabschnittes und zeigt dies auch in der Art der Wissensvermittlung und der Art der Nutzung des supportiven Mediums: Im direkt

folgenden Abschnitt der Vorlesung (ab #120[245]) wird zunächst eine statische PPT-Folie (PPT-Folie 43, siehe Anhang) projiziert, auf der zusätzliche Modellannahmen festgehalten sind. Das Tempo der Wissensvermittlung zieht an dieser Stelle merklich an, wodurch eine Gewichtung der vermittelten Inhalte vollzogen wird: Anhand der beschriebenen Folie (PPT-Folie 42) werden die fünf wichtigsten Modellannahmen und anhand der statischen PPT-Folie 43 zusätzliche Modellannahmen vermittelt sowie die auf PPT-Folie 42 bereits thematisierten Einkommensarten spezifiziert. Es handelt sich dabei nicht um zentrale Modellannahmen, sondern um sog. ‚Verhaltensannahmen', die sich auf die wirtschaftlich handelnden Menschen beziehen. Df10 kommentiert dies so: „[...] da das mehr eben Verhaltensannahmen sind, hab ich die einfach aufgeschrieben. Äh • • die/ äh • • können wir auch nochmal kurz durchgehen" (#119–120). Damit kommentiert sie sowohl die Gestaltung der PPT als auch den nachfolgenden Abschnitt, in dem sie die PPT-Folie vergleichsweise schnell abhandelt – beides hängt miteinander zusammen. Zudem wird in den frei projizierten Punkten bereits bekanntes Wissen aufgegriffen, Teile der Punkte werden auf einen späteren Zeitpunkt geschoben oder sind für den vorliegenden Diskursabschnitt bzw. für das Getreidemodell nicht relevant. Somit hängen die Art der PPT-Foliengestaltung und der verbale Umgang bzw. die verbale Realisierung auch mit den projizierten Inhalten zusammen.

Im Anschluss gibt Df10 den Studierenden die Möglichkeit, Fragen zu stellen, ohne dass dies in Anspruch genommen wird (#140). Df10 begründet dann ihr Vorgehen in der Sitzung und greift erneut den in #40–44 thematisierten epistemischen Status von Modellannahmen und deren Relation zu der durch sie abgebildeten Realität auf (#141–144). Anschließend leitet Df10 mit einem Scharnier-so zur nächsten PPT-Folie über: „((1,9s)) So, wenn wir jetzt eben diese Annahmen äh verstanden haben und vor Augen haben, können wir uns noch mal eben die Produktionsfunktion anschauen, in der diese Annahmen eben äh also zum Teil zumindest sich niederschlagen" (#145). Damit wird von Df10 eine Anbindung der auf PPT-Folie 44 projizierten Diagramme an die zuvor behandelten Modellannahmen geleistet,[246] indem sie die nachfolgenden Wissensinhalte und die zu erwartende Verortung des nachfolgenden Wissens im Vorwissen der Studierenden

245 Da dieser Abschnitt (#120–139) nicht ausführlicher analysiert wird, bleibt das Transkript an dieser Stelle in einer Rohfassung.
246 Generell sind im Zuge der Thematisierung der Diagramme anhand von PPT-Folie 44 mehrere Verwendungen von ‚eben' zu beobachten, was bereits thematisiert wurde. In vielen Fällen sind diese darauf zurückzuführen, dass Df10 die Diagramme bereits in der Vorlesung behandelt hat und somit an Vorwissen der Studierenden anknüpft, bzw. dass Teile der gemeinsamen Vorgeschichte aktualisiert werden sollen (siehe die Analyse von Storz (i.V.) zu ‚eben' sowie die Ausführungen in der vorliegenden Arbeit weiter oben).

ankündigt, zugleich wird durch den Definitartikel von ‚Produktionsfunktion' diese als bekannt markiert und somit an studentisches Vorwissen angeknüpft. Auf der dann projizierten PPT-Folie 44 werden Teile der zuvor behandelten Modellannahmen in zwei Diagrammen visualisiert. Dies baut inhaltlich auf die anhand von PPT-Folie 42 thematisierten Modellannahmen auf:

Abb. 27: VWL-Vorlesung, PPT-Folie 44

Im Verlauf des Diskursabschnittes nimmt Df10 mehrere handschriftliche Ergänzungen sprachlicher und graphischer Art auf der PPT-Folie vor. Die graphischen Ergänzungen wurden im Wesentlichen der in Kapitel 4 dargestellten Segmentierung von Tafelanschrieben gemäß segmentiert.[247]

247 Um die Lesbarkeit der Grafik zu gewährleisten, wurde auf eine Segmentierung der sprachlichen Ergänzungen verzichtet; im Transkript sind diese im Volltext in der nv-Spur vermerkt. Ebenso wurden diejenigen Teile nicht segmentiert, die gut nachvollziehbar im Transkript vermerkt werden konnten.

Dargestellt wird in der oberen Grafik die Produktionsfunktion (siehe Springer Gabler Verlag, Stichwort: Produktionsfunktion), in der unteren die Eigenschaften der Produktionsfunktion. Das bedeutet grob zusammengefasst, dass das Verhältnis von Produktionsfaktoren (siehe oben) und Ertrag unter verschiedenen Gesichtspunkten betrachtet wird: Einmal aus gesamtwirtschaftlicher Perspektive, einmal hinsichtlich der Frage nach Durchschnittsprodukt und Grenzertrag. Dadurch kann z.B. errechnet werden, ab welchem Punkt der Einsatz von z.B. Kapital und Arbeit nicht mehr ökonomisch sinnvoll ist. Hierbei handelt es sich um einen Kontaktpunkt zwischen Wirtschaftswissenschaft und Mathematik; der Begriff ‚Funktion' ist in diesem Zusammenhang somit auch mathematisch zu verstehen.

Es geht an dieser Stelle nicht darum, diese Grafiken zu erklären, da die Studierenden sie bereits kennen. Stattdessen werden die Grafiken hier zielbezogen in den Vorlesungsdiskurs eingebracht, d.h. hinsichtlich des thematischen Abschnittes. Daher werden die digitalen Beschriftungen der Grafiken (R, Q, P, S, siehe Abb. 27 und 28) nicht weiter erklärt, die Studierenden müssen somit ihr Wissen darüber wieder aufrufen. Dies wird von Df10 geäußert, indem sie auf die Erinnerung der Studierenden Bezug nimmt (#154) und auf die gemeinsame Betrachtung der Grafik abhebt (#156).

Df10 beginnt damit, die PPT-Folie um „fixer Faktor: Land" zu ergänzen (#146, 147). Dieser Faktor stellt die Grundlage dar, auf der die Betrachtung der Produktionsfunktion basiert, ist aber in den Diagrammen nicht eigens ausgewiesen. Anschließend wird herausgestellt, dass Land als fixer Faktor die Basis des Diagramms bildet. Während sie dies äußert, zieht Df10 gestisch die X-Achse nach, wofür sie zur PPT geht. Anschließend erläutert sie, was auf der Y-Achse gemessen wird, nämlich der „Output, gesamtwirtschaftlich gesehen" (#149). Auf der PPT-Folie ist „Getreide" zu lesen, durch die Ergänzung von „Output" wird das Diagramm generalisiert, indem das Getreidemodell abstrahiert wird – die Betrachtung der Produktionsfunktion ist schließlich normalerweise nicht auf Getreide beschränkt, allerdings ist dies für das Getreidemodell der relevante Output. Somit wird an dieser Stelle vermittelt, dass der Einsatz von Kapital und Arbeit auf dem Land variiert wird und je nach Einsatz von Kapitel und Arbeit der Output variiert, sprich konkret die Menge Getreide. Zudem wird in den Klammern expliziert, dass es sich nicht um eine unternehmerische – sprich einzelwirtschaftliche – Betrachtung handelt, sondern um eine volkswirtschaftliche.

Darauf aufbauend wird die Funktion in der oberen Grafik erläutert. Hierfür ist die Diagonale vom Nullpunkt aus nicht relevant. Die Diagonale ist erforderlich, um den Punkt des maximalen Ertrags Q markieren zu können.

Die Funktion bildet den Ertrag ab, was Df10 grafisch dadurch hervorhebt, dass sie parallel zur mündlichen Verbalisierung „Ertrag (Produkt)" auf der PPT-Folie umkreist. Df10 bezeichnet die „Form" der Kurve als „partielle[...] Produktionsfunktion" (#152).[248] Auf der PPT-Folie setzt sie ‚partielle' in doppelte Anführungszeichen. Dies ist insofern relevant, als dass hier eine fachsprachliche Problematik thematisiert wird, da scheinbar mathematische und wirtschaftswissenschaftliche Fachsprache konfligieren: Der partiellen Produktionsfunktion ist in den Wirtschaftswissenschaften die totale gegenübergestellt, also eine Betrachtung der Produktionsfunktion, in der alle Faktoren verändert werden. Im vorliegenden Fall würde das bedeuten, dass nicht nur der Produktionsfaktor ‚Kapital und Arbeit' (der ja im Getreidemodell kombiniert betrachtet wird) verändert wird, sondern auch der Faktor Land, der hier ein fixer Faktor ist. Auch in der Mathematik, konkret in der Theoretischen Informatik, wird zwischen partiellen und totalen Funktionen unterschieden, wobei es dort – den mathematischen Gegenständen entsprechend – nicht zwingend eine Entsprechung in der außersprachlichen Wirklichkeit geben muss, sodass auch abstrakte Mengen berechnet werden können (siehe z.B. Witt 2016: 44 und 148). Somit gibt es an dieser Stelle zwar mathematisch gesehen enge Bezüge im Äußerungsakt, im konkreten Umgang werden diese aber nicht deutlich gemacht – an dieser Stelle der Vorlesung sind die Bezüge zur Mathematik nicht der zentrale Punkt, stattdessen geht es um die Darstellung der Produktionsfunktion im Getreidemodell. Df10 bezeichnet die Funktion als „[...] partiell • in dem Sinne, dass sie ((1,3s)) d/ diesen fixen Faktor eben nicht explizit darstellt" (#153). Gleichzeitig macht sie die Bezüge auch grafisch deutlich, indem sie PPT-Foliensegment 2) anschreibt bzw. anzeichnet (siehe Abb. 28). Die Abgrenzung zur ‚totalen Produktionsfunktion' nimmt Df10 nicht vor. Sie aktiviert studentisches Vorwissen bzw. mentale Suchvorgänge der Studierenden, indem sie auf die PPT zeigt und dabei erläutert, dass bei der partiellen Produktionsfunktion nur ein Faktor verändert wird (#154), in diesem Fall ‚Kapital und Arbeit'. Dieses Aktivieren von mentalen Suchvorgängen geht aber über das bloße Erinnern des aktual vermittelten hinaus, da Df10 zugleich darauf Bezug nimmt, dass der Faktor Land in anderen Konstellationen anders

[248] Anders als zuvor und im Folgenden wird der Farbwechsel von Df10 nicht kommentiert. Die unterschiedlichen Stiftfarben werden unten ausführlicher diskutiert.

betrachtet werden kann, da die Qualität des Landes zu berücksichtigen ist („[...] dieses gegebene Land [...] sich unterscheidet durch • unterschiedliche Qualitäten von Land" (#154), ebenso #155). Dieser Aspekt ist aber im Zusammenhang der Befassung mit dem Getreidemodell nicht relevant, geht darüber hinaus und knüpft an vorige Vorlesungssitzungen an – während sie dies verbalisiert steht Df10 nicht mehr am Pult, sondern vor der PPT, auf die sie mehrfach gestisch zeigt.

Daran anschließend geht Df10 auf die untere Grafik ein, auf der das Durchschnittsprodukt und das Grenzprodukt (s.o.) visualisiert sind. Sie tippt die Grafik zunächst an (#156) und verweist darauf, dass die Studierenden die Grafik bereits kennen. Dabei geht sie zum Pult zurück und fasst währenddessen das durch die Grafik visualisierte Wissen als ‚graphische Veranschaulichung der Eigenschaft der Produktionsfunktion' (vgl. #157) zusammen, geht wieder zur PPT und setzt zu einer spezifischeren Zusammenfassung an (#158), die darauf basiert, dass den Studierenden bekannt ist, worauf sich ‚Durchschnittsprodukt' bezieht. Diese Zusammenfassung wird allerdings abgebrochen. Hier wird also ein Rekapitulieren und Wiederholen abgebrochen und stattdessen sehr konkret am projizierten Diagramm das Wissen wiederholt und ausgebaut: Im Folgenden zeichnet Df10 an mehreren Stellen in das Diagramm, markiert Punkte auf der Kurve und erklärt exemplarisch, was daran ablesbar ist.

[201]
	/155/
Df10 [v]	unterschiedliche Qualitäten von Land. _Und eben wir gehen immer davon aus, dass
Df10 [nv]	*zeigt auf PPT*

[202]
Df10 [v]	man die Produktion auch noch ausdehnen kann, indem immer noch mal schlechteres
Df10 [nv]	

[203]
	/156/
Df10 [v]	Land • zur/ • äh herangezogen wird. So, die untere Grafik haben wir auch schon mal
Df10 [nv]	*tippt die untere Grafik an*

[204]
	/157/
Df10 [v]	angeschaut. Da geht es jetzt eben um Eigenschaften der Produktionsfunktion, die wir
Df10 [nv]	*geht zum Pult* *geht zur*

[205]
	/158/
Df10 [v]	eben auch graphisch veranschaulichen können. Wir haben einerseits eben das Durch
Df10 [nv]	*PPT* *umkreist "Durchschnittsprodukt" mit der*

[206]
Df10 [v]	schnittsprodukt, wo abgebildet wird eben • • wie viel wird im Dur/ Durchschnitt eben ...
Df10 [nv]	*Hand* *geht zum Pult*

Df10 zeichnet also 3) ein, der exemplarisch für „jede[n] Punkt auf dieser Kurve" (#159) steht. Dann zeichnet sie 4) ein, der auf der Kurve liegt, die mit „Durchschnittsprodukt (DP)" benannt ist. Neben 4) schreibt Df10 die Erklärung, was an diesem Punkt ablesbar ist, was sie gleichzeitig auch mündlich verbalisiert. Sie fährt anschließend zunächst mit der Erläuterung der unteren Kurve, die mit „Grenzprodukt (GP)" beschriftet ist, fort und zeichnet dazu 5) an (#162), bricht diese Äußerung aber ab, um 6) zu ergänzen und deutlich zu machen, dass sich die vorigen Erläuterungen auf den Durchschnittswert beziehen – dies erscheint insofern erforderlich bzw. nachvollziehbar, als dass sich dadurch das untere Diagramm vom oberen unterscheidet, da in beiden Fällen die X-Achse und die Y-Achse gleich beschriftet sind (auch wenn die Beschriftung der Y-Achse beim unteren Diagramm fehlt). Durch die Ergänzung von 6) wird dies also nochmals verdeutlicht. Dadurch entsteht im Folgenden für Df10 ein Problem, da sie die Stiftfarbe geändert hatte, um die untere Kurve zu erläutern und dies farblich abzusetzen. Den dadurch entstandenen Handlungswiderstand verbalisiert Df10 in #164 mit der fallend intonierten Interjektion ‚Hm', während sie auf das Display schaut. Sie entscheidet sich für blau, verbalisiert das (#165), zieht das rot gezeichnete PPT-Foliensegment 5) nach und macht die Bedeutung der Farbe zusätzlich dadurch deutlich, dass sie mit 7) „Grenzprodukt (GP)" unterstreicht (#166), wodurch eine Verbindung von Farbe und Thema des Wissens entsteht. Zudem fokussiert sie durch die Unterstreichung die Aufmerksamkeit auf die Beschriftung der unteren Kurve. Auffällig ist, dass Df10 nicht erklärt, was ein Grenzprodukt ist, stattdessen fasst sie es zusammen: „[…] das Grenzprodukt ist eben […] äh • der zusätzliche Output ((7,4s)) eben durch • diese ((1,4s)) zusätzliche Einheit ((4,7s)) Arbeit und Kapital" (#166). Dies schreibt sie parallel auf die PPT-Folie. Hieran wird erneut deutlich, dass es Df10 in diesem Abschnitt nicht um das Erklären der Diagramme an sich geht, sondern um das Rekapitulieren von zentralen Punkten, die im Zuge der Thematisierung des Getreidemodells relevant sind. Df10 schreibt in #167 die letzte Ergänzung auf PPT-Folie 44 und setzt zu einer abschließenden Zusammenfassung an; währenddessen ist PPT-Folie 44 mit allen handschriftlichen Ergänzungen projiziert, die wie folgt aussieht:

Abb. 28: VWL-Vorlesung, PPT-Folie 44 mit Ergänzungen

Weil die Zusammenfassung eher allgemein gehalten ist, weist Df10 abschließend darauf hin, dass mit den beiden Kurven unterschiedliche Aspekte visualisiert werden, was auch im Zusammenspiel von supportivem Medium und mündlicher Verbalisierung deutlich geworden ist. Hier wird noch einmal klar, dass die mathematischen und geometrischen Hintergründe der Diagramme in dem untersuchten Vorlesungsausschnitt nicht relevant sind (#168). Stattdessen zielt Df10 auf eine wirtschaftswissenschaftliche Fragestellung ab, die Einblick in das mit Diagrammen und Modellen verfolgte Erkenntnisinteresse liefert: „was wollen wir im ökonomischen Sinne mit diesen Grafiken zum Ausdruck bringen?" (#169). Somit liefert dieser Abschnitt der Vorlesung die Vorlage für die Thematisierung des epistemischen Status' von Diagrammen in der Volkswirtschaft, indem hier auch das Verhältnis von grafischer Visualisierung und theoretischen Modellen bzw. Theoriediskussionen zum Gegenstand der Wissensvermittlung gemacht wird.

Im Vergleich zu dem ersten Abschnitt können an dieser Stelle wesentlich weniger Bewegungen von Df10 im Raum beobachtet werden. Dies ist vor allem darauf zurückzuführen, dass sie die PPT-Folie beschreibt, was nur am Pult geht. Zudem ist der Abschnitt wesentlich kürzer und Df10 muss den Studierenden nicht das handschriftlich Ergänzte plausibel machen, wie es bei PPT-Folie 42 der Fall war;

stattdessen macht das auf PPT-Folie 44 handschriftlich Ergänzte die Diagramme plausibel. Somit liegt hier eine andere Art der handschriftlichen Ergänzung vor, die, wie gezeigt werden konnte, an mehreren Stellen sehr eng mit der mündlichen Verbalisierung ‚verschweißt' ist bzw. zumindest in sehr enger Verbindung mit ihr steht und damit einen anderen Zweck erfüllt (siehe dazu auch Hanna 2003: 129). Dies hat zur unmittelbaren Folge, dass pauschale Feststellungen hinsichtlich des Zwecks von handschriftlichen Ergänzungen nicht ohne weiteres haltbar sind und sich die Zwecke jeweils spezifisch unterscheiden können.

Betrachtet man die handschriftlichen Ergänzungen, insbesondere die auf PPT-Folie 44 (Abb. 28), fällt auf, dass sie in drei unterschiedlichen Farben vorgenommen werden: Rot, schwarz und blau. Anders als bei PPT-Folie 42, auf der die letzte Modellannahme aus Platzgründen rot ergänzt wurde, gibt es hierfür auf den ersten Blick keinen eindeutigen Grund. Dies wirft die Frage auf, ob mit den einzelnen Farben unterschiedliche Zwecke verfolgt werden. Die Ergänzungen in rot scheinen beim ersten Diagramm einen direkten Bezug zum Modell aufzuweisen, da damit Teile hervorgehoben oder nicht sichtbare Teile des Modells ergänzt werden, z.B. die Annahme ‚fixer Faktor: Land', ohne die das Diagramm nicht zu verstehen wäre. PPT-Foliensegment 1) ist ebenfalls rot, dann wechselt Df10 die Stiftfarbe zu schwarz, womit sie „‚partielle' Prod.fkt" anschreibt, ebenso 2), das die Verbindung zwischen „fixer Faktor: Land" und „‚partielle' Prod.fkt" herstellt. Die schwarzen haben im Vergleich zu den roten Ergänzungen eher metakommunikativen Stellenwert, indem sie nicht das Modell als solches erklären, sondern dieses wissensmäßig verorten – Wissen über die Produktionsfunktion wird von Df10 curricular vorausgesetzt. Somit wird durch das Anschreiben auch eine Verortung des Diagramms im (antizipierten) Vorwissen der Studierenden geleistet bzw. zumindest angeboten. Die Farbe von Tafelsegment 1) ist in diese Interpretation nicht integrierbar. Ebenso verhält es sich mit den genutzten Farben beim unteren Diagramm. Allerdings bricht dort die Farbe von PPT-Foliensegment 6) mit einer ansonsten relativ klaren Zuordnung, die allerdings nicht der obigen entspricht: Hier werden die beiden sichtbaren Kurven für Durchschnittsprodukt und Grenzprodukt mit handschriftlichen Ergänzungen erläutert. Bei genauerer Betrachtung der mündlichen Verbalisierung wird deutlich, dass Df10 die Stiftfarbe gewechselt hatte, um die Kurve ‚Grenzprodukt' zu erläutern; sie zeichnet währenddessen 5) an (#162). Allerdings bricht sie die Äußerung ab und ergänzt dann erst 6) in rot. Erst durch diese Planänderung wird es erforderlich, dass sie 5) blau nachzieht und dann daneben blau schreibt, um dies farblich voneinander zu unterscheiden. Somit kann man die Farben Schwarz und Blau jeweils den Erläuterungen der Kurven zuschreiben, während Rot aus der abgebrochenen

Äußerung und der dann folgenden Betonung, dass es sich um die Berechnung des Durchschnitts handelt, resultiert.

6.1.2 Zwischenfazit: Analyse 5

Die untersuchte VWL-Vorlesung fällt vor allem wegen der Nutzung des Interactive Whiteboards auf, das die technische Möglichkeit von kombinierter Nutzung aus PPT und OHP bzw. Kreidetafel bietet – z.B. können vorgeplante PPT-Folien in der Vorlesungssitzung handschriftlich ergänzt oder leere PPT-Folien beschrieben werden. Das Vorhandensein dieser Möglichkeiten wirkt sich auf die Planung der Vorlesung aus, was sich Df10 gezielt zu Nutzen macht, indem sie bei der Planung der Sitzungen und dem Erstellen der PPTs leere PPT-Folien einfügt, die sie in der Sitzung beschreibt. Dies tut sie u.a. bei den basalen Annahmen eines Modells. An dieser Stelle konnte eine Verbindung von der Wichtigkeit des Inhalts und Verlangsamung der Wissensvermittlung beobachtet werden. Hieran zeigt sich ferner, dass eine Auseinandersetzung mit den (technischen) Möglichkeiten eines supportiven Mediums für die Wissensvermittlung fruchtbar sein kann.

Bei der Nutzung von statischen PPT-Folien ohne Ergänzungen konnte hingegen beobachtet werden, dass das Tempo der Wissensvermittlung höher war und dies damit einherging, dass z.B. bei PPT-Folie 43 von Df10 eingangs daraufhin gewiesen wurde, dass das dort Projizierte nicht ganz so wichtig wie die grundlegenden Modellannahmen ist. Somit scheint es hier eine Korrelation von Wichtigkeit des vermittelten Wissens und Tempo der Wissensvermittlung auf der einen Seite und Wichtigkeit des vermittelten Wissens und Art der Nutzung der PPT auf der anderen Seite zu geben – auch wenn, wie herausgestellt wurde, hieraus keine Generalisierung abgeleitet werden sollte, da es gerade bei den handschriftlichen Ergänzungen starke Unterschiede gibt: Es konnte gezeigt werden, dass der PPT-Folienanschrieb auf der zunächst leeren PPT-Folie 42 anschließend von Df10 mündlich plausibel gemacht wurde, indem sie z.B. einzelne Punkte erläuterte oder die Zusammenhänge der einzelnen Punkte verdeutlichte. Die handschriftlichen Ergänzungen zu den Diagrammen auf PPT-Folie 44 hingegen waren eng in die mündlichen Verbalisierungen eingebunden.

Der Einsatz der leeren PPT-Folie 42 hatte in dem vorliegenden Fall eine wichtige Rolle im Sprecherplan, da Df10 die leere PPT-Folie ganz offensichtlich gezielt eingesetzt hatte, um an der entsprechenden Stelle in der Vorlesung die grundlegenden Modellannahmen zu behandeln. Dies zeigt sich daran, dass Df10 zunächst mit einem anderen Aspekt fortfuhr und sich beim Folienwechsel zu PPT-Folie 42 wieder an ihren eigentlichen Plan erinnerte. Man kann also

festhalten, dass der Sprecherplan durch die gezielte Nutzung der Möglichkeiten eines Interactive Whiteboards sichtbar werden kann.[249]

Spuren des bewussten Einsatzes des technologisch Möglichen zeigen sich hier also vor allem in der gezielten Nutzung handschriftlicher Ergänzungen. Der Wechsel von digital erstellten PPT-Folien zu handbeschriebenen PPT-Folien lenkt die Aufmerksamkeit der Studierenden durch den anderen visuellen Impuls und den sukzessive entstehenden PPT-Anschrieb auf die PPT und damit auf die dort projizierten Inhalte.[250] Die handschriftlichen Ergänzungen haben das Potential zur mehreren Auswirkungen in der Vorlesung bzw. auf die Rezeption der Vorlesung: Für studentische Mitschriften bedeuten die Ergänzungen zumindest potentiell, dass mitgeschrieben werden muss, da die PPT zwar vor der Sitzung verfügbar war, die handschriftlichen Ergänzungen jedoch nicht. Damit sind die Studierenden zum Mitschreiben aufgefordert, um alle vermittelten Inhalte sicher für spätere Zeitpunkte und zum Lernen verfügbar zu haben. Insofern liegt hier eine besondere Art der Flüchtigkeit vor, die sich von der Flüchtigkeit von Tafelanschrieben und OHP-Folien dadurch unterscheidet, dass sie einfach verdauert und vor allem auch anschließend an die Studierenden weitergegeben werden kann. Es bedarf dafür keiner Fotografie wie beim Tafelanschrieb oder keines Scans wie bei OHP-Folien, stattdessen reicht ein Klick auf den ‚Save-button' – fraglich ist, ob dies immer geschieht, woraus sich die Notwendigkeit des Mitschreibens ableitet.

Bemerkenswert ist an diesem Beispiel auch, wie Df10 die ihr zur Verfügung stehenden Räumlichkeiten nutzt: Erläuterungen, Erklärungen und Ergänzungen werden von Df10 in den meisten Fällen nicht am Pult, sondern am Tisch getätigt. Man könnte einwerfen, dass dies zumindest bei der Erläuterung der Modellannahmen auch mit der Position der Projektionsfläche und der Unterlagen der Dozentin zu tun hat. Besonders die Position der Projektionsfläche dürfte großen Einfluss auf die Bewegungen von Df10 im Raum haben. Dennoch ist es

249 Dass Df10 auf PPT-Folie 42 zum Anschreiben der fünften Modellannahme Teile der vierten Modellannahme wegwischen bzw. löschen musste, lässt hingegen keine Schlüsse auf einen mangelhaften Sprecherplan zu, sondern erlaubt lediglich den Schluss darauf, dass entweder das Beschreiben der PPT-Folie nicht bis ins Detail vorher erprobt wurde oder aber, dass es sich um eine spontane Ergänzung handelt. Für Letzteres sind in der Transkription jedoch keine eindeutigen Belege zu finden.
250 Dies ist anhand der vorliegenden Daten zwar nicht zu belegen, die Ergebnisse der Rezeptionsstudien zu PPTs von Bucher/Niemann/Krieg (2010), Niemann/Krieg (2011), Bucher/Niemann (2012) und Niemann/Krieg (2013) legen dies aber nahe – prinzipieller Wille zur Aufmerksamkeit vorausgesetzt.

auffällig, dass das, was Df10 über das Projizierte hinaus verbalisiert, auch räumlich von der Beschriftung des Interactive Whiteboards abgegrenzt ist – offenbar ist dabei die Frage relevant, was gerade projiziert und wie dies im Vorlesungsdiskurs behandelt wird: Geht es darum, Projiziertes mündlich-verbal zu vermitteln, tritt Df10 zur PPT, was auch mit gestischen Verweisen auf die PPT einhergeht. Geht es aber darum, Projiziertes durch handschriftliche Ergänzungen zu vermitteln, tritt Df10 an das Pult, wie PPT-Folie 44 zeigt – auch wenn dies u.a. dadurch bedingt ist, dass das Anschreiben auf die PPT-Folie nur am Pult möglich ist, da sich dort das entsprechende Display befindet. An dieser Stelle wird deutlich, welchen zusätzlichen Erkenntnisgewinn die systematische Berücksichtigung der Raumes in Analysen von Lehr-Lern-Diskursen bringt, wie es u.a. Putzier (2016) anhand von schulischem Chemieunterricht gezeigt hat.

6.2 Wissensvermittlung in den Geisteswissenschaften

Wie bereits in Kapitel 3 dargestellt, ist die Forschungsliteratur zur linguistischen und literaturwissenschaftlichen Wissensvermittlung umfangreicher als zu den MINT-Fächern, wobei auch hierzu angemerkt werden muss, dass sich die Forschung vor allem auf die Analyse von Texten konzentriert hat. Da Teile dieser Forschungsliteratur bereits in Kapitel 3 dargestellt wurden, beschränkt sich die folgende Darstellung auf die fachspezifischen Analysen. Wiesmann (1999) Analyse zu mündlicher Kommunikation im Studium klammert Vorlesungen zugunsten von anderen, interaktiveren Lehrveranstaltungsformen sowohl in geistes- als auch in naturwissenschaftlichen Fächern aus. Sie rekonstruiert eine große Bandbreite an Illokutionen, die sie den Lehrveranstaltungsformen zuordnen kann (siehe a.a.O.: 228), um auf dieser Grundlage Überlegungen für die DSH-Prüfung anzustellen. Dies tut sie hinsichtlich des sprachlichen Handelns sowohl der Studierenden als auch der Lehrenden. Jasny (2001) befasst sich mit trennbaren Verben in der gesprochenen Wissenschaftssprache und analysiert in dem geisteswissenschaftlichen Teil ihres Korpus' auch eine Linguistik-Vorlesung. Guckelsberger (2005, 2009) untersucht studentische Referate, konzentriert sich somit in erster Linie auf das sprachliche Handeln der Studierenden. Moroni (2011) untersucht exemplarisch vier Referate italienischsprachiger Studierender hinsichtlich des Qualifizierungsprozesses ausländischer Studierender in der deutschen Wissenschaftssprache. Dabei macht sie drei maßgebliche Problembereiche aus: Lexik, Syntaktik und Prosodie, insbesondere hinsichtlich der Unterschiede italienischer und deutscher Akzentuierung, konkret der Paralleleinsatz von Syntax und Prosodie.

Dynkowska/Lobin/Ermakova (2012) befassen sich mit Wissenschaftlichen Präsentationen, indem sie Rezeptionsexperimente durchführen, die allerdings nicht authentischer Wissensvermittlung entnommen sind, sondern Experimentcharakter haben, um das Präsentieren an sich untersuchen zu können. Dieser Experimentcharakter hat eine weitere Einschränkung zur Konsequenz: „Für die Zwecke der Experimentalstudien wurden mehrere Präsentationsszenarien entwickelt und getestet. […] Der Vortrag sollte sich an Studierende aller Fachbereiche ohne bzw. mit möglichst geringen thematischen Vorkenntnissen richten" (a.a.O.: 45; Hervorheb. i.O.). Damit sind aus dieser Studie keine fachspezifischen Erkenntnisse ableitbar.

Neben diesen Arbeiten sind im Rahmen des euroWiss-Projektes u.a. mehrere Analysen von deutschsprachiger linguistischer und literaturwissenschaftlicher Wissensvermittlung entstanden. So legen Breitsprecher/Redder/Wagner (2014) ein umfangreiches Transkript eines Seminars aus der Germanistischen Literaturwissenschaft vor, das gleichzeitig Gegenstand der Analyse in Redder/Breitsprecher/Wagner (2014) ist, in der die *„diskursive Praxis des Kritisierens"* (a.a.O.: 36; Hervorheb. i.O.) untersucht wird. Darin zeigen sie, wie Studierende das Vernetzen „von neuem Wissen mit ihnen bereits bekanntem Wissen versuchen" (a.a.O.: 52), wie sich das Einschätzen zum kritischen Bewerten verhält und welche wissensmäßigen Voraussetzungen zum Kritisieren gegeben sein müssen. Dies schlägt sich in Aneignungsprozessen des Kritisierens nieder, das sich generell selbst als komplexe Diskursart zeigt, deren Aneignung und Vermittlung höchst komplex und anspruchsvoll ist. Heller (2014) befasst sich mit dem Hörereinbezug durch Dozent_innen in einer italienischen Germanistikvorlesung. Dabei geht sie vor allem der Frage nach, wie in der durch Sprechhandlungsverkettungen geprägten akademischen Kultur Verfahren der Hörerinvolvierung realisiert werden. Die Analyse wird anhand einer primär italienischsprachigen Vorlesung der Germanistischen Literaturwissenschaft durchgeführt, sodass ein Einblick in die akademische Kultur der italienischen Geisteswissenschaft möglich wird. Heller zeigt dabei, das auch in einer durchweg aus Sprechhandlungsverkettungen bestehenden Lehrveranstaltung die Hörer eingebunden werden, indem u.a. „Ankündigungen und Fragen, die den progressiven Wissensaufbau begleiten und die Höreraufmerksamkeit steuern, eine prominente Rolle" (a.a.O.: 112) einnehmen. Mit Krause (2015b) liegt eine exemplarische Analyse der im Folgenden analysierten Linguistik-Vorlesung vor, die darauf abzielt, die Relevanz der systematischen Inkorporierung von supportiven Medien[251] in die vergleichende Analyse gesprochener Wissenschaftskommunikation zu verdeutlichen.

251 Dort noch als ‚Medieneinsatz' bezeichnet.

Viele der bisherigen Analysen fokussieren somit den Aspekt der diskursiven Wissensvermittlung (Redder 2009a, 2014a). Die Frage, ob es in Linguistik und Literaturwissenschaft diskursive Wissensvermittlung gibt und wie diese exemplarisch aussehen kann bzw. realisiert wird, ist bereits vielfach beantwortet worden, ebenso liegen Analysen von studentischen Mitschriften aus diesen Disziplinen vor (Steets 2003; Breitsprecher 2007, 2010; Redder/Breitsprecher 2009).

Die nachfolgenden Analysen sollen dazu in mehrerlei Hinsicht beitragen. Auf der einen Seite soll gezeigt werden, wie in einem Dozentenvortrag in der Linguistik verschiedene supportive Medien genutzt werden und wie sich dies in studentischen Mitschriften zeigt. Dazu wurden gezielt Ausschnitte einer Vorlesung ausgesucht, in der es primär Sprechhandlungsverkettungen gibt, mehrere supportive Medien genutzt werden und zugleich studentische Mitschriften vorhanden sind. Dem wird ein Ausschnitt einer literaturwissenschaftlichen Vorlesung gegenübergestellt, in der sich nicht mit einem literarischen Werk oder einer Literaturtheorie befasst wird, sondern mit einem Gemälde, und dies primär gekennzeichnet ist durch Sprechhandlungssequenzen, wodurch zudem die Vorstellung revidiert wird, dass Vorlesungen immer frontal realisiert sein müssen. Auch zu dieser Lehrveranstaltung liegen Mitschriften vor, wodurch betrachtet werden kann, wie die Studierenden mit studentischen Redebeiträgen umgehen.

6.2.1 Analyse 6: Linguistik-Vorlesung

Die Linguistik-Vorlesung mit dem Titel ‚Syntax' ist eine Einführungsvorlesung im B.A. Germanistik. Analytische Vorüberlegungen zu dieser Lehrveranstaltung finden sich in Krause (2015b), dort allerdings nur exemplarisch (siehe oben), sodass hier von einer vollständigen Re-Analyse des Datenmaterials gesprochen werden kann.

Der Dozent, Dm22, ist 40–50 Jahre alt. In der analysierten Sitzung sind 36 Studierende anwesend, davon einige Master-Studierende. Die Studierenden berichten, dass insbesondere Dm22 den Forschungsprozess sehr durchsichtig mache und dass er Wissen nicht als Faktum vermittle. Dies ist insofern interessant, als dass Studierende einer anderen Lehrveranstaltung aus der Germanistik derselben Universität gerade das Thema ‚Syntax' als dominiert von der Vermittlung von Fakten beschreiben und dies stark von der Literaturwissenschaft abgrenzen, in der wissenschaftliches Wissen als strittig und vorläufig dargestellt wird. Dies dürfte in der schulischen Vorerfahrung liegen: Tendenziell werden Fragen der Syntax und der Grammatik in der Schule als unstrittiges Ist-Wissen präsentiert, das nur auswendig gelernt und reproduziert werden muss. Fragen, z.B. ob Wortartenzuordnungen problematisch sind, werden dort nur selten thematisiert. Dem

steht das Lesen literarischer Texte gegenüber, für die teilweise sich stark unterscheidende Interpretationen zugelassen werden. Somit entsteht fast zwangsläufig die Vorstellung, dass die Gegenstände der Literaturwissenschaft wesentlich vorläufiger sind als die Gegenstände der Linguistik – auch weil zumeist ‚der Duden' als umgangssprachliches Repräsentamen der Linguistik präskriptiv verstanden wird (siehe z.B. Antos 1996: 21 oder Klein 2014: 220).

Dm22 verwendet sowohl eine Kreidetafel als auch OHP-Folien, die mit Computer beschrieben wurden. Handschriftliche Ergänzungen auf den OHP-Folien kommen nicht vor. Dm22 stellt den Studierenden sog. ‚Synopsen' der einzelnen Vorlesungen digital zur Verfügung, die zum Zweck der Vorbereitung schon vor der Vorlesung zum Download bereitstehen. Dm22 stellt den Studierenden am Ende der Sitzungen Übungsaufgaben, die in der folgenden Sitzung besprochen werden. Diese Übungsaufgaben sind auf den Synopsen abgedruckt, müssen nicht von den Studierenden bei Dm22 oder Tutoren abgegeben werden, auch eine Bewertung erfolgt nicht. Die Übungsaufgaben werden zu Beginn der nachfolgenden Sitzung von Dm22 besprochen, zumeist ohne Sprecherwechsel. Für die im Folgenden analysierte Vorlesungssitzung liegen zehn studentische Mitschriften vor, die exemplarisch analysiert werden. Interessant ist, dass die Mitschriften sowohl aus rein handgeschriebenen Mitschriften als auch aus Ergänzungen auf den Synopsen des Dozenten bestehen.

Inhaltlich werden im Zuge einer Betrachtung der funktional-pragmatischen Sichtweise von Syntax, mithin im Zuge einer prozeduralen Analyse, in dem im Folgenden analysierten Ausschnitt Teile der funktionalen Syntax von Hoffmann (siehe Hoffmann 2003) erläutert. Diese wird teilweise mit der dependenzgrammatischen Syntax von Tesnière verglichen, die in der vorangegangenen Sitzung thematisiert wurde. Dies spiegelt das Vorgehen von Dm22 wider, in der Vorlesung verschiedene Zugänge zu Syntax einander gegenüberzustellen. Er beginnt die Sitzung zunächst mit organisatorischen Bemerkungen und kündigt dann eine Zusammenfassung der vorigen Sitzung an (#25), die in einer kurzen Zusammenfassung der ganzen Vorlesung mündet (#26–32). Konkret stellt Dm22 im Schnelldurchlauf die „schul- oder traditionellgrammatische äh Syntax" (#27), „Tesnière-Syntax" (#31), „die Syntax Chomskys" (#31) und den „kategorial•grammatisch[n] Ansatz" (#31) dar, indem er diese im Kern auf „eine Syntax von Wortarten" (#31) reduziert. Dies wäre zwar in einer fachwissenschaftlichen Argumentation stark verkürzt, für die Vorlesung jedoch ist diese Verknappung von komplexen Zusammenhängen durchaus hilfreich, insbesondere, da der Ausgangspunkt von Wortarten an Vorwissen der Studierenden anknüpft. Der zweite Ansatzpunkt für die Vermittlung der funktionalen Syntax ist die Sprachtheorie von Karl Bühler (#32) – Dm22 liefert hier eine kurze Pointierung der Syntax-Kritik der Funktionalen Pragmatik (siehe auch Kapitel 2). Dies realisiert er, indem er den Studierenden mittels ‚wir' in diese

Überlegung miteinbezieht: „Wir haben dann in der letzten Sitzung begonnen •
uns zu fragen [...]" (#32) – diese Art der Hörerinvolvierung ist, wie u.a. Redder
(1984: 205) dargestellt hat, charakteristisch für Lehr-Lern-Diskurse und Unterrichtsdiskurse (siehe Ehlich 1981a zu dieser Differenzierung). In Lehr-Lern-Diskursen wird damit ein gemeinsamer Plan unterstellt, was aufgrund des Diskurstyps
durchaus adäquat ist. Gleichzeitig birgt dies die Gefahr, dass der Lehr-Lern-Diskurs in einen Unterrichtsdiskurs umschlägt, wenn der Plan des Agenten auf die
Klienten übertragen und als ihr eigener dargestellt wird, obwohl diese diesen Plan
nicht selber ausgebildet haben. Damit ist der sprachtheoretische Hintergrund
für die konkrete Fragestellung einer funktional-pragmatischen Syntax etabliert.
Anschließend folgt in #33 die Formulierung der Fragestellung mit anschließender
Bezugnahme auf die zuvor schon thematisierten Wortarten, als Zuspitzung der
anderen Syntax-Ansätze (#34):[252]

[42]
		/33/	
Dm22 [v]	man • • • Sprache so auffasst wie Karl Bühler das getan hat, als Organon. ((1s)) Wenn		
Dm22 [nv]	macht mit der linken Hand kreisende Bewegung	nickt	schaut im

[43]
	skandierend		
Dm22 [v]	Sprache • Werkzeug ist, dann müssten ja die einzelnen sprachlichen Mittel		
Dm22 [nv]	Plenum umher	macht mit der linken Hand auf und ab Bewegungen im Rhythmus der Äußerung	schaut

[44]
Dm22 [v]	sozusagen auch Werkzeug grammatischer Art, und sie müssten • so/ in ihrem •	
Dm22 [nv]	ins Plenum	macht mit beiden Händen

[45]
Dm22 [v]	Zusammentreten so beschreibbar sein, dass man sagen kann, wie aus dem		
Dm22 [nv]	kreisende Bewegungen	reibt die Hände aneinander	kreisende

[46]
Dm22 [v]	Zusammentreten dieser • kleinen Hand/ kleinsten Handlungseinheiten eine komplexe	
Dm22 [nv]	Bewegung mit beiden Händen	geht auf und ab und schaut im Plenum umher

[47]
	/34/
Dm22 [v]	sprachliche Handlung sich aufbaut. • • • Eine solche Syntax kann man aber nicht mehr
Dm22 [nv]	

[48]
	schnell
Dm22 [v]	von Wortarten machen, • • weil • so eine Kategorie wie Substantiv oder Verb ja nicht
Dm22 [nv]	

[49]
	/35/
Dm22 [v]	beschreibt, wozu so ein sprachliches Mittel gut ist. ((1,4s)) Das heißt, • die • kleinsten •
Dm22 [nv]	reibt Daumen und Finger der linken Hand

252 Angemerkt sei zu der nonverbalen Spur des Transkripts, dass zwischen „schaut ins
Plenum" und „schaut im Plenum umher" gezielt differenziert wird: wurde „schaut ins
Plenum" transkribiert, dann fokussiert Dm22 einen Punkt im Plenum, wurde „schaut
im Plenum umher" transkribiert, ist dies nicht der Fall.

Es wird zunächst der argumentative Ausgangspunkt benannt und mittels der konditionalen wenn...dann-Verknüpfung (Redder 1987: 321f.) auf dieser Basis – im Konjunktiv II und mithin in rein mentaler Wirklichkeit (vgl. z.B. Redder 2009b) – überlegt, welche Konsequenzen ein solcher Ausgangspunkt für eine Syntaxbetrachtung hätte, indem die Betrachtung von Sprache als Werkzeug auf alle sprachlichen Mittel übertragen wird. Die in dieser Verknüpfung vorgängige Feldtransposition von ‚dann' von einer deiktischen zu einer paraoperativen Prozedur leistet hier die logische Qualität dieser Folgerung (vgl. Redder 1987: 321f.). Im nächsten Schritt der Überlegung wird diese Betrachtung aller sprachlichen Mittel als Werkzeug auf die Kategorie „kleinste[...] Handlungseinheiten" (#33) übertragen, womit bereits eine zentrale Kategorie der FP benannt wurde und die nachfolgende Syntax-Betrachtung in den Zusammenhang einer handlungstheoretischen Betrachtung von Sprache gebracht wird; auf diesen Punkt geht Dm22 später noch ausführlicher ein. Diese Betrachtung stellt er den anderen thematisierten Syntax-Ansätzen gegenüber, die er zuvor auf die Betrachtung von Wortarten reduziert hatte, schließt diese von einer solchen handlungstheoretischen Syntax aus (#34) und liefert, eingeleitet mit ‚weil', die entsprechende Vorgeschichte dazu (vgl. Thielmann 2009: 227), in der er eine grundlegende Kritik am Wortartenkonzept einfügt, die er mit ‚ja' als bekannt markiert (siehe Hoffmann 2008). Er hebt damit auf die Kritik am Wortartenkonzept ab, dass in diesem der Zweck sprachlicher Mittel nicht berücksichtigt wird. Damit hat Dm22 die Grundüberlegung einer funktional-pragmatischen Syntax benannt und folgt damit u.a. Hoffmann (2003) und Redder (2005). Damit liefert er den theoretischen Ausgangspunkt für die ganze Sitzung. Neben diesen inhaltlich bemerkenswerten Vorgängen sind auch die nonverbalen Handlungen von Dm22 interessant. Dm22 äußert #33 skandierend, das heißt in diesem Fall etwas abgehackt und die Wortakzente lauter sprechend. Die Wortakzente werden gestisch durch Auf-und ab-Bewegungen der linken Hand verstärkt. Wenn es in der selben Äußerung um das Zusammentreten sprachlicher Mittel geht, wiederholt Dm22 die Geste.

Dm22 fährt damit fort, Prozeduren sprachlichen Handelns zu erläutern („das prozedurale Konzept" (#35)); diese sprachliche Handlung ist insofern zielführend, als dass es sich um die Wiederholung der vorangegangenen Sitzung handelt. Somit ist ein vollständiger Wissensaufbau durch erklärendes Handeln nicht erforderlich, ein Wissensausbau durch das Erläutern hingegen schon, da in dem konstellativen Zusammenhang des Rekapitulierens und Wiederholens unterstellt werden könnte, dass zumindest Teile der Studierenden die Wissensinhalte der vorangegangen Sitzung nicht mehr vollständig präsent haben und zugleich diese Wissensinhalte für die vorgängige Sitzung relevant sind, um basierend auf diesen das Wissen weiter auszubauen. In #39 bindet Dm22 das „prozedurale Konzept" der Funktionalen Pragmatik – die er an dieser Stelle der Sitzung erstmals so benennt – an Bühler und

damit an die Theorie von sprachlichen Feldern an, die er an diesem Punkt als in „fünf große[...] Funktionsbereiche" (#39) aufgeteilt bezeichnet. Dm22 erläutert die fünf Felder und die zugeordneten Prozeduren, indem er der Theorieentwicklung folgt und zunächst mit dem Symbolfeld beginnt, das auch bei Bühler zuerst genannt wird (#40), was er zum Anlass nimmt, eine Verortung der Saussure'schen Sprachauffassung bzw. dessen Auffassung von Linguistik hinsichtlich der Betrachtung sprachlicher Felder vorzunehmen (#41). Hierbei handelt es sich um eine didaktische Verkürzung, die sich vornehmlich auf die im Cours herangezogenen Beispiele für sprachliche Zeichen bezieht: Das viel zitierte Beispiel von Saussure ist der Ausdruck ‚Baum' und die davon untrennbare Vorstellung davon. Dies zeigt sich z.B. auch in der Auswahl der entsprechenden Textstelle durch Hoffmann in seinem Reader zur Sprachwissenschaft (siehe den Ausschnitt aus de Saussure 1916 in Hoffmann 2010). Von dort aus folgt Dm22 der Argumentation Bühlers und spricht über Zeigwörter. Damit sind Teile der Ausgangsposition der funktional-pragmatischen Betrachtung von Syntax benannt, was Dm22 in der vorangegangenen Sitzung mit einem Experiment verdeutlicht hatte, indem er einen Zeitungsausschnitt auf symbolische und deiktische Mittel reduzierte. Damit führte er die Studierenden zu einem Handlungswiderstand und der Erkenntnis, dass neben symbolischen und deiktischen noch weitere Prozeduren notwendig sind, angefangen mit operativen Prozeduren (#46), für die er mehrere Beispiele nennt (#48-51). Dann geht er zu den expeditiven Prozeduren über, wobei er diesen Begriff nicht nennt, sondern lediglich Beispiele dafür: Interjektionen (#56), Imperativ (#57) und Rückmeldesignale (#58). Zuletzt geht er kurz auf die malenden Prozeduren ein (#59). Dann beendet er die Wiederholung der vorigen Sitzung und kündigt das weitere Vorgehen der Sitzung an: „((2,4s)) Wir • • besprechen erst einmal die Übungsaufgaben • und wollen dann uns anschauen, wie man von solchen Prozeduren • eine Syntax machen kann" (#60).

Die Übungsaufgaben wurden auf der Synopse der vorigen Sitzung gestellt. Die erste Aufgabe lautete wie folgt:

a) Vergleichen Sie die Verweisobjekte der beiden NPs *dieser Baum* und *diese Mühe*. Was fällt auf?

Abb. 29: Linguistik-Vorlesung, Aufgabe a)

Nachdem Dm22 bis zu dieser Stelle ohne supportives Medium gesprochen hat, obwohl er vor Beginn der Sitzung bereits Tafelsegment 1) angeschrieben hat[253]

253 Darauf wird später zurückgekommen, an dieser Stelle ist dies noch nicht relevant.

und auch der OHP bereits für die Projektion angeschaltet – aber verdeckt – ist, beginnt Dm22 die Kreidetafel zu nutzen.[254] Der erste Teil der Übungsaufgabe, die Analyse der bzw. die Befassung mit den in Tafelsegment 2) an die Tafel geschriebenen Nominalphrasen aus der Übungsaufgabe a), zielt auf die beiden deiktischen Ausdrücke ab, die Dm22 als objektdeiktisch spezifiziert (#64). An dieser Stelle tippt er zweimal auf das Tafelsegment, etwa auf die Stelle, an der die Deixeis geschrieben stehen. Dadurch werden die beiden Ausdrücke nicht nur sprachlich, sondern sowohl gestisch als auch akustisch[255] fokussiert. Dm22 will, wie in #86 und #92 klar wird, darauf hinaus, dass es sich in „dieser Baum" um eine Deixis im Wahrnehmungsraum handeln kann, in „diese Mühe" hingegen nicht, es geht ihm also um unterschiedliche Verweisräume. Um die Studierenden zu dieser Erkenntnis zu führen, knüpft er an die vorige Sitzung an, indem er das Wissen der Studierenden über deiktische Ausdrücke (re-)aktiviert bzw. (re-)aktualisiert. Er beginnt dazu mit der Grundannahme, dass deiktische Ausdrücke nicht bloß „das Äquivalent des Zeigefingers" (#64) sind, währenddessen streckt er den linken Arm aus und zeigt zur Tür. Es folgt ein sehr plastischer Überblick über verschiedene Deixis, über ‚ich, du, da, dort, jetzt und hier', die Dm22 – sofern möglich – mit Zeigegesten begleitet (#67–75):

[97]

	/66/	/67/	/68/	/69/
Dm22 [v]	soll, das Verweisobjekt, kategorisieren. • Nicht? • "Ich" – Sprecher. "Du" – Hörer. "Da" –			
Dm22 [nv]	Plenum umher		tippt sich auf die Brust	zeigt ins Plenum zeigt

[98]

	/70/	/71/	/72/
Dm22 [v]	Raumpunkt. "Dort" – ein entfernter Raumpunkt. Äh, • • "jetzt". Der • Sprech•zeitpunkt.		
Dm22 [nv]	zur rechten Tür	zeigt zur linken Tür	schaut im Plenum umher

[99]

	/73/ /74/ /75/
Dm22 [v]	Ja? "Hier". Im Prinzip auch der Ort, an dem eben die aktuelle sprachliche Handlung •
Dm22 [nv]	

[100]

	/76/	/77/
Dm22 [v]	getätigt wird. Diese beiden Ausdrücke zeigen auf die zeitliche und räumliche Origo. • •	
Dm22 [nv]		

Damit werden die basalen deiktischen Ausdrücke jeweils mit exemplarischen Verweisobjekten erklärt, in #76 werden die deiktischen Leistungen von ‚jetzt' und ‚hier' noch etwas abstrakter kategorisiert. Hier treten verbale und nonverbale

254 Der Tafelanschrieb ist in diesem Abschnitt minimal, siehe unten für den Tafelanschrieb des hier analysierten Ausschnittes.
255 In der Aufnahme ist das Tippen auf die Kreidetafel deutlich hörbar. Ob es auch in den hinteren Reihen des Hörsaals zu hören war, kann nicht nachvollzogen werden.

Handlungen in eine enge Verbindung zueinander: Die exemplarischen Verweisobjekte einiger Deixis werden nonverbal, mit dem Zeigefinger, gezeigt, die von der subjektiven Beobachtung abstrahierende linguistische Kategorisierung erfolgt aber verbal. Somit zeigt sich hier, dass die nonverbalen Handlungen an dieser Stelle als supportiv zu den verbalen Handlungen begriffen werden können: Durch die verbale Abstrahierung wird die nonverbale Handlung in den Handlungszusammenhang der Vermittlung von linguistischem Wissen über Deixeis einbezogen. Nur durch die mündliche Verbalisierung wird deutlich, dass ‚ich' nicht nur auf Dm22 verweist, sondern auf den Sprecher als abstrakte Kategorie. Gleichzeitig entsteht durch die nonverbalen Handlungen eine weitere Erklärungsebene, die in den verbalen Handlungen nicht enthalten ist: Durch das exemplarische Anbinden an ein konkretes Verweisobjekt wird so noch eine einfachere Erklärung angeboten. Dies funktioniert allerdings bereits bei ‚hier' und ‚jetzt' nicht mehr, da auf deren Verweisobjekte nicht nonverbal gezeigt werden kann.

Diese Gegenüberstellung der Deixeis bereitet gleichzeitig die folgende Differenzierung der Verweisräume vor, indem deutlich wird, dass das Zeigen auf Gegenstände im Wahrnehmungsraum (in #83 zeigt Dm22 auf den OHP) nicht die einzige Möglichkeit ist sprachlich zu zeigen. Dm22 verdeutlicht dies in #84 durch das Beispiel „da hast du jetzt grad was Gutes gesagt", anhand dessen er die Kategorien ‚Rederaum' und ‚Diskursraum' einführt. Dm22 differenziert nicht zwischen diesen beiden Kategorien, was für den damit verfolgten Zweck aber auch nicht erforderlich ist. Die Verbindung zwischen den Ausführungen zu den Deixeis und Tafelsegment 2) wird von Dm22 auch gestisch geleistet, indem er in #86 darauf zeigt. Damit wird auch nonverbal deutlich gemacht, dass es nun wieder um die Übungsaufgaben geht. Zunächst spricht Dm22 über ‚dieser Baum' und nennt Beispiele für Verweise in verschiedenen Verweisräumen (#86–90), beginnend damit, „dass man [...] auf einen Baum im Wahrnehmungsraum zeigen kann" (#86), er weist aber auch anhand des Beispiels „gestern wurde ein Baum gefällt, dieser Baum war hohl" (#88) darauf hin, dass „im Textraum" (#90) gezeigt werden kann. Dennoch hebt er anschließend nochmal hervor, dass auf einen konkreten Baum im Wahrnehmungsraum gezeigt werden kann. Dies ist in diesem Zusammenhang strategisch, weil Dm22 im Folgenden anhand von ‚diese Mühe' verdeutlicht, dass darauf eben nicht im Wahrnehmungsraum gezeigt werden kann (#92, 94). Dadurch wird klar, dass die Art eines deiktischen Verweises nicht durch eine Betrachtung des deiktischen Ausdrucks alleine bestimmt werden kann, sondern – in diesem Fall – auch das damit zusammentretende Substativ betrachtet werden muss. Dm22 schließt die Bearbeitung der ersten Übungsaufgabe zusammenfassend damit, dass es für ‚Baum' ein „Pendant in der

außersprachlichen Wirklichkeit" (#96) gibt, für ‚Mühe' allerdings nicht (#97). Ab #98 folgt der zweite Teil der Übungsaufgabe, der wesentlich komplexer war, da der Gedichtanfang von Eichendorffs ‚Lockung' einer prozeduralen Analyse unterzogen werden sollte:[256]

> b) Machen Sie eine prozedurale Analyse des folgenden Gedichtanfangs von Eichendorff. Versuchen Sie dabei, die prozedurale Chrakteristik und die spezifische Bedeutung von *draußen* in diesem Textstück zu interpretieren:
>
> *Hörst du nicht die Bäume rauschen*
> *Draußen durch die stille Rund?*

Abb. 30: Linguistik-Vorlesung, Aufgabe b)

An dieser Stelle fügt sich die vorige Wiederholung der fünf sprachlichen Felder sowie der Spezifizierung der Arten der Deixeis in den Vorlesungsdiskurs ein, indem dieses zuvor aktualisierte Wissen nun zur konkreten Anwendung an einem empirischen Beispiel kommt.

Dm22 schreibt zunächst 3a) und 3b) an, nachdem er sich vom Pult einen Zettel geholt hat. Es folgt eine prozedurale Analyse im Schnelldurchlauf: Dm22 geht das Beispiel Ausdruck für Ausdruck durch, wobei er auch auf Prozedurenkombinationen wie z.B. in ‚hörst' eingeht (#103) sowie auf divergierende Ansichten zu der prozeduralen Qualität (#111, 112). Es ist zu beobachten, dass Dm22 en gros so verfährt, dass er auf den jeweiligen Ausdruck zeigt oder tippt, dann ins Plenum schaut und die jeweilige Prozedur oder die jeweiligen Prozeduren benennt. Dieses Vorgehen unterbricht er in #106, wo er die Thematisierung des Zusammenhangs von der Sprecherdeixis ‚-st' und ‚du' auf die folgende Sitzung verschiebt. In #114–117 ist ein ähnlicher Verweis auf spätere Sitzungen zu beobachten, was aber zugleich mit einem kurzen Exkurs über die prozedurale Qualität von Präpositionen einhergeht. #113 ist insofern etwas anders, da an dieser Stelle auf einen späteren Zeitpunkt in der vorgängigen Vorlesung verwiesen wird (siehe unten). Die prozedurale Analyse wird zunächst mit einem ‚so' (#121) abgeschlossen, das gleichzeitig den Umschlagpunkt zur zuvor indirekt angekündigten Auseinandersetzung mit dem Ausdruck ‚draußen' bildet – dies passiert aber zunächst nicht. Wie in #122 sichtbar ist, schaut Dm22 auf seine Notizen und ergänzt dann, dass es sich bei dem Beispiel um einen Fragesatz handelt (#125), was durch das nicht besetzte Vorfeld deutlich wird (#126), und es sich bei der

256 Dm22 orientiert sich dabei an Ehlich (2007, G3).

Abfolge auch um ein operatives Mittel handelt (#127). Abschließend schaut Dm22 mehrfach auf die Tafel, zeigt darauf und schließt dann die prozedurale Analyse ab: „Ja, ähm, ((1,3s)) das ist glaube ich/ • • ich sag mal zunächst das Wichtigste, was wir an diesem Beispiel diskutieren wollen" (#128). Damit wird zugleich das Durchgehen der Ausdrücke abgeschlossen und durch ‚zunächst' außerdem darauf hingewiesen, dass man an diesem Beispiel noch mehr diskutieren könnte, dies aber für den vorgängigen Zusammenhang an der konkreten Stelle nicht bzw. noch nicht notwendig ist. Erst danach geht Dm22 über zu ‚draußen', das in dem Beispiel für eine „einfache" prozedurale Analyse einige Handlungswiderstände darstellt, da es sich nicht nur um eine Prozedurenkombination handelt, sondern dazu noch weitere für die Interpretation des Gedichts relevante Aspekte deutlich werden – Dm22 führt die gesonderte Behandlung von ‚draußen' auf sein individuelles Interesse daran zurück (#129)[257]. Anhand der Übungsaufgabe wird deutlich, dass die gesonderte Behandlung von ‚draußen' bereits Teil der Aufgabestellung war – die Studierenden sollten versuchen, „die prozedurale Charakteristik und die spezifische Bedeutung von *draußen* in diesem Textstück zu interpretieren" (siehe Abb. 30). Der erste Teil der Aufgabenstellung wird von Dm22 schnell abgearbeitet. Zunächst bestimmt er ‚draußen' als Deixis (#130), ergänzt dann, dass es sich um eine Kombination aus einer deiktischen und einer symbolischen Prozedur handelt (#131), da der Ausdruck ‚außen' darin enthalten ist (#132). An dieser Stelle fährt Dm22 mit der bereits gezeigten Art der Realisierung der prozeduralen Analyse fort, indem er im Plenum umherschaut, zur Tafel geht, auf den Ausdruck zeigt und dann wieder aufs Plenum zugeht. Ab #133 beginnt Dm22 sich mit dem zweiten Teil der Aufgabenstellung zu befassen, der Frage nach der Bedeutung von ‚draußen' in dem Gedichtanfang. Die Aufgabe zielt nicht auf eine semantische Analyse, sondern, der Analyse von Ehlich (2007, G3: 377f.) entsprechend, auf die durch ‚draußen' realisierte „Lokalisierung" (vgl. ebd.) des Hörers bzw. Lesers ab. Dies verdeutlicht Dm22, indem er, angelehnt an die Analyse von Ehlich, die Origo des Sprechers in einem ‚Innen' verortet (#133, 135). Er liest den Gedichtanfang noch einmal vor, wobei er jeweils die Zeilenanfänge betont, die mit den hier relevanten Ausdrücken korrespondieren, die die Lokalisierung von Sprecher und Hörer bewirken. Dabei fällt auf, dass Dm22 die zwei Zeilen schwelgerisch, geradezu ‚lyrisch' intoniert, eine malende Prozedur, die durch das Vorlesen realisiert wird. Die spezifische Leistung davon

[257] Es ist zu erwähnen, dass Dm22 an dieser Stelle auf seine Notizen schaut, bevor er sich ‚draußen' ausführlicher zuwendet. Die Vermutung liegt nahe, dass Dm22 sich eine Musterlösung für die Übungsaufgaben notiert hat, an der er sich orientiert.

ist nicht eindeutig zu rekonstruieren, möglicherweise leistet diese malende Prozedur auch eine Fokussierung der Intentionalität der Wortwahl im Sinne einer Fokussierung der einzelnen Ausdrücke und Prozeduren durch die intonatorisch geleistete Hervorhebung der Schönheit oder Wohlgeformtheit.

Dm22 hebt zunächst die Verortung des Sprechers hervor, lokalisiert ihn in „einem Innen" (#135), was er gestisch durch das Umkreisen von ‚draußen' verdeutlicht. Nachdem damit die Sprecherorigo bekannt ist, befasst Dm22 sich mit dem Hörer, dessen Adressierung er bereits in #103 und #104 benannt hatte, und verortet den Hörer ebenfalls im ‚Innen' (#136), was er damit begründet, dass ‚draußen' nur aus dieser Lokalisierung funktioniert (#137). Während er über den Hörer spricht, zeigt er auf ‚du'. Damit leistet er gestisch die Rückbindung der Hörerdeixis ‚du' an den Ausdruck (#136) und fokussiert so die Aufmerksamkeit der Studierenden auf die durch den Gedichtanfang konstruierte Lokalisierung von Sprecher und Hörer. Diese Erkenntnis bindet er anschließend an die zuvor thematisierten Verweisräume (#138), deren Bedeutung für fiktionale Texte er hervorhebt (#140) und dabei auf die Unscheinbarkeit dieser sprachlichen Mittel abhebt, indem er sie als ‚simple Mittel' bezeichnet. Dm22 fasst die Erkenntnisse zusammen, indem er die Perspektivierung des Gedichtanfangs als „typische Caspar David Friedrich äh Blickrichtung" (#141) bezeichnet, und sie als „von einem Innen äh nach außen" (#141) gerichtet charakterisiert. Auf die Analyse der Perspektive des Gedichtanfangs bezogen wird damit die Lokalisierung des Rauschens der Bäume, nämlich „in diesem Außen" (#142) vorgenommen. Anschließend greift Dm22 die Klassifizierung des Gedichtanfangs als „Fragesatz" (#125) auf, indem er, 3a) und 3b) durch einen gestischen Halbkreis als Einheit markierend, die Äußerungsqualität als Vorlage zur Entscheidung bestimmt, die dem Hörer nur noch die Möglichkeit zur Affirmierung des Geäußerten lässt.[258] Dieses Vorgehen bezeichnet er zudem als „typisch Eichendorff" (#143). Dies greift Dm22 bezogen auf die Thematisierung der Wahrnehmung bzw. die dadurch an die Hörer gestellten Anforderungen auf, was durch den Ausdruck „immer" (#144) geleistet wird. Dies unterstreicht er mit generellen Ausführungen zu den Anforderungen an den Hörer bei Eichendorff (#145–150). In diesem Zusammenhang bezieht sich Dm22 unter anderem auf zwei Ehlich-Texte (Ehlich 2007: D7, 164ff. sowie G3). Damit ist die Besprechung der zweiten Übungsaufgabe beendet.

258 Siehe dazu auch Ehlich (2007, G3: 379), der die spezifische Leistung von ‚nicht' in dieser Äußerung hervorhebt.

Nach der Besprechung der dritten Übungsaufgabe (von #151–161) stellt Dm22 die Frage „Ja, wie könnte denn jetzt nun ((1,4s)) eine Syntax ((1,7s)) von Prozeduren •• aussehen?" (#162); man erwartet nun die Einführung in die funktionale Syntax. Diese folgt jedoch nicht, stattdessen wiederholt Dm22 zunächst einen wichtigen Aspekt aus Tesnières Dependenzgrammatik (#162–193): er betont, dass Tesnière den einzigen von den bis dahin in der Vorlesung behandelten Syntaxansätzen entwickelt hat, in dem Mentales berücksichtigt wird (#175). Dies verdeutlicht Dm22, indem er als Beispiel 4a) an die Tafel schreibt, später 4b) ergänzt und die Konnexion als mentales „In-Beziehung-Setzen der sprachlichen Mittel" (#175) bezeichnet. Er kritisiert an der Dependenzgrammatik vor allem die Abhängigkeit vom Verb (#180). Dm22 schließt an diese Ausführungen eine Kritik an Chomsky an (#184–193) und folgt damit der Abfolge der Vorlesung. Dann geht er ab #194 zur konkreten Besprechung der funktionalen Syntax nach Hoffmann (2003) über. An dieser Stelle sieht der Tafelanschrieb wie folgt aus:

```
1
INT : A_y, B_x → [A'_y B'_x]_x'

                                    2
                                    diese Bäume
                                    diese Mühe

                3a
                Hörst du nicht die Bäume rauschen
4a
schläft
            4b      3b
            Konnexion   Draußen durch die stille Rund?

Peter
```

Abb. 31: Linguistik-Vorlesung, Tafelanschrieb

Um zur funktionalen Syntax zu kommen, greift Dm22 seine Ausführungen zu den operativen Prozeduren (#44–53) auf, die u.a. „das Verhältnis ((1,3s)) zwischen diesen deiktischen und ((1,6s)) symbolischen Prozeduren" (#195) prozedural erfassen. An dieser Stelle bewegt Dm22 seine Hände mehrfach aneinander vorbei, sodass ‚Verhältnis' auch nonverbal geäußert wird. Er will darauf hinaus, dass sich die funktionale Syntax mit operativen Prozeduren befasst (#197), dazu bezeichnet er diese auch als „meta•kommunikative Erscheinungen, • die sozusagen • über • den elementaren, im Wesentlichen deiktischen und symbolischen,

Mitteln • liegen" (#196). Damit greift er Inhalte der vorigen Sitzung und die Ausführungen zu den operativen Prozeduren zu Beginn der vorgängigen Sitzung auf. Dennoch fragt er die Studierenden „((1,2s)) Ist der Schritt klar?" (#198) und schließt ohne Pause direkt an „Ich sag ihn vielleicht noch mal" (#199), da er an dieser Stelle ein potentielles Verstehensproblem identifiziert (#200). Dieses ist vermutlich vor allem darauf zurückzuführen, dass die Ausführungen zur funktionalen Syntax mit der traditionell-schulgrammatischen Wortarten-Syntax (i.w.S.) brechen. Dm22 setzt wieder bei deiktischen und symbolischen Prozeduren an, begleitend dazu zeigt er bei den symbolischen Prozeduren vom Plenum aus gesehen nach rechts, bei den deiktischen Prozeduren nach links (#201). Damit sind diese gestisch voneinander entfernt verortet, die Verortungen bleiben im Diskurswissen zunächst aufrecht erhalten; das zeigt sich, als Dm22 darauf hinweist, dass mit „symbolischen und deiktischen Prozeduren allein" (#203) nicht kommuniziert werden kann und dabei abwechselnd nach links und rechts zeigt. Die fehlende Verbindung zwischen den Prozeduren wird also gestisch deutlich gemacht und danach aufgehoben, als Dm22 in #204 zur Erklärung der Funktion operativer Prozeduren übergeht, dabei eine kreisende Handbewegung macht, in #207 operative Prozeduren als ‚über anderen Prozeduren' wirkend bezeichnet und auf Kopfhöhe eine Linie mit beiden Händen zeichnet.

Von #210–216 folgt ein Exkurs zu Syntax-Bäumen, da diese nicht Teil der funktionalen Syntax sind, aber in der Vorlesung thematisiert wurden. Dm22 kündigt anstatt dieser Art der graphischen Darstellung eine andere an, während er in seinen Unterlagen kramt und dann OHP-Folie 1 auflegt, die er so abdeckt, dass nur folgendes Zitat zu sehen ist:

„Eine grundlegende Prozedur des syntaktisch funktionalen Aufbaus von Äußerungen ist die Integration. Sprachmittel verbinden sich zu einer Funktionseinheit, in der die Funktion des einen auf die Funktion des anderen Mittels hingeordnet ist und diese Funktion unterstützt, ausbaut oder ausdifferenziert." (Hoffmann 2003, 27)

Abb. 32: Linguistik-Vorlesung, OHP-Folie 1, Ausschnitt 1

Dm22 benennt, während er mehrfach zur Projektionsfläche schaut und die OHP-Folie auf dem OHP gerade rückt, das titelgebende Thema der Sitzung als „Integration" und verortet dies in der funktionalen Syntax von Hoffmann (2003), die er als den „Versuch [...] eine Syntax von Prozeduren zu machen"

(#218) bezeichnet. Damit sind diese Stelle der Vorlesung und alles darauf Folgende der Fluchtpunkt, auf den die vorigen Ausführungen zu den Prozeduren und Überlegungen zu einer Syntax von Prozeduren abzielten. Das Zitat aus Hoffmann (2003) dient als theoretischer Ausgangspunkt für die Befassung mit Integration. Dm22 kündigt es als „nicht so ganz leicht zu lesen" (#220) an. Er liest den ersten Satz von der OHP-Folie ab (#221), schaut dann ins Plenum und fügt „Also eine operative Prozedur" (#222) hinzu, womit er an die vorigen Ausführungen und an die Ankündigung anschließt, dass sich die funktionale Syntax mit operativen Prozeduren befasst. In #223 fügt er an „Sprachmittel" an, dass damit Prozeduren gemeint sind, was ebenso an die vorigen Ausführungen anschließt. Dm22 liest dann den Rest des Zitats ab, fasst es anschließend zusammen und grenzt Hoffmanns Ansatz dabei von den anderen besprochenen Syntaxansätzen ab, insbesondere von der Dependenzgrammatik (#224). Er macht diese Abgrenzung implizit, indem er erst durch „nicht mehr" eine Abkehr von der bisherigen Syntaxbetrachtung und dann die funktional-syntaktische Perspektive als die Betrachtung des ‚Zusammentretens von sprachlichen Mitteln' benennt, was er auch gestisch durch mehrfaches Zugreifen mit beiden Händen ausdrückt. Anschließend deckt er die OHP-Folie weiter auf, sodass zu dem in Abb. 32 abgebildeten Ausschnitt noch Folgendes hinzukommt:

In formaler Notation sieht das so aus:

INT: AY, Bx ➔ [A'y B'x]x' (Hoffmann 2003, 32)

Abb. 33: Linguistik-Vorlesung, OHP-Folie 1, Ausschnitt 2

An dieser Stelle wird Tafelsegment 1) relevant, da auf der OHP-Folie die Tiefstellung des ersten y nicht abgedruckt ist. Dm22 äußert dies in #226 und geht dann zur Tafel, um die formale Notation dort zu erklären.

1

$$\text{INT} : A_y, B_x \rightarrow [A'_y\ B'_x]_{x'}$$

Abb. 34: Linguistik-Vorlesung, Tafelsegment 1

Diese Erklärung wird im Zusammenspiel von Tafel, verbalen und nonverbalen Äußerungen realisiert. Dm22 beginnt mit dem in der formalen Notation gegebenen: „Wir haben also ((1,2s)) ein sprachliches Mittel a y und ein weiteres b x" (#227), dabei tippt er auf 1), „die zunächst mal nix/ nicht miteinander zusammenhängen" (#227), wobei er mit beiden Armen wedelt. Die Arme sind dabei ein wenig vom Körper zur Seite gestreckt, sodass nonverbal eine – metaphorische – räumliche Trennung zwischen den beiden durch die Arme repräsentierten sprachlichen Mittel dargestellt wird. Die durch die operative Prozedur der Integration entstehende Einheit aus den beiden sprachlichen Mitteln (#228) wird nonverbal durch das Zusammenführen der beiden Hände geäußert. Die Veränderung der sprachlichen Mittel, die dabei auftreten kann, verdeutlicht Dm22, indem er auf den rechten Teil der Gleichung in 1) zeigt – die Veränderung wird durch den hochgestellten Strich gekennzeichnet. Abschließend zieht Dm22 gestisch um den rechten Teil der Gleichung einen Kreis, während er „und dass diese Einheit zusammen ((1,8s))" (#228) äußert und zeigt auf x' nach der eckigen Klammer, während er „das Merkmal von einem der beiden Mittel aufweist" (#228) äußert. Dm22 erklärt hier also die formale Notation anhand des Tafelanschriebs Schritt für Schritt und koordiniert dazu sowohl den Tafelanschrieb als auch verbale und nonverbale Handlungen, sodass eine vielschichtige Erklärung entsteht, die verschiedene Ansatzpunkte zum Verstehen bereithält, da auch das mathematische Kalkül, dessen sich Hoffmann für diese Notation bedient, eine Verstehenshilfe bietet.

Dm22 schaut anschließend ins Plenum, bezeichnet die formale Notation bzw. deren Erklärung als „sehr abstrakt" (#229) und kündigt ein Beispiel an (#230). Zunächst erklärt er die formale Notation aber noch einmal, zeigt dazu auf das im linken Teil der Notation Gegebene: „• • Also noch mal, wir ham zwei • verschiedene sprachliche Mittel" (#231). Dann schaut er im Plenum umher und äußert „((1,9s)) und die treten nun • so • zu einer Einheit zusammen", anschließend greift er mit beiden Händen in die Luft, während er „dass beide sich n bisschen verändern können" äußert. Hier wird also nicht mehr das Gegebene nonverbal unterstützt, sondern das durch Integration Entstehende und deren Veränderung beim Entstehen der Einheit. Dieser Prozess wird in #232 verbalisiert und nonverbal durch das Zusammenführen der Fäuste unterstützt – allerdings wird hier noch etwas ergänzt: Die Äußerung beginnt mit ‚aber', insofern ist eine Umlenkung der Hörererwartung zu erwarten (Rehbein 2012b: 242), und im Folgenden geht Dm22 darauf ein, dass die Einheit „ausgewiesen ist durch Merkmale eines der beiden sprachlichen Mittel, • das wird dann als Kopf bezeichnet" (#232). Hier handelt es sich also nicht nur um eine weitere Erklärung, sondern es wird zusätzliches Wissen in den Diskurs eingebracht und auf

dieses zusätzliche Wissen bereits mit dem ‚aber' vorbereitet, indem dies auf der Erwartung operiert, dass eine Einheit auch einheitliche Merkmale trägt. Obwohl diese Erwartung schon in #228 bearbeitet wurde, wird dies durch die Struktur der Äußerung nochmals verstärkt und hervorgehoben, was in der in ‚aber' realisierten operativen Prozedur angelegt ist (Rehbein 2012b: 242). Zum Abschluss des hier analysierten Ausschnittes kündigt Dm22 erneut ein Beispiel an, an dem Integration gezeigt wird.[259]

Eine weitere Erklärung der formalen Notation nach Hoffmann (2003) ist auf der Synopse der Sitzung zu finden:

In Worten: Zwei Ausdrücke verschiedener Funktionalität A und B gehen eine Verbindung so ein, dass die Verbindung in einer Phrase resultiert, die nach außen die Merkmale des Kopfes B aufweist und innen über Formänderungen, die sich an A und B einstellen können, verknüpft ist.

Abb. 35: Linguistik-Vorlesung, Synopse, Ausschnitt

Die erste Erklärung von Dm22 in #227–228 unterscheidet sich hinsichtlich des Agens: Auf der Synopse sind die Ausdrücke A und B die Agenzien, die ‚eine Verbindung eingehen', in der Erklärung ist die Integration das Agens, das das Zusammentreten der Ausdrücke bewirkt. Die Termini ‚Phrase' und ‚Kopf' fallen in der Erklärung nicht. Die zweite Erklärung von Dm22 hingegen (#231–232) ist wesentlich näher an der Formulierung auf der Synopse: Als Agens fungieren in der Erklärung die beiden Ausdrücke bzw. sprachlichen Mittel, die zu einer Einheit zusammentreten; diese Einheit wird allerdings nicht als Phrase bezeichnet. Der Terminus ‚Kopf' fällt hingegen, ebenso wird erwähnt, dass die entstandene Einheit Merkmale des Mittels trägt, das als ‚Kopf' bezeichnet wird (#232). Zwar fällt in beiden Erklärungen von Dm22 nicht der Terminus ‚Phrase', angesichts des Curriculums der Vorlesung ist aber klar, dass den Studierenden dieser Terminus nicht neu ist. Damit liegen hier nicht nur zwei, sondern mit der Synopse drei Erklärungen von Dm22 vor. Die drei Erklärungen unterscheiden sich dergestalt, dass die erste mündliche Erklärung von Dm22 stark auf die formale Notation in Tafelsegment 1) abzielt, ohne dabei primär auf die sprachwissenschaftlichen Zusammenhänge einzugehen. Dies zeigt sich auch in den nonverbalen Bezugnahmen auf den Tafelanschrieb. Die zweite Erklärung enthält mit ‚Kopf' einen zentralen Fachterminus,

259 Er zeigt Integration an dem Beispiel der sprachlichen Mittel „Determinator" und „Tisch", die zusammen die Phrase „der Tisch" bilden.

der den Studierenden ebenfalls bereits bekannt sein muss. Diese Erklärung ist nicht so stark an den Tafelanschrieb und damit an die formale Notation angebunden, sondern etwas weiterführender. Die auf der Synopse bereitgestellte Erklärung ist mittels „In Worten" ebenfalls stark an die formale Notation angebunden, ist aber textuell und somit auf die Rezeption in anderen Konstellationen abgezweckt, was sich auch in der komplexen Syntax aus Para- und Hypotaxen und in der Nutzung der Fachtermini zeigt. Führt man sich den Zweck der Synopse vor Augen, ist dieses Verhältnis zielführend: Zwar werden die Synopsen vor der Sitzung zur Verfügung gestellt, dies ist allerdings nicht als Angebot oder Aufforderung zur vorgelagerten Aneignung des Wissens zu verstehen, sondern als Angebot zum Mitvollzug der Vorlesung auf der einen – was sich auch in den Mitschriften zeigt – und zur Nachbereitung der Vorlesungssitzung auf der anderen Seite. Damit erhält die Erklärung der formalen Notation auf der Synopse einen Finalitätscharakter, die mündlichen Erklärungen in der Vorlesung bereiten darauf vor und können helfen, die textuelle Erklärung zu verstehen, sodass diese dann bei der Nachbereitung der Vorlesungssitzung oder der parallelen Rezeption der Synopse in der Vorlesung den Fluchtpunkt der Erklärung darstellt, nachdem mittels der mündlichen Erklärungen im Zusammenspiel mit dem Tafelanschrieb bzw. der OHP-Folie bereits zum Verstehen der Synopse erforderliches Wissen aufgebaut wurde. Synopse und OHP-Folie 1 hängen zudem noch insofern eng zusammen, als dass OHP-Folie 1 Teilen der Synopse entspricht.[260] Der ‚Fehler' bei dem Abdruck der formalen Notation der Integration auf der OHP-Folie ist auf der Synopse allerdings nicht enthalten, dieser Fehler ist offenbar bei dem Übertragen des Zitats auf die OHP-Folie aufgetreten.

Die Synopsen sind darüber hinaus auch für die Analysen der studentischen Mitschriften[261] relevant, da diese in zwei Typen unterteilt werden können: Mitschriften die frei erstellt wurden, d.h. auf einem leeren Blatt Papier, und solche, die auf zuvor ausgedruckten Synopsen erstellt wurden. Von beiden Typen liegen fünf vor, allerdings ist die Erklärung der formalen Notation auf einer der fünf freien Mitschriften nicht enthalten. Bei den freien Mitschriften überwiegen solche, in denen keine ausführliche Erklärung der formalen Notation übernommen wurde, sie sind partielle Übernahmen der mündlichen Verbalisierung.

260 Der entsprechende Teil der Synopse ist im Anhang dieser Arbeit zu finden.
261 Die Analyse der studentischen Mitschriften zu dieser Sitzung der Vorlesung wird auf die Thematisierung der formalen Notation der Integration nach Hoffmann (2003) beschränkt. Dies liegt darin begründet, dass hierzu am meisten Datenmaterial vorliegt, da in den meisten Mitschriften zu den Übungsaufgaben nicht mitgeschrieben wurde.

Mitschrift 1, erstellt von einer polnischen Erasmusstudentin, enthält einen Verweis auf die Synopse und die Folien auf Polnisch:

Abb. 36: Linguistik-Vorlesung, Mitschrift 1

Der Abschnitt der Mitschrift ist hier, ebenso wie auf der Synopse und von Dm22 geäußert, mit „Integration" benannt. Darunter ist „Def.", kurz für Definition, und ein Pfeil zu Hoffmann notiert worden, womit aller Wahrscheinlichkeit nach Bezug auf die OHP-Folie 1 genommen wird. Dies korrespondiert mit dem Vorgehen von Dm22, mit dem Zitat von Hoffmann zu beginnen und dieses zu erklären – von der Erklärung wurde hier nichts mitgeschrieben, dafür aber das Zitat als ,Definition' verstanden. Auf der rechten Seite steht übersetzt „In der Folie ist ein Fehler! Das ist die richtige Formel", unter der Notation steht übersetzt „In den Folien ist die Formel erklärt".[262] Die Studentin greift hier also den Hinweis von Dm22 auf, dass auf der OHP-Folie die formale Notation falsch geschrieben wurde (#226) und schreibt den Tafelanschrieb ab. Hieraus kann geschlossen werden, dass der Studentin die Synopse höchstwahrscheinlich nicht vorlag, da dort die Notation korrekt abgedruckt ist. Nicht ganz klar ist allerdings, ob mit „Folien" unter der Notation auf die OHP-Folien oder auf die Synopse verwiesen wird, da der Fehler ja nur auf der OHP-Folie ist, die den Studierenden nicht zur Verfügung steht. Die L1 der Studentin dient hier also einem anderen Zweck als die Mitschrift selber; sie hat offenbar eher metakommunikativen Zweck, indem in der L1 die Mitschrift kommentiert, das vermittelte Wissen aber auf Deutsch mitgeschrieben wird.[263] Leider ist dies die einzige Mitschrift zu der

262 Ich danke Wojtek Bordin für die Übersetzungen.
263 Auf der Mitschrift ist z.B. zu sehen, dass die Studentin an der linken oberen Seite „Nexis Verb?" notiert hat. Dies ist auf #180 zurückzuführen, wo Dm22 im Zuge der Thematisierung der Dependenzgrammatik Verben als Nexus bezeichnet hat.

Vorlesung, in der eine andere Sprache als Deutsch verwendet wird, sodass hierzu keine vergleichenden Analysen angestellt werden können.

In Mitschrift 2 wird Tafelsegment 1) abgeschrieben und von der Erklärung der Notation lediglich die Abgrenzung zur Dependenzgrammatik übernommen:

$$\text{\textbullet \underline{Integration}}$$

$$A_y, B_x \longrightarrow [A'_y B'_x]_{x'}$$

$$(\rightarrow \text{keine Regiertheit / Abhängigkeit mehr})$$

Abb. 37: Linguistik-Vorlesung, Mitschrift 2

Dies bezieht sich auf #224, in der Dm22 direkt nach dem Vorlesen des projizierten Zitats von Hoffmann die funktionale Syntax von anderen in der Vorlesung behandelten Syntax-Ansätzen abgrenzt, jedoch ohne diese zu benennen. Er bezieht sich damit vor allem auf die zuvor thematisierte Dependenzgrammatik Tesnières. Die Mitschrift bezieht sich also nicht auf die Erklärung der formalen Notation, sondern auf die Verortung des Themenabschnittes im Vorlesungsdiskurs. Dadurch, dass dies in Klammern gesetzt wird, bekommt dieser Teil der Mitschrift einen eher ergänzenden Stellenwert. Die Striche auf der linken Seite führen zu einer Notation des Beispiels „Der Tisch", das Dm22 in der Vorlesung behandelt. Schaut man sich die Abfolge der Mitschrift an, fällt auf, dass hier eine Veränderung der Abfolge der Vorlesung vorgenommen wird, da die formale Notation erst nach besagter Äußerung projiziert wird. Die Mitschrift entspricht der formalen Notation in Tafelsegment 1), das bereits vor Beginn der Sitzung angeschrieben wurde; vor diesem Ausschnitt der Mitschrift wird bereits ein Teil der Bearbeitung der Übungsaufgaben notiert,[264] sodass hier eine Veränderung der Abfolge belegt werden kann. Für eine Analyse wäre es notwendig, den Zeitpunkt der Mitschreibehandlungen mit dem Vorlesungsdiskurs zu synchronisieren, was jedoch nicht möglich ist. Daher kann hier nur spekuliert werden, ob die Klammersetzung möglicherweise mit einer Notation aus der

264 Siehe Anhang für einen längeren Ausschnitt aus dieser Mitschrift.

Erinnerung zusammenhängt oder ob das Abschreiben von Tafelsegment 1) getätigt wurde, bevor Dm22 dies in der Vorlesung thematisiert.

In einer weiteren Mitschrift wird hingegen nur die formale Notation aus Tafelsegment 1) abgeschrieben, weitere Erklärungen der Notation sind nicht zu finden. Dafür wird dort auf den vorigen Vorlesungsdiskurs Bezug genommen, indem die Nichtberücksichtigung von Syntax-Bäumen in der funktionalen Syntax notiert wird – dies war im Vorlesungsdiskurs jedoch nicht Teil der Erklärung der funktionalen Syntax, sondern Teil der Ankündigung der Thematisierung der funktionalen Syntax.[265]

Mitschrift 4 enthält detaillierte Notizen zur Erklärung der Notation, allerdings beziehen sich diese Notizen nicht auf die verbalen oder nonverbalen Erklärungen, sondern auf das hier nicht analysierte Beispiel, das Dm22 im Anschluss an den hier analysierten Ausschnitt bespricht:

Abb. 38: Linguistik-Vorlesung, Mitschrift 4

Hier wurden unterhalb der formalen Notation im Zusammenhang des Beispiels „der Tisch" besprochene Aspekte notiert und damit eine exemplarische Zuordnung der einzelnen Teile der Notation vorgenommen. Damit kann man festhalten, dass von den mündlichen Erklärungen von Dm22 nichts in den freien Mitschriften notiert wurde, dafür wurden andere Teile der Verbalisierung mitgeschrieben, die nicht projiziert oder an die Tafel geschrieben wurden. Generell zeigt sich eine Tendenz dazu, dass die Studierenden die formale Notation mithilfe eines konkreten Beispiels prozessieren.

Bei den Mitschriften auf der Synopse unterscheidet sich der Umgang mit der formalen Notation bzw. den Äußerungen vom Dm22 an dieser Stelle stark. Das häufigste semiotische Mittel bei dieser Art der Mitschrift ist das Markieren von Teilen der Synopse mit unterschiedlichen Farben, was sich auf vier von fünf Mitschriften beobachten lässt.

265 Siehe Mitschrift 3 im Anhang.

2.1 Das formale Prinzip der Integration (Hoffmann 2003, 27ff) →operative Prozedur

„Eine grundlegende Prozedur des syntaktisch funktionalen Aufbaus von Äußerungen ist die Integration. Sprachmittel verbinden sich zu einer Funktionseinheit, in der die Funktion des einen auf die Funktion des anderen Mittels hingeordnet ist und diese Funktion unterstützt, ausbaut oder ausdifferenziert." (Hoffmann 2003, 27)
zusammentreten einzelner Einheiten zu einer großen Einheit
In formaler Notation sieht das so aus:

INT: A_Y, B_x → $[A'_Y B'_x]_{x'}$ (Hoffmann 2003, 32)

In Worten: Zwei Ausdrücke verschiedener Funktionalität A und B gehen eine Verbindung so ein, dass die Verbindung in einer Phrase resultiert, die nach außen die Merkmale des Kopfes B aufweist und innen über Formänderungen, die sich an A und B einstellen können, verknüpft ist.

Abb. 39: Linguistik-Vorlesung, Mitschrift 5

Die handschriftliche Ergänzung neben der Überschrift entspricht dem mehrfachen Betonen von Dm22, dass die funktionale Syntax sich mit operativen Prozeduren befasst (z.B. #214). Ganz konkret bezeichnet Dm22 in #219 Integration als operatives Verfahren, kurz bevor er das Zitat vorliest und in #222 während des Vorlesens als operative Prozedur. Unter dem Zitat ist eine Erläuterung notiert, die sich im Wesentlichen auf #224 bezieht. Allerdings wird Integration von Dm22 dort als das „Zusammentreten von sprachlichen Mitteln • • zu einer größeren Einheit" (#224) charakterisiert. Dm22 spricht in allen Erklärungen der Notation und Erläuterungen des Zitats stets von sprachlichen Mitteln, die eine Einheit bilden, dazu zusammentreten, etc. Hier hat offenbar eine Übertragung stattgefunden, die die Erläuterung von Dm22 etwas verzerrt, aber wohl für die Studierende trotzdem funktional ist, da die begriffliche Differenzierung von ‚Einheit' und ‚sprachliches Mittel' zwar sehr wichtig, jedoch für das grundsätzliche Verstehen des mit ‚Integration' benannten Phänomens nicht zentral ist. Die Erklärungen der formalen Notation werden nicht mitgeschrieben, stattdessen wird auf der Synopse die Erklärung markiert. Dies korrespondiert mit der obigen Analyse dieser Erklärung als Fluchtpunkt des Vorlesungsdiskurses an dieser Stelle. Die Bedeutung der Markierung der Überschrift 2.1 kann hier nicht rekonstruiert werden (obwohl dies interessant wäre, da eine andere Farbe benutzt wurde), da in der Mitschrift auch der Titel der Sitzung in derselben Farbe markiert wurde, nicht aber Überschrift 1 oder 2. Insofern ist eine Systematik der Farbwahl nicht rekonstruierbar.

2.1 Das formale Prinzip der Integration (Hoffmann 2003, 27ff)

„Eine grundlegende Prozedur des syntaktisch funktionalen Aufbaus von Äußerungen ist die Integration. Sprachmittel verbinden sich zu einer Funktionseinheit, in der die Funktion des einen auf die Funktion des anderen Mittels hingeordnet ist und diese Funktion unterstützt, ausbaut oder ausdifferenziert." (Hoffmann 2003, 27)

In formaler Notation sieht das so aus:

INT: $A_Y, B_x \rightarrow [A'_y B'_x]_{x'}$ (Hoffmann 2003, 32)

In Worten: Zwei Ausdrücke verschiedener Funktionalität A und B gehen eine Verbindung so ein, dass die Verbindung in einer Phrase resultiert, die nach außen die Merkmale des Kopfes B aufweist und innen über Formänderungen, die sich an A und B einstellen können, verknüpft ist.

Abb. 40: Linguistik-Vorlesung, Mitschrift 6

In Mitschrift 6 gibt es einige Ähnlichkeiten zu Mitschrift 5. Auch hier ist die Erklärung der formalen Notation markiert, allerdings ist mehr handschriftlich ergänzt worden. Die Erläuterung des Zitats orientiert sich auch hier an #224, ist aber näher an der Bezugsäußerung von Dm22, da hier ‚sprachl. Mittel' notiert wurde, allerdings wurde ausgelassen, wozu diese zusammentreten. Dadurch operiert diese Mitschrift scheinbar auf einem abstrakteren Level; konkret dürfte es sich hier um eine zeitökonomische Entscheidung handeln, die die Proposition der Bezugsäußerung nicht so stark verzerrt, dass ein Verstehen unmöglich ist. Die handschriftlichen Ergänzungen zu der formalen Notation auf der linken Seite korrespondieren eindeutig mit #231, in der Dm22 „zwei • verschiedene sprachliche Mittel" äußert. Der zweite Teil der handschriftlichen Ergänzung könnte sich sowohl an der zweiten Erklärung in #231 als auch an der ersten in #228 orientieren, da diese sich sowohl propositional als auch im Äußerungsakt sehr stark ähneln. In beiden Äußerungen geht es darum, dass sich die sprachlichen Mittel der Einheit ‚ein bisschen verändern' können.

2.1 Das formale Prinzip der Integration (Hoffmann 2003, 27ff)

„Eine grundlegende Prozedur des syntaktisch funktionalen Aufbaus von Äußerungen ist die Integration. Sprachmittel verbinden sich zu einer Funktionseinheit, in der die Funktion des einen auf die Funktion des anderen Mittels hingeordnet ist und diese Funktion unterstützt, ausbaut oder ausdifferenziert." (Hoffmann 2003, 27) *Zusammentreten v. Sprachmitteln zu einer größeren Einheit*

In formaler Notation sieht das so aus:

INT: $A_Y, B_x \rightarrow [A'_y B'_x]_{x'}$ (Hoffmann 2003, 32)

In Worten: Zwei Ausdrücke verschiedener Funktionalität A und B gehen eine Verbindung so ein, dass die Verbindung in einer Phrase resultiert, die nach außen die Merkmale des Kopfes B aufweist und innen über Formänderungen, die sich an A und B einstellen können, verknüpft ist.

Abb. 41: Linguistik-Vorlesung, Mitschrift 7

In Mitschrift 7 wird ebenfalls Bezug auf #224 genommen, alle wesentlichen Teile der Äußerung sind vorhanden. Die Erklärung von Integration wurde gelb markiert, daneben wurde „Def." für ‚Definition' notiert. Dies ist auf die Abfolge der Wissensvermittlung an dieser Stelle zurückzuführen, da Dm22 mit dem Zitat anfängt, dieses danach erläutert und erst später anhand von Beispielen verdeutlicht. Dadurch wird dem Zitat von Hoffmann eine zentrale Bedeutung für den Themenabschnitt zugesprochen, was Hand in Hand mit der Betitelung der Sitzung der Vorlesung geht. Von den Erklärungen der formalen Notation wurde nichts mitgeschrieben, lediglich die formale Notation selber markiert. Dass hier nichts von der Tafel abgeschrieben wurde, ist darauf zurückzuführen, dass der Fehler auf der OHP-Folie nicht auf der Synopse ist. Die Markierung könnte dadurch den Zweck haben, diese formale Notation als gültig oder als richtig zu kennzeichnen.

Eine weitere Mitschrift wird hier nicht berücksichtigt, da darauf lediglich markiert wird, was im Vergleich zu den anderen Mitschriften keine weitere Erkenntnis bringt.[266]

Unter den Mitschriften auf der Synopse fällt eine dadurch auf, dass auf dieser die Synopse nicht markiert, sondern ausschließlich handschriftlich ergänzt wird:

266 Siehe dazu Mitschrift 8 im Anhang.

Wissensvermittlung in den Geisteswissenschaften 269

1. Besprechung der Übungsaufgaben
2. Integration (Ehlich, Hoffmann)

Allgemeine Vorbemerkung: Unter Integration, Subjektion, Prädikation, Synthese etc. und ihren verschiedenen Möglichkeiten versteht Hoffmann (2003) operative Prozeduren, die sich in verschiedenen Sprachen verschieden ausprägen können.

2:1 Das formale Prinzip der Integration (Hoffmann 2003, 27ff)

„Eine grundlegende Prozedur des syntaktisch funktionalen Aufbaus von Äußerungen ist die Integration. Sprachmittel verbinden sich zu einer Funktionseinheit, in der die Funktion des einen auf die Funktion des anderen Mittels hingeordnet ist und diese Funktion unterstützt, ausbaut oder ausdifferenziert." (Hoffmann 2003, 27)

In formaler Notation sieht das so aus:

INT: $A_Y, B_x \rightarrow [A'_y\ B'_x]_x$ (Hoffmann 2003, 32)

In Worten: Zwei Ausdrücke verschiedener Funktionalität A und B gehen eine Verbindung so ein, dass die Verbindung in einer Phrase resultiert, die nach außen die Merkmale des Kopfes B aufweist und innen über Formänderungen, die sich an A und B einstellen können, verknüpft ist.

Abb. 42: Linguistik-Vorlesung, Mitschrift 9

Es findet sich hier eine Ergänzung zu Überschrift 2, die sich auf #219 bezieht, in der Dm22 Integration als „das erste sozusagen operative Verfahren, • • das jetzt auf • Prozeduren • • wirkt" bezeichnet. Das Zitat wird nicht weiter handschriftlich kommentiert, ebenso wenig die formale Notation an sich, von den Erklärungen und den entsprechenden Übernahmen in den bisher analysierten Mitschriften ist hier nichts zu finden. Die beiden Ergänzungen, die sich stattdessen finden, beziehen sich auf einen Aspekt, der viel später in der Sitzung thematisiert wird, allerdings auch mit der formalen Notation an sich zusammenhängt. Der obere Pfeil bezieht sich auf den Strich am ‚x', der untere auf das ‚x'.

Zusammenfassend kann für die Mitschriften auf der Synopse festgehalten werden, dass gezielt Markierungen eingesetzt werden, um eine Gewichtung des Inhalts vorzunehmen, gleichwohl der Zweck der Gewichtung nicht in allen Fällen eindeutig rekonstruierbar ist. Nur in einer der fünf Mitschriften werden die theoretischen Erklärungen der formalen Notation auf der Mitschrift festgehalten, in drei Mitschriften ist eine Erläuterung des Zitats notiert worden, die in allen Fällen auf dieselbe Äußerung zurückgeführt werden konnte. Es konnte hinsichtlich der formalen Notation beobachtet werden, dass der Umgang mit den Erklärungen von Dm22 höchst unterschiedlich war: Mal wurde die Notation

markiert, mal nicht, mal wurde die Erklärung darunter markiert, mal nicht, mal wurde noch etwas handschriftlich ergänzt, was auf die mündlichen Erklärungen von Dm22 zurückführbar war. Man kann hier also nicht von einer einheitlichen Strategie sprechen. Es kann anhand der fünf Mitschriften aber eine Tendenz dazu festgestellt werden, dass das Markieren auf den Synopsen an vielen Stellen das Mitschreiben zu ersetzen scheint. Die Tendenz in den freien Mitschriften, sich die formale Notation anhand von Beispielen anzueignen, konnte für die Mitschriften auf der Synopse nicht bestätigt werden, allerdings ist auf der Synopse das in der Vorlesung besprochene Beispiel abgedruckt, was das handschriftliche Ergänzen neben der formalen Notation obsolet macht. Da an dieser Stelle Synopse, Tafelanschrieb und OHP-Folie im Wesentlichen identisch sind, ist es nicht verwunderlich, dass sich die Mitschriften auf den Synopsen an der mündlichen Verbalisierung orientieren, sofern davon etwas mitgeschrieben wurde.

6.2.2 Zwischenfazit: Analyse 6

Die analysierte Linguistik-Vorlesung kann als Beispiel für diskursive Wissensvermittlung (siehe u.a. Redder 2009a, 2014a) betrachtet werden, insofern Dm22 hier zwar in Sprechhandlungsverkettungen handelt, aber durchweg die mentalen Prozesse der Hörer in den Vorlesungsdiskurs eingebunden werden. Gerade vor dem eingangs geschilderten Hintergrund, dass Studierende mitunter annehmen, Syntax sei ein Thema, das durch ein hohes Maß an Tradierung und Reproduktion von Wissen gekennzeichnet ist, ist diese Vorlesung ein Gegenbeispiel – Dm22 zeigt die Genese des vermittelten Wissens auf, stellt divergierende Forschungspositionen gegenüber und kritisiert traditionelle Syntaxbetrachtungen. Dies läuft letztlich hinaus auf die Darstellung der funktionalen Syntax nach Hoffmann (2003).

Die von Dm22 verwendeten supportiven Medien sind primär OHP und Kreidetafel, zusätzlich hat sich aufgrund der großen Nähe von OHP-Folien und den Synopsen gezeigt, dass auch diese für die vorgängige Wissensvermittlung relevant sind, nicht zuletzt werden sie von einigen Studierenden als Grundlage der Mitschriften herangezogen. Damit ist die Synopse als supportives Medium zu betrachten, auch wenn Dm22 dies nicht gezielt thematisiert. Da er die Synopse bereits vor der Sitzung zum Download bereitstellt, ist zwar die Vorlage für die Mitschriften nicht intendiert, aber das Heranziehen der Synopse zum parallelen Mitvollzug sowie die Nachbereitung mithilfe der Synopse zumindest als mögliche Nutzung vorgesehen.

Die Tafel wird zunächst genutzt, um zwei Übungsaufgaben anzuschreiben, die auf den Synopsen der vorangegangenen Sitzung gestellt wurden. Insbesondere bei der Bearbeitung der zweiten Übungsaufgabe nimmt der Tafelanschrieb eine zentrale Funktion in der Vorlesung ein. Dm22 bezieht die jeweils analysierten Ausdrücke gestisch in den Vorlesungsdiskurs ein, indem er darauf zeigt oder

diese antippt, sodass nicht nur verbal sondern auch nonverbal deutlich gemacht wird, um welchen Ausdruck es jeweils geht. An dieser Stelle korrespondiert zudem die Bewegung im Raum mehrfach mit den sprachlichen Handlungen, indem Dm22 direkt an der Tafel stehend und auf sie zeigend die Benennung der prozeduralen Qualität einzelner Ausdrücke leistet, dann mehrfach von der Tafel weg auf das Plenum zu geht und dabei erläutert oder erklärt, welche Konsequenz diese Analyse für die Rezeption des Gedichtanfangs hat oder welche Schwierigkeiten in einzelnen Ausdrücken enthalten sind. Sobald er wieder Bezug auf einen konkreten Ausdruck nimmt, geht er meist zur Tafel zurück.

Zu der Art der Bearbeitung dieser Übungsaufgabe könnte man einwenden, dass hier kein Spezifikum des supportiven Mediums ‚Kreidetafel' vorliegt, schließlich hätte Dm22 den Satz auch auf eine OHP-Folie schreiben oder drucken können. Dies hätte in der vorliegenden Raumkonstellation eine andere Art der nonverbalen Bezugnahme auf die einzelnen Ausdrücke zur Folge gehabt: Die Projektionsfläche ist unbeweglich, weshalb das gestische Zeigen auf die Projektionsfläche zumeist nicht möglich wäre, da Teile der Projektion für Dm22 nicht erreichbar wären. Stattdessen müsste er entweder einen Laserpointer oder Zeigestock benutzen oder direkt am OHP auf die entsprechenden Ausdrücke zeigen. Dadurch wären u.U. immer wieder Teile der Projektion verdeckt. Da zudem die OHP-Folie wesentlich kleiner ist als der Tafelanschrieb, wäre ein viel präziseres Zeigen erforderlich – diese technischen Voraussetzungen hätten eine ganz andere Form des nonverbalen Handelns von Dm22 zur Folge.

Die OHP wird für das Projizieren eines Zitats von Hoffmann (2003) genutzt, das auch auf der Synopse abgedruckt ist. In dem Zitat wird eine Bestimmung der in der Sitzung behandelten syntaktischen Prozedur, der Integration, nach der die Sitzung benannt ist, vorgenommen. Dm22 liest das Zitat vor und erläutert es, kleinteilige nonverbale Bezugnahmen darauf sind nicht zu beobachten. Diese Doppelung ist Konsequenz des Handlungscharakters des Textes – da dieser für die Rezeption in einer zerdehnten Sprechsituation und für Wissenschaftler_innen und nicht für die Vermittlung an Studierende verfasst wurde, ermöglicht die Parallelität von Projektion und Vorlesen eine erneute Rezeption sowie einen lesenden Mittvollzug des Zitats. Dm22 bezeichnet dies eingangs als „nicht ganz so leicht zu lesen" (#220), ist sich also potenzieller studentenseitiger Verstehensprobleme bewusst. Durch die Projektion, das Abdrucken auf der Synopse und das schrittweise Erläutern des Zitats bearbeitet Dm22 diese Problematik antizipierend.

Das Zitat von Hoffmann mündet in der Vorlesung in die Projektion einer formalen Notation, die ebenfalls auf der Synopse abgedruckt ist. Hierbei muss Dm22 aufgrund technischer Probleme beim Abdrucken auf die OHP-Folie die formale Notation an die Tafel schreiben, was er bereits vor Beginn der Sitzung getan hatte.

Dm22 erklärt die Notation zweimal, zudem ist auf der Synopse eine weitere Erklärung abgedruckt, die textartgemäß etwas komplexer formuliert ist. Bemerkenswert ist an diesem Ausschnitt der Vorlesung, wie Dm22 nonverbal handelt und wie sich dieses nonverbale Handeln in die verbalen Handlungen und das Interagieren mit dem Tafelanschrieb einfügt und so an mehreren Stellen die Wissensvermittlung um eine Dimension erweitert: Die erste Erklärung wird in engem Bezug zur Tafel realisiert, indem Dm22 Teile des Tafelanschriebs gestisch fokussiert, außerdem tritt er von der Tafel weg und unterstützt die Erklärung nonverbal. An dieser Stelle ist eine bemerkenswerte Koordination von supportiven Medien, verbalen und nonverbalen Handlungen zu beobachten, wodurch eine weitere Verstehenshilfe angeboten wird, mit der die für Germanistik-Studierende potentiell bestehenden Schwierigkeiten beim Lesen von formalen Notationen bearbeitet werden. Die zweite Erklärung wird nicht mehr direkt an der Kreidetafel realisiert, obgleich Dm22 auf den Tafelanschrieb Bezug nimmt. Dafür ergänzt er einige spezifische syntaktische Wissenselemente, die auch eine fachsprachliche Verknüpfung an bereits curricular vorhandenes Wissen ermöglichen, da es sich um Syntax-Wissen handelt.

Die untersuchten studentischen Mitschriften konnten in zwei Arten unterteilt werden: Zum einen in freie Mitschriften auf einem leeren Blatt und zum anderen in Mitschriften, die auf ausgedruckten Synopsen angefertigt wurden. Bei der Analyse der freien Mitschriften konnte beobachtet werden, dass die formale Notation an der Tafel von allen Studierenden abgeschrieben wurde, aber kaum Teile der Erklärungen übernommen wurden. Einmal wurde das Zitat als Definition vermerkt, einmal wurden ergänzende Bemerkungen zu den in der Vorlesung besprochenen Syntaxtheorien unter die formale Notation geschrieben, einmal wurde die Notation anhand eines Beispiels verdeutlicht, was einem Abschnitt der Vorlesung entspricht, der in dieser Arbeit nicht analysiert wurde. Insofern kann man hier eine enge Beziehung zwischen Kreidetafel und Mitschrift feststellen. Auf welche Teile der mündlichen Verbalisierungen der Dozenten sich in den Mitschriften konzentriert wird, ist sehr heterogen. Die Analyse der Mitschriften auf der Synopse zeigten bis auf eine Ausnahme, dass das farbliche Markieren von Teilen der Synopse mit unterschiedlichen Farben für unterschiedliche Gewichtungen des Wissens ein Verfahren ist, dessen sich die Studierenden gezielt bedienen. Anders als bei den freien Mitschriften wurde weniger zu der formalen Notation handschriftlich ergänzt als zu dem Zitat von Hoffmann. Dies ist vor allem damit zu begründen, dass auf der Synopse eine Erklärung der formalen Notation abgedruckt ist, sodass es den Studierenden nicht zwingend erforderlich erscheinen muss, die Erklärungen mitzuschreiben, da auf der Synopse eine ausformulierte Erklärung abgedruckt ist. Für die Mitschrift als relevant erachtet wird also offenbar primär das, was nicht in irgendeiner Form ähnlich auf der Synopse abgedruckt ist.

Die Intonation von Dm22, die durch viele Betonungen gekennzeichnet ist, ist hier nicht ausführlicher untersucht worden; an einigen Stellen sind Veränderungen des Sprechtempos einzelner Äußerungsteile zu beobachten. Diese wäre, aufbauend auf den Arbeiten von Moroni (2010, 2011) zur Intonationskonturen in der gesprochen Wissenschaftssprache, weiter zu untersuchen. Moroni befasst sich vor allem mit Wissenschaftlichen Vorträgen, daher wäre das Aufgreifen und Erweitern dieser Arbeiten z.B. in Form einer Analyse der Funktionalität der Intonation in der universitären Wissensvermittlung naheliegend und sinnvoll. Zudem könnten die bisher in der gesprochenen Wissenschaftskommunikation nur rudimentär analysierten Prozeduren des Malfeldes genauer untersucht werden.

6.2.3 Analyse 7: Romanistische Literaturwissenschaft-Vorlesung

Die im Folgenden untersuchte Vorlesung aus der Romanistischen Literaturwissenschaft wird von einer Dozentin, Df5, gehalten, die 40–50 Jahre alt ist. Die Vorlesung ist Teil des B.A.-Studiums und kann in unterschiedlichen Studiengängen belegt werden, weswegen sich auch die Prüfungsleistungen unterscheiden.[267] In der untersuchten Sitzung sind 32 Studierende anwesend. Inhaltlich geht es, grob zusammengefasst, um die Verbindung von Gender-Theorien und Literaturwissenschaft. Ein besonderer Fokus liegt auf Frauenbildern im 19. und 20. Jahrhundert. Behandelt werden nicht nur literarische Texte und entsprechende Sekundärliteratur, sondern auch Kunstwerke. Vor dem im Folgenden analysierten Ausschnitt wird zunächst über verschiedene Frauenbilder im 19. und 20. Jahrhundert gesprochen, vor allem hinsichtlich des Diskurses über Weiblichkeit als Repräsentation des Sexualtriebs. Die Zeitabschnitte sind insofern von Interesse, als dass der Diskurs ab Mitte des 19. Jahrhunderts eine Umkehrung erfuhr: Wurde zunächst der weibliche Sexualtrieb als weitaus stärker angesehen, tritt an diese Stelle die Behauptung der Überlegenheit des männlichen Sexualtriebs, der nicht zuletzt auch mit geistiger Überlegenheit in Verbindung gebracht wurde. Diese Position trug dazu bei, den bis heute gesellschaftlich tief verankerten Sexismus gesellschaftsfähig zu machen, auch weil es prominente Vertreter gab, die hierzu aus unterschiedlichen disziplinären Perspektiven argumentierten. Die Positionen von zweien dieser Vertreter werden in der Vorlesung dargestellt. Df5 stellt dabei zunächst die Positionen von Charles Darwin dar, der Sexualtrieb und geistige Überlegenheit physiologisch begründete (etwa Darwin 1871) und führt anschließend Sigmund Freuds psychologische

267 An dieser institutionellen Flexibilität zeigt sich auch ein Unterschied zu den Lehrveranstaltungen aus den MINT-Fächern, die wesentlich konsekutiver aufgebaut sind als die geisteswissenschaftlichen Studiengänge. Dies variiert in den Geisteswissenschaften stark von Universität zu Universität.

Erklärung an (etwa Freud 1999). Df5 will damit darauf hinweisen, dass so Sexualität und Wissen verknüpft werden, was weitreichende Auswirkungen auf die Gesellschaft und alle Bereiche der Gesellschaft hatte. Dies zeigt sie u.a. mit mittels PPT projizierten Zitaten von Darwin und Freud. Dass Sexualtrieb und Wissensdrang bzw. Wissenschaft-Treiben zusammenhängen, wird vor allem bei Freud hervorgehoben, der zunächst das Gegensatzpaar ‚sexuell aktiver Künstler – sexuell abstinenter Gelehrter' eröffnet und dieses sodann einschränkt und für den sexuell aktiven Gelehrten argumentiert, da dies der Persönlichkeitsentwicklung zuträglich sei:

> Ein abstinenter Künstler ist kaum recht möglich, ein abstinenter junger Gelehrter gewiß keine Seltenheit. Der letztere kann durch Enthaltsamkeit freie Kräfte für sein Studium gewinnen, beim ersteren wird wahrscheinlich seine künstlerische Leistung gewinnen, durch sein sexuelles Erleben mächtig angeregt werden. Im allgemeinen habe ich nicht den Eindruck gewonnen, daß die sexuelle Abstinenz energische, selbständige Männer der Tat oder originelle Denker, kühne Befreier und Reformer heranbilden helfe, weit häufiger brave Schwächlinge, welche später in die große Masse eintauchen, die den von starken Individuen gegebenen Impulsen widerstrebend zu folgen pflegt (Freud 1999: 159f.).

Dies wird hier wiedergegeben, da Df5 im Verlauf der Vorlesung auf den abstinenten Gelehrten (#208) Bezug nimmt. Df5 fasst ihre Ausführungen in vier Punkten auf einer PPT-Folie zusammen:

FAZIT
1. Evolutionstheorie und Psychoanalyse verdeutlichen **Einlagerung von Geschlechtlichkeit in Wissensgeschichte**
2. Ausschluss von Geschlechtlichkeit – Ausschluss des weiblichen Körpers aus der Wissensordnung
3. Annahme Geschlechtslosigkeit des weibl. Körpers (reduzierter Sexualtrieb) ermöglicht Aufnahme von Frauen
4. Sexuelle Aufladung der Wissensordnung durch Annahme der Überlegenheit des männlichen Sexualtriebes als Motor der Wissensfähigkeit

Abb. 43: Romanistische Literaturwissenschaft-Vorlesung, PPT-Folie 13. [Die PPTs dieser Vorlesung werden unverändert wiedergegeben, da es in der PPT von Df5 keine Fußzeile o.ä. gibt, durch die ein Rückschluss auf die Dozentin oder den Aufnahmeort möglich ist.]

Diese Zusammenfassungen bilden den Abschluss des ersten Teils der Vorlesung, im zweiten Teil wird im Plenum ein Kunstwerk betrachtet. Df5 nutzt sowohl eine Kreidetafel als auch eine PPT (die den Studierenden nach den jeweiligen Sitzungen online zur Verfügung stehen), teilweise parallel. Zudem liegen drei studentische Mitschriften für die Analyse vor. Das betrachtete Bild[268] ist „Der Anatom" von Gabriel Cornelius von Max von 1869 und wird auf der PPT projiziert:

Abb. 44: Romanistische Literaturwissenschaft-Vorlesung, PPT-Folie 14

Anzumerken ist, dass das Bild auf der Projektion an allen vier Seiten leicht beschnitten ist. Im Original sind die Füße der Leiche sichtbar, wodurch der Eindruck des ‚Aufgebahrt-seins' verstärkt wird. Gründe für dieses Abschneiden auf der PPT sind nicht bekannt, für den Zweck des Bildes in der Vorlesung hat dies auch keine bemerkbare Auswirkung.

Zunächst gibt es ein paar Probleme mit der Beleuchtung im Hörsaal bzw. der Sichtbarkeit des projizierten Bildes. Dies versucht Df5 von #4–9 zu regeln, indem sie versucht, die Vorhänge zu schließen, was allerdings nicht vollständig funktioniert; der Versuch endet mit „Wahrscheinlich geht es doch

268 Man kann über ‚Bild' als Begriff streiten, diese Diskussion soll hier jedoch nicht angestoßen werden. Ich changiere hier bewusst von ‚Kunstwerk' zu ‚Bild', da ich mich damit der Sprechweise des Datenmaterials anpasse und zuvor deutlich machen will, dass es sich hier keineswegs um ein Foto, eine Werbeanzeige o.ä. handelt.

einigermaßen, oder?" (#10). An dieser Stelle gibt es eine längere, unverständliche Äußerung einer nicht eindeutig bestimmbaren Studentin, die offenbar keine Einwände hinsichtlich der Sichtbarkeit des Bildes hat, ansonsten hätte es wohl irgendeine Reaktion von Df5 gegeben – verbal oder nonverbal –, wobei auch nicht auszuschließend ist, dass Df5 die Äußerung von N.N.f[269] nicht wahrgenommen hat. Das Resultat bleibt aber dasselbe, weil Df5 zu diesen Zeitpunkt bereits zu ihrem Laptop zurückgegangen ist und der Stand der Sichtbarkeit des Bildes zunächst bleibt wie er ist. Df5 schaut indes auf ihren Laptop und ihre Notizen und verbalisiert gewissermaßen die Konstellation für die nachfolgende Aufgabenstellung: „Also ich geb Ihnen nur vor, wie das Bild heißt" (#12). Sie wischt daraufhin die Tafel und schreibt dann wie angekündigt den Titel des Bildes in Tafelsegment 1a)[270] an, wobei sie sich noch vergewissert, dass sie die richtige Jahreszahl anschreibt, indem sie kurz zur nachfolgenden PPT-Folie wechselt, auf der diese steht. Danach folgt die eigentliche Aufgabenstellung (#18):

[11]

Df5 [sup]				
		/15/	/16/ /17/	
Df5 [v]	gut.	• • Ja.	So. • • • Es heißt "Der Anatom" und ist von	
Df5 [nv]	Wechselt zu PPT-Folie 15	wechselt zu PPT-Folie 14	geht zur Tafel	zeigt auf die Tafel

[12]

		/18/	
Df5 [v]	Gabriel Max von • Achtzehnhundertneunundsechzig. ((1,5s)) ((1,8s))		Und ich
Df5 [nv]	schreibt 1b an Tafel 1		schiebt die Tafel hoch schaut

[13]

Df5 [sup]			
Df5 [v]	langsam		
	möchte zunächst, dass Sie • sich sozusagen • das mal kurz anschauen und dass Sie		
Df5 [nv]	ins Plenum	schaut zur PPT	schaut ins Plenum

[14]

Df5 [v]	vielleicht mal ganz kurz/ dass wir ganz kurz sammeln vielleicht in Stichpunkten, was Sie
Df5 [nv]	

[15]

		/19/
Df5 [v]	auf diesem Bild • erkennen, beziehungsweise • w/ überhaupt wahrnehmen können.	
Df5 [nv]		

Es handelt sich also um keine besonders spezifische, in eine bestimmte Richtung gelenkte Aufgabenstellung, sondern um eine sehr offene, die den Studierenden die Möglichkeit gibt, jegliche Beobachtung zu verbalisieren. Es wird

269 Diese Benennung wurde aufgrund von Problemen bei der eindeutigen Zuordnung mehrerer Sprecherinnen gewählt. Wenn es sich offenbar um unterschiedliche Sprecherinnen handelt wurde dies im Transkript vermerkt, dies gilt für N.N.m analog.
270 Siehe Anhang.

allerdings nicht explizit gemacht, dass das Bild natürlich im Handlungszusammenhang der Vorlesung betrachtet wird und somit sowohl von Df5 ein konkreter Plan (bezogen auf die Vorlesung als Ganzes) als auch ein konkretes Ziel (bezogen auf die Sammlung der Wahrnehmungen und Beobachtungen der Studierenden) verfolgt wird und zugleich sowohl ein thematischer Bezug zu dem vorangegangenen als auch zu dem nachfolgenden Abschnitt der Vorlesung besteht.

Die erste Wortmeldung von Sf4 ist eher beschreibend auf die zentralen Figuren im Bild bezogen (#20). Gleichzeitig beginnt Df5 damit, die ersten Teile von Sf4s Beitrag an die Tafel zu schreiben und unterbricht dann Sf4 (#21). Beim Anschreiben formuliert sie die Äußerung von Sf4 um in „weibl. Leiche unter Leichentuch" (Tafelsegment 2)). Diese Reformulierung entspricht der Aufgabenstellung „in Stichpunkten" zu sammeln, was die Studierenden auf dem Bild sehen – die Äußerung von Sf4 wird dabei in Teilen etwas ‚versachlicht': Statt ‚Leiche einer Frau' schreibt Df5 ‚weibl. Leiche', statt ‚die in ein Leichentuch gehüllt ist' schreibt Df5 ‚unter Leichentuch'. So wird statt der belletristisch anmutenden Formulierung ‚in etwas gehüllt sein' eine neutralere und kürzere Beschreibung an der Tafel festgehalten. Anschließend schaut Df5 Sf4 an, und Sf4 fährt mit der Verbalisierung ihrer Beobachtung fort (#22), die propositional aus zwei wichtigen Teilen besteht: a) beobachtet Sf4, dass der Mann auf dem Bild vor der Leiche steht und b), dass er dabei das Leichentuch nach unten zieht. Während Sf4 den ersten Teil verbalisiert, schaut Df5 zur PPT, gleichzeitig wendet eine nicht-identifizierbare Studierende ein, dass das Tuch auch nach oben gezogen werden könnte. Dieser Einwand von N.N.f wird jedoch zunächst nicht aufgegriffen, da sich im Folgenden herausstellt, dass das Blicken zur PPT von Df5 die engere Vorgeschichte für ihre Frage in #24 ist – sie fragt, ob der Mann auf dem Bild steht. Dies stellt sich als Regiefrage (Ehlich/Rehbein 1986: 71) heraus, da sogleich von mehreren Studentinnen bestätigt wird, dass der Mann nicht steht, sondern sitzt; Sf4 äußert dazu, dass sie nichts erkennen kann, was auf ein Sitzen hindeutet (#28). Dies führt zu einer kurzen Diskussion. N.N.f und Df5 weisen darauf hin, dass die Körperhaltung des Mannes dafür spricht, dass er sitzt (#29 und #30), wodurch Sf4 überzeugt ist (#31), wohingegen Sm1 ein Gegenargument einbringt, das mit einer nicht sichtbaren Geste einhergeht, auf die mit einem aspektdeiktischen ‚so' Bezug genommen wird (#33). Df5 schaut zur PPT und lehnt das Argument von Sm1 sehr deutlich ab (#35), was vom Plenum lachend kommentiert wird. Sm1 ist offenbar dennoch nicht überzeugt und weist darauf hin, dass das Bild nicht gut zu sehen ist (#36 und 37), und fordert von Df5 eine Auflösung dieses Dilemmas ein: „sitzt er jetzt oder steht er?" (#37). Dies führt erneut zu einer Diskussion über die Lichtverhältnisse im Hörsaal und den

Versuch von Df5, diese zu verbessern (#38–42), in der sie auch kurz Bezug auf die Aufnahmesituation nimmt, indem sie den anwesenden wissenschaftlichen Mitarbeiter des euroWiss-Projektes direkt darauf anspricht, ob die Lichtverhältnisse für die Kamera problematisch sind (#43), was dieser negiert (#44).[271] Trotz aller Versuche von Df5 kann die Sichtbarkeit der PPT nicht völlig gewährleistet werden, sodass sie darauf verweist, dass man an ihrem Laptop erkennen könne, dass die Lehne eines Sessels im Hintergrund zu sehen ist (#46 und #49).[272] Sf6 liefert zudem noch das Argument, dass ein Schreibtisch erkennbar sei (#48), wird aber dabei von Df5 unterbrochen und unternimmt auch keinen hörbaren Versuch, die Argumentation weiterzuführen.

Mit dem Verweis darauf, dass es auf der Projektion lediglich schlecht erkennbar ist, dass der Mann sitzt (#50), fährt Df5 mit der Sammlung der Beobachtungen von Sf4 fort und fasst in #51 zusammen, was im Plenum bisher festgehalten wurde. Hier schließt sie an #22 von Sf4 an und fordert Sf4 auf, den zweiten Teil der Äußerung erneut zu äußern, also „der Mann, der vor ihr steht, ist gerade dabei, das Leichentuch von oben nach unten quasi runterzuziehen" (#22). Dies hatte N.N.f in #23 leise kommentiert, indem sie auf die Möglichkeit hingewiesen hatte, dass der Mann das Leichentuch auch hochziehen könnte, Df5 war darauf allerdings nicht eingegangen. In #53 wiederholt Sf4 zunächst ihre Äußerung. Während Df5 in #54 3b) anschreibt und „sitzender Mann" äußert, fügt Sf4 die alternative Sichtweise an, woraufhin Df5 beim Anschreiben von „Mann" beim ‚M' abbricht und Sf4 zu einer Entscheidung bringt (#56). Sf4 – die im vorigen Diskursverlauf bereits bezüglich eines Äußerungsteils korrigiert wurde – formuliert etwas vorsichtiger, dass es sich um ihre eigene Beobachtung handelt („Also ich finde es sieht aus als • würde er es wegnehmen"; #57). Dies wird von Df5, zur PPT blickend, affirmiert (#58) und erst anschließend, dann wieder ins Plenum blickend, dem Plenum zur Entscheidung gegeben (#59) – theoretisch bestünde hier für die anderen Studierenden die Möglichkeit, andere Deutungen oder Beobachtungen anzubringen. Allerdings ist dies durch die Bewertung durch Df5 bereits etwas eingeschränkt worden – die durch N.N.f und Sf4 eingebrachte Strittigkeit der Handlung des

271 Dass eine Vorlesung aufgezeichnet wird, ist mittlerweile nicht mehr völlig ungewöhnliches, sodass diese kurze Adressierung des aufnehmenden Mitarbeiters keine Zäsur der Vorlesung ist.

272 Dies ist eine Problematik, die beim Projizieren oft vorkommt. Gerade weil das Bild „Der Anatom" sehr dunkel ist und der Anatom vor einem sehr dunklen Hintergrund sitzt, sind der jeweilige Blickwinkel und die Helligkeit des Raumes mitunter problematisch.

Mannes wird im Folgenden nicht mehr thematisiert. Stattdessen ergänzt Sm2 die Handlung des Wegziehens des Leichentuches fragend intoniert um „Entblößung von sekundären Sch/ äh Geschlechtsmerkmalen" (#61). Durch die fragende Intonierung der Äußerung wird diese der Bewertung durch Df5 anheim gestellt, gleichzeitig ist es keineswegs der Fall, dass auf dem Bild die sekundären Geschlechtsmerkmale vollständig entblößt sind, sondern dies lediglich eine erwartbare Folge des Wegziehens des Leichentuches ist. Insofern ist die fragende Intonierung unter Umständen auch zur Sichtbarkeit von Teilen des Bildes in Bezug zu setzen. Im Grunde steht hinter der Äußerung von Sm2 auch die Frage ‚Kann man das sagen?' – was durch die Reaktion von Df5 ergänzt wird um ein ‚Kann man das *so* sagen?', da Df5 in #63 auf die Fachsprachlichkeit Bezug nimmt und diese ausgesprochen positiv bewertet, was sie sowohl verbal als auch paraverbal sowie nonverbal (siehe #64) deutlich macht. Sie schreibt die Äußerung von Sm2 in 3d) an die Tafel, allerdings nicht als zentrale Beobachtung, sondern in Klammern gesetzt („(Entblößung sek. Geschlechtsmerkmale)"). Warum sie das tut, ist nicht eindeutig zu rekonstruieren; möglicherweise hat die zuvor beschriebene Tatsache Einfluss darauf,[273] nämlich dass die Folge des Wegziehens des Tuches, die Entblößung sekundärer Geschlechtsmerkmale, nicht auf dem Bild zu sehen ist.

Anschließend folgt eine längere Äußerung von Sf7. Sie bezeichnet den Mann als „Gebildeten" (#69) und begründet diesen Schluss mit dem Ort, an dem die Szene stattfindet, dem „Arbeitszimmer" (#72) des Mannes. Dass es sich um das Arbeitszimmer handelt, führt sie auf die sichtbaren „Bücher[...] und so" (#75) zurück. Zudem schließt sie aus der Kleidung des Mannes auf dessen Bildungsstand, obgleich von der Kleidung nur sehr wenig zu sehen ist. Dabei handelt es sich um einen Begründungsversuch (siehe u.a. Ehlich/Rehbein 1986: 88–132 zum Begründen): Df5 fordert in #70 eine Begründung für den Schluss an, dass der Mann gebildet ist. Der Verweis auf den Ort der Szene (#72) wird von Df5 positiv bewertet; sie will anschließend möglicherweise auf weitere sichtbare Objekte verweisen, wie sich später in #91–94 sowie im Tafelanschrieb zeigt, wird aber von Sf7 zunächst unterbrochen (#75). Anschließend lenkt Df5 den Fokus auf den Beruf des Mannes (#76), den Sf7 mit „Anatom" (#77) benennt:

273 Anzumerken ist allerdings, dass auch die Richtungsorientiertheit von „Wegziehen" bereits eine Interpretation ist, über dessen objektive Sichtbarkeit man aus bildwissenschaftlicher Sicht streiten würde (siehe dazu z.B. Belting 2007).

[45]		/73/	/74/		/76/	
Df5 \|v\|		Sehr schön!	• Und d/ er hat ja au ch d...		Was ist er von	
Df5 \|nv\|						
Sf7 \|v\|	Arbeitszimmer			/75/ mit den Büchern und so.		

[46]

Df5 \|v\|		/78/ • • Was heißt dann • Anatom?	/79/ ((1,1s)) Was wird der tun?	/80/ ((1,1s)) Was
	Beruf?			
Df5 \|nv\|			schaut ins Plenum	
Sf7 \|v\|	/77/ • Anatom.			

[47]

Df5 \|v\|	wir jetzt hier nicht sehen?	/82/ • Er • ist/ befindet sich davor
Df5 \|nv\|		nickt
Sf3 \|v\|	/81/ • • • Er wird die Leiche sezieren.	

[48]

Df5 \|v\|	/83/ diese Leiche zu sezieren.	/84/ ((1,2s)) Ne, diese weibliche Leiche. Das heißt wir hatten jetzt
Df5 \|nv\|		dreht sich zur Tafel, geht auf die Tafel zu

An dieser Stelle der Vorlesung wird die reine Betrachtung und Wahrnehmung des Bildes unterbrochen, da der Beruf des Mannes von Df5 offensichtlich bereits durch den Titel des Bildes vorgegeben wurde, sodass hier die kurze Antwort von Sf7 ausreicht – der Titel des Bildes steht für alle Anwesenden sichtbar an der Tafel. Hieran wird deutlich, dass der Titel eines Bildes dessen Wahrnehmung beeinflusst – dies hat auch Auswirkungen auf die nachfolgende Frage von Df5 nach der Tätigkeit des Anatoms. In #78 und #79 fordert Df5 die Studierenden erst indirekt auf, das durch den Titel präsupponierte Ziel des Anatoms zu benennen – in #80 macht sie deutlich, dass an dieser Stelle nicht mehr die Sammlung von Beobachtungen und Wahrnehmungen zentral ist. Es werden somit durch das Wissen über den Titel des Bildes zusätzliche Wissenselemente in den Diskurs eingebracht, die dem Alltagswissen der Studierenden und nicht dem Diskurswissen oder dem aktuellen Wahrnehmungsraum entnommen sind. Df5 bewertet die Antwort von Sf3 (#81) in #82 sowohl verbal als auch nonverbal positiv.

In den folgenden Äußerungen von #82–106 schreibt Df5 das bis dorthin Festgehaltene an die Tafel (Tafelsegmente 4a bis 5) und zeigt auch an der PPT auf die von Sf7 zuvor angesprochenen Objekte auf dem Schreibtisch des Anatoms, mit denen diese u.a. den Gelehrten-Status des Mannes begründet hatte.[274]

274 Siehe dazu das vollständige Transkript im Anhang. Dieser Abschnitt wird hier nicht ausführlicher analysiert, da der Fokus nun auf Abschnitte der Vorlesung gerichtet werden soll, in der Df5 stärker mit der PPT arbeitet.

Nachdem Df5 Tafelsegment 5) angeschrieben hat (#106), wendet sie sich dem Plenum zu mit der Frage „Ja, noch etwas anzumerken?" (#107), woraufhin sie nach einer Pause von 1,1 Sekunden Sm1 aufruft. Dieser bringt die Betrachtung der Blickrichtungen der beiden Protagonisten auf dem Bild in den Diskurs ein. Er versucht mehrfach, seine Wahrnehmung zu verbalisieren, Df5 versucht offenbar, die Äußerungen von Sm1 in eine bestimmte Richtung zu lenken, was sich z.B. in den Nachfragen von Df5 in #118 („[…]was ist bei ihm mit seinen Augen?") und #120 („Ja, aber wie, wie?") zeigen, die auf die Art der Blickrichtung des Anatoms abzielen. Sm1 bezieht sich in seiner Antwort in #119 („Ja, er hat ja den Blick auf sie ge(richtet).") auf die Blickrichtung an sich, in #121 bezieht er sich wieder auf die Leiche, die er als „beschämt von der Situation" bezeichnet. Die mit ‚also' möglicherweise von ihm eingeleitete Erläuterung dieser Äußerung wird von Df5 abgebrochen und die Personifikation der Leiche durch Sm1 relativ deutlich kritisiert (#123); auch der Versuch von Sm1 dies zu erläutern (#124), wird mit einem „Nein" (#125) negativ bewertet, der Blick von Df5 bleibt auf Sm1 gerichtet. Df5 unterstellt Sm1, dass er eine „Ähnlichkeit" (#126) erkenne. Worin diese Ähnlichkeit aus Sicht von Df5 besteht, wird erst später klar (in #143 äußert Df5, dass die Augen des Anatoms genauso so halb geschlossen sind wie die der Leiche). Sm1 nimmt auf diese Äußerung von Df5 keinen Bezug, wirft aber noch ein, dass die Leiche für ihn trotzdem das Bild dominiert (#129). Damit initiiert er einen Themenwechsel, den Df5 aufgreift und an das Plenum durch die Frage in #130 weitergibt: „Warum dominiert sie das Bild?". Sf6 versucht diese Aufgabe zu lösen und antwortet fragend „Naja, weil sie so wie so ne Schlafende liegt?" (#132). Dieser Lösungsversuch wird positiv bewertet, Df5 stellt allerdings noch eine weiterführende Frage (siehe Redder/Thielmann 2015), mit der sie, wie durch den Ausruf in #136 klar wird, auf einen ganz bestimmten Aspekt des Bildes hinleiten möchte. Sf6 liefert in #134 zwei Lösungsmöglichkeiten, die roten Haare und die Farbe. Df5 greift davon zunächst nur den Aspekt der Farbe heraus, unterstreicht die Wichtigkeit dieses Aspekts sowohl durch die Betonung der ersten Silbe von ‚Farbe' als auch durch die exklamative[275] Intonation und das angeschlossene Sprechhandlungsaugment[276] in #137. Df5 führt dies, zur PPT blickend, weiter aus, indem sie mittels ‚also' eine Erläuterung der Wichtigkeit der Farbe einleitet, die aber nicht argumentierend – z.B. auf

275 Siehe Rehbein (1999b) zum Exklamativ-Modus.
276 Siehe dazu ausführlicher Rehbein (1979b), demzufolge durch ein nachgeschaltetes „ne?" dem Hörer nahegelegt wird, sich dem Vorangegangenen anzuschließen (siehe a.a.O.: 61). Diese Rekonstruktion dürfte in einer Vorlesungssituation umso mehr gelten, da die institutionelle Funktion der Dozentin, der damit einhergehende Wissensvorsprung sowie die von ihr entwickelte Planung der Vorlesungssitzung dies für die Studierenden verstärken.

den farblichen Kontrast zum restlichen Bild abhebend – ist, sondern auf eine Synchronisierung der Wahrnehmung von Dozentin und Studierenden abzuzielen scheint, was sich in der langsamen, schwelgerischen Intonation zeigt. Bei der Intonation handelt es sich in diesem Fall um malende Prozeduren (siehe Redder 1994b, Rehbein 2012a), die über den symbolischen operieren und so eine Emotion bei den Hörern bewirken. Was ist also die Emotion in dem vorliegenden Fall? Der Zweck ist, auf die Wichtigkeit der Farbe abzustellen, gleichzeitig soll aber auch die Schönheit der Leiche hervorgehoben werden – im Bild erkennbar durch die ganz offenbar intentionale Hervorhebung durch den farblichen Kontrast der Leiche zum restlichen Bild. Ebenso wird durch die Analogie „marmorne" (#138) ein Bezug zur außersprachlichen Wirklichkeit hergestellt, in der Marmor mit Schönheit in Verbindung gebracht wird. Zudem könnte man bei der malenden Prozedur auch eine Beziehung zum Sprechen über Kunstwerke herstellen, insofern unterstellt wird, dass das schwelgerische Sprechen über Kunstwerke auch zu einem gewissen Teil Allgemeinwissen bzw. darin so verankert ist, dass bei den Studierenden durch die Intonation entsprechende Wissenselemente aufgerufen werden.

Df5 schreibt in #147 und #157 die Tafelsegmente 6a) bzw. 6b) an. Interessant ist dabei, dass sich Tafelsegment 6b) im Äußerungsakt und propositional mit dem gleicht, was Df5 in #138 geäußert hat, Df5 aber in #147 diese Äußerung als studentische, konkret von Sf6, die das Thema ‚Farbe' in den Diskurs eingebracht hatte, bezeichnet. Damit wird die Betrachtung des Bildes vom eher nüchtern-Abstrakten (= farbliche Ausgestaltung des Bildes) zum Konkreten (= weißer [...] Leib) und gleichzeitig interpretierend-Emotionalen (= vollkommener) verschoben. Im weiteren Verlauf des Diskurses zeigt sich, dass diese Verschiebung durchaus funktional ist, weil so die Verbindung der Bildwahrnehmung mit dem Thema der Vorlesung angestoßen wird. Dies zeigt sich im direkt folgenden Abschnitt noch stärker: Nachdem Df5 6b), „= weißer vollkommener Leib") angeschrieben hat, verweist sie auf den Nachtfalter, der am rechten Bildrand zu sehen ist: „Hier unten ist n lebender Nachbar / falter der krabbelt. • • • Auf die Leiche zu" (#164f.). Damit wird neben dem Kontrast ‚Hell-Dunkel' auch auf den Kontrast ‚Lebendig-Tot' hingewiesen, was im späteren Verlauf der Sitzung ausführlicher thematisiert wird. Anschließend lenkt Df5 den Fokus der Studierenden noch einmal auf die Leiche (#169), indem sie Beobachtungen zur Leiche einfordert. Sf4 weist dabei unter anderem auf die ausgebreiteten Haare der Leiche hin, die bereits von Sf6 in #134 angesprochen wurden, ohne dass dies im Diskurs aufgegriffen wurde. Df5 nimmt dies zum Anlass, an das bis dorthin vermittelte Wissen anzuknüpfen, indem sie eine Standardmetaphorik erfragt: „Und wofür stehen offene Haare auch immer?" (#178) Das ‚Und' sowie das ‚immer' sind hierbei Anzeichen dafür, dass Df5 die Antwort für vergleichsweise naheliegend ansieht: Mittels des Konjunktors ‚und' werden die beiden Themen des Wissens, also

offene Haare und die Bedeutung dieser Metapher (Sexualität, siehe #186) miteinander verbunden. Selmani (2012) stellt heraus, dass mittels ‚und' eine Fortsetzungserwartung beim Hörer ausgelöst wird, Rehbein stellt fest, „dass viele Vorkommen von ‚und' eine Sprechhandlungsplanung ex post anzeigen" (Rehbein 2012b: 252). Dies bedeutet eine „nachgeholte Planung eines weiteren, noch nicht verbalisierten Aspekts und seine Integration in bereits Gesagtes" (ebd.). Weiter spricht er von einer Wissensvertiefung durch das nach ‚und' Geäußerte. Dies wird in der Frage von Df5 funktionalisiert, indem die Verbindung zwischen Gewusstem (= offene Haare) und Nicht-Gewusstem (= das durch die Frage angeforderte Wissenselement) hergestellt und das fehlende Wissenselement als wissensvertiefend gekennzeichnet wird. Zudem wird mittels ‚immer' dieser Verbindung „andauernde Geltung" (Hoffmann 2013: 423) zugeschrieben, was für die Antwort auf die Frage bedeutet, dass diese bei den Studierenden als bekannt vorausgesetzt wird. Sf4's Antwort „Weiblichkeit, Schönheit" (#181) ist für Df5 offenbar zu wenig an den vorigen Diskurs angeknüpft bzw. entspricht noch nicht exakt dem von ihr anvisierten Thema des Wissens, was sie in #182 mit „Noch genauer" bewertet. In #183 macht sie den Bezug zum ersten Teil des Vorlesungsdiskurses explizit: „Worüber haben wir die ganze Zeit geredet?" Hierbei handelt es sich im Aufgabe-Lösungsmuster um einen Wink (Ehlich/Rehbein 1986: 28), der die Lösungsversuche der Studierenden in die gewünschte Richtung lenken soll. Gleichzeitig wird hier offenbar, dass Df5 auf ein bestimmtes Wissenselement abzielt, das in enger Verbindung zum bis dorthin vermittelten Wissen steht. Der Wink modifiziert zugleich die Frage von Df5 so, dass für die Studierenden der Zusammenhang mit dem bisherigen Vorlesungsdiskurs deutlich wird. Die an die Studierenden gestellten Anforderungen hinsichtlich ihrer Antwort auf die Frage haben sich insofern verändert, dass statt der Verbalisierung der eigenen Wahrnehmungen diese Wahrnehmungen mit dem vermittelten Wissen verknüpft bzw. vermitteltes Wissen reproduziert werden soll. Nach einer kurzen Pause, in der Sf4 offenbar kein Zeichen gibt, dass sie auf die Frage antworten möchte oder kann (Sf4 ist nicht im Bildausschnitt der Kamera, sodass dies nur aus dem Handeln von Df5 rekonstruiert werden kann), antwortet eine N.N.f etwas Unverständliches, woraufDf5 „Sexualität, ne?" (#186) äußert. Damit ist das fehlende Wissenselement verbalisiert, wobei nicht zu rekonstruieren ist, ob es sich um eine Wiederholung der studentischen Äußerungen oder um eine Umformulierung handelt. Die folgende Äußerung wird mittels ‚also' eingeleitet, was in dieser Konstellation auf eine Erläuterung hindeuten könnte, da Df5 die Standardbedeutung der Metaphorik von ‚Frau mit offenen Haaren' erläutert: „Also • eine Frau mit wallenden Haaren, das ist sozusagen immer ein erotischer Stimulus" (#187). An dieser Stelle ist wieder das ‚immer' von Bedeutung, da damit auf die Qualität als ‚Standardbedeutung' abgehoben wird, die, erneut mit Hoffmann gesprochen, „andauernde Geltung" (Hoffmann 2013: 423) hat.

Während der folgenden Äußerungen wird nichts mehr angeschrieben; es wird u.a. auf die Verbindung zwischen Ehering und dem Recht auf geregeltes Sexualleben (#220–229) verwiesen, was gerade hinsichtlich des in der Vorlesung thematisierten Zeitraums (19./20. Jahrhundert) von Bedeutung ist. Zugleich wird die Verbindung zwischen Sexualität und Wissenschaft, die vor der Bildbetrachtung thematisiert wurde, wieder aufgerufen.

Wenn man sich die dargestellten engeren Vorgeschichten der Tafelsegmente anschaut, fällt auf, dass in fast allen Fällen kleinere Reformulierungen oder Diskussionen über die in den Tafelsegmenten abgebundenen Wissenselemente zu beobachten sind, bevor Df5 etwas an die Tafel schreibt. Es kann festgehalten werden, dass das von Df5 als ‚richtig' Bewertete an die Tafel geschrieben wird und damit einen gewissen Finalitätsgrad bekommt. Im Tafelanschrieb werden Beobachtungen und Wahrnehmungen der Studierenden zudem von der Dozentin gezielt geordnet, sodass im Endeffekt verbindliche Beobachtungen an der Tafel festgehalten werden. Damit erhält bereits das bloße Anschreiben an die Tafel eine bewertende Qualität.

Nach einer Wortmeldung von Sm2 beendet Df5 die Bildbetrachtung; anschließend wird eine PPT mit Text aufgelegt. Hier setzt Df5 gezielt Animationen ein, die sie ankündigend thematisiert:

[135]
		/240/
Df5 \|v\|	werden jetzt schauen wofür äh wie diese Relation aussieht.	Ich sa/ also ganz
Df5 \|nv\|	*ihren Laptop*	*zeigt kreisend auf das Tafelbild*

[136]
		/241/	
Df5 \|v\|	wesentliche Aspekte sind jetzt erst mal genannt worden. • • •		Ich möchte
Df5 \|nv\|		*wechselt zu PPT-Folie 15*	*schaut auf*

[137]
Df5 \|v\|	nämlich/ heute habe ich nämlich noch was besonderes, heute habe ich besondere
Df5 \|nv\|	*ihren Laptop*

[138]
Df5 \|v\|	kleine technische Spielereien in der PowerPoint vorbereitet, auf die ich sehr stolz bin, die
Df5 \|nv\|	

[139]
	/242/
Df5 \|v\|	möchte nämlich auch noch vorführen. Ja, die weibliche Leiche als Gegenstand des
Df5 \|nv\|	*schaut ins Plenum*

[140]
	/243/ /244/
Df5 \|v\|	Wissens. ((1,1s)) Ja? Das heißt, äh, die bildliche Darstellung toter Frauen ist eigentlich
Df5 \|nv\|	

[141]
Df5 \|v\|	ein Topos in der Malerei, der europäischen Malerei des achtzehnten und neunzehnten	
Df5 \|nv\|		*schaut auf ihren Laptop*

[142]
Df5 \|v\|	Jahrhunderts und erstarrt in dem Bild das wir grad eben gesehen haben fast	
Df5 \|nv\|	*zeigt auf die PPT*	*wechselt zu PPT-*

PPT-Folie 15 ist allerdings noch statisch:

> **2. Die weibliche Leiche als Gegenstand des Wissens**
> - Bildliche Darstellung toter Frauen = Topos der europäischen Malerei 18./19. Jahrhundert
> - Bsp. Typischer Salonmalerei des 19.Jh. Gabriel von Max *Der Anatom*
> - Gemälde wird erstmals 1869 auf der internationalen Kunstausstellung in München gezeigt
> - Inspirationsquelle: Evolutionstheorie + Parapsychologie (spiritistische Praktiken)

Abb. 45: Romanistische Literaturwissenschaft-Vorlesung, PPT-Folie 15

In #242–244 werden Teile der PPT-Folie in die mündliche Verbalisierung übernommen, mitunter ohne jegliche Veränderung wie in #242. In #244 sind Ergänzungen zu beobachten, die aus dem Projizierten eine grammatisch wohlgeformte Äußerung machen: „Die", „ist eigentlich ein", „und". Dabei ist auffällig, dass das „Die" als einziges tatsächlich ergänzt wird, während „ist eigentlich ein" dem Gleichheitszeichen und das „und" dem Schrägstrich entspricht. Diese Entsprechungen sind nicht zwingend allgemeingültig, vielmehr liegen hier auch Äußerungsspezifika vor, indem die beiden Zeichen[277] auf dieser konkreten Folie, in dieser konkreten Situation den verbalisierten Äußerungsteilen entsprechen.

Die Relation zwischen der Überschrift und dem ersten Bullet Point[278] wird mit „Das heißt" geleistet, wodurch funktional gesehen der Bullet Point zur Erläuterung der Überschrift wird. Das „und erstarrt in dem Bild, das wir grad eben gesehen haben, fast zu einer Art Klischee" (#244) leistet eine Anknüpfung zu dem vorigen Diskursabschnitt und die Integration des zuvor betrachteten Bildes

277 Hier zu verstehen als Sammelbegriff für das Gleichheitszeichen und das Interpunktionszeichen, nicht im streng semiotischen Sinn.
278 Damit ist hier das nach dem Bullet Point empraktisch folgende Wissen gemeint.

in die nun vorgängigen Ausführungen der Dozentin. Zugleich führt sie aus, was an dem Bild diesem Topos entspricht und warum es „fast" als Klischee zu betrachten ist – zwar inhaltlich nicht sehr ausführlich, aber in der vorliegenden Situation ausreichend, weil es sich nicht um eine Vorlesung der Kunstgeschichte o.ä. handelt, sondern die Verbindung von Geschlechtlichkeit und Wissensordnung exemplarisch verdeutlich werden soll.

Der zweite Bullet Point wird von Df5 nur sehr kurz thematisiert, was auch darauf zurückzuführen ist, dass der Titel des Bildes und der Name des Künstlers bereits eingeführt wurden. Was mit „Salonmalerei des 19. Jh." gemeint ist, wird jedoch nicht ausgeführt. Dies könnte darauf zurückzuführen sein, dass Df5 an dieser Stelle das Tempo der Wissensvermittlung etwas anzieht, da die Vorlesungssitzung an diesem Punkt nur noch ca. 15 Minuten dauert. So ist in #247 zu beobachten, dass der zweite und der dritte Bullet Point zusammengefasst werden, vom dritten Bullet Point wird jedoch bis auf „erstmals" und „internationalen" alles auf der PPT-Folie von Df5 verbalisiert.

Der vierte Bullet Point auf PPT-Folie 15 führt nun den ersten und den zweiten Teil der Vorlesung zusammen und begründet zugleich, warum das Bild projiziert wurde: Df5 nennt als Inspirationsquelle für das Bild die Evolutionstheorie und die Parapsychologie (#248). Letzteres wird auf der PPT in Klammern mit „spiritistische Praktiken" erläutert. Anders als die Evolutionstheorie wurde die Parapsychologie bis dahin noch nicht besprochen. Df5 stellt zunächst für Teile der Studierenden einen Bezug zu den phantastischen Erzählungen von Guy de Maupassant her (#249), genauer gesagt für die Galloromanist_innen, womit sie auf die im Curriculum zu einem anderen Zeitpunkt thematisierten Erzählungen von Maupassant hinweist. Diese Differenzierung der Studierenden ist notwendig, weil die hier untersuchte Vorlesung auch von Studierenden der Italianistik, Hispanistik etc. besucht wird. Df5 bricht dies ab (#250) und fragt gezielt, was unter Parapsychologie zu verstehen ist:

[152]

	/250/
Df5 \|v\|	schön, die phantastischen Erzählungen von Maupassant. In Maupassants
Df5 \|nv\|	

[153]

	/251/
Df5 \|v\|	phantastischen Erzählungen kommen auch immer wieder… Parapsychologie wäre zum
Df5 \|nv\|	schaut zur PPT schaut ins Plenum

[154]

	/252/	/254/
Df5 \|v\|	Beispiel was? Was entsteht dort in der Zeit?	Was für Sitzungen
Df5 \|nv\|		
N.N. m \|v\|	/253/ ((Unverständlich, 2,2s))	

[155]		/255/	/257/
	Df5 [v]	werden abgehalten? Was ist Parapsychologie?	Séancen gelegt
	Df5 [nv]		
	N.N.f [v]	/256/ Dieses Séancen legen?	
[156]		/258/	/259/
	Df5 [v]	werden! Was versucht die Parapsychologie, wovon geht die aus? ••• Was will man	
	Df5 [nv]		
[157]	Df5 [sun]	*Geisterstimme* /260/	
	Df5 [v]	dann machen? Tischerücken.	
	Df5 [nv]	*"Scratch-Geste"* *schaut zu N.N.f*	
	N.N.f [v]	/261/ Einfach na/ die Verbindung der Lebenden und der Toten.	
[158]	Df5 [sun]	*Geisterstimme, langsam*	
		/262/ /263/	/264/
	Df5 [v]	Natürlich! Ja, dieses Tischerücken, wir rufen, zeige dich, ja? Man glaubte sozusagen	
	Df5 [nv]	*"Scratch-Geste"* *schaut ins Plenum, mach kreisende*	
[159]	Df5 [v]	noch an einer Ver/ eine lebendige Verbindung zwischen dem Reich der Lebenden und	
	Df5 [nv]	*Handbewegungen*	
[160]			/265/ /266/
	Df5 [v]	der Toten, und es entsteht so etwas natürlich auch wie Hypnose. ••• Ja? Hypnose als	
	Df5 [nv]	*schaut ins Plenum*	

Dieser Ausschnitt und insbesondere #260 und #263 sind vor dem Hintergrund der oben betrachteten Äußerung #138 besonders interessant: Wurde bei #138 noch von einer vergleichsweise einfachen malenden Prozedur gesprochen, die über der symbolischen operiert, ist es in #260 und #263 etwas komplizierter. Die Intonation wurde hier annäherungsweise mit „Geisterstimme" transkribiert. Dies spiegelt aber meines Erachtens gerade das hier interessante Phänomen: Mit ‚Geisterstimme' soll umschrieben werden, dass Df5 die benannten Phänomene („Tischerücken"[279]) und die damit in Verbindung stehenden Äußerungen („Wir rufen, zeige dich", #263) – mit dem Ziel, ‚Geister' zu beschwören – intonatorisch nachahmt. Wie eine Geisterstimme klingt, weiß man natürlich nicht, man weiß nur, wie diese medial dargestellt wird, sodass Df5 sich hier an Alltagswissen der Studierenden bedienen kann. Die so herbeigeführte Emotion und Vorstellung beinhaltet zugleich eine Einstellung hinsichtlich des Verbalisierten: Es wird aus heutiger alltäglicher und zugleich aus wissenschaftlicher Perspektive deutlich gemacht, dass die spiritistischen Praktiken

279 Auch bekannt als „Tischrücken", „Tischerlrücken" oder „Tischlirücken". Bekannt ist auch das Gläserrücken, die Idee dahinter läuft aber letztlich auf dasselbe hinaus, nämlich den Kontakt zu einem Geist oder einem Wesen aus dem Jenseits.

unhaltbar sind. Die Gestik, die hier mit „Scratch-Geste[280]" umschrieben wurde, untermalt dies, da sie gemeinhin als Verweis auf Vagheit oder Ironie des Geäußerten interpretiert wird. Alternativ könnte man auch eine Parallelisierung von Geste und Intonation annehmen, ebenso ein Nachahmen der Handlungen beim Tischerücken. Hier sind also verschiedene Interpretationen denkbar – eine definitive Benennung der Bedeutung dieser Geste ist meines Erachtens nicht möglich, dies müsste noch weiter untersucht werden. Mit Ehlich (2013b: 652) handelt es sich hier um eine konkomitante Geste, also eine Geste die verbale Kommunikation begleitet, die nicht eindeutig unabhängig davon funktionieren würde. Zugleich ist auch bei der Analyse von Gestik die engere Vor- und Nachgeschichte zu berücksichtigen, hier wäre u.a. auch die Mimik der Dozentin näher zu analysieren, was aufgrund der Kameraeinstellung nicht möglich ist.[281] Unbestreitbar ist, dass hier eine interessante malende Prozedur mit intertextueller Komponente vorliegt, die hier von Df5 funktionalisiert wird, um den okkulten Charakter der Parapsychologie als Inspirationsquelle für das betrachtete Bild zu verdeutlichen und gleichzeitig deutlich zu machen, was von den spiritistischen Praktiken zu halten ist: Dass sie nicht mehr als Geistergeschichten sind. Dies zeigt sich auch in dem Verweis auf „bestimmte Filme" in #267.

Die Bullet Points auf PPT-Folie 16 werden ähnlich vorgetragen wie die auf PPT-Folie 15: Es gibt an einigen Stellen Ergänzungen, wie z.B. Artikel (#283) oder Verweise auf das zuvor betrachtete Bild (#282), außerdem inhaltliche Ergänzungen (z.B. #277, wo Df5 das Wissen über das Sezieren von Leichen an Alltagswissen anknüpft und einen Gegensatz zwischen heutigem Wissen und dem Wissensstand des 19. Jahrhunderts aufzeigt). Letztlich läuft dies auf die schon im Plenumsgespräch herausgearbeitete Diskrepanz zwischen der optischen Dominanz der weiblichen Leiche und dem Titel des Bildes hinaus. Dies wird anhand von PPT-Folien 17 und 18 noch weiter herausgearbeitet. Df5 setzt hier zwei dynamische PPT-Folien ein, sodass folgende PPT-Foliensegmente sukzessive parallel zur Verbalisierung eingeblendet werden:

280 Mit ‚Scratch-Geste' soll die Ähnlichkeit der Geste von Df5 mit dem Scratchen eines DJs an Plattentellern abgebildet werden – die Geste von Df5 ist relativ langsam.
281 Diese Kameraeinstellung wurde nicht mit dem Ziel gewählt, Mimik zu analysieren; dafür wäre ein anderes Aufnahmesetting erforderlich.

> **Bildbetrachtung**
> - Bildinhalt =
> ⁷ Meditation des Anatoms über ein begehrenswertes Objekt
> - Bildsujet =
> ⁸ die weibliche Leiche, hervorgehoben durch die Kontrastierung des leuchtend weißen Körpers mit dem Bildhintergrund
> ⁹ • Leiche als Bildsujet
> ¹⁰ • Anatom als Sujet der Handlung
> - Verbindung zwischen Bildgegenständen =
> ¹¹ Hand des Anatoms

Abb. 46: Romanistische Literaturwissenschaft-Vorlesung, PPT-Folie 17

Nachdem Df5, während PPT-Folie 15 und 16 projiziert werden, fast ausschließlich in Sprechhandlungsverkettungen handelt, werden nun auch Fragen an die Studierenden gestellt. Diese sind allerdings nicht so offen wie zu Beginn des hier analysierten Ausschnittes, sondern vergleichsweise pointiert: „Wie könnten wir den Bildinhalt definieren?" (#290). Gleichzeitig ist der erste Bullet Point sichtbar,[282] der funktional eine Frage ist, da hier das Thema projiziert wird, aber das aufgrund des Gleichheitszeichens zu erwartende Rhema (siehe z.B. Ehlich/Rehbein 1986: 73) nicht sichtbar ist. Dieses Vorgehen unterscheidet sich von dem Einsatz der Kreidetafel vordergründig dadurch, dass bei dem sukzessivem Freischalten von PPT-Foliensegmenten für die Studierenden deutlich ist, dass es eine von Df5 vorformulierte ‚richtige' Antwort auf die Frage gibt. Ob diese Konstellation den Studierenden klar ist und deswegen zunächst keine Antwort kommt, ist nicht rekonstruierbar, beobachtbar ist jedoch, dass Df5, nach einem kurzen Blick zur PPT[283] die ganze Zeit über ins Plenum blickend, ihre Frage umformuliert (#291), indem sie statt ‚definieren' ‚was könnten wir sagen' äußert, damit also weniger fachsprachlich verbalisiert. Nach einer Pause

[282] Alle nicht in gestrichelte Kästchen gesetzte Segmente der PPT-Folie sind ebenfalls sichtbar.
[283] Angesichts der von Df5 angekündigten „kleine[n] technische[n] Spielereien in der PowerPoint" (#241) ist der Blick von Df5 als Vergewisserung zu rekonstruieren, ob die Projektion ihren Erwartungen bzw. ihrem Plan gemäß aussieht.

von 1,4 Sekunden, in der keine entsprechende Reaktion von den Studierenden erfolgt, erläutert Df5 mit einer Analogie (#292), was mit ‚Bildinhalt' gemeint ist und äußert die Frage noch einmal (#293). Als nach weiteren 1,3 Sekunden immer noch keine Reaktion der Studierenden kommt, klickt Df5 die PPT-Folien zurück, bis das Bild auf PPT-Folie 14 zu sehen ist und stellt die Frage noch einmal „Was ist der Bildinhalt?" (#295), diesmal auf die wesentlichen Teile der Frage reduziert, d.h. ohne fachsprachliches Verb, ohne Modalverb und ohne Konjunktiv. N.N.f äußert einen Lösungsvorschlag: „Dass der Anatom die Leiche seziert" (#297) und wendet, nach einer abgebrochenen Äußerung von Df5, die keine offensichtlich positive Bewertung ist, dazu noch ein „Aber das macht er ja auch nicht hier" (#299) und hebt damit darauf ab, dass die Handlung des Sezierens nicht im Bild zu sehen ist. Nach einer positiven Bewertung der Antwort fordert Df5 die Studierenden dazu auf, N.N.fs Antwort umzuformulieren, was daran zu sehen ist, dass Df5 den Blick nicht auf N.N.f gerichtet lässt, sondern ins Plenum schaut, also nicht erkennbar einzelne Studierende mit Blicken fixiert. Als ‚Antwort' sind hier #297 und #299 zu begreifen, da genau dieser damit benannten Umstand die von Df5 als richtig bewertete Antwort erfasst. Nach einer Pause von 4,6 Sekunden, in der Df5 weiter ins Plenum blickt, schlägt eine (höchstwahrscheinlich) andere nicht-identifizierbare Studentin eine Umformulierung vor: „D/ ein Anatom ist im Begriff, seine Arbeit zu beginnen" (#303), was Df5 direkt positiv bewertet und lachend ergänzt um „Und hält noch inne und denkt nach" (#305, was in PPT-Foliensegment 7) als „Meditation" bezeichnet wird), während sie wieder zu PPT-Folie 17 wechselt, sich an ihrem Laptop vergewissert, dass diese ohne die Animationen projiziert wird und dann eine am unteren Bildschirmrand beginnende Animation[284] 7) einblendet und dies gleichzeitig kommentiert: „Schaun Sie mal!" (#307) Dass diese Äußerung auf die Animation gerichtet ist, wird im weiteren Diskursverlauf deutlich. Indem in PPT-Foliensegment 7) die von Df5 geplante Antwort projiziert wird, wird offenbar, dass Df5 die Antwort der Studentin nicht zuletzt deswegen umformulieren ließ, damit sie besser der anschließend projizierten entspricht.

Das Einblenden der Animation wird mit einem „So" (#308), einem Scharnier-so, beendet. Df5 fährt damit fort, das PPT-Foliensegment 7), ähnlich wie die vorangegangenen PPT-Folien, geringfügig umzuformulieren, was sie mit dem in den bisherigen Analysen bereits mehrfach thematisierten ‚also' einleitet. Das ‚so' bildet hier das Scharnier zwischen der Kommentierung der Animation

[284] In PowerPoint heißt diese Animation „Hineinfliegen von unten". Im weiteren Verlauf wird ausschließlich diese Animation verwendet.

und der eigentlichen Wissensvermittlung. Die mit ‚also' eingeleitete Äußerung #309 hat zugleich funktional gesehen den Zweck, die studentischen Lösungsvorschläge umzuformulieren. Hier liegt eine besondere Konstellation vor, da das PPT-Foliensegment 7) die Bezugsäußerung darstellt und alle anderen Äußerungen wie Umformulierungen davon aussehen bzw. die Wissensvermittlung und die studentischen Äußerungen von Df5 so gesteuert werden, dass diese propositional PPT-Foliensegment 7) entsprechen oder ähneln. Natürlich kann PPT-Foliensegment 7) keine Bezugsäußerung für die Studierenden sein; diese können aufgrund der Gestaltung der PPT-Folie lediglich antizipieren, dass es eine von Df5 geplante bzw. angestrebte Antwort gibt. Das PPT-Foliensegment 7) bildet damit den Fluchtpunkt bzw. das Ziel der Frage von Df5, die Teil eines Aufgabe-Lösungsmusters ist. Mit #310 wird von Df5 eine Begründung nachgeliefert, die sich auf das projizierte „begehrenswert" bezieht (siehe Redder 1990: 35–131 zu ‚denn' und zum Begründen). Diese Begründung bezieht sich auf den Äußerungsakt, da diese Formulierung im Diskursverlauf noch nicht vorgekommen ist und Df5 in #301 die Frage gestellt hatte, wie man den Bildinhalt „begrifflich fassen" könnte. Der studentische Lösungsvorschlag in #303 entspricht PPT-Foliensegment 7) im Äußerungsakt nicht, die Formulierung von Df5 ist etwas abstrakter als die von N.N.f vorgeschlagene und enthält keine Bezüge zum Sezieren, der „Arbeit" (#303) des Anatoms, die ja nicht auf dem Bild zu sehen ist. Insofern orientiert sich das auf der PPT Projizierte stärker am Sichtbaren und nicht am durch das Bild Konnotierten.

Df5 stellt dem Bildinhalt das Bildsujet entgegen. Hierbei handelt es sich um einen in der Vorlesung bereits eingeführten Fachterminus, den Df5 nicht erläutert, anders als zuvor ‚Bildinhalt'. Durch „aber eigentlich" (#311) wird hier deutlich, dass die Frage von Df5 auf etwas abzielt, was nicht dem Bildinhalt entspricht. Wagner beobachtet, dass mit ‚eigentlich' „ein Wissenselement als wesentlich für eine bestimmte Perspektivierung auf einen Gegenstand gesetzt und damit als relevant gegenüber einem anderen" (Wagner 2014: 84) gesetzt wird, während Schilling ‚eigentlich' als Teil der Verbalisierung des Ergebnisses eines Abgleichs widersprechender Wissenselemente (vgl. Schilling 2007: 145) ansieht. Meines Erachtens ist die Rekonstruktion von Wagner hier treffender, was auf das vorgängige Aufgabe-Lösungsmuster zurückzuführen ist bzw. an dieser Stelle konkret darauf, dass Df5 Agentin der Institution ist. Schilling hingegen untersucht Bewerbungsgespräche; in den von ihr untersuchten Beispielen spielt die Differenzierung von Agent und Klient eine andere Rolle als im durch Df5 durch deren institutionell angelegten Wissensvorsprung gesteuerten Aufgabe-Lösungsmuster.

Da im Diskursverlauf – wenn auch nicht mit dieser Terminologie – bereits thematisiert wurde, dass es eine Diskrepanz zwischen dem Titel des Bildes und

dem darauf Sichtbaren gibt, können durch diese Unterscheidung bereits mentale Suchprozesse initiiert werden – zunächst jedoch offenbar ohne Erfolg, da Df5 nach einer Pause von 1,5 Sekunden die Frage erneut stellt und nach einer weiteren Pause von 5,4 Sekunden den Wink gibt, dass das entsprechende Wissenselement bereits im Diskursverlauf thematisiert wurde (#313). Erst dann antwortet eine Studierende, ohne aufgerufen zu werden „Frau" (#314), was Df5 positiv bewertet – was möglicherweise auch auf die vorige Pause zurückzuführen ist, in der es keine bemerkbare Reaktion der Studierenden gab. Ob diese Pausen auf ein Nicht-Wissen der Studierenden hinsichtlich des erfragten Wissenselements schließen lassen, wie aus Lehrenden-Perspektive unter Umständen vermutet werden könnte, kann nicht bestätigt werden, da es keinen Anhaltspunkt dafür in den Daten gibt. Um dies herausarbeiten zu können, müsste man die Mimik und Gestik der Studierenden genauer betrachten, was für diese Vorlesung nicht möglich ist. Aber auch dann wäre es, etwa bei Stirnrunzeln o.ä., nicht zwingend feststellbar, ob es sich um Nicht-Wissen handelt oder aber ob die Studierenden aufgrund der Trivialität der Frage an sich schweigen oder aufgrund des Zweifels, ob so eine vergleichsweise einfache Antwort situationsadäquat ist.

Nach der positiven Bewertung der Antwort von N.N.f (#315) blendet Df5 PPT-Foliensegment 8) ein; sie lässt bei der Verbalisierung des PPT-Foliensegments die Teile weg, die die Kontrastierung spezifizieren, was vermutlich darauf zurückzuführen ist, dass dieser Aspekt thematisiert wurde, als die Beobachtungen der Studierenden an der Tafel gesammelt wurden. Anschließend ist ein enges Zusammenspiel von Animationen auf der PPT und Verbalisierung zu beobachten:

[202]
		/317/	
Df5 [v]	hervorgehobene durch die Kontrastierung. Das heißt, wenn wir das noch mal		
Df5 [nv]			

[203]
Df5 [v]	zusammenfassen, ist		die Leiche als Bildsujet und
Df5 [nv]		*9) wird mittels Animation von unten eingeblendet*	*schaut auf ihren Laptop* *10)*

[204]
Df5 [sup]			
			lachend
		/318/	/319/
Df5 [v]		der Anatom als Sujet der Handlung. • • Ja? Sie	
Df5 [nv]	*wird mittels Animation von unten eingeblendet*	*schaut ins Plenum*	*zeigt*

[205]
Df5 [sup]			
		/320/	
Df5 [v]	sehen den Schnickschnack, ist toll, ne? ((lacht, 2,7s)) Ich find ja solche Spielereien		
Df5 [nv]	*auf Laptop*	*schaut zut PPT*	*schaut auf ihren Laptop*
[nn]		((lachen, 2,7s))	

Df5 kündigt eine Zusammenfassung an und blendet dann PPT-Foliensegment 9) mit einer Animation ein, verbalisiert es parallel und schließt mit ‚und' den

nächsten Punkt der Zusammenfassung an, der in PPT-Foliensegment 10) zu sehen ist. Dabei fällt auf, dass Df5 die Zusammenfassung zwar in einen Satz einfügt, bei der Verbalisierung der projizierten Punkte diese aber nicht an die grammatische Form der Äußerung anpasst, in der in beiden Fällen das ‚als' z.B. durch einen Definitartikel ersetzbar wäre oder die Verbklammer mit einem Nachverb geschlossen werden könnte. Df5 orientiert sich hier an den PPT-Foliensegmenten, die sie jeweils auf ihrem Laptop sieht und verbalisiert diese mündlich. Damit wird an dieser Stelle eine besonders enge Verbindung zwischen dem Einblenden der PPT-Foliensegmente und der mündlichen Verbalisierung hergestellt. Im Sinne der bereits referierten Forschungsliteratur zu Vorträgen mit PPT (u.a. Lobin 2009, s.o.) wäre hier von einer Art ‚Orchestrierung' zu sprechen, also von einer geplanten Aufführung. Somit ist anzunehmen, dass bei der Konzeptionierung der PPT bereits die ‚Aufführung' der PPT vorgeplant wurde. Wie genau diese Konzeptionierung ausgesehen hat, ist nicht zu rekonstruieren. Hinsichtlich der entsprechenden Wissenselemente kann man beobachten, dass das sukzessive Freischalten von PPT-Foliensegmenten zum einen für Fragen funktionalisiert werden kann, wodurch ein Dozentenvortrag mit verteilten Rollen entsteht, zum anderen für Zusammenfassungen bzw. zum Festhalten zentraler Punkte. Diese Zusammenfassungen würden insbesondere auf PPT-Folie 17 der Funktionalisierung für Fragen entgegenwirken, da die wichtigsten Wissenselemente hier noch einmal knapp zusammengefasst formuliert sind und so die Antworten überflüssig wären.

Df5 nimmt hier erneut eine metakommunikative Position ein, indem sie die Gestaltung der PPT, konkret das gezielte Einsetzen der Animationen, kommentiert. Sie bezeichnet diese als „Schnickschnack" (#319) und als „Spielereien" (#320), die sie „immer mal wieder witzig" (#320) findet, bezeichnet den Einsatz der Animationen aber auch als ‚Perfektionierung der Präsentationen' (#323). Damit schließt sie an die bereits thematisierte Ankündigung in #241 an, die sich auf den Einsatz der Animationen bezog.

Generell ist zu beobachten, dass Df5 offenbar – sowohl auf PPT-Folie 17 als auch auf PPT-Folie 18 – zwischen der Funktionalisierung der Animationen für Fragen und der Funktionalisierung für den Dozentenvortrag visuell unterscheidet: Im ersten Fall werden Gleichheitszeichen verwendet, sodass auch visuell deutlich wird, dass hier entsprechende Wissenselemente fehlen, im zweiten Fall nicht. Auf PPT-Folie 18 ist vor PPT-Foliensegment 14) und den PPT-Foliensegmenten 15–17) jeweils ein Doppelpunkt gesetzt. Diese wurden offensichtlich bewusst gesetzt, da an den entsprechenden Stellen in der Verbalisierung keine Fragen folgen und auch keine Anzeichen dafür vorliegen, dass hier eigentlich eine Frage angestrebt war, Df5 dies aus Zeitmangel aber übersprungen.

Abschließend sollen drei studentische Mitschriften[285] aus der Vorlesung betrachtet werden. Im Vergleich zu den Mitschriften zu der zuvor analysierten Linguistik-Vorlesung, die sehr stark durch Sprechhandlungsverkettungen gekennzeichnet war, finden sich hier interessante Unterschiede. Zwei der Mitschriften sind ausführlich, die dritte ist sehr knapp gehalten. Bei den beiden ausführlicheren Mitschriften ist eindeutig feststellbar, welcher Teil der Mitschrift während des Tafelanschriebs angefertigt wurde und welcher während der PPT-Nutzung.

Die erste Mitschrift entspricht dem Tafelanschrieb detailliert:

Abb. 47: Romanistische Literaturwissenschaft-Vorlesung, Mitschrift 1, Teil 1

Die Mitschrift wird links oben dem Bild zugeordnet, sodass in Verbindung mit der PPT deutlich wird, wie die Mitschrift einzuordnen ist. Aus dem „G. Max" in Tafelsegment 1a) wird in der Mitschrift „Gabriel Max", in beiden Fällen wird das präpositionale Adelsprädikat ausgelassen, wobei auffällt, dass Df5 dies auch erst verbalisiert, als sie die PPT nutzt (#247). Ein weiterer Unterschied ist, dass in der Mitschrift das in Segment 3d) abgekürzte „sek." als „sekundäre" ausgeschrieben wurde, ebenso wurden die Bullet Points in Spiegelstriche umgewandelt. Diese geringfügigen Veränderungen sind keine inhaltlichen Veränderungen des Tafelanschriebs, haben aber bei der späteren Rezeption der Mitschrift den Vorteil, dass die an der Tafel abgekürzten Ausdrücke eindeutig verstanden werden können. Ansonsten entspricht die Mitschrift dem Tafelanschrieb.

285 Zur Erklärung der Nutzung des Femininums im Folgenden: Alle Mitschriften wurden von Studentinnen verfasst.

Als Df5 zur PPT wechselt, verändert sich die Art der Mitschrift:

> Die weibl. Leiche als Gegenstand des Wissens
> 1. Parapsychologie entsteht im 19. Jhd.
> → Verbindung d. Reich d. Lebenden - Reich d. Toten
> 3. Bildinhalt: Anatom, der im Begriff ist, seine Arbeit zu tun
> Bildsujet: Frau
> 4. Leichtuch - Verhüllung ⇒ Anregung des Reize
> 5. Vanitas: Totenköpfe = Vergänglichkeit

Abb. 48: Romanistische Literaturwissenschaft-Vorlesung, Mitschrift 1, Teil 2

Die Mitschrift ist – bis auf die Überschrift, die von PPT-Folie 15 übernommen wurde – an dieser Stelle weniger an der PPT orientiert als an den Verbalisierungen sowohl der Dozentin als auch der Studierenden, die sich beteiligen. Punkt 1 der Mitschrift steht zwar mit dem vierten Bullet Point von PPT-Folie 15 sowie dem ersten Bullet Point von PPT-Folie 16 in Verbindung, es gibt aber eine viel engere Verbindung zu #248 sowie #261 und #264[286]:

> • • • Die Inspirationsw/ quelle für Gabriel von Max war • sowohl die Evolutionstheorie, als auch die Parapsychologie, die im neunzehnten Jahrhundert entsteht (#248).
> Man glaubte sozusagen noch an einer Ver/ eine lebendige Verbindung zwischen dem Reich der Lebenden und der Toten, und es entsteht so etwas natürlich auch wie Hypnose (#264).

Hieraus kann man ableiten, dass die Studentin sich sowohl am zweiten Teil der Äußerung #248 als auch an der kompletten Äußerung #264 orientiert. Diese Orientierung an der mündlichen Verbalisierung ist nicht verwunderlich, da die PPT-Folien den Studierenden digital zur Verfügung stehen und es damit nicht im selben Maße wie beim Tafelanschrieb erforderlich ist, die PPT abzuschreiben.

286 Die Äußerung #264 von Df5 greift die studentische Äußerung #261 auf und ergänzt diese um „Reich". Die Mitschrift orientiert sich hier ganz offensichtlich an der Äußerung von Df5, da die Mitschrift dieser entspricht. Daher wird zur Verdeutlichung an dieser Stelle nur #264 erneut wiedergegeben.

Da somit keine vergleichbare Flüchtigkeit vorliegt, besteht auch keine Notwendigkeit zum Mitschreiben.

An dieser Stelle besteht der Dozentenvortrag aus Sprechhandlungsverkettungen, weswegen die Äußerungen von Df5 die Bezugsäußerungen der Mitschreibehandlung sind. Dies ändert sich im folgenden Abschnitt, in dem Df5 gezielt Animationen einsetzt und so ein Dozentenvortrag mit verteilten Rollen zustande kommt – in der Mitschrift wird bis zu dieser Veränderung nichts Weiteres notiert. Gründe dafür können nicht eindeutig rekonstruiert werden, möglicherweise hängt dies damit zusammen, dass die mündlichen Verbalisierungen von Df5 propositional relativ eng mit PPT-Folie 16 verbunden sind und keine zusätzlichen Wissenselemente, wie das Entstehen der Parapsychologie im 19. Jahrhundert (#248), verbalisiert werden.[287]

Der zweite Punkt auf der Mitschrift, der dort mit „3." gekennzeichnet wird, bezieht sich in den Teilen „Bildinhalt:" und „Bildsujet:" auf PPT-Folie 17, konkret auf die ersten beiden sichtbaren Bullet Points, die wiederum in #290–295 respektive #311–312 ihre Entsprechungen in der Verbalisierung von Df5 finden. Die nach den Gleichheitszeichen folgenden Teile der Mitschrift beziehen sich allerdings nicht auf die Animationen in PPT-Foliensegment 7 und 8, sondern auf die Verbalisierung. Anders als im Fall zuvor ist die Bezugsäußerung hier allerdings nicht von Df5, sondern von zwei nicht-identifizierbaren Studentinnen:

D/ ein Anatom ist im Begriff seine Arbeit zu beginnen (#303).

sowie

Frau (#314).

Beide Lösungsversuche werden von Df5 positiv bewertet, sind dann aber auf der PPT jeweils anders formuliert. Insofern handelt es sich bei den Äußerungen der Studentinnen und den Äußerungen auf der PPT um propositional ähnliche Äußerungen, die aber aufgrund des jeweiligen Sprechers institutionell gesehen nicht gleichwertigen Status haben. Durch die Bewertungen von Df5 erhalten sie diesen scheinbar, gleichzeitig haben aber die Äußerungen von Df5 immer noch einen höheren Status, da sie Agentin der Institution ist. Dennoch haben die positiv bewerteten Lösungen einen zumindest partiell äquivalenten Status und sind, anders als die projizierten Lösungen, flüchtig. Insofern gilt auch hier, dass das Mitschreiben der PPT-Foliensegmente nicht zwingend erforderlich ist, das Mitschreiben der

287 Es wäre z.B. weiter zu untersuchen, ob die Verbalisierung solcher vergleichsweise ‚einfachen' Wissenselemente, die nicht kritisiert, sondern lediglich reproduziert werden können, eher mitgeschrieben werden als andere.

studentischen Lösungen aber optional sinnvoll sein kann, da es sich um Lösungen handelt, die ein verknapptes Verstehen der PPT-Foliensegmente ermöglichen. Punkt 4 der Mitschrift ist eine Kombination aus der PPT-Folie 18, von der lediglich „Leichentuch=" übernommen wird, der Äußerung #351 von Df5 („Die/ die Verhüllung, wir könnten sagen, die Verhüllung der der Gesch/ primären Geschlechtsorgane, ja?") und einer Reformulierung von #359 von N.N.f („Ist eigentlich noch reizvoller, weil die Phantasie angeregt wird?") zu beobachten. Die Frage von Df5 in #353 („Ja, • aber was passiert durch die Verhüllung, was haben Verhüllungen in der Regel zur Folge?") wird in der Mitschrift mit „=>" abgebildet. Hieran kann man beobachten, welche komplexen Prozesse für das studentische Mitschreiben relevant sind, da hier mehrere Äußerungen inhaltlich in Verbindung gebracht werden und zugleich das supportive Medium berücksichtigt wird.

Die zweite studentische Mitschrift zeigt sowohl starke Ähnlichkeit als auch starke Unterschiede zur ersten Mitschrift. Als Df5 die Kreidetafel verwendet, ähneln sich die Mitschriften, da auch hier der Tafelanschrieb im Wesentlichen die Bezugsäußerungen stellt:

Abb. 49: Romanistische Literaturwissenschaft-Vorlesung, Mitschrift 2, Teil 1

Ausnahmen bilden der zweite Spiegelstrich, in dem die Studentin die Reihenfolge der Äußerung verändert, die Spezifizierung der „Objekte" (siehe Tafelsegment 3d)) sowie die letzten beiden Spiegelstriche der Mitschrift, zu denen es keine Entsprechungen an der Tafel gibt. Die veränderte Reihenfolge im zweiten Spiegelstrich entspricht der Reihenfolge in der mündlichen Verbalisierung von Df5 in #65.

Die in Tafelsegment 4c) von Df5 als ‚Objekte' zusammengefassten Gegenstände werden in der Mitschrift spezifiziert als „Bücher, Schädel, Schriften". Diese

Gegenstände sind jeweils aus dem Diskurs übernommen worden: ‚Bücher' werden in #88 von Sf8 genannt und von Df5 in #89 wiederholt. ‚Schädel und Schriften' werden in #93 von Df5 genannt, wobei Df5 dies auch deswegen verbalisiert, weil das Bild nicht gut zu sehen ist. Die Mitschrift hat hier also ergänzende und spezifizierende Funktion, indem die mitschreibende Studentin aus dem Diskurs Wissenselemente auswählt.

Der vorletzte Spiegelstrich in der Mitschrift wird im Diskurs (#158–165) von Df5 als „wichtig" (#159) bezeichnet, allerdings nicht an die Tafel geschrieben. Die Bezugsäußerungen zur Mitschrift sind:

Hier unten ist n lebender Nachbar/ falter der krabbelt. • • • Auf die Leiche zu (#164–165).

In Verbindung mit der verbalen Hervorhebung dieses Aspektes, der von Df5 auch deswegen hervorgehoben wird, weil der Nachtfalter auf der Projektion nur schwer zu erkennen ist, ist es erwartbar, dass dieser Aspekt in der Mitschrift festgehalten wurde. Da Df5 dies jedoch nicht an die Tafel geschrieben hat, erhält dies einen anderen Status: Der Nachtfalter ist zwar wichtig, aber nicht so wichtig wie die anderen Beobachtungen. Allerdings ist auch zu beachten, dass der Nachtfalter von Df5 in den Diskurs eingebracht wurde und keine Beobachtung der Studierenden ist, anders als die anderen Tafelsegmente. Insofern ist Df5 auf der einen Seite konsequent im Tafelanschrieb, auf der anderen Seite läuft es ihrer mündlichen Verbalisierung zuwider, etwas Wichtiges nicht anzuschreiben. Diese Inkonsistenz spiegelt sich auch darin wider, dass dieser Punkt in der ersten Mitschrift nicht zu finden ist. Dies gilt in Teilen auch für den letzten Spiegelstrich der Mitschrift, „Ehering des Anatoms: sexuelle Aktivität". Dieser bezieht sich auf den Diskursabschnitt #201–232, insbesondere auf die durch die Frage von Df5 („Was hat n der an seinem Finger?; #203) initiierte Äußerung #204 von N.N.f „((1,5s)) N Ehering?", die Bewertung und die weiterführende Frage von Df5 „((1,1s)) Er hat äh er hat nen Ehering. • • • Das heißt wofür steht das?" (#206–207) und die Antwort in von Sf4 „Sexuelle Aktivität" (#222). Dieser Diskursabschnitt wird ebenfalls nicht an der Tafel festgehalten, obgleich hier eine große inhaltliche Nähe zum vorigen Abschnitt der Vorlesung und dem übergeordneten Thema der Sitzung vorliegt. Zugleich ist das Erkennen der Verbindung von Ehering und sexueller Aktivität Gegenstand der Interpretation des Bildes bzw. Gegenstand von weiterführendem Wissen und somit nicht unbedingt Gegenstand der bloßen Beobachtung des Bildes. Ebenso wurde der Fokus von Df5 darauf gelenkt, was man als Parallele zu dem zuvor thematisierten Spiegelstrich der Mitschrift ansehen kann. Insofern wird auch hier in der Mitschrift zusätzliches Wissen festgehalten, das in der Vorlesung ausschließlich diskursiv behandelt wird. Als Df5 die PPT nutzt, ändert sich die Art der Mitschrift:

> 2. Die weibl. Leiche als Gegenstand des Wissen
> Inspirationsquelle: Evolutionstheorie + Parapsychologie
>
> Vanitasmotiv =? Vergänglichkeit

Abb. 50: Romanistische Literaturwissenschaft-Vorlesung, Mitschrift 2, Teil 2

Hier wird zunächst die Überschrift von PPT-Folie 15 übernommen. Die auf der PPT-Folie folgenden ‚biographischen' Daten (i.w.S.) zum Bild werden ausgespart und dann der letzte Punkt „Inspirationsquelle: Evolutionstheorie + Parapsychologie" übernommen. Dies ist möglicherweise darauf zurückzuführen, dass diese Daten teilweise bereits zu Beginn des Abschnittes verbalisiert wurden, teilweise an der Tafel standen und damit auch in der Mitschrift zu finden sind. An der linken unteren Seite ist „Folien dazu ausdrucken!" notiert worden. Es wurde offenbar erkannt, dass das Mitschreiben bzw. Abschreiben der PPT nicht zwingend erforderlich ist. Anders als bei Mitschrift 1 sind keine zusätzlichen Verbalisierungen notiert worden.

Sowohl in Mitschrift 1 als auch in Mitschrift 2 ist etwas zum ‚Vanitasmotiv' (Mitschrift 2) bzw. zu ‚Vanitas' (Mitschrift 1) zu lesen, ohne dass dies bisher hier thematisiert wurde. Dabei handelt es sich um einen Diskurs, der nach dem transkribierten Abschnitt in den letzten zehn Minuten der Vorlesungssitzung stattfindet. Dabei greift Df5 den Diskurs über Vanitasmotive aus der Kunsthistorik (z.B. De Girolami Cheney 1992) auf, der hier relevant ist, da der auf dem Bild zu sehende Schädel als Symbol für Vergänglichkeit betrachtet wird. Dieser Aspekt ist in Mitschrift 3 primär mitgeschrieben worden:

> Frau als Objekt in den Wissenschaften
> z.B. Psychoanalyse
> Vanitasmotiv - Symbol f. Vergänglichkeit (Totenschädel,)
> Nachtfalter: Tod, Sinnbild f. Seele, Tod
> die dem Körper entweicht

Abb. 51: Romanistische Literaturwissenschaft-Vorlesung, Mitschrift 3

Hierbei handelt es sich um die komplette Mitschrift zu der Sitzung. Der Teil „Frau als Objekt in den Wissenschaften z.B. Psychoanalyse" bezieht sich auf den

Abschnitt der Vorlesung vor dem Zeigen des Bilds, der Abschnitt ab „Vanitasmotiv" auf den Abschnitt nach dem transkribierten Ausschnitt. Auch der Abschnitt zum Nachtfalter wird im Zusammenhang mit der Behandlung des Vanitasmotives aufgegriffen. Somit ist sowohl aufgrund der Reihenfolge der Mitschrift als auch aufgrund des mitgeschriebenen Wissens („Tod, Sinnbild f. Seele, die dem Körper entweicht"), das nicht dem Abschnitt über den Nachtfalter in #158–165 entspricht, rekonstruierbar, dass es sich um eine Mitschrift aus dem späteren Abschnitt der Vorlesung handeln muss.

6.2.4 Zwischenfazit: Analyse 7

Wenn man den hier analysierten Ausschnitt hinsichtlich der Nutzung supportiver Medien betrachtet, fällt auf, dass drei Abschnitte vorliegen: Zunächst werden mit projiziertem Bild an der Kreidetafel diskursiv bearbeitete Beobachtungen der Studierenden gesammelt. Anschließend folgt ein kurzer Dozentenvortrag, in dem Df5 zwei statische, ausschließlich mit Schrift gefüllte, PPT-Folien nutzt. Im dritten Teil nutzt Df5 dynamische PPT-Folien, die ebenfalls ausschließlich mit Schrift gefüllt sind, aber auf denen zusätzlich das sukzessive Freischalten von PPT-Foliensegmenten durch Animationen genutzt wird.

Nachdem Df5 zunächst erste Beobachtungen der Studierenden an der Tafel gesammelt hat und dabei der auf der PPT enthaltene Plan von Df5 in den Tafelanschrieb eingeflossen ist, wechselt Df5 von dem projizierten Bild auf PPT-Folie 14 zu PPT-Folie 15, die nur geschriebene Sprache enthält. Sogleich verändert sich die Sprechart der Dozentin. Während sie die mit Bullet Points aufgelisteten Punkte referiert, ändern sich sowohl die Prosodie als auch die Syntax der Sätze. Besonders fällt dabei auf, dass die Sprechhandlungsaugmente wesentlich seltener werden. Hieran kann man beobachten, dass die Dozentin zwischenzeitig von Diskurs zu Text wechselt und man hier von einer Nähe zu einer eher textuellen Wissensvermittlung (Redder 2014a) sprechen kann. Wurde zuvor auf Beobachtungen der Studierenden eingegangen und diese teilweise dem Dozentenplan angepasst, wird nun frontal Wissen vermittelt, das aus dem curricular voraussetzbaren Vorwissen der Studierenden nicht ableitbar gewesen wäre: Es wird neues Wissen vermittelt. Anhand der dynamischen PPT-Folien verändert sich der Charakter des Diskurses von einem Dozentenvortrag hin zu einem Dozentenvortrag mit verteilten Rollen: Df5 stellt Fragen, die Studierenden antworten. In mehreren Fällen fordert Df5 eine Reformulierung der Antworten ein, wobei Df5 die studentischen Antworten so steuert, dass diese den anschließend per Animation projizierten Lösungen zumindest partiell entsprechen. Auf den ersten Blick gibt es hier starke Parallelen zu der Bildbetrachtung im Plenum: Df5 schreibt die

‚richtigen' Beobachtungen an die Tafel, falsche Beobachtungen werden im Plenum diskutiert oder aber von Df5 gleich als falsch bewertet. Dies liegt zwar auch daran, dass Teile des Bildes auf der Projektion schlecht zu erkennen sind, es entsteht aber der Eindruck, dass nicht völlig holistisch an das Bild herangegangen wird, sondern dass es bei der Beobachtung und Wahrnehmung des Bildes zum einen Aspekte gibt, die bemerkt werden sollen, die Beobachtung also partiell gesteuert wird – was sich auch auf den nachfolgenden PPT-Folien zeigt – und dass es zum anderen richtige und falsche Beobachtungen gibt. Die Bildbetrachtung im Plenum zielt nämlich offenbar auch auf bestimmte Aspekte des Bildes ab, die für alle Betrachter zu sehen sind, gewissermaßen ‚objektiv sichtbar'. Man könnte hier von einer Art ‚elementaren propositionalen Basis' (Ehlich 2007, G3) des Bildes sprechen, die von Df5 angenommen wird, also einer „elementare[n] Einheit" (a.a.O.: 375), die zunächst unabhängig von ihrer Bedeutung, von ihrem Zweck, ihrer potenziellen Kombinatorik und ihrer Interpretation festgehalten werden können. Dies ist eine Annahme, die Teilen der derzeitigen bildwissenschaftlichen Forschung diametral entgegensteht (siehe z.B. Belting 2007)[288].

Man kann also eine Parallele zwischen der Art, wie die supportiven Medien eingesetzt werden, und der Art und dem Ziel der Wissensvermittlung beobachten: Die Kreidetafel wird eingesetzt, als diskursiv gearbeitet wird. Beim fast durchgängig aus Sprechhandlungsverkettungen bestehenden Dozentenvortrag werden statische und beim Dozentenvortrag mit verteilten Rollen dynamische PPT-Folien genutzt. Während die statische PPT genutzt wird, verläuft die Wissensvermittlung in einem höheren Tempo als während der Nutzung der Kreidetafel, die Verbalisierung ist durch viele Sprechhandlungsverkettungen gekennzeichnet. Dies ist auch damit in Verbindung zu setzen, dass Df5 kurz vorher die Bildbetrachtung beendet, weil sie noch die dynamische PPT zeigen möchte. Das heißt aber nicht, dass sich Df5 bei den statischen PPT-Folien ausschließlich auf das Ablesen der PPT-Folien beschränkt. Es gibt auch dann noch Sprecherwechsel sowie Fragen und Anknüpfungen an das curriculare Wissen, ebenso Anknüpfungen an außerinstitutionelles Wissen, das herangezogen wird, um das mittels statischer PPT-Folien vermittelte Wissen in den zeitlichen Zusammenhang zu stellen, in dem das Bild entstanden ist.

Durch die Aufgabenstellungen der Dozentin und die damit verbundenen Pausen und Sprecherwechsel ist das Tempo der Wissensvermittlung wieder etwas geringer, als die dynamischen PPT-Folien genutzt werden. Da hier aber die Frage-Antwort-Sequenzen von Df5 gesteuert werden und stets auf konkrete

288 Trotzdem – oder gerade deswegen – wäre es lohnenswert, diesen Gedanken weiterzuverfolgen.

Antworten abgezielt wird, ist das Tempo etwas höher als bei der vorigen Bildbetrachtung. Allerdings ist „Tempo der Wissensvermittlung" keine eindeutig validierbare Analysekategorie, sondern eher ein subjektives Wahrnehmen, das aber z.b. anhand von Aspekten wie turn-taking, Angeboten zur Verbalisierung von Wahrnehmungen, Pausen o.ä. betrachtet werden kann. Konkret könnte man dies in Verbindung zur der Frage bringen, ob und in welcher Art dozentenzeitig Angebote zur aktiven Wissensprozessierung, d.h. sowohl zur mentalen als auch zur interaktionalen Prozessierung, gemacht werden.

Es konnte also gezeigt werden, dass Df5 die supportiven Medien gezielt einsetzt, insbesondere die Animationen werden hier von Df5 explizit thematisiert – sowohl unter dem Stichwort ‚Spielereien' als auch als ‚Perfektionierung der Präsentationen'. Gleichzeitig ist hinsichtlich der Frage der Supportivität deutlich geworden, dass es sich dabei keineswegs um eine komplett statische Kategorie handelt. So zeigt sich in dem Zusammenspiel von PPT, Kreidetafel und mündlicher Verbalisierung, dass sich der konstellationsspezifische Zweck eines supportiven Mediums ändern kann.

Wenn man diesen Erkenntnissen nun die untersuchten Mitschriften gegenüberstellt, könnte man vermuten, dass aufgrund der Flüchtigkeit des Tafelanschriebs eine völlig andere Notwendigkeit entsteht, das Angeschriebene mitzuschreiben. Die Analyse der drei Mitschriften hat jedoch gezeigt, dass in dieser Vorlesung nicht von allen Studierenden der Tafelanschrieb mitgeschrieben wird. Allerdings ist die Mitschrift, in der der Tafelanschrieb gar nicht abgeschrieben wird, sehr kurz, sodass auf Grundlage dieser Mitschrift nur sehr eingeschränkt Analysen möglich sind. Festzuhalten ist, dass in den beiden ausführlicheren Mitschriften jeweils der Tafelanschrieb abgeschrieben wird und in einer Mitschrift noch Ergänzungen vorgenommen werden, die zum einen ein Verstehen des Tafelanschriebs ermöglichen und zum anderen an Äußerungen orientiert sind, in denen Wissenselemente als wichtig bezeichnet wurden, ohne dass diese an die Tafel geschrieben wurden. Bei der Nutzung der statischen PPT-Folien wird in beiden Fällen die Überschrift der PPT-Folie übernommen, ansonsten unterscheiden sich die Mitschriften stark: In Mitschrift 1 werden gerade bei der Nutzung der dynamischen PPT-Folien auch studentische Lösungsversuche mitgeschrieben, die von Df5 als richtig bewertet wurden, danach aber auf der PPT tendenziell fachsprachlich formuliert sind. Die Mitschrift ist so gleichzeitig eine Verstehenshilfe für die Rezeption der PPT. Mitschrift 2 bricht nach der ersten statischen PPT-Folie mit der Notiz ab, dass die Folien ausgedruckt werden sollen. Damit entspricht diese Mitschrift der Erwartung, dass bei der Nutzung einer PPT tendenziell eher wenig mitgeschrieben wird wenn die PPT zur Verfügung steht, da keine mit dem Tafelanschrieb vergleichbare Flüchtigkeit vorliegt. Mitschrift 3 kann gerade wegen der Kürze als Gegenbeispiel dienen, da darin

weder während des Tafelanschriebs noch während der Nutzung der statischen oder der dynamischen PPT-Folien mitgeschrieben wurde. Somit kann man also nicht pauschal sagen, dass ein flüchtiges supportives Medium zwingend zu ausführlichen Mitschriften führt, hierzu wären wesentlich umfangreichere Analysen von Mitschriften und supportiven Medien erforderlich.[289]

6.3 Vergleich der Analysen aus Kapitel 6

Aus den Geistes- und Sozialwissenschaften wurden drei Lehrveranstaltungen untersucht: Eine aus der Wirtschaftswissenschaft, eine aus der Germanistischen Linguistik und eine aus der Romanistischen Literaturwissenschaft.[290] Es handelt sich dabei um drei Vorlesungen, obgleich für die literaturwissenschaftlich Vorlesung festgehalten werden muss, dass diese einen sehr hohen Anteil an Sprechhandlungssequenzen aufweist, insbesondere im Vergleich mit den anderen beiden Vorlesungen. Hinsichtlich der genutzten supportiven Medien und der Art, wie diese eingesetzt werden, unterscheiden sich die Vorlesungen voneinander:

In der VWL-Vorlesung wird ein Interactive Whiteboard so eingesetzt, dass faktisch eine Mischung aus PPT, OHP und Kreidetafel entsteht. Die Dozentin (Df10) nutzt als Grundlage eine PPT, die sie in der Vorlesung handschriftlich ergänzt, indem sie an Diagrammen Punkte markiert und zusätzliche Wissenselemente auf bedruckte PPT-Folien oder auf eine leere PPT-Folie schreibt. Damit bedient sie sich der durch die Technologie bereitgestellten Möglichkeiten und setzt diese gezielt ein. Dadurch wird der Sprecherplan sichtbar: Die Projektion der leeren PPT-Folie erinnert Df10 daran, dass sie an der entsprechenden Stelle der Vorlesung mit handschriftlichen Ergänzungen arbeiten will. Generell kann festgehalten werden, dass die Wissensvermittlung sehr stark an das Interactive Whiteboard gebunden ist und die dort projizierten Wissensinhalte – womit auch die handschriftlich ergänzten gemeint sind – stets Hauptgegenstand der Wissensvermittlung sind. Die darüber hinausgehenden mündlichen Verbalisierungen von Df10 arbeiten im Wesentlichen auf den projizierten Wissensinhalten – freilich ohne obsolet zu sein. Dies wirft die Frage auf, wie weit die Klassifizierung als

289 Dass in dieser Arbeit sowieso nicht der Anspruch auf Repräsentativität erhoben wird und angesichts der sehr heterogenen Mitschriften keine durchgehende Analyse von Mitschriften vorgenommen werden sollte, soll hier noch einmal ausdrücklich betont werden.
290 Im Folgenden als ‚VWL-Vorlesung‘, ‚Linguistik-Vorlesung‘ und ‚literaturwissenschaftliche Vorlesung‘ bezeichnet.

supportives Medium in dieser Vorlesung tragfähig ist. Würde man ‚supportiv' hier nur als Übersetzung von ‚unterstützend' begreifen, ist diese Kritik zutreffend. Erkennt man aber den kategorialen Status von ‚supportiv' als Fachterminus einer Theorie sprachlichen Handelns an, wird an dieser Vorlesung deutlich, wie tragfähig diese Kategorie ist: Supportive Medien sind eingebunden in Konstellationen und Situationen der Wissensvermittlung; sie sind eingebunden in Diskurstypen und -arten, derer integraler Bestandteil sie sind und zu deren Realisierung sie maßgeblich beitragen. Sie stehen in wechselseitigen Beziehungen zu den sprachlichen Handlungen dessen, der sie nutzt, was je nach supportivem Medium unterschiedlich realisiert wird – im Fall des Interactive Whiteboards kann man z.b. eine andere Dynamik beobachten als bei einer statischen PPT-Folie. Damit sind supportive Medien Teil der Realisierung sprachlicher Handlungen und Handlungsmuster und können, z.B. unverändert umfunktionaliziert zu einem Handout, Textarten konstituieren und insofern sprachliche Handlungen anderer Qualität sein. In diesem Sinne sind supportive Medien also kein Gegenstück zu ‚substituierenden Medien'. Selbst wenn man Df10 unterstellen würde, dass die mündlichen Verbalisierungen ‚nur' Umformulierungen der projizierten Wissensinhalte sind (was, wie gezeigt wurde, nicht der Fall ist), wäre der durch das Interactive Whiteboard realisierte Handlungscharakter in dem vorgängigen Lehr-Lern-Diskurs damit nicht tangiert oder infrage gestellt.

In der Linguistik-Vorlesung werden werden OHP, Kreidetafel und ein als ‚Synopse' bezeichnetes Handout genutzt. Auf der OHP-Folie werden ein Zitat und eine formale Notation projiziert, auf die Kreidetafel werden Beispielsätze sowie eine Korrektur der OHP-Folie angeschrieben. Das Vorgehen des Dozenten (Dm22) unterscheidet sich von dem Vorgehen der Dozentin in der VWL-Vorlesung bereits hinsichtlich des Stellenwerts der supportiven Medien. Zentral sind in der Linguistik-Vorlesung vor allem die Äußerungen von Dm22. Der Tafelanschrieb ist in Form von untersuchten Beispielsätzen Gegenstand der mündlichen Verbalisierungen und der linguistischen Ausführungen, wäre aber ohne die mündlichen Verbalisierungen nicht funktional, da keine eigenständigen Wissenselemente angeschrieben werden. Projiziert wird ein Zitat, das wiederum von Dm22 mündlich erläutert und damit der Konstellation angepasst wird, was sich auch darin zeigt, dass Dm22 das Zitat als relativ schwer zu lesen bezeichnet und damit das bloße Lesen des Zitats nicht an die Stelle der alleinigen Wissensvermittlung treten könnte. Dies gilt auch für die anschließende formale Notation, die von Dm22 mehrfach erklärt wird, wobei gerade die nonverbalen Handlungen von Dm22 eine weitere Erklärungsebene realisieren. Vergleichend mit der VWL-Vorlesung kann für die Linguistik-Vorlesung somit festgehalten werden, dass hier die verbalen und nonverbalen Äußerungen im Vordergrund

stehen – mitunter ist, wie gezeigt wurde, das Nonverbale supportiv – und dass Kreidetafel und OHP weniger auf die ganze Sitzung an sich bezogen sind als auf konkrete sprachliche Handlungen, für die sie teilweise den Anlass darstellen (wie bei dem Zitat) oder deren Gegenstand sie sind (wie bei den Übungsaufgaben). Ein besonderer Fall ist die Synopse, die den Studierenden bereits vor der Sitzung zur Verfügung steht. Dadurch ist der Sprecherplan allen Studierenden potentiell vor der Sitzung bekannt, ebenso die zentralen Themen des Wissens, die in der Sitzung bearbeitet werden. Damit liegt eine Zusammenfassung der Sitzung vor, bevor diese stattgefunden hat. Zwar nimmt Dm22 nicht direkt Bezug auf die Synopse oder folgt ihr im Plan seiner Sitzung offensichtlich, eine Ähnlichkeit zur Nutzung von einer PPT kann man aber dennoch feststellen, da der Sprecherplan zumindest hinsichtlich der Themen des Wissens festgelegt ist, was z.B. auch auf einer statischen PPT der Fall ist. Der Unterschied zur PPT liegt jedoch darin, dass ein Abweichen vom Sprecherplan nicht zwingend in der Sitzung begründet werden muss, da dieser durch die Nutzung der Synopsen nicht für alle Studierenden sichtbar projiziert wird und somit nicht z.B. PPT-Folien übersprungen werden.

In der literaturwissenschaftlichen Vorlesung werden PPT und Kreidetafel genutzt. Dabei gibt es Phasen, in denen die Art der Wissensvermittlung Ähnlichkeiten zu der VWL-Vorlesung aufweist, z.B. wenn die Dozentin (Df5) statische PPT-Folien nutzt und die projizierten Wissenselemente erläutert, sich die Wissensvermittlung also zumeist auf die PPT bezieht und die dort projizierten Wissenselemente dem Sprecherplan gemäß die Wissensvermittlung organisieren oder steuern. Daneben gibt es aber Phasen, in denen sich die Wissensvermittlung und die Nutzung der supportiven Medien sowohl von der VWL-Vorlesung als auch von der Linguistik-Vorlesung unterscheidet: Df5 projiziert ein Kunstwerk und sammelt an der Tafel die Beobachtungen und Wahrnehmungen der Studierenden. Dabei fällt auf, dass es trotz dieser scheinbar holistischen Herangehensweise mehrere Momente gibt, in denen Df5 die Studierenden gezielt auf bestimmte Punkte lenkt oder Redebeiträge negativ bewertet. Projiziert wird an dieser Stelle das Kunstwerk und somit der Gegenstand der wissenschaftlichen Auseinandersetzung, die Kreidetafel fungiert als supportives Medium des Seminardiskurses. Hieran zeigt sich ein weiterer Vorteil der Kategorie ‚Supportivität': Sie leistet keine statische Vorkategorisierung, sondern bietet eine dynamische Entsprechung der Empirie, in der der Handlungscharakter in den Vordergrund gerückt und nicht aufs Materiale reduziert wird. Anschließend folgt eine sprechhandlungsverkettende Phase, in der statische PPT-Folien genutzt werden, in der Df5 u.a. Hintergrundinformationen zu dem Kunstwerk und dessen Entstehung liefert und eine thematische Anbindung an die thematische Ausrichtung

der Vorlesung leistet. In dieser Phase steht dann wieder die PPT als supportives Medium im Zentrum der Wissensvermittlung. Dies verändert sich, als Df5 dynamische PPT-Folien einsetzt, mit denen sie bestimmte Ziele verfolgt: Df5 blendet PPT-Foliensegmente sukzessive ein, indem sie den Studierenden Fragen zu dem zuvor projizierten Bild stellt. Die elementaren propositionalen Basen (epBs) der Fragen sind projiziert, die Antworten werden erst durch Animationen eingeblendet, nachdem die Studierenden nach Antworten gesucht und Vorschläge gemacht haben, die von Df5 bewertet werden. Mit diesen Bewertungen steuert sie die Antworten der Studierenden gezielt so, dass diese im Kern den dann projizierten PPT-Foliensegmenten entsprechen. Man kann hier also einen bewussten und gezielten Einsatz sowohl der supportiven Medien an sich als auch der durch die Technologie bereitgestellten Möglichkeiten beobachten. Der große Unterschied dieser Vorlesung zu den anderen beiden ist, dass hier Studierende regelmäßig zu Wort kommen und mitunter ein Seminardiskurs entsteht. Diese Diskursivität schlägt sich auch in der Nutzung der supportiven Medien nieder.

Weiter konnte gezeigt werden, dass das Tempo der Wissensvermittlung mit der Art der Nutzung der jeweiligen supportiven Medien in Verbindung steht. Dies zeigt sich vor allem in der VWL-, aber auch in der literaturwissenschaftlichen Vorlesung: In der VWL-Vorlesung wird an einer Stelle eine statische PPT ohne handschriftliche Ergänzungen genutzt. Die Dozentin weist darauf hin, dass das Projizierte nicht ganz so wichtig ist und bezeichnet es als Ergänzung wichtigen Wissens. An dieser Stelle ist das Tempo der Wissensvermittlung sehr hoch. Der Gegenpol hinsichtlich des Tempos der Wissensvermittlung ist die freie Beschriftung der leeren PPT-Folie, bei der die Dozentin langsam vorgeht. Dies korreliert damit, dass die so vermittelten Wissensinhalte die zentralen Annahmen des wirtschaftswissenschaftlichen Modells sind, das in der untersuchten Sitzung thematisiert wird. In der literaturwissenschaftlichen Vorlesung konnten ebenfalls unterschiedliche Tempi der Wissensvermittlung beobachtet werden. Am niedrigsten ist das Tempo bei der Bildbetrachtung, wenn an der Kreidetafel studentische Beobachtungen und Wahrnehmungen gesammelt werden. Hier wird von der Dozentin auch Raum für Diskussionen über Beobachtungen gegeben, sie tritt auch selber in Diskussionen mit den Studierenden ein. Als sie anschließend statische PPT-Folien nutzt und ausschließlich Sprechhandlungsverkettungen auftreten, zieht das Tempo der Wissensvermittlung stark an, verlangsamt sich aber wieder, als die Dozentin die dynamischen PPT-Folien nutzt und dabei den Studierenden Fragen stellt. Dennoch ist das Tempo an dieser Stelle immer noch wesentlich höher als bei der Bildbetrachtung. In der Linguistik-Vorlesung konnten keine Veränderungen des Tempos der Wissensvermittlung über einen längeren Zeitraum beobachtet werden. Dafür sind,

wie bereits als Desiderat angemerkt wurde, Veränderungen in Intonationskontur und Sprechgeschwindigkeit in Äußerungsteilen zu beobachten; eine detaillierte Analyse dieser Besonderheiten steht noch aus.

Auch die Analyse der Raumnutzung brachte interessante Erkenntnisse. So ist in der VWL-Vorlesung zu beobachten, dass sich Df10 viel im Raum bewegt und zwischen Projektionsfläche und Pult hin und her geht, um etwas auf die PPT zu schreiben bzw. auf Teile der PPT zu zeigen. In diesem Zusammenhang wurde die Frage relevant, ob die handschriftlichen Ergänzungen auf der PPT selber Gegenstand von Erläuterungen sind oder ob sie Elemente der PPT erläutern. Im ersten Fall sind deutlich mehr Bewegungen zwischen Pult und Projektionsfläche zu beobachten als im zweiten. Das hängt zwar auch damit zusammen, dass die handschriftlichen Ergänzungen nur am Pult durchgeführt werden können; dennoch konnte eine enge Verbindung zwischen der Art der Nutzung des Interactive Whiteboards und den Bewegungen im Raum beobachtet werden.

In der Linguistik-Vorlesung konnte diesbezüglich beobachtet werden, dass Dm22 sich viel im Raum bewegt, was Hand in Hand mit der Koordination von supportiven Medien, verbalen und nonverbalen Handlungen geht. Es konnte beobachtet werden, dass sich Dm22 dann in der Nähe der Kreidetafel aufhält, wenn er darauf zeigt oder wenn er anders nonverbal Teile des Tafelanschriebs hervorhebt oder fokussiert. Ansonsten geht er oft auf das Plenum zu und erläutert (z.B. die prozedurale Analyse) im Raum zwischen Tafel und Plenum. Dies korrespondiert mit dem Stellenwert der mündlichen Verbalisierungen in dieser Vorlesung. Diese Art der Wissensvermittlung, die zudem mehrere Umformulierungen von Erklärungen sowie nonverbale Verstehensangebote enthält, ist somit sehr stark auf die Involvierung der Hörer zugeschnitten. Dies gilt selbstverständlich auch für die anderen Vorlesungen, der große Unterschied hier ist aber, dass die zentralen Wissenselemente nicht projiziert, sondern fast ausschließlich mündlich verbalisiert werden. Auf den supportiven Medien sind die Wissenselemente projiziert, die untersucht werden sollen oder die anschließend erklärt werden. Die Bewegungen zu den supportiven Medien hin hängen fast immer damit zusammen, dass der Fokus der Hörer auf Teile der Projektion oder des Tafelanschriebs gelenkt werden soll.

In der literaturwissenschaftlichen Vorlesung sind keine vergleichbaren Nutzungen des Raumes zu beobachten, was aber womöglich auch darauf zurückzuführen ist, dass in dem Hörsaal Kreidetafel, Laptop und Projektionsfläche sehr nah aneinander positioniert sind und zudem der Platz, der Df5 zur Verfügung stand, wesentlich geringer ist als in den beiden anderen Hörsälen. Dies legt den Schluss nahe, dass die Räumlichkeit Einfluss auf die Bewegungen im Raum nimmt und bestimmte Bewegungen nur eingeschränkt ermöglicht oder gerade begünstigt, was bei der VWL-Vorlesung zu beobachten ist.

Studentische Mitschriften lagen für die Linguistik-Vorlesung und die literaturwissenschaftliche Vorlesung vor. Es zeigte sich, dass die Mitschriften in der literaturwissenschaftlichen Vorlesung zumeist am Tafelanschrieb orientiert sind, Teile der PPT werden dort fast gar nicht mitgeschrieben. Auffällig war, dass mitunter nicht nur Äußerungen der Dozentin mitgeschrieben wurden, sondern auch Äußerungen der Studierenden, was gerade in dem Teil auffiel, in dem dynamische PPT-Folien eingesetzt werden und die Dozentin die Antworten der Studierenden gezielt steuert, damit diese den projizierten Wissensinhalten entsprechen. Es kann vermutet werden, dass durch das Mitschreiben der von der PPT abweichenden Äußerungen eine Rezeptionshilfe für die PPT entsteht, die den Studierenden später zur Verfügung steht. Das Mitschreiben des Tafelanschriebs ist hier Konsequenz der im Vergleich zur PPT höheren Flüchtigkeit des Tafelanschriebs.

In der Linguistik-Vorlesung konnte in den freien Mitschriften beobachtet werden, dass die vielfältigen verbalen und nonverbalen Verstehensangebote des Dozenten nicht in den Mitschriften zu finden waren und so auch die Erklärungen weitestgehend nicht mitgeschrieben wurden. Es zeigte sich zudem eine Präferenz für die Beispiele, die ebenfalls an der Tafel standen, sodass man hier von einer Fokussierung des Tafelanschriebs sprechen kann, was sich vor allem darin zeigte, dass die primär untersuchte formale Notation lediglich von der Tafel abgeschrieben wurde, die mündlichen Erklärungen dazu aber nicht. In den Mitschriften auf den Synopsen hingegen konnte beobachtet werden, dass das Markieren von Teilen der Synopse mit der Gewichtung des Inhalts zusammenhängt. Anders als in den freien Mitschriften konnte beobachtet werden, dass etwa die Erklärung des projizierten und auf der Synopse abgedruckten Zitats mitgeschrieben wurde. Eine Erklärung der formalen Notation wurde nicht mitgeschrieben; es ist aber zu beachten, dass auf der Synopse eine Erklärung abgedruckt war. Geht man davon aus, dass die Synopse, da vom Dozenten angefertigt, als ‚definitive Zusammenfassung' der Sitzung betrachtet werden kann, ist dies nicht verwunderlich.

Bezüglich der analysierten Mitschriften kann also festgehalten werden, dass es eine Tendenz dazu gibt, Wissensinhalte von flüchtigen supportiven Medien mitzuschreiben. Die Mitschriften sind jedoch keine reinen Abschriften vom Tafelanschrieb: Weder enthalten sie exakt jeden Teil des Tafelanschriebs, noch sind sie darauf beschränkt. Es lag keine Mitschrift, vor, in der nicht noch zusätzliches Wissen aus dem Vorlesungsdiskurs mitgeschrieben wurde. Welche zusätzlichen Wissenselemente mitgeschrieben werden, ist dabei allerdings individuell: Dies können Notizen zu Fachtermini, Verknüpfungen zu anderen theoretischen Ansätzen, studentische Äußerungen o.ä. sein; man kann hier nicht von einer einheitlichen Mitschreibestrategie sprechen.

7 Fazit, Ausblick und Perspektiven

Nachdem nun die Ergebnisse der empirischen Analysen in Kapitel 5.4 und 6.3 disziplin-intern miteinander verglichen wurden, sollen im Folgenden nun die Ergebnisse fachbereichsübergreifend hinsichtlich beobachteter Parallelen und Unterschiede betrachtet werden. Die Zusammenführung der durchgeführten Analysen bildet die Grundlage für das nachfolgende Fazit der Arbeit, in dem neben den empirischen auch theoretische und methodische Erkenntnisse dargestellt und diskutiert werden. Diese Zusammenschau bildet abschließend die Grundlage für einen erweiterten Ausblick, in dem Überlegungen zur Integration der handlungstheoretischen Herangehensweise dieser Arbeit in die Multimodalitätsdiskussion angestellt werden, die zu diesem Zweck in ihrer Vielfalt dargestellt wird.

7.1 Vergleich der durchgeführten Analysen

Untersucht wurde die Nutzung einer großen Bandbreite supportiver Medien: Kreidetafel, OHP, PPT und Interactive Whiteboard, ebenso wurden Handout und Skript partiell in die Analyse einbezogen. Die Analysen führten zu Erkenntnissen, die interessante fachbereichsübergreifende Ähnlichkeiten und Unterschiede zeigen:

Hinsichtlich des Tafelanschriebs konnte sowohl in der Mathematik als auch in der Literaturwissenschaft beobachtet werden, dass das Anschreiben an die Tafel eine positiv-bewertende Handlungsqualität hat. In der untersuchten Mathematik-Übung schreibt die Dozentin nur die richtigen Lösungen an (wobei es in dem Fall in der Tat objektiv richtige und falsche Lösungen der mathematischen Teiloperationen gibt), in der literaturwissenschaftlichen Vorlesung schreibt die Dozentin nur die Beobachtungen der Studierenden an die Tafel, die weitestgehend den für ihren Vorlesungsplan erforderlichen epBs des projizierten Bildes entsprechen. Die Tafel scheint somit gerade in Aufgabe-Lösungsmustern eine zentrale Rolle zu spielen. Hierzu wären noch weitere Analysen notwendig, da dies die einzigen in dieser Arbeit analysierten Lehrveranstaltungen sind, in denen es zu mehreren Sprecherwechseln zwischen Dozent_innen und Studierenden kommt. Interessant ist, dass sich die jeweiligen Wissensinhalte in den beiden Lehrveranstaltung sehr stark voneinander unterscheiden, es aber dennoch Ähnlichkeiten in der Nutzung des supportiven Mediums gibt.

Davon weicht die Nutzung der Kreidetafel in den anderen MINT-Lehrveranstaltungen ab: Hier konnte festgestellt werden, dass in der Physik und im Maschinenbau eine Art temporäres Lernskript an der Tafel entsteht, in der Mathematik dagegen wird ein mathematischer Beweis vorgerechnet und vorgeführt. Die Ähnlichkeit besteht darin, dass in diesen Lehrveranstaltung der Tafelanschrieb von den Dozenten von einem Skript übertragen wird. Der Tafelanschrieb enthält sowohl in Physik und Maschinenbau (Analyse 3) als auch in der Mathematik die zentralen Wissensinhalte in ausformulierten Sätzen, dazu kommen teilweise Grafiken, mathematische Operationen und physikalische Gleichungen. Der Tafelanschrieb ist somit in den Vorlesungen zentral und die mündlichen Verbalisierungen stehen in enger propositionaler Beziehung dazu, indem mitunter Teile des Tafelanschriebs mündlich umformuliert und an das antizipierte Hörerwissen angepasst oder aber Teilaspekte erläutert und zusätzliche Wissenselemente verbalisiert werden. Im Grunde liegt hier auch eine Parallele zu der Mathematik-Übung vor, da die Wissensvermittlung dort letztlich auf das Wissen an der Kreidetafel orientiert ist und die angeschriebenen mathematischen Operationen nicht auf spontane Äußerungen der Studierenden zurückzuführen sind, da es eine richtige Lösung der jeweilige Aufgabe gibt. Durch die Sprecherwechsel und die herausgearbeiteten Beziehungen von studentischen Lösungsversuchen und Tafelanschrieb ist aber dennoch ein Unterschied erkennbar. Dies hängt auch mit der Qualität des vermittelten Wissens in den MINT-Fächern zusammen: Gerade zu Beginn des Studiums der untersuchten Disziplinen ist es unabdingbar, tradiertes Wissen zu vermitteln. Gleichwohl es Ausnahmen gibt, in denen auch vorläufiges Wissen thematisiert wird (siehe Thielmann/Krause 2014), gilt es zunächst, das tradierte Wissen zu vermitteln. Dieses tradierte Wissen ist im Wesentlichen unveränderlich, sodass es nicht überraschend ist, dass die Dozenten gerade in den Anfangssemestern zu vorgefertigten Skripten greifen und diese den Studierenden vermitteln. Dass die Dozenten dabei aber stets das Hörerwissen im Blick haben und nicht nur ‚auswendig ihre Lehre abspulen', konnte in den Analysen gezeigt werden. Medial etwas anders realisiert, aber funktional ähnlich ist die Nutzung der leeren PPT-Folie, die die Dozentin in der VWL-Vorlesung beschreibt. Sie orientiert sich dazu mehrfach an ihren Unterlagen, das angeschriebene Wissen ist zentral für die Vorlesung, man kann hier auch von einem Fluchtpunkt der Wissensvermittlung sprechen.

In der Linguistik-Vorlesung ist eine andere Art des Tafelanschriebs zu beobachten. Zwar wird er auch dort in Teilen von einem Skript bzw. aus vorgefertigten Notizen übertragen, anders als in den anderen Lehrveranstaltungen handelt es sich hier aber um Gegenstände, über die in der Vorlesung

gesprochen wird, z.B. zwei Nominalphrasen oder ein Gedichtanfang. Damit entsteht in der Linguistik kein temporäres Lernskript an der Tafel. Stattdessen ist die Wissensvermittlung viel stärker um die mündlichen Verbalisierungen herum aufgebaut, die aber dennoch in enger Beziehung zu den supportiven Medien stehen, indem dort in Teilen das zu sehen ist, worüber sprachlich gehandelt wird. Dies gilt sowohl für die Kreidetafel als auch für die OHP, da dort ein Zitat projiziert wird, das vom Dozenten vorgelesen und dann mündlich erklärt wird. Hier ist eine Parallele zu der literaturwissenschaftlichen Vorlesung zu beobachten, in der teilweise auch Zitate projiziert werden, ebenso wird dort das im Plenum diskutierte Bild auf der PPT projiziert – es wird also auch dort der Gegenstand der Wissensvermittlung projiziert. Allerdings werden die wichtigsten Punkte dazu später auch auf der PPT projiziert und nicht nur rein mündlich bzw. in Teilen auf dem Handout (der Synopse) bearbeitet und zusammengefasst. Ähnlich ist dies in der Maschinenbau-Vorlesung (Analyse 3), in der Maschinen auf der PPT projiziert werden. Allerdings haben diese exemplarischen Charakter und sind nicht zentraler Gegenstand in der Wissensvermittlung, da sie auf das mittels Tafelanschrieb vermittelte Wissen vorbereiten, aber nur vermittelt Gegenstand der Wissensvermittlung an dieser Stelle sind.

Das Vorgehen der Dozentin in der VWL-Vorlesung, ein Diagramm zu projizieren und dies mittels handschriftlicher Ergänzungen auf dem Interactive Whiteboard zu erklären, ähnelt dem Vorgehen der beiden Dozenten der Maschinenbau-Vorlesung (Analysen 4a und b). Diese arbeiten allerdings mit einem OHP; ein Dozent zeigt eher auf die OHP-Folie, der andere zeichnet darauf Punkte ein. In der VWL-Vorlesung kann man somit Ähnlichkeiten zu fast allen anderen Arten der Nutzung der supportiven Medien beobachten: Der Umgang mit der leeren PPT-Folie, die mit der Hand beschrieben wird, ähnelt dem Tafelanschrieb; die Nutzung der statischen PPT-Folien gleicht dem Umgang mit ‚traditionellen' PPT-Folien; wie das Diagramm erklärt wird, ähnelt der Erklärungsart bei OHP-Nutzung. Hinzu kommt, dass auch auf reine Textfolien handschriftliche Ergänzungen geschrieben werden, dies ist in den hier analysierten Lehrveranstaltungen ansonsten nicht zu beobachten.

Im Vergleich der VWL-Vorlesung und der Maschinenbau-Vorlesung aus Analyse 3) fällt auf, dass hier Ähnlichkeiten hinsichtlich der Nutzung des Raumes zu beobachten sind. Während Df10 das Interactive Whiteboard – auch aus Gründen der Raumaufteilung – an einem Pult beschreibt, geht sie für weitere Ausführungen, Erläuterungen und Erklärungen an einen danebenstehenden Tisch. Dm27 hingegen schreibt in der Maschinenbau-Vorlesung an der Tafel an, geht dann auf die Studierenden zu und bleibt vor der ersten Reihe stehen,

wenn er die theoretischen Ausführungen an der Tafel erläutert, erklärt oder begründet. Somit liegt sehr abstrakt betrachtet eine ähnliche Nutzung des Raumes vor, auch wenn nicht generell gesagt werden kann, dass Df10 und Dm27 ausschließlich zum Erläutern und Erklären von dem Ort wegtreten, an dem sie auf das jeweilige supportive Medium schreiben. Der entscheidende Unterschied liegt darin, dass Df10 an vielen Stellen Teile des PPT-Folienanschriebs in ihre Erklärungen miteinbezieht und auf Teile davon gestisch zeigt, was Dm27 schon deswegen nicht kann, weil er von der Tafel weggeht – Df10 bewegt sich auf die Projektionsfläche zu, Dm27 auf die Studierenden. Ähnliche Verfahren lassen sich in der untersuchten Linguistik-Vorlesung feststellen, in der sich Dm22 viel im Raum bewegt und immer wieder zur Tafel geht, um z.B. einzelne Teile des Tafelanschriebs zeigend zu fokussieren und in dem ganzen analysierten Ausschnitt verbale und nonverbale Handlungen sowie supportive Medien koordiniert. Bedenkt man hierbei, dass die Positionierung der Tafeln, Whiteboards und Projektionsflächen in allen untersuchten Lehrveranstaltungen nicht von den Lehrenden bestimmt werden können, ist es umso interessanter, dass sich die Lehrenden nicht ausschließlich vor der Tafel aufhalten, sondern die Räumlichkeiten nutzen, um z.B. auf die Studierenden zuzugehen etc. Daraus kann abgeleitet werden, dass durch die Nutzung der Räumlichkeiten, die Bewegungen im Raum und die gestischen Bezugnahmen der supportiven Medien bzw. der darauf zu sehenden Wissensinhalte (i.w.S.) auch nonverbal eine Involvierung der Hörer und ein Zuschneiden des vermittelten Wissens auf die Hörer geleistet wird. Damit ist ausdrücklich nicht gemeint, dass die Bewegungen im Raum und die nonverbalen Handlungen komplett orchestriert sind im Sinne einer Aufführung, in der jede Bewegung inszeniert und eingeübt ist. Dennoch hat man es hier mit hörerorientierten Handlungen zu tun, die der Wissensvermittlung eine weitere Dimension hinzufügen, die in der Regel eng mit der mündlichen Verbalisierung zusammenhängt.

Neben der Analyse der supportiven Medien wurden zudem studentische Mitschriften aus einigen Lehrveranstaltungen analysiert. Es konnte gezeigt werden, dass sich die Mitschriften in den MINT-Fächern von denen in den Geisteswissenschaften massiv unterscheiden: Breitsprecher bezeichnet studentische Mitschriften als „Fenster zur studentischen Wissensprozessierung" (Breitsprecher 2010: 201), in denen neben individuellen semiotischen Systemen auch das Gewichten des vermittelten Wissens vorgenommen und sich teils stark an den mündlichen Verbalisierungen der Dozent_innen orientiert wird. Dies muss für Mitschriften in MINT-Fächern in großen Teilen revidiert werden. Es wurde gezeigt, dass gerade der Tafelanschrieb in den MINT-Fächern eng mit den Mitschriften in Verbindung steht und meist ausschließlich

das mitgeschrieben wird, was an der Tafel steht; von einer PPT und den mündlichen Verbalisierungen der Dozent_innen wird meist nichts mitgeschrieben. Somit verschiebt sich die Herausforderung beim Mitschreiben von einer Übertragung oder Transformation von Diskurs in Text hin zu einer Übernahme von Text in Text. Es entsteht an der Tafel ein temporäres Lernskript, das die Studierenden in ihren Mitschriften verdauen. Durch diese Übernahme ist die Art der Wissensprozessierung in den Mitschriften nicht mehr durch eine Analyse der Mitschriften und der mündlichen Verbalisierung der Dozent_innen rekonstruierbar.

Was für eine Art der Wissensprozessierung liegt in den Mitschriften in den MINT-Fächern also vor? Im Grunde liegt hier gar kein Mitschreiben im Sinne eines Mit-Konstruierens von Wissen vor, sondern ein Abschreiben und somit eine andere Textart: Eine Abschrift. Diese Abschrift dient nicht in der konkreten, sondern in einer späteren Situation der Aneignung von Wissen. Die in dieser Arbeit herausgearbeiteten ‚zusätzlichen' Verbalisierungen der Dozenten werden durchweg nicht mitgeschrieben, wodurch die darin zweifellos vorhandenen Angebote zum Prozessieren von Wissen und der Verankerung neuer Wissenselemente im Hörerwissen scheinbar verloren gehen – aber dennoch da sind. Dies lässt auf eine zumindest partielle Prozessierung des vermittelten Wissens schließen; es wird ‚vor-prozessiert', um es zu einem späteren Zeitpunkt anhand des Mitgeschriebenen zu lernen. Zudem sind auch die besonderen institutionellen Strukturen des Studiums in MINT-Fächern, hier konkret bezogen auf den Maschinenbau, zu beachten: Dort sind neben den Vorlesungen auch im fortgeschrittenen Studium weitere Lehrveranstaltungsformen zur Anwendung (Praktika) und Einübung von Wissen (Übungen) von zentraler Relevanz. Die Teilung von Aneignung, Anwendung und Einübung von Wissen ist somit institutionell verankert. Dies macht sich auch dadurch bemerkbar, dass die Vorlesungen in den MINT-Fächern von den Studierenden offenbar nicht als Ort der aktiven, sondern eher als Ort der passiven Aneignung von Wissen begriffen werden. Fraglich und hier nicht zu klären ist auch, inwiefern bloßes Mitschreiben als Aneignungsprozess begriffen werden kann. Dazu bedarf es darauf enger zugeschnittene Erhebungen.

Zudem ist auch zu beachten, dass man es in den MINT-Fächern mit einem gänzlich anderem Wissenskonzept als in den Geisteswissenschaften zu tun hat. Gerade zu Beginn des Studiums ist die Reproduktion von Wissen ein wichtiger Bestandteil, Klausuren als Prüfungsform sind wesentlich weiter verbreitet als in den Geisteswissenschaften. Das Anfertigen eines Lernskripts ist somit auch im Zusammenhang einer Vorbereitung auf Klausuren zu verstehen. In der Analyse konnte gezeigt werden, dass der Tafelanschrieb in der literaturwissenschaftlichen

Vorlesung offenbar einen anderen Stellenwert hat als in den MINT-Fächern. Hier konnte gezeigt werden, dass die Studierenden sich nicht ausschließlich auf das Kopieren des Tafelanschriebs beschränken, mitunter ignorieren sie diesen sogar komplett. Die Bezugsäußerungen der Mitschriften scheinen stattdessen die Verbalisierung der Dozentin sowie teilweise die Verbalisierungen der Studierenden zu sein. Des Weiteren konnte auch ein Unterschied in den studentischen Mitschriften bei PPT-Nutzung beobachtet werden: Die Studierenden schreiben mit, während die Dozentin die PPT verwendet. Dies konnte bei der Maschinenbau-Vorlesung nicht beobachtet werden. In beiden Fällen verbalisieren die Dozent_innen zusätzliches Wissen, während die PPT genutzt wird. Grund könnte z.B. gewesen sein, dass die Studierenden in den Geisteswissenschaften zu Beginn des Studiums bereits wesentlich stärker auf diskursive Elemente und die Studierenden der MINT-Fächer auf textuelle Elemente fokussiert sind, was sich auch in der Prüfungsform der Klausur und der damit zusammenhängenden Anforderung der Reproduktion von Wissen zeigt. Das Vorhandensein eines Handouts (in der Linguistik-Vorlesung Synopse genannt) vor der Sitzung führt zudem zu einer weiteren Art der Mitschrift, da die Synopsen auf verschiedene Art als Vorlage für die Mitschriften dienen – hier bekommen u.a. farbliche Markierungen von Teilen der Synopse einen großen Stellenwert, indem durch diese z.B. Gewichtungen vorgenommen werden.

Angesichts der studentischen Mitschriften der Linguistik-Vorlesungen, die auf den zuvor digital zur Verfügung gestellten Synopsen angefertigt wurden, wäre es in weiteren Analysen interessant zu untersuchen, wie sich die Mitschreibehandlungen der Studierenden im Maschinenbau verändern, wenn den Studierenden ein vergleichbares Handout zur Verfügung steht. Fraglich wäre allerdings, wie sinnvoll dies wäre, da es im Maschinenbau generell üblich ist, mit Skripten zu arbeiten und es zudem mitunter inoffizielle Skripte gibt, die ‚unter der Hand' unter den Studierenden weitergereicht werden. Es stellt sich mithin die Frage, ob sich die Mitschriften der Studierenden durch das Vorhandensein eines Skripts oder auch einer komplett aufgezeichneten Vorlesung bereits verändern oder verändert haben. Ferner wäre in allen Fächern eine noch gezieltere Untersuchung von Mitschriften hilfreich, um studentische Wissensprozessierung auch jenseits von studentischen Wortmeldungen oder Fragen analysieren zu können. Zudem müsste man den Prozess des Mitschreibens selber stärker analytisch zugreifbar machen, z.B. indem die Mitschreibehandlungen über einen Timecode mit den Lehr-Lern-Diskursen synchronisiert werden.

7.2 Zusammenfassung der theoretischen, methodischen und empirischen Ergebnisse

Die leitende Frage dieser Arbeit lautete: Was ist der Handlungszweck supportiver Medien? Die Antwort liegt in der Kategorie ‚Supportivität' an sich: Hierbei handelt es sich um eine in der Funktionalen Pragmatik verankerte Kategorie, die den Handlungscharakter visueller Medien berücksichtigt und sie somit als integralen Teil der universitären Wissensvermittlung begreift. Die Kategorisierung als ‚supportiv' leistet damit eine Bestimmung des Handlungszwecks auf maximal-abstrakter Stufe: Supportive Medien sind supportiv zu allen (Größen-)Einheiten sprachlichen Handelns und realisieren in diesen heterogene Zwecke, die im weitesten Sinne mit Verstehensprozessen zusammenhängen. Dabei ist diese Vorkategorisierung als ‚supportiv' keinesfalls als starr zu begreifen, sondern als dynamisch hinsichtlich der konkreten Realisierung in den jeweiligen Lehrveranstaltungen. Damit steht die Kategorisierung des Mediums an sich der Kategorisierung einzelner Folien o.ä. gegenüber, die im Zusammenhang mit dem vorgängigen Lehr-Lern-Diskurs nicht in derselben Art supportiv sind, wenn z.B. auf einer PPT der Gegenstand der Lehrveranstaltung projiziert wird und Beobachtungen zu diesem Gegenstand an der Kreidetafel festgehalten werden. Fachspezifika sind aufgrund der enormen Heterogenität sowohl der supportiven Medien als auch deren Verwendungsarten unbedingt zu berücksichtigen. Es ist nicht sinnvoll den engeren Handlungszweck eines supportiven Mediums losgelöst von den jeweils damit realisierten Zwecken in einer Situation zu betrachten.

Umschlagpunkte hinsichtlich der Supportivität gibt es, wenn supportive Medien zum Beispiel als eigenständige Textarten, also etwa als Handout, genutzt werden, obwohl sie als supportive Medien konzipiert wurden, wie es bei dem prominenten Beispiel von Tufte (2003a, b) der Fall ist. Auch Frickes (2008) Vorstellung, dass durch die Verbreitung von PPTs eine neue Textart bzw. Publikationsform entstehen könnte, ist in diesem Licht zu sehen. Die Vorkategorisierung als supportiv greift dann nicht mehr im selben Maß, da das supportive Medium aus dem Diskurszusammenhang herausgelöst wird, für den es konzipiert war. Dadurch könnte eine neue Textart entstehen, die Handouts ablöst, oder aber die Textart Handout modifiziert werden. Wie und mit welchen Konsequenzen, das wäre in weiteren Analysen zu hinterfragen – was gerade deswegen von Interesse wäre, weil Handouts bislang kaum erforscht wurden.

In der Gegenüberstellung von ‚supportiven Medien' und ‚Kommunikationsformen' konnten die Analysen zeigen, dass für eine handlungstheoretische Herangehensweise die Kategorisierung als ‚supportiv' in der Analyse insofern tragfähig ist, als dass diese eine Dynamisierung hinsichtlich der analysierten

Daten zulässt, wohingegen die Rekonstruktion der jeweiligen Kommunikationsform und mithin der potenziellen Ermöglichungsbedingungen Teil der Konstellation und somit einer funktional-pragmatischen Analyse vorgelagert ist. Damit wird der Kategorie ‚Kommunikationsform' die Inkorporation in die Funktionale Pragmatik nicht per se abgesprochen, allerdings wird sie klar in der Rekonstruktion der Konstellation verortet, die jeder funktional-pragmatischen Analyse notwendigerweise vorausgeht: Eine Auseinandersetzung mit technischen Ermöglichungsbedingungen supportiver Medien ist hilfreich, um sich der potentiellen Bandbreite der Nutzung gewiss zu werden – aus Perspektive der Durchführung universitärer Lehre ist dies ebenso wichtig. Hier hat sich gezeigt, dass die in Brinkschulte (2015) beobachteten und prinzipiell zur Verfügung stehenden Möglichkeiten von PPTs (z.b. Jingles, die als Signal zum Mitschreiben eingesetzt werden) in der universitären Wissensvermittlung nicht voll ausgeschöpft werden und insofern eine Abkehr der Nutzung dieser technischen Möglichkeiten vollzogen wurde. Der gezielte Einsatz von dynamischen und statischen PPT-Folien oder der parallele Einsatz mehrerer supportiver Medien zeugt ebenso von einer solchen Reflektion der potentiellen technischen Möglichkeiten.

Aus methodischer Sicht hat sich die in dieser Arbeit auf Basis von Hanna (2003) entwickelte Erweiterung von HIAT durch die digitale Rekonstruktion und Segmentierung des Tafelanschriebs als weiterführend erwiesen. Insbesondere die Möglichkeit, dadurch die sukzessive Entstehung des Tafelanschriebs mit den verbalen und nonverbalen Handlungen im Transkript zu synchronisieren, macht diesen im Transkript nachvollziehbar und ermöglicht so eine detaillierte Analyse von Tafelanschrieb und verbalen und nonverbalen Handlungen. Dies stellte sich sowohl bei der digitalen Rekonstruktion von Tafelanschrieben als auch bei der Analyse von dynamischen PPT-Folien als hilfreich heraus, da dadurch zugleich die bestmögliche Lesbarkeit der Transkripte gewährleistet werden konnte. Mit dieser Erweiterung von HIAT wurden somit die methodischen Voraussetzungen für eine detaillierte Analyse von Wissensvermittlung unter systematischer Berücksichtigung supportiver Medien geschaffen, die darüber hinaus auch für andere Transkriptionssysteme ohne Probleme nutzbar ist.

Die disziplinübergreifende Herangehensweise dieser Arbeit ermöglichte Erkenntnisse hinsichtlich der Ähnlichkeiten und Unterschiede in der disziplinären Nutzung der supportiven Medien. Diese hängen mit stark divergierenden Grundkonstellationen innerhalb der universitären Wissensvermittlung zusammen: Wissen wird in den untersuchten Fachdisziplinen sehr unterschiedlich vermittelt (siehe Wiesmann 1999), was nicht zuletzt auf die unterschiedlichen Traditionsstränge (siehe Redder 2014a) zurückzuführen ist. In den

MINT-Fächern gilt es zunächst, vor allem tradiertes „Ist-Wissen" (Wiesmann 1999: 39) zu vermitteln. In den geisteswissenschaftlichen Fächern hingegen werden, wie insbesondere in der Analyse der Linguistik-Vorlesung deutlich geworden ist, divergierende Forschungspositionen einander gegenübergestellt, es wird also Forschungswissen (vgl. ebd.) vermittelt. Allerdings ergibt sich in den analysierten Vorlesungen kein einheitliches Bild der Nutzung supportiver Medien, da gerade in den geistes- und sozialwissenschaftlichen Lehrveranstaltungen starke Unterschiede in der Nutzung der supportiven Medien bestehen. So liegt in der Linguistik-Vorlesung der Fokus vor allem auf den mündlichen Verbalisierungen des Dozenten, der sowohl OHP als auch Kreidetafel benutzt; im Vergleich dazu ist die Wissensvermittlung in der VWL-Vorlesung um das Interactive Whiteboard herum aufgebaut. In der literaturwissenschaftlichen Vorlesung changiert dies, da die Dozentin zum einen gezielt statische und dynamische PPT-Folien einsetzt und zum anderen an der Tafel Beobachtungen der Studierenden festhält.

Demgegenüber konnte in den MINT-Fächern beobachtet werden, dass dort die Kreidetafel trotz sporadischer Nutzung der PPT das zentrale supportive Medium der universitären Wissensvermittlung ist. In allen untersuchten Vorlesungen konnte beobachtet werden, dass der Tafelanschrieb von einem Skript übertragen wird, sodass temporär verdauerte Lernskripte an der Tafel entstehen – wenn auch in unterschiedlicher Ausprägung. Allerdings bedeutet dies keineswegs, dass die Wissensvermittlung in den MINT-Fächern ausschließlich auf das Vorlesen und Übertragen der Skripte auf die Tafel beschränkt ist. Vielmehr konnten in allen untersuchten MINT-Lehrveranstaltungen deutlich Phänomene des Zuschnitts des vermittelten Wissens an das Hörerwissen beobachtet werden, ebenso wie in allen Fällen beobachtet werden konnte, dass der Tafelanschrieb mündlich erläutert oder erklärt wurde, womit ebenfalls das Hörerwissen berücksichtigt wird.

Somit kann festgehalten werden, dass es fachspezifische Besonderheiten supportiver Medien gibt, die sich vor allem auf die Unterscheidung zwischen Kreidetafel und PPT beziehen. Interessanterweise unterscheidet sich die Nutzung des OHPs in den MINT-Fächern und den geistes- und sozialwissenschaftlichen Fächern nicht so stark voneinander wie die Nutzung der Kreidetafel. In beiden Disziplinen wird mittels OHP-Folie ein zentraler Gegenstand des Wissens projiziert. Dass dieser in einem Fall eine Grafik eines Bauteils (Maschinenbau) und im anderen ein Zitat (Linguistik) ist, ist auf die Untersuchungsgegenstände der jeweiligen Disziplinen zurückzuführen. Auch die Projektion eines Diagramms in der VWL-Vorlesung fügt sich in diese Beobachtung ein. Auch wenn dort ein Interactive Whiteboard genutzt wird, sind die Parallelen dennoch nicht von der

Hand zu weisen, was wiederum zeigt, dass das Interactive Whiteboard Teile die anderen supportiven Medien zumindest in Teilen inkorporiert.

Ferner hat sich für das euroWiss-Korpus gezeigt, dass in der universitären Wissensvermittlung keineswegs von einer Dominanz von PPTs gesprochen werden kann. Stattdessen ist eine Pluralität supportiver Medien zu beobachten, die sich auch darin zeigt, dass in kaum einer Lehrveranstaltung nur ein einziges supportives Medium genutzt wird; häufig werden mehrere supportive Medien parallel genutzt. Insbesondere in den Lehrveranstaltungen, in denen das der Fall ist, konnte gezeigt werden, dass die Dozent_innen unterschiedliche Medien ganz gezielt zu unterschiedlichen Zwecken einsetzen. Ebenso konnte beobachtet werden, dass unterschiedliche Nutzungsarten der supportiven Medien zu unterschiedlichen Zwecken eingesetzt werden. Beispiele dafür sind etwa der Wechsel von statischen zu dynamischen PPT-Folien, die gezielte Einplanung einer leeren PPT-Folie zum Beschreiben, das Sammeln von studentischen Beobachtungen, während parallel auf der PPT ein Bild projiziert wird oder das sukzessive Anschreiben von mathematischen Teiloperationen. Wenn man diesen Analysen nun die Beobachtung Lobins (2009, 2012) gegenüberstellt, nach der die Nutzung von PPTs in Wissenschaftlichen Vorträgen die Entstehung einer neuen Diskursart (die sog. Wissenschaftliche Präsentation) bedingt oder begünstigt haben, kann dies für die universitäre Wissensvermittlung nicht bestätigt werden. Es zeigen sich in konkreten Fällen enge Parallelen zwischen der Nutzung supportiver Medien, die nicht in allen Fällen PPT-spezifisch sind.

Eingangs wurde nahegelegt, dass es sich bei PPTs um ein mediales Durchgangsphänomen handelt. Dieser Eindruck konnte anhand einer Vorlesung mit Interactive Whiteboard bestätigt werden. Betrachtet man die Nutzung des Interactive Whiteboards, stellt man fest, dass sich Parallelen sowohl zu PPT, OHP als auch Tafelanschrieb finden lassen, deren Möglichkeiten in diesem supportiven Medium vereint sind. Ginge man also davon aus, dass durch die Nutzung von PPTs eine gänzlich neue Diskursart entstanden wäre, müsste man hier von einem Rückfall in alte Vermittlungsarten sprechen – andersherum könnte man auch sagen, dass hier die Unzulänglichkeiten von PPTs bearbeitet werden. Allerdings ist auch die in dieser Arbeit untersuchte Nutzung des Interactive Whiteboards nur als mediales Durchgangsphänomen zu betrachten, weil sie nur an der Oberfläche der technischen Möglichkeiten kratzt. Zudem ist diese Beobachtung auf einen Fachbereich beschränkt, da es im ganzen euroWiss-Korpus nur diese eine Lehrveranstaltung mit Interactive Whiteboard gibt. Hierzu sind weitere Analysen erforderlich – auch um zu erforschen, ob die hier ungenutzten technischen Möglichkeiten überhaupt in der universitären Wissensvermittlung eingesetzt werden und wenn ja, in welcher Art und zu welchem Zweck.

Es kann festgehalten werden, dass supportive Medien und Tempo der Wissensvermittlung eng miteinander verknüpft sind – Bildfolien sind, wie in der literaturwissenschaftlichen Vorlesung gezeigt werden konnte, allerdings eine Ausnahme. Tendenziell kann gesagt werden, dass der Flüchtigkeitsgrad der supportiven Medien der Gradualität des Vermittlungstempos diametral entgegensteht: Generell ist das Tempo bei der Nutzung einer Kreidetafel am geringsten und bei der Nutzung einer statischen PPT am höchsten. Aus diesem Grund sind statische PPT-Folien in einer mathematischen Übung oder Vorlesung kontraproduktiv oder sogar gänzlich dysfunktional. Auch dynamische PPT-Folien erfüllen nicht denselben Zweck wie das sukzessive Anschreiben an eine Kreidetafel, da das schrittweise Entstehen der mathematischen Beweise oder Lösungen integraler Bestandteil der mathematischen Wissensvermittlung ist. Eine Ausnahme davon ist das Interactive Whiteboard, das sich somit als Amalgamierung technologisch älterer supportiver Medien zeigt. Handschriftlichkeit und Flüchtigkeit treten im Interactive Whiteboard durch die Digitalisierungsmöglichkeit (mithin: Verdauerungsmöglichkeit) und der damit einhergehenden Verbreitungsmöglichkeit auseinander, während sie bei Kreidetafel, OHP und Whiteboard noch eng miteinander verknüpft sind. Hinsichtlich des Tempos der Wissensvermittlung ist somit nicht mehr die Flüchtigkeit das Anzeichen für ein geringeres Tempo der Wissensvermittlung, sondern die Handschriftlichkeit. Ob sich diese These bestätigt, ist in weiteren Analysen zu untersuchen.

Der Flüchtigkeitsgrad von Kreidetafel, OHP und PPT hat zudem direkt Einfluss auf die studentischen Mitschriften und somit auch auf die Wissensprozessierung der Studierenden.[291]

Anhand der analysierten studentischen Mitschriften aus den Geisteswissenschaften konnte gezeigt werden, dass die Kreidetafel zumindest starke Auswirkungen auf die Mitschriften hat, da in den meisten Fällen – bis auf die auf Synopsen angefertigten Mitschriften in der Linguistik-Vorlesung – große Teile des Tafelanschriebs mitgeschrieben wurden, daneben aber auch immer Teile der mündlichen Verbalisierungen der Dozent_innen und der Studierenden.

Die PPT hingegen wirkt sich nicht so stark auf die Mitschriften aus wie die Kreidetafel. Dies ist auch darauf zurückzuführen, dass die PPTs in den meisten Fällen den Studierenden digital zur Verfügung stehen und somit nicht die Erfordernis gesehen wird, die PPT abzuschreiben. Vielmehr zeigt sich bei der Nutzung

291 Hinsichtlich des Interactive Whiteboards und der handschriftlichen Ergänzungen sowie des PPT-Folienanschriebs darauf konnten keine Analysen studentischer Mitschriften durchgeführt werden. Dies wäre in weiteren Analysen zu untersuchen.

von PPTs in den Geisteswissenschaften, dass, sofern etwas mitgeschrieben wird, sowohl von Dozent_innen als auch von Studierenden mündliche Verbalisierungen mitgeschrieben werden. In den analysierten Mitschriften der Maschinenbau-Vorlesung zeigte sich, dass diese ausschließlich den Tafelanschrieb enthielten, sodass es sich weniger um eine Mitschrift als um eine Abschrift handelt. Mithin wird durch die Analysen solcher Abschriften ein Einblick in die Wissensprozessierung anderer Art ermöglicht, da die konkrete Wissensprozessierung in der Mitschreibe-Situation auf eine spätere Situation vorzubereiten scheint, in der die Abschrift zum Lernen dient. Hierzu ist auch hervorzuheben, dass sich die Prüfungsformen in den Fachdisziplinen unterscheiden: In den MINT-Fächern werden wesentlich mehr Klausuren geschrieben als in den geistes- und sozialwissenschaftlichen Fächern. Die Frage, ob ein tendenziell flüchtiger Tafelanschrieb eher mitgeschrieben wird als eine tendenziell verdauernde PPT, kann angesichts der analysierten Mitschriften also unter Vorbehalt bejaht werden. Ebenso konnte gezeigt werden, dass der bewusste Einsatz unterschiedlicher supportiver Medien die studentischen Mitschriften beeinflusst.

Ganz generell konnten also in den Mitschriften auch Unterschiede zwischen MINT-Fächern und geistes- und sozialwissenschaftlichen Fächern beobachtet werden, da in MINT-Fächern Abschriften des Tafelanschriebs angefertigt wurden, während in den geistes- und sozialwissenschaftlichen Fächern sehr unterschiedliche Arten der Mitschriften beobachtet werden konnten, von denen aber keine eine ausschließliche Abschrift des Tafelanschriebs war. Hierzu ist allerdings einschränkend festzuhalten, dass nur zu einer Maschinenbau-Vorlesung Mitschriften vorlagen, sodass hier nur sehr eingeschränkte Ergebnisse vorliegen, die unbedingt weiter untersucht werden müssten, um auch die studentische Wissensprozessierung in MINT-Fächern verstehen zu können. In diesem Zusammenhang darf nicht unerwähnt bleiben, dass von den MINT-Fächern in der vorliegenden Arbeit vor allem das ‚M' und das ‚T', also Mathematik und Technikwissenschaften, untersucht wurden, vom ‚N', den Naturwissenschaften, lediglich die Physik. Insbesondere das ‚I', also die Informatik, ist bislang so gut wie gar nicht Gegenstand linguistischer Forschung gewesen. Angesichts der gesellschaftlichen Relevanz dieser Disziplin wären hierzu dringend Analysen erforderlich, die auch supportive Medien systematisch einbeziehen. Allerdings könnte es dort z.B. in Programmier-Übungen erforderlich sein, die Studierenden noch individueller in den Blick zu nehmen, was allerdings das Aufnahmesetting weitaus komplexer machen würde. Dennoch wäre dies unbedingt in Angriff zu nehmen, da nur so die studentische Rezeption und Wissensprozessierung wirklich umfassend verstanden werden und durch Rückgriff auf diese Erkenntnisse auf Anforderungen gesellschaftlicher Entwicklungen reagiert werden kann.

7.3 Funktional-pragmatische Perspektiven auf Multimodalität

Diese Arbeit hat gezeigt, dass eine linguistische Analyse, die dezidiert authentische Interaktionen als ihren Gegenstand betrachtet, sinnvollerweise nicht auf gesprochene oder geschriebene Sprache zu beschränken ist. Soll also die Analyse von gesprochener Hochschulkommunikation anhand authentischer Daten erfolgen, muss diese Authentizität ernstgenommen und mithin der Versuch unternommen werden, die Wissensprozessierung im Ganzen zu rekonstruieren, muss also systematisch auch nicht-sprachliches in die Analyse mit einbezogen werden. Dies ist freilich keine neue Erkenntnis, zum Beispiel hat Birdwhistle bereits 1952 eine Systematik für die Analyse von Körperbewegung und Gestik vorgelegt, auch in Bühlers Ausdruckstheorie[292] (1933) sind Überlegungen zur nonverbalen Kommunikation angelegt. Wurde die Erforschung nonverbaler Kommunikation zunächst durch technische Gegebenheiten erschwert, stehen mittlerweile durch erschwingliche Videokameras und die Digitalisierung allgemein jeder_m Forscher_in Video- und Audioaufnahmegeräte zur Verfügung. Durch diese Möglichkeiten (siehe dazu u.a. Deppermann 2013) rückte auch das (erneute) Interesse u.a. an nonverbalen Handlungen, an Räumlichkeiten als Ressource kommunikativen Handelns, Veränderungen der Interaktion durch neue technische Errungenschaften, Kommunikation durch Bilder etc. in den Blick der Forschung – sowohl in der Linguistik als auch in der Medienwissenschaft, der Kulturwissenschaft und weiteren Disziplinen. Dieses Interesse kann man zusammenfassend als Interesse an ‚Multimodalität' bezeichnen, indem eine Perspektive auf Kommunikation eingenommen wird, die sich auf alle Arten des Kommunizierens konzentriert.

Multimodalitätsforschung geht stets Hand in Hand mit Interdisziplinarität. Dies ist durch die Fokussierung anderer Mittel als Sprache und deren Zusammenwirken bedingt, was sich in Untersuchungen der unterschiedlichsten Gegenstände aus Multimodalitätsperspektive widerspiegelt: Neben ‚klassischen' Themen wie Bildern (Kress/Van Leeuwen 1996), Identität (Norris 2011), Filmen (Wildfeuer 2014), Bildungsinstitutionen (Kress et al. 2005) oder Werbung (Stöckl 2011) wurden auch Analysen von Architektur (O'Toole 2010), IKEA-Tischen (Björkvall 2014), Gestik in Operationen (Bezemer 2014), Farbe (Van Leeuwen 2014), Reitstunden (Norris 2012) oder Kitesurfen (Geenen 2014)

292 Im Gegensatz zu Bühlers Sprachtheorie kann hier allerdings nicht von einer breiten Rezeption gesprochen werden. Dies wäre gerade im Zusammenhang der Multimodalitätsforschung ein lohnenswertes Unterfangen.

vorgelegt. Diese kleine Auswahl multimodaler Forschungsgegenstände soll das breite Spektrum verdeutlichen.

Betrachtet man diese Erkenntnisinteressen aus einer funktional-pragmatischen Perspektive, so kann man in den Entwicklungsstufen von HIAT eine Spiegelung der sich entfaltenden Erkenntnisinteressen feststellen: Während sich HIAT 1 (Ehlich/Rehbein 1976) einzig auf gesprochene Sprache bzw. auf die damals revolutionäre Darstellung zeitgleichen Sprechens in Partiturschreibweise konzentrierte, wurde in HIAT 2 (Ehlich/Rehbein 1979b) das Transkriptionssystem um Notationsvorschläge von Intonation und nonverbaler Kommunikation ergänzt. An Ehlich/Rehbein (1977) sowie Ehlich/Rehbein (1982) kann nachvollzogen werden, wie Standbilder aus Videos mit den HIAT-Transkripten verbunden werden können. Das damit einhergehende Darstellungsproblem der audiovisuellen Gleichzeitigkeit im typografischen Nacheinander ist bis heute nicht zufriedenstellend gelöst. Eine Lösung könnte die Abkehr vom klassischen wissenschaftlichen Artikel sein, wie von Maier/Engberg (2016) untersucht: Digitale wissenschaftliche Artikel[293] böten z.B. die Möglichkeit, Video, Ton und Hyperlinks einzubinden und sind nicht zwingend an die Darstellung in Einzelseiten gebunden.[294] Unabhängig von den methodischen Herausforderungen ist festzuhalten, dass die Analyse nicht-sprachlicher Aspekte von Kommunikation immer stärker in den Vordergrund rückt. Aus funktional-pragmatischer Perspektive sind diesbezüglich vor allem folgende Publikationen zu nennen:

Grundlegend ist die Arbeit von Ehlich/Rehbein (1982), worin Ehlich/Rehbein sich bereits früh über die Medialität von Kommunikation Gedanken gemacht haben und dies anhand von Analysen von Augenkommunikation verdeutlichen. In diesem Zusammenhang entwickelten sie auch die Differenzierung von nonverbaler Kommunikation in konkomitante und unabhängige nonverbale Kommunikation (siehe auch Ehlich 2013b: 652f.), die somit in Relation zur verbalen Kommunikation gesetzt wird. Diese Schrift bildete u.a. die Grundlage für die in dieser Arbeit bereits umfassend dargestellten Untersuchungen von Hanna (2003) und Berkemeier (2006), die schulische bzw. hochschulische

293 Digitale wissenschaftliche Artikel sind nicht mit wissenschaftlichen Blogs (Meiler 2013 und 2015) gleichzusetzen. Ob sich diese Textart als gleichwertig etablieren wird, bleibt abzuwarten. Unbestreitbar handelt es sich dabei aber um eine Textart mit wachsender Bedeutung.

294 Auf der anderen Seite dürften dann neue Herausforderungen bzgl. Datenschutz, Persönlichkeitsrecht und Urheberrecht auftreten, was bei Institutionen wie Schule, Hochschule, Behörde oder Krankenhaus bereits ohne Veröffentlichung von Videoaufnahmen problematisch ist.

Lehr-Lern-Diskurse im Spannungsfeld von Sprache und supportiven Medien untersuchen. Brinkschulte (2007, 2015) baut darauf auf. Analysen und Überlegungen zur funktional-pragmatischen Betrachtung von nonverbaler Kommunikation finden sich zudem in Wrobel (2007), die Anknüpfungspunkte zur Gebärdensprache herstellt, sowie dem Handbuchbeitrag von Ehlich (2013b). In allen genannten Arbeiten der Funktionalen Pragmatik wird kein systematischer Bezug zu Untersuchungen hergestellt, deren Erkenntnisinteresse unter dem Begriff ‚Multimodalität' zusammengefasst wird.[295] Ehlich rezipiert zwar ebenfalls keine entsprechende Literatur, stellt aber heraus, dass eine linguistische Perspektive auf Multimodalität von Beginn an in der Funktionalen Pragmatik angelegt war:

> In its basic form, oral communication is face-to-face communication. Linguistic data derived from such communication is therefore multimodal data, i.e. data in which verbal, nonverbal and paralinguistic communicative factors co-occur. From its beginnings, functional pragmatics has been observant of this fact and developed transcription systems in accordance with these requirements (A.a.O.: 649).

Man kann also festhalten, dass eine Diskussion der Multimodalitätsforschung aus Perspektive der Funktionalen Pragmatik noch aussteht.

7.3.1 Multimodalitätsforschung

Man kann sagen, dass Multimodalität derzeit als Forschungsgegenstand ‚Hochkonjunktur' hat, was in nächster Zeit vermutlich noch zunehmen wird. Dies wird nicht zuletzt dadurch verstärkt, dass zumindest anglo-amerikanische Forscher aus diesem Bereich sehr um Zugänglichkeit bemüht sind, wie sich z.B. in Jewitt (2014a) und Norris/Maier (2014) zeigt. Während Jewitt (2014a) ein Handbuch für Wissenschaftler_innen ist, richtet sich Norris/Maier (2014) dezidiert auch (aber nicht nur) an studentischen Nachwuchs. Die Einführungswerke von Jewitt/Bezemer/O'Halloran (2016) und Bateman/Wildfeuer/Hiippala (2017) bestätigen und vertiefen dies.

[295] Einige der folgenden Ausführungen finden sich unter dem Gesichtspunkt, die FP einer semiotischen Multimodalitätsauffassung gegenüberzustellen und die Vorteile eines handlungstheoretischen Sprachverständnisses für die Betrachtung multimodaler Daten für den angloamerikanischen Raum darzulegen in komprimierter Fassung in Krause (2017). Dadurch gibt es zwar partiell einige inhaltliche Überschneidungen, die Konzeption dieses Kapitels ist jedoch gänzlich unterschiedlich, sodass sich keine Redundanzen ergeben.

Allerdings kann man nicht von einem einheitlichen Forschungsdiskurs zu Multimodalität sprechen. Vielmehr gibt es sehr unterschiedliche Diskurse, die mitunter unabhängig voneinander geführt werden. Bemerkenswert ist, dass es im anglo-amerikanischen Bereich Ländergrenzen übergreifende Schnittmengen gibt. Das mag zum einen sprachlich begründet sein, auf der anderen Seite sind aber auch auf Tagungen und in Sammelpublikationen (z.B. Norris/Maier 2014, Wildfeuer 2015a) stetiger Austausch und die Suche nach gegenseitigen Anknüpfungspunkten zu beobachten.

Im deutschsprachigen Raum stellt sich die Situation anders dar: Wildfeuer (2015b) stellt einen Teil dieser Diskussionen vor, ohne jedoch auf die Multimodalitätsforschung innerhalb der Gesprächsanalyse (siehe z.B. Schmitt 2007, Deppermann 2013) einzugehen, ebenso wenig wie Wildfeuer auf die Multimodalitätsbezogene DaF-Forschung eingeht (u.a. Liedke-Göbel 2017). Dies ist weniger damit zu begründen, dass Wildfeuer diese bewusst oder unbewusst ignoriert, sondern mehr mit dem jeweiligen Erkenntnisinteresse der Forschungszusammenhänge. Der entscheidende Punkt liegt im jeweiligen Verständnis von Multimodalität, einem Begriff, mit dem sowohl unterschiedliche disziplinäre Perspektiven zu vereinheitlichen als auch Unterschiede zu verschleiern versucht werden.

Die begriffliche Heterogenität zeigt sich dann besonders deutlich, wenn man den Stellenwert von Sprache in den unterschiedlichen Ansätzen zu Multimodalität anschaut – dieser divergiert stark und erklärt gleichzeitig zumindest partiell, warum zwischen einigen Ansätzen Anknüpfungspunkte gesucht werden und zwischen anderen nicht. Daher werden im Folgenden verschiedene Ansätze kurz dargestellt, der Stellenwert der Sprache darin jeweils beleuchtet und die Ansätze abschließend einander gegenübergestellt.

Die Reihenfolge der im Folgenden dargestellten Ansätze zu Multimodalität[296] enthält keine Wertung. Begonnen wird mit den anglo-amerikanischen Ansätzen, da diese vermutlich am breitesten rezipiert wurden bzw. im internationalen Forschungsdiskurs am präsentesten sind. Der Soziosemiotische Ansatz wird aus chronologischen sowie inhaltlichen Gründen vorangestellt, die folgenden

[296] Neben den hier angeführten Ansätzen liegen noch weitere vor, die hier nicht dargestellt werden, u.a. Batemans Genre-and-Multimodality-Ansatz. Batemans Ansatz kann als linguistisch-semiotische Multimodalität bezeichnet werden, Hiippala (2013) spricht von „linguistically-inspired semiotics" (a.a.O.: 2). Er hebt anschließend an Bateman/Schmidt (2012) die Vorteile des Rückgriffs auf die bereits erfolgten linguistischen Analysen hervor. Dieser Ansatz ist vor allem hinsichtlich korpus- und computerlinguistischer Forschungsinteressen ausgebaut.

Ansätze werden grob chronologisch dargestellt, auch wenn es natürlich zeitliche Überschneidungen gibt, die durch diese Darstellung möglicherweise ignoriert werden.

7.3.1.1 Soziosemiotik

Der soziosemiotische Multimodalitätsansatz ist eng mit Gunter Kress und Theo van Leeuwen verbunden, die in vielerlei Hinsicht als Initiatoren der derzeitigen Multimodalitätsforschung gelten. Unter ‚Multimodalität' wird in der Tradition von Kress/Van Leeuwen gemeinhin eine Herangehensweise verstanden, die „representation, communication and interaction as something more than language" (Jewitt 2014b: 1) versteht. Theoretischer Ausgangspunkt für die soziosemiotische Multimodalitätsforschung[297] war die Systemic Functional Linguistic von Halliday, insbesondere dessen begriffsbildende Publikation von 1978 mit dem Titel „Language as Social Semiotic". Dessen theoretischer Ansatz wurde zunächst auf Bilder übertragen (Kress/Van Leeuwen 1996) und in der Folge zu einem weitreichend rezipierten Forschungsansatz entwickelt, der als Soziosemiotik bekannt ist.[298] Zentral ist darin die Konstituierung von Bedeutung (Meaning), wobei Sprache durchaus von Interesse ist, jedoch unter einer besonderen Fokussierung: „The basic assumption that runs through multimodality is that meanings are made, distributed, received, interpreted and remade in interpretation through many representational and communicative modes – not just through language" (Jewitt 2014c: 15). Dem „mehr als Sprache" steht also ein „nicht nur durch Sprache" zur Seite, womit ausgedrückt wird, dass durchaus auch nichtsprachliche Arten des ‚meaning-making' denkbar sind. Diese Heterogenisierung des Forschungsgegenstandes ist, zumindest im angloamerikanischen Raum, Konsequenz einer strikt semiotischen Herangehensweise. Kress/Van Leeuwen verstehen Multimodalität als „The use of several semiotic modes in the design of a semiotic product or event" (Kress/Van Leeuwen 2001: 20). Von Interesse sind also *alle* „representational and communicational modes or semiotic ressources for making meaning with employed in a culture – such as image, writing, gesture, gaze, speech, posture" (Jewitt 2014b: 1). Sprache ist mithin ein ‚mode' unter vielen. Als Minimaldefinition von ‚mode' kann „an outcome of the cultural shaping of a material" (Jewitt 2014c: 22) verstanden werden. Weiter

297 Die Entwicklung kann subjektiv dargestellt in Van Leeuwen (2014a) nachvollzogen werden.

298 Gruber (2012: 35f.) weist darauf hin, dass Kress/Van Leeuwen sich der SFL weniger theoretisch als primär methodisch bedienen.

wird angenommen, dass „all modes have, like language, been shaped through their cultural, historical and social uses to realize social functions" (a.a.O.: 16). Der Grund für diese eher allgemein gehaltene Definition ist, dass es innerhalb der semiotischen Multimodalitätsforschung[299] divergierende Vorstellung dessen gibt, was als mode und was als ‚semiotic resource' zu betrachten ist.[300] Aus soziosemiotischer Perspektive sind Bild, Schrift, Layout, Musik, Gestik, gesprochene Sprache, bewegte Bilder, Soundtrack Beispiele dafür (siehe Kress 2014: 60). Alle modes „offer different potentials for making meaning; these have a fundamental effect on choices of mode in specific instances of communication" (a.a.O.: 61). Modes variieren hinsichtlich ihrer Verbindung mit Raum und Zeit sowie hinsichtlich Linearität und Direktionalität, sie folgen einer jeweils eigenen Logik (a.a.O.: 74). Aus einer soziosemiotischen Perspektive wird daher hinterfragt, warum gesprochene Sprache (speech) und geschriebene Sprache (writing) unter Sprache (language) eingeordnet werden, denn „the differences between speech and writing may be as or more significant than the similarities" (a.a.O.: 62). Hieran zeigt sich trotz des Erkennens interkultureller und einzelsprachsprachlicher Spezifika die Problematik einer ausschließlich semiotischen Betrachtung von Sprache, die hier als Extremfall auf rein äußerliche Aspekte reduziert wird und gleichzeitig den Zweck von Schrift als Lösung des Bedürfnisses der Überlieferung potentiell flüchtiger gesprochener Sprache (vgl. Ehlich 1994a) verkennt.

Die Frage, was ein mode ist, ist eng mit den Grundlagen der Soziosemiotik verknüpft: „socially, a mode is what a community takes to be a mode and demonstrates that in its practices; it is a matter for a community and its representational needs" (Kress 2014: 65). In enger Verbindung dazu stehen semiotic resources. Darunter ist mit Van Leeuwen Folgendes zu verstehen:

> Semiotic resources are the actions, materials and artifacts, we use for communicative purposes, whether produced physiologically – for example, with our vocal apparatus, the muscles we use to make facial expressions and gestures – or technologically – for example, with pen and ink, or computer hardware and software – together with the ways in which these resources can be organized. Semiotic resources have a meaning

299 Interessanterweise wird im Englischen meist nicht von ‚Forschung zu Multimodalität' gesprochen, sondern eine Agentivierung vollzogen, die ‚Multimodality' zu einer Theorie mit basalen, allgemein akzeptierten Grundannahmen erhebt, was angesichts des deutschsprachigen Diskurses so nicht haltbar ist.

300 Insbesondere die sich stärker als Kress, Jewitt und Van Leeuwen an der Halliday'schen Systemic Functional Linguistic orientierende O'Halloran ist hier zu nennen. O'Hallorans Verständnis von Multimodalität wird weiter unten dargestellt. Eine kurze Übersicht über die Ansätze legt Jewitt (2014d, insbesondere S. 39) vor.

potential, based on their past uses, and a set of affordances based on their possible uses (Van Leeuwen 2005a: 285).

Zusammenfassend: Jeder mode greift auf semiotic resources zurück (Kress 2014: 61f.), und die einzelnen modes wiederum konstituieren – in jeweils spezifischen Beziehungen, mit jeweils spezifischen Funktionen – Bedeutung bzw. Meaning. Meaning ist allerdings nicht die Summe der einzelnen modes, sondern, um in diesem Bild zu bleiben, das Ergebnis einer Multiplikation der modes. Dies hat weitreichende Konsequenzen für das Verständnis der modes: Abgelehnt wird die Annahme, dass Blick, Gestik und Körperhaltung nur unterstützende[301] Funktion zu gesprochener Sprache und Bilder unterstützende Funktion zu geschriebener Sprache haben. Vielmehr gilt die Annahme, dass jeder mode eine unterschiedliche, eigene Funktion im multimodalen Ensemble einnimmt und dass Sprecher in Interaktionen Bedeutung auch durch die Auswahl der modes konstituieren (s. Jewitt 2014c: 16). Eine zentrale Frage der Soziosemiotik ist „how the context of communication and the sign-maker shaped signs and meaning" (Jewitt 2014d: 32), abstrakter: „how modal resources are used by people in a given community/social context" (a.a.O.: 33).

Neben den eingangs genannten technologischen Möglichkeiten der Datenaufzeichnung wird von Jewitt das Interesse an Multimodalität auf Veränderungen in der Gesellschaft zurückgeführt, die auch mit den prinzipiellen technologischen Veränderungen zusammenhängen:

> Society can also be described as having new requirements and access to information and knowledge; reconfiguration, changing roles, and possibilities for people's identity formation; and connections across local/national and global/international boundaries. Intimately connected with these changes but not driving them is the development of technologies of visual representational and the changing communicational possibilities that these make available for mediated interaction (Jewitt 2014b: 3).

Zwar sind Veränderungen der Gesellschaft durch technologische Innovationen nicht abstreitbar, ein Blick auf die genannten modes ist jedoch sehr erhellend: Bilder, Schrift, Gestik, Blick, Sprache und Körperhaltung sind nicht im Entferntesten auf technologische Innovationen der Neuzeit zurückführbar, sondern sind Kernbestandteil der menschlichen Kultur oder grundlegende menschliche Kommunikationsmittel (Gestik, Blick, Körperhaltung). Nichtsdestotrotz kann man Jewitts Betonung des Visuellen in der heutigen Gesellschaft durchaus

301 Im Englischen wird hier von ‚supportive' gesprochen. Um eine Verwechselung mit dem Supportivitätsbegriff dieser Arbeit zu vermeiden, wird dies hier mit ‚unterstützend' übersetzt.

teilen, dass dadurch neue, auch multimodale, Forschungsgegenstände entstehen bzw. entstanden sind, ist ebenso fraglos. Allerdings darf die Begeisterung für das Neue, sich Verändernde nicht den Blick auf die Tatsache verstellen, dass Interaktion im Grunde schon immer multimodal war, wie z.b. Scollon/Scollon (2014) zeigen, und dass auch die Erkenntnis, dass dies in Analysen zu berücksichtigen ist, keine ganz neue ist.[302] Scollon/Scollon gehen kritisch an das Verhältnis zwischen Multimodalität und Linguistik heran und verweisen darauf, dass ‚Multimodalität' eine „new and fresh but still largely amorphous perspective on human communication" (a.a.O.: 206) ist. Dies machen sie daran fest, dass vor allem extra-linguistische Aspekte von Kommunikation wie z.b. „the design of objects, the built of environments, works of art and graphics, film, video or interactive media productions" (a.a.O.: 206) bislang wenig untersucht wurden. Diese sind aber – neben anderen – Gegenstand von Multimodalitätsforschung.

7.3.1.2 Multimodal Discourse Analysis

Im Gegensatz zum soziosemiotischen Verständnis von mode und semiotic ressource wird in der Multimodal Discourse Analysis (MDA) ein anderes Verständnis zu Grunde gelegt:

> semiotic resource is used to describe the resources (or modes) (e.g. language, image, music, gesture and architecture), which integrate across *sensory modalities* (e.g. visual, auditory, tactile, olfactory, gustatory, kinestetic) in multimodal texts, discourses and events, collectively called *multimodal phenomena* (O'Halloran 2011: 121; Hervorheb. i.O.).

Zentral ist also nicht die Analyse von modes, sondern von semiotic resources. Die Trennung von writing und speech (s.o.) und die Trennung von ‚Produktionsmittel' (= semiotic resource) und ‚Produkt' (= mode) werden in der MDA nicht vollzogen; Medien (dort: Zeitung, TV, o.ä.) als Mittel der Materialisierung multimodaler Phänomene spielen eine zentrale Rolle (s. ebd.). O'Halloran differenziert zusätzlich zwischen semiotic resources (Sprache, Bild, etc.) und modalities[303] (visuell, auditiv, etc.), womit sie sich von der Soziosemiotik unterscheidet (O'Halloran et al. 2014: 138). Ziel der MDA ist, linguistische Analysen

302 Dies zeigt sich auch in den Arbeiten von Maxwell (z.B. Maxwell 2015), die Multimodalität aus mediävistischer Perspektive untersucht und dabei aufzeigt, dass z.B. Text-Bild-Relationen kein neues Phänomen einer multimedialen Lebenswelt (o.ä.) sind.
303 Ein Vergleich des linguistischen Modus-Begriffs mit ‚modality' wird in Scollon/Scollon (2014: 210–212) kurz dargestellt. Es zeigt sich, dass die Entlehnung dieses Begriffs (noch) nicht mit einer ähnlich komplexen Ausarbeitung einhergeht.

auszuweiten auf „the study of language *in combination* with other resources, such as images, scientific symbolism, gesture, action, music and sound" (O'Halloran 2011: 120; Hervorheb. A.K.). Im Vergleich zur Soziosemiotik spielt Sprache hier also eine wesentlich zentralere Rolle, es wird aber mit einem Textbegriff gearbeitet, der u.a. auf Malerei, Architektur und Skulpturen ausweitbar ist (O'Toole 2010), seinen Ursprung aber in der Linguistik hat. O'Halloran hat, wie in Kapitel 5.1.1 gezeigt wurde, vor allem mathematische Symbole untersucht, genauer: das Zusammenwirken von Sprache und mathematischem Kalkül. Während hierfür eine mindestens linguistisch informierte Theorie fraglos weiterführend ist, wird auf der anderen Seite Kritik daran geübt, linguistische Modelle, also vor allem semiotische Ansätze, auf Visuelles anzuwenden, wie vor allem Pierce (Machin 2014: 219–222) es tut. Machin plädiert dafür, dass Linguisten vor allem nach Modellen außerhalb ihrer Disziplin suchen sollten, um den Gegenständen entsprechen zu können. Diese Perspektive ist allerdings nur dann schlüssig, wenn ausschließlich Visuelles untersucht wird und nicht dann, wenn Sprache in den untersuchten Gegenständen eine wichtige Rolle spielt.

7.3.1.3 Multimodal (Inter)Action Analysis

Bei Norris' von Scollons Mediated Discourse Analysis (1998, 2001) ausgehenden Multimodal (Inter)Action Analysis (MIA) (Norris 2011[304]) treten Handlungen als solche in den Vordergrund. D.h., dass Handlungen nicht erst in Interaktionen interessant werden, sondern bereits in Situationen, in denen nur eine Person anwesend ist. Gleichzeitig versteht sie die Handlungen aber immer als soziale Handlungen, da sie davon ausgeht, dass alle Handlungen letztlich durch Interaktion vermittelt werden. „Multimodal Interactional Analysts set out to understand and describe what is going on in a given interaction. We analyse what individuals express and react to in specific situations, in which the ongoing interaction is always co-constructed" (Norris 2004: 4). Damit liegt ein strikt holistischer Zugang zu Interaktion im weitest möglichen Sinn vor. Die Konsequenz davon ist, dass bei der MIA anders als bei der Soziosemiotik oder Teilen der MDA immer Menschen als Handelnde in Interaktionen untersucht werden. Forschungsgegenstände wie Architektur oder Malerei werden als ‚frozen action' verstanden, also als Resultat einer früheren menschlichen Handlung, die wiederum selbst Gegenstand oder Inhalt einer Interaktion werden kann (Norris 2014b). Norris geht davon aus, dass modes (das Verständnis von mode in der MIA gleicht dem von Kress/Van Leeuwen, dies wird in Norris (2016) etwas

304 Zur subjektiven Darstellung der Entwicklung dieses Ansatzes siehe Norris (2014a).

modifiziert) in unterschiedlicher Dichte für die vorgängige Interaktion relevant sind und dass einige modes eher im Vorder- und andere eher im Hintergrund stehen. Diese modes werden von den Interaktanten für Handlungen genutzt. Die so konstituierten Handlungen unterscheiden sich hinsichtlich ihrer Komplexität: Norris unterscheidet zwischen lower-level actions und higher-level actions. Lower-level actions sind für Norris die Minimaleinheiten von Handlungen, die ‚smallest meaning unit' (Norris 2004: 39), bezogen auf Sprache ist das für Norris die Äußerung – sie verbleibt diesbezüglich also auf einer wenig detaillierten Ebene. Aus mehreren lower-level actions setzen sich higher-level actions zusammen. Als Beispiele nennt Norris eine Konversation oder ein Abendessen: Eine Konversation kann z.b. aus mehreren Äußerungen, Blick- und Körperhaltungsveränderungen bestehen, gleichzeitig können aber lower-level actions ausgeführt (performed) werden, z.b. zeitgleiches Kratzen am Bein o.ä., die nicht mit der eigentlichen Konversation zusammenhängen. Higher-level actions können ihrerseits aus mehreren higher-level actions bestehen: Ein Abendessen kann eine Konversation beinhalten sowie das Verteilen von Essen etc. Das Zusammenwirken und die Interrelationen von modes wird mit dem Begriff ‚modal density' benannt. Modal density kann entweder eine besondere Intensität eines oder mehrerer modes oder eine besondere Komplexität von modes sein. Dies ist für die Analyse relevant, wenn rekonstruiert werden soll, welche Relevanz welcher mode für die jeweils vorgängige analysierte Handlung hat. Ferner sind die anderen beobachtbaren modes ggf. auf Nebeninteraktionen zu beziehen bzw. zu hinterfragen, ob und wenn ja, wie, diese modes Teil anderer Interaktionen sind (Norris 2014b: 91). Um dies darzustellen, arbeitet Norris mit einem „foreground-background continuum which heuristically illustrates the attention/awareness levels that the social action phenomenally places on the specific actions that the social actor performs at a certain time in a certain location" (ebd.). Norris visualisiert dies in einem Koordinatensystem, in dem auf der x-Achse das awareness-Level und auf der y-Achse die modal density eingezeichnet sind.[305] Ein weiterer Punkt sind ‚modal configurations', womit Norris die Wichtigkeit einzelner modes für higher-level actions darstellt.

Methodisch betrachtet, ist die MIA eine primär auf Videodaten basierende Analyse. Die Herangehensweise an Daten ist bei der MIA stets holistisch (Norris

[305] Problematisch ist daran, dass durch die Nutzung eines Koordinatensystems eine Quantifizierbarkeit suggeriert wird, die nicht gegeben ist. Das Koordinatensystem ist in erster Linie eine Visualisierungsart. Eine konkrete Relation zwischen modal density und awareness besteht nicht.

2011: 23f.), was damit begründet wird, dass die Sichtung von Videodaten den Blick auf Aspekte der Interaktion lenkt, die in traditioneller Diskursanalyse unberücksichtigt bleiben, da der Stellenwert von Sprache hinterfragt werden muss: „With the mediated action as unit of analysis, we can view language as just one mode of communication that is present among other modes, without language necessarily being primary" (a.a.O.: 24). Für die Transkription der Daten wird bisher kein etabliertes Transkriptionssystem herangezogen, wenngleich sich an mehreren bestehenden orientiert wird (Norris 2004: 66f.), ohne jedoch deren Transkriptionskonventionen in Gänze zu übernehmen. Die Transkription von Sprache ist immer der erste Schritt, eigentlich soll aber der Eindruck einer Vorrangstellung der Sprache vermieden werden, um den Fokus auf andere Modalitäten zu legen. Anschließend werden die anderen Modalitäten transkribiert bzw. notiert, indem die Videodaten je nach transkribierter Modalität in Standbilder zerlegt und geordnet werden. Dabei werden für alle Modalitäten einzelne Standbilder erstellt, sodass z.B. eine Geste oder eine Kopfbewegung nachvollziehbar ist. Anschließend werden alle Transkriptionen kombiniert. Norris arbeitet dafür mit einer Kombination aus Video-Screenshots, in die ein Time-Stamp und die gesprochene Sprache in wellenartiger Schrift, die als Annäherung an die Prosodie der Sprecher_innen zu verstehen ist (teilweise mit zusätzlicher Übersetzung), eingefügt sind (siehe z.B. Norris 2011: 19). Der Hintergedanke dieses Vorgehens bei der Transkription ist, Bilder aus dem Video mit der Sprache zu parallelisieren. Für die Analyse von Blickrichtungen würden entsprechende Pfeile in die Bilder gesetzt. Die Auswahl der transkribierten modes richtet sich nach dem Erkenntnisinteresse (Pirini 2014: 82); es ist immer zu fragen, welche modes kritisch für die Realisierung der jeweiligen beobachteten Interaktion sind.

In Anbetracht der Entwicklungen in der Linguistik seit den 70er-Jahren (siehe Redder 2001 für einen Überblick über Transkriptionssysteme) ist die methodische Umsetzung der Transkriptionen noch ausbaufähig. Da bereits Systeme und Konventionen für die Transkription von nonverbaler Kommunikation existieren und sich auch durch die technische Entwicklung heute wesentlich elaboriertere Möglichkeiten bieten, wie z.B. in O'Halloran/E/Tan (2014) anhand des von der Forschergruppe um O'Halloran in Singapur entwickelten Software-Pakets „Multimodal Analysis" gezeigt wurde, ist der MIA-Zugang zur Transkription in Teilen der linguistischen Forschungsgemeinschaft schwer vermittelbar und könnte durch die kritische Auseinandersetzung mit Transkriptionssystemen vereinfacht und bereichert werden. Auch die Kategorien ‚lower-level action' und ‚higher-level action' können kritisch gesehen werden: Das Verhältnis von higher-level actions, die aus lower-level actions bestehen zu higher-level actions, die aus higher-level actions, die aus lower-level actions bestehen, ist diffus. Dieses

Matroschka-Prinzip läuft fehl, wenn die angenommenen Minimaleinheiten der modes sich nicht als eigentliche Minimaleinheiten entpuppen, wie es bezogen auf Sprache der Fall ist, wenn als Minimaleinheiten von Sprache Äußerungen angesehen werden (Norris 2016: 125) – und so en passant jegliche Erkenntnis der Linguistik ignoriert wird. Gleichzeitig fehlt eine Maximaleinheit oder zumindest eine stärkere Differenzierung der Einheiten an sich. Es wären dringend Bezüge zu anderen Handlungstheorien, nicht zuletzt zu Handlungstheorien von Sprache, herzustellen und die MIA vor dieser Folie zu hinterfragen.[306]

7.3.1.4 Textlinguistische Multimodalitätsforschung

Ein prominenter deutschsprachiger Ansatz zu Multimodalität, der nicht an Hallidays SFL anknüpft, sondern enge Bezüge zur Medienlinguistik aufweist, ist textlinguistisch zu verorten: Bucher (2011) unterscheidet zwischen empirischer und kategorialer Multimodalität, d.h. der „kommunikativen Praxis" (a.a.O.: 113) der Kombination mehrerer semiotischer Ressourcen auf der einen und dem analytischen Zugang auf der anderen Seite. In diesem Sinne ist „Multimodalität [...] keine historisch entstandene Erscheinungsform oder Ausprägung der Kommunikation, sondern eine *konstitutive Eigenschaft aller Formen der Kommunikation*" (a.a.O.: 114; Hervorheb. i.O.). Daraus erwachsen wichtige Implikationen für die Analyse von Kommunikation als solcher: „Das bedeutet, dass jede Kommunikationsanalyse multimodal ausgerichtet sein muss und zeigen sollte, wie sich Sinn und Bedeutung eines Kommunikationsbeitrags aus den unterschiedlichen Modi ergeben" (ebd.). Beispiele für ‚Modi' sind Text, Sprache, Musik, Ton oder Design (vgl. a.a.O.: 115). Eine ausführliche Auseinandersetzung mit der Frage, was unter ‚Modi' theoretisch zu verstehen ist, wie sich diese zu der anglo-amerikanischen Diskussion zu modes und wie sich der Begriff ‚Modi' zu dem grammatischen Begriff ‚Modus' verhält, erfolgt jedoch nicht. Bucher fokussiert vor allem die Rezeption von multimodalen Daten. Ein mögliches Verfahren zur Analyse[307] der Rezeption ist die Kombination von Eye-Tracking,[308] Lautem Denken, Nacherzählen und einem Behaltenstest. Dadurch sollen „die Rezeptionsdaten möglichst breit gefächert" (a.a.O.: 118) werden. Zudem werden verschiedene Rezeptionsszenarien simuliert oder einzelne Modi

306 Aus der Sicht der FP soll dies hier weiter unten erfolgen, wichtig wäre aber auch eine Auseinandersetzung mit der FP aus der Innensicht der MIA.
307 Bucher (2011) zeigt dies am Beispiel von Rezeptionsstudien zweier Werbespots für LG-Handys.
308 Siehe dazu ausführlicher Bucher/Schumacher (2012).

Funktional-pragmatische Perspektiven auf Multimodalität 333

wie z.B. der Ton eines Werbespots entfernt und die so erhobenen Eye-Tracking-Daten verglichen, wobei sich die Ergebnisse (auch die der Nacherzählungen) erheblich unterscheiden. Allerdings räumt Bucher ein, dass mit dieser Herangehensweise, die das Eye-Tracking als zentrale Erhebungsmethode versteht, „zwar ein Fenster zur Aufmerksamkeitsverteilung, nicht aber zum Prozess des Verstehens" (a.a.O.: 127) geöffnet werde. An dieser Stelle werden das Laute Denken, das Nacherzählen und die Behaltenstests herangezogen. Die Ergebnisse sind, so Bucher, „mehr-mehrdeutig" (a.a.O.: 128), sodass auch so keine eindeutige Verbindung zwischen Eye-Tracking-Daten und Verstehensprozessen bestimmt werden kann. Stattdessen können sog. ‚Scan-Pfade' als Aneignungsstrategien beobachtet werden – die Rekonstruktion des Verstehens bleibt eine Herausforderung (siehe dazu auch Bucher 2017). Bucher plädiert dafür, eine pragmatische Sichtweise auf Multimodalität zu entwickeln sowie auch textlinguistische Kategorien heranzuziehen.

An dieser Stelle setzt auch Stöckl (2004) an, dessen Untersuchungsgegenstand in das Feld der Text-Bild-Relation eingeordnet werden kann. Stöckl argumentiert für eine linguistische Würdigung von Bildern in der Kommunikation, ohne dabei „die Rolle der Sprache bzw. der Schrift in modernen Kommunikationsformen in Abrede zu stellen" (a.a.O.: 3). Stöckl geht von einer zentralen Rolle von Bildern in der Ontogenese des Menschen aus:

> In der Ontogenese hat die Rezeption von Bildern (statisch und dynamisch) zunächst eine wichtige Aufgabe beim Spracherwerb. Später geht dann die bildnerische Auseinandersetzung mit der Welt (Zeichnen, Modellieren etc.) dem Erwerb der Schriftsprache voraus, nicht aber in der Regel dem Erwerb gesprochener Sprache. Vom Anfang an agiert das Kind in einer multimodalen Welt, die Sinnesmodalitäten und Zeichensysteme integriert (a.a.O.: 4, Anmerk. 2).

In diesem Sinne erschaffen neue Medien neue Möglichkeiten, dem „menschliche[n] Reflex zum Abbilden neuen Spielraum" (a.a.O.: 4). Trotz dieser Gegebenheiten und trotz der zunehmenden Erweiterung ursprünglich eher monomodaler Texte um multimodale Komponenten sieht Stöckl Schrift in einer wesentlichen Rolle bei ‚multimodalen Texten': „Sie bildet gleichsam den Kitt zwischen den einzelnen Textfragmenten unterschiedlichster Modalität und Medialität" (a.a.O.: 5). Dies zieht sich durch Stöckls Arbeiten weiter fort, da er als Vertreter „einer multimodal und -medial ausgerichteten Textlinguistik und Kommunikationstheorie" (a.a.O.: 6) verstanden werden kann. Damit greift er in Teilen der oben genannten Forderung Buchers vor, textlinguistische Kategorien zu berücksichtigen. Stöckl versteht Multimodalität in einem semiotisch-textlinguistischen

Sinn, womit er sich zwischen den Polen der Modalitäten und der Medialität verortet und diese gleichermaßen berücksichtigt:

> Zum einen muss eine adäquate Texttheorie heute mehr als nur sprachliche Zeichen behandeln und sich v.a. der Integration, dem Miteinander verschiedener Zeichensysteme widmen. In diesem Sinne einer Strukturierung von Texten mit unterschiedlichen semiotischen Ressourcen ist Multimodalität zu verstehen. Zum anderen gilt es, Gestaltungs-, Produktions- und Distributionsprozesse von Texten mit ihren jeweiligen materiellen und technischen Möglichkeiten zu beachten, die der Bedeutungsfähigkeit des kulturellen Artefakts Text wichtige Nuancen hinzufügen und dessen Verstehen und Analyse beeinflussen. Dies lässt sich unter Multimodalität fassen (ebd.).

Stöckl weist darauf hin, dass u.a. in Fällen von Lageplänen, Bauentwürfen oder Modefotografie „das Potential visueller Kommunikation, das anschauliche Denken und das symbiotische Miteinander von Sprache und Bild unterschätzt" (a.a.O.: 7) wird. Hieran wird das analytische Potenzial einer linguistischen Multimodalitätsforschung, die sich für interdisziplinäre Ansätze offen zeigt, sehr deutlich, da so Aspekte der Sprache, die durch eine zu starke Fixierung auf Visuelles i.w.S. verloren gehen können, in den Blick kommen, ohne die Wichtigkeit des Visuellen zu marginalisieren. Denn zweifellos kann Visuelles „kommunikative Aufgaben effizient lösen, für die Sprache weniger gut geeignet ist" (ebd.).

Stöckl (2004: 12–20) gibt einen Überblick über verschiedene Ansätze zur Analyse von Bildern[309] aus der Medienwissenschaft, der Semiotik, der Kulturwissenschaft, der Kommunikationswissenschaft und der (Text-)Linguistik, die partiell gegenseitig rezipiert werden. Er weist in diesem Zusammenhang auf weitere Ansätze aus inhaltlich distanteren Disziplinen hin, zwischen denen diese gegenseitige Rezeption nicht stattfindet. Stöckl selbst sieht sein Forschungsinteresse im Spektrum von multimodalen Texten und visueller Kommunikation. Er geht davon aus, „dass Bilder in den seltensten Fällen auf sich gestellt sind. Die weitaus größere Zahl der Bilder ist im Gebrauch typischerweise in sprachliche Kontexte eingebettet" (a.a.O.: 22). Weiter geht er davon aus, „dass Bilder als visuelle Texte jeweils in einer aus der kommunikativen Situation, pragmatischen Zielsetzungen

309 Hervorzuheben ist auch Stöckls Überblick über Bildtheorien (a.a.O.: 47–86), wobei Stöckl darin Kress/Van Leeuwen als Vertreter einer ‚funktional-grammatischen' Bildtheorie (a.a.O.: 70) darstellt, was begrifflich vor dem sprachtheoretischen Hintergrund dieser Arbeit (siehe Punkt 3.1) problematisch ist. Die Verwendung des Begriffs ‚Grammatik' ist, wie Fricke (2012: 1) darlegt, in der Linguistik divers, in soziosemiotischen Zusammenhängen ist es spätestens seit Kress/Van Leeuwen (1996) Usus, den Begriff auf unterschiedliche Zeichensysteme zu übertragen.

und den Produktions- wie Rezeptionsfaktoren resultierenden typisierten Form auftreten. D.h. es existieren nicht Bilder schlechthin, sondern uns treten immer spezifische Bildtypen oder Bildsorten entgegen" (ebd.). Diese Überlegungen werden weiter ausgebaut und gehen auch in die Befassung mit Multimodalität von Klug/Stöckl (2015) im Rahmen einer Konzeption eines Handbuches ein. Multimodalität wird von Klug/Stöckl semiotisch verstanden: Ausgehend davon, dass menschliche Kommunikation „grundsätzlich multimodal" (Klug/Stöckl 2015: 242, womit sie sich auf Kress/Van Leeuwen beziehen) ist, gehen sie von der „Annahme aus, dass Sprachgebrauch nur angemessen im Kontext seiner multimodalen Zusammenhänge erfasst werden kann" (a.a.O.: 242). Damit wird eine Pragmatik, die multimodale Zusammenhänge nicht systematisch berücksichtigt, als punktlos abqualifiziert – gleichwohl der Begriff „Multimodalität" zwar relativ neu sein mag und sich die Untersuchungsgegenstände und die Analysemethoden durch technische Entwicklungen multipliziert haben mögen ist die grundsätzliche Idee, dass menschliche Kommunikation nicht ausschließlich sprachlich vollzogen wird, jedoch keineswegs neu. Stärker wirkt dagegen die Kritik von Klug/Stöckl an einer empirischen Sprachwissenschaft, die die Vermitteltheit von Sprache durch verschiedene Zeichenressourcen unbeachtet lässt: „,Sprache pur' (Holly 2009) ist mit Blick auf ihren stets materialisierten und damit per se multimodalen Gebrauch eine – wenn auch durchaus nachvollziehbare – sprachwissenschaftliche Konstruktion, die jedoch an der kommunikativen Wirklichkeit vorbeitheoretisiert" (Klug/Stöckl 2015: 242f.). Klug/Stöckl verweisen z.B. auf die ‚para-verbalen Zeichenmodalitäten' (ebd.) Intonation, Handschrift oder Typographie sowie die ‚non-verbalen Zeichenmodalitäten' (ebd.) wie Gestik, Mimik oder Körperhaltung zur Verdeutlichung ihrer Position und unterstreichen damit gleichzeitig, dass sie sich nicht von aktuelleren technischen und/oder medialen Entwicklungen haben leiten lassen, handelt es sich doch dabei um vergleichsweise alte ‚Zeichenmodalitäten'. Dies wirft die Frage auf, was genau unter Zeichenmodalität zu verstehen ist. Klug/Stöckl (2015: 243) übersetzen damit ‚mode'. Sie gehen davon aus, dass eine Auseinandersetzung mit dem Begriff ‚mode' nicht zwingend notwendig ist, wenn Multimodalität als empirischer Begriff aufgefasst wird (a.a.O.: 244), jedoch unabdingbar, wenn Multimodalität als Begriff aufgefasst wird. Damit schließen sie an die Differenzierung von Bucher (2011) an, die von Fricke (2012, siehe ausführlicher dazu 7.3.1.5) aufgegriffen und uminterpretiert wurde in eine Differenzierung zwischen Multimodalität im engeren und im weiteren Sinn. Zu unterscheiden ist, ob sich ein Kode in mehreren Medien manifestiert oder ob mehrere Sinnesmodalitäten beteiligt sind (vgl. Klug/Stöckl 2015: 244). In diesem Verständnis ist der Begriff ‚mode' „nur im Kraftfeld der Konzepte Medium, Kode und Sinneswahrnehmung

zu klären" (ebd.). Gleichzeitig wird hier von Klug/Stöckl Bezug auf die Kategorie ‚Kommunikationsform' genommen (s.o.). Dies ist insofern eine Besonderheit, als dass diese Kategorie in den anderen bisher dargestellten Ansätzen keine Berücksichtigung findet. Hierin ist die gesonderte Behandlung von Stöckls Perspektive auf Multimodalität begründet, außerdem liegt hier ein Schnittpunkt zu der in dieser Arbeit mehrfach thematisierten Auffassung von Lobin (u.a. 2009, 2012). „Die Kommunikationsformen sind dann die regulativen Rahmen, in denen genrebezoge [sic!] multimodale Texte hergestellt werden; diese sind der eigentliche Ort der Verknüpfung von *modes*" (Klug/Stöckl 2015: 245; Hervorheb. i.O.). Auffallend hieran ist die technisch-mediale Reflektiertheit dieser Herangehensweise an Multimodalität, die für medienlinguistische Herangehensweisen weiteführend ist. Vor diesem Hintergrund können weitere Fragen behandelt werden wie z.B. worin sich die Zeichenmodalitäten unterscheiden, also: welches „distinktive Ausdruckspotenzial einer Zeichenmodalität" (a.a.O.: 248) innewohnt und wie die „multimodale Arbeitsteilung in einem konkreten Kommunikat" (ebd.) konkret aussieht.

7.3.1.5 Gestik multimodal

Frickes Interesse liegt ganz klar bei der Analyse von Gestik mit einem besonderen Schwerpunkt auf einer Verknüpfung von Grammatik und Gestik (u.a. Fricke 2012, 2015),[310] von wo aus sie ihren Multimodalitätsbegriff sowohl von dem soziosemiotischen Multimodalitätsbegriff als auch von „Multimedialität" abgrenzt. Fricke argumentiert dafür, Multimodalität nicht auf einzelne Äußerungen mit den jeweiligen Modalitäts-Kombinationen zu beschränken, sondern auch das Sprachsystem in den Blick zu nehmen:

> Zum einen kann z.B. Sprache allgemein als ein und derselbe Kode sich partiell in zwei unterschiedlichen Modalitäten manifestieren wie z.B. in einzelsprachliche Laut- und Gebärdensprachen, zum anderen können Gesten strukturell und/oder funktional in den dominanteren lautsprachlichen Matrixkode integriert werden. Wir haben es hier also zum einen mit Prozessen der Kodemanifestation und zum anderen mit Prozessen der Kodeintegration zu tun (Fricke 2012: 40; Hervorheb. i.O.).

Fricke lehnt die Bezeichnung „‚nonverbale Kommunikation' und der damit verbundenen Klassifizierung der redebegleitenden Gesten als nichtsprachlich" (a.a.O.: 38) ab, was sie auf die von ihr erarbeite Verbindung von Sprache und Gestik zurückführt. Auf dieser Basis differenziert sie auch Multimodalität und

310 Damit schließt sie an Fricke (2007) an, wo sie einige Gesten am Beispiel von Wegbeschreibungen detailliert untersucht hat.

Multimedialität: Multimodalität zeichnet sich in ihrem Verständnis durch eine Manifestation und Integration aus, während sich Multimedialität durch ein Nebeneinander mehrerer Medien auszeichnet. Vor diesem Hintergrund kann es keine Multimodalität ohne gleichzeitiges Vorliegen von mindestens zwei Medien, sprich Multimedialität, geben – die zentralen Unterschiede liegen in der Beteiligung technischer Medien (nur bei Multimedialität) auf der einen und Kodeintegration und Kodemanifestation (nur bei Multimodalität) auf der anderen Seite. So geht Fricke davon aus, dass Schriftsprache in der Regel monomodal ist,[311] Lautsprache hingegen multimodal.[312]

Fricke geht zudem davon aus, dass „redebegleitende Gesten zum Gegenstandsbereich der Syntax und Satzsemantik und nicht nur, wie bisher angenommen, zum Gegenstandsbereich der Pragmatik und der linguistischen Gesprächsforschung" (a.a.O.: 6) gehören. Es zeigt sich, dass Fricke im Endeffekt weniger an einer Rekonstruktion der Funktionalität von Multimodalität in konkreten Interaktionen interessiert ist als an einer Gestik-integrierenden Grammatik.

7.3.1.6 Multimodale Interaktionsanalyse

Ein anderer Zugang der deutschsprachigen Multimodalitätsforschung wird in der Multimodalen Interaktionsanalyse gewählt, die auf der Gesprächsanalyse aufbaut. Ausgangspunkt für die Berücksichtigung multimodaler Ressourcen ist dort Interaktion aus linguistischer Perspektive, die seit etwa 2003 (vgl. Schmitt 2013: 14) stark erweitert wurde. Zentraler Punkt des Erkenntnisinteresses ist die „Weiterentwicklung und Konsolidierung einer multimodalen Konzeption von Interaktion und deren empirischer Analyse" (Schmitt 2013: 11). Die Veränderung des Interesses von sprachlicher Interaktion hin zur Multimodalität der Interaktion ist, wie Schmitt (a.a.O.: 13 sowie 27) darstellt, auch Konsequenz der Eröffnung der analytischen Perspektive durch systematische Videoaufnahmen von Interaktionen. An die Stelle von ergänzend von dem/der Aufnehmenden zur Transkription notierten nonverbalen Handlungen tritt also eine systematische

311 Wenngleich es, wie Fricke in Rekurs auf Stöckl (2004) einräumt, auch Gegenargumente gibt.
312 Sie räumt zwar eine monomodale Nutzung der Lautsprache z.B. beim Telefonieren ein, argumentiert aber dafür, „dass es sich bei der Kommunikation von Angesicht zu Angesicht um die ontogenetisch und phylogenetisch primäre Kommunikationsform handelt" (Fricke 2012: 45).

Berücksichtigung aller Modalitäten in der Analyse und somit auch in der Transkription.[313]

Bevor diese Perspektive näher erläutert werden kann, ist eine grundlegende Beobachtung zu nennen: Obwohl der Ausdruck „Multimodalität" in vielen Publikationen verwendet wird, fehlt eine begriffliche Herleitung aus der Perspektive der Multimodalen Interaktionsanalyse. Zwar wird in Schmitt (2005) auf die Multimodal Discourse Analysis (nicht aber auf die Soziosemiotik) verwiesen; der auf Hallidays mode-Begriff fußende Multimodalitäts-Begriff wird jedoch nicht thematisiert, sondern die technische Entwicklung und deren Einfluss auf menschliche Kommunikation herausgestellt:

> Im Verständnis dieses Ansatzes bezieht sich ‚Multimodalität' als Oberbegriff auf die unterschiedlichsten Veränderungen im Bereich der Kommunikation, die mit dem technologischen Wandel und den durch ihn hervorgebrachten neuen Kommunikationsmedien zusammenhängen (a.a.O.: 19f.).

Durch diese Sichtweise wird ‚Modalität' von einem Begriff zu linguistischem common-sense, dessen begriffliche Extension unberührt bleibt, da in erster Linie eine Eingliederung in das gesprächsanalytische Paradigma vorgenommen wird und gleichzeitig die konversationsanalytischen Hintergründe durch die Multiplikation der Analysegegenstände auf die Probe gestellt werden. Die theoretischen Bezüge zur Konversationsanalyse werden in diesem Zusammenhang sehr stark herausgestellt:

> Der konversationsanalytische Ansatz spielt für die Entwicklung der multimodalen Perspektive deswegen eine zentrale Rolle, weil ein Großteil der Linguisten, die an der Analyse, Konzeptualisierung und methodologischen Reflexion der multimodalen Qualität und Komplexität von Interaktion interessiert sind, einen konversationsanalytischen Hintergrund haben und auf der Basis der Methodologie und grundlagentheoretischen Ausrichtung dieses Ansatzes arbeiten (Schmitt 2005: 20).

Davon abgesehen, dass diese Äußerung für einige Forscher_innen ein Affront sein dürfte, lässt sie Schlüsse auf die Abgrenzung von anderen theoretischen Zugängen zu.[314] Der theoretische Wendepunkt liegt in der Unterscheidung

313 Es ist anzumerken, dass sowohl in GAT1 (Selting et al. 1998) wie auch bereits in HIAT2 (Ehlich/Rehbein 1979) die Transkription von nonverbalen Handlungen vorgesehen war.

314 Eine Übersicht über die Entwicklung der gesprächsanalytischen Betrachtung von multimodalen Phänomenen liefert Schmitt (2013: 13–17). Bezüge zu den anderen in dieser Arbeit vorgestellten theoretischen Zugängen zu Multimodalität werden dort nicht explizit hergestellt, da Schmitt seine Arbeit im engen Zusammenhang mit Schmitt (2007), Mondada/Schmitt (2010a), Hausendorf/Mondada/Schmitt (2012)

von Konversation und Interaktion: Schmitt (2007a, explizit dort 399–405) geht davon aus, dass ‚Konversation' als Begriff nicht zuletzt deswegen auf Verbales beschränkt ist, weil die Konversationsanalyse (insbesondere Sacks/Jefferson/ Schegloff 1974) mit der Analysierbarkeit von gesprochener Sprache durch die Verdauerung von Sprache durch Audioaufnahmen verbunden ist. „Die multimodale Perspektive ist [hingegen; A.K.] ganz grundlegend mit der Konstitution eines neuen Gegenstandes verbunden, da sie sich nicht auf *talk-in-interaction*, sondern auf Interaktion insgesamt bezieht" (Schmitt 2007a: 400; Hervorheb. i.O.). Es wird herausgestellt, dass es sich mithin um einen „eigenständigen interaktionstheoretischen Erkenntniszusammenhang [handelt; A.K.], der durch den Begriff ‚Multimodalität' definiert ist" (Mondada/Schmitt 2010a: 8).[315] Deppermann (2015: 328) stellt dies anhand eines Beispieltranskripts einer Fahrstunde dar und will so zeigen, welche Relevanz die Analyse von Multimodalität oder multimodalen Ressourcen gerade für linguistische Erkenntnisinteressen hat:

01 DA ist meine insel,
02 DA muss ich hin;
03 (0,22)
04 DA muss ich gucken,
05 SPIElen,
06 (0,3)
07 SPIElen–

(ebd.)

Deppermann weist darauf hin, dass die rein linguistische Analyse dieses Ausschnittes wichtige Aspekte gar nicht erkennen könne, da man annehmen könnte,

sowie den kürzeren Beiträgen von Schmitt (2004) und (2009) sieht. In diesem Sinne ist die Herausstellung des konversationsanalytischen Ansatzes im Zusammenhang eines durch Schmitt und sein näheres Forschungsumfeld etablierten eigenständigen Multimodalitätsdiskurses zu verstehen.

315 Mondada/Schmitt verweisen zudem darauf, dass es schon in den 70er Jahren die Voraussetzungen für derartige Überlegungen gab: „Das Konzept ‚multimodale Kommunikation' ist bereits in Scheflen (*1972, S. 230*) terminologisch vorgeprägt, der von Körperpositur als einer ‚modality of communication' spricht" (Mondada/Schmitt 2010a: 23; Hervorheb. A.K.). Dies konnte jedoch nicht verifiziert werden, da das zitierte Buch lediglich einem Umfang von 208 Seiten hat und auch ansonsten keine entsprechende Textstelle im Buch gefunden werden konnte. Deppermann/Schmitt/ Mondada (2010: 1701) beziehen ebenfalls auf Scheflen (1972), den sie zusammen mit Birdwhistell als Wegbereiter einer Kinesik, Gestik und Verbales berücksichtigten Perspektive auf Kommunikation bezeichnen.

„dass hier eine Person spricht, die z.b. einen Ferienkatalog anschaut, vom Schiff aus auf eine Insel schaut oder ein Videospiel spielt und dabei eventuell Aufforderungen an einen Mitspieler richtet" (ebd.). Diese Annahmen sind aber nur dann möglich, wenn man nicht weiß, dass es sich um ein Transkript aus einer Fahrstunde handelt, wobei – den handlungspraktischen Anforderungen der Situation gemäß – nichtsprachliches Handeln und Bezugnahmen auf den situativen Wahrnehmungsraum zentrale Rollen spielen. Diese Art des Versuchs, Rezipienten gezielt auf die falsche Fährte zu locken, indem wichtige Konstellationsmerkmale vorenthalten werden, um damit die Wichtigkeit der Berücksichtigung multimodaler Ressourcen zu unterstreichen, ist nicht unüblich oder gar auf die deutschsprachige Multimodalitätsforschung beschränkt (siehe z.b. Norris 2004: 17f. sowie 38–41, die ähnlich vorgeht). Der damit offenbar intendierte Bühler'sche AHA-Effekt, stellt sich aber als ACH-SO-Effekt (vgl. zu dieser Unterscheidung Ehlich 1993b: 205) heraus, da die von Deppermann in Spiel gebrachten möglichen Fehlannahmen seitens der Rezipienten erst dadurch zustande kommen können, dass den Rezipienten gezielt vorenthalten wird, dass es sich um ein Transkript einer Fahrstunde handelt, in dem nichtsprachliches Handeln nicht transkribiert wurde. Zweifelsohne stellt ein solches Vorgehen aber die zentrale Wichtigkeit von nichtsprachlichem Handeln heraus und zeigt, dass ein Transkript ohne Schilderung der situativen Einbettung mitunter dysfunktional ist. Deppermann (2015: 330) plädiert bezugnehmend auf Deppermann/Schmitt (2007) für eine Berücksichtigung aller für das multimodale Handeln relevanten Ressourcen und verdeutlicht die Wichtigkeit der Gleichzeitigkeit und Koordination mehrerer Ressourcen: „Der Blick auf die multimodale Leiblichkeit vertieft also unser Verständnis der Zeitlichkeit um die simultane Dimension" (Deppermann 2015: 331).

Theoretische Bezugspunkte einer konversationsanalytischen Perspektive auf multimodale Interaktionen sind frühe Arbeiten Goffmans (u.a. 1961, 1963) zur Räumlichkeit der Interaktion. Diese werden auf „empirische Forschungskontexte" (Schmitt 2013: 23) übertragen und weiterentwickelt (siehe Hausendorf/Mondada/Schmitt 2012). Ebenso wird die ‚context analysis' (u.a. Kendon 1990) rezipiert. Somit wird gleichzeitig der Tatsache Rechnung getragen, dass nicht zuletzt die Arbeiten von Kendon viele Aspekte der derzeitigen Multimodalitäts-Diskussion bereits betrachtet haben. Des Weiteren werden auch die ‚workplace studies' (u.a. Luff/Hindmarsh/Heath 2000) rezipiert, wo es jedoch darum geht, „zu rekonstruieren, wie einzelne Gegenstände als Arbeitsinstrumente [...] eingesetzt werden, welche Formen der Koordination mit dem funktionalen Gebrauch zusammenhängen und wie die koordinative, sequenzielle und simultane Mikrostruktur dieses Einsatzes aussieht" (Schmitt 2013: 29) und nicht um

die „interaktionskonstitutive Funktionalität" (ebd.), die durch die Benutzung und den Einsatz der Gegenstände durch Beteiligte realisiert wird. Die Fokussierung der Räumlichkeit von Interaktion erhebt u.a. körperliche Konstellationen, Körperpositur, Bewegung und Mobilität, Koordination oder Gegenstände und Objekte zu Forschungsgegenständen. Koordination ist dabei im Grunde die alle Modalitäten, also alle monomodalen Einzelaktivitäten, verbindende Komponente und wird als „interaktionskonstitutive Anforderung" (Schmitt 2013: 39) bezeichnet:

> Das Sprechen hat einen anderen Ort (oder besser: andere raum-zeitliche Koordinaten) als die gleichzeitig ausgeführte oder ihm vorausgehende Gestikulation, die zum gleichen Zeitpunkt vollzogene Kopfdrehung und die damit einhergehende Änderung der Blickrichtung, die simultane Veränderung der Körperpositur sowie das Hochziehen der Augenbrauen oder die Manipulation eines Gegenstands (ebd.).

Gegenständen kann strukturierendes Potenzial inhärent sein; in der vorliegenden Arbeit wäre das z.B. die Kreidetafel, die allerdings nicht selber strukturieren kann, sondern durch die Nutzung durch Agenten oder Klienten der Institution strukturiert wird. Schmitt (2013: 43 in Rekurs auf Hausendorf/Mondada/ Schmitt 2012) bezeichnet Raum als Modalität und diese als eine der Ressourcen, derer sich Interaktionsbeteiligte bedienen können, ähnlich der „Vergleichsmodalität" (ebd.) Verbalität. Dies wirft die Frage auf, was genau als Modalität zu fassen ist und was als Ressource. Dies wird nicht in allen Arbeiten klar getrennt, so auch bei Deppermann/Schmitt (2007), in einer Kapitelüberschrift von „Ausdrucksmodi/Ressourcen" (a.a.O.: 25) sprechen. Multimodalität ist dort ein Aspekt der Koordination neben Zeitlichkeit, Räumlichkeit und Mehrpersonenorientierung. Als Ausdrucksmodi werden bezeichnet:

- Stimme
- Lautstruktur
- Gestikulation
- Mimik
- Blick
- Körperhaltung
- Körperorientierung
- Position im Raum
- Bewegungsarten: Gehen, Stehen, Sitzen etc."

(a.a.O.: 25).

Diese Übersicht wird im fortlaufenden Forschungsprozess leicht modifiziert und spezifiziert als „Dimensionen oder Modalitätsebenen, die bei der Interaktionskonstitution eine Rolle spielen" (Mondada/Schmitt 2010a: 24):

- Verbalität (Prosodie inbegriffen) und ihre Körperlichkeit
- Vokalität
- Blick
- Kopfbewegung
- Mimik
- Gestikulation
- Körperpositur
- Bewegungsmodus
- Präsenzform
- Proxemik: Verteilung im Raum: Positionierung der Beteiligten (*face to face, side by side, back to face* …), Nähe/Distanz
- Räumlichkeit/Materialität: Manipulation von Objekten (Tools, Instrumente, etc.)

(a.a.O.: 24f.; Hervorheb. i.O.).

Hiermit liegt eine exemplarische Auflistung vor, die sich im Vergleich zu den bisher betrachteten Ansätzen vor allem durch eine Differenzierung der im weitesten Sinne mit Körperlichkeit in Verbindung stehenden ‚Ausdrucksmodalitäten' auszeichnet. Zugleich wird die Koordination dieser Ausdrucksmodalitäten relevant. Deppermann/Schmitt (2007) heben hervor, dass Koordination und mithin die multimodale Analyse von Interaktion zu erheblichen Schwierigkeiten einer strikt konversationsanalytischen Herangehensweise führen: So basieren die zentralen Konzepte turn-taking, adjacency pairs oder delay allesamt auf einer *vornehmlich* sequenziellen Organisation von Interaktion, bzw. Konversation, die bei Berücksichtigung der „multimodalen Realität von Interaktion" (a.a.O.: 29; Hervorheb. i.O.) durch eine systematische Simultaneität ergänzt werden muss. Durch die Berücksichtigung von Simultaneität als konstitutives Merkmal multimodaler Interaktionen können, so Deppermann/Schmitt, anders als bei einer strikt sequenziellen Analyse koordinative Aktivitäten überhaupt erst als solche beobachtbar werden (vgl. a.a.O.: 31). Eine der durch die Berücksichtigung dieser Aktivitäten in den Blick kommende Konsequenz ist mithin das Aufbrechen „des bisher dominanten verbalen Bias bei der Analyse von Interaktion" (a.a.O.: 46).

7.3.1.7 Multimodalität im DaF/DaZ-Zusammenhang

Eine systematische Berücksichtigung von „multimodalen" Aspekten für die Vermittlung von Deutsch als Fremdsprache ist bisher noch nicht erfolgt. Strasser (2008) liefert erste Untersuchungen, konzentriert sich dabei allerdings in erster Linie auf Gestik. Liedke-Göbel (2017) umgeht ebenfalls den Multimodalitätsbegriff und verwendet stattdessen einen erweiterten Gestikbegriff, der auch Körperhaltung und Kopfpositionierung mit einschließt. Sie bezieht sich vor allem auf Kendon (2004), dessen Arbeiten zur Gestik sich stark auf Birdwhistle (1952)

beziehen. Hier liegen also Parallelen zu der gesprächsanalytischen Multimodalitätsdiskussion wie auch zur Multimodalitätsbetrachtung von Fricke vor, die aber in unterschiedliche Richtungen weiterentwickelt wurden.

Ein Aspekt der Vermittlung von Multimodalität im DaF-Unterricht ist die Vermittlung der interkulturell differenten Bedeutung von Gesten, die, wie zahlreiche Beispiele[316] zeigen, in Teilen im populären Diskurs angekommen sind. Es handelt sich dabei zweifellos um Gesten, die im weitesten Sinne als konventionalisiert gelten, sodass diese wie Vokabeln gelernt werden können. Da damit jedoch nur ein minimaler Teil der möglicherweise relevanten Aspekte abgedeckt ist, wird in den nächsten Jahren zu fragen sein, wie andere multimodale Ressourcen im DaF-Zusammenhang sinnvoll vermittelt oder eingebracht werden können.

Mit Graefen/Liedke (2012) liegt ein DaF/DaZ-orientiertes Lehrbuch der Germanistischen Linguistik vor, das auch ein Kapitel zu „Multimodalität von Diskursen" (a.a.O.: 273–279) enthält. Eine Diskussion des Begriffs ‚Multimodalität' ist darin nicht enthalten, es wird aber auch hier deutlich, dass mit ‚Multimodalität' ein erweiterter Gestikbegriff bzw. ein Verständnis von nonverbaler Kommunikation gefasst wird, das neben Gestik auch Körperbewegungen, Körperorientierung und ähnliches umfasst. Ein Bezugspunkt liegt nicht zuletzt in der ‚Kinesik' (siehe Sager/Bührig 2005), einem ethnomethodologischen Ansatz, der in den dargestellten Multimodalitätsdiskussionen fast gar nicht rezipiert wurde.

Ein anderer für den DaF/DaZ-Zusammenhang wesentlicher Aspekt von Multimodalität ist damit noch gar nicht angesprochen: Text-Bild-Relationen, die Verwendung von Comics, Filmen und anderen visuellen Medien sowohl als Gegenstand des Unterrichts als auch als didaktisches Mittel. Zu hinterfragen wäre z.B., in welcher Art und Weise visuelle Medien Teil des Deutschunterrichts generell, also auch im DaM-Unterricht, sein sollten. Hieronimus (2014a) plädiert – allen möglichen Bedenken zum Trotz – für eine Nutzung von visuellen Medien im DaF-Unterricht:

> *Erstens* fangen visuelle Medien beim Tafelbild an. Ein gutes Tafelbild sagt manchmal buchstäblich mehr als tausend Worte, das gilt im Fremdsprachenunterricht noch mehr als anderswo. In Integrations- und berufsvorbereitenden Kursen beherrscht die Lehrkraft meist nicht alle vertretenen Muttersprachen, und was die Klasse auf Deutsch nicht versteht, begreift sie in der Regel auch nicht auf Englisch. Fast alles Gegenständliche

316 So nutzte beispielsweise die „Reise Dich interessant"-Werbekampagne des Reiseanbieters Expedia.de von 2013 die unterschiedlichen Bedeutungen von Nicken und Kopfschütteln in Deutschland und Bulgarien. Ähnliches zeigen auch Graefen/Liedke (2012: 274f.) für die „Daumen-hoch"-Geste.

lässt sich aber mit ein wenig Übung zeichnen [...]. Auch Grammatik lässt sich visualisieren (Hieronimus 2014a: X; Hervorheb. i.O.).

Damit macht Hieronimus die didaktische Seite stark, verweist aber auch (a.a.O.: XII) auf die in Hieronimus (2014b) untersuchten Forschungsgenstände, um visuelle Medien als Gegenstände des DaF-Unterrichts[317] hervorzuheben. Siever[318] geht der Frage nach, ob im DaF-Unterricht multimodale Kompetenz gefördert werden kann, und wenn ja, wie. Sie arbeitet mit einem anderen Multimodalitätsbegriff:

> Unter Multimodalität wird die Kombination von mehreren Sinnesmodalitäten (visuell, auditiv, olfaktorisch, gustatorisch, taktil) oder Kodalitäten (Sprache, Bild, Ton) verstanden, wobei bei mehreren Sinnesmodalitäten und Kodalitäten von Multimodalität im engeren Sinne, bei einer Kodalität und mehreren Modalitäten oder einer Modalität und mehreren Kodalitäten von Multimodalität im weiteren Sinne gesprochen wird (Siever 2014: 381).

Damit liegt hier ein Multimodalitätsverständnis vor, das am ehesten dem von Fricke ähnelt. Gegenstand von Sievers Überlegungen sind Text-Bild-Kombinationen mit Fokus auf der „visuellen Sinnesmodalität, und zwar auf den Zeichenkodalitäten Sprache und statisches Bild" (ebd.). Ihr Verständnis von ‚multimodaler Kompetenz' geht auf Stöckl (2011: 45) zurück. Daraus leitet sie für multimodale Kompetenz ab, dass Sprachkompetenz und Bildkompetenz – zumindest für die von Sievers untersuchten Text-Bild-Kombinationen im Social Web – dieser vorausgehen. Weiter versteht Sievers multimodale Kompetenz als Teil der kommunikativen Kompetenz: „Geht man davon aus, dass es Ziel des (Fremd-)Sprachenunterrichts ist, die kommunikative Kompetenz zu fördern, so muss folglich nicht nur die Sprachkompetenz, sondern auch die multimodale Kompetenz gefördert werden" (a.a.O.: 382). Hier wäre meines Erachtens zwischen zwei Arten von Kompetenz zu unterscheiden: Auf der einen Seite der Umgang mit Medien und Multimodalität an sich, auf der anderen Seite entweder das Nutzen von Medien und multimodalen Dokumenten (i.w.S.) oder die Vermittlung von spezifischen interkulturellen Aspekten der Medien und

317 Thematisiert werden in Hieronimus (2014b) etwa Comics (Cerri 2014), Graffiti (Bertocchi 2014), Printwerbung (Reichelt 2014) und Filme (u.a. Novikova 2014) als Gegenstände im DaF-Unterricht. Dies spiegelt auch ein offenbar vorhandenes Bestreben der DaF-Lehrkräfte wider, sich der Lebenswelt der Lerner medial zu nähern, „um mit der Zeit zu gehen, um das Interesse der LernerInnen zu erwecken oder, im besten Falle, aus Überlegung und Überzeugung heraus" (Hieronimus 2014a: V).
318 Siehe dazu auch Siever (2015).

Multimodalität in der Zielsprache. Insbesondere ersteres kann meines Erachtens nicht systematisch als Teil des Fremdsprachenunterrichts begriffen werden, da dies medialen und multimodalen Analphabetismus voraussetzen würde, den man getrost als seltenen Sonderfall bezeichnen kann. Sievers geht auf diese Frage leider nicht ein, sondern leitet in erster Linie auf ein paar skizzierte Unterrichtsaufgaben zu den Themenbereichen „Wortschatz/Wortfelder und Wortfamilien/Semantik" (a.a.O.: 391–393), „Phraseologie" (a.a.O.: 394), „Grammatik" (a.a.O.: 394), „Sprachreflexion" (ebd.) und „(Dialogische) Kommunikation" (a.a.O.: 396f.) hin. Alle Aufgaben beziehen in unterschiedlicher Art Bilder ein, z.T. in Fotocommunities wie Flickr. Die von Sievers de facto vorgeschlagene Förderung der Bildkompetenz und Sprachkompetenz wird damit unter der von ihr eingangs geforderten Förderung der multimodalen Kompetenz[319] subsummiert.

7.3.2 Gegenüberstellung der Multimodalitäts-Ansätze

Zusammenfassend ist festzuhalten: ‚Multimodalität' ist eine approximative Ordnungskategorie, die theoretisch und methodisch stark divergierende Perspektiven auf Kommunikation und/oder Kommunikate bündelt, die sich dadurch gleichen, dass nicht ausschließlich Sprache, sondern alle (potenziellen) Aspekte und Dimensionen von Kommunikation systematisch berücksichtigt und aufeinander bezogen werden, bis hin zur völligen Ablösung von Sprache als Untersuchungsgegenstand.

Die dargestellten Ansätze unterscheiden sich vor allem hinsichtlich des Stellenwerts von Sprache. Während Sprache in der Soziosemiotik nur ein mode von vielen ist und so auch Analysen vorliegen, in denen Sprache gar keine Rolle spielt, ist Sprache in der MDA wesentlich zentraler, was sich u.a. darin zeigt, das O'Halloran diese in ihre Analyse der semiotischen Ressourcen der Mathematik einbezieht (O'Halloran 2011). In der MIA wird holistisch an Interaktionen

319 Aufgrund der hier schon verschiedentlich dargestellten Tatsache, dass Interaktion immer multimodal ist, ist eine Forderung der systematischen Förderung von multimodaler Kompetenz folgerichtig. Problematisch ist allerdings, dass die Bildungsinstitutionen damit aufgefordert werden, etwas zu fördern, was nicht im Entferntesten als einheitlicher Gegenstandsbereich umrissen ist, wie dieser Überblick über die Forschungslage eindrucksvoll verdeutlicht. Gleichzeitig wäre die bisher bearbeitete Frage zu klären, wie überhaupt multimodale Kompetenz angeeignet wird. Erst dann kann Forschung angestellt werden, wie man diese Kompetenz fördern und im DaF/DaZ-Zusammenhang einbringen kann. Hierbei stoßen die Bildungsinstitutionen jedoch auf die Problematik, dass im Grunde schon heute etwas gefördert werden sollte, wozu noch keine ausreichende Grundlagenforschung vorliegt.

herangegangen, die prinzipiell auch nichtsprachlich sein können. Die Analyse der Daten wird von der Sprache aus angegangen, die in den Analysen mitunter aber wieder hinter andere modes zurücktritt.

Dem gegenüber stehen die anderen dargestellten Ansätze, in denen Multimodalität faktisch als Addendum zu linguistischen Theorien und Herangehensweisen betrachtet und als Neubenennung von (Forschungs-)Gegenständen inkorporiert wird. Das gilt auch für die DaF/DaZ-Forschung, die aber insofern ein Sonderfall ist, als dass diesbezüglich Ansätze dargestellt wurden, die keinesfalls einheitlich sind. Auch Frickes Forschung ist ein Sonderfall, da sie vor allem Sprache in Verbindung mit Gestik untersucht. Insofern besteht Frickes Arbeit in einer – zweifellos elaborierten – Fokussierung auf einen Teilbereich von Multimodalität und nicht in einem umfassenden Ansatz. Aus diesen Gründen werden Frickes Betrachtung von Gestik und Multimodalität in der DaF/DaZ-Forschung aus der nachfolgenden Gegenüberstellung ausgeschlossen.

Wenn man die Gegenüberstellung der – so kann es zusammenfassend und auch bewusst verkürzend gesagt werden – semiotischen Multimodalitätsforschung und der linguistischen Multimodalitätsforschung betrachtet, so erscheint es sinnvoll, diese Bereiche voneinander abzugrenzen. Dies kann, wie soeben geschehen, durch Attribuierung realisiert werden, um so den jeweiligen theoretischen Zugang zu verdeutlichen. Der Nachteil ist, dass die adjektivischen Attribute zum selben Bezugsnomen den Eindruck erwecken könnten, dass tatsächlich dieselben Gegenstände mit unterschiedlichen theoretischen Zugängen bearbeitet würden. Dies ist in der Regel nicht der Fall. Gerade in der linguistischen Multimodalitätsforschung ist zu beobachten, dass dort oft nicht deutlich wird, dass Forschungsgegenstände neu benannt werden, die bislang unter anderer Benennung untersucht wurden, wie etwa Text-Bild-Relationen oder nonverbale Kommunikation. Genau dieses Selbstverständnis ist aus Sicht der semiotischen Multimodalitätsforschung problematisch, wie die Kritik von Machin (2014) zeigt.

Darüber hinaus scheint es – bis jetzt – bemerkenswert wenige Anknüpfungspunkte zwischen der semiotischen und der linguistischen Multimodalitätsforschung zu geben. Während zu den angloamerikanischen Multimodalitätsdiskursen auch von deutschsprachigen Forschern gezielt Anknüpfungspunkte gesucht werden, gilt dies für die meist deutschsprachige linguistische Multimodalitätsforschung nicht, und zwar in beide Richtungen. Eine Ausnahme davon ist Stöckl, der zusammen mit Klug mit einem Handbuch zudem den Brückenschlag weiter vorangetrieben hat (Klug/Stöckl 2016). Stöckl (2004) wird wiederum u.a. von Bateman (2008) rezipiert, der in diesem Zusammenhang darauf hinweist, dass die Rezeption im anglo-amerikanischen

Raum massiv verkompliziert ist, weil viele Arbeiten von Stöckl auf Deutsch publiziert wurden. Dies gilt bis auf wenige Ausnahmen auch für die anderen hier dargestellten linguistischen Ansätze zur Multimodalität. Zudem gibt es einen grundlegenden Konflikt: Aus der Perspektive der Semiotik ist die Linguistik strenggenommen eine Teildisziplin. Dies schlägt sich in einigen der oben dargestellten Ansätze deutlich nieder. Gleichzeitig ist eine solche Bevormundung genauso kontraproduktiv aus der Sicht einer Linguistik, die sich nicht als Teildisziplin und das (sprachliche) Zeichen damit nicht als Basiskategorie versteht. Um dieser Problematik entgegenzuwirken, müssten sowohl Kontaktpunkte als auch Differenzen zwischen semiotischer und linguistischer Multimodalität stärker herausgearbeitet und außerdem deutlich gemacht werden, an welchen Stellen disziplinäre Grenzen bestehen und an welchen Stellen diese überwunden werden können.

7.3.3 Anknüpfungspunkte und Perspektiven

Abschließend ist zu fragen, ob und wenn ja in welcher Art und Weise sich aus der Perspektive der FP Anknüpfungspunkte zu den dargestellten Zugängen zu Multimodalität im weiteren Sinne herstellen lassen bzw. herstellen lassen könnten. Ausgangspunkt dafür ist die Feststellung, dass es in der FP keinen Multimodalitätsbegriff gibt. Am ehesten ist dieser in verbaler, nonverbaler und paraverbaler Kommunikation abgedeckt (vgl. Ehlich 2013b). Problematisch ist der Begriff ‚Multimodalität', da er ein systematisches Verständnis von ‚mode' voraussetzt, das in der FP nicht besteht. Wenn man davon ausgeht, dass – die kontroverse Diskussion über den Begriff selbst außer Acht lassend – mit ‚mode' die sozial und kulturell geprägten Materialien (vgl. Jewitt 2014c: 22) bezeichnet werden, mit denen kommuniziert und Bedeutung konstituiert wird, so liegen mit sprachlichen und kommunikativen Mitteln dafür bereits entsprechende Begriffe in der FP vor. Wenn also dennoch Multimodalität in irgendeiner Form begrifflich in die FP aufgenommen werden soll, so müsste dies im Rahmen eines Sammelbegriffs für solche Untersuchungen geschehen, in denen Sprache zwar zentral ist, darüber hinaus aber nichtsprachliche Phänomene und Konstellationen wie z.B. nonverbales Handeln, aktionales Handeln, Besonderheiten der Räumlichkeit und medialer Konfigurationen etc. systematische Berücksichtigung finden. Diese könnten dann – unterminologisch und nicht im Sinne einer theoretischen Inkorporierung – als Untersuchungen zur Multimodalität bezeichnet werden, wenn man mit dieser Zuschreibung die Berücksichtigung dieser Phänomene in einem Ausdruck abbinden möchte, um den Forschungsbereich oder die analytische Perspektive zu benennen – in diesem Sinne ist die vorliegende Arbeit in

Teilen als Beitrag zur Multimodalitätsforschung zu sehen. Dem könnte man entgegenhalten, dass man sich des Opportunismus schuldig machen würde, wenn man den Überbegriff übernimmt, durch die Nichtberücksichtigung von ‚mode' aber nicht dessen konkrete Bedeutung. Diesem Vorwurf ist entgegenzuhalten, dass sich bereits jetzt in weiten Teilen der linguistischen Multimodalitätsforschung eine solche Abkehr von der eigentlichen Bedeutung beobachten lässt, die – bei Herausstellung dieses Verständnisses von Multimodalität – sinnvoller ist, als zugleich im Zuge der Übernahme von Analysekategorien wie ‚mode' eine retrograde Legitimation dieser Kategorie innerhalb der eigenen theoretischen Zugangsweise vorzunehmen.

Für die Suche nach Anknüpfungspunkten zwischen Multimodalitätsforschung und FP bieten sich vielfältige Möglichkeiten. Ein in dieser Arbeit bereits angeschnittener Teilbereich wäre die Transkription ‚multimodaler' Daten. Durch die in HIAT bereits entwickelten Transkriptionskonventionen für nonverbale Daten und die in dieser Arbeit entwickelte Erweiterung liegen methodische Instrumente vor, deren Anwendung auf sprachbasierte multimodale Daten erprobt werden müsste (siehe auch Krause 2017). Des Weiteren wäre eine Befragung des Zeichenbegriffs der Soziosemiotik aus funktional-pragmatischer Perspektive interessant, hier könnten sich unerwartete Gemeinsamkeiten auftun, die gerade in der Auseinandersetzung mit dem Multimodalitätsbegriff weiterführend sein könnten.

Von Interesse sein könnte auch die vergleichende Ausarbeitung der Zweck-Konzeptionen der Genre-Analyse und der FP, insbesondere hinsichtlich des Stellenwerts des Zwecks in dem Genre-and-Multimodality-Zugang, den u.a. Bateman (u.a. 2008) vertritt. Bührig (2005: 144) weist darauf hin, dass sowohl die Funktionale Pragmatik als auch die Genre-Theorie von Swales sich einer Zweck-Kategorie bedienen, die primär mit dem propositionalen Gehalt von sprachlichen Handlungen zusammenhängt und sich insofern stark von der funktional-pragmatischen Kategorie unterscheidet. In welcher Art sich aber diese Zweck-Kategorie im Genre-and-Multimodality-Zugang niederschlägt und ob (und wenn ja, in welcher Form) sich hieraus Bezüge zur FP herstellen lassen, ist bisher unbearbeitet. Umgekehrt wäre auch zu fragen, ob sich aus den in diesem Zusammenhang durchgeführten Filmanalysen (siehe Bateman/Schmidt 2012) methodische Erkenntnisse für die FP ableiten lassen.

Auch die Forderung Buchers (2011) nach einer pragmatischen Multimodalitätsforschung könnte unter Umständen nicht nur textlinguistisch, sondern auch funktional-pragmatisch bearbeitet werden. Angesichts des in Bucher (2011) analysierten Werbespots müsste in der FP dafür die Analyse von solchen medialen Erzeugnissen (siehe auch Knopp 2013) angegangen und die Auseinandersetzung

mit medienlinguistischen Fragestellungen vorangetrieben werden, wie bereits von Meiler (2015) angeregt.

Als fruchtbar könnte sich zudem eine tiefergehende Auseinandersetzung mit der Multimodal (Inter)Action Analysis von Norris erweisen. Sowohl die FP als auch die Multimodal (Inter)Action Analysis sind Handlungstheorien, die Interaktionen stets anhand authentischer Daten zu rekonstruieren versuchen. Hier könnte die FP gerade hinsichtlich der Transkription der Daten weiterführend sein und zudem eine ausgearbeitete Handlungstheorie von Sprache beitragen, die mit den Analysen der nichtsprachlichen modes in der Multimodal (Inter)Action Analysis zusammentreten könnten. Umgekehrt bietet der strikt holistische Zugang der Multimodal (Inter)Action Analysis unter Umständen die Voraussetzungen dafür, die FP hinsichtlich der Analyse nichtsprachlicher Interaktionen weiter auszubauen und auch die FP weiterzuentwickeln. Diese Fragen gilt es in weiteren Arbeiten zu erforschen.

Aus Perspektive der FP ist zudem zu fragen, wie ganz generell mit semiotischen Ressourcen umgegangen werden kann. Ist die FP auf die Rekonstruktion von durch sprachliche Mittel realisierten mentalen Prozessen beschränkt oder lässt sie sich ausweiten und in anderen Bereichen anwenden? Hier erscheint es wichtig, dass bei der Auswahl der Analysegegenstände ein Bezug zu Sprache erhalten bleibt. Der von Schmitz vorgeschlagene Begriff ‚Sehflächen' (u.a. zuletzt in Schmitz 2016) könnte hier hilfreich sein – sofern man Sehflächen in erster Linie auf die Kombination von Text und Bild beschränkt und dies nicht als phänomenologische Kategorie für alle Flächen begreift. Dadurch wäre eine Untersuchung von Bildern in Relation zu Sprache möglich, denn eine völlige Ablösung von Sprache erscheint aus FP-Perspektive nicht sinnvoll, da es sich um eine vollausgebaute Sprachtheorie handelt, deren Erkenntnisse so in Relation zu anderen kommunikativen Mitteln gesetzt werden können.

Abbildungsverzeichnis

Abb. 1: Sprachtheoretisches Grundmodell nach Ehlich/ Rehbein 1986: 96 32
Abb. 2: Einheiten sprachlichen Handelns (nach Redder 2003 und 2005) 41
Abb. 3: Supportive Medien im euroWiss-Korpus 138
Abb. 4: Anzahl der verwendeten supportiven Medien 140
Abb. 5: Kombinationen supportiver Medien im euroWiss-Korpus 141
Abb. 6: Mathematik-Übung, Tafelanschrieb 146
Abb. 7: Mathematik-Übung, Screenshot 147
Abb. 8: Mathematik-Übung, Aufgabenstellung 159
Abb. 9: Mathematik-Übung, Tafelanschrieb 165
Abb. 10: Mathematik-Vorlesung, Tafelanschrieb 174
Abb. 11: Tafelanschrieb und Umformulierungen, Physik (Krause 2016: 239) 183
Abb. 12: Maschinenbau-Vorlesung I, PPT Folie 8 194
Abb. 13: Maschinenbau-Vorlesung I, PPT Folie 12 196
Abb. 14: Maschinenbau-Vorlesung I, Tafelanschrieb, Ausschnitt 199
Abb. 15: Maschinenbau-Vorlesung I, Tafelanschrieb, Ausschnitt 201
Abb. 16: Maschinenbau-Vorlesung I, Mitschrift 1, Ausschnitt 205
Abb. 17: Maschinenbau-Vorlesung I, Mitschrift 4, Ausschnitt 206
Abb. 18: Maschinenbau-Vorlesung I, Mitschrift 5, Ausschnitt 207
Abb. 19: Maschinenbau-Vorlesung II: Eigenspannungen beim Einsatzhärten nach Niemann 211
Abb. 20: Maschinenbau-Vorlesung II, Grafik, Dm23 212
Abb. 21: Maschinenbau-Vorlesung II, Grafik Dm24 214
Abb. 22: VWL-Vorlesung, PPT-Folie 38, Ausschnitt 224
Abb. 23: VWL-Vorlesung, PPT-Folie 40 226
Abb. 24: VWL-Vorlesung, PPT-Folie 41 227
Abb. 25: VWL-Vorlesung, PPT-Folie 42 vor dem Löschen 233
Abb. 26: VWL-Vorlesung, PPT-Folie 42 am Ende des Abschnittes 234
Abb. 27: VWL-Vorlesung, PPT-Folie 44 236
Abb. 28: VWL-Vorlesung, PPT-Folie 44 mit Ergänzungen 241
Abb. 29: Linguistik-Vorlesung, Aufgabe a) 251
Abb. 30: Linguistik-Vorlesung, Aufgabe b) 254
Abb. 31: Linguistik-Vorlesung, Tafelanschrieb 257

Abbildungsverzeichnis

Abb. 32: Linguistik-Vorlesung, OHP-Folie 1, Ausschnitt 1 258
Abb. 33: Linguistik-Vorlesung, OHP-Folie 1, Ausschnitt 2 259
Abb. 34: Linguistik-Vorlesung, Tafelsegment 1 .. 259
Abb. 35: Linguistik-Vorlesung, Synopse, Ausschnitt 261
Abb. 36: Linguistik-Vorlesung, Mitschrift 1 ... 263
Abb. 37: Linguistik-Vorlesung, Mitschrift 2 ... 264
Abb. 38: Linguistik-Vorlesung, Mitschrift 4 ... 265
Abb. 39: Linguistik-Vorlesung, Mitschrift 5 ... 266
Abb. 40: Linguistik-Vorlesung, Mitschrift 6 ... 267
Abb. 41: Linguistik-Vorlesung, Mitschrift 7 ... 268
Abb. 42: Linguistik-Vorlesung, Mitschrift 9 ... 269
Abb. 43: Romanistische Literaturwissenschaft-Vorlesung, PPT-Folie 13 ... 274
Abb. 44: Romanistische Literaturwissenschaft-Vorlesung, PPT-Folie 14 ... 275
Abb. 45: Romanistische Literaturwissenschaft-Vorlesung, PPT-Folie 15 ... 285
Abb. 46: Romanistische Literaturwissenschaft-Vorlesung, PPT-Folie 17 ... 289
Abb. 47: Romanistische Literaturwissenschaft-Vorlesung, Mitschrift 1,
 Teil 1 .. 294
Abb. 48: Romanistische Literaturwissenschaft-Vorlesung, Mitschrift 1,
 Teil 2 .. 295
Abb. 49: Romanistische Literaturwissenschaft-Vorlesung, Mitschrift 2,
 Teil 1 .. 297
Abb. 50: Romanistische Literaturwissenschaft-Vorlesung, Mitschrift 2,
 Teil 2 .. 299
Abb. 51: Romanistische Literaturwissenschaft-Vorlesung, Mitschrift 3 299

Tabellenverzeichnis

Tab. 1: Sprachliche Felder[a] (nach Zifonun/Hoffmann/Stecker 1997: 27, Redder 2007: 139 sowie Redder 2010a: 16; Spalte „Realisierter Handlungszweck" zit. nach Ehlich 1994b: 73f.) 37

Tab. 2: Unterscheidungskriterien für Kommunikationsformen nach Holly (2011b) .. 59

Tab. 3: Korpusübersicht ... 143

Literaturverzeichnis

Adamzik, Kirsten (2004), Textlinguistik. Eine einführende Darstellung. Tübingen: Niemeyer.

Ammon, Ulrich (1998), Ist Deutsch noch internationale Wissenschaftssprache? Englisch auch für die Hochschullehre in den deutschsprachigen Ländern. Berlin: de Gruyter.

Ammon, Ulrich (2000), Towards More Fairness in International English: Linguistic Rights of Non-Native Speakers? In: Phillipson, Robert (ed.), Equity, Power and Education. Mahwah, NJ: Lawrence Erlbaum Associates, 111–116.

Ammon, Ulrich (2001), English as a Future Language of Teaching at German Universities? A Question of Difficult Consequences, Posed by the Decline of German as a Language of Science. In: Ammon, Ulrich (ed.), The Dominance of English as a Language of Science. Effects on Other Languages and Language Communities. Berlin: de Gruyter, 343–361.

Anderegg, Gerd (2007), Grundzüge der Geldtheorie und Geldpolitik. München/Wien: Oldenbourg.

Androutsopoulos, Jannis (2007), Neue Medien – neue Schriftlichkeit? In: Mitteilungen des Deutschen Germanistenverbandes 1 (54), 72–97.

Androutsopoulos, Jannis (i.V.), Medienlinguistik. Sprachwissenschaftliche Zugänge zur Medienanalyse. Tübingen: Narr.

Antos, Gerd (1996), Laien-Linguistik: Studien zu Sprach- und Kommunikationsproblemen im Alltag. Am Beispiel von Sprachratgebern und Kommunikationstrainings. Berlin: de Gruyter.

Appel, Kenneth/Haken, Wolfgang (1977a), Every planar map is four colorable. Part I: Discharging. In: Illinois Journal of Mathematics 21 (3), 429–490.

Appel, Kenneth/Haken, Wolfgang (1977b), Microfiche supplement to "Every planar map is four colorable". In: Illinois Journal of Mathematics 21 (3).

Appel, Kenneth/Haken, Wolfgang/Koch, John A. (1977), Every planar map is four colorable. Part II: Reducibility In: Illinois Journal of Mathematics 21 (3), 491–567.

Artemeva, Natasha/Fox, Jana (2011), The Writing's on the Board: The Global and Local in Teaching Undergraduate Mathematicians through Chalk Talk. In: Written Communications 28 (4), 345–379.

Assmann, Bruno/Selke, Peter (2004), Technische Mechanik. 3. Kinematik und Kinetik. 13., vollständig überarbeitete Auflage. München: de Gruyter/Oldenbourg.

Aßmann, Sandra/Bettinger, Patrick/Bücker, Diana/Hofhues, Sandra/Lucke, Ulrike/Schiefner-Rohs, Mandy/Schramm, Christin/Schumann, Marlen/van Treeck, Timo (Hrsg.) (2016), Lern- und Bildungsprozesse gestalten. Münster: Waxmann.

Atkinson, J.M./Heritage, J. (1984), Structures of Social Interaction: Studies in Conversational Analysis. Cambridge: Cambridge University Press.

Austin, John (1962), How to Do Things With Words. Oxford: Oxford University Press.

Ayaß, Ruth (2011), Kommunikative Gattungen, mediale Gattungen. In: Habscheid, Stephan (Hrsg.), Textsorten, Handlungsmuster, Oberflächen. Linguistische Typologien der Kommunikation. Berlin: de Gruyter, 275–295.

Bader, Anita/Baranauskaite, Jurgita/Engel, Kerstin/Rögl, Sarah Julia (2011), Vom Überleben einer bedrohten Spezies. Untersuchungen zur Entwicklung der Nutzung wissenschaftlicher Mailinglists. In: Gloning, Thomas/Fritz, Gerd (Hrsg.), Digitale Wissenschaftskommunikation – Formate und ihre Nutzung. Gießen: Gießener Elektronische Bibliothek, 87–116.

Baethge, Christopher (2011), Die Lage der Wissenschaftssprache Deutsch in der Medizin. In: Eins, Wieland/ Glück, Helmut/Pretscher, Sabine (Hrsg.), Wissen schaffen – Wissen kommunizieren. Wissenschaftssprachen in Geschichte und Gegenwart. Wiesbaden: Harrassowitz Verlag, 109–116.

Bateman, John (2008), Multimodality and Genre: A Foundation for the Systematic Analysis of Multimodal Documents. New York: Palgrave-Macmillan.

Bateman, John/Schmidt, Karl Heinrich (2012), Multimodal Film Analysis: How Films Mean. London: Routledge.

Bateman, John/Wildfeuer, Janina/Hiippala, Tuomo (2017), Multimodality. Foundations, Research and Analysis. A Problem-Oriented Introduction. Berlin, Boston: de Gruyter.

Becker-Mrotzek, Michael (1994), Schreiben als Handlung. Das Verfassen von Bedienungsanleitungen. In: Brünner, Gisela/Graefen, Gabriele (Hrsg.), Texte und Diskurse. Methoden und Forschungsergebnisse der Funktionalen Pragmatik. Opladen: Westdeutscher Verlag, 158–175.

Beißwenger, Michael (2007), Sprachhandlungskoordination in der Chat-Kommunikation. Berlin: de Gruyter.

Belting, Hans (2007), Die Herausforderung der Bilder. Ein Plädoyer und eine Einführung. In: Belting, Hans (Hrsg.), Bilder Fragen. Die Bildwissenschaften im Aufbruch. München: Wilhelm Fink Verlag, 11-23.

Berkemeier, Anne (2006), Präsentieren und Moderieren im Deutschunterricht. Baltmannsweiler: Schneider Verlag Hohengehren.

Berkemeier, Anne (2009), Praxisband: Präsentieren lehren – Vorschläge und Materialien für den Deutschunterricht. Baltmannsweiler: Schneider Verlag Hohengehren.

Bertocchi, Miriam (2014), Graffiti und Street Art im DaF-Unterricht. In: Hieronimus, Marc (2014b), 153-172.

Bezemer, Jeff (2014), The use of gesture in operations. In: Jewitt, Carey (ed.) (2014a), 354-364.

Bieber, Christoph (2009), Ist PowerPoint böse? Öffentliche Debatten um PowerPoint in Deutschland und in den USA. In: Coy, Wolfgang/Pias, Claus (Hrsg.) (2009), 125-145.

Birdwhistle, Raymond L. (1952), Introduction to Kinesics: An Annotation System for Analysis of Body Motion and Gesture. Washington, DC: Department of State, Foreign Service Institute.

Björkvall, Anders (2014), Practical Function and Meaning: A Case Study of IKEA Tables. In: Jewitt, Carey (ed.) (2014a), 342-353.

Blaug, Mark (1996), Economic Theory in Retrospect. Fifth Edition. Cambridge University Press. (Erste Auflage 1962).

Bosse, Ingo (2011), Das Smartboard in der Lehre – Erfahrungen im Förderschwerpunkt körperliche und motorische Entwicklung. In: Journal Hochschuldidaktik 22 (1), 29-32.

Breitsprecher, Christoph (2007), Mitschriften von Vorlesungen und Seminaren – exemplarische empirische Analysen. Hamburg: Universität Hamburg/Institut für Germanistik I (unveröffentlichte Magisterarbeit).

Breitsprecher, Christoph (2010), Studentische Mitschriften – Exemplarische Analysen, Transformationen ihrer Bedingungen und unterkulturelle Forschungsdesiderate. In: Heller, Dorothee (Hrsg.), Deutsch, Italienisch und andere Wissenschaftssprachen – Schnittstellen ihrer Analyse. Frankfurt a.M.: Lang, 201-216.

Breitsprecher, Christoph/Di Maio, Claudia/Krause, Arne/Redder, Angelika/Thielmann, Winfried (2015), Komparation studentischen Fragens über Disziplinen und Wissenschaftskulturen hinweg. In: Deutsche Sprache 43, 4, 357-382.

Breitsprecher, Christoph/Redder, Angelika/Wagner, Jonas (2014), Transkript: Germanistisches Hauptseminar – Narratologie. In: Redder, Angelika/Heller, Dorothee/Thielmann, Winfried (Hrsg.) (2014b), 101–144.

Breitsprecher, Christoph/Redder, Angelika/Zech, Claudia (2014), ‚So. Jetzt müssen sie kritisch dazu Stellung nehmen.' – Zur Vermittlung von Kritik in einer wirtschaftswissenschaftlichen Vorlesung. In: Hornung, Antonie/Carobbio, Gabriella/Sorrentino, Daniela (Hrsg.) (2014), 137–167.

Brinker, Klaus (1985), Linguistische Textanalyse. Eine Einführung in Grundbegriffe und Methoden. Berlin: ESV.

Brinker, Klaus (1997), Linguistische Textanalyse. Eine Einführung in Grundbegriffe und Methoden. 4. durchgesehene und ergänzte Auflage. Berlin: ESV.

Brinkschulte, Melanie (2007), Lokaldeiktische Prozeduren als Mittler zwischen Rede und PowerPoint-Präsentation in Vorlesungen. In: Schnettler, Bernt/Knoblauch, Hubert (Hrsg.) (2007), 105–116.

Brinkschulte, Melanie (2015), (Multi-)mediale Wissensübermittlung in universitären Vorlesungen. Diskursanalytische Untersuchungen zur Wissensübermittlung am Beispiel der Wirtschaftswissenschaft. Heidelberg: Synchron.

Brock, Alexander/Schildhauer, Peter (2017), Communication Forms and Communicative Practices: New Perspectives on Communication Forms, Affordances and What Users Make of Them. Frankfurt a.M.: Lang.

Bruder, Regina/Hefendehl-Hebeker, Lisa/Schmidt-Thieme, Barbara/Weigand, Hans-Georg (Hrsg.) (2015), Handbuch der Mathematikdidaktik. Berlin/Heidelberg: Springer.

Brünner, Gisela (1987), Kommunikation in institutionellen Lehr-Lern-Prozessen. Diskursanalytische Untersuchungen zu Instruktionen in der betrieblichen Ausbildung. Tübingen: Narr.

Brünner, Gisela/Graefen, Gabriele (1994), Zur Konzeption der Funktionalen Pragmatik. In: Brünner, Gisela/Graefen, Gabriele (Hrsg.), Texte und Diskurse. Methoden und Forschungsergebnisse der Funktionalen Pragmatik. Wiesbaden: Westdeutscher Verlag Opladen, 7–21.

Bucher, Hans-Jürgen (2011), „Man sieht, was man hört" oder: Multimodales Verstehen als interaktionale Aneignung. Blickaufzeichnungsstudie zur Rezeption von zwei Werbespots. In: Schneider, Jan/Stöckl, Hartmut (Hrsg.), Medientheorien und Multimodalität. Ein TV-Werbespot – Sieben methodische Beschreibungsansätze. Köln: Herbert von Halem Verlag, 109–150.

Bucher, Hans-Jürgen (2017), Understanding Multimodal Meaning Making: Theories of Multimodality in the Light of Reception Studies. In: Seizov, Ognyan/Wildfeuer, Janina (eds.), New Studies in Multimodality. Conceptual and Methodological Elaborations. London: Bloomsbury, 91–123.

Bucher, Hans-Jürgen/Niemann, Philipp (2012), Visualizing Science: The Reception of Powerpoint Presentations. Visual Communication 11 (3), 283–306.

Bucher, Hans-Jürgen/Niemann, Philipp/Krieg, Martin (2010), Die wissenschaftliche Präsentation als multimodale Kommunikationsform. Empirische Befunde zu Rezeption und Verständlichkeit von Powerpoint-Präsentationen. In: Bucher, Hans-Jürgen/Gloning, Thomas/Lehnen, Kathrin (Hrsg.), Neue Medien – Neue Formate. Ausdifferenzierung und Konvergenz in der Medienkommunikation. Frankfurt a.M.: Campus, 375–406.

Bucher, Hans-Jürgen/Schumacher, Peter (2012), Interaktionale Rezeptionsforschung: Theorie und Methode der Blickaufzeichnung in der Medienforschung. Wiesbaden: Springer.

Bühler, Karl (1933), Ausdruckstheorie: Das System an der Geschichte aufgezeigt. Jena: Fischer.

Bühler, Karl (1999), Sprachtheorie. Die Darstellungsfunktion der Sprache. Mit einem Geleitwort von Friedrich Kainz. 3. Auflage. Stuttgart: UTB (Erste Auflage 1934).

Bührig, Kristin (1996), Reformulierende Handlungen. Zur Analyse sprachlicher Adaptierungsprozesse in institutioneller Kommunikation. Tübingen: Narr.

Bührig, Kristin (2005), Speech Action Patterns and Discourse Types. In: Folia Linguistica 39 (1–2), 143–171.

Bührig, Kristin (2010), Mündliche Diskurse. In: Krumm, Hans-Jürgen/Fandrych, Christian/Hufeisen, Britta/Riemer, Claudia (Hrsg.), Deutsch als Fremd- und Zweitsprache. Berlin: de Gruyter, 265–274.

Bührig, Kristin/Grießhaber, Wilhelm (Hrsg.) (1999), Sprache in der Hochschullehre. (= OBST 59).

Burns, Terry W./O'Connor, John D./Stocklmayer Susan M. (2003), Science Communication: A Contemporary Definition. In: Public Understanding of Science 12 (2), 183–202.

Busch-Lauer, Ines (2001), Fachtexte im Kontrast. Eine linguistische Analyse zu den Kommunikationsbereichen Medizin und Linguistik. Frankfurt a.M.: Lang.

Butler, Judith (1997), Excitable Speech. A Politics of the Performative. New York/London: Routledge.

Carobbio, Gabriella (2008), Kommentierendes Handeln in wissenschaftlichen Vorträgen: prozedurale Leistungen von jetzt/nun und adesso/ora-allora. In: Heller, Dorothee (Hrsg.), Formulierungsmuster in deutscher und italienischer Fachkommunikation. Intra- und interlinguale Perspektiven. Frankfurt a.M.: Lang, 221–235.

Carobbio, Gabriella (2010), Sprachliche Strategien wissenschaftlicher Vorträge im Vergleich: Modalisierte Ankündigungen. In: Foschi Albert, Marina/Hepp, Marianne/Neuland, Eva/Dalmas, Martine (Hrsg.), Text und Stil im Kulturvergleich. München: iudicium, 437–447.

Carobbio, Gabriella (2011a), Autokommentierendes Handeln in der Wissenschaftssprache. Überlegungen zu einer möglichen Eingliederung in das sprachliche Handlungsmustersystem. In: Hornung, Antonie (Hrsg.), Lingue di Cultura in pericolo – bedrohte Wissenschaftssprachen. L'italiano e il tedesco di fronte alla sfida dell'internazionalizzazione/Italienisch und Deutsch vor den Herausforderungen der Internationalisierung. Tübingen: Stauffenburg, 165–180.

Carobbio, Gabriella (2011b), Einleitungen und Schlüsse wissenschaftlicher Artikel und Vorträge im Vergleich. In: Knorr, Dagmar/Nardi, Antonella (Hrsg.), Fremdsprachliche Textkompetenz entwickeln. Frankfurt a.M.: Lang, 111–133.

Carobbio, Gabriella (2015), Autokommentierendes Handeln in wissenschaftlichen Vorträgen. Heidelberg: Synchron.

Carobbio, Gabriella/Heller, Dorothee/Di Maio, Claudia (2013), Zur Verwendung von Frageformulierungen im Korpus euroWiss. In: Desoutter, Cécile/Heller, Dorothee Sala, Michele (eds.), Corpora in Specialized Communication – Korpora in der Fachkommunikation – Les corpus dans la communication spécialisée, Bergamo: CELSB, 75–99.

Carobbio, Gabriella/Zech, Claudia (2013), Vorlesungen im Kontrast – zur Vermittlung Fremder Literatur in Italien und Deutschland. In: Hans-Bianchi, Barbara/Miglio, Camilla/Pirazzini, Daniela/Vogt, Irene (Hrsg.), Fremdes wahrnehmen, aufnehmen, annehmen – Studien zur deutschen Sprache und Kultur in Kontaktsituationen. Frankfurt a.M.: Lang, 289–307.

Centeno Garcia, Anja (2007), Das mündliche Seminarreferat. Zwischen Theorie und Praxis. Marburg: Tectum Verlag.

Centeno Garcia, Anja (2016), Textarbeit in der geisteswissenschaftlichen Lehre. Berlin: Frank & Timme GmbH.

Cerri, Chiara (2014), Comics zu aktuellen zeitgeschichtlichen Sujets. Eine visuell-sprachliche Herausforderung für den landeskundlichen DaF-Unterricht. In: Hieronimus, Marc (2014b), 119–151.

Chen, Shing-lung (1995), Pragmatik des Passivs in chemischer Fachkommunikation. Empirische Analyse von Labordiskursen, Versuchsanleitungen, Vorlesungen und Lehrwerken. Frankfurt a.M.: Lang.

Chen, Shing-lung (2015), Einleitungen in deutschen und chinesischen Fachartikeln. Untersuchung mit Hilfe des Analyse- und Ratifizierungsverfahrens. In: Zielsprache Deutsch 42/2, 3–24.

Chen, Shing-lung (2016), Vergleich der Einleitungen in deutschen und in chinesischen Abschlussarbeiten. In: Linguistik online 76/2, 43–65.

Chomsky, Noam (1980), Rules and Representations. New York: Columbia University Press.

Clyne, Michael (1987), Cultural differences in the organization of academic texts. In: Journal of Pragmatics 11, 211–247.

Coy, Wolfgang/Pias, Claus (Hrsg.) (2009), PowerPoint. Macht und Einfluss eines Präsentationsprogramms. Frankfurt a.M.: Fischer.

Crystal, David (2001), Language and the Internet. Cambridge: Cambridge University Press.

da Silva, Ana (2014), Wissenschaftliche Streitkulturen im Vergleich. Eristische Strukturen in italienischen und deutschen wissenschaftlichen Artikeln. Heidelberg: Synchron.

Darwin, Charles (1871), The Descent of Man, and Selection in Relation to Sex. London: John Murray.

Davies, J. Eric/Greenwood, Helen (2004), Scholary Communication Trends – Voices from the Vortex: A Summary of Specialist Opinion. In: Learned Publishing 17 (2), 157–167.

de Beaugrande, Robert-Alain/Dressler, Wolfgang (1981), Einführung in die Textlinguistik. Tübingen: Niemeyer.

De Girolami Cheney, Liana (ed.) (1992), The Symbolism of Vanitas in the Arts, Literature, and Music: Comparative and Historical Studies. Lewiston: E. Mellen Press.

Degenhardt, Felix/Mackert, Marion (2007), „Ein Bild sagt mehr als tausend Worte". Die „Präsentation" als kommunikative Gattung. In: Schnettler, Bernt/Knoblauch, Hubert (Hrsg.) (2007), 249–263.

Deppermann, Arnulf (1999), Gespräche analysieren. Eine Einführung in konversationsanalytische Methoden. Opladen: Leske und Budrich.

Deppermann, Arnulf (2013), Multimodal Interaction from a Conversation Analytic Perspective. In: Journal of Pragmatics 46, 1–7.

Deppermann, Arnulf (2015), Pragmatik revisited. In: Eichinger, Ludwig M. (Hrsg.), Sprachwissenschaft im Fokus. Positionsbestimmungen und Perspektiven. Berlin: de Gruyter, 323–352.

Deppermann, Arnulf/Linke, Angelika (Hrsg.) (2010), Sprache Intermedial. Stimme und Schrift, Bild und Ton. Jahrbuch des Instituts für Deutsche Sprache 2009. Berlin: de Gruyter.

Deppermann, Arnulf/Schmitt, Reinhold (2007), Koordination. Zur Begründung eines neuen Forschungsgegenstandes. In: Schmitt, Reinhold (Hrsg.), 15–54.

Deppermann, Arnulf/Schmitt, Reinhold/Mondada, Lorenza (2010), Agenda and Emergence: Contingent and Planned Activities in a Meeting. In: Journal of Pragmatics 42, 1700–1718.

Domke, Christine (2014), Die Betextung des öffentlichen Raumes. Eine Studie zur Spezifik von Meso-Kommunikation am Beispiel von Bahnhöfen, Innenstädten und Flughäfen. Heidelberg: Universitätsverlag Winter.

Durlanık, M. Latif (2001), Notizen und verbales Planen. Diskursanalytische Untersuchungen zum Konsekutivdolmetschen Türkisch/Deutsch. Münster: Waxmann.

Dürscheid, Christa (2003), Medienkommunikation im Kontinuum von Mündlichkeit und Schriftlichkeit. Theoretische und empirische Probleme. In: ZfAL 38, 37–56.

Dürscheid, Christa (2005), Medien, Kommunikationsformen, kommunikative Gattungen. In: Linguistik online 1/22, 3–16.

Dynkowska, Malgorzata/Lobin, Henning/Ermakova, Vera (2012), Erfolgreich Präsentieren in den Wissenschaft? Empirische Untersuchungen zur kommunikativen und kognitiven Wirkung von Präsentationen. In: ZfAL 57, 33–65.

Eggs, Frederike (2006), Die Grammatik von als und wie. Tübingen: Narr.

Ehlich, Konrad (1979), Verwendungen der Deixis beim sprachlichen Handeln. Linguistisch-philologische Untersuchungen zum hebräischen deiktischen System. 2 Bd. Frankfurt a.M.: Lang.

Ehlich, Konrad (1981a), Schulischer Diskurs als Dialog? In: Schröder, Peter/Steger, Hugo (Hrsg.), Dialogforschung. Düsseldorf: Schwann, 334–369.

Ehlich, Konrad (1981b), Zur Analyse der Textart ‚Exzerpt'. In: Frier, Wolfgang (Hrsg.), Pragmatik, Theorie und Praxis. Amsterdam: Rodopi, 379–401.

Ehlich, Konrad (1982a), Deiktische und phorische Prozeduren beim literarischen Erzählen. In: Lämmert, Eberhard (Hrsg.), Erzählforschung. Ein Symposion. Stuttgart: J.B. Metzler, 112–129.

Ehlich, Konrad (1982b), „Quantitativ" oder „qualitativ"? Bemerkungen zur Methodologiediskussion in der Diskursanalyse. In: Köhle, Karl/Raspe, Hans-Heinrich (Hrsg.), Das Gespräch während der ärztlichen Visite: empirische Untersuchungen. München: Urban & Schwarzenberg, 298–312.

Ehlich, Konrad (1983), Text und sprachliches Handeln. Die Entstehung von Texten aus dem Bedürfnis nach Überlieferung. In: Assmann, Aleida/Assmann, Jan/Hardmeier, Christof (Hrsg.), Schrift und Gedächtnis. München: Fink, 24–43.

Ehlich, Konrad (1984), Zum Textbegriff. In: Rothkegel, Annely/Sandig, Barbara (Hrsg.), Text – Textsorten – Semantik. Linguistische Modelle und maschinelle Verfahren. Hamburg: Buske, 9–25.

Ehlich, Konrad (1986), Interjektionen. Tübingen: Niemeyer.

Ehlich, Konrad (1987), so – Überlegungen zum Verhältnis sprachlicher Formen und sprachlichen Handelns, allgemein und an einem widerspenstigen Beispiel. In: Rosengren, Inger (Hrsg.), Sprache und Pragmatik. Lunder Symposium 1986. Stockholm: Almqvist & Wiksell, 279–298.

Ehlich, Konrad (1989), Zur Genese von Textformen. Prolegomena zu einer pragmatischen Texttypologie. In: Antos, Gerd/Krings, Hans P. (Hrsg.), Textproduktion. Ein interdisziplinärer Forschungsüberblick. Tübingen: Niemeyer, 84–99.

Ehlich, Konrad (1990), ‚Textsorten' – Überlegungen zur Praxis der Kategorienbildung in der Textlinguistik. In: Mackeldey, Roger (Hrsg.), Textsorten/Textmuster in der Sprech- und Schriftkommunikation. Festschrift zum 65. Geburtstag von Wolfgang Heinemann. Leipzig: Universität Leipzig, 17–30.

Ehlich, Konrad (1991), Funktional-pragmatische Kommunikationsanalyse – Ziele und Verfahren. In: Flader, Dieter (Hrsg.), Verbale Interaktion. Studien zur Empirie und Methodologie der Pragmatik. Stuttgart: Metzler, 127–143.

Ehlich, Konrad (1992), Zum Satzbegriff. In: Hoffmann, Ludger (Hrsg.) (1992b), 386–395.

Ehlich, Konrad (1993a), Deutsch als fremde Wissenschaftssprache. In: Jahrbuch Deutsch als Fremdsprache 19, 13–42.

Ehlich, Konrad (1993b), Qualitäten des Quantitativen. Qualitäten des Qualitativen. Theoretische Überlegungen zu einer gängigen Unterscheidung im Wissenschaftsbetrieb. In: Timm, Johannes-Peter/Vollmer, Helmut Johannes (Hrsg.), Kontroversen in der Fremdsprachenforschung. Bochum: Brockmeyer, 201–222.

Ehlich, Konrad (1994a), Funktion und Struktur schriftlicher Kommunikation. In: Günther, Hartmut/Ludwig, Otto (Hrsg.), Schrift und Schriftlichkeit/ Writing and Its Use. Bd. 1. Berlin: de Gruyter, 18–41.

Ehlich, Konrad (1994b), Funktionale Etymologie. In: Brünner, Giesela/Graefen, Gabriele (Hrsg.), Texte und Diskurse. Methoden und Forschungsergebnisse der Funktionalen Pragmatik. Opladen: Westdeutscher Verlag, 68–82.

Ehlich, Konrad (1995), Die Lehre der deutschen Wissenschaftssprache: sprachliche Strukturen, didaktische Desiderate. In: Kretzenbacher, Heinz L./Weinrich, Harald (Hrsg.), Linguistik der Wissenschaftssprache. Berlin: de Gruyter, 325–351.

Ehlich, Konrad (1998), Medium Sprache. In: Strohner, Hans/Sichelschmidt, Lorenz/Hielscher, Martina (Hrsg.), Medium Sprache. Frankfurt a.M.: Lang, 9–21.

Ehlich, Konrad (1999a), Alltägliche Wissenschaftssprache. In: Info DaF 26 (1), 3–24.

Ehlich, Konrad (1999b), Funktionale Pragmatik – Terme, Themen und Methoden. In: Deutschunterricht in Japan, 4, 4–24.

Ehlich, Konrad (2000), Schreiben für die Hochschule. In: Ehlich, Konrad/Steets, Angelika/Traunspurger, Inka (Hrsg.), Schreiben für die Hochschule. Eine annotierte Bibliographie. Frankfurt a.M.: Lang, 1–17.

Ehlich, Konrad (2001), Stille Ressourcen. In: Wolff, Armin/Winters-Ohle, Elmar (Hrsg.), Wie schwer ist die deutsche Sprache wirklich? Regensburg: Fachverband Deutsch als Fremdsprache, 166–190.

Ehlich, Konrad (2003a), Wissenschaftssprachkomparatistik. In: Ehlich, Konrad (Hrsg.), Mehrsprachige Wissenschaft – europäische Perspektiven. Eine Konferenz im Europäischen Jahr der Sprachen. (Ohne Seitenzahl)

Ehlich, Konrad (2003b), Universitäre Textarten, universitäre Struktur. In: Ehlich, Konrad/Steets, Angelika (Hrsg.), Wissenschaftlich schreiben – lehren und lernen. Berlin: de Gruyter, 13–28.

Ehlich, Konrad (2004), Karl Bühler – zwischen Zeichen und Handlung oder: von den Mühen des Entdeckens und seinen Folgen. In: Ehlich, Konrad/Meng, Katharina (Hrsg.), Die Aktualität des Verdrängten. Studien zur Geschichte der Sprachwissenschaft im 20. Jahrhundert. Heidelberg: Synchron, 273–291.

Ehlich, Konrad (2005), Diskurs. In: Glück, Helmut (Hrsg.), Metzler Lexikon Sprache. Stuttgart: Metzler, 148–149.

Ehlich, Konrad (2007, B1), Sprachmittel und Sprachzwecke. (Öffentliche Antrittsvorlesung, gehalten am 24. November 1981 an der Universität

Düsseldorf). In: Ehlich, Konrad (Hrsg.), Sprache und sprachliches Handeln, Band 1: Pragmatik und Sprachtheorie. Berlin: de Gruyter, 55–80.

Ehlich, Konrad (2007, B2), Thesen zur Sprechakttheorie. In: Ehlich, Konrad (Hrsg.), Sprache und sprachliches Handeln, Band 1: Pragmatik und Sprachtheorie. Berlin: de Gruyter, 81–85.

Ehlich, Konrad (2007, B4), Sprache als System versus Sprache als Handlung. In: Ehlich, Konrad (Hrsg.), Sprache und sprachliches Handeln, Band 1: Pragmatik und Sprachtheorie. Berlin: de Gruyter, 101–123.

Ehlich, Konrad (2007, B5), Kooperation und sprachliches Handeln. In: Ehlich, Konrad (Hrsg.), Sprache und sprachliches Handeln, Band 1: Pragmatik und Sprachtheorie. Berlin: de Gruyter, 125–137.

Ehlich, Konrad (2007, G3), Linguistisches Feld und poetischer Fall – Eichendorffs ‚Lockung'. In: Ehlich, Konrad (Hrsg.), Sprache und sprachliches Handeln, Band 2: Prozeduren sprachlichen Handelns. Berlin: de Gruyter, 369–397.

Ehlich, Konrad (2007, H7), „So kam ich in die IBM". Eine diskursanalytische Studie. In: Ehlich, Konrad (Hrsg.), Sprache und sprachliches Handeln, Band 3: Diskurs – Narration – Text – Schrift. Berlin: de Gruyter, 65–107.

Ehlich, Konrad (2010), Sprachhandlungsanalyse. In: Hoffmann, Ludger (Hrsg.), Sprachwissenschaft. Ein Reader. 3. Auflage. Berlin: de Gruyter, 242–247.

Ehlich, Konrad (2011), Textartenklassifikationen. Ein Problemaufriss. In: Habscheid, Stephan (Hrsg.), Textsorten, Handlungsmuster, Oberflächen. Linguistische Typologien der Kommunikation. Berlin: de Gruyter, 33–46.

Ehlich, Konrad (2012), Eine Lingua franca für die Wissenschaft? In: Oberreuter, Heinrich/Krull, Wilhelm/Meyer, Hans Joachim/Ehlich, Konrad (Hrsg.), Deutsch in der Wissenschaft. Ein politischer und wissenschaftlicher Diskurs. München: Olzog Verlag, 81–100.

Ehlich, Konrad (2013a), „Morgen habe ich Unterricht" oder: vom allmählichen Verzicht
auf den Lehr-Lern-Diskurs in der Bologna-Universität. Vortrag auf der Tagung „Universitäre Lehr-Lern-Diskurse komparativ". Bergamo, 27–28. Juni 2013.

Ehlich, Konrad (2013b), Nonverbal Communication in a Functional Pragmatic Perspective. In: Müller, Cornelia/Cienki, Alan/Fricke, Ellen/Ladewig, Silvia H./McNeill, David/Teßendorf, Sedinha (eds.), Body – Language – Communication. An International Handbook on Multimodality in Human Interaction. Berlin: de Gruyter, 648–658.

Ehlich, Konrad (2014), *Argumentieren* als sprachliche Ressource des diskursiven Lernens. In: Hornung, Antonie/Carobbio, Gabriella/Sorrentino, Daniela (Hrsg.), (2014), 41–54.

Ehlich, Konrad (2015), Zur Marginalisierung von Wissenschaftssprachen im internationalen Wissenschaftsbetrieb. In: Szurawitzki, Michael et al. (Hrsg.) (2015), 25–44.

Ehlich, Konrad/Machenzie, Lachlan/Rehbein, Jochen/Thielmann, Winfried/ten Thije, Jan (2006), A German-English-Dutch Glossary for Functional Pragmatics. Online unter: http://www.jantenthije.eu/wp-content/uploads/2010/09/FP-Glossar-90506.pdf (zuletzt aufgerufen am 13.3.2017).

Ehlich, Konrad/Meng, Katharina (2004), Vergegenwärtigungen. In: Ehlich, Konrad/Meng, Katharina (Hrsg.), Die Aktualität des Verdrängten. Studien zur Geschichte der Sprachwissenschaft im 20. Jahrhundert. Heidelberg: Synchron, 9–20.

Ehlich, Konrad/Rehbein, Jochen (1972), Zur Konstitution pragmatischer Einheiten in einer Institution: Das Speiserestaurant. In: Wunderlich, Dieter (Hrsg.), Linguistische Pragmatik. Frankfurt a.M.: Athenäum (2. Aufl. 1975), 209–254.

Ehlich, Konrad/Rehbein, Jochen (1976), Halbinterpretative Arbeitstranskriptionen (HIAT). In: Linguistische Berichte 45, 21–41.

Ehlich, Konrad/Rehbein, Jochen (1977), Wissen, kommunikatives Handeln und die Schule. In: Goeppert, H. C. (Hrsg.), Sprachverhalten im Unterricht. München: Fink, 36–114.

Ehlich, Konrad/Rehbein, Jochen (1979a), Sprachliche Handlungsmuster. In: Soeffner, Hans-Georg (Hrsg.), Interpretative Verfahren in den Sozial- und Textwissenschaften. Stuttgart: Metzler, 243–274.

Ehlich, Konrad/Rehbein, Jochen (1979b), Erweiterte Halbinterpretative Arbeitstranskriptionen (HIAT 2): Intonation. In: Linguistische Berichte 59, 51–75.

Ehlich, Konrad/Rehbein, Jochen (1980), Sprache in Institutionen. In: Althaus, Hans-Peter/Henne, Helmut/Wiegand, Herbert Ernst (Hrsg.) Lexikon der Germanistischen Linguistik. Tübingen: Niemeyer (2. Auflage), 338–345.

Ehlich, Konrad/Rehbein, Jochen (1981), Die Wiedergabe intonatorischer, nonverbaler und aktionaler Phänomene im Verfahren HIAT. In: Lange-Seidl, Annemarie (Hrsg.), Zeichenkonstitution. Bd. 2. Berlin: de Gruyter, 174–186.

Ehlich, Konrad/Rehbein, Jochen (1982), Augenkommunikation. Methodenreflexion und Beispielanalyse. Amsterdam: John Benjamins.

Ehlich, Konrad/Rehbein, Jochen (1986), Muster und Institution. Untersuchungen zur schulischen Kommunikation. Tübingen: Narr.

Ehlich, Konrad/Rehbein, Jochen (1994), Prolegomena zur Untersuchung von Kommunikation in Institutionen. In: Brünner, Gisela/Graefen, Gabriele (Hrsg.), Texte und Diskurse. Methoden und Forschungsergebnisse der Funktionalen Pragmatik. Opladen: Westdeutscher Verlag, 287–327.

Emam, Heba (2016), Exzerpieren als Wissensverarbeitung von wissenschaftlichen Texten in der deutschen und ägyptischen Universität. Eine linguistische Analyse aus funktional-pragmatischer Sicht. München: iudicium.

Engberg, Jan (2002), Fachsprachlichkeit – eine Frage des Wissens. In: Schmidt, Christopher (Hrsg.), Wirtschaftsalltag und Interkulturalität. Fachkommunikation als interdisziplinäre Herausforderung. Wiesbaden: Stollfuß Verlag, 219–238.

Eriksson, Urban/Linder, Cedric/Airey, John/Redfors, Andreas (2014a), Who Needs 3D When the Universe is Flat? In: Science Education 98 (3), 412–442.

Eriksson, Urban/Linder, Cedric/Airey, John/Redfors, Andreas (2014b), Introducing the Anatomy of Disciplinary Discernment: An Example from Astronomy. In: European Journal of Science and Mathematics Education 2 (3), 167–182.

Ermert, Karl (1979), Briefsorten. Untersuchungen zur Theorie und Empirie der Textklassifikation. Tübingen: Niemeyer.

Eßer, Ruth (1997), „Etwas ist mir geheim geblieben am deutschen Referat". Kulturelle Geprägtheit wissenschaftlicher Textproduktion und ihre Konsequenz für den universitären Unterricht von Deutsch als Fremdsprache. München: iudicium.

Fandrych, Christian (2004), Bilder vom wissenschaftlichen Schreiben. Sprechhandlungsausdrücke im Wissenschaftsdeutsch: Linguistische und didaktische Überlegungen. In: Wolff, Armin/Ostermann, Torsten/Chlosta, Christoph (Hrsg.), Integration durch Sprache, MatDaF 73. Regensburg: Fachverband Deutsch als Fremdsprache, 269–291.

Fandrych, Christian (2014), Metakommentierungen in wissenschaftlichen Vorträgen. In: Fandrych, Christian/Meißner, Cordula/Slavcheva, Adriana (Hrsg.), Gesprochene Wissenschaftssprache: Korpusmethodische Fragen und empirische Analysen. Heidelberg: Synchron, 95–111.

Fandrych, Christian/Graefen, Gabriele (2002), Text Commenting Devices in German and English Academic Articles. In: Multilingua – Journal of Cross-Cultural and Interlanguage Communication 21 (1), 17–43.

Fischer-Lichte, Erika (2002), Grenzgänge und Tauschhandel. Auf dem Wege zu einer performativen Kultur. In: Wirth, Uwe (Hrsg.), Performanz. Zwischen

Sprachphilosophie und Kulturwissenschaft. Frankfurt a.M.: Suhrkamp, 277–300.

Florin, Christiane (2012), Ihr wollt nicht hören, sondern fühlen. Seit zehn Jahren bringe ich euch Politikwissenschaft bei – aber was ihr politisch findet, verstehe ich erst jetzt. In: DIE ZEIT Nr. 21/2012. Online unter: http://www.zeit.de/2012/21/P-Politikwissenschaft (zuletzt aufgerufen am 13.3.2017).

Fredlund, Tobias/Linder, Cedric/Airey, John/Linder, Anne (2014), Unpacking Physics Representations: Towards an Appreciation of Disciplinary Affordance. In: Physical Review Special Topics 10 (2), 020129.

Freud, Sigmund (1999), Gesammelte Werke, Bd. VII. Frankfurt a.M.: Fischer.

Fricke, Ellen (2007), Origo, Geste und Raum – Lokaldeixis im Deutschen. Berlin: de Gruyter.

Fricke, Ellen (2008), PowerPoint und Overhead: Mediale und kontextuelle Bedingungen des mündlichen Vortrags aus deixistheoretischer Perspektive. Zeitschrift für Semiotik, 30/1–2, 151–174.

Fricke, Ellen (2012), Grammatik multimodal. Wie Wörter und Gesten zusammenwirken. Berlin/Boston: de Gruyter.

Fricke, Ellen (2014), Deixis, Gesture, and Embodiment from a Linguistic Point of View. In: Müller, Cornelia/Cienki, Alan/Fricke, Ellen/Ladewig, Silva H./McNeill, David/Bressem, Jana (eds.), Body – Language – Communication. An International Handbook on Multimodality in Human Interaction. Berlin: de Gruyter, 1802–1823.

Fricke, Ellen (2015), Grammatik und Multimodalität. In: Dürscheid, Christa/Schneider, Jan Georg (Hrsg.), Handbuch Satz, Äußerung, Schema. Berlin: de Gruyter, 48–76.

Garfinkel, Harold (1986), Ethnomethodological studies of work. London: Routledge.

Geenen, Jarret (2014), Mediation as Interrelationship: Example as kitesurfing. In: Norris, Sigrid/Maier, Carmen Daniela (eds.), 245–254.

Giardino, Valeria (2010), Intuition and Visualization in Mathematical Problem Solving. In: Topoi 29, 29–39.

Gläser, Rosemarie (1998), Fachtextsorten der Wissenschaftssprachen I: der wissenschaftliche Zeitschriftenaufsatz. In: Hoffmann, Lothar/Kalverkämper, Hartwig/Wiegand, Herbert Ernst (Hrsg.), Fachsprachen. 1. Halbband. Berlin: de Gruyter, 482–488.

Glück, Helmut (2005), Text. In: Glück, Helmut (Hrsg.), Metzler Lexikon Sprache. Stuttgart: Metzler, 680.

Göpferich, Susanne (1998), Interkulturelles *Technical Writing*. Fachliches adressatengerecht vermitteln. Ein Lehr- und Arbeitsbuch. Tübingen: Narr.

Goffman, Erving (1961), Asylums: Essays on the Social Situations of Mental Patients and Other Inmates. Garden City/New York: Doubleday.

Goffman, Erving (1963), Behaviour in Public Places: Notes on the Social Organization of Gathering. New York: Free Press.

Goffman, Erving (1981), The Lecture. In: Goffman, Erving (1981), Forms of Talk. Philadelphia: University of Pennsylvania Press, 160–196.

Graefen, Gabriele (1997), Der Wissenschaftliche Artikel – Textart und Textorganisation. Frankfurt a.M.: Lang.

Graefen, Gabriele (2009), Versteckte Metaphorik – ein Problem im Umgang mit der fremden deutschen Wissenschaftssprache. In: Dalmas, Martine/Foschi Albert, Marina/Neuland, Eva (Hrsg.), Wissenschaftliche Textsorten im Germanistikstudium deutsch-italienisch-französisch kontrastiv. Trilaterales Forschungsprojekt in der Villa Vigoni (2007–2008). Teil 2, 151–168. Online unter: www.villavigoni.it/contents/editions/VV_Gesamtmanuskript_nuova_edizione_04.03.13.pdf (zuletzt aufgerufen am 25.5.2018).

Graefen, Gabriele/Liedke, Martina (2012), Germanistische Sprachwissenschaft. Deutsch als Erst-, Zweit- oder Fremdsprache. 2. Auflage. Tübingen: Narr/Francke/Attempo.

Graefen, Gabriele/Moll, Melanie (2011), Wissenschaftssprache Deutsch: Lesen – verstehen – schreiben. Ein Lehr- und Arbeitsbuch. Frankfurt a.M.: Lang.

Graefen, Gabriele/Thielmann, Winfried (2007), Der wissenschaftliche Artikel. In: Auer, Peter/Baßler, Harald (Hrsg.), Reden und Schreiben in der Wissenschaft. Frankfurt a.M.: Campus, 67–97.

Grasser, Barbara/Redder, Angelika (2011), Schüler auf dem Weg zum Erklären – eine funktional-pragmatische Fallanalyse. In: Hüttis-Graff, Petra/Wieler, Petra (Hrsg.), Übergänge zwischen Mündlichkeit und Schriftlichkeit im Vor- und Grundschulalter. Freiburg: Fillibach, 57–78.

Greiffenhagen, Christian (2004), Interactive whiteboards in mathematics education: possibilities and dangers. In: Fujita, H. et al. (eds.) Proceedings of the Proceedings of the Ninth International Congress on Mathematical Education. Kluwer (Springer), 10pp.

Greiffenhagen, Christian (2014), The Materiality of Mathematics: Presenting Mathematics at the Blackboard. In: The British Journal of Sociology 65 (3), 501–528.

Grice, Herbert Paul (1975), Logic and Conversation. In: Cole, Peter/Morgan, Jerry L. (eds.), Syntax and Semantics, Bd. 3. New York: Academic Press, 41–58.

Grießhaber, Willhelm (1987), Authentisches und zitierendes Handeln. Tübingen: Narr.

Grießhaber, Wilhelm (1994), Neue Medien in der Lehre. Münster: Sprachenzentrum mimeo. 11 Seiten. Online unter: https://spzwww.uni-muenster.de/griesha/pub/tnmlehre.pdf (zuletzt aufgerufen am 13.3.2017).

Grimm, Jacob/Grimm, Willhelm (1984), Deutsches Wörterbuch. Band 26: Vesche-Vulkanisch. Bearbeitet von Rudolf Meiszner. München: dtv.

Gritzmann, Peter (2012), Zur Sprach(en)verwendung in der Mathematik. In: Oberreuter, Heinrich/Krull, Wilhelm/Meyer, Hans Joachim/Ehlich, Konrad (Hrsg.), Deutsch in der Wissenschaft. Ein politischer und wissenschaftlicher Diskurs. München: Olzog, 176–179.

Gruber, Helmut (2012), Funktionale Pragmatik und Systemisch Funktionale Linguistik – ein Vergleich. In: OBST 82, 19–47.

Grütz, Doris (1995), Strategien zur Rezeption von Vorlesungen. Eine Analyse der gesprochenen Vermittlungssprache und deren didaktische Konsequenzen für den audiovisuellen Fachsprachenunterricht Wirtschaft. Frankfurt a.M.: Lang.

Grütz, Doris (2002a), Kommunikative Muster in Vorlesungen. Linguistische Untersuchungen einer fachsprachlichen Textsorte der Wissensvermittlung aus dem Handlungsbereich Hochschule und Wissenschaft. In: Fachsprache 3–4, 120–139.

Grütz, Doris (2002b), Die Vorlesung – eine fachsprachliche Textsorte am Beispiel der Fachkommunikation Wirtschaft. Eine textlinguistische Analyse mit didaktischen Anmerkungen für den Fachsprachenunterricht Deutsch als Fremdsprache. In: Linguistik online 10, 41–59.

Guckelsberger, Susanne (2005), Mündliche Referate in universitären Lehrveranstaltungen. Diskursanalytische Untersuchungen im Hinblick auf eine wissenschaftsbezogene Qualifizierung von Studierenden. München: iudicium.

Guckelsberger, Susanne (2006), Zur kommunikativen Struktur von mündlichen Referaten in universitären Lehrveranstaltungen. In: Ehlich, Konrad/Heller, Dorothee (Hrsg.), Die Wissenschaft und ihre Sprachen. Frankfurt a.M.: Lang, 147–173.

Guckelsberger, Susanne (2009), Mündliche Referate in der Universität: linguistische Einblicke, didaktische Ausblicke. In: Lévy-Tödter,

Magdalène/Meer, Dorothee (Hrsg.), Hochschulkommunikation in der Diskussion. Frankfurt a.M.: Lang, 71–88.

Guckelsberger, Susanne (2012), Wissenschaftliche Texte rezipieren und reproduzieren. Eine empirische Untersuchung mit Studierenden und Schülern. In: Preußer, Ulrike/Sennewald, Nadja (Hrsg.), Literale Kompetenzentwicklung an der Hochschule. Frankfurt a.M.: Lang, 265–283.

Guckelsberger, Susanne/Stezano Cotelo, Kristin (2004), Vom mündlichen Referat zur Seminararbeit. Eine exemplarische Analyse und Reflexion der Erfordernisse für eine studienintegrierte Sprachqualifizierung deutscher und ausländischer Studierender. In: Wolff, Armin/Ostermann, Torsten/Chlosta, Christoph (Hrsg.), Integration durch Sprache. MatDaF 73. Regensburg: Fachverband Deutsch als Fremdsprache, 417–456.

Gülich, Elisabeth (1986), Textsorten in der Kommunikationspraxis. In: Kallmeyer, Werner (Hrsg.), Kommunikationstypologie. Handlungsmuster, Textsorten, Situationstypen. Jahrbuch 1985 des Instituts für deutsche Sprache. Düsseldorf: Schwann, 15–46.

Günthner, Susanne/Knoblauch, Hubert (2007), Wissenschaftliche Diskursgattungen – PowerPoint et al. In: Auer, Peter/Baßler, Harald (Hrsg.), Reden und Schreiben in der Wissenschaft. Frankfurt a.M.: Campus, 53–65.

Guo, Han (2015), Deutsch als Wissenschaftssprache und seine aktuelle Stellung für Chinesen. In: Szurawitzki, Michael et al. (Hrsg.) (2015), 45–55.

Gutenberg, Norbert (2000), Mündlich realisierte schriftkonstituierte Textsorten. In: Brinker, Klaus/Antos, Gerd/Heinemann, Wolfgang, Sager, Svend (Hrsg.), Text- und Gesprächslinguistik. Ein internationales Handbuch zeitgenössischer Forschung. Band 1. Berlin: de Gruyter, 574–587.

Haemig, Anne (2014), Schlechte Vorträge. „Schluss mit dem Powerpoint-Massaker!" Online unter: http://www.spiegel.de/karriere/berufsleben/powerpoint-experte-gibt-tipps-fuer-bessere-praesentationen-a-961789.html (zuletzt aufgerufen am 13.3.2017).

Hagenhoff, Svenja/Seidenfaden, Lutz/Ortelbach, Björn/Schumann, Matthias (2007), Neue Formen der Wissenschaftskommunikation. Eine Fallstudienuntersuchung. Göttingen: Universitätsverlag Göttingen.

Halliday, Michael A. K. (1978), Language as Social Semiotic: The Social Interpretation of Language and Meaning. London: Edward Arnold.

Handke, Jürgen (2014), Patient Hochschullehre: Vorschläge für eine zeitgemäße Lehre im 21. Jahrhundert. Marburg: Tectum Verlag.

Hanna, Ortrun (1999), Hochschulkommunikation im Spannungsfeld von mündlicher und schriftlicher Wissensvermittlung. In: Barkowski, Hans/Wolff, Armin (Hrsg.), Alternative Vermittlungsmethoden und

Lernformen auf dem Prüfstand. MatDaF 52. Regensburg: Fachverband Deutsch als Fremdsprache, 269–284.

Hanna, Ortrun (2001), Sprachliche Formen der Vernetzung in der technisch-naturwissenschaftlichen Wissensvermittlung. In: Jahrbuch Deutsch als Fremdsprache 27, 275–311.

Hanna, Ortrun (2003), Wissensvermittlung durch Sprache und Bild. Sprachliche Strukturen in der ingenieurswissenschaftlichen Hochschulkommunikation. Frankfurt a.M.: Lang.

Harrington, Richard/Rekdal, Scott (2007), How to Wow with PowerPoint. Berkeley: Peachpit Press.

Harrasser, Karin (2006), Was aus der Mitte flüchtet. Sind Weblogs Archive des „Schwebenden Urteils"? In: Kakanien revisited. Online unter: http://www.kakanien.ac.at/beitr/emerg/KHarrasser1.pdf, 22.3.2006 (zuletzt aufgerufen am 13.3.2017).

Hausendorf, Heiko/Mondada, Lorenza/Schmitt, Reinhold (Hrsg.) (2012), Raum als interaktive Ressource. Tübingen: Narr.

Hausendorf, Heiko/Schmitt, Reinhold (2013), Interaktionsarchitektur und Sozialtopografie. Umrisse einer raumlinguistischen Programmatik. In: Arbeitspapiere des UFSP Sprache und Raum 1. Online unter: http://www.spur.uzh.ch/research/SpuR_Arbeitspapiere_Nr01_Mai2013.pdf (zuletzt aufgerufen am 13.3.2017).

Hattenhauer, Hans (2000), Zur Zukunft des Deutschen als Sprache der Rechtswissenschaft. In: Eins, Wieland/Glück, Helmut/Pretscher, Sabine (Hrsg.), Wissen schaffen – Wissen kommunizieren. Wissenschaftssprachen in Geschichte und Gegenwart. Wiesbaden: Harrassowitz Verlag, 255–271.

Heidtmann, Daniela (2009), Multimodalität der Kooperation im Lehr-Lern-Diskurs. Wie Ideen für Filme entstehen. Tübingen: Narr.

Hegel, Georg Wilhelm Friedrich (1807), Phänomenologie des Geistes. In: Ders. (1986), Phänomenologie des Geistes. Werke 3. Frankfurt a.M.: Suhrkamp.

Heller, Dorothee (2007), Textkommentierende Hinweise im Sprachvergleich (Deutsch-Italienisch). Eine Fallstudie zu wissenschaftlichen Abstracts. In: Heller, Dorothee/Taino, Piergiulio (Hrsg.), Italienisch-deutsche Studien zur fachlichen Kommunikation. Frankfurt a.M.: Lang, 155–166.

Heller, Dorothee (2008), Kommentieren und Orientieren. Anadeixis und Katadeixis in soziologischen Fachaufsätzen. In: Dies. (Hrsg.), Formulierungsmuster in deutscher und italienischer Fachkommunikation. Intra- und interlinguale Perspektiven. Frankfurt a.M.: Lang, 105–138.

Heller, Dorothee (2014), Dozentenseitige Beiträge zum Verständigungshandeln in einer italienischen Germanistikvorlesung. In: Hornung, Antonie/Carobbio, Gabriella/Sorrentino, Daniela (Hrsg.) (2014), 93–114.

Heller, Dorothee/Hornung, Antonie/Redder, Angelika/Thielmann, Winfried (2015), Einleitung: Konzeptuelle Momente einer Europäischen Wissenschaftsbildung. In: Deutsche Sprache 43, 4, 289–292.

Heinemann, Wolfgang (2000), Textsorte – Textmuster – Texttyp. In: Brinker, Klaus/Antos, Gerd/Heinemann, Wolfgang/Sager, Sven F. (Hrsg.), Text- und Gesprächslinguistik. Linguistics of Text and Conversation. 1. Halbband. Berlin: de Gruyter, 507–523.

Heinemann, Wolfgang/Viehweger, Dieter (1991), Textlinguistik. Eine Einführung. Tübingen: Niemeyer.

Heiner, Matthias/Baumert, Britta/Dany, Sigrid/Haertel, Tobias/Quellmelz, Matthia/Terkowsky, Claudius (Hrsg.) (2016), Was ist „Gute Lehre"? Perspektiven der Hochschuldidaktik. Bielefeld: Bertelsmann.

Hempel, Karl Gerhard (2015), *German as a global player?* Deutsch in der Klassischen Archäologie. In: Szurawitzki, Michael et al. (Hrsg.) (2015), 177–190.

Heritage, John (1989), Current developments in conversational analysis. In: Roger, Derek/Bull, Peter (eds.), Conversation: An Interdisciplinary Perspective. Clevedan/Philadelphia: Multilingual Matters, 9–47.

Hermann, Armin (2000), Das goldene Zeitalter der Physik. In: Debus, Friedhelm/Kollmann, Franz Gustav/Pörksen, Uwe (Hrsg.), Deutsch als Wissenschaftssprache im 20. Jahrhundert. Vorträge des Internationalen Symposions vom 18./19. Januar 2000. Stuttgart: Franz Steiner Verlag, 209–227.

Herring, Susan C. (1996), (ed.) Computer-Mediated Communication. Linguistic, Social and Cross-Cultural Perspectives (Pragmatics & Beyond). Amsterdam/Philadelphia: John Benjamins.

Hickethier, Knut (2003), Einführung in die Medienwissenschaft. Stuttgart: Metzler.

Hieronimus, Marc (2014a), Einleitung: Ein Bild sagt mehr als tausend Worte. In: Hieronimus, Marc (Hrsg.) (2014b), III–XV.

Hieronimus, Marc (Hrsg.) (2014b), Visuelle Medien im DaF-Unterricht. MatDaF 90. Regensburg: Fachverband Deutsch als Fremdsprache.

Hiippala, Tuomo (2013), Modelling the structure of a multimodal artefact. Helsinki: University of Helsinki.

Hiippala, Tuomo (2016), Aspects of Multimodality in Higher Education Monographs. In: Archer, Arlene/Breuer, Esther (eds.), Multimodality in Higher Education. Leiden: Brill, 53–78.

Hoffmann, Ludger (1992a), Podiumsdiskussion zum Satzbegriff. Einleitung und Materialien. In: Hoffmann, Ludger (Hrsg.) (1992b), 363–377.

Hoffmann, Ludger (Hrsg.) (1992b), Deutsche Syntax. Ansichten und Aussichten. Berlin: de Gruyter.

Hoffmann, Ludger (2003), Funktionale Syntax. In: Hoffmann, Ludger (Hrsg.), Funktionale Syntax: Die pragmatische Perspektive. Berlin: de Gruyter, 18–121.

Hoffmann, Ludger (2004), Chat und Thema. In: Beißwenger, Michael/Hoffmann, Ludger/Storrer, Angelika (Hrsg.), Internetbasierte Kommunikation. In: OBST 68, 103–123.

Hoffmann, Ludger (2005), Universalgrammatik. In: Osnabrücker Beiträge zur Sprachtheorie 69, 101–131.

Hoffmann, Ludger (2007) (Hrsg.), Deutsche Wortarten. Berlin/New York: de Gruyter.

Hoffmann, Ludger (2008), Über ja. In: Deutsche Sprache (3), 193–219.

Hoffmann, Ludger (2010) (Hrsg.), Sprachwissenschaft. Ein Reader. Berlin/Boston: de Gruyter.

Hoffman, Ludger (2013), Deutsche Grammatik. Grundlagen für Lehrerausbildung, Schule, Deutsch als Zweitsprache und Deutsch als Fremdsprache. Berlin: Erich Schmidt Verlag.

Hoffmann, Ludger (2014^2), Deutsche Grammatik. Grundlagen für Lehrerausbildung, Schule, Deutsch als Zweitsprache und Deutsch als Fremdsprache. Zweite, neu bearbeitete und erweiterte Auflage. Berlin: Erich Schmidt Verlag.

Hoffmann, Ludger (2017), Einen langen Satz schreiben. In: Stingelin, Martin/Hoffmann, Ludger (Hrsg.), Schreiben: Dortmunder Poetikvorlesungen von Felicitas Hoppe. Schreibszenen und Schrift – literatur- und sprachwissenschaftliche Perspektiven. München: Fink.

Hohenstein, Christiane (2006), Erklärendes Handeln im wissenschaftlichen Vortrag : ein Vergleich des Deutschen mit dem Japanischen. München: Iudicium.

Holly, Werner (1996), Alte und neue Medien. Zur inneren Logik der Mediengeschichte. In: Rüschoff, Bernd/Schmitz, Ulrich (Hrsg.), Kommunikation und Lernen in alten und neuen Medien. Frankfurt a.M.: Lang, 9–16.

Holly, Werner (1997), Zur Einführung: Was sind Medien und wie gehen wir mit Medien um? In: Der Deutschunterricht 49 (3), 3–9.

Holly Werner (2000), Was sind ‚Neue Medien'? – Was sollen ‚Neue Medien' sein? In: Voß, G. Günter/Holly, Werner/Boehnke, Klaus (Hrsg.), Neue Medien im Alltag. Oplade: Leske + Budrich, 79–106.

Holly, Werner (2009), Der Wort-Bild-Reißverschluss. Über die performative Dynamik der audiovisuellen Transkriptivität. In: Feilke, Helmuth/Linke, Angelika (Hrsg.), Oberfläche und Performanz. Tübingen: Niemeyer, 389–406.

Holly, Werner (2011a), Medialität und Intermedialität in Computer-Kommunikationsformen. In: Moraldo, Sandro M. (Hrsg.), INTERNET. KOM. Neue Sprach- und Kommunikationsformen im Worldwideweb. Band 2: Medialität, Hypertext, digitale Literatur. Rom: Aracne, 27–55.

Holly, Werner (2011b), Medien, Kommunikationsformen, Textsortenfamilien. In: Habscheid, Stephan (Hrsg.), Textsorten, Handlungsmuster, Oberflächen. Linguistische Typologien der Kommunikation. Berlin: de Gruyter, 144–163.

Holly, Werner (2013), Von der Linguistik zur Medienlinguistik. Eine Skizze. In: Cölfen, Hermann/Voßkamp, Patrick (Hrsg.), Unterwegs mit Sprache. Beiträge zur gesellschaftlichen und wissenschaftlichen Relevanz der Linguistik. Duisburg: Universitätsverlag Rhein-Ruhr, 209–226.

Holly, Werner/Püschel, Ulrich (2007). Medienlinguistik: Medialität von Sprache und Sprache in den Medien. In: Reimann, Sandra/Kessel, Katja (Hrsg.), Wissenschaften im Kontakt. Kooperationsfelder der Deutschen Sprachwissenschaft. Tübingen: Narr, 147–162.

Hopf, Henning (2011), Die Lage der Wissenschaftssprache Deutsch in der Chemie. In: Eins, Wieland/Glück, Helmut/Pretscher, Sabine (Hrsg.), Wissen schaffen – Wissen kommunizieren. Wissenschaftssprachen in Geschichte und Gegenwart. Wiesbaden: Harrassowitz Verlag, 95–108.

Hornung, Antonie/Carobbio, Gabriella/Sorrentino, Daniela (Hrsg.) (2014), Diskursive und textuelle Strukturen in der Hochschuldidaktik. Deutsch und Italienisch im Vergleich. Münster: Waxmann.

Horsten, Leon/Starikova, Irina (2010), Mathematical Knowledge: Intuition, Visualization, and Understanding. In: Topoi 29, 1–2.

Hufeisen, Britta (2002), Ein deutsches *Referat* ist kein englischsprachiges *Essay*. Theoretische und praktische Überlegungen zu einem verbesserten textsortenbezogenen Schreibunterricht in der Fremdsprache Deutsch an der Universität. Innsbruck: Studien Verlag.

von Humboldt, Wilhelm (1809/10), Über die innere und äussere Organisation der höheren wissenschaftlichen Anstalten in Berlin.

In: Humboldt-Universität zu Berlin (2010) Gründungstexte. Berlin, 229–242. Online unter: http://edoc.hu-berlin.de/miscellanies/g-texte-30372/all/hu_g-texte.pdf (zuletzt aufgerufen am 31.8.2018.

Ifrah, Georges (2001), The Universal History of Computing: From the Abacus to the Quantum Computer. New York: John Wiley.

Jäger, Ludwig (2002), Transkriptivität: Zur medialen Logik der kulturellen Semantik. In: Jäger, Ludwig/Stanizek, Georg (Hrsg.), Transkribieren – Medien/Lektüre. München: Fink, 19–41.

Jäger, Ludwig (2010), Intermedialität – Intramedialität – Transkriptivität. Überlegungen zu einigen Prinzipien der kulturellen Semiosis. In: Deppermann, Arnulf/Linke, Angelika (Hrsg.), Sprache intermedial. Stimme und Schrift, Bild und Ton. Jahrbuch des Instituts für deutsche Sprache 2009. Berlin: de Gruyter, 301–323.

Jakobs, Eva-Maria/Knorr, Dagmar (Hrsg.) (1997), Schreiben in den Wissenschaften. Frankfurt a.M.: Lang.

Jakobs, Eva-Maria/Knorr, Dagmar/Molitor-Lübbert, Sylvie (Hrsg.) (1995), Wissenschaftliche Textproduktion. Mit und ohne Computer. Frankfurt a.M.: Lang.

Jasny, Sabine (2001), Trennbare Verben in der gesprochenen Wissenschaftssprache und die Konsequenzen für ihre Behandlung im Unterricht für Deutsch als fremde Wissenschaftssprache. Regensburg: Fachverband Deutsch als Fremdsprache (= Materialien Deutsch als Fremdsprache 64).

Jewitt, Carey (ed.) (2014a), The Routledge Handbook of Multimodal Analysis. Second Edition. London: Routledge.

Jewitt, Carey (2014b), Introduction. Handbook Rationale, Scope and Structre. In: Jewitt, Carey (ed.) (2014a), 1–7.

Jewitt, Carey (2014c), An Introduction to Multimodality. In: Jewitt, Carey (ed.) (2014a), 15–30.

Jewitt, Carey (2014d), Different Approaches to Multimodality. In: Jewitt, Carey (ed.) (2014a), 31–43.

Jewitt, Carey/Bezemer, Jeff/O'Halloran, Kay (2016), Introducing Multimodality. London: Routledge.

Jewitt, Carey/Moss, Gemma/Cardini, Alejandra (2007), Pace, Interactivity and Multimodality in Teachers' Design of Texts for Interactive Whiteboards in the Secondary School Classroom. In: Learning, Media and Technology 32: 3, 303–317.

Jörissen, Stefan (2011), „Ungleichungen zeigen". Das Lösen von Übungsaufgaben im Mathematikunterricht. In: Schmitt, Reinhold (Hrsg.) (2011), 109–141.

Jörissen, Stefan (2013), Mathematik multimodal. Eine sprachwissenschaftliche Untersuchung kommunikativer Verfahren im Hochschulunterricht. Münster: Waxmann.

Joffe, Josef (2007), An die Wand geworfen. In: Die Zeit, 26.7.2007. Online unter: http://www.zeit.de/2007/31/Deutsch-Speak (zuletzt aufgerufen am 13.3.2017).

Jukna, Stasys (2008), Crashkurs Mathematik für Informatiker. Wiesbaden: Teubner.

Kaiser, Dorothee (2002), Wege zum wissenschaftlichen Schreiben. Eine kontrastive Untersuchung zu studentischen Texten aus Venezuela und Deutschland. Tübingen: Stauffenburg.

Kameyama, Shinichi (2004), Verständnissicherndes Handeln. Zur reparativen Bearbeitung von Rezeptionsdefiziten in deutschen und japanischen Diskursen. Münster: Waxmann.

Kendon, Adam (1990), Conducting Interaction – Patterns of Behaviour in Focused Encounters. Cambridge: Cambridge University Press.

Kendon, Adam (2004), Gesture: Visible Action as Utterance. Cambridge: Cambridge University Press.

Kispal, Tamas (2014), Wissenschaftssprachliche Kollokationen in Seminararbeiten ausländischer Germanistikstudierender. In: Ferraresi, Gisella/Liebner, Sarah (Hrsg.), SprachBrückenBauen. 40. Jahrestagung des Fachverbandes Deutsch als Fremd- und Zweitsprache an der Universität Bamberg 2013. Göttingen: Universitätsverlag, 235–250.

Klein, Wolfgang (1978), Wo ist hier? Präliminarien zu einer Untersuchung der lokalen Deixis. In: Linguistische Berichte 58, 18–40.

Klein, Wolf Peter (2014), Gibt es einen Kodex für die Grammatik des Neuhochdeutschen und, wenn ja, wie viele? Oder: Ein Plädoyer für Sprachkodexforschung. In: Plewnia, Albrecht/Witt, Andreas (Hrsg.), Sprachverfall? Dynamik – Wandel – Variation. Berlin: de Gruyter, 219–242.

Klug, Nina-Maria/Stöckl, Hartmut (2015), Sprache im multimodalen Kontext. In: Felder, Ekkehard/Gardt, Andreas (Hrsg.), Handbuch Sprache und Wissen. Berlin: de Gruyter, 243–264.

Klug, Nina-Maria/Stöckl, Hartmut (Hrsg.) (2016), Handbuch Sprache im multimodalen Kontext. Berlin: de Gruyter.

Knapp, Annelie/Münch, Anja (2008), Doppelter Lernaufwand? Deutsche Studierende in englischsprachigen Lehrveranstaltungen. In: Knapp,

Annelie/Schumann, Adelheid (Hrsg.), Mehrsprachigkeit und Multikulturalität im Studium. Frankfurt a.M.: Lang, 169–193.

Knoblauch, Hubert (2005), Wissenssoziologie. Konstanz: UTB.

Knoblauch, Hubert (2007), Die Performanz des Wissens. Zeigen und Wissen in Powerpoint-Präsentationen. In: Schnettler, Bernt/Knoblauch, Hubert (Hrsg.), (2007), 117–137.

Knoblauch, Hubert (2012), Powerpoint. Kommunikatives Handeln, das Zeigen und die Zeichen. In: Krämer, Sybille/Cancik-Kirschbaum, Eva/Totzke, Rainer (Hrsg.), Schriftbildlichkeit. Wahrnehmbarkeit, Materialität und Operativität von Notationen. Berlin: Akademie Verlag, 219–234.

Knoblauch, Hubert/Schnettler, Bernt (Hrsg.) (2007), Powerpoint-Präsentationen. Neue Formen der gesellschaftlichen Kommunikation von Wissen. Konstanz: UVK Verlag.

Knobloch, Clemens (2010), Funktionale Pragmatik. In: ZGL 39.2010, 121–138.

Knopp, Matthias (2013), Mediale Räume zwischen Mündlichkeit und Schriftlichkeit. Zur Theorie und Empirie sprachlicher Handlungsformen. Dissertation, Universität zu Köln.

Knorr Cetina, Karin D. (2002), Wissenskulturen: Wie Wissen produziert wird. Frankfurt a.M.: Suhrkamp.

Koch, Peter/Oesterreicher, Wulf (1985), Sprache der Nähe – Sprache der Distanz. Mündlichkeit und Schriftlichkeit im Spannungsfeld von Sprachtheorie und Sprachgeschichte. In: Romanistisches Jahrbuch 36. Berlin: de Gruyter, 15–43.

Koch, Peter/Oesterreicher, Wulf (1994), Schriftlichkeit und Sprache. In: Günther, Hartmut/Ludwig, Otto (Hrsg.), Schrift und Schriftlichkeit. Writing and its Use. Berlin: de Gruyter, 587–604.

Koch, Peter/Oesterreicher, Wulf (2011^2), Gesprochene Sprache in der Romania. Französisch, Italienisch, Spanisch. Berlin: de Gruyter.

Kondakow, Nikolaj I. (1983), Wörterbuch der Logik. Hrsg. von Albrecht, Erhard/Asser, Günter. Leipzig: VEB Bibliographisches Institut.

Kosslyn, Stephen, M. (2006), Graph Design for the Eye and Mind. Oxford: Oxford University Press.

Kosslyn, Stephen M. (2007), Clear and to the Point. 8 Psychological Principles for Compelling PowerPoint Presentations. Oxford: Oxford University Press.

Krafft, Ulrich (1997), Justine liest französisches Recht. Sprechstile in einer Vorlesung. In: Selting, Margret/Sandig, Barabara (Hrsg.), Sprech- und Gesprächsstile. Berlin: de Gruyter, 170–216.

Krämer, Sybille (2008), Medium, Bote, Übertragung – Kleine Metaphysik der Medialität. Berlin: Suhrkamp.

Krämer, Walter (2011), Die deutsche Sprache in den Wirtschaftswissenschaften. In: Eins, Wieland/Glück, Helmut/Pretscher, Sabine (Hrsg.), Wissen schaffen – Wissen kommunizieren. Wissenschaftssprachen in Geschichte und Gegenwart. Wiesbaden: Harrassowitz Verlag, 85–94.

Krause, Arne (2015a), Sprachliche Verfahren zur Vermittlung mathematischen Problemlösungswissens in der Hochschule. Exemplarische Analysen mathematischer Übungen. In: Ferraresi, Gisela/Liebner, Sarah (Hrsg.), SprachBrückenBauen. 40. Jahrestagung des Fachverbandes Deutsch als Fremd- und Zweitsprache an der Universität Bamberg 2013. Göttingen: Universitätsverlag, 203–218.

Krause, Arne (2015b), Medieneinsatz in Germanistik und Maschinenbau: Exemplarische Analysen von Vorlesungen. In: Szurawitzki, Michael et al. (Hrsg.) (2015), 217–230.

Krause, Arne (2016), (Scheinbar) Ähnliche Gegenstände – ähnliche sprachliche Verfahren? Sprachliche Ressourcen der Wissensvermittlung in Mathematik, Physik und Maschinenbau. Materialien Deutsch als Fremdsprache, Tagungsband der 41. FaDaF-Jahrestagung, 231–253.

Krause, Arne (2017), Approaching Multimodality from the Functional-pragmatic Perspective. In: Seizov, Ognyan/Wildfeuer, Janina (eds.), New Studies in Multimodality. London: Bloomsbury, 125–152.

Krause, Arne/Carobbio, Gabriella (2015), Sprachliche Verfahren der Vermittlung naturwissenschaftlichen Wissens in Physik-Vorlesungen: deutsch-italienische Perspektiven. In: Studien zur deutschen Sprache und Literatur 32 (2): Thementeil „Mehrsprachigkeit in der Wissenschaft", 57–71.

Krause, Arne/Thielmann, Winfried (2014a), Physik-Vorlesung: Spintronik. In: Redder, Angelika/Heller, Dorothee/Thielmann, Winfried (Hrsg.) (2014b), 73–89.

Krause, Arne/Thielmann, Winfried (2014b), Physik-Vorlesung: Spin-Hall-Effekt. In: Redder, Angelika/Heller, Dorothee/Thielmann, Winfried (Hrsg.) (2014b), 91–100.

Krekeler, Christian (2013), Languages for Specific Academic Purposes or Languages for General Academic Purposes? A Critical Reappraisal of a Key Issue for Language Provision in Higher Education. In: Language Learning in Higher Education 3 (1), 43–60.

Kress, Gunter (2014), What is Mode? In: Jewitt, Carey (ed.) (2104a), 60–75.

Kress, Gunter/Van Leeuwen, Theo (1996), Reading Images: The Grammar of Visual Design. London: Arnold.

Kress, Gunter/Van Leeuwen, Theo (2001), Multimodal Discourse: The Modes and Media of Multimodal Analysis. London: Edward Arnold.

Kress, Gunter/Jewitt, Carey/Bourne, Jill/Franks, Anton/Hardcastle, John/Jones, Ken/Reid, Euan (2005), English in Urban Classrooms: A Multimodal Perspective on Teaching and Learning. London: Routledge.

Kruse, Otto (2007), Keine Angst vor dem leeren Blatt: Ohne Schreibblockaden durchs Studium. 12. völlig neu bearb. Aufl. Frankfurt a.M.: Campus.

Kurz, Heinz D. (ed.) (2000), Critical Essays on Piero Sraffa's Legacy in Economics. Cambridge: Cambridge University Press.

Lange, Daisy/Rahn, Stefan (2017), Mündliche Wissenschaftssprache. Kommunizieren – Präsentieren – Diskutieren. Stuttgart: Klett.

Li, Huiyan (2010), Kontrastiver Vergleich zwischen den englischen und den chinesischen Einleitung in sozialwissenschaftlichen Fachartikeln. In: Journal of Chongqing University of Technology 24/11, 110–114. (Zit. nach Chen (2016).)

Liedke-Göbel, Martina (2017), Einige Formen und Funktionen von Zeigegesten im Unterrichtsdiskurs. In: Krause, Arne/Lehmann, Gesa/Thielmann, Winfried/Trautmann, Caroline (Hrsg.), Form und Funktion. Festschrift für Angelika Redder zum 65. Geburtstag. Tübingen: Stauffenburg, 181–196.

Lobin, Henning (2007), Textsorte ‚Wissenschaftliche Präsentation' – Textlinguistische Bemerkungen zu einer komplexen Kommunikationsform. In: Bernt Schnettler/Hubert Knoblauch (Hrsg.) (2007), 67–82.

Lobin, Henning (2009), Inszeniertes Reden auf der Medienbühne. Zur Linguistik und Rhetorik der wissenschaftlichen Präsentation. Frankfurt a.M.: Campus.

Lobin, Henning (2012), Die wissenschaftliche Präsentation. Konzept – Visualisierung – Durchführung. Paderborn: UTB.

Lobin, Henning/Dynkowska, Malgorzata/Özsarigöl, Betül (2010), Formen und Muster der Multimodalität in wissenschaftlichen Präsentationen. In: Bucher, Hans-Jürgen/Gloning, Thomas/Lehnen, Katrin (Hrsg.), Neue Medien – Neue Formate. Ausdifferenzierung und Konvergenz in der Medienkommunikation. Frankfurt a.M.: Campus, 357–374.

Loi, Chek Kim/Evans, Moyra Sweetnam (2010), Cultural Differences in the Organization of Research Article Introductions from the Field of Educational Psychology: Englisch and Chinese. In: Journal of Pragmatics 42, 2814–2825.

Luckmann, Thomas (1984), Von der unmittelbaren zur mittelbaren Kommunikation (strukturelle Bedingungen). In: Borbé, Tasso (Hrsg.), Mikroelektronik. Die Folgen für die zwischenmenschliche Kommunikation. Berlin: Colloquium, 75–84.

Luckmann, Thomas (1986), Grundformen der gesellschaftlichen Vermittlung des Wissens: Kommunikative Gattungen. In: Neidhardt, Friedhelm/Lepsius, M.Rainer/Weiß, Johannes (Hrsg.), Kultur und Gesellschaft. Kölner Zeitschrift für Soziologie und Sozialpsychologie. Sonderheft 27, 191–211.

Luff, Paul/Hindmarsh, Jon/Heath, Christian (eds.) (2000), Workplace Studies. Recovering Work Practice und Informing System Design. Cambridge/New York: Cambridge University Press.

Machin, David (2014), Multimodality and Theories of the Visual. In: Jewitt, Carey (ed.) (2014a), 217–226.

Maier, Carmen Daniela/Engberg, Jan (2016), Challenges in the New Multimodal Environment of Research Genres: What Future do ‚Articles of the Future' Promise us? In: Artemeva, Natasha/Freedman, Aviva (eds.), Genre Studies Around the Globe: Beyond the Three Traditions. Bloomington: Trafford Publishing, Chapter 10.

Maxwell, Kate (2015), When Here is Now and Where is When: Bridging the Gap in Time with "Sumer Is Icumen In". In: Wildfeuer, Janina (ed.), Building Bridges for Multimodal Research. International Perspectives on Theories and Practices of Multimodal Analysis. Frankfurt a.M.: Lang, 359–367.

Meiler, Matthias (2013), Kommunikationsformenadressen oder: Prozeduren des Situationsvollzugs am Beispiel von Weblogs. ZfAL 59, 51–106.

Meiler, Matthias (2015), Wissenschaftssprache digital – medienlinguistische Herausforderungen. In: Szurawitzki, Michael et al. (Hrsg.) (2015), 245–258.

Meiler, Matthias (2018), Eristisches Handeln in wissenschaftlichen Weblogs. Medienlinguistische Grundlagen und Analysen. Heidelberg: Synchron.

Meißner, Cordula (2014), Figurative Verben in der allgemeinen Wissenschaftssprache des Deutschen. Eine Korpusstudie. Tübingen: Stauffenburg.

Memorandum 2014 (2015), Grundzüge einer Europäischen Wissenschaftsbildung. In: Jahrbuch Deutsch als Fremdsprache 39, 189–192.

Meynen, Gloria (2007), Über die Tafel. Das erste Universalmedium der Mathematik. In: Kittler, Friedrich/Ofak, Ana (Hrsg.), Medien vor den Medien. Übertragung, Störung, Speicherung bis 1700. München: Fink, 61–88.

Mittelstraß, Jürgen (1974), Die Möglichkeit von Wissenschaft. Frankfurt a.M.: Suhrkamp.

Mocikat, Ralph (2015), Für Mehrsprachigkeit in Forschung und Lehre – Der Arbeitskreis Deutsch als Wissenschaftssprache (ADAWIS) e.V. In: Szurawitzki, Michael et al. (Hrsg.) (2015), 57–63.

Mock, Thomas (2006), Was ist ein Medium? Eine Unterscheidung kommunikations- und medienwissenschaftlicher Grundverständnisse eines zentralen Begriffs. Publizistik, Heft 2, Juni 2006, 51. Jahrgang, 183–200.

Moll, Melanie (2001), Das wissenschaftliche Protokoll. Vom Seminardiskurs zur Textart: empirische Rekonstruktionen und Erfordernisse für die Praxis. München: iudicium.

Moll, Melanie (2002a), „Protokollieren statt stenografieren" – Das Protokoll als zusammenfassende Verschriftlichung einer Seminarveranstaltung. In: Redder, Angelika (Hrsg.) (2002a), 85–103.

Moll, Melanie (2002b), „Exzerpieren statt fotokopieren" – Das Exzerpt als zusammenfassende Verschriftlichung eines wissenschaftlichen Textes. In: Redder, Angelika (Hrsg.) (2002a), 104–126.

Moll, Melanie (2003), „Für mich ist es sehr schwer!" oder: Wie ein Protokoll entsteht. In: Ehlich, Konrad/Steets, Angelika (Hrsg.), Wissenschaftlich schreiben – lehren und lernen. Berlin: de Gruyter, 29–50.

Moll, Melanie/Thielmann, Winfried (2016), Wissenschaftliches Deutsch. Verstehen, schreiben, sprechen. Stuttgart: UTB.

Mondada, Lorenza (2007), Interaktionsraum und Koordinierung. In: Schmitt, Reinhold (Hrsg.) (2007), 55–94.

Mondada, Lorenza/Schmitt, Reinhold (2010a), Zur Multimodalität von Situationseröffnungen. In: Mondada, Lorenza/Schmitt, Reinhold (Hrsg.) (2010b), 7–52.

Mondada, Lorenza/Schmitt, Reinhold (Hrsg.) (2010b), Situationseröffnungen: Zur multimodalen Herstellung fokussierter Interaktion. Tübingen: Narr.

Monteiro, Maria/Rösler, Dietmar (1993), Eine Vorlesung ist nicht nur eine Vor-Lesung: Überlegungen zur Beschreibung eines kommunikativen Ereignisses in der Lehre an Hochschulen. Fachsprache 15, 1–2, 54–67.

Moroni, Manuela (2010), Intonationskonturen im wissenschaftlichen Vortrag. In: Heller, Dorothee (Hrsg.), Mehrsprachige Wissenschaftskommunikation: Schnittstellen Deutsch/Italienisch. Frankfurt a.M.: Lang, 217–243.

Moroni, Manuela (2011), Sprachliche Eigenschaften mündlicher Wissenschaftskommunikation. Eine Fallstudie zu Referaten

italienischsprachiger Studierender der germanistischen Linguistik. In: Hornung, Antonie (Hrsg.), Lingue di cultura in pericolo – Bedrohte Wissenschaftssprachen. L'italiano e il tedesco di fronte alla sfida dell'internazionalizzazione – Deutsch und Italienisch vor den Herausforderungen der Internationalisierung. Tübingen: Stauffenburg, 115–126.

Müller-Prove, Matthias (2009), Slideware. Kommunikationsmedium zwischen Redner und Publikum. In: Coy, Wolfgang/Pias, Claus (Hrsg.) (2009), 45–62.

Munsberg, Klaus (1994), Mündliche Fachkommunikation. Das Beispiel Chemie. Tübingen: Narr.

Nardi, Antonella (Hrsg.) (2016), Interlinguale Terminologiearbeit am Beispiel der funktional-pragmatischen Begrifflichkeit. (Fachsprache 38, 3–4).

Niemann, Gustav (1981), Maschinenelemente. Band I: Konstruktion und Berechnung von Verbindungen, Lagern, Wellen. 2., neubearb. Aufl. Berlin/Heidelberg: Springer.

Niemann, Gustav/Winter, Hans/Höhne, Bernd-Robert (2001), Maschinenelemente. Band I: Konstruktion und Berechnung von Verbindungen, Lagern, Wellen. 3. Aufl. Berlin/Heidelberg: Springer.

Niemann, Gustav/Winter, Hans/Höhne, Bernd-Robert (2005), Maschinenelemente. Band I: Konstruktion und Berechnung von Verbindungen, Lagern, Wellen. 4. Aufl. Berlin; Heidelberg: Springer.

Niemann, Philipp/Krieg, Martin (2011), Von der Bleiwüste bis zur Diashow: Zur Rezeption zentraler Formen wissenschaftlicher Präsentationen. In: ZfAL 54, 111–143.

Niemann, Philipp/Krieg, Martin (2012), Bullet Points, Bilder & Co: Zur Rezeption wissenschaftlicher Präsentationen mit PowerPoint. In: Bucher, Hans-Jürgen/Schumacher, Peter (Hrsg.), Interaktionale Rezeptionsforschung. Theorie und Methode der Blickaufzeichnung in der Medienforschung. Wiesbaden: Springer Verlag, 325–361.

Nistor, Nicolae/Schirlitz, Sabine (Hrsg.) (2015), Digitale Medien und Interdisziplinarität Herausforderungen, Erfahrungen, Perspektiven. Münster: Waxmann.

Norris, Sigrid (2004), Analyzing Multimodal Interaction: A Methodological Framework. London: Routledge.

Norris, Sigrid (2011), Identity in (Inter)action. Introducing Multimodal (Inter)action Analysis. Berlin: de Gruyter.

Norris, Sigrid (2012), Teaching Touch/Response-feel: A First Step to an Analysis of Touch from an (Inter)active Perspective. In: Norris, Sigrid

(ed.) Multimodality in Practice. Investigating Theory-in-Practice-through-Methodology. London: Routledge, 7–19.

Norris, Sigrid (2014a), Developing Multimodal (Inter)Action Analysis: A Personal Account. In: Norris, Sigrid/Maier, Carmen Daniela (eds.) (2014), 13–17.

Norris, Sigrid (2014b), Modal Density and Modal Configurations. In: Jewitt, Carey (ed.) (2014a), 86–99.

Norris, Sigrid (2016), Multimodal Interaction – Language and Modal Configurations. In: Klug, Nina-Maria/Stöckl, Hartmut (Hrsg.) (2016), 121–141.

Norris, Sigrid/Maier, Carmen Daniela (eds.) (2014), Interactions, Images and Texts. A Reader in Multimodality. Berlin: de Gruyter.

Novikova, Anastasia (2014), Lyrikverfilmungen im DaF-Unterricht. Neue Möglichkeiten der Text- und Filmarbeiten. In: Hieronimus, Marc (2014b), 275–302.

Nussbaumer, Markus (1991), Was Texte sind und wie sie sein sollen: Ansätze zu einer sprachwissenschaftlichen Begründung eines Kriterienrasters zur Beurteilung von schriftlichen Schülertexten. Tübingen: Niemeyer.

O'Halloran, Kay L. (2011), Multimodal Discourse Analysis. In: Hyland, Ken/Paltridge, Brian (eds.), Continuum Companion to Discourse Analysis. London/New York: Continuum, 120–137.

O'Halloran, Kay L. E./Marissa K. L./Tan, Sabine (2014), Multimodal Analytics: Software and Visualization Techniques for Analyzing and Interpreting Multimodal Data. In: Jewitt, Carey (ed.) (2014a), 384–394.

O'Toole, Michael (2010), The Language of Displayed Art. (2nd Edition). London/New York: Routledge.

Özsarigöl, Betül (2011), Korpuslinguistische Untersuchungen von Kohäsionsmerkmalen in akademischen Präsentationen mit Softwareunterstützung. Dissertation, Justus-Liebig-Universität Gießen. Online unter: http://geb.uni-giessen.de/geb/volltexte/2011/8826/ (zuletzt aufgerufen am 13.3.2017).

Ong, Walter J. (1987), Oralität und Literalität. Die Technologisierung des Wortes. Opladen: Westdeutscher Verlag.

Pahl, Gerhard (2000), Deutsch als Wissenschaftssprache in den Ingenieurswissenschaften. Das Verhältnis zum angloamerikanischen Sprachraum. In: Debus, Friedhelm/Kollmann, Franz Gustav/Pörksen, Uwe (Hrsg.), Deutsch als Wissenschaftssprache im 20. Jahrhundert. Vorträge des Internationalen Symposions vom 18./19. Januar 2000. Stuttgart: Franz Steiner Verlag, 239–245.

Parker, Ian (2001), Absolute PowerPoint – Can a software package edit our thoughts? In: The New Yorker 28.5, 76–87. Online unter: http://www.newyorker.com/magazine/2001/05/28/absolute-powerpoint (zuletzt aufgerufen am 13.3.2017).

Peters, Sibylle (2005), Die Experimente der Berliner Abendblätter. In: Jahrbuch der Kleist-Gesellschaft 2005, 128–141.

Peters, Sibylle (2007), Über Ablenkung in der Präsentation von Wissen. Freier Vortrag, Lichtbild-Vortrag und Powerpoint-Präsentation – ein Vergleich. In: Schnettler, Bernt/Knoblauch, Hubert (Hrsg.) (2007), 37–52.

Peters, Sibylle (2011), Der Vortrag als Performance. Bielefeld: transcript Verlag.

Petrascheck, Dietmar/Schwabl, Franz (2015), Elektrodynamik. Berlin: Springer.

Pias, Claus (2009), „electronic overheads". Elemente einer Vorgeschichte von PowerPoint. In: Coy, Wolfgang/Pias, Claus (Hrsg.) (2009), 16–44.

Pigou, Arthur Cecil (1949), The Veil of Money. London: MacMillan.

Pirini, Jesse (2014), Introduction to Multimodal (Inter)Action Analysis. In: Norris, Sigrid/Maier, Carmen Daniela (eds.) (2014), 77–91.

Pitsch, Karola (2007), Koordinierung von parallelen Aktivitäten: Zum Anfertigen von Mitschriften im Schulunterricht. In: Schmitt, Reinhold (Hrsg.) (2007), 411–446.

Pötzsch, Frederik S. (2007), Der Vollzug der Evidenz. Ikonographie und Pragmatik von Powerpoint-Folien. In: Schnettler, Bernt/Knoblauch, Hubert (Hrsg.) (2007), 85–103.

Pötzsch, Frederik S./Schnettler, Bernt (2006), Bürokraten des Wissens? ‚Denkstile' computerunterstützer visueller Präsentationen. In: Gebhard, Winfried/Hitzler, Ronald (Hrsg.), Nomaden, Flaneure, Vagabunden. Wissensformen und Denkstile der Gegenwart. Wiesbaden: Verlag für Sozialwissenschaften, 186–202.

Pohl, Thorsten (2009), Die studentische Hausarbeit. Rekonstruktion ihrer ideen- und institutionsgeschichtlichen Entstehung. Heidelberg: Synchron.

Prediger, Susanne/Özdil, Erkan (Hrsg.) (2011), Mathematiklernen unter Bedingungen der Mehrsprachigkeit. Stand und Perspektiven der Forschung Entwicklung in Deutschland. Münster: Waxmann.

Prestin, Maike (2011), Wissenstransfer in studentischen Seminararbeiten. Rekonstruktion der Ansatzpunkte für Wissensentfaltung anhand empirischer Analyse von Einleitungen. München: iudicium.

Pross, Harry (1972), Medienforschung: Film, Funk, Fernsehen. Darmstadt: Habel.

Putzier, Eva-Maria (2016), Wissen – Sprache – Raum. Zur Multimodalität der Interaktion im Chemieunterricht. Tübingen: Narr.

Rahn, Stefan (2011), Sprachliches Handeln in mündlichen Hochschulprüfungen mit deutschen und ausländischen Studierenden. In: Prinz, Michael/Korhonen, Jarmo (Hrsg.), Deutsch als Wissenschaftssprache im Ostseeraum – Geschichte und Gegenwart. Akten zum Humboldt-Kolleg an der Universität Helsinki, 27. bis 29. Mai 2010. Frankfurt a.M.: Lang, 373–387.

Rahn, Stefan (2014), Wissensbearbeitung in mündlichen Hochschulprüfungen mit ausländischen Studierenden – Exemplarische Analysen und Schlussfolgerungen für den studienbezogenen Deutschunterricht. In: Mackus, Nicole/Möhring, Jupp (Hrsg.), Wege für Bildung, Beruf und Gesellschaft – mit Deutsch als Fremd- und Zweitsprache. Tagungsband der 38. Jahrestagung des Fachverbandes Deutsch als Fremdsprache 2011 in Leipzig. Göttingen: Universitätsverlag, 215–230.

Rahn, Stefan (i.V.), Sprachliches Handeln und Wissensbearbeitung in universitären Prüfungsgesprächen mit deutschen und internationalen Studierenden. (Unveröffentlichte Dissertationsschrift)

Rebensburg, Klaus (2009), Wort Practice mit PowerPoint. Von Kraftpunkten, Kraftlosigkeit und Katastrophen der Informatik. In: Coy, Wolfgang/Pias, Claus (Hrsg.) (2009), 87–124.

Redder, Angelika (1984), Modalverben im Unterrichtsdiskurs. Pragmatik der Modalverben am Beispiel eines institutionellen Diskurses. Tübingen: Niemeyer.

Redder, Angelika (1987), ‚wenn …, so'. Zur Korrelatfunktion von ‚so'. In: Rosengren, Inger (Hrsg.), Sprache und Pragmatik. Lunder Symposium 1986. Stockholm: Almqvist & Wiksell, 315–332.

Redder, Angelika (1989), Konjunktionen, Partikeln und Modalverben als Sequenzierungsmittel im Unterrichtsdiskurs. In: Weigand, Edda/Hundsnurscher, Franz (Hrsg.), Dialoganalyse II. Referate der 2. Arbeitstagung Bochum 1988. Tübingen: Max Niemeyer, 393–407.

Redder, Angelika (1990), Grammatiktheorie und sprachliches Handeln: ‚denn' und ‚da'. Tübingen: Niemeyer.

Redder, Angelika (1992), Funktional-grammatischer Aufbau des Verb-Systems im Deutschen. In: Hoffmann, Ludger (Hrsg.) (1992b), 128–154.

Redder, Angelika (1994a), Diskursanalysen in praktischer Absicht – Forschungszusammenhang und Zielsetzung. In: OBST 49, 5–15.

Redder, Angelika (1994b), „Bergungsunternehmen" – Prozeduren des Malfeldes beim Erzählen. In: Brünner, Gisela/Graefen, Gabriele (Hrsg.)

(1994), Texte und Diskurse. Methoden und Forschungsergebnisse der Funktionalen Pragmatik. Opladen: Westdeutscher Verlag, 238–264.

Redder, Angelika (2000a), Textdeixis. In: Brinker, Klaus/Antos, Gerd/Heinemann, Wolfgang/Sager, Svend F. (Hrsg.), Text- und Gesprächslinguistik. Ein internationales Handbuch. Bd. 1. Berlin: de Gruyter, 283–294.

Redder, Angelika (2000b), Sprachliche Formen und literarische Texte – eine interdisziplinäre Aufgabe. In: Bührig, Kristin/Redder, Angelika (Hrsg.), Sprachliche Formen und literarische Texte, 5–17 (= OBST 61).

Redder, Angelika (2001), Aufbau und Gestaltung von Transkriptionssystemen. In: Brinker, Klaus/Antos, Gerd/Heinemann, Wolfgang/Sager, Svend F. (Hrsg.), Text- und Gesprächslinguistik. Ein internationales Handbuch. Bd. 2. Berlin: de Gruyter, 1038–1059.

Redder, Angelika (2002a) (Hrsg.), „Effektiv Studieren". Texte und Diskurse in der Universität. OBST Beiheft 12, 5–28.

Redder, Angelika (2002b), Sprachliches Handeln in der Universität – das Einschätzen zum Beispiel. In: Dies. (Hrsg.), (2002a), 5–28.

Redder, Angelika (2003), Partizipiale Ketten und autonome Partizipialkonstruktionen: Formen partikularen sprachlichen Handelns. In: Hoffmann, Ludger (Hrsg.), Funktionale Syntax. Berlin: de Gruyter, 155–188.

Redder, Angelika (2005), Wortarten oder sprachliche Felder, Wortartenwechsel oder Feldtransposition? In: Knobloch, Clemens/Schaeder, Burkhard (Hrsg.), Wortarten und Grammatikalisierung. Tübingen: Niemeyer, 43–66.

Redder, Angelika (2007), Wortarten als Grundlage der Grammatikvermittlung? In: Köpcke, Klaus-Michael/Ziegler, Arne (Hrsg.), Grammatik in der Universität und für die Schule. Tübingen: Niemeyer, 129–146.

Redder, Angelika (2008), Functional Pragmatics. In: Antos, Gerd/Ventola, Eija (eds.), Interpersonal Communication. Handbook of Applied Linguistics, Vol. 2. Berlin: de Gruyter, 133–178.

Redder, Angelika (2009a), Sprachliche Wissensbearbeitung in der Hochschulkommunikation. In: Lévy-Tödter, Magdalène/Meer, Dorothee (Hrsg.), Hochschulkommunikation in der Diskussion. Frankfurt a.M.: Lang, 17–44.

Redder, Angelika (2009b), Modal sprachlich Handeln. In: Der Deutschunterricht 3/2009, 88–95.

Redder, Angelika (2010a), Grammatik und sprachliches Handeln in der Funktionalen Pragmatik. Grundlagen und Vermittlungsziele.

In: Tanaka, Shin (Hrsg.), Grammatik und sprachliches Handeln. München: iudicium, 9–24.

Redder, Angelika (2010b), Deiktisch basierter Strukturausbau des Deutschen – sprachgeschichtliche Rekonstruktion. In: Tanaka, Shin (Hrsg.), Grammatik und sprachliches Handeln, München: iudicium, 25–44.

Redder, Angelika (2010c), Prozedurale Mittel der Diskurs- oder Textkonnektivität und des Verständigungshandelns. In: Tanaka, Shin (Hrsg.), Grammatik und sprachliches Handeln. München: iudicium, 45–67.

Redder, Angelika (2011), Schnittstellen von Satz- und Textgrammatik. In: Köpcke, Klaus-Michael/Ziegler, Arne (Hrsg.), Grammatik – Lehren, Lernen, Verstehen. Berlin: de Gruyter, 397–410.

Redder, Angelika (2014a), Wissenschaftssprache – Bildungssprache – Lehr-Lern-Diskurs. In: Hornung, Antonie/Carobbio, Gabriella/Sorrentino, Daniela (Hrsg.) (2014), 25–40.

Redder, Angelika (2014b), Kritisieren – ein komplexes Handeln, das gelernt sein will. In: Birkmeyer, Jens/Spieß, Constanze (Hrsg.), Kritik und Wissen – Probleme germanistischer Deutschlehrer/-innenausbildung (= Mitteilungen des Deutschen Germanistenverbandes 61, Heft 2). Göttingen: V+R unipress, 132–142.

Redder, Angelika (2016a), Theoretische Grundlagen der Wissenskonstruktion im Diskurs. In: Kilian, Jörg/Brouër, Birgit/Lüttenberg, Dina (Hrsg.), Handbuch Sprache in der Bildung. Berlin: de Gruyter, 297–318.

Redder, Angelika (2016b), Das Neutrum und das operative Geschäft der Morphologie. In: Bittner, Andreas/Spieß, Constanze (Hrsg.), Formen und Funktionen. Morphosemantik und grammatische Konstruktion. Berlin: de Gruyter, 175–192.

Redder, Angelika (Hrsg.) (2018), Sprachliches Handeln im mehrsprachigen Mathematikunterricht – Projektergebnisse. Münster: Waxmann.

Redder, Angelika/Breitsprecher, Christoph (2009), Wissenstransformation live. Ein Forschungsprojekt mit Studierenden in der Germanistik. In: Huber, Ludwig/Hellmer, Julia/Schneider, Friederike (Hrsg.), Forschendes Lernen im Studium. Aktuelle Konzepte und Erfahrungen. Bielefeld: Universitäts Verlag Webler, 79–88.

Redder, Angelika/Breitsprecher, Christoph/Wagner, Jonas (2014), Diskursive Praxis des Kritisierens an der Hochschule. In: Redder, Angelika/Heller, Dorothee/Thielmann, Winfried (Hrsg.) (2014b), 35–56.

Redder, Angelika/Guckelsberger, Susanne/Graßer, Barbara (2013), Mündliche Wissensprozessierung und Konnektierung. Sprachliche Handlungsfähigkeiten in der Primarstufe. Münster: Waxmann.

Redder, Angelika/Heller, Dorothee/Thielmann, Winfried (2014a), Akademische Wissensvermittlung im Vergleich. In: Redder, Angelika/Heller, Dorothee/Thielmann, Winfried (Hrsg.) (2014b), 7–18.

Redder, Angelika/Heller, Dorothee/Thielmann, Winfried (Hrsg.) (2014b), Eristische Strukturen in Vorlesungen und Seminaren deutscher und italienischer Universitäten. Analysen und Transkriptionen. Heidelberg: Synchron.

Redder, Angelika/Thielmann, Winfried (2015), Aktive akademische Wissensaneignung: Studentisches „Fragen" und seine illokutive Systematik. In: Heller, Dorothee/Hornung, Antonie/Redder, Angelika/Thielmann, Winfried (Hrsg.), Europäische Wissenschaftsbildung – komparativ und mehrsprachig. DS-Themenheft 43.4 (Deutsche Sprache 2015), 340–356.

Rehbein, Jochen (1972), Entschuldigungen und Rechtfertigungen. Zur Sequenzierung von kommunikativen Handlungen. In: Wunderlich, Dieter (Hrsg.), Linguistische Pragmatik. Frankfurt a.M.: Athenäum, 288–317.

Rehbein, Jochen (1977), Komplexes Handeln. Elemente zur Handlungstheorie der Sprache. Stuttgart: Metzler.

Rehbein, Jochen (1979a), Handlungstheorien. In: Studium Linguistik 7, 1–25.

Rehbein, Jochen (1979b), Sprechhandlungsaugmente. Zur Organisation der Hörersteuerung. In: Weydt, Harald (Hrsg.), Die Partikeln der deutschen Sprache. Berlin: de Gruyter, 58–74.

Rehbein, Jochen (1984), Beschreiben, Berichten und Erzählen. In: Ehlich, Konrad (Hrsg.), Erzählen in der Schule. Tübingen: Narr, 67–124.

Rehbein, Jochen (1994), Theorien, sprachwissenschaftlich betrachtet. In: Brünner, Gisela/Graefen, Gabriele (Hrsg.), Texte und Diskurse. Methoden und Forschungsergebnisse der Funktionalen Pragmatik. Wiesbaden: Westdeutscher Verlag, 25–67.

Rehbein, Jochen (1995a), Segmentieren. Zur Analyse von Einheiten der gesprochenen Sprache auf der Basis computergestützten Transkribierens. Universität Hamburg: Memo 64 des Verbundvorhabens Verbmobil (55 S.).

Rehbein, Jochen (1995b), International sales talk. In: Ehlich, Konrad/Wagner, Johannes (eds.), The Discourse of Business Negotiation. Berlin: de Gruyter, 67–102.

Rehbein, Jochen (1999a), Konnektivität im Kontrast. Zur Struktur und Funktion türkischer Konverbien und deutscher Konjunktionen, mit Blick auf ihre Verwendung durch monolinguale und bilinguale Kinder. In: Johanson, Lars/Rehbein, Jochen (Hrsg.), Türkisch und Deutsch im Vergleich. Wiesbaden: Harrassowitz, 189–243.

Rehbein, Jochen (1999b), Zum Modus von Äußerungen. In: Redder, Angelika/Rehbein, Jochen (Hrsg.), Grammatik und mentale Prozesse. Tübingen: Stauffenburg, 91–139.

Rehbein, Jochen (2001a), Intercultural Negotiation. In: Di Luzio, Aldo/Günthner, Susanne/Orletti, Franca (Hrsg.), Culture in Communication. Analyses of intercultural situations. Amsterdam: John Benjamins, 173–207.

Rehbein, Jochen (2001b), Konzepte der Diskursanalyse. In: Brinker, Klaus/Antos, Gerd/Heinemann, Wolfgang/Sager, Svend F. (Hrsg.), Text- und Gesprächslinguistik. Ein internationales Handbuch zeitgenössischer Forschung. Halbband 2: Gesprächslinguistik. Berlin: de Gruyter, 927–945.

Rehbein, Jochen (2012a), Homileïscher Diskurs – Zusammenkommen, um zu reden. In: Kern, Friederike/Morek, Miriam/Ohlhus, Sören (Hrsg.), Erzählen als Form – Formen des Erzählens. Berlin: de Gruyter, 85–108.

Rehbein, Jochen (2012b), Aspekte koordinierender Konnektivität – Bemerkungen zu ‚aber', ‚also' sowie ‚und'. In: Roll, Heike/Schilling, Andrea (Hrsg.), Mehrsprachiges Handeln im Fokus von Linguistik und Didaktik. Wilhelm Grießhaber zum 65. Geburtstag. Duisburg: Universitätsverlag Rhein-Ruhr, 237–262.

Rehbein, Jochen/Kameyama, Shinichi (2004), Pragmatik. In: Ammon, Ulrich/Dittmar, Norbert/Mattheier, Klaus/Trudgill, Peter (Hrsg.), Soziolinguistik. Ein internationales Handbuch zur Wissenschaft von Sprache und Gesellschaft. Berlin: de Gruyter, 556–588.

Reinbothe, Roswitha (2006), Deutsch als internationale Wissenschaftssprache und der Boykott nach dem Ersten Weltkrieg. Frankfurt a.M.: Lang.

Reinbothe, Roswitha (2015), Der Rückgang des Deutschen als internationale Wissenschaftssprache. In: Szurawitzki, Michael et al. (Hrsg.) (2015), 81–94.

Reinschke, Kurt (2012), Zur Sprach(en)verwendung in den Ingenieurswissenschaften. In: Oberreuter, Heinrich/Krull, Wilhelm/Meyer, Hans Joachim/Ehlich, Konrad (Hrsg.), Deutsch in der Wissenschaft. Ein politischer und wissenschaftlicher Diskurs. München: Olzog, 171–176.

Reichelt, Michael (2014), Der Einsatz von Printwerbung im DaF-Unterricht. Grenzen und Möglichkeiten von Bild-Text-Relationen im Sprach- und Landeskundeunterricht. In: Hieronimus, Marc (2014b), 173–193.

Reisigl, Martin (2012), Epistemologische Grundlagen der Kritischen Diskursanalyse und Funktionalen Pragmatik. In: Januschek, Franz/Redder, Angelika/Reisigl, Martin (Hrsg.), Funktionale Pragmatik und Kritische Diskursanalyse. OBST 82, 49–71.

Rendle-Short, Johanna (2006), The Academic Presentation. Situated Talk in Action. Surrey: Ashgate.

Reuther, Oliver (2011), Geile Show!: Präsentieren lernen für Schule, Studium und den Rest des Lebens. Heidelberg: dpunkt Verlag.

Reynolds, Garr (2013), Zen oder die Kunst der Präsentation: Mit einfachen Ideen gestalten und präsentieren. 2. Auflage. Heidelberg: dpunkt Verlag.

Rheindorf, Markus (2016), Die Figurativität der allgemeinen Wissenschaftssprache des Deutschen. In: Linguistik Online 76, 2/16, 177–195.

Ricardo, David (1815), An essay on the Influence of a Low Price of Corn on the Profits of Stock; Shewing the Inexpediency of Restrictions on Importation with Remarks on Mr. Malthus' Two Last Publications: „An inquiry into the Nature and Progress of Rent" and „The Grounds of an Opinion on the Policy of Restricting the Importation of Foreign Corn". London: John Murray.

Rubino, Elena/Hornung, Antonie (2014), Dal guinzaglio alla briglia sciolta? Oder: Vom Gängelband zum aufrechten Gang? Diversità fra l'educazione scolastica e la formazione accademica. In: Hornung, Antonie/Carobbio, Gabriella/Sorrentino, Daniela (Hrsg.) (2014), 169–197.

Ruchartz, Jens (2003), Licht und Wahrheit. Eine Mediumgeschichte der fotografischen Projektion. München, Fink.

Růžička, Michael (2004), Nichtlineare Funktionalanalysis: eine Einführung. Berlin: Springer.

Sacks, Harvey, Schegloff, Emanuel A./Jefferson, Gail (1974), A Simplest Systematics for the Organization of Turn-Taking for Conversation. In: Language 50, 696–735.

Sager, Svend F./Bührig, Kristin (Hrsg.) (2005), Nonverbale Kommunikation im Gespräch. OBST 70.

Sandig, Barbara (1972), Zur Differenzierung gebrauchsspezifischer Textsorten im Deutschen. In: Gülich, Elisabeth/Raible, Wolfgang (Hrsg.), Textsorten. Differenzierungskriterien aus linguistischer Sicht. Frankfurt a.M.: Athenäum, 113–124.

de Saussure, Ferdinand (1916), Grundfragen der allgemeinen Sprachwissenschaft. In: Hoffmann, Ludger (Hrsg.) (2010), Sprachwissenschaft. Ein Reader. Berlin: de Gruyter, 39–57.

Scarvaglieri, Claudio (2013), „Nichts anderes als ein Austausch von Worten". Sprachliches Handeln in der Psychotherapie. Berlin: de Gruyter.

Scarvaglieri, Claudio/Zech, Claudia (2013), „ganz normale Jugendliche, allerdings meist mit Migrationshintergrund". Eine funktional-semantische Analyse von „Migrationshintergrund". In: ZfAL 58, 202–227.

Scheflen, Albert E. (1972): Body Language and Social Order. Communication as Behavioral Control. Prentice-Hall: Englewood Cliffs.

Schegloff, Emanuel (1982), Discourse as an Interactional Achievement: Some Uses of „Uh Huh" and Other Things That Come Between Sentences. In: Tannen, Deborah (ed.), Analyzing Discourse: Text and Talk. Washington: Georgetown University Press, 71–93.

Schilling, Andrea (2007), Zur Leistung von *eigentlich* in Assertionen: Eine funktional-pragmatische Bestimmung. In: Thüne, Eva-Maria/Ortu Franca (Hrsg.), Gesprochene Sprache – Partikeln. Frankfurt a.M.: Lang, 187–196.

Schlobinski, Peter (2005), Mündlichkeit/Schriftlichkeit in den Neuen Medien. In: Eichinger, Ludwig M./Kallmeyer, Werner (Hrsg.), Standardvariation. Wie viel Variation verträgt die deutsche Sprache? Berlin: de Gruyter, 126–142.

Schmid, Euline Cutrim/Whyte, Shona (2014), Teaching Languages with Technology. Communicative Approaches to Interactive Whiteboard Use. London: Bloomsbury.

Schmitt, Reinhold (2001), Die Tafel als Arbeitsinstrument und Statusrequisite. In: Iványi, Zsuzsanna/Kertész, András (Hrsg.), Gesprächsforschung. Tendenzen und Perspektiven. Frankfurt a.M.: Lang, 221–242.

Schmitt, Reinhold (2004), Die Gesprächspause: „Verbale Auszeiten" aus multimodaler Perspektive. In: Deutsche Sprache 32, 1, 56–84.

Schmitt, Reinhold (2005), Zur multimodalen Struktur von *turn-taking*. In: Gesprächsforschung – Online-Zeitschrift zur verbalen Interaktion 6, 17–61.

Schmitt, Reinhold (Hrsg.) (2007), Koordination. Analysen zur multimodalen Interaktion. Tübingen: Narr.

Schmitt, Reinhold (2007a), Von der Konversationsanalyse zur Analyse multimodaler Interaktion. In: Kämper, Heidrun/Eichinger, Ludwig M. (Hrsg.), Sprach-Perspektiven. Germanistische Linguistik und das Institut für Deutsche Sprache. Tübingen: Narr, 395–417.

Schmitt, Reinhold (2009), Schülerseitiges Interaktionsmanagement: Initiativen zwischen supportiver Strukturreproduktion und Subversion. In: Gespächsforschung – Onlinezeitschrift zur verbalen Interaktion 10, 20–69.

Schmitt, Reinhold (Hrsg.) (2011), Unterricht ist Interaktion! Analysen zur De-fato-Didaktik. Mannheim: Institut für Deutsche Sprache – amades.

Schmitt, Reinhold (2013), Körperlich-räumliche Aspekte der Interaktion. Tübingen: Narr.

Schmitz, Ulrich (2004), Sprache in modernen Medien. Berlin: Erich Schmidt.

Schmitz, Ulrich (2016), Sehflächen. Sprache und Layout. In: Schiewe, Jürgen (Hrsg.), Angemessenheit. Einsichten in Sprachgebräuche. Göttingen: Wallstein, 24–37.

Schnettler, Bernt (2007), Auf dem Weg zu einer Soziologie des visuellen Wissens. In: sozialer sinn 8 (2), 189–210.

Schnettler, Bernt/Knoblauch, Hubert (Hrsg.) (2007), Powerpoint-Präsentationen. Neue Formen der gesellschaftlichen Kommunikation von Wissen. Konstanz: UVK.

Schnettler, Bernt/Knoblauch Hubert/Pötzsch, Frederik S. (2007), Die Powerpoint-Präsentation. Zur Performanz technisierter mündlicher Gattungen in der Wissensgesellschaft. In: Schnettler, Bernt/Knoblauch, Hubert (Hrsg.) (2007), 9–34.

Schnettler, Bernt/Tuma, René (2007), Pannen – Powerpoint – Performanz. Technik als ‚handelndes Drittes' in visuell unterstützten mündlichen Präsentationen? In: Schnettler, Bernt/Knoblauch, Hubert (Hrsg.) (2007), 163–188.

Schnettler, Bernt/Tuma, René/Soler Schreiber, Sebastian (2010), Präsentation – Demonstration – Rezeption: Visualisierung der Wissenskommunikation. 19 Seiten. In: Soeffner, Hans-Georg (Hrsg.), Unsichere Zeiten: Herausforderungen gesellschaftlicher Transformationen. Verhandlungen des 34. Kongresses der Deutschen Gesellschaft für Soziologie in Jena 2008. CD-Rom.

Schramm, Karen (2001), L2-Leser in Aktion. Der fremdsprachliche Leseprozeß als mentales Handeln. Münster: Waxmann.

Schütz, Alfred/Luckmann, Thomas (1979), Strukturen der Lebenswelt I. Frankfurt a.M.: Suhrkamp.

Scollon, Ron (1998), Mediated Discourse as Social Interaction: A Study of News Discourse. London: Longman.

Scollon, Ron (2001), Mediated Discourse: The Nexus of Practice. London: Routledge.

Scollon, Ron/Scollon, Suzie Wong (2014), Multimodality and language. A retrospective and prospective view. In: Jewitt, Carey (ed.) (2014a), 205–216.

Searle, John R. (1975), A classification of illocutionary acts. In: Language in Society 5:1–23.

Selmani, Lirim (2012), Die Grammatik von *und*. Mit einem Blick auf seine albanischen und arabischen Entsprechungen. Münster: Waxmann.

Selting, Margret et al. (1998), Gesprächsanalytisches Transkriptionssystem (GAT). In: Linguistische Berichte 173 (1998), 91–122.

Siever, Christa Margrit (2014), Multimodale Kompetenz und multimodale Kommunikation im DaF-Unterricht. In: Hieronimus, Marc (2014b), 381–400.

Siever, Christa Margrit (2015), Multimodale Kommunikation im Social Web. Forschungsansätze und Analysen zu Text-Bild-Relationen. Frankfurt a.M.: Lang.

Simpson, R. C./Briggs, S.L./Ovens, J./Swales, J.M. (2002), The Michigan Corpus of Academic Spoken English. Ann Arbor, MI: The Regents of the University of Michigan. Online unter: http://www.helsinki.fi/varieng/CoRD/corpora/MICASE/ (zuletzt aufgerufen am 13.3.2017).

Skourtos, Michaelis (1991), Corn Models in the Classical Tradition: P. Sraffa Considered Historically. In: Cambridge Journal of Economics, Vol. 15, No. 2 (June 1991), 215–228.

Sorrentino, Daniela (2014), Die Tesi di Laurea im Grundstudium des Deutschen. Anforderungsprofile und studentische Textexemplare. In: Hornung, Antonie/Carobbio, Gabriella/Sorrentino, Daniela (Hrsg.) (2014), 225–247.

Spitzmüller, Jürgen/Warnke, Ingo H. (2011), Diskurslinguistik. Eine Einführung in Theorien und Methoden der transtextuellen Sprachanalyse. Berlin: de Gruyter.

Springer Gabler Verlag (Hrsg.), Gabler Wirtschaftslexikon, Stichwort: neoklassische Verteilungsmodelle. Online unter: http://wirtschaftslexikon.gabler.de/Archiv/133124/neoklassische-verteilungsmodelle-v4.html (zuletzt aufgerufen am 13.3.2017).

Springer Gabler Verlag (Hrsg.), Gabler Wirtschaftslexikon, Stichwort: Produktionsfaktoren. Online unter: http://wirtschaftslexikon.gabler.de/Archiv/1260/produktionsfaktoren-v14.html (zuletzt aufgerufen am 13.3.2017).

Springer Gabler Verlag (Hrsg.), Gabler Wirtschaftslexikon, Stichwort: Einkommensverteilung. Online unter: http://wirtschaftslexikon.gabler.de/Archiv/54624/einkommensverteilung-v6.html (zuletzt aufgerufen am 13.3.2017).

Springer Gabler Verlag (Hrsg.), Gabler Wirtschaftslexikon, Stichwort: Wachstumstheorie. Online unter: http://wirtschaftslexikon.gabler.de/Archiv/54595/wachstumstheorie-v4.html (zuletzt aufgerufen am 13.3.2017).

Springer Gabler Verlag (Hrsg.), Gabler Wirtschaftslexikon, Stichwort: Produktionsfunktion. Online unter: http://wirtschaftslexikon.gabler.de/Archiv/55484/produktionsfunktion-v9.html (zuletzt aufgerufen am 13.3.2017).

Sraffa, Piero (1960), Production of Commodities by Means of Commodities: Prelude to a Critique of Economic Theory. Cambridge: Cambridge University Press.

Steets, Angelika (2003), Die Mitschrift als universitäre Textart – schwieriger als gedacht, wichtiger als vermutet. In: Ehlich, Konrad/Steets, Angelika (Hrsg.), Wissenschaftlich schreiben – lehren und lernen. Berlin: de Gruyter, 51–64.

Steets, Angelika/Ehlich, Konrad/Traunspurger, Inka (2000), Schreiben für die Hochschule. Eine annotierte Bibliographie. Frankfurt a.M.: Lang.

Steinhoff, Torsten (2007), Wissenschaftliche Textkompetenz. Sprachgebrauch und Schreibentwicklung in wissenschaftlichen Texten von Studenten und Experten. Tübingen: Niemeyer.

Steinmetz, Rüdiger (1984), Das Studienprogramm des Bayerischen Rundfunks. Entstehung und Entwicklung des Dritten Fernsehprogramms in Bayern 1961–1970. München: Ölschläger.

Stezano Cotelo, Kristin (2006), Verarbeitung wissenschaftlichen Wissens in Seminararbeiten ausländischer Studierender. Eine empirische Analyse. München: iudicium.

Stöckl, Hartmut (2004), Die Sprache im Bild – Das Bild in der Sprache. Zur Verknüpfung von Sprache und Bild im massenmedialen Text – Konzepte, Theorien, Analysemethoden. Berlin: de Gruyter.

Stöckl, Hartmut (2011), Multimodale Werbekommunikation – Theorie und Praxis. In: ZfAL 54, 5–32.

Stöckl, Hartmut (2012), Medienlinguistik. Zu Status und Methodik eines (noch) emergenten Forschungsfeldes. In: Grösslinger, Christian/Held, Gudrun/Stöckl, Hartmut (Hrsg.), Pressetextsorten jenseits der ‚News'. Medienlinguistische Perspektiven auf journalistische Kreativität. Frankfurt a.M.: Lang, 13–34.

Storrer, Angelika (2001), Getippte Gespräche oder dialogische Texte? Zur kommunikationstheoretischen Einordnung der Chat-Kommunikation. In: Lehr, Andre/Kammerer, Matthias (Hrsg.), Sprache im Alltag. Beiträge zu neuen Perspektiven in der Linguistik. Herbert Ernst Wiegand zum 65. Geburtstag gewidmet. Berlin: de Gruyter, 439–465.

Storz, Coretta (i.V.), „Dann musst du eben etwas dagegen tun!" Spezifika mündlicher Hochschulkommunikation als Vermittlungsgegenstand für ausländische Studierende – aufgezeigt am Beispiel der Partikel EBEN. Tagungsband der 43. Jahrestagung des Fachverbandes Deutsch als Fremdsprache in Essen.

Strasser, Margareta (2008), Verständigungsstrategien bei sehr geringen Sprachkenntnissen. Wien: Praesens.

Swales, John (1990), Genre Analysis: English in Academic and Research Settings. Cambridge: Cambridge University Press.

Swart, E. R. (1980), The Philosophical Implications of the Four-Color Problem. In: The American Mathematical Monthly 87 (9), 697–707.

Szurawitzki, Michael (2011), Der thematische Einstieg. Eine diachrone und kontrastive Studie auf der Basis deutscher und finnischer linguistischer Zeitschriftenartikel. Frankfurt a.M.: Lang.

Szurawitzki, Michael/Busch-Lauer, Ines/Rössler, Paul,/Krapp, Reinhard (2015) (Hrsg.), Wissenschaftssprache Deutsch. International, interdisziplinär, interkulturell. Tübingen: Narr.

Thaler, Verena (2003), Chat-Kommunikation im Spannungsfeld zwischen Oralität und Literalität. Berlin: Verlag für Wissenschaft und Forschung.

Thaler, Verena (2007), Mündlichkeit, Schriftlichkeit, Synchronizität. Eine Analyse alter und neuer Konzepte zur Klassifizierung neuer Kommunikationsformen. In: ZGL 35, 147–182.

Thielmann, Winfried (1999), Fachsprache der Physik als begriffliches Instrumentarium. Exemplarische Untersuchungen zur Funktionalität naturwissenschaftlicher Begrifflichkeit bei der Wissensgewinnung und – strukturierung im Rahmen der experimentellen Befragung von Natur. Frankfurt a.M.: Lang.

Thielmann, Winfried (2001), Zum quantitativen Vorgehen in der Linguistik und in den Naturwissenschaften – ein kritischer Vergleich. In: Jahrbuch Deutsch als Fremdsprache 27, 331–349.

Thielmann, Winfried (2009), Deutsche und englische Wissenschaftssprache im Vergleich. Hinführen – Verknüpfen – Benennen. Heidelberg: Synchron.

Thielmann, Winfried (2009b), Wissenschaftliches Sprechen und Schreiben an deutschen Universitäten. In: Dalmas, Martine/Foschi Albert, Marina/Neuland, Eva (Hrsg.), Wissenschaftliche Textsorten im Germanistikstudium deutsch-italienisch-französisch kontrastiv. Trilaterales Forschungsprojekt in der Villa Vigoni (2007–2008). Villa Vigoni, Elektronische Publikationen. Online unter: https://www.unige.ch/lettres/alman/files/8314/5795/0295/Adamzik_WTiG_Vigoni_2009.pdf, 47–55. (zuletzt aufgerufen am 31.8.2018).

Thielmann, Winfried (2012), Wissenschaftlichkeit als Stil? Über studentische Annäherungsversuche. In: Thielmann, Winfried/Neumannová, Helena (Hrsg.), In der Grenzregion: Dimensionen fachlicher und wissenschaftlicher Kommunikation. Frankfurt a.M.: Lang, 67–79.

Thielmann, Winfried (2013), Nationalsprachen versus lingua franca in der Wissenschaft. In: Neck, Reinhard/Schmidinger,

Heinrich/Weigelin-Schwiedrzik, Susanne (Hrsg.), Kommunikation – Objekt und Agens von Wissenschaft. Wien: Böhlau, 188–198.

Thielmann, Winfried (2014a), „Marie, das wird nichts" – sprachliche Verfahren der Wissensbearbeitung in einer Vorlesung im Fach Maschinenbau. In: Fandrych, Christian (Hrsg.), Gesprochene Wissenschaftssprache kontrastiv. Heidelberg: Synchron, 193–206.

Thielmann, Winfried (2014b), „Wenn einmal der Wert eingeführt ist, kriegst du ihn nicht mehr weg" – Verfahren diskursiver Wissensvermittlung im Fach Maschinenbau. In: Hornung, Antonie/Carobbio, Gabriella/Sorrentino, Daniela (Hrsg.) (2014), 55–67.

Thielmann, Winfried (2015), Wissenschaftssprache(n). In: Zielsprache Deutsch 2/2014, 3–20.

Thielmann, Winfried (2018), Concept Formation in Physics from a Linguist's Perspective. In: Heydenreich, Aura/Mecke, Klaus (ed.), Physics and Literature. Concepts – Transfer – Aestheticization Berlin/New York: de Gruyter, 193–206.

Thielmann, Winfried/Krause, Arne (2014), „Das wird eben halt beobachtet, aber keiner weiß wie's funktioniert." Zum Umgang mit aktuellem Forschungswissen in der Physik. In: Redder, Angelika/Heller, Dorothee/Thielmann, Winfried (Hrsg.) (2014b), 19–34.

Thielmann, Winfried/Redder Angelika/Heller, Dorothee (2014), Akademische Wissensvermittlung im Vergleich. In: Redder, Angelika/Heller, Dorothee/Thielmann, Winfried (Hrsg.) (2014b), 7–17.

Thielmann, Winfried/Redder, Angelika/Heller, Dorothee (2015), Linguistic practice of knowledge mediation at German and Italian universities. In: EuJAL 3 (2), 1–23.

Titscher, Stefan/Meyer, Michael/Wodak, Ruth/Vetter, Eva (2000), Methods of Text and Discourse Analysis. In Search of Meaning. London: Sage.

Trabant, Jürgen (2013), Warum sollen die Wissenschaften mehrsprachig sein? In: Deutsch in den Wissenschaften. Beiträge zu Status und Perspektiven der Wissenschaftssprache Deutsch. München: Klett-Langenscheidt, 158–167.

Tränkler, Hans-Rolf/Fischerauer, Gerhard (2014), Das Ingenieurwissen: Messtechnik. Berlin: Springer.

Trautmann, Caroline (2004), Argumentieren: Funktional-pragmatische Analysen praktischer und wissenschaftlicher Diskurse. Frankfurt a.M.: Lang.

Tufte, Edward (2003a), Powerpoint Is Evil. Power Corrupts. PowerPoint Corrupts Absolutely. In: Wired. Online unter: http://archive.wired.com/wired/archive/11.09/ppt2.html (zuletzt aufgerufen am 13.3.2017).

Tufte, Edward (2003b), The Cognitive Style of PowerPoint. Connecticut: Graphics Press.

Tzilinis, Anastasia (2011), Sprachliches Handeln im neugriechischen Wissenschaftlichen Artikel. Ein Beitrag zur Komparatistik der Wissenschaftssprachen. Heidelberg: Synchron.

Uesseler, Stella (2011), Alltägliche Wissenschaftssprache im Unterricht – eine Fallanalyse. In: Behrens, Ulrike/Eriksson, Birgit (Hrsg.), Sprachliches Lernen zwischen Mündlichkeit und Schriftlichkeit. Bern: hep, 55–74.

Valeiras Jurado, Julia (2012), Product Presentations: A Multimodal Genre to be Disclosed. In: Jornadas de Fomento dela Investigación 16, 494–501.

Van Leeuwen, Theo (2005a), Introducing Social Semiotics. London: Routledge.

Van Leeuwen, Theo (2005b), Multimodality, Genre and Design. In: Norris, Sigrid/Jones, Rodney H. (eds.), Discourse in Action: Introducing Mediated Discourse Analysis. London: Routledge, 73–93.

Van Leeuwen, Theo (2014), About Images and Multimodality: A Personal Account. In: Norris, Sigrid/Maier, Carmen Daniela (Hrsg.) (2014), 19–23.

von Kügelgen, Rainer (1994), Diskurs Mathematik. Kommunikationsanalyen zum reflektierenden Lernen. Frankfurt a.M.: Lang.

Vossen, Gottfried/Witt, Kurt-Ulrich (2016), Grundkurs Theoretische Informatik. Eine anwendungsbezogene Einführung – Für Studierende in allen Informatik-Studiengängen. 6., erweiterte und überarbeitete Auflage. Berlin: Springer.

Wagner, Jonas (2014), Wissensvermittelnde Verfahren im Fach Mathematik. In: Hornung, Antonie/Carobbio, Gabriella/Sorrentino, Daniela (Hrsg.) (2014), 69–92.

Wegener, Philipp (1885), Untersuchungen ueber die Grundfragen des Sprachlebens. Halle: Max Niemeyer.

Weinrich, Harald (2003), Textgrammatik der deutschen Sprache. Hildesheim/Zürich/New York: Georg Olms Verlag.

Wiesmann, Bettina (1999), Mündliche Kommunikation im Studium. Diskursanalysen von Lehrveranstaltungen und Konzeptualisierung der Sprachqualifizierung ausländischer Studienbewerber. München: iudicium.

Wilde-Stockmeyer, Marlis (1990), Sprachgebundene Studientechnik: Mitschrift oder ‚Wie kann man das Wesentliche mitschreiben, wenn man nicht weiß, was das Wesentliche ist?' In: Wolff, Armin/Rössler, Hartmut (Hrsg.), Deutsch als Fremdsprache in Europa. Empirische Aspekte im Bereich Deutsch als Fremdsprache. Regensburg: Fachverband Deutsch als Fremdsprache, 383–396.

Wildfeuer, Janina (2014), Film Discourse Interpretation: Towards a New Paradigm for Multimodal Film Analysis. London: Routledge.

Wildfeuer, Janina (ed.) (2015a), Building Bridges for Multimodal Research. International Perspectives on Theories and Practices of Multimodal Analysis. Frankfurt a.M.: Lang.

Wildfeuer, Janina (2015b), Bridging the Gap between Here and There: Combining Multimodal Analysis from International Perspectives. In: Dies. (ed.) (2015a), 6–28.

Wittgenstein, Ludwig (1953), Philosophische Untersuchungen. In: Wittgenstein, Ludwig (2006), Werkausgabe Band 1. Tactatus logico-philosophicus. Tagebücher 1914–1916. Philosophische Untersuchungen. Frankfurt a.M.: Suhrkamp, 225–485.

Wollert, Mattheus/Zschill, Stephanie (2017), Sprachliche Studierfähigkeit: ein Konstrukt auf dem Prüfstand. Info DaF Band 44 (1), 2–17.

Wrobel, Ulrike (2007), Raum als kommunikative Ressource. Eine handlungstheoretische Analyse visueller Sprachen. Frankfurt a.M.: Lang.

Yates, JoAnne/Orlikowski, Wanda (2007), Die Powerpoint-Präsentation und ihre Familie. Wie Gattungen das kommunikative Handeln in Organisationen prägen. In: Schnettler, Bernt/Knoblauch, Hubert (Hrsg.) (2007), 225–248.

Ylönen, Sabine (2001), Entwicklung von Textsortenkonventionen am Beispiel von ‚Originalarbeiten' der Deutschen Medizinischen Wochenschrift (DMW). Frankfurt a.M.: Lang.

Zemb, Jean-Marie (1981), Ist die Vorlesung noch zu retten? In: Bungarten, Theo (Hrsg.), Wissenschaftssprache. Beiträge zur Methodologie, theoretischen Fundierung und Deskription. München: Fink, 454–466.

Zech, Claudia (2007), Lehrbuchtexte – eine Textart der Wissenschaftskommunikation. Vorschläge zur Vermittlung. In: Zielsprache Deutsch 34, 1, 47–68.

Ziegler, Arne (2002), E-Mail – Textsorte oder Kommunikationsform? Eine textlinguistische Annäherung. In: Ziegler, Arne/Dürscheid, Christa (Hrsg.), Kommunikationsform E-Mail. Tübingen: Stauffenburg, 9–32.

Zifonun, Gisela/Hoffmann, Ludger/Strecker, Bruno (1997), Grammatik der deutschen Sprache. Berlin/New York: de Gruyter.

Zitierte Internetseiten

Jokers.de: Suche nach „Naturwissenschaft": http://www.jokers.de/1/naturwissenschaft/einblicke-in-die-naturwissenschaft.html (zuletzt aufgerufen am 13.3.2017).

Duden online: Eintrag ‚Text': http://www.duden.de/rechtschreibung/Text_Aeuszerung_Schrift (zuletzt aufgerufen am 13.3.2017).

Smarttech.com: Technische Informationen zu einem Smart-Board: http://education.smarttech.com/en/products/smart-board-800; 27.7.2015 (zuletzt aufgerufen am 13.3.2017).

Landesinstitut für Lehrerbildung und Schulentwicklung -Hamburg: Informationen zu Präsentationsleistungen: http://li.hamburg.de/praesentationsleistungen/ (zuletzt aufgerufen am 13.3.2017).

HRK: Rahmenordnung über Deutsche Sprachprüfungen für das Studium an deutschen Hochschulen: https://www.hrk.de/fileadmin/redaktion/hrk/02-Dokumente/02-07-Internationales/RO-DT_korr_final_ub.pdf (zuletzt aufgerufen am 13.3.2017).

Dieses Werk enthält zusätzliche Informationen als Anhang.
Sie können von unserer Website heruntergeladen werden:
http://dx.doi.org/10.3726/b14948
Dazu müssen Sie den folgenden Freischaltcode eingeben: PL19Dx21P

ARBEITEN ZUR SPRACHANALYSE

Band 1 Annegret Reski: Aufforderungen. Zur Interaktionsfähigkeit im Vorschulalter. 1982.

Band 2 Gunter Senft: Sprachliche Varietät und Variation im Sprachverhalten Kaiserslauterer Metallarbeiter. Untersuchungen zu ihrer Begrenzung, Beschreibung und Bewertung. 1982.

Band 3 Petra Löning: Das Arzt-Patienten-Gespräch. Gesprächsanalyse eines Fachkommunikationstyps. 1985.

Band 4 Ulrike Hoffmann-Richter: Der Knoten im roten Faden. Eine Untersuchung zur Verständigung von Arzt und Patient in der Visite. 1985.

Band 5 Harald Mispelkamp: Theoriegeleitete Sprachtestkonstruktion. 1985.

Band 6 Klaus R. Wagner (Hrsg.): Wortschatz-Erwerb. 1987.

Band 7 Rainer Enrique Hamel: Sprachenkonflikt und Sprachverdrängung. Die zweisprachige Kommunikationspraxis der Otomi-Indianer in Mexiko. 1988.

Band 8 Konrad Ehlich / Klaus R. Wagner (Hrsg.): Erzähl-Erwerb. 1989.

Band 9 Ulrike Behrens: Wenn nicht alle Zeichen trügen. 1989.

Band 10 Petra Wieler: Sprachliches Handeln im Literaturunterricht als didaktisches Problem. 1989.

Band 11 Hannspeter Bauer: Diagnostische Grammatiktests. Planung, Konstruktion und Anwendung einer Testbatterie zur Diagnose sprachlicher Defizite bei heterogenen Schülerpopulationen, am Beispiel der Einstufungsdiagnose für die Jahrgangsstufe 11.1. 1990.

Band 12 Georg Friedrich: Methodologische und analytische Bestimmungen sprachlichen Handelns des Sportlehrers. Bedeutungen sportpädagogischer Praxis unter Berücksichtigung linguistischer Wissenschaft. 1991.

Band 13 Florian Menz: Der geheime Dialog. Medizinische Ausbildung und institutionalisierte Verschleierungen in der Arzt-Patient-Kommunikation. Eine diskursanalytische Studie. 1991.

Band 14 Elisabeth Leinfellner: Semantische Netze und Textzusammenhang. 1992.

Band 15 Reinhard Wenk: Intonation und "aktuelle Gliederung". Experimentelle Untersuchungen an slavischen Entscheidungs- und Ergänzungsfragen. 1992.

Band 16 Günther Richter (Hrsg.): Methodische Grundfragen der Erforschung gesprochener Sprache. 1993.

Band 17 Rainer von Kügelgen: Diskurs Mathematik. Kommunikationsanalysen zum reflektierenden Lernen. 1994.

Band 18 Martina Liedke: Die Mikro-Organisation von Verständigung. Diskursuntersuchungen zu griechischen und deutschen Partikeln. 1994.

Band 19 Thomas Kaul: Problemlösestrukturen im Unterricht. Eine interaktionsanalytische Studie zum Lehrer-Schüler-Verhalten im Unterricht der Gehörlosenschule. 1994.

Band 20 Klaus-B. Günther: Vergleich der symbolisch visuellen Wahrnehmungs- und visomotorischen Produktionsfähigkeit von sprachentwicklungsgestörten, gehörlosen und nichtbehinderten Kindern (VIS). Eine empirische Grundlagenuntersuchung zu den wahrnehmungsmäßigen und feinmotorisch-koordinativen Voraussetzungen für den Schriftspracherwerb. 1994.

Band 21 Ursula Braun: Unterstützte Kommunikation bei körperbehinderten Menschen mit einer schweren Dysarthrie. Eine Studie zur Effektivität tragbarer Sprachcomputer im Vergleich zu Kommunikationstafeln. 1994.

Band 22 Janie Noëlle Rasoloson: Interjektionen im Kontrast. Am Beispiel der deutschen, madagassischen, englischen und französischen Sprache. 1994.

Band 23 Shing-lung Chen: Pragmatik des Passivs in chemischer Fachkommunikation. Empirische Analyse von Labordiskursen, Versuchsanleitungen, Vorlesungen und Lehrwerken. 1995.

Band 24 Irmgard Maier: Passivparadigmen im Spanischen und im Deutschen. Eine Untersuchung auf der Basis der Relationalen Grammatik in didaktischer Absicht. 1995.

Band 25 Stephan Schlickau: Moderation im Rundfunk. Diskursanalytische Untersuchungen zu kommunikativen Strategien deutscher und britischer Moderatoren. 1996.

Band 26 Klaus-Börge Boeckmann: Zweisprachigkeit und Schulerfolg. Das Beispiel Burgenland. 1997.

Band 27 Gabriele Graefen: Der Wissenschaftliche Artikel – Textart und Textorganisation. 1997.

Band 28 Jialing Fu: Sprache und Schrift für alle. Zur Linguistik und Soziologie der Reformprozesse im China des 20. Jahrhunderts. 1997.

Band 29 Anne Berkemeier: Kognitive Prozesse beim Zweitschrifterwerb. Zweitalphabetisierung griechisch-deutsch-bilingualer Kinder im Deutschen. 1997.

Band 30 Jürgen W. Hasert: Schreiben mit der Hand. Schreibmotorische Prozesse bei 8-10-jährigen Grundschülern. 1998.

Band 31 Rosa Kanz: "Versicherte Risiken". Wie verstehen Versicherte und Versicherer versicherungstechnische Ausdrücke im Auto-Schutzbrief? Eine lexikographische Untersuchung. 1998.

Band 32 Thomas Becker: Das Vokalsystem der deutschen Standardsprache. 1998.

Band 33 Martin Reisigl: Sekundäre Interjektionen. Eine diskursanalytische Annäherung. 1999.

Band 34 Winfried Thielmann: Fachsprache der Physik als begriffliches Instrumentarium. Exemplarische Untersuchungen zur Funktionalität naturwissenschaftlicher Begrifflichkeit bei der Wissensgewinnung und -strukturierung im Rahmen der experimentellen Befragung von Natur. 1999.

Band 35 Evangelia Karagiannidou: Deutsch als Fremdsprache für Griechen. Gesprochenes Deutsch als Kommunikationsmittel. 2000.

Band 36 Zhenjian Yan: Schriftsystem, Literalisierung, Literalität. 2000.

Band 37 Barbara Eisen: Phonetische Aspekte zwischensprachlicher Interferenz. Untersuchungen zur Artikulationsbasis an Häsitationspartikeln nicht-nativer Sprecher des Deutschen. 2001.

Band 38 Andrea Kolwa: Internationalismen im Wortschatz der Politik. Interlexikologische Studien zum Wortschatz der Politik in neun EU-Amtssprachen sowie im Russischen und Türkischen. 2001.

Band 39 Anita Dreischer: "Sie brauchen mich nicht immer zu streicheln ...". Eine diskursanalytische Untersuchung zu den Funktionen von Berührungen in medialen Gesprächen. 2001.

Band 40 Andrea Schilling: Bewerbungsgespräche in der eigenen und fremden Sprache Deutsch. Empirische Analysen. 2001.

Band 41 Verena Jung: English-German Self-Translation of Academic Texts and its Relevance for Translation Theory and Practice. 2002.

Band 42 Ortrun Hanna: Wissensvermittlung durch Sprache und Bild. Sprachliche Strukturen in der ingenieurwissenschaftlichen Hochschulkommunikation. 2003.

Band 43 Caroline Trautmann: Argumentieren. Funktional-pragmatische Analysen praktischer und wissenschaftlicher Diskurse. 2004.

Band 44 Athanasia Jakovidou: Duale Kodierung. Eine experimentelle Studie zur Theorie von Paivio. 2004.

Band 45 Eric A. Anchimbe: Cameroon English. Authenticity, Ecology and Evolution. 2006.

Band 46 Claudia Lange: Reflexivity and Intensification in English. A Study of Texts and Contexts. 2007.

Band 47 Ulrike Wrobel: Raum als kommunikative Ressource. Eine handlungstheoretische Analyse visueller Sprachen. 2007.

Band 48 Martje Hansen: Warum braucht die Deutsche Gebärdensprache kein Passiv? Verfahren der Markierung semantischer Rollen in der DGS. 2007.

Band 49 Sevgi Dereli: Anrede im Deutschen und im Türkischen. Eine funktional-pragmatische Analyse institutioneller Beratungsdiskurse. 2007.

Band 50 Kristian Naglo: Rollen von Sprache in Identitätsbildungsprozessen multilingualer Gesellschaften in Europa. Eine vergleichende Betrachtung Luxemburgs, Südtirols und des Baskenlands. 2007.

Band 51 Peter Nowak: Eine Systematik der Arzt-Patienten-Interaktion. Systemtheoretische Grundlagen, qualitative Synthesemethodik und diskursanalytische Ergebnisse zum sprachlichen Handeln von Ärztinnen und Ärzten. 2010.

Band 52 Beatrix Weber: Sprachlicher Ausbau. Konzeptionelle Studien zur spätmittelenglischen Schriftsprache. 2010.

Band 53 Bernhard Engelen: Schwierige sprachliche Strukturen. Aufsätze zur deutschen Grammatik. 2010.

Band 54 Göran Wolf: Englische Grammatikschreibung 1600 - 1900 – der Wandel einer Diskurstradition. 2011.

Band 55 Doris Höhmann: Lexikalische Konfigurationen. Korpusgestützte Mikrostudien zur Sprachlichkeit im deutschen und italienischen Verwaltungsrecht. 2011.

Band 56 Nora Rüsch: Platzierung und Lokalisierung von Objekten im Raum. Zur Versprachlichung im Zweitsprachenerwerb des Deutschen. 2012.

Band 57 Dorothee Heller: Wissenschaftskommunikation im Vergleich: Fallstudien zum Sprachenpaar Deutsch-Italienisch. 2012.

Band 58 Doris Höhmann (Hrsg.): Tourismuskommunikation. Im Spannungsfeld von Sprach- und Kulturkontakt. Mit Beiträgen aus der Germanistik, Romanistik und Anglistik. Unter Mitarbeit von Maria Vittoria Spissu. 2013.

Band 59 Ina Pick: Das anwaltliche Mandantengespräch. Linguistische Ergebnisse zum sprachlichen Handeln von Anwalt und Mandant. 2014.

Band 60 Bianca Schmidl: Das mentale Lexikon von Lehrern und Schülern. Ein sprachwissenschaftlicher Schulartenvergleich auf Wortartenbasis. 2016.

Band 61 Eleni Kalaitzi: Lehrerfragen – Schülerantworten. Deutsch und Griechisch im DaF-Unterricht. Eine funktional-pragmatische Untersuchung. 2016.

Band 62 Martin Wichmann: Metaphern im Zuwanderungsdiskurs. Linguistische Analysen zur Metaphorik in der politischen Kommunikation. 2018.

Band 63 Arne Krause: Supportive Medien in der wissensvermittelnden Hochschulkommunikation. 2019.

www.peterlang.com